THE BIG BOOK OF ART THE BIG BOOK OF ART
THE BIG BOOK OF ART THE BIG BOOK OF ART
THE BIG BOOK OF ART THE BIG BOOK OF ART
THE BIG BOOK OF ART THE BIG BOOK OF ART
THE BIG BOOK OF ART THE BIG BOOK OF ART
THE BIG BOOK OF ART THE BIG BOOK OF ART
THE BIG BOOK OF ART THE BIG BOOK OF ART
THE BIG BOOK OF ART THE BIG BOOK OF ART
THE BIG BOOK OF ART THE BIG BOOK OF ART
THE BIG BOOK OF ART THE BIG BOOK OF ART
THE BIG BOOK OF ART THE BIG BOOK OF ART
THE BIG BOOK OF ART THE BIG BOOK OF ART
THE BIG BOOK OF ART THE BIG BOOK OF ART
THE BIG BOOK OF ART THE BIG BOOK OF ART
THE BIG BOOK OF ART THE BIG BOOK OF ART
THE BIG BOOK OF ART THE BIG BOOK OF ART
THE BIG BOOK OF ART THE BIG BOOK OF ART
THE BIG BOOK OF ART THE BIG BOOK OF ART
THE BIG BOOK OF ART THE BIG BOOK OF ART
THE BIG BOOK OF ART THE BIG BOOK OF ART
THE BIG BOOK OF ART THE BIG BOOK OF ART

THE BIG BOOK OF ART THE BIG BOOK OF ART
THE BIG BOOK OF ART THE BIG BOOK OF ART
THE BIG BOOK OF ART THE BIG BOOK OF ART
THE BIG BOOK OF ART THE BIG BOOK OF ART
THE BIG BOOK OF ART THE BIG BOOK OF ART
THE BIG BOOK OF ART THE BIG BOOK OF ART
THE BIG BOOK OF ART THE BIG BOOK OF ART
THE BIG BOOK OF ART THE BIG BOOK OF ART
THE BIG BOOK OF ART THE BIG BOOK OF ART
THE BIG BOOK OF ART THE BIG BOOK OF ART
THE BIG BOOK OF ART THE BIG BOOK OF ART
THE BIG BOOK OF ART THE BIG BOOK OF ART
THE BIG BOOK OF ART THE BIG BOOK OF ART
THE BIG BOOK OF ART THE BIG BOOK OF ART
THE BIG BOOK OF ART THE BIG BOOK OF ART
THE BIG BOOK OF ART THE BIG BOOK OF ART
THE BIG BOOK OF ART THE BIG BOOK OF ART
THE BIG BOOK OF ART THE BIG BOOK OF ART
THE BIG BOOK OF ART THE BIG BOOK OF ART

THE BIG BOOK OF ART THE BIG BOOK OF ART
THE BIG BOOK OF ART THE BIG BOOK OF ART
THE BIG BOOK OF ART THE BIG BOOK OF ART
THE BIG BOOK OF ART THE BIG BOOK OF ART
THE BIG BOOK OF ART THE BIG BOOK OF ART
THE BIG BOOK OF ART THE BIG BOOK OF ART
THE BIG BOOK OF ART THE BIG BOOK OF ART
THE BIG BOOK OF ART THE BIG BOOK OF ART
THE BIG BOOK OF ART THE BIG BOOK OF ART
THE BIG BOOK OF ART THE BIG BOOK OF ART
THE BIG BOOK OF ART THE BIG BOOK OF ART
THE BIG BOOK OF ART THE BIG BOOK OF ART
THE BIG BOOK OF ART THE BIG BOOK OF ART
THE BIG BOOK OF ART THE BIG BOOK OF ART
THE BIG BOOK OF ART THE BIG BOOK OF ART
THE BIG BOOK OF ART THE BIG BOOK OF ART
THE BIG BOOK OF ART THE BIG BOOK OF ART
THE BIG BOOK OF ART THE BIG BOOK OF ART
THE BIG BOOK OF ART THE BIG BOOK OF ART
THE BIG BOOK OF ART THE BIG BOOK OF ART

THE BIG BOOK OF ART THE BIG BOOK OF ART
THE BIG BOOK OF ART THE BIG BOOK OF ART
THE BIG BOOK OF ART THE BIG BOOK OF ART
THE BIG BOOK OF ART THE BIG BOOK OF ART
THE BIG BOOK OF ART THE BIG BOOK OF ART
THE BIG BOOK OF ART THE BIG BOOK OF ART
THE BIG BOOK OF ART THE BIG BOOK OF ART
THE BIG BOOK OF ART THE BIG BOOK OF ART
THE BIG BOOK OF ART THE BIG BOOK OF ART
THE BIG BOOK OF ART THE BIG BOOK OF ART
THE BIG BOOK OF ART THE BIG BOOK OF ART
THE BIG BOOK OF ART THE BIG BOOK OF ART
THE BIG BOOK OF ART THE BIG BOOK OF ART
THE BIG BOOK OF ART THE BIG BOOK OF ART
THE BIG BOOK OF ART THE BIG BOOK OF ART
THE BIG BOOK OF ART THE BIG BOOK OF ART
THE BIG BOOK OF ART THE BIG BOOK OF ART
THE BIG BOOK OF ART THE BIG BOOK OF ART
THE BIG BOOK OF ART THE BIG BOOK OF ART
THE BIG BOOK OF ART THE BIG BOOK OF ART

THE BIG BOOK OF ART

동굴 벽화에서
팝 아트까지

빅 아트북

데이비드 G. 윌킨스 책임편집 | 한성경 옮김

마로니에북스

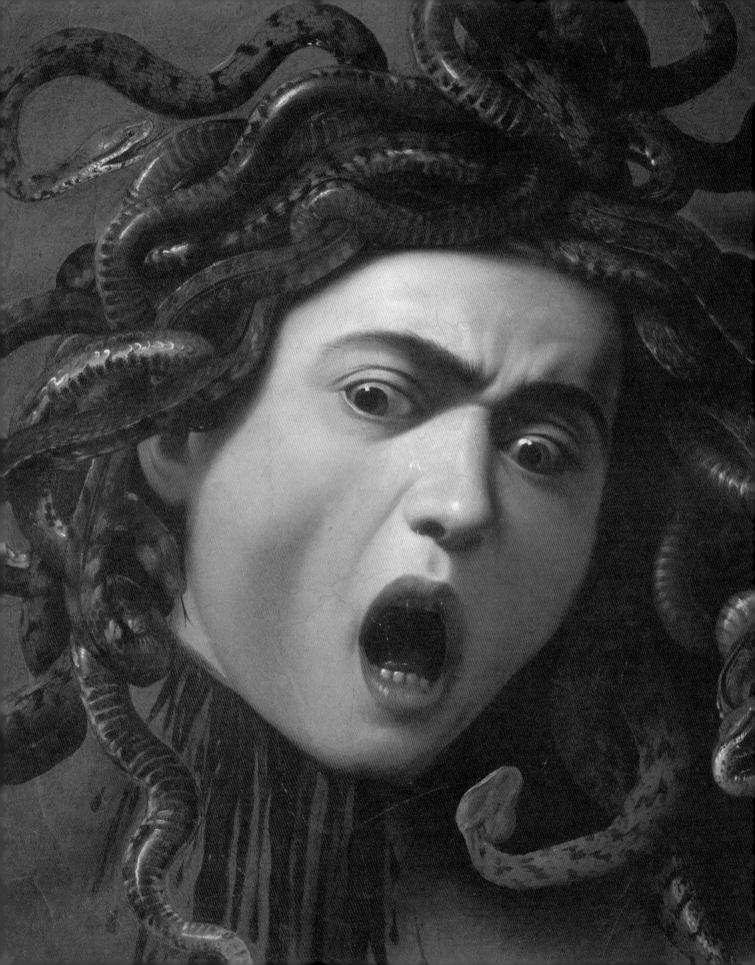

THE BIG

데이비드 G. 윌킨스 책임편집 | 한성경 옮김

동굴 벽화에서
팝 아트까지

빅 아트북

BOOK OF ART

마로니에북스

The illustrations in this volume have been supplied by the Scala Picture Library,
the largest source of color transparencies and digital images of the visual arts in the world.
More than 60,000 subjects can be accessed at the site www.scalaarchives.it.
E-mail: archivio@scalagroup.com
The images from the SCALA PICTURE LIBRARY that reproduce
cultural assets belonging to the Italian State are published with
the permission of the Ministry for Cultural Heritage and Activities.

All other credits and permissions are gratefully acknowledged on page 520.

Designed by Atelier Works London

빅 아트북

THE BIC BOOK OF ART

책임편집 데이비드 G. 윌킨스 · 이아인 자크제크
옮 긴 이 한성경

초판 1쇄 인쇄일 2010년 10월 11일
초판 1쇄 발행일 2010년 10월 15일

펴낸이 이상만
펴낸곳 마로니에북스
등 록 2003년 4월 14일 제 2003-71호
주 소 (413-756) 경기도 파주시 교하읍 문발리 파주출판도시 521-2
전 화 02-741-9191(대)
편집부 031-955-4919
팩 스 031-955-4921
홈페이지 www.maroniebooks.com

* 책값은 뒤표지에 있습니다.

ISBN 978-89-6053-185-7

The Big Book of Art:
From Cave Art to Pop Art by David G. Wilkins and Iain Zaczek
Copyright ⓒ 2005 by Barbara Marshall Limited and Scala Group spa
This Korean edition was published by arrangement with SCALA Group S.p.A., Firenze

[앞페이지]
메두사
미켈란젤로 다 카라바조,
1598~1599년
바로크

[오른쪽]
마리아 데 메디치의 초상화
아뇰로 브론치노, 1551년
매너리즘

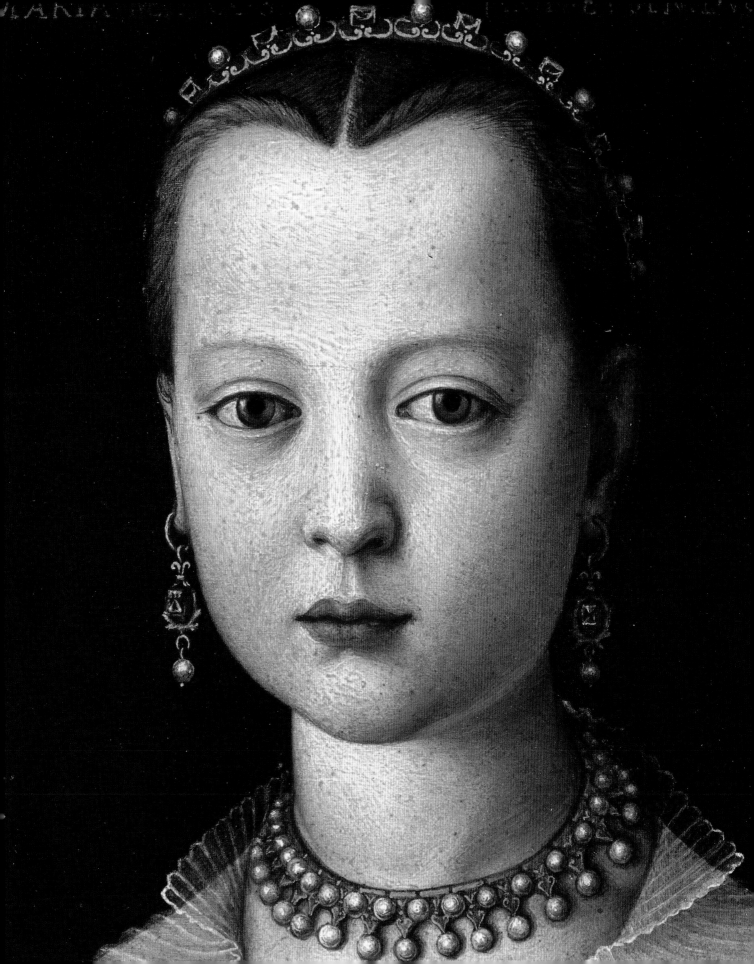

연대별 미술

주제별 미술

미술을 보는 **방법**

데이비드 G. 윌킨스

혹자는 '미술 작품이란 시각적 소통을 가능하게 하는 인간 고유의 창조물'이라고 정의내리기도 한다. 그러나 이 같은 한 가지 접근 방식이 모든 미술대상을 설명해줄 수는 없다. 1000점 이상의 그림이 담긴 이 책은 놀라울 만큼 광범위한 미술영역의 다양성을 보여준다. 이런 다양성을 이해하는 것은 미술을 보는 방법을 익히는 첫걸음이 될 것이다. 모든 작품은 각기 그에 걸맞은 접근법을 요구하기 때문이다. 이 책에서 우리는 저마다의 작품이 제기하는 쟁점뿐 아니라, 미술 작품 전반을 관통하는 공통점을 발견할 수 있다. 이를테면 인간의 몸과 자연에 대한 관심은 대다수 문화권의 미술에서 발견되는 특징이라는 점, 이미 여러 사회의 구성원들이 미술을 이용해 정치적 목적이나 종교적 이상을 표현할 수 있음을 깨달았다는 점 등이다. 오랜 세월을 지내면서, 인류는 미술이 가족에 대한 관심과 사랑, 전쟁과 죽음에 대한 반응을 표현할 수 있는 수단임을 깨달았다.

일반적으로 사람들은 자기 고유의 관심사를 토대로 미술에 접근하는 경향이 있다. 때문에 우리는 독자들이 어떤 방식을 택하든 미술에 다가가는 것을 도울 수 있게끔 이 책을 구성했다. 진행 순서 또한 만족스러울 것이다. 우리는 풍부한 볼거리에 다가설 수 있는 다양한 경로를 열어둠으로써, 작품에 대한 이해는 물론 '독자가 원하는 대로'의 접근을 가능하게 했다.

만약 역사에 관심이 많은 독자라면, 다음과 같은 사실을 궁금하게 여길 것이다. 즉, 한 작품 혹은 몇몇 작품들이 특정 시기의 사회, 종교, 문화 발전과 어떻게 연관되어 있을까. 가령 그리스도가 사망(기원후 33년경)한 시기에는 어떤 종류의 미술이 출현했고, 마그나 카르타 서명이 이뤄지거나(1215) 타지마할이 건립되던 당시(1630~1658), 혹은 제1차 세계대전이 진행중이던 때(1914~1918)에는 어떤 미술이 제작되었을지 궁금해 할 것이다. 눈길을 끄는 여러 작품에 대해서도 당신은 의문을 품을지 모른다. "이 작품은 왜 하필 이 시기, 이 장소에서 탄생했을까?" 혹은 "이 작품은 당시 사회 환경 속에서 어떤 기능을 했을까?", "누가 이 작품의 값을 지불했으며, 그들은 왜 미술 창작과 전시에 대한 지원을 아끼지 않았을까?" 같은 의문 말이다. 아무리 확답을 얻기 어려운 경우라 하더라도, 이런 식의 물음은 늘 생각해볼 가치가 있다.

연대별 미술로 분류된 페이지를 넘기다 보면 독자들은 몇몇 '전환점'과 만나게 될 것이다. 이것은 어느 특정시점에서 미술이 겪은 변화와 그 원인을 알려주는 짧은 설명문이다. 때때로 이런 전환점은 고대 중국(기원전 1200년경)에서 발전한 청동 주조술이나, 이탈리아의 르네상스 시대(1420년경)를 평정한 원근법 및 환영 공간에 대한 이해 같은 기술적인 문제를 파고든다. 또 어떤 전환점들은 사회 변화상과 긴밀히 맞닿아 있는데 가령, 초기 기독교 미술의 발전과 주제 문제(300년경), 17세기 네덜란드 미술이 제시한 새로운 자연주의 양식(1620년경), 제2차 세계대전 이후의 팝 아트 양식(1964년) 등이 여기에 속한다. 그 밖의 전환점들은 전성기 르네상스 미술의 발전(1505년경), 입체주의의 전개(1910년) 등 미술 양식의 변화에 대한 설명을 다룬다.

만약 주제(테마)에 맞춰 접근하는 것을 더 편안하게 느끼는 독자라면, 주제별 미술 챕터부터 시작해도 좋을 것이다. 여기에는 초상화와 정물화를 비롯한 신화, 알레고리, 그 밖의 주제들이 풍부한 도판과

자화상
빈센트 반 고흐, 1887년
후기 인상주의

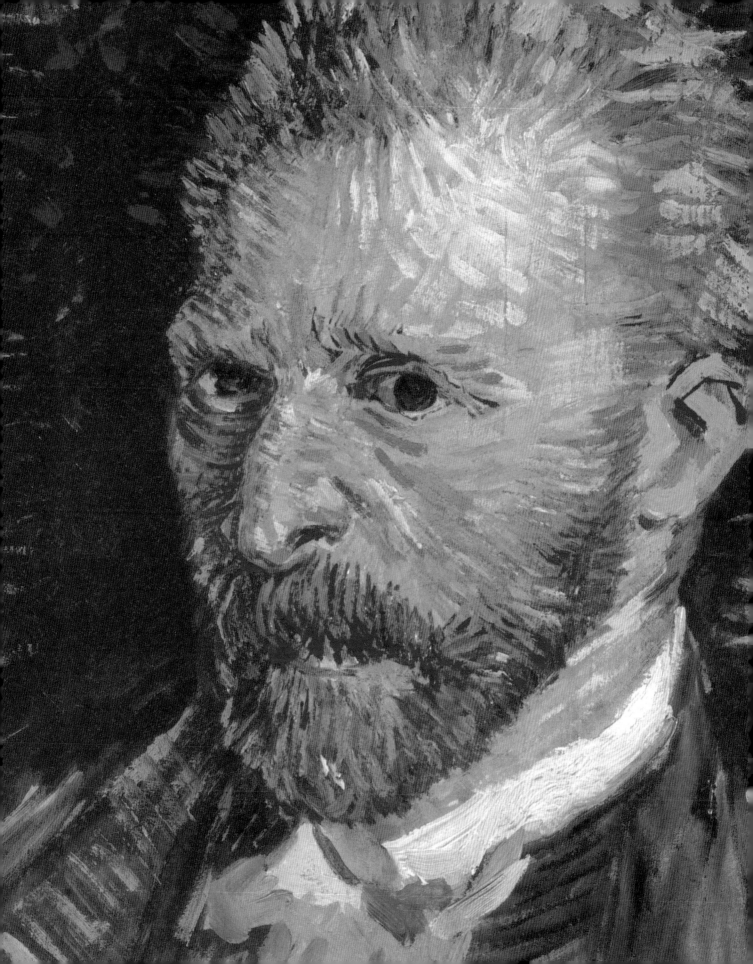

함께 설명돼 있다. 여기 수록된 그림들은 각기 다른 시기, 다른 장소에서 활동한 화가들이 개개의 주제를 어떻게 해석해왔는지를 보여준다. 주제별 미술을 훑어본 독자라면, 이제 연대별 미술로 돌아가 실례를 찾고 싶은 충동을 느낄 것이다. 대부분의 작품에는 하나 혹은 두 가지 주제가 명시되어 있다.

미술 작품을 보는 또 하나의 방법은 이른바 '형식적 특질'이라고 부르는 구성과 색채, 재료 등에 대해 공부하는 것이다. 그림 공부에서 공간의 환영성을 이해하는 것은 중요한 형식 범주에 속한다. 조각을 공부할 때도 건축과의 관계 파악은 전체 구성을 이해하는 데 핵심적이다. 단독으로 서 있는 조각 작품이라면, 형태가 어떻게 주변 공간과 관계 맺고 있는지를 따져보는 것도 좋겠다.

형식의 문제를 살펴보고 싶은 독자에게는 연대별 미술을 쭉 훑어보면서 하나의 형식적 특질이 오랜 시간 어떻게 변화해왔는지 살펴볼 것을 권한다. 예컨대 색채 선택의 문제가 오랜 세월 동안 어떻게 변해왔는지 알고 싶은 독자라면, 1850년경부터 프랑스에서 제작된 회화들을 감상하며 페이지를 계속 넘겨보자. 인상주의 시기에 이르거든, 색채가 어떤 이유로 가벼워지고 밝아지는지 유심히 살펴보자. 이런 식으로 읽어간다면, 반 고흐가 그토록 대담하고 강렬한 색채 대비를 도입할 수 있던 배경을 이해하게 될 것이다. 나아가 반 고흐가 20세기 초 마티스에게 영향을 미치게 된 경위라든지, 이 시기에도 아카데미 화가들은 여전히 절제된 방식의 색채를 사용하고 있었다는 사실 등을 알게 될 것이다.

이 책에는 각 작품을 만드는 데 사용된 재료 역시 상세히 기록되어 있다. 청동 조각에 대해 알고 싶다면, 연대별 미술을 꼼꼼히 살펴보면 된다. 예컨대 고대 중국의 종교의식용 청동상을 도나텔로 혹은 첼리니의 청동 작품과 비교하거나, 또는 베냉 문화가 낳은 아프리카 초상화 두상과 비교하는 방법을 생각해볼 수 있겠다.

화가의 작품이 보다 넓은 범위의 양식으로 귀속되는 경우에는 그러한 양식의 명칭 역시 작은 글씨로 남겨놓았다. 예를 들어, 레오나르도 다 빈치의 〈최후의 만찬〉은 전성기 르네상스 양식의 예이며, 모네는 인상주의, 반 고흐와 세잔은 후기인상주의 등으로 분류하였다.

책 말미에 첨부된 미술양식 용어사전에는 개개의 양식에 대한 간략한 설명을 실었다. 화가별 색인과 일반 색인은 연대별 미술이나 주제별 미술을 찾아가는 일을 도울 것이다. 또 이들은 고딕양식에 속하는 모든 작품을 살펴보거나 미켈란젤로와 렘브란트, 피카소의 작품을 찾는 독자에게도 도움이 될 것이다.

인류의 땀과 천재성의 산물인 미술 작품은 예측 불가능할 만큼 무한한 다양성으로 가득 차 있다. 인류 창의성의 집적물인 이 위대한 보고에 접근하는 데는 수없이 많은 방식이 있다. 따라서 여기 제시

타히티 여인들
폴 고갱, 1891년
후기인상주의

된 풍부한 그림을 탐험하는 나름의 방식을 독자 스스로 고안해보는 것도 좋겠다. 일단 시작하면 미술을 보는 것은 결국 초콜릿을 먹는 것과 흡사하다는 사실을 알게 될 것이다. 한 가지 맛으로 만족할 수 있는 일은 없다. 미술은 지극히 개인적이어서 우리 모두는 제각기 다른 방식으로 이 책을 활용할 것이다. 독자들이 그런 경험을 즐겨 주리라 확신한다.

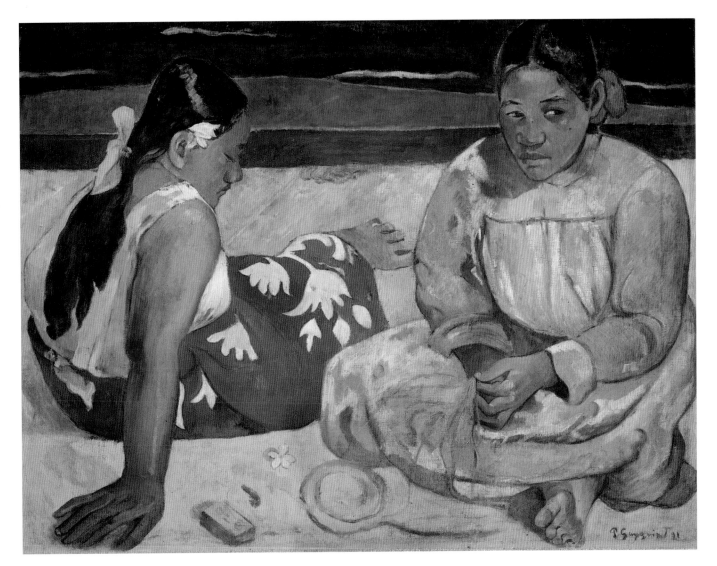

연대별 미술

THE CHRONOLOGY OF ART

기원전 37000~11000년경
스페인

기원전 30000년경
프랑스

기원전 25000~18000년경
프랑스

1 말 머리
 작가 미상,
 흙 안료, 동굴 그림 일부,
 스페인, 치메나스, 치메나스 동굴
 구석기 시대

 동물

2 뼈로 만든 피리
 작가 미상,
 뼈, 길이 12.4cm,
 영국, 런던, 대영박물관
 구석기 시대

 여가

3 레스푸그의 비너스
 작가 미상,
 매머드 상아, 높이 14.6cm,
 프랑스, 파리, 인류 박물관
 구석기 시대

 몸
 종교

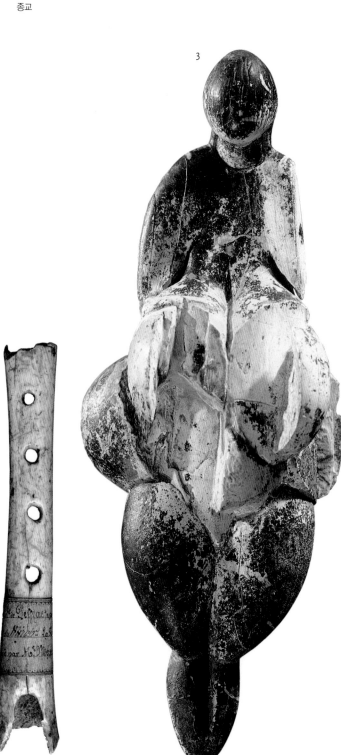

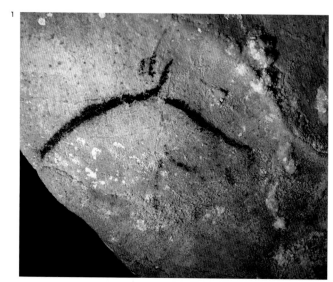

기원전 20000~18000년경
프랑스

기원전 16000~9000년경
스페인

기원전 12000~6000년경
탄자니아

4 로셀의 비너스
작가 미상,
석회암, 높이 43cm,
프랑스, 보르도, 아키텐 박물관
구석기 시대

몸
종교

5 들소
작가 미상,
흙 안료, 동굴 그림 일부,
스페인, 알타미라, 알타미라 동굴
구석기 시대

동물

6 산다웨 족의 황홀경 댄스
작가 미상,
흙 안료, 동굴 그림 일부,
탄자니아, 다르에스살람,
탄자니아 국립 박물관
구석기 시대

동물
몸

4
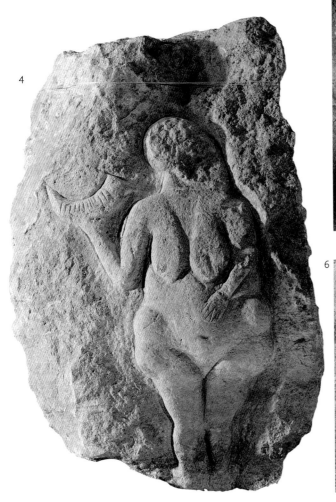

5
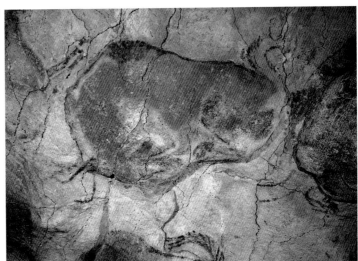

6
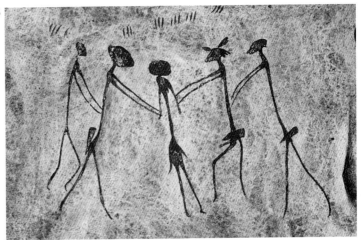

기원전 12000~6000년경
탄자니아

1 산다웨 족의 바위그림
 작가 미상,
 흙 안료, 동굴 그림 일부,
 탄자니아, 다르에스살람,
 탄자니아 국립 박물관
 구석기 시대

 종교

기원전 10500년경
프랑스

2 매머드 모양의 투창 장치
 작가 미상,
 순록 뿔, 길이 12.4cm,
 영국, 런던, 대영박물관
 구석기 시대

 동물

기원전 6400~4900년경
세르비아 몬테네그로

3 딿은 머리 두상, 레펜스키비르 출토
 작가 미상,
 사암 砂岩,
 세르비아 몬테네그로,
 베오그라드 고고학 박물관
 중-신석기 시대

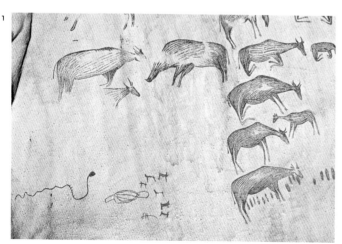

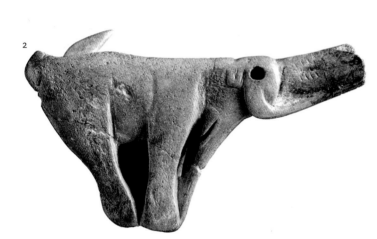

기원전 4000~3000년경
이라크

기원전 3150~3125년경
이집트

기원전 3000년경
이라크

4 아이를 안고 있는 뱀 머리 여인
작가 미상,
테라코타, 높이 14cm,
이라크, 바그다드, 이라크 박물관
수메르-아카드 문명

종교

5 나르메르 팔레트
작가 미상,
편암片巖, 높이 64cm,
이집트, 카이로, 이집트 박물관
고대 이집트

정치
초상화

6 감싸 안은 남자와 여자
작가 미상,
돌/회반죽,
이라크, 바그다드, 이라크 박물관
수메르-아카드 문명

종교

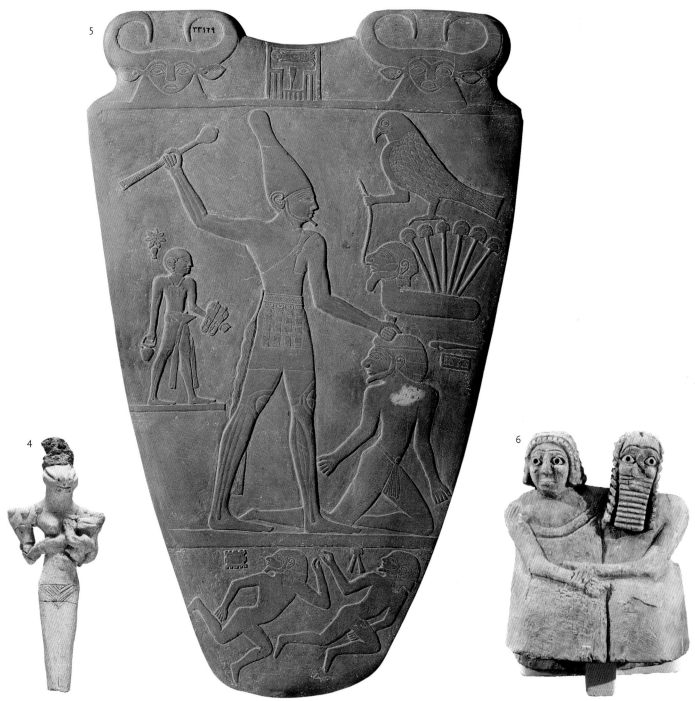

기원전 2700~2400년경
그리스

1 하프 연주자
작가 미상,
대리석, 높이 20.3cm,
그리스, 아테네, 국립고고학 박물관
키클라데스 문명

종교

기원전 2620년경
이집트

2 라호테프와 네페르트
작가 미상,
채색 석회암과 상감 세공한 눈,
높이 1.21m,
이집트, 카이로, 이집트 박물관
고대 이집트

죽음
초상화

기원전 2613~2494년경
이집트

3 앉아 있는 서기관
작가 미상,
석회암, 수정과 탄산마그네슘, 구리,
비소로 부분 채색된 눈,
높이 53.7cm,
프랑스, 파리, 루브르 박물관
고대 이집트

죽음
초상화

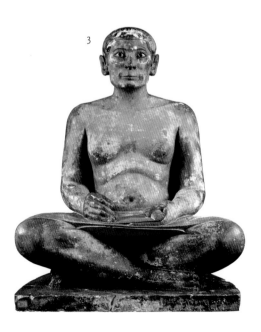

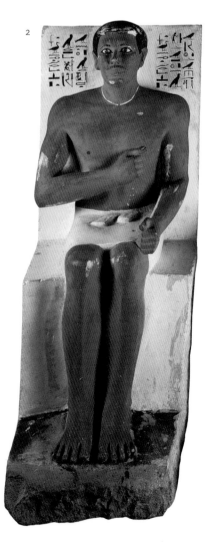

기원전 2600~2400년경
이라크

기원전 2600~2400년경
이라크

기원전 2500년경
이라크

4 떨기나무 속의 숫양, 우르 출토
작가 미상,
마른 나무와 귀한 돌, 금속, 조가비,
높이 54.5cm,
영국, 런던, 대영박물관
수메르 문명

종교
동물

5 장식판, 우르 출토
작가 미상,
조가비, 높이 4.4cm,
영국, 런던, 대영박물관
수메르 문명

동물

6 사르곤 왕의 두상, 이라크 니네베 출토
작가 미상,
청동, 높이 36cm,
이라크, 바그다드, 이라크 박물관
메소포타미아/아카드 문명

정치
초상화

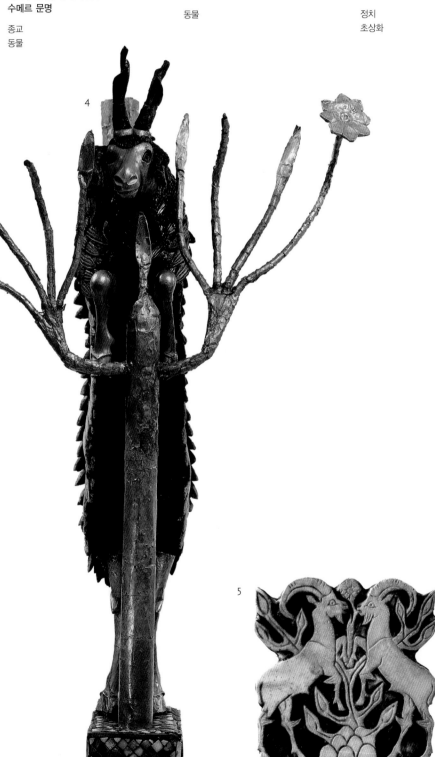

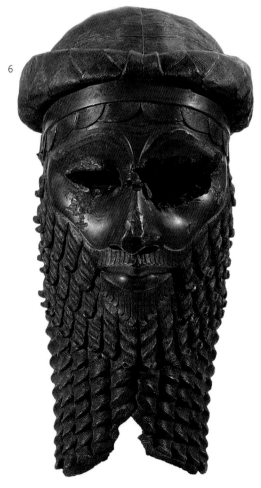

1 아부 신과 부인의 조각상,
 톨 알라스마르 출토
 작가 미상,
 돌, 아부 신 높이 68cm,
 이라크, 바그다드, 이라크 박물관
 수메르 문명

 종교

2 칼을 삼키는 사람과 두 곡예사
 작가 미상,
 석재 부조, 세부,
 터키, 알라카 휘위크 고고학 지구
 알라카 휘위크

 여가

3 물소가 조각된 인장印章
 작가 미상,
 동석凍石, 인장의 높이 2cm부터
 7.6cm로 다양,
 인도, 뉴델리, 국립 박물관
 인더스 문명

 동물

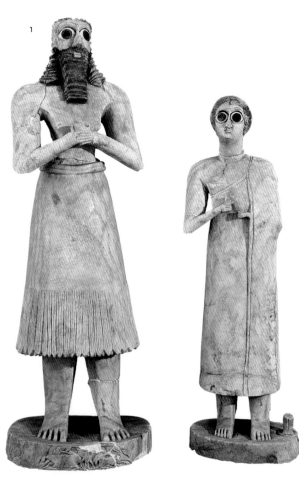

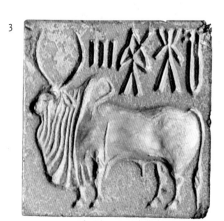

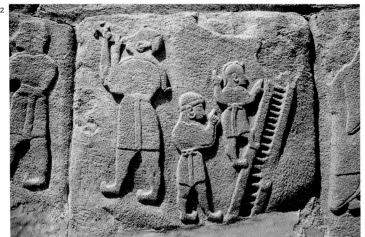

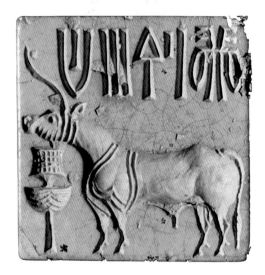

기원전 2250년경
이라크

기원전 2150년경
이라크

기원전 2000~1500년경
이라크

4 나람신 왕의 승전비
작가 미상,
사암砂巖, 높이 2m,
프랑스, 파리, 루브르 박물관
아카드 문명

전쟁
초상화
정치

5 기도하는 구데아 조각상
작가 미상,
백운암白雲巖, 높이 61cm,
프랑스, 파리, 루브르 박물관
바빌로니아

종교
초상화

6 톨 아부하르말 출토 사자상
작가 미상,
테라코타,
이라크, 바그다드, 이라크 박물관
아시리아-바빌로니아

동물

4

5

6

하라파 예술가들, 인류 최초로 글과 그림을 결합하다

기원전 3000년경 인도와 파키스탄에 걸친 인더스 강 유역에는 도시가 하나 둘 생겨나고 있었다. 이때 만들어진 특유의 인장印章은 전 세계 선사시대 미술을 통틀어 가장 정교한 작품으로 남아 있다.

인더스 문명이 남긴 유산은 인상적인 동시에 신비로운 느낌을 준다. 불과 1백여 년 전 이뤄진 최초의 발굴 당시 이 유산들은 전설 속의 폐물처럼 보였다. 설마 그렇게 오래 전 이 지역에 실질적인 문명이 존재했을까에 대해 많은 고고학자들은 의심스러워했다. 그러나 1920년대에 발굴이 본격화되면서 사방으로 뻗은 거대한 도시망이 모습을 드러냈다. 이 도시망은 오늘날의 인도와 파키스탄, 아프가니스탄까지 펼쳐져 있었다. 발굴 결과, 당시에 상당한 체계를 갖춘 촌락이 존재했으며 고유의 문자를 비롯해 일정 수준의 교양을 갖춘 정착민들이 거주했다는 사실이 밝혀졌다. 의미를 해독할 사람이 아무도 없는 상태로 지속돼온 그들의 문자는 고대 세계의 놀라운 신비를 세상에 드러냈다. 도대체 왜, 그리고 어떻게 해서 이 문명이 하루아침에 자취를 감추게 되었을까에 대해서는 여전히 많은 논란이 지속되고 있다.

당시 이 지역에는 두 개의 중심지가 존재했는데, 하나는 인도 펀자브 지방의 하라파, 다른 하나는 파키스탄 인더스 강 서안의 모헨조다로였다. 모헨조다로 발굴 과정에서는 인류 최초로 설계된 격자 모양의 거리를 비롯한 도시계획의 증거들이 하나 둘 발견됐다. 중앙 안뜰 주변은 직사각형 집들로 둘러싸여 있었으며, 도시 대로에는 정교한 배수시설이 설치되어 있었다. 또 거대한 성채가 주요 공공건물과 마을회관, 거대한 곡물창고, 종교 의식을 위해 사용되었음직한 큰 목욕탕 등을 에워싸고 있어 마을 주민들은 이 성채의 통제를 받았다. 그러면서도 장엄한 신전이나 웅장한 궁전, 혹은 군사 활동을 입증할 일체의 증거가 발견되지 않았다는 사실은 고고학자들을 놀라게 했다.

당시 이곳에 거주한 초기 도시민들은 농경과 상업에 종사하며 질서정연하고 평화로운 삶을 살았을 것으로 추정된다. 상업 행위에 익숙해지면서, 도시민들은 동석凍石으로 만든 작은 인장 같은 훌륭한 수공예품을 생산했다. 그들은 거친 사각형 모양의 인장에 단순한 이미지와 간략한 문구를 새겨 넣었다. 말하자면 이 인장들은 글과 그림을 결합한 인류 최초의 작품 중 하나였던 셈이다.

당대인들은 인장이 왁스나 점토 같은 부드러운 물질에 찍히는 경우에도 정확한 도안 전달이 가능하게끔 인장 표면을 깎거나 조각해 도안을 완성했다. 인더스 강 유역 상인들이 교역로를 놓은 메소포타미아 지역에서도 인장이 발견됐다는 사실로 미루어볼 때, 이 물건들이 도시의 무역 활동과 관련돼 있었음은 분명해 보인다. 가장 설득력 있는 해석은 사람들이 상품을 확인하거나, 누구 소유인지를 분명히 알려주기 위해 이 물건을 사용했으리란 견해다. 상품 위에 직접 인장을 찍었든, 이름표 위에 찍는 방식을 이용했든 간에 말이다. 대부분의 인장 뒷면에는 끈을 연결할 수 있는 구멍이 뚫려 있었다. 당시 생산된 인장의 수는 엄청나서 지금까지 발견된 것만 해도 4천 2백 개 이상에 이른다.

한편 대부분의 인장은 동물 도안으로 장식되었다. 대개는 혹달린 인도 소 같은 가축들이 도안의 주를 이뤘지만, 유니콘처럼 신비롭고, 이국적인 형상의 동물을 묘사한 경우도 있었다. 어떤 인장에는 레슬링 장면이나, 남자들이 황소를 껑충 뛰어넘는 경기 모습이 작고 세밀하게 묘사되었다. 무엇보다 가장 주목할 만한 예는 종교 의식이나 종교적 도상을 묘사한 인장들이었다. 제물로 바쳐진 동물의 희생을 주관하는 여신, 머리 셋 달린 짐승, 요가 자세로 앉아 있는 뿔 달린 남자—힌두교 시바 신의 초창기 원형으로 해석되는—등을 그린 인장이 여기에 속했다.

인장
작가 미상,
기원전 2300~1750년경
인더스 문명

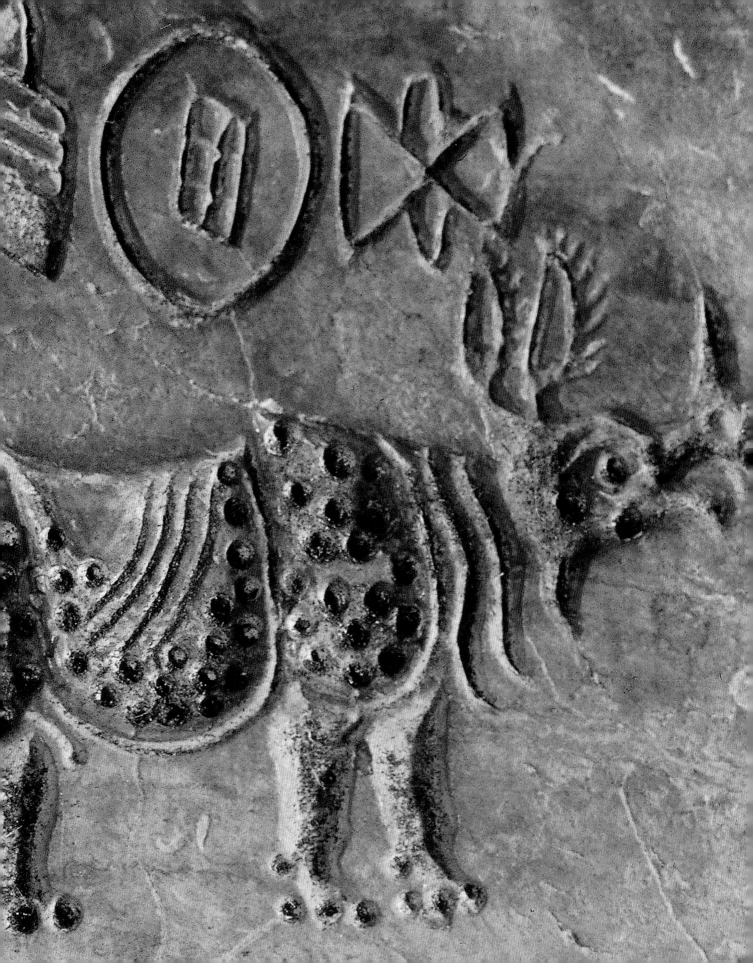

기원전 2000~1500년경
그리스

기원전 2000~1750년경
파키스탄

기원전 2000~1650년경
이집트

1 권투 시합하는 소년들, 테라 출토
작가 미상,
채색 회반죽, 높이 2.75m,
그리스, 아테네, 국립고고학 박물관
미노스 문명

몸
여가

2 앉아 있는 남자(혹은 사제장),
모헨조다로 출토
작가 미상,
낮은 온도에서 구운 흰 동석凍石,
높이 23cm,
파키스탄, 카라치, 국립 박물관
인더스 문명

종교
초상화

3 서 있는 하마
작가 미상,
파란색 파양스 도자기,
높이 11.4cm,
이집트, 카이로, 이집트 박물관
고대 이집트

동물
죽음

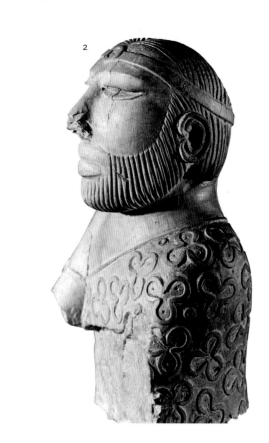

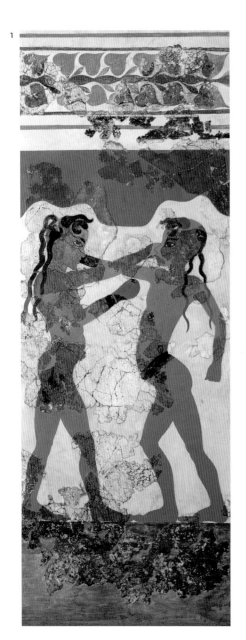

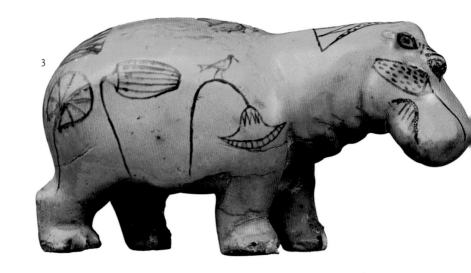

기원전 1985~1650년경
이집트

기원전 1750~1450년경
그리스

4 파디아메네트 사자死者의 서書
 작가 미상,
 파피루스, 세부,
 영국, 런던, 대영박물관
 고대 이집트

 죽음
 종교

5 껑충 뛰어오르는 황소
 작가 미상,
 프레스코, 높이 86cm,
 그리스, 헤라클리온, 고고학 박물관
 미노스 문명

 동물
 여가

4

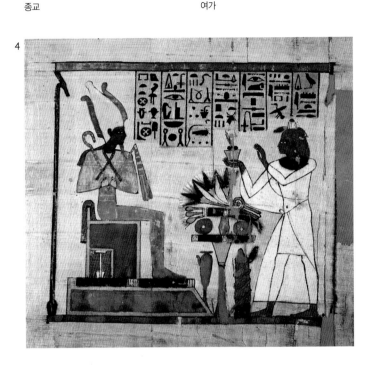

5

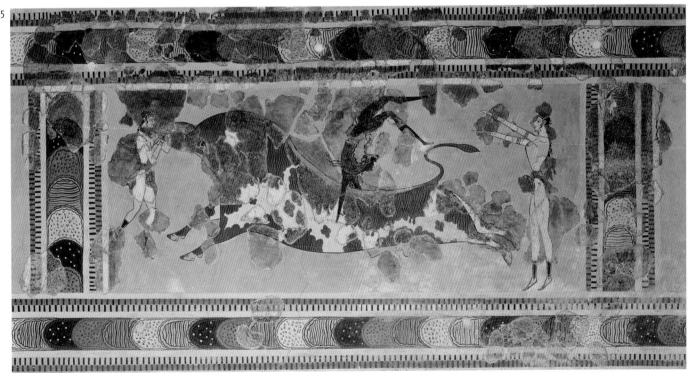

기원전 1400~1300년경
그리스

기원전 1390~1352년경
이집트

기원전 1390~1352년경
이집트

1 이륜전차를 탄 사람들이 묘사된
 손잡이 달린 사발
 작가 미상,
 채색 도기, 높이 42cm,
 영국, 런던, 대영박물관
 미케네 문명

 전쟁
 동물

2 습지에서의 들새 사냥,
 네바문 무덤 출토
 작가 미상,
 벽화, 높이 83cm,
 영국, 런던, 대영박물관
 고대 이집트

 죽음
 시골생활

3 연회 장면, 네바문 무덤 출토
 작가 미상,
 벽화, 세부,
 영국, 런던, 대영박물관
 고대 이집트

 죽음
 여가

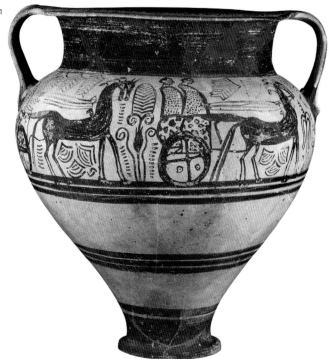

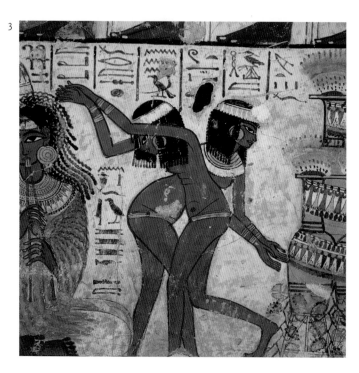

4 무릎 꿇은 채 공물을 바치는
투트모세 4세
작가 미상,
청동, 높이 14.7cm,
영국, 런던, 대영박물관
고대 이집트

죽음
초상화

5 투탕카멘의 장례용 마스크
작가 미상,
황금에 돌과 유리로 상감 세공,
높이 54cm,
이집트, 카이로, 이집트 박물관
고대 이집트

죽음
초상화

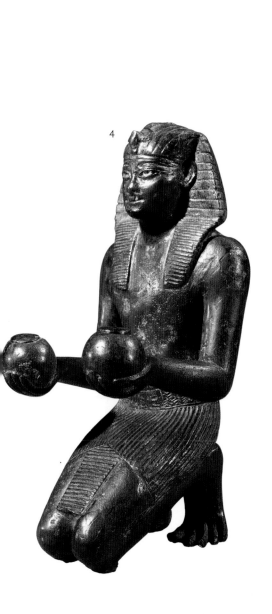

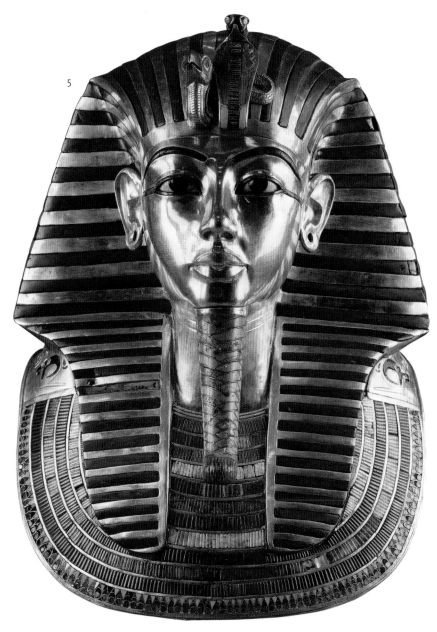

중국인들이 청동 주조술을 이용한 미술품을 완성하다

청동기 시대 세계 여러 지역에서 인류 최초의 금속 도구가 탄생했다면 중국에서는 최고급 미술품이 생산되었다.

청동을 이용한 무기와 도구가 제작되면서 인류는 큰 발전의 계기를 맞았다. 특히 이러한 기술 발전은 중국 예술가들에게 단순히 칼날을 생산하는 것 이상의 영감을 불러일으켰다. 청동기 시대 중국의 공예가들은 우아한 자태와 정교한 세부 문양이 돋보이는 청동 주물을 제작했다.

기원전 1500년경 집권한 중국 최초의 왕조인 상商 왕조의 통치기에 제작된 이 정교한 물건들은 종교의식용 제기祭器로 이용되었다. 중국인들은 선조 혹은 통치자를 위한 숭배 의식에 놓일 술과 음식을 담는 데 이 사치스러운 제기들을 이용했다. 이들 그릇의 상당수가 봉헌용 제물과 함께 죽은 자를 따라 무덤 속에 묻혔으며 여기에는 죽은 자의 영혼이 후손들의 안녕을 돌보아 주리라는 믿음이 작용했다.

이 고귀한 종교 의식은 인류 역사에 막 체계적인 공동체 형성의 기미가 엿보일 무렵, 이미 권력과 정치 조직을 완비한 상 왕조의 우수성을 보여주는 증거물이기도 하다. 중국에서 그릇 생산에 사용된 재료는 귀하고 값 비쌌으며, 청동 주조 과정 또한 강도 높은 노동과 고도의 숙련 기술을 요구했다. 이 시기에 제작된 청동 제기祭器는 밝혀진 것만 유형이 20개 이상에 이를 만큼 다양한 디자인을 자랑한다. 상당량의 청동 제기가 일찍이 신석기 시대부터 사용되어 온 일상적인 주방 가정용품을 원형삼아 제작되었다. 질그릇 재질 중심의 지극히 단순했던 물건들이 청동기 시대를 거치면서 정교한 예술 작품으로 탈바꿈하게 된 것이다. 무엇보다 정鼎이라고도 불린 가마솥 모양의 세발솥은 가장 중요한 물건으로 대접받았다. 대야처럼 넓적한 도기가 원형일 것으로 짐작되는 이 물건은 세 개의 다리가 붙여지면서 열에도 견딜 수 있게 되었다. 그밖에도 헌獻(찜통)과 유卣(술통), 고觚(술잔) 등 여러 유형의 그릇이 제작됐다.

중국의 공예가들은 구리와 주석의 합금에 납을 첨가함으로써 고유의 청동을 개발했다. 이 청동은 완성 제품에 아름다운 잿빛 광택을 부여하는 효과를 낳았다. 또 공예가들은 '거푸집 주조술'을 선호했다. 그들은 우선 점토로 모형을 만든 뒤 이 모형을 이용하여 다시 수많은 주형틀(거푸집)을 제작했다. 이후 원元 모형이 제거된 뒤 남은 주형틀 안에 녹인 청동을 부어넣어 최종 주물을 완성시켰다. 시간이 많이 걸리긴 했지만, '거푸집' 기술은 주형틀 안쪽 표면에 일일이 장식 요소들을 조각하거나, 각인하는 것을 가능하게 했다. (그 결과 중국 장인들은 비할 데 없는 수준의 정교하고 복잡한 디자인을 완성할 수 있었다.)

상 왕조 시대 청동제기에 새겨진 장식은 복잡한 동시에 신비로운 느낌을 준다. 이런 장식의 대다수는 동물 형상을 토대로 그려졌다. 자연미가 돋보이는 일부 장식은 아마도 제식에 바쳐진 제물과 관련돼 있었을 것으로 추정된다. 또 다른 일부장식은 깃털 따라 솟은 돌기가 있는 이상한 새, 용과 같은 외모의 기夔(외발을 가졌다는 상상 속의 동물—옮긴이), 신비로운 상상 속의 동물 도철饕餮 등과 같은 훨씬 상징적인 형상들로 꾸며졌다. 특히 도철 문양은 불룩한 눈과 사납게 튀어나온 턱 모양의 가면에서도 쉽게 발견되었다. 또 상 왕조 시대의 많은 그릇에는 봉헌에 관한 간략한 명문이 새겨져 있었다. 이런 명문들은 제기가 만들어진 목적과 소유주에 대한 값진 정보뿐 아니라, 중국 문자의 최초 형태를 보여주었다.

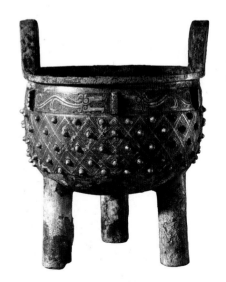

세발솥鼎
작가 미상,
기원전 1200~1100년경
중국 상 왕조

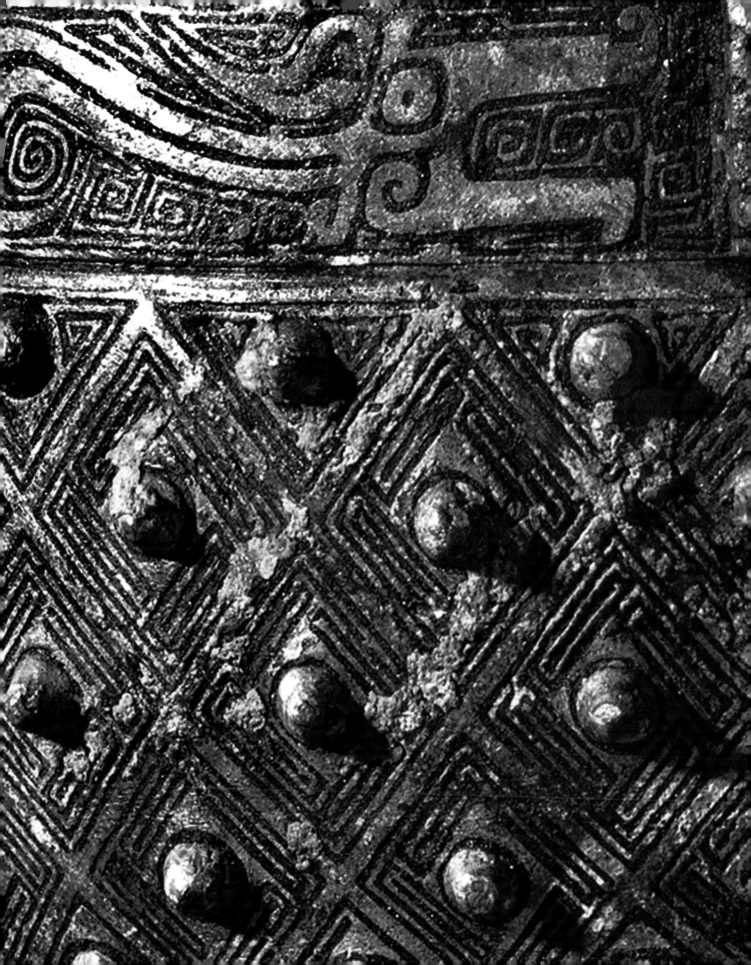

1 괴물 장식의 잔
 작가 미상,
 호박琥珀색 금은 합금,
 높이 11.4cm,
 프랑스, 파리, 루브르 박물관
 고대 페르시아

 동물

2 시중드는 여인
 작가 미상,
 벽화, 파편,
 그리스, 아테네, 국립고고학 박물관
 미케네 문명

 가정생활

3 병사들이 그려진 항아리
 작가 미상,
 채색 도기, 높이 42cm,
 그리스, 아테네, 국립고고학 박물관
 미케네 문명

 전쟁

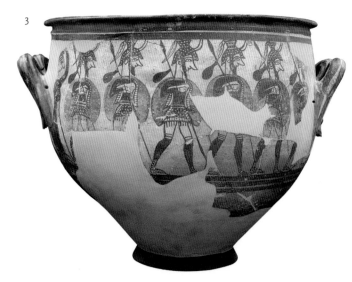

기원전 1000년경
이란

기원전 1000~700년경
이탈리아

기원전 900~800년경
이탈리아

4 곱사등 황소
　작가 미상,
　도기, 높이 16.8cm,
　영국, 런던, 대영박물관
　암라시 문화

　동물

5 부족장, 우타 출토
　작가 미상,
　청동,
　이탈리아, 칼리아리, 고고학 박물관
　누라게 문화

　정치

6 새 모양의 장난감 사륜마차
　작가 미상,
　테라코타,
　이탈리아, 에스테,
　아테스티노 국립 박물관
　빌라노바 문명

　여가
　동물

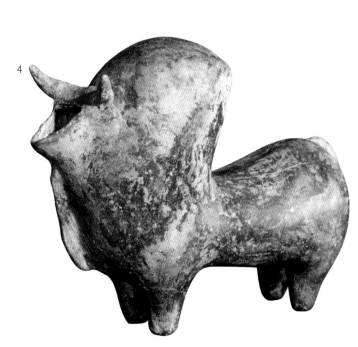

4

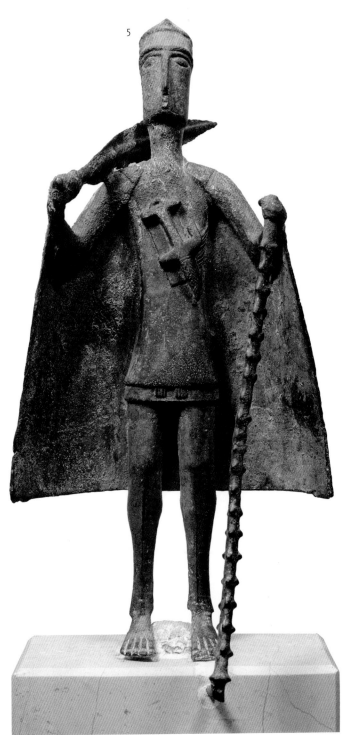

5

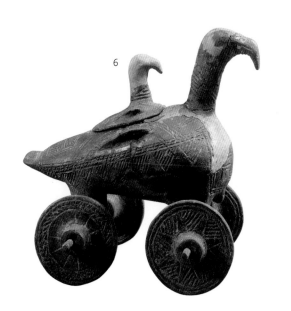

6

기원전 825년경
그리스

기원전 800~700년경
이탈리아

기원전 721~705년경
이라크

1 말, 푸스코 네크로폴리스 출토
작가 미상,
청동,
이탈리아, 시라쿠사,
지역 고고학 박물관
고대 그리스

동물

2 황소와 기수騎手 모양의 용기
작가 미상,
찰흙에 눌러 찍은 문양 장식,
높이 17.7cm,
이탈리아, 볼로냐, 시립 미술관
빌라노바 문명

시골생활
동물

3 여인의 두상, 님루드 출토
작가 미상,
상아,
이라크, 바그다드, 이라크 박물관
신 아시리아 제국

초상화

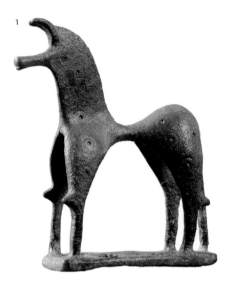

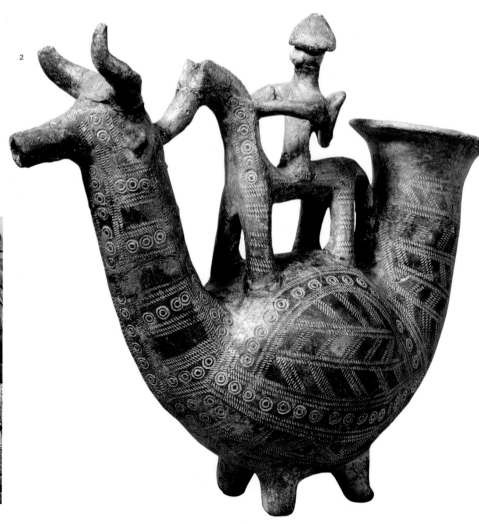

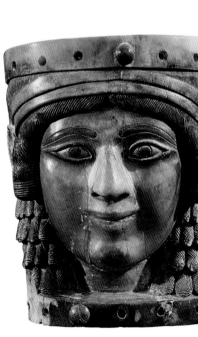

기원전 720년경
이라크

기원전 650~600년경
이탈리아

기원전 530년경
이탈리아

4 인간의 얼굴을 한 날개 달린 황소,
 사르곤 2세 궁전 출토
 작가 미상,
 석고, 높이 4.2m,
 이라크, 바그다드, 이라크 박물관
 아시리아 제국

 동물
 정치

5 잿빛 단지
 작가 미상,
 테라코타, 높이 45cm,
 이탈리아, 피렌체, 고고학 박물관
 에트루리아

 죽음

6 게임 중인 아이아스와 아킬레우스를
 묘사한 항아리
 엑세키아스(도예가 겸 화가),
 흑화黑畵 테라코타, 높이 61cm,
 바티칸시티, 바티칸, 그레고리우스
 에트루리아 미술 박물관
 고대 그리스

 전쟁
 여가

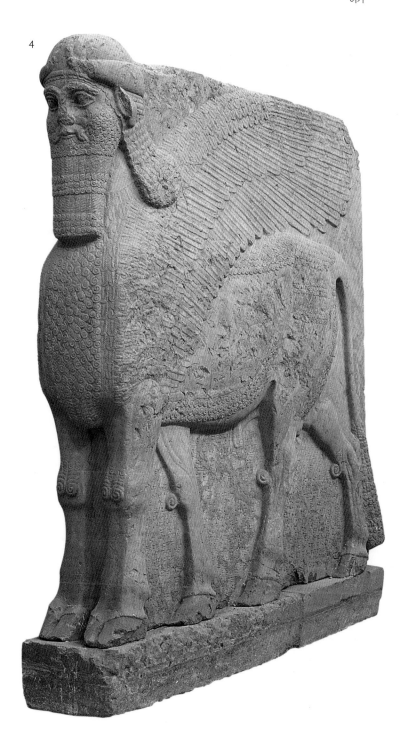

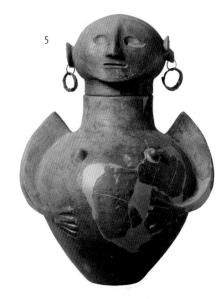

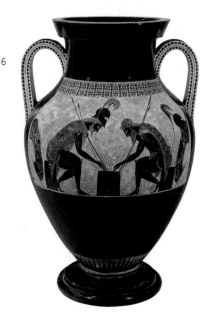

기원전 530~520년경
이탈리아

기원전 525~500년경
이탈리아

기원전 520년경
그리스

1 레슬링 선수들
 작가 미상,
 프레스코, 세부,
 이탈리아, 타르퀴니아,
 아우구리에스 무덤
 에트루리아

 죽음

 여가

2 반쯤 기대 누운 부부 석관
 작가 미상,
 테라코타(한 번 채색),
 길이 2m,
 이탈리아, 로마,
 빌라줄리아 국립 박물관
 에트루리아

 죽음

3 크로이소스 장례 조각상
 작가 미상,
 대리석, 높이 1.9m,
 그리스, 아테네, 국립고고학 박물관
 고대 그리스

 죽음

 몸

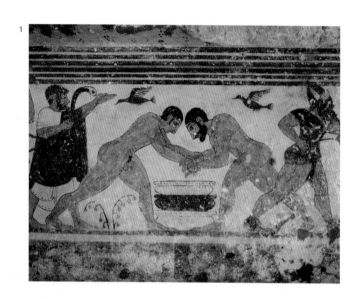

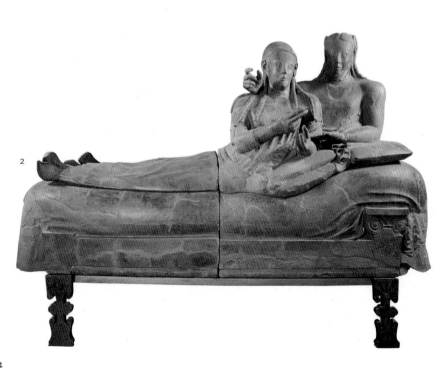

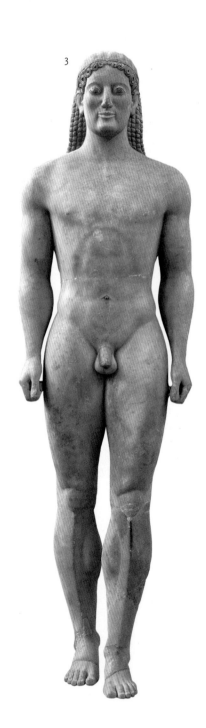

기원전 510년경
그리스

기원전 500~400년경
그리스

기원전 480년경
그리스

4 코레(소녀 입상), 키오스 섬 출토
작가 미상,
돌, 높이 56cm,
그리스, 아테네,
아크로폴리스 박물관
고대 그리스

종교

5 오리 모양의 향수병
작가 미상,
테라코타,
이탈리아, 피에솔레, 고고학 박물관
고대 그리스

동물
가정생활

6 쿠로스(청년 입상)
크리티오스,
대리석, 높이 91.4cm,
그리스, 아테네,
아크로폴리스 박물관
고대 그리스

죽음
몸

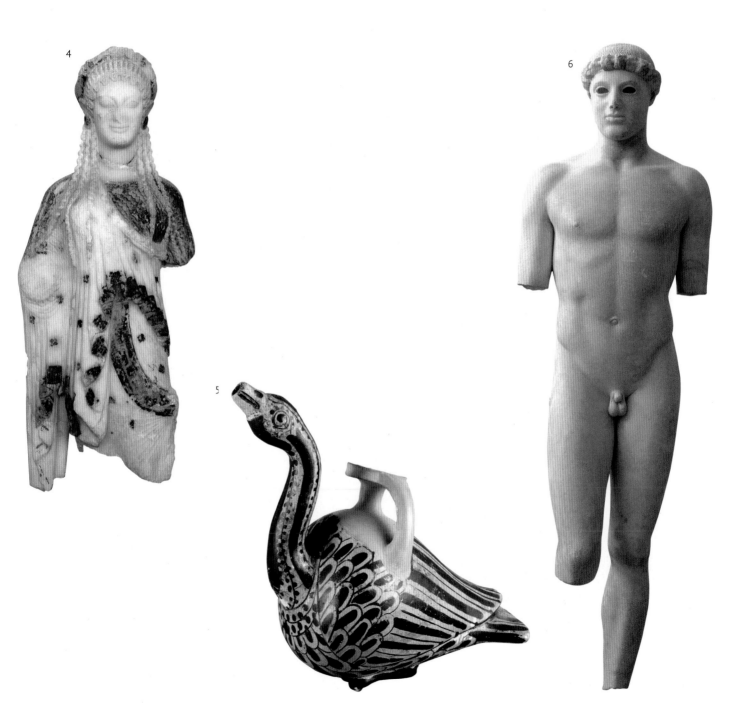

1 카피톨리노의 암늑대
(로물루스와 레무스 쌍둥이상은
르네상스 시대에 추가됨)
작가 미상,
청동, 높이 85cm,
이탈리아, 로마, 카피톨리노 박물관
에트루리아

신화
동물

2 마테르 마투타, 납골納骨용 조각상
작가 미상,
석회암, 높이 1m,
이탈리아, 피렌체, 고고학 박물관
에트루리아

종교

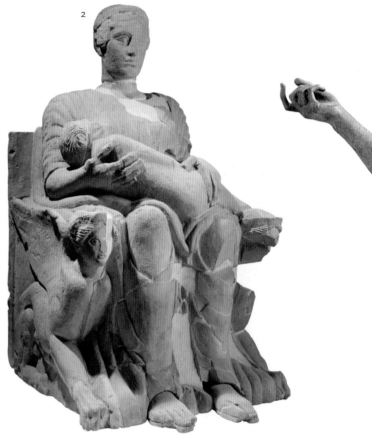

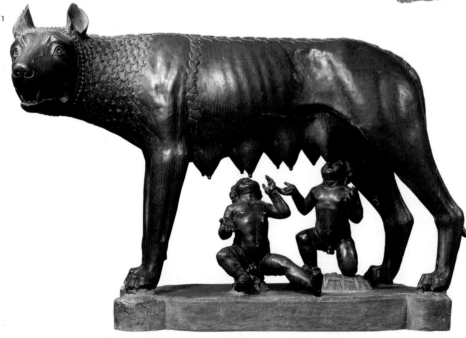

3 다린의 궁수_{弓手}들
작가 미상,
에나멜 입힌 벽돌, 높이 1.98m,
프랑스, 파리, 루브르 박물관
바빌로니아

전쟁
정치

4 물에 뛰어드는 사람, 물에 뛰어드는
사람이 그려진 석관 중에서
작가 미상,
회반죽 바른 석회암에 그림,
높이 2.1m,
이탈리아, 파에스툼, 국립 박물관
고대 그리스

죽음
여가

5 제우스(혹은 포세이돈)
작가 미상,
청동, 높이 2.08m,
그리스, 아테네, 국립고고학 박물관
고대 그리스

신화
몸

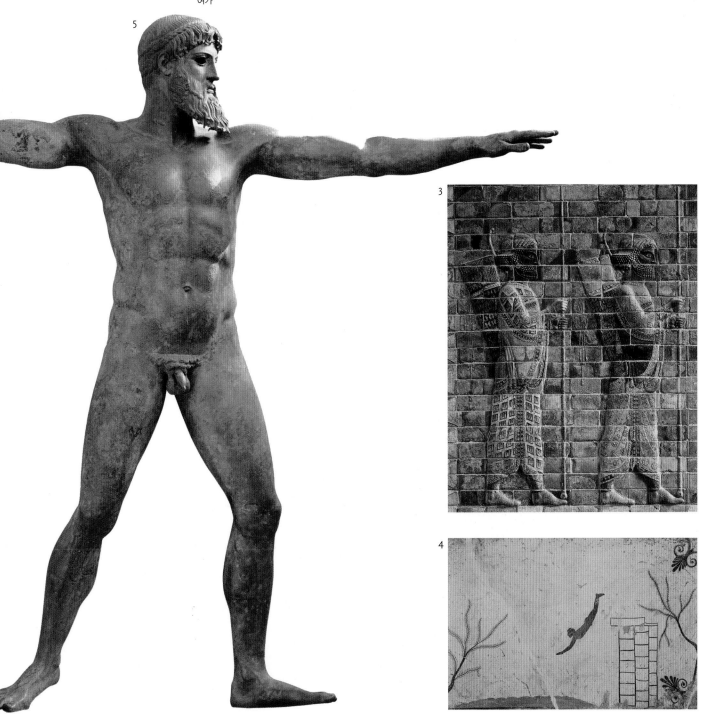

5

3

4

고대 그리스 예술가들이
이상적인 인간 형상을 탄생시키다

이상적인 인체 비례를 정립하고자 하는 움직임이 이 시기 그리스인들 사이에 형성되었다. 이들의 탐구는 고전주의 양식의 초석이 되었고, 급기야 서양 미술의 진로를 바꿔놓았다.

기원전 5세기경 고대 그리스는 황금기를 맞았다. 그리스 정부는 페르시아와의 오랜 전쟁에서 승리를 거두고자 최초로 동맹을 결성했다. 그 결과 적군을 격파시킨 그리스인들은 국가적 자부심으로 가득 차 있었다. 아테네는 중심 도시 국가로 부상했다. 이 시기에 민주주의가 탄생했으며, 예술이 번영의 꽃을 피웠다. 또 걸출한 지식인들이 속속들이 등장했는데, 아이스킬로스, 소포클레스, 에우리피데스 같은 극작가들과 플라톤, 소크라테스 같은 철학자들, 헤로도토스, 투키디데스 같은 역사가들은 지금까지도 이 시기를 대표하는 문화적 아이콘으로 남아 있다. 이 시기는 또한 그리스 미술의 고전주의 시대였다. 그리스 예술가들이 낳은 우수한 작품들은 이제껏 서양미술에서 형성된 적 없는 미술 및 건축의 전범을 마련해주었다. 이 모든 위업의 정점에 서 있는 것은 아마도 그리스 조각상일 것이다.

청년 누드상을 뜻하는 쿠로스kouros와 옷을 걸친 소녀 입상인 코레kore는 당시 이미 완성단계에 이른 그리스 조각의 예를 보여준다. 무덤 표석으로도 이용된 이들 조각은 아름답기는 했지만, 자세는 경직되고 대칭적인 특징을 보였다. 하지만 고전주의 시대의 조각은 이보다 훨씬 개선되었다. 그리스 예술가들은 미술에서 인간의 형상을 다루는 방식을 끊임없이 변화시켰다. 그들은 해부학을 연구하고, 인간의 몸이 움직이는 방식을 파악함으로써 인물 형상을 자연스럽고 부드럽게 다듬어갔다. 그러나 이들은 단순한 자연주의 이상의 것을 성취하고자 했다. 이상적인 인간 형태를 완성하려는 노력은 이 시기 중요한 철학적 논쟁과도 연결되었다. 화가들은 인간 형상을 연구재료로 삼음으로써, 이상적 아름다움의 본질을 분석하고 규명하고자 했다.

이 시기 철학과 과학, 수학이 제기한 높은 수준의 지적인 질문들은 모든 그리스 예술 영역에도 영향을 미쳤다. 특히 기원전 5세기 중엽 활동한 아르고스의 조각가 폴리클레이토스는 이러한 논쟁에 응답한 주요 예술가 중 하나다. 그는 균형과 조화에 관해 논한 이론서 『카논Canon』을 저술하면서, 수학적 비례 체계 사용의 중요성을 강조했다. 그는 다음과 같이 말했다고 전해진다. "아름다움은

요소들만으로 구성되는 게 아니라, 요소들 사이의 비례나 부분들 사이의 균형을 통해 완성된다. 이를테면 한 손가락과 다른 한 손가락 사이의 비례, 손가락 전체와 두상 사이의 비례 등을 통해 이뤄지는 것이다." 우리는 일명 '도리포로스'라고도 불리는 폴리클레이토스의 〈창을 든 남자〉를 통해 그가 확립한 고전주의 비례의 완벽한 예를 확인할 수 있다.

폴리클레이토스는 특히 이상적인 인체를 묘사하기 위해 운동선수를 대상으로 택했다. 당시 그리스에서 육체적 용맹과 운동을 즐기는 정신은 높은 평가를 받았으며, 따라서 운동선수들은 인간이 도달할 수 있는 최고의 강건한 체격을 놓고 경쟁을 벌였다. 이러한 스포츠 경기들은 종교 축제의 한 부분으로 기획되었으며, 승리한 운동선수의 조각상을 신에게 봉헌된 지역 신전 안에 설치하는 경우도 잦았다. 가장 유명한 경기는 제우스신에게 경의를 표하기 위해 개최되는 올림픽이었다. 이후 모든 주요 도시에서 이와 유사한 행사가 개최되었다. 한편 페이디아스의 감독 아래 제작된 파르테논 신전의 프리즈frieze에는 아테나 여신을 기리기 위해 개최된 판아테나이아Panathenaea 축제 장면이 묘사되어 있다. 아래에 보이는 부조는 축제 행렬을 지켜보는 신들 중 일부인 포세이돈과 아폴론, 아르테미스를 묘사한 것이다. 이 축제 행렬에는 주행 중인 이륜전차로 달려들거나 뛰어내리는 운동선수를 묘사한 장관도 담겨 있다. 고요한 위엄과 생동감이 느껴지는 이 인물들은 그리스인들이 정립한 인간 형상의 이상을 충실히 따르고 있다.

포세이돈과 아폴론, 아르테미스, 파르테논 신전 부조 일부
페이디아스와 무명 작가들, 기원전 438~432년경
고대 그리스

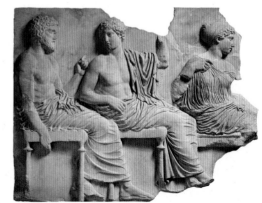

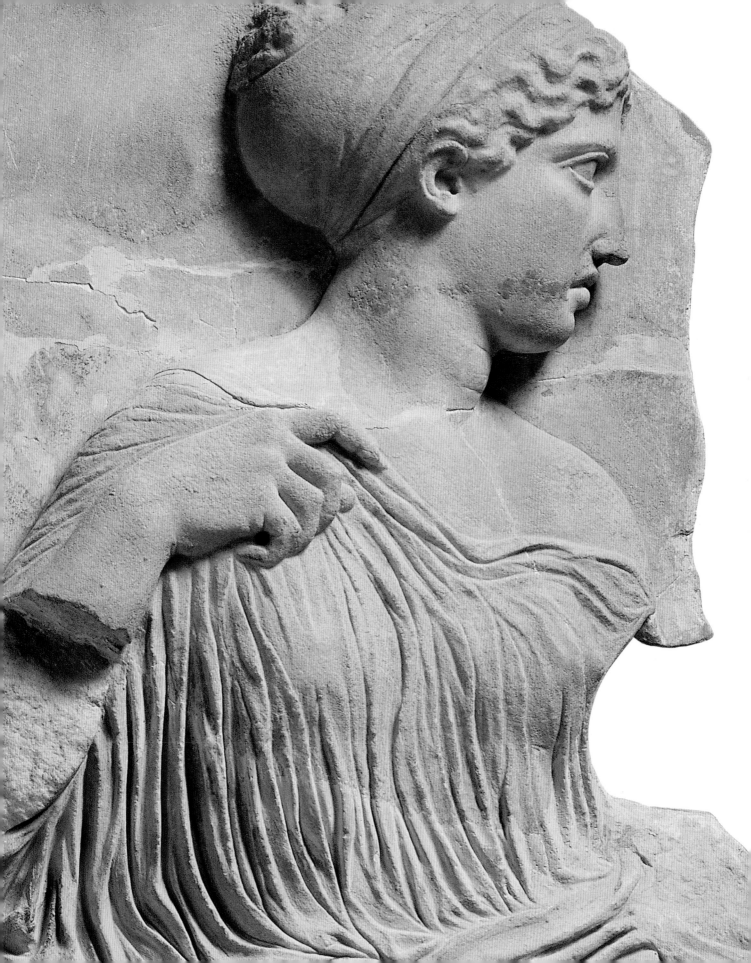

기원전 450년경 그리스	기원전 400~300년경 중국	기원전 350년경 이탈리아
1 창을 든 남자(그리스 청동 조각상의 로마 복제본) 폴리클레이토스(원작자), 대리석, 높이 1.94m, 바티칸시티, 바티칸, 키아라몬티 박물관 **고대 그리스** 몸	2 수호자 상, 샤먼의 하나로 추정 작가 미상, 나무, 높이 43.2cm, 영국, 런던, 대영박물관 **중국 동주東周시대** 종교	3 장례 춤을 추는 여인들, 루보 출토 작가 미상, 벽화, 세부, 이탈리아, 나폴리, 국립고고학 박물관 **에트루리아** 죽음 여가

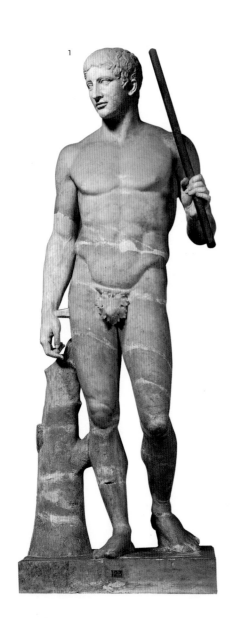

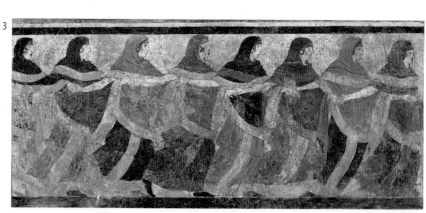

40

기원전 350년경
그리스

기원전 330년경
그리스

기원전 300～200년경
이탈리아

4 어린 디오니소스를 안고 있는
 실레노스
 (그리스 조각상의 로마 복제본)
 리시포스(원작자),
 대리석,
 바티칸시티, 바티칸,
 키아라몬티 박물관
 고대 그리스

 신화
 몸

5 벨베데레의 아폴론
 (그리스 조각상의 로마 복제본)
 작가 미상,
 대리석, 높이 2.2m,
 바티칸시티, 바티칸,
 피오 클레멘티노 미술관
 고대 그리스

 몸
 신화

6 저녁 그림자
 작가 미상,
 청동, 높이 57.5cm,
 이탈리아, 볼테라,
 과르나치 에트루리아 박물관
 에트루리아

 몸

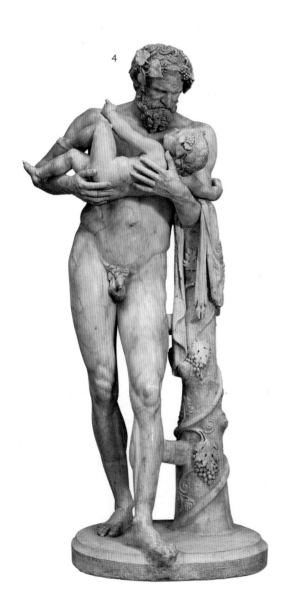

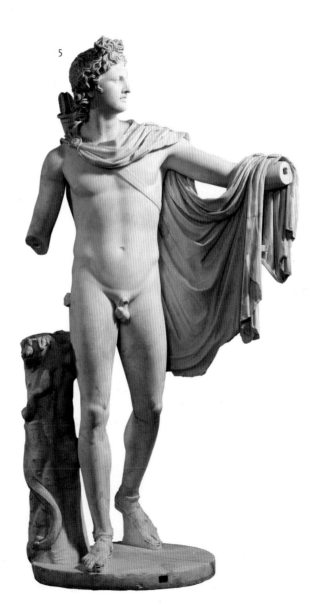

1 반쯤 기대 누운 여인,
셀레우키아 출토
작가 미상,
대리석,
이라크, 바그다드, 이라크 박물관
고대 페르시아

몸

2 말 모양의 장례 조각상
작가 미상,
구운 점토,
이탈리아, 로마, 동양미술 박물관
중국 한 왕조

죽음
동물

3 얼굴이 그려진 꽃병
작가 미상,
채색 도기, 23×13.5cm,
영국, 런던, 대영박물관
나스카 문명

가정생활

4 티투스 딸 율리아의 초상화
작가 미상,
대리석, 높이 44cm,
이탈리아, 피렌체, 우피치 미술관
고대 그리스

고대 로마

초상화

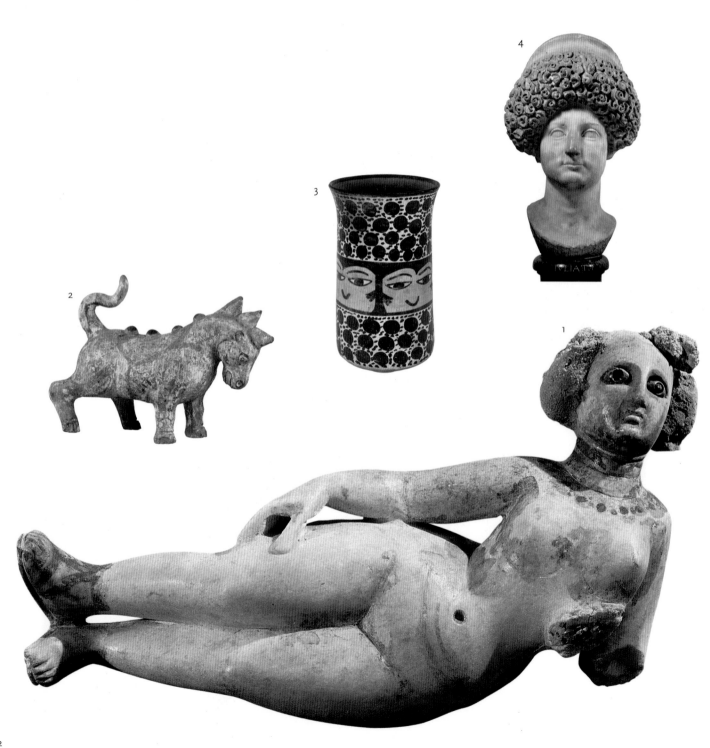

기원전 200~100년경
이탈리아

기원전 200년~100년경
이탈리아

5 아프리카 권투선수들
　작가 미상,
　도기, 높이 26.3cm, 24.4cm,
　영국, 런던, 대영박물관
　고대 로마

　여가
　몸

6 로마 검투사들
　작가 미상,
　테라코타,
　이탈리아, 타란토, 고고학 박물관
　고대 로마

　여가
　몸

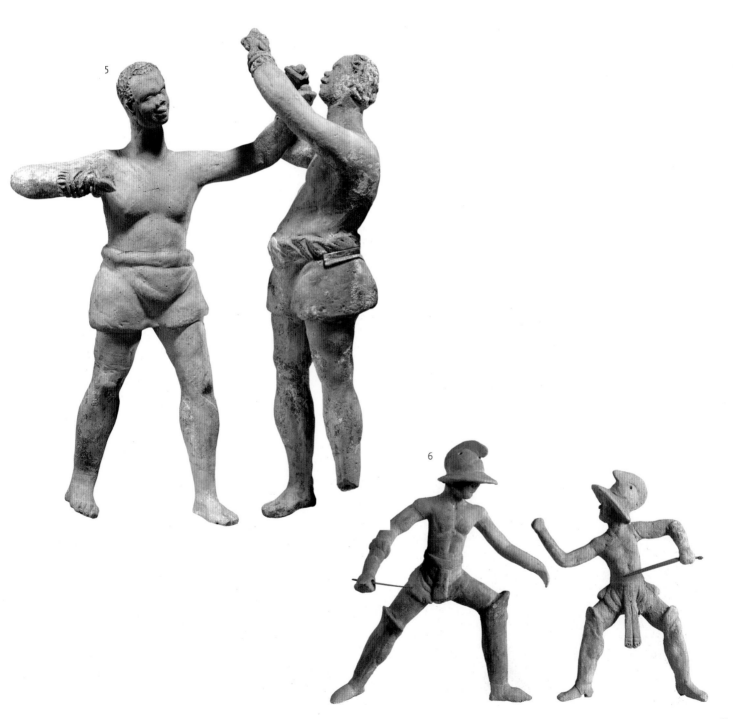

기원전 200년~100년경 이탈리아	기원전 190년경 그리스	기원전 150년경 그리스
1 떠돌이 음악가들(소실된 그리스 회화의 로마 모자이크 복제본) 사모스의 디오스쿠리데스(원작자), 모자이크, 높이 43cm, 이탈리아, 나폴리, 국립고고학 박물관 **고대 그리스** 여가 도시생활	2 사모트라케의 니케 작가 미상, 대리석, 높이 3.3m, 프랑스, 파리, 루브르 박물관 **고대 그리스** 전쟁 알레고리	3 밀로의 비너스 작가 미상, 대리석, 높이 2.4m, 프랑스, 파리, 루브르 박물관 **고대 그리스** 몸 신화

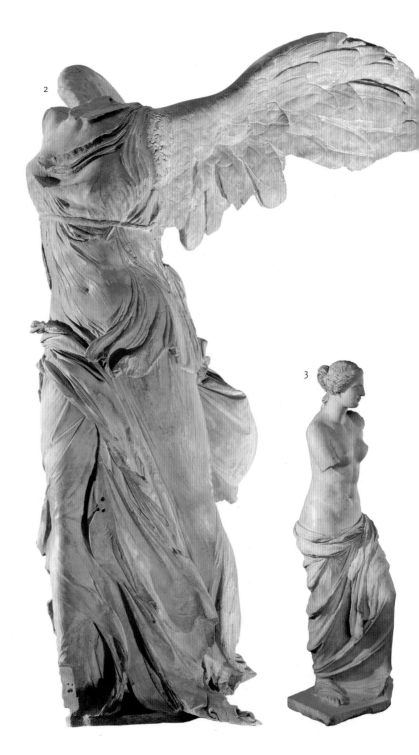

기원전 100년경 이탈리아	기원전 100년경 인도	기원전 100년경 이탈리아
4 가면의 방 작가 미상, 프레스코, 이탈리아, 로마, 팔라티노 언덕, 도무스 아우구스타나 **고대 로마** 가정생활	**5 석가모니의 깨달음** 작가 미상, 석회암 원판에 조각, 높이 1.25m, 영국, 런던, 대영박물관 **인도** 종교	**6 카토와 포르티아** 작가 미상, 대리석, 바티칸시티, 바티칸, 피오 클레멘티노 미술관 **고대 로마** 초상화 죽음

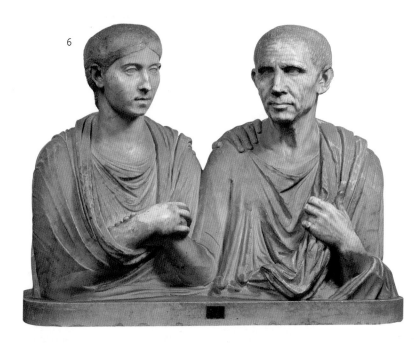

6

5

4

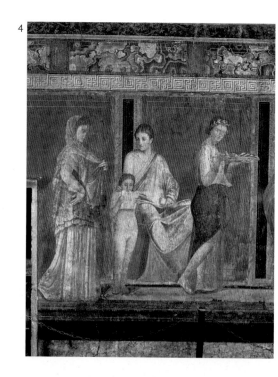

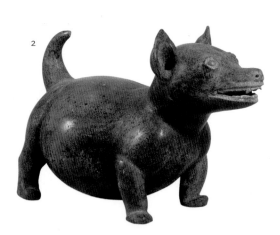

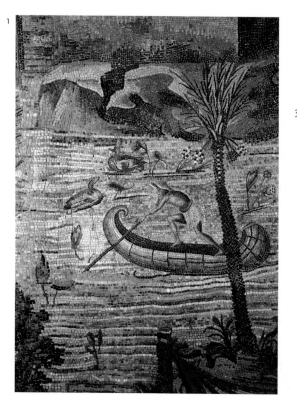

기원전 25년경
이탈리아

기원전 19~기원후 15년
이탈리아

5 **라오콘 군상**
아게산드로스, 폴리도로스,
아테노도로스,
대리석, 높이 2.4m,
바티칸시티, 바티칸,
피오 클레멘티노 미술관
고대 로마

몸
신화

6 **아우구스투스 황제,**
프리마포르타의 리비아 별장에서
작가 미상,
대리석, 높이 2.4m,
바티칸시티,
바티칸, 키아라몬티 박물관
고대 로마

정치
초상화

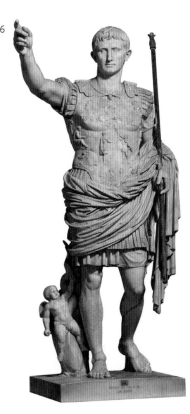

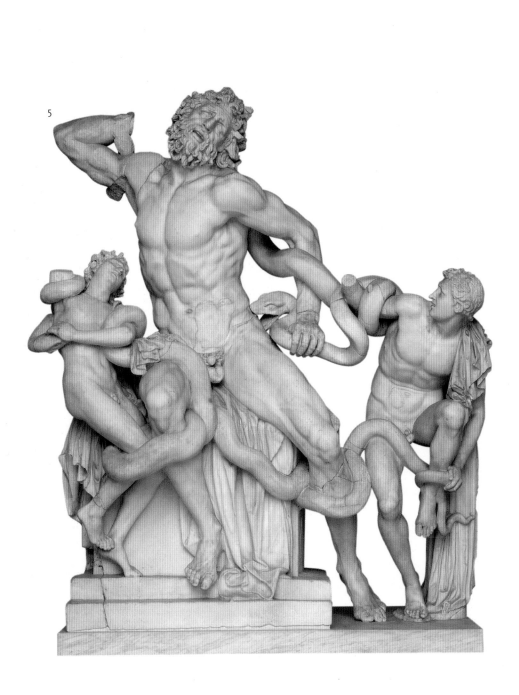

처음으로 인간 형상의 석가모니가 조각되다

석가모니의 추종자들은 성인의 이미지를 사실적으로 묘사하는 것을 달갑지 않게 여겼다. 예술가들이 석가모니를 인간의 모습으로 표현하는 엄청난 진전을 이뤄낸 것은 석가모니의 사후 500년 이상이 흐른 뒤였다.

초기 불교 신도 예술가들은 석가모니 자체를 묘사하기보다는 그의 존재를 표현하는 데 주력했다. 이를테면 보리수菩提樹와 스투파(사리탑), 발바닥, 혹은 빈 보좌寶座를 묘사했다. 이들 대상은 각각 석가모니의 생애 및 가르침과 구체적인 연관을 맺고 있었다. 보리수는 석가모니가 깨달음을 얻을 때 앉아 있던 곳이며, 사리탑은 석가모니의 사리나 위대한 불교 스승 중 한 사람의 유골을 모시는 상징적인 건축물이다. 비슈누 신의 경우와 마찬가지로, 예술가들은 대개 발바닥을 묘사하는 것으로 석가모니의 재현을 대신했으며, 발바닥 위에 불법佛法의 상징인 '법륜法輪, Wheel of the Law'을 새겨 장식하기도 했다. 또 그들은 석가모니의 발자국인 불족적佛足跡을 이용하는가 하면 석가모니의 족적이 포함된 작은 의자를 상징적인 빈 보좌와 함께 등장시켰다. 이때 족적은 정확히 똑같은 길이의 발가락으로 구성되는 등 상당히 양식화된 모습을 보였다.

역사적인 부처의 한 사람인 석가모니는 기원전 563년경에 태어났다. 그의 생애에 대해서는 자세히 알려진 것이 거의 없다. 북인도 지역에 살았다는 것과 샤캬 부족의 일원이었다는 정도가 전해지고 있을 뿐이다. 그가 신보다 나은 인간이라는 믿음이 신도들 사이에 확산되면서, 석가모니를 인간으로 묘사해도 좋겠다는 인식의 변화가 시작됐다. 당시 신도들이 그를 단순한 인간으로 표현하길 꺼렸다는 점은 오늘의 시각에서도 쉽게 수긍이 가는 일이다. 화가들은 석가모니의 이미지가 쉽게 소멸해버리는, 평범한 인간의 형상과 똑같이 비쳐지지 않을 수 있는 방법을 고심했다. 그들은 이런 고민의 해결책을 초기 불교문헌에 구체적으로 언급된 석가의 신체적 특징인 32길상吉相, lakshanas에서 찾았다. 화가들은 석가의 존엄성을 나타내는 동시에 그를 일반인과 구별해주는 이 상징적·양식적 특징을 조각 안에 통합시켰다.

예컨대 32길상 중 하나인 육계肉髻, ushnisha는 석가의 정수리에 있는 뼈가 솟아 저절로 상투 모양이 된 것이다. 우스니샤라고도 불리는 이 부위는 지혜와 영적 깨달음 모두를 상징한다. 경우에 따라 이 부분은 융기된 혹 모양이 아닌 작은 불꽃으로 표현되기도 했다. 한편 백호白毫, urna는 석가의 두 눈썹 사이에서 빛나는 가는

터럭으로, 지혜에 대한 또 다른 상징이다. 또 석가모니는 길고 가는 귓불을 지닌 것으로 그려졌는데 이러한 특징은 고대 인도 통치자들이 귓불을 늘이는 무거운 귀고리를 착용한 전통에서 비롯됐다. 나아가 석가모니의 가르침은 그의 수인手印, mudras과 좌법坐法, asanas을 통해서도 상징되었다. 어떤 불상에서든 석가모니의 자세와 모습에는 엄청난 의미가 담겨 있었다.

인간 형상의 석가모니는 주요 지역을 두 곳 중심으로 발전했는데, 하나는 인도 북부의 아그라 인근에 위치한 마투라 지역, 다른 하나는 오늘날의 아프가니스탄, 인도 북서부, 파키스탄에 걸쳐 광범위하게 형성된 간다라 지역이었다. 아래의 불상에서 확인할 수 있듯이 간다라 미술은 의심할 여지없이 서구 고전주의 미술의 영향을 받았다. 기원전 4세기 알렉산더 대왕이 이곳으로 군대를 데려오면서, 이 지역 예술가들은 극히 사실적이면서도 장식적인 양식의 인간 형상 및 의복을 표현하는 고전주의 기법을 전수받았다. 그 결과 간다라 불상은 마투라 불상과는 확연히 다른 양상을 띠게 되었다. 마투라 양식의 불상이 인도 전통의 연장선상에서 위풍당당하고 여유 있는 형상을 보여주었다면, 간다라 지역에서는 호리호리하면서도 우아한 체형의 석가모니가 종종 고전시대의 토가toga를 걸친 모습으로 묘사되었다. 간다라 양식 불상의 머리는 보통 물결모양의 곱슬머리로 표현되었는데 이마 부위의 전통적인 육계를 빼먹은 채 등장하는 경우도 있었다.

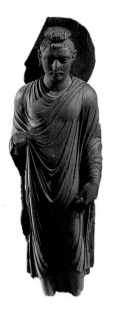

간다라 지역에서 출토된 석가모니 입상立像
작가 미상,
기원후 1~100년경
파키스탄(인)

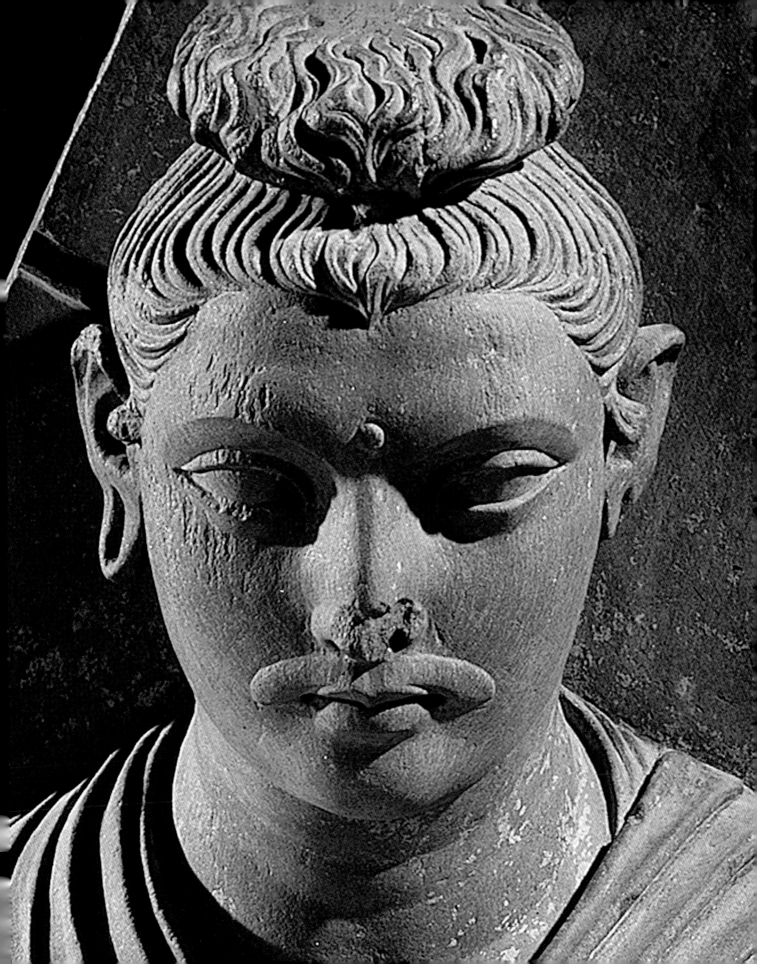

기원후 50~51년
이탈리아

기원후 50년경
이탈리아

기원후 50년경
이탈리아

1 클라우디우스 황제의 동전
작가 미상,
은, 직경 2.7cm,
영국, 런던, 대영박물관
고대 로마

정치
초상화

2 꽃의 여신 플로라 혹은 프리마베라,
스타비아이에서
작가 미상,
벽화, 39×32cm,
이탈리아, 나폴리,
국립고고학 박물관
고대 로마

알레고리

3 한 남자와 아내의 초상화,
폼페이에서

프레스코, 65×58cm,
이탈리아, 나폴리,
국립고고학 박물관
고대 로마

초상화

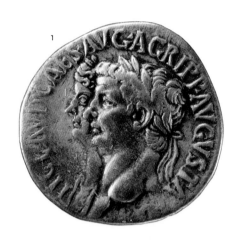

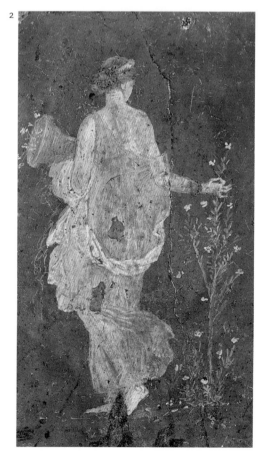

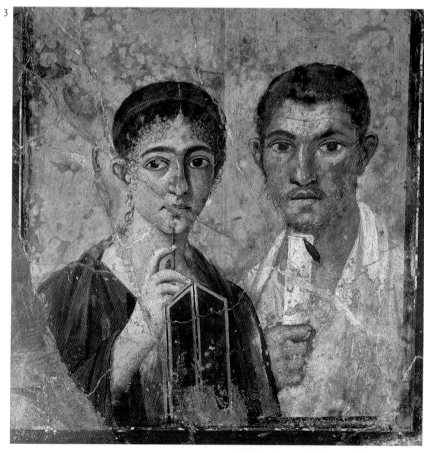

4 황소를 살해하는 미트라 신
작가 미상,
대리석,
바티칸시티, 바티칸,
피오 클레멘티노 미술관
고대 로마

종교

5 사후死後 세계 모형:
인간과 생물이 있는 연못

유약 바른 도기, 높이 32.8cm,
영국, 런던, 대영박물관
중국 한 왕조

죽음
풍경

6 산치 사리탑 입구에 있는 약시yakshi
작가 미상,
사암砂岩, 높이 64.5cm,
영국, 런던, 대영박물관
인도

종교
몸

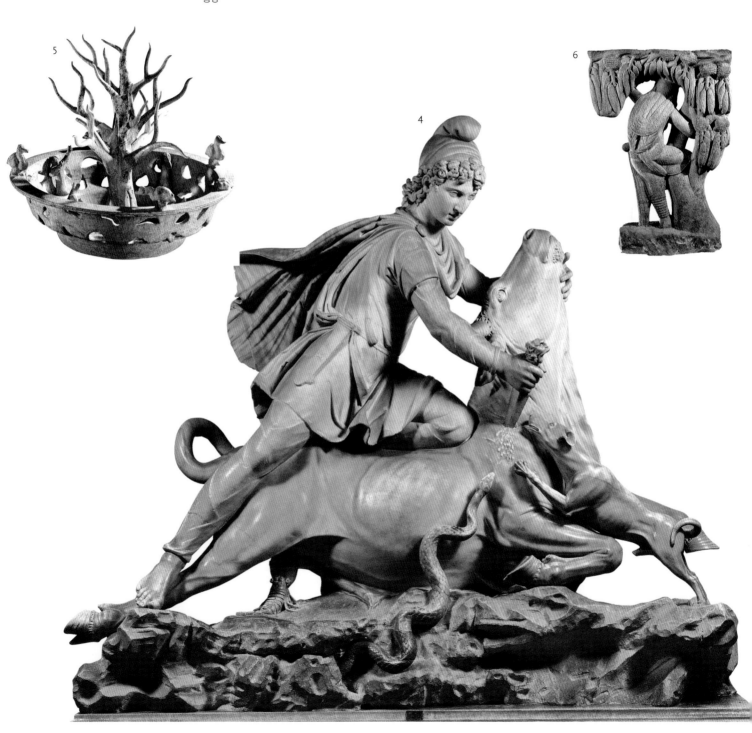

로마의 화가들, 자연주의적 기법의 회화를 완성하다

많은 문서들이 자연주의 회화 탄생의 주역을 그리스인들로 기록하고 있지만, 현존하는 그리스 시대 작품은 극소수에 지나지 않는다. 로마 시대 작품들은 향후 서양 미술의 중심축을 형성하는 '전성기 자연주의 양식'의 가장 이른 예를 보여준다.

로마 화가들은 그리스 화가들에게 큰 빚을 지고 있다. 사실 자연주의 양식을 처음 고안한 주인공은 로마인들이 아니기 때문이다. 그리스인들은 오늘의 미술과 건축에까지 영향을 미치고 있는 기술과 양식은 물론, 정교하고 역동적인 미술기법을 로마인들에게 물려주었다. 기원전 5세기 말, 유명한 그리스 화가 제욱시스는 포도 한 송이를 아주 사실적으로 그렸다. 어찌나 사실적이었는지 새가 포도를 쪼아 먹으려 달려들 정도였다. 의기양양해진 제욱시스는 자신의 라이벌 화가를 불러 이번에는 그쪽 그림을 볼 수 있도록 장막을 제쳐줄 것을 요구했다. 그러나 그의 호기는 곧 낙담으로 변해버렸다. 장막 그 자체가 그림이었음을 깨달았기 때문이다. 그는 쓸쓸히 패배를 인정해야 했다. 아쉽게도 현재 이 두 화가의 그림은 어떤 것도 남아 있지 않다. 그러나 로마인들은 확실히 그것을 보았고, 그런 작품에서 상당한 영향을 받았다.

로마시대에 회화는 고귀하고 대중적인 미술형태로 여겨졌다. 이 시기의 화가들은 벽화와 패널 그림을 모두 그렸지만 패널 그림은 사실상 단 한 점도 남아 있지 않다. 로마시대 화가들은 역사·신화적 주제에서부터 정물과 풍경, 초상화에 이르기까지 광범위한 주제를 벽화 형태로 묘사했다. 특히 과일이나 여타 음식을 그린 로마시대의 정물화는 오늘날 현대인의 눈으로 보아도 경탄을 자아내게 할 만큼 생생하다. 이들 그림에 감도는 신선하고 정교한 느낌은 1600년경 네덜란드 황금시대의 회화가 도래하기 전까지는 어디서도 필적할 만한 상대를 찾아볼 수 없을 정도다. 그리스 화가들이 정물과 유사한 주제를 화폭에 옮길 때만 해도 이런 그림들은 저급한 미술로 홀대받았다. 이 분야의 전문화가 피라이코스 Piraeicus는 '하찮은 것을 묘사하는 사람'이란 뜻의 별명 '리파로그라포스Rhyparographos'로 불릴 정도였다. 그러나 로마인들의 취향은 한결 자유로워졌고, 정물화는 중요한 미술 형태로 발전해 갔다.

로마 화가들은 특별한 시민들의 별장에나 도입됐던 실내 장식의 초기 형태, 즉 트롱프뢰유(Trompe-l'oeil, 눈속임 그림)를 이용하는 것을 매우 좋아했다. 화가들은 재치와 교묘함이 돋보이는 배경 안에 음식 이미지를 그려놓았다. 헤르쿨라네움 Herculaneum(이탈리아의 베수비오 산 기슭에 있었던 고대 도시로, 79년에 베수비오 산이 분화하면서 폼페이와 함께 괴멸하였다—옮긴이) 유적에서 발견된 아래 그림은 물이 든 투명한 항아리와 연두색 복숭아가 놓인 거짓 선반을 보여준다. 그것은 현대식 부엌이라고 해도 손색이 없을 정도다. 정물 화가들은 집필 도구와 연극 가면, 지갑, 횃불 등을 그림으로 옮겼다. 경우에 따라 그들은 생선을 훔치는 고양이, 선반을 따라 허둥지둥 달아나는 쥐, 음식을 조금씩 갉아먹는 토끼 등 살아 있는 생물의 자연스러운 움직임을 덧붙이기도 했다.

자연주의 양식의 정물이 그리스 미술에서 기원했다는 것은 확실한 사실이지만, 이런 양식을 초상화에 적용한 주인공 역시 그리스인들이라는 증거는 희박하다. 로마인들은 인물을 이상적으로 묘사하는 그리스 전통에서 벗어나 사실적인 표현을 선호했다. 이런 경향의 원인은 일정 부분 로마인들의 장례 문화에서 비롯되었다. 상류층 가정의 구성원들은 사랑하는 가족의 얼굴을 데스 마스크로 뜬 뒤 그것을 집안 내 성물함에 보관하는 전통을 갖고 있었다. 그들은 선조의 업적을 강조하고자 이런 마스크를 장례 행렬시 지참하기도 했다. 가면은 밀랍이나 석고 같이 썩기 쉬운 재료로 만들어졌고, 따라서 현재까지 남아 있는 것은 거의 없다. 초상화가 벽화의 일부로 제작되는 것은 드문 경우였지만 현재 폼페이 유적지에는 이런 예를 보여주는 몇몇 유명한 작품이 남아 있다. 이것은 전성기 자연주의 양식의 로마 초상화를 보여주는 가장 확실한 증거로 평가받는다.

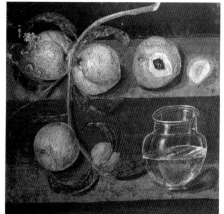

복숭아 가지와
유리 항아리가 있는 정물
작가 미상,
기원후 50년경
고대 로마

기원후 50년경
이탈리아

기원후 50년경
이탈리아

기원후 59년
이탈리아

1 **분수가 있는 정원**
작가 미상,
벽화, 세부,
이탈리아, 폼페이, 카사 델 브라찰레
도로(황금팔찌의 저택)
고대 로마

가정생활

2 **삼미신, 폼페이에서**
작가 미상,
프레스코, 75×60cm,
이탈리아, 나폴리,
국립고고학 박물관
고대 로마

신화
몸

3 **싸움: 59년의 원형경기장 소동**
작가 미상,
프레스코, 세부,
이탈리아, 폼페이,
원형경기장 근처 주택
고대 로마

도시생활
역사

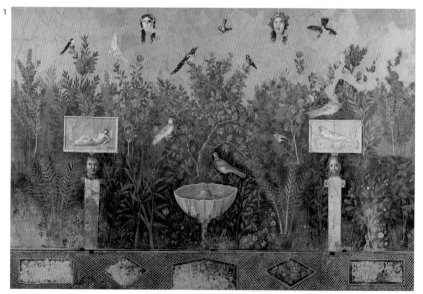

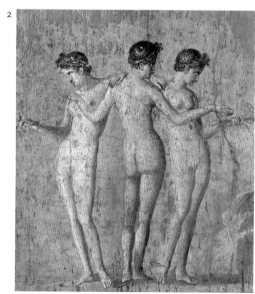

4 금빛 화관을 두른
젊은 남자의 장례 초상화
작가 미상,
불에 달구어 채색한 나무에
금박 잎 첨가, 실물 크기
러시아, 모스크바, 푸슈킨 미술관
이집트

죽음
초상화

5 여인의 장례 초상화, 엘파이윰 출토
작가 미상,
나무에 템페라, 34×20cm,
이탈리아, 피렌체, 고고학 박물관
이집트

죽음
초상화

6 석가모니 원반: 만다타 자타카
작가 미상,
석회암, 직경 53.7cm,
영국, 런던, 대영박물관
인도 불교

종교

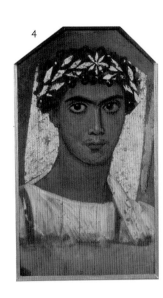

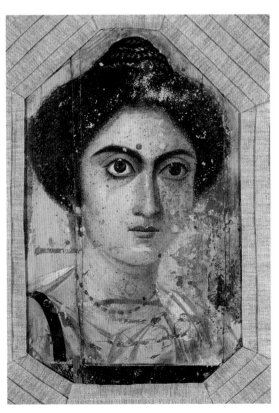

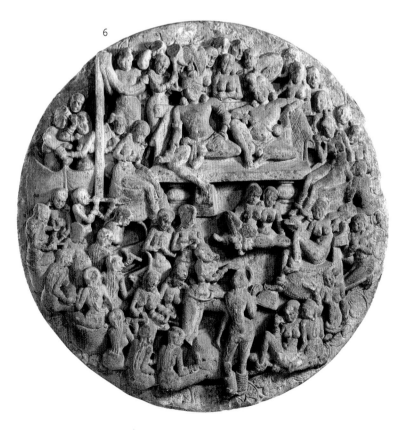

100~700년경
페루

100~300년
이란

100~200년경
이탈리아

1 신을 형상화 한 단지
작가 미상,
테라코타,
이탈리아, 피오리니 로마 선사
민족지학 박물관
모체 문명

종교

2 파르티아의 기수騎手
작가 미상,
청동 벨트 버클, 7×7.2cm,
영국, 런던, 대영박물관
파르티아 왕조

동물
시골생활

3 선한 목자
작가 미상,
프레스코, 세부,
이탈리아, 로마, 성 네레우스 앤
아킬레우스 성당, 성녀 도미틸라의
카타콤(지하묘지)
초기 기독교

종교

초기 기독교

100〜200년	113〜116년	113〜116년
인도	이탈리아	이탈리아

4 석가모니 두상
작가 미상,
진회색 편암片岩, 높이 38.7cm,
영국, 런던, 대영박물관
인도 불교

종교

5 트라야누스 기념주
작가 미상,
대리석, 높이(기단 포함) 38m,
이탈리아, 로마, 트라야누스 광장
로마 제국

전쟁
역사

6 트라야누스 기념주(세부)
작가 미상,
대리석, 부조 띠 높이 91cm,
이탈리아, 로마, 트라야누스 광장
로마 제국

전쟁
역사

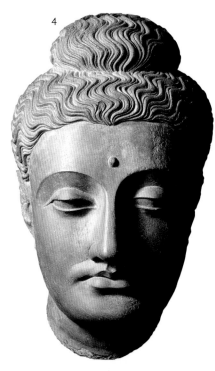

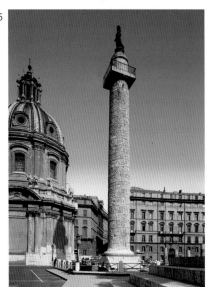

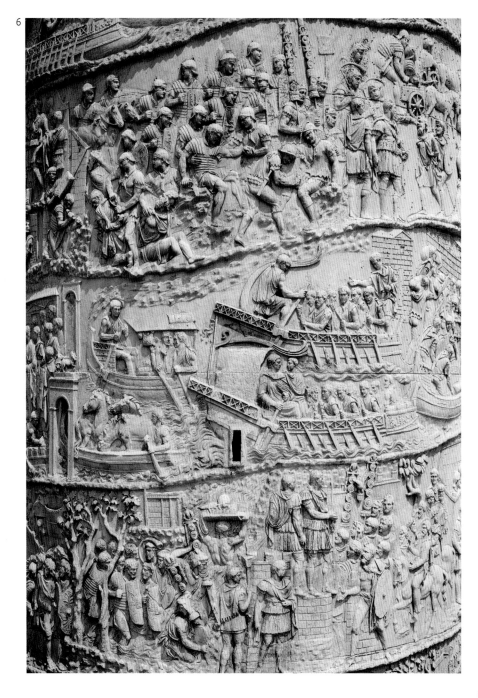

1 사두이륜 전차의 말들
 작가 미상,
 청동, 실물 크기,
 이탈리아, 베네치아,
 산 마르코 대성당 박물관
 로마

 동물

2 마르쿠스 아우렐리우스 황제 기마상
 작가 미상,
 청동, 높이 3.5m,
 이탈리아, 로마, 카피톨리노 미술관
 로마 제국

 초상화
 동물

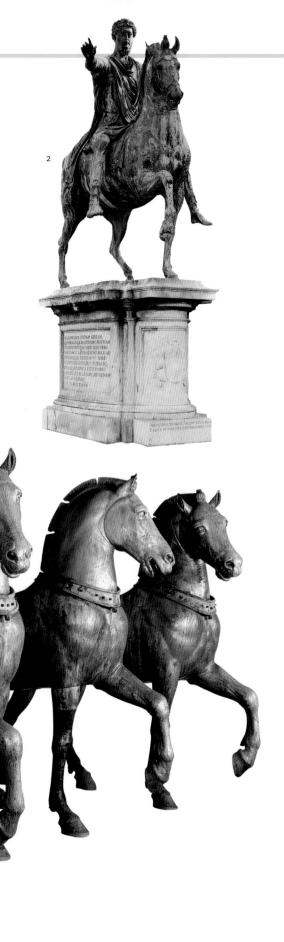

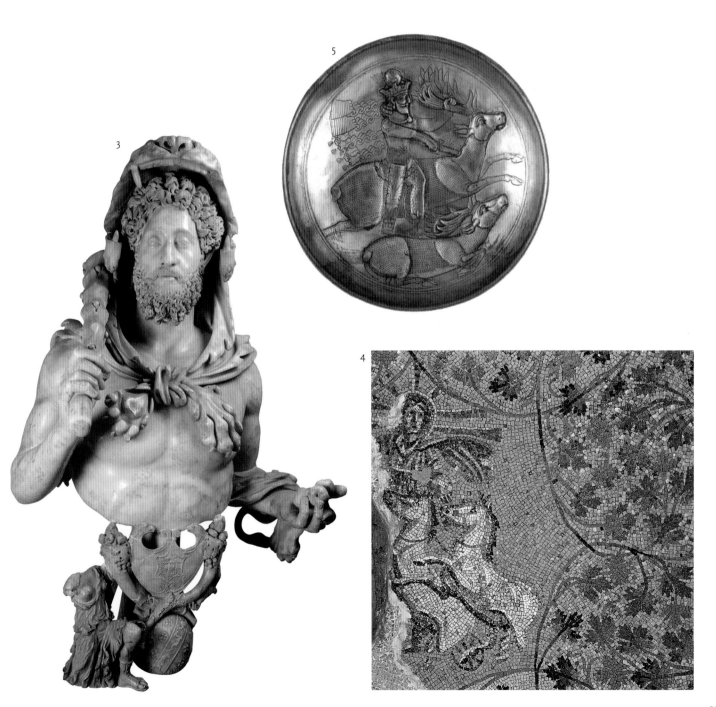

3

5

4

초기 기독교인들이 그리스도를
선한 목자로 묘사하다

중세 시대 말엽에 이르러 교회는 서양 미술 최고의 후원자로 떠올랐다. 그러나 이보다 앞선 시기에 제작된 회화 및 조각에는 한때 보잘 것 없던 기독교 미술의 지위가 새겨져 있다.

초기 기독교 신도들이 박해의 그늘 속에 숨죽인 채 살았다는 것은 잘 알려진 사실이다. 따라서 초창기 미술은 어느정도 신중하고 조심스럽게 묘사됐다. 로마의 통치기 동안 곳곳에서 순교가 발생했으며, 이런 상황은 콘스탄티누스 1세가 로마 제국의 모든 기독교 신도들에게 종교적 자유를 완전히 허용한 313년이 지나서야 개선되었다.

초기 기독교 미술은 로마 교외에 위치한 지하 비밀 묘지인 카타콤catacomb을 거점으로 발전해 갔다. 이때 사용된 이미지들은 모두 성경 구절에서 유래한 것으로, 물고기와 비둘기, 닻, 포도나무, 어린 양, 십자가 등 지극히 단순한 형상들이 주를 이뤘다. 예컨대 닻은 구원에 대한 그리스도의 약속을 표현한 "우리가 이 소망이 있는 것은 영혼의 닻과 같아서 튼튼하고 견고하여 휘장 안에 들어가나니"(히브리서 6:19)에서 유래되었으며, 포도나무 상징은 "내가 참 포도나무다"(요한복음 15:1)는 그리스도의 말씀에서 비롯되었다.

소박한 초기 기독교 미술 속에는 기독교 성장의 역사가 고스란히 담겨 있다. 당시 기독교 신도들은 개인주택에 설치한 이동식 제단에서 비밀리에 예배를 올렸다. 콘스탄티누스 대제가 기독교를 공인한 해인 313년 이전, 기독교 신도들의 열망은 좌절됐으며, 사회적 입지마저 위협받았다. 그 결과 대부분의 기독교 신도들은 재정상태가 좋지 못했을 뿐 아니라, 딱히 미술작품 주문의 필요성도 느낄 수 없었다. 또한 공적인 숭배 장소가 없었기 때문에, 예술이 모습을 드러낼 길도 없었다.

그리스도의 도상 이미지는 천천히 진화해 갔다. 몇몇 다른 종교 화가들과 마찬가지로, 처음 기독교 신도들은 신을 인간 형상으로 묘사하는 것을 경계했다. 혹여 우상숭배로 해석될지 모른다는 공포 때문이었다. 특히 기독교의 중심 에피소드인 '십자가에 못박힌 그리스도'를 그림으로 옮기는 데는 강한 반감을 표출했는데, 처형장면을 묘사할 때 따르는 흉터, 즉 성흔聖痕, stigma을 우려했기 때문이었다. 신도들은 그리스도를 '선한 목자'로 표현함으로써 구세주 이미지를 시각화하는 중요한 첫 단추를 끼었다. 특히 그리스도를 어깨에 동물을 들쳐 맨 남성으로 표현한 방식은 동물을 신의 희생물 정도로 다룬 메소포타미아 및 히타이트 미술과 확연한 차이를 보였다. 무엇보다 '선한 목자' 상은 고전주의 시대의 신, 즉 어깨에 양을 얹은 채 양떼를 모는 목동의 신 헤르메스 형상을 원형으로 삼았다. 그러나 이상화된 고전주의 시대 신상神像과 달리, 이 형상은 수염이 아직 나지 않은 젊은 그리스도의 모습을 평범하고 자연스러운 방식으로 묘사하고 있다. 또한 이 형상은 신으로 찬양받는 그리스도보다는 양떼를 모는 목자로서 본분을 다하는 그리스도의 모습을 보여준다.

'선한 목자' 도상은 결국 양떼 속으로 되돌아오게 된 '잃어버린 양의 우화'를 시각화한 것이다. 그것은 "또 찾은즉 즐거워 어깨에 메고"(누가복음 15:5)라는 구절을 구체화한 것이기도 하다. 양은 희생이나 구원의 주제와 긴밀히 연결되었으며, 그리스도 자신은 "세상 죄를 지고 가는 하나님의 어린 양"(요한복음 1:29)으로 묘사되었다. 또 '선한 목자' 도상은 사후 세계로 영혼을 인도하는 안내자로서의 그리스도의 역할을 상징하기도 했다. 비록 얼마 지나지 않아 대천사 미카엘에게 돌아갈 임무였다 할지라도 말이다. 〈선한 목자〉는 인기 있는 도상으로 사랑받았으며, 조각뿐 아니라 회화, 모자이크, 석관 조각으로도 제작되었다.

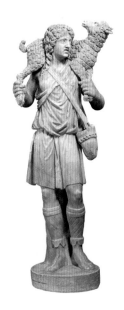

선한 목자
작가 미상, 300년경
초기 기독교

300~900년경
멕시코

300~900년경
멕시코

300~400년경
튀니지

1 직물 짜는 사람
 작가 미상,
 테라코타,
 멕시코, 멕시코시티,
 국립 인류학 박물관
 마야 족

 가정생활

2 차크몰
 작가 미상,
 돌,
 멕시코, 멕시코시티,
 국립 인류학 박물관
 마야 족

 종교

3 집이 있는 풍경
 작가 미상,
 기와,
 튀니지, 튀니스, 바르도 박물관
 고대 로마

 풍경

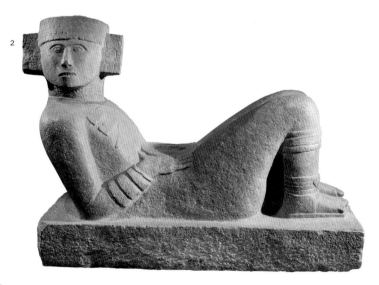

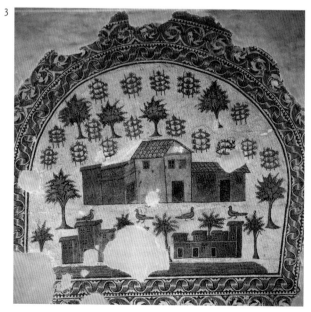

300~400년경
이탈리아

340년경
이탈리아

340년경
이탈리아

4 황소를 공격하는 호랑이
작가 미상,
상감象嵌 대리석,
이탈리아, 로마, 카피톨리노 미술관
로마 제국

동물

5 기독교 상징 장면들이 묘사된 석관
작가 미상,
돌에 조각,
바티칸시티, 바티칸,
피오 클레멘티노 미술관
초기 기독교

종교
죽음

6 콘스탄티누스 1세의 두상
작가 미상,
대리석, 거대 조각상 일부,
이탈리아, 로마, 카피톨리노 미술관
로마 제국

초상화
정치

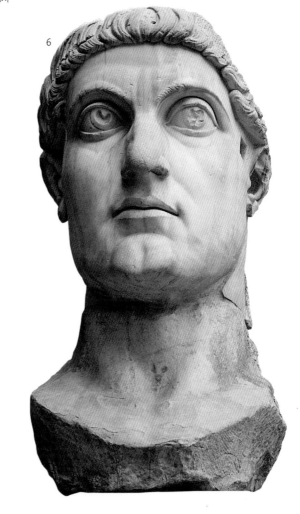

6

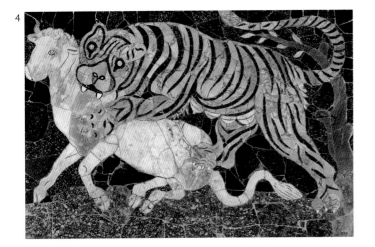

4

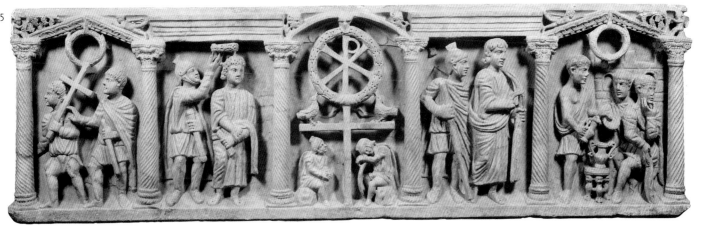

5

375년경
이탈리아

360~390년경
이탈리아

400~500년
이집트

1 여자 체조선수들
작가 미상,
모자이크, 세부,
이탈리아, 시칠리아,
아르메리나 광장 카살레 별장
로마 제국

여가
몸

2 사도들에 둘러싸여 있는 그리스도
작가 미상,
앱스 모자이크, 세부,
이탈리아, 밀라노,
산 로렌초 마조레 대성당
초기 기독교

종교

3 옥좌 위의 그리스도와
그 밖의 장면들
작가 미상,
상아,
이탈리아, 라벤나, 국립고대 박물관
초기 기독교

종교

400~500년
이탈리아

425년경
이탈리아

432~440년
이탈리아

4 두 사도
작가 미상,
모자이크, 세부,
이탈리아, 라벤나, 갈라 플라치디아의
마우솔레움(대형무덤)
비잔틴

종교

5 십자가에 못 박힌 그리스도
작가 미상,
상아 재질의 작은 상자,
영국, 런던, 대영박물관
초기 기독교

종교

6 홍해를 건너는 모세와 이스라엘인들
작가 미상,
모자이크, 세부,
이탈리아, 로마,
산타 마리아 마조레 대성당
초기 기독교

종교

5
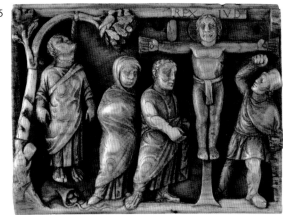

비잔틴

4
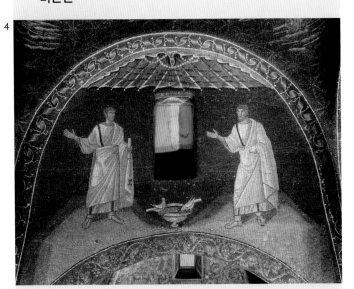

6
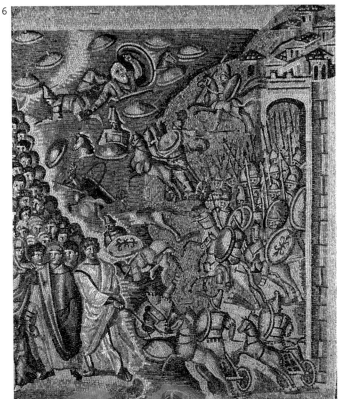

테오티우아칸 문명이 주목할 만한 종교의식용 조각을 탄생시키다

테오티우아칸은 장엄한 종교 건축과 뛰어난 조각 작품으로 유명한 중앙아메리카 최고의 고대 도시이다. 이 도시의 예술성은 5세기경 가장 화려하게 꽃폈다.

고대 도시 테오티우아칸은 멕시코 내에 위치한 가장 중요한 유적지 중 하나다. 현대 도시 푸에블라 북서쪽에 위치한 이곳의 역사는 2세기경으로 거슬러 올라간다. 빠른 속도의 발전을 거듭하던 테오티우아칸의 명성은 550년경 최고조에 달했다. 당시 세계에서 여섯 번째로 큰 도시에 속하던 이곳에는 총 20만 명 가량의 인구가 거주했던 것으로 추정된다. 무엇보다 테오티우아칸의 막강한 종교권력은 800년경까지 지속되었다. 비록 그 후에 대부분이 해체되었다 할지라도 말이다. 남아 있는 폐허들은 우리의 상상력을 자극하기에 충분하다. 훗날 아스텍족은 이 고대 도시를 자신들의 신화에 통합시켰고, 이후 이곳은 아스텍족 통치자들을 위한 성지 순례 장소로 변해갔다.

집중적인 발굴에도 불구하고, 이 고대 도시의 실체에 대해서는 여전히 풀리지 않는 많은 의문이 남아 있다. 우선 정착 민족의 기원이 불분명하며, 도시의 명칭과 부속 건물들에 관한 정보 역시 아스텍족의 기록을 통해서나마 접할 수 있을 뿐이다. 그렇다 하더라도 이 고대 도시가 종교적 중심지로서 중요한 기능을 담당했다는 것은 분명해 보인다. 테오티우아칸이란 용어에는 '신에게 향하는 길을 가진 사람들의 도시'란 뜻이 담겨 있다. '죽은 자의 길'로 알려진 이 곧고 긴 길은 세 개의 주요 건물인 해의 피라미드, 달의 피라미드, 그리고 깃털 달린 뱀의 신전과 연결되어 있다. 종교의식 행렬에 사용되었음이 분명한 이 길은 거대한 사화산인 세로 고르도Cerro Gordo와도 일직선으로 연결될 수 있게끔 계획되었다.

고고학자들은 이곳에서 500여 명의 숙련공이 상주하며, 당시 멕시코 전역으로 실려 나갈 물품들을 제작하던 작업장이 존재했음을 밝혀냈다. 이곳 특유의 밝게 채색된 벽화 및 조각 작품에는 사람을 신의 제물로 희생하는 끔찍한 종교의식 장면이 묘사돼 있다.

'가죽이 벗겨진 우리 신'이란 뜻의 시페 토텍은 단연 테오티우아칸 문명의 대표적 아이콘일 것이다. 고대인들은 농작물의 소생을 관장하는 이 봄의 신神을 숭배하는 의식을 치름으로써, 대지의 풍요를 보장받고자 했다. '살가죽 벗기기Tlacaxipehualiztli' 의식이 진

행된 매해 두 번째 달이면, 사제들은 희생자의 심장을 제거했다. 그들은 숨이 끊긴 희생자의 몸 가죽을 벗긴 뒤, 피부를 노랗게 물들였다. 이렇게 해서 만들어진 '황금 천teocuitlaquemitl'을 어린 신자들은 부패할 때까지 몸에 입고 다녔다. 이러한 행사의 저변에는 메마른 씨앗 껍질 속에서도 새싹을 틔우는 옥수수 같은 '낟알의 생장'을 모방하고자 하는 생각이 깔려 있었다.

이러한 희생제의犧牲祭儀 과정은 시페 토텍 신의 숭배를 위해 제작된 여러 이미지에도 영향을 미쳤다. 시페 토텍은 아래 그림과 같이 대개 가면 혹은 조각의 형태로 제작되었다. 당시 예술가들은 이 인물을 늘 신으로 표현하거나, 막 벗겨진 희생자의 살가죽을 입고 있는 사제의 모습으로 재현했다. 또 그들은 피투성이가 된 살가죽의 세부묘사를 강조하는 것을 즐겼다. 우리는 종종 벗겨진 살가죽의 딱 벌어진 입 안으로 보이는 실제 인물의 꼭 다문 입술을 확인할 수 있다. 또한 희생자의 벗겨진 손 가죽이 종종 그 가죽을 입은 자의 손목 부위에 축 늘어진 채 매달려 있는 것도 찾아 볼 수 있다. 때문에 인물은 마치 손을 한 쌍 더 갖고 있는 것처럼 보인다.

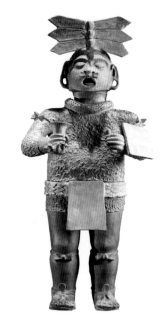

시페 토텍 신神을 숭배하는 사제
작가 미상,
400~500년경
멕시코

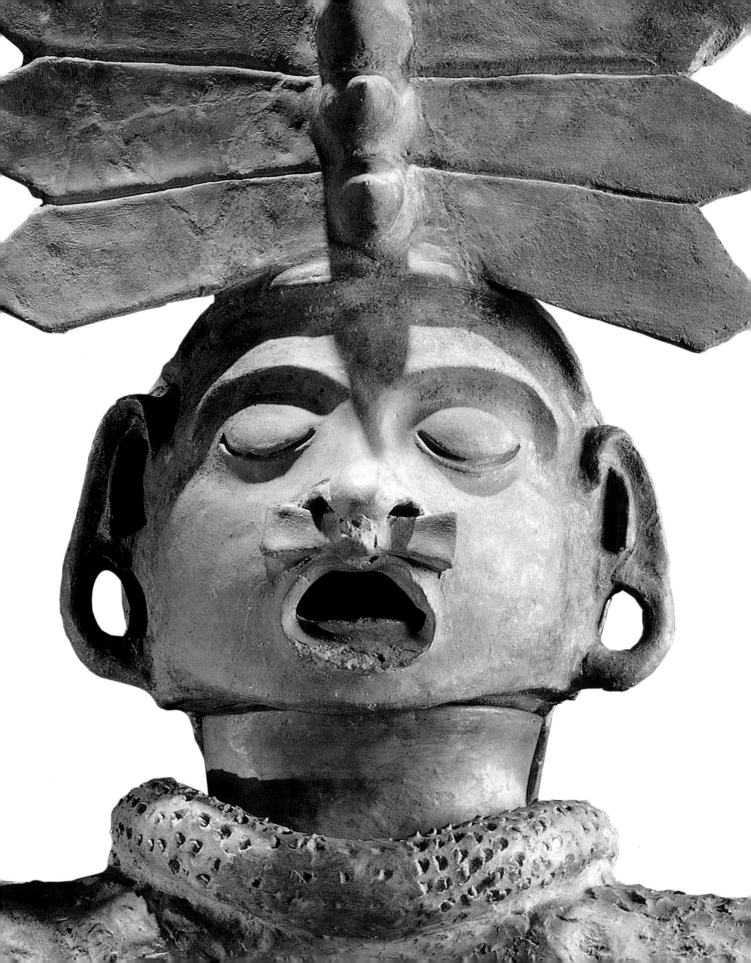

494~519년
이탈리아

500~600년경
일본

500~600년경
이집트

1 전사로 분한 그리스도
 작가 미상,
 모자이크, 세부,
 이탈리아, 라벤나, 대주교 공관
 비잔틴

 종교

2 하니와, 무덤 단지에서
 작가 미상,
 테라코타, 높이 55cm,
 영국, 런던, 대영박물관
 일본

 종교
 죽음

3 성모자와 성인들
 작가 미상,
 프레스코, 세부,
 이집트, 카이로, 콥트 미술관
 콥트 문화

 종교

547년경
이탈리아

547년경
이탈리아

500～600년경
이집트

4 유스티니아누스 황제와 신하들
 작가 미상,
 모자이크, 세부,
 이탈리아, 라벤나, 산 비탈레 교회
 비잔틴

 초상화
 정치

5 테오도라 황후와 신하들
 작가 미상,
 모자이크, 세부,
 이탈리아, 라벤나, 산 비탈레 교회
 비잔틴

 초상화
 정치

6 아폴론과 다프네
 작가 미상,
 상아, 12.4×8.7cm,
 이탈리아, 라벤나, 국립고대 박물관
 비잔틴

 신화
 몸

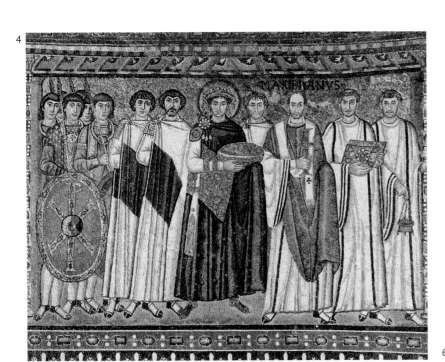

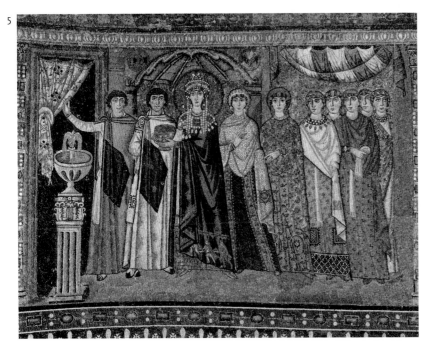

고대 켈트 족의 양식이 북유럽 화가들에게 영향을 미치다

켈트 족은 중북부 유럽에 거주한 많은 인종 가운데 하나이다. 그들이 일군 미술적 성취는 고대 그리스 로마에서 꽃핀 고전주의 미술의 영광에 상당부분 가려져 있다. 그러나 켈트인들의 미술이 이룩한 양식적 풍요와 다양성은 서양 미술의 발전에 중요하고도 광범위한 영향을 미쳤다.

기원전 6세기경 중부 유럽은 일종의 문화적 용광로를 방불케 했다. 당시 이곳에는 동서양 모두에서 기원한 전통을 가진 부족 및 정착민들이 살고 있었다. 그중에서도 문화적 흐름을 주도한 것은 켈트인들의 문화였다. 전성기 켈트인들은 로마(기원전 386년)와 델포이(기원전 279년)를 점령한 적이 있을 만큼 막강한 힘을 과시했다. 그러나 로마제국의 기세가 등등해지면서 점차 서쪽으로 밀려나 결국 아일랜드와 스코틀랜드, 웨일스, 그리고 현재 프랑스 영토인 브르타뉴 등 대륙 변두리 지역에 정착하게 되었다. 켈트인들이 남긴 예술적 유산은 복잡하고 풍성하며 견고한 특징을 보였다. 7세기경 북유럽인들이 제작한 화려한 세공품과 장신구에는 켈트인들로부터 물려받은 양식적 특징이 반영되어 있다. 이들의 작품은 고대 고전주의 문명의 영향과는 확연한 차이를 보인다.

켈트 족의 미술 양식은 본질적으로 추상적이며, 어지러운 느낌을 유발하려는 듯 얽히고설킨 매듭과 미로, 빽빽한 소용돌이가 문양으로 가득 차 있다. 불룩한 눈이 달린 두상은 켈트 족 미술의 또 하나의 특징으로 아마도 인간을 사냥하던 풍습을 반영하는 것으로 추측된다. 사납게 으르렁거리는 듯한 턱을 가진 리본 모양의 물건은 켈트인들의 전설에서 비롯된 이미지다. 이 전설은 입 밖으로 불꽃을 내뿜는 용에 관한 동양의 전설이 서양 신화에 전해지면서 탄생한 것으로 알려져 있다. 이런 문양들에는 매우 중요한 상징 의미가 담겨 있었다. 특히 소용돌이 문양은 태양 숭배와 연결되었으며, 하늘을 통과하는 태양의 움직임을 표현한다고 여겨졌다. 이 문양은 태양과 일직선을 이룬다고 알려진 고대 무덤에서도 발견되었다. 한편 매듭 디자인은 저주나 마법으로부터 무언가를 보호하는 데 사용되었다. 매듭은 특히 악마의 눈을 물리치는 데 효험이 있다고 여겨졌다. 매듭의 생김새가 복잡할수록 보호의 위력이 더 크다고 믿었기 때문에 사람들은 보통 매듭 디자인이 복잡하게 들어간 전투 기장記章이나 허리띠 버클을 소장했다. 켈트 족의 정교한 금속 세공품들은 무덤에 묻힌 채 발견되거나, 호수나 강물 아래 가라앉은 채 발견되었는데, 이것은 신에게 바치는 세공품 등의 제물을 호수나 강물로 띄워 보냈던 켈트인들의 전통 때문이었다.

이러한 디자인의 추상적 특징은 앵글로색슨 족과 스칸디나비아인, 독일 부족 등 당대 켈트인들의 다양한 문화 속으로 매우 쉽게 흡수되어 갔다. 영국 이스트 앵글리아의 서턴 후에서 발견된 두 척의 배는 이러한 사실을 뒷받침하는 좋은 예이다. 선관장船棺葬(유체를 배에 담아 땅에 묻음)으로 치러진 이 두 척의 배에서는 화려한 갑옷과 보석 다량이 발견되었는데, 이때 발견된 앵글로색슨 족의 공예품은 켈트 족의 디자인과 많은 유사성을 띠고 있었다. 왕과 함께 매장돼 있었다고 전해지는, 아래의 호화로운 황금버클 그림에서 확인할 수 있듯이 말이다. 우리는 돌돌 말리며 이어지는 엇갈린 짜임과 양식화된 새의 머리에서 켈트 족의 영향을 확인할 수 있다. 이런 유형의 모티프를 이용한 유사한 디자인은 스칸디나비아 지역에서도 일반적으로 애용되었다.

켈트 족의 양식이 오랜 생명력을 유지하는 동시에 널리 확산될 수 있었던 까닭은 무엇보다 이 양식의 놀라운 적응력에서 비롯되었다. 고대 켈트인들이 금속 세공품 제작의 첫 단추를 끼웠다면, 그들의 후손은 이 문양을 훨씬 넓고 다양한 범위의 예술작품에 응용했다. 켈트 족의 엮음장식 문양은 브리튼과 아일랜드에서 수도원장의 직권을 나타내는 홀장과 성배, 돌 십자가, 성경 필사본 장식 등에 이용되었다. 마술적 분위기가 감도는 이런 장신구의 구성요소들이 야만적인 이교도 신앙에서 비롯된 것은 사실이지만, 기독교를 믿는 켈트 족 예술가들은 사실상 이런 요소들을 자신만의 화법으로 표현하는 것을 즐겼다. 웨일스의 성직자 기랄두스 캄브렌시스는 13세기에 한 켈트 족의 작품에 대해 다음과 같이 썼다. "여기 당신이 보고 있는 이 복잡한 물건은 너무나 정교하고 미묘하며 세부묘사 또한 풍부하다. 온통 밝고 생생한 색채, 돌돌 감긴 고리와 매듭으로 가득 차 있어서 당신은 이것이 인간이 아닌 천사의 손으로 그려진 작품이라고 말하길 주저하지 않을 것이다."

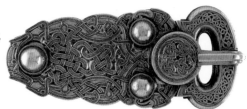

수톤 후의 벨트 버클, 선관장船棺葬으로 치러진 배에서 출토 작가 미상, 600년경 **앵글로 색슨**

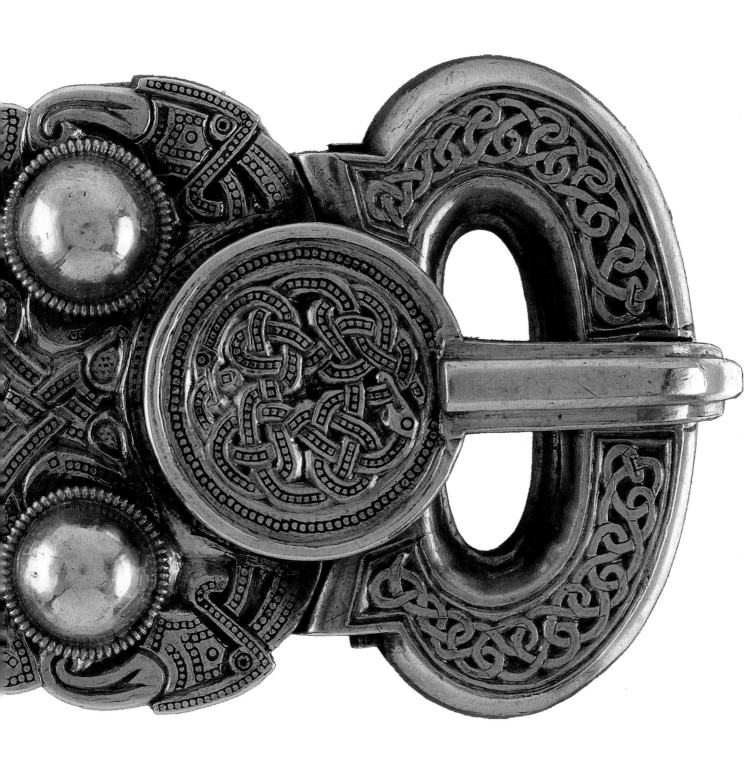

1 기독교 주제로 장식된
 앱스apse(후진)
 작가 미상,
 모자이크, 세부,
 이탈리아, 라벤나,
 산타폴리나레 인 클라세 교회
 비잔틴

 종교

2 석가모니
 작가 미상,
 대리석, 5.8×1.98m,
 영국, 런던, 대영박물관
 중국 수 왕조

 종교

3 두 마리의 큰 코끼리,
 갠지스 강의 흐름 중에서
 작가 미상,
 바위 조각, 세부,
 인도, 마할리푸람 사원
 힌두교

 종교
 동물

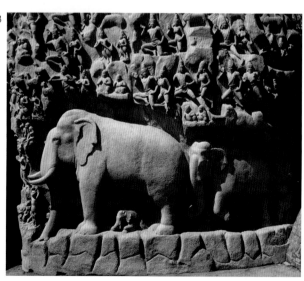

600~700년경
프랑스

4 물고기 모양의 장식 핀(브로치)
　작가 미상,
　금속 상감,
　이탈리아, 피렌체, 고고학 박물관
메로빙거 왕조

동물

600~800년경
과테말라

5 마야 족의 종교 의식용 제기祭器
　작가 미상,
　다색 도자기, 높이 17.2cm,
　영국, 런던, 대영박물관
마야 족

종교

600~750년경
인도

6 자신의 신부新婦 앞에서
　춤을 추는 시바
　작가 미상,
　바위 조각, 세부,
　인도, 엘로라 사원
힌두교

종교
몸

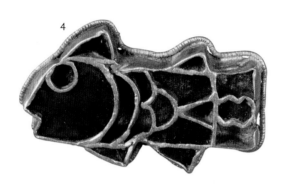

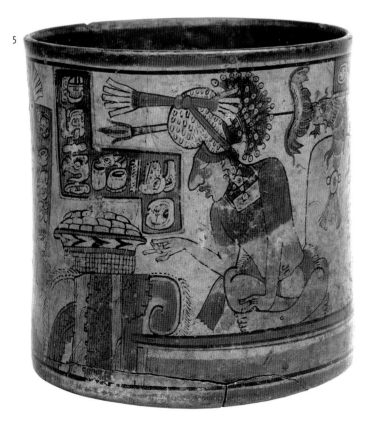

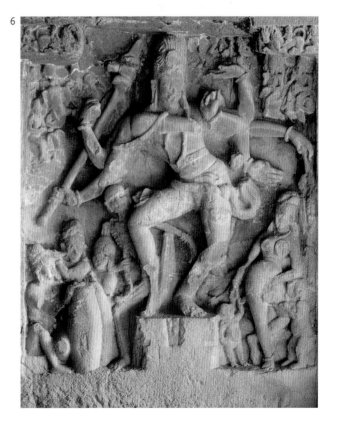

618년경
중국

1 폴로 경기를 하는 여인
 작가 미상,
 618년경, 채색 도자기,
 프랑스, 파리, 체르무스키 미술관
 중국 당 왕조

 여가
 동물

700~750년경
중국

2 부장副葬용 인물상들
 작가 미상,
 테라코타, 높이 109cm,
 영국, 런던, 대영박물관
 중국 당 왕조

 죽음
 종교

700년경
프랑스

3 무덤가의 세 마리아
 작가 미상,
 상아로 만든 책 표지,
 이탈리아, 피렌체, 바르젤로 국립 박물관
 중세

 종교

중세

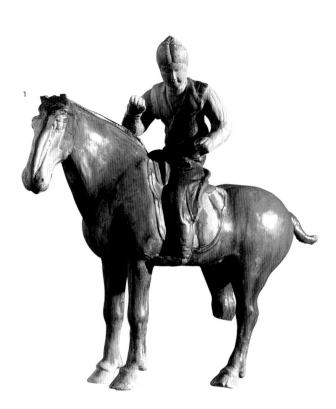

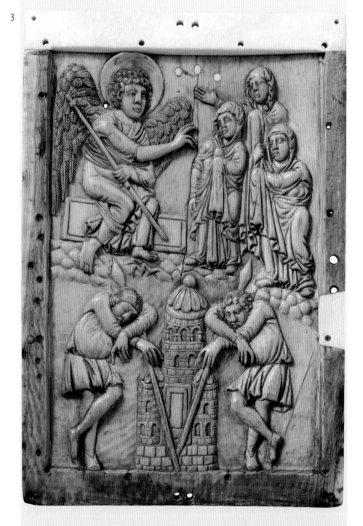

4 춤추는 가네샤
작가 미상,
사암砂巖, 높이 127cm,
미국, 펜실베이니아,
필라델피아 미술관
힌두교

종교
동물

5 남쪽을 지키는 조초 텐
작가 미상,
나무, 높이 118cm,
미국, 뉴저지 주州, 뉴어크 박물관
일본 전기 헤이안 시대

종교

6 아담과 이브 이야기 장면들,
대머리 왕 샤를의 성경책 중에서
작가 미상,
필사본 삽화, 이탈리아, 로마,
산파올로 푸오리 레 무라 성당
카롤링거 왕조

종교
몸

카롤링거 왕조

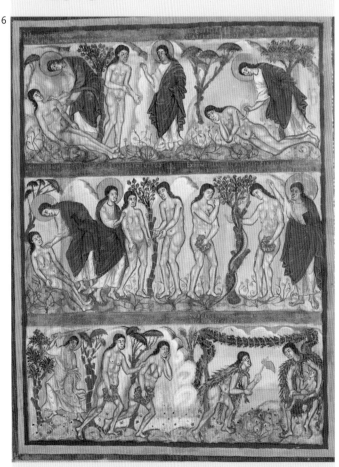

서예가들이 예술 기법을 이용해 신의 말씀을 전달하다

인류 최초의 책은 손으로 쓴 글과 그림으로 구성되었다. 특히 정교한 도안으로 더없이 아름답게 장식된 책들 상당수가 신의 말씀을 담기 위한 종교적 용도로 제작되었다. 이런 책을 만든 저자, 즉 직업 서예가들은 화려한 솜씨로 높은 명성을 얻었다.

서예 미술은 오랜 세월 동안 인류의 가장 중요한 기술 중 하나로 대접받아왔다. 글을 통해 의사소통하는 능력은 곧 막강한 힘과 영향력을 지닌 것으로 여겨졌다. 소수의 지식인만이 글을 읽을 수 있었으며, 그보다 훨씬 적은 수의 사람들이 쓸 수 있는 능력을 갖고 있었다. 무언가를 아름답게 적을 줄 안다는 것은 상당한 지위에 있다는 것을 의미했다. 책은 아주 귀했으며, 특히 주요 종교가 발달하면서 사람들은 신의 말씀을 담은 몇 안 되는 책들을 신성한 물건으로 받아들이기 시작했다.

책의 초기 형태인 코덱스는 잘 알려진 바와 같이 양피지 혹은 송아지 피지 같은 손질된 동물 가죽으로 만들어졌다. 양 한 마리의 가죽으로 겨우 코덱스 두 쪽을 만들 수 있었기 때문에, 한 권의 책을 완성하려면 꽤 많은 동물을 필요했고, 따라서 코덱스 제작에는 엄청난 돈이 들었다. 서예가들은 가죽과 금속, 상아, 그 밖의 값비싼 재료를 동원해 손수 책을 엮었으며, 종종 금은보석으로 화려한 장식을 더하기도 했다.

문자장식은 서체를 강조하는 역할뿐 아니라, 독자들이 긴 본문 속에서 길을 잃지 않을 수 있게 돕는 역할을 했다. 예컨대 13세기경부터 본문을 장과 절로 나누는 방식이 도입된 『성경』의 경우, 크고 장식적인 생김새의 머리글자는 독자들에게 유용한 지표 역할을 했다. 절을 구분하기 위해 장식적인 표지를 사용하는 것은 『코란』에서도 일찍부터 도입된 기법이었다. 후대의 서예가들은 주요 구절을 강조하기 위해 각 수라Surah(『코란』의 장章)의 도입부 자리에 장식을 첨가하는 방식을 선보이기도 했다.

또 장식 글씨는 페이지 내 개개의 문자나 말씀의 중요성을 강조하는 역할을 담당했다. 이런 류의 말씀은 많은 종교에서 발견되는 공통된 요소이자 믿음의 기초에 해당했다. 서예 미술의 목적은 서체를 가능한 한 화려하게 꾸밈으로써 말씀의 중요성과 아름다움을 강조하는 데 있었다. 성스러운 책들은 단순히 읽기 위한 목적보다는 경외감敬畏感을 자아낼 수 있도록 제작되었다. 특히 『코란』

의 경우는 더욱 그러했는데, 이슬람교도들에게 말씀은 그 자체로 신성한 불변의 것으로 여겨졌기 때문이다. 『코란』을 꼼꼼히 기술하는 행위는 그 자체로 전문적인 하나의 예술형태로 인식됐다. 또 코란 속 서체 장식은 이슬람 건축 내 장식 패널로 활용되기도 했다. 몇몇 초판본 『성경』의 경우, 개개의 문자 장식은 너무도 현란해서 제작에 관여한 소수 인사를 제외하면 알아볼 수 있는 사람이 거의 없는 경우도 있었다고 한다. 유대서는 유대인 필사가 혹은 율법학자들이 원고 전체의 얼개를 잡으면, 예술가들이 2차적 장식을 도맡는 방식으로 제작됐다. 이슬람교도들에게도 직업 서예가는 단순한 예술가 이상의 중요한 존재로 인식됐으며, 그들의 작품은 높은 가격에 거래됐다.

오른쪽 그림은 10세기 초 이라크에서 제작되었을 것으로 추정되는 『코란』 중 현재까지 전해지는 도안이다. 이 책은 911년 아브드 알 무님 이븐 아흐마드가 다마스쿠스 대사원에 헌정한 것으로 알려져 있다. 가장 오래된 아라비아 서체인 쿠파체로 쓴 문장이 송아지 피지 위에 적혀 있다. 검은 윤곽을 두른 금빛 서체가 정교하게 묘사돼 있으며, 여섯 개의 황금원반으로 이뤄진 피라미드가 각 절의 끝을 알리고 있다. 이 귀중한 지면에는 『코란』 29장의 도입부가 서술돼 있다.

코란 중 한 페이지
작가 미상,
910년경
이슬람교

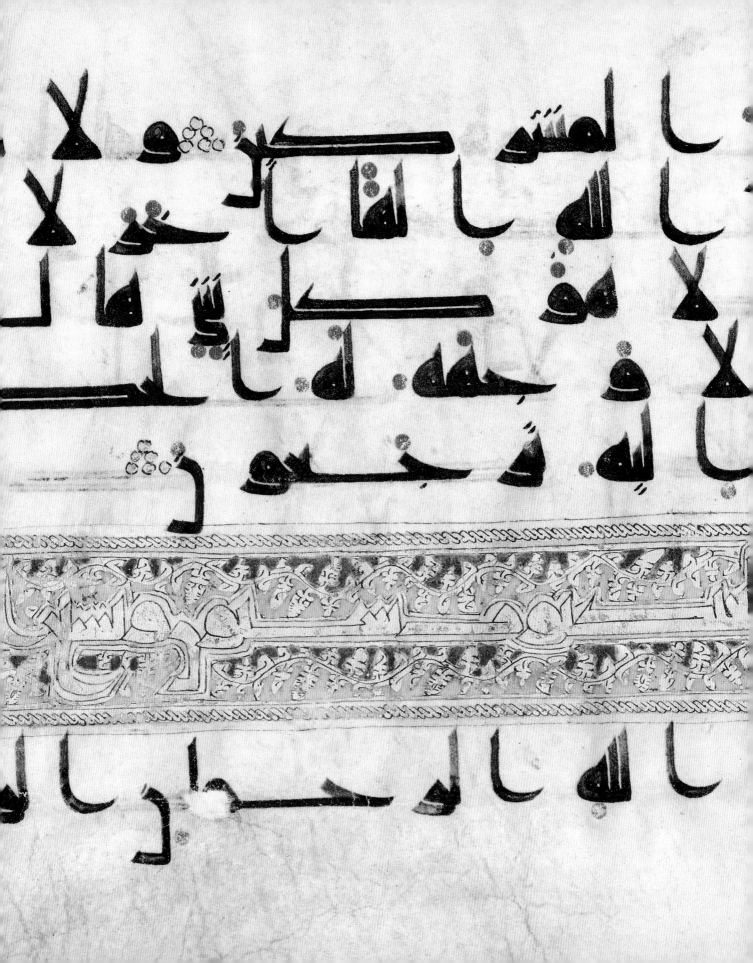

834~843년
프랑스

1 계명이 적힌 석판을 받는 모세,
『무티에 그랑발 성경』중에서
작가 미상,
필사본 삽화,
영국, 런던, 대영박물관 도서관,
사본 컬렉션
카롤링거 왕조

종교

900~1000년경
터키

2 대천사 미카엘과 성인들의 도상
작가 미상,
값비싼 돌과 금속, 에나멜,
900~1000년경,
이탈리아, 베네치아,
산 마르코 성당 보물실
비잔틴

종교

900~1050년경
스페인

3 십자가에 못 박힌 그리스도
작가 미상,
돌 기둥,
스페인, 실로스 산토 도밍고 수도원
로마네스크

종교
몸

로마네스크

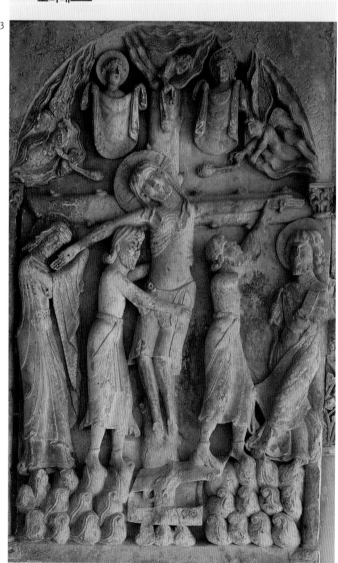

940~945년경	1000년경	1000~1100년경
스페인	스페인	일본

4 천상의 새 예루살렘,
한 남성 복자福者가 쓴 『요한 계시록
해설서』 중에서
마이우스,
필사본 삽화, 2절판 38.5×28cm,
미국, 뉴욕, 피어폰트 모건 도서관
로마네스크

종교

5 산토끼 사냥
작가 미상,
프레스코, 세부,
스페인, 마드리드, 프라도 미술관
로마네스크

여가

6 행운의 여신
기치조텐吉祥天(길상천) 상
작가 미상,
나무, 높이 111cm,
영국, 런던, 대영박물관
일본 헤이안 시대

종교

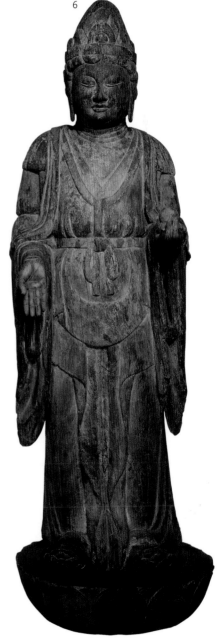

1 비슈누 신과 그의 부인 부, 슈리
작가 미상,
청동, 비슈누 높이 45cm,
영국, 런던, 대영박물관
힌두교

종교
몸

2 덩굴에 엉킨 동물 모양의 브로치
작가 미상,
구리 합금, 길이 5.5cm,
영국, 런던, 대영박물관
중세

동물

3 성 알보니우스 외투 위의 독수리
작가 미상,
실크, 세부,
이탈리아, 브레사노네
주교구主教區 미술관
로마네스크

종교
동물

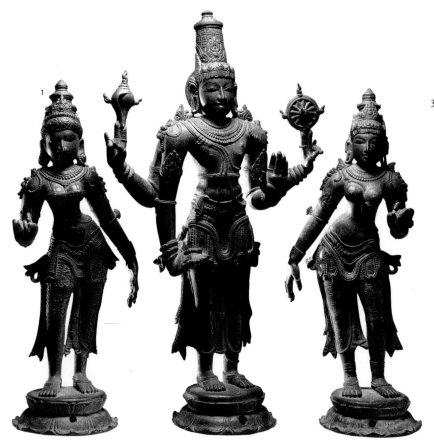

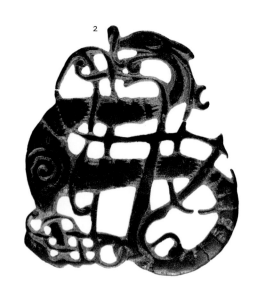

4
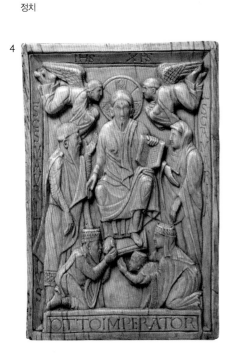

5
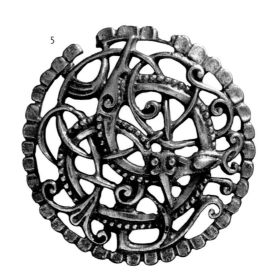

6
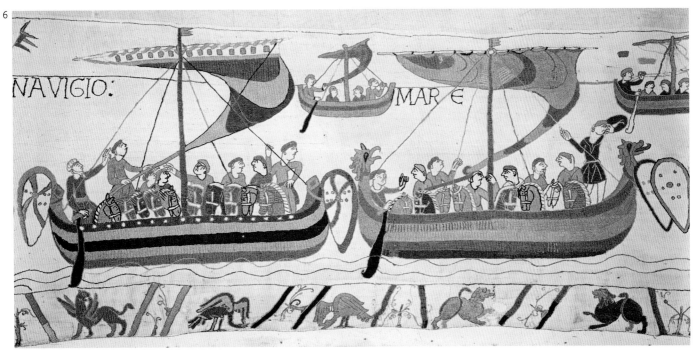

중국인들, 정신적 고양을 위해 **풍경화를 그리다**

10세기 중국 화가들은 새로운 형태의 풍경화를 완성시켰다. 이들은 풍경을 있는 그대로 그리는 것을 지양함으로써 보다 심오한 철학적 관념을 강조하고자 했다.

중국 문화를 지배해온 사상 중 하나인 도교적 믿음은 무엇보다 자연과의 조화를 강조했다. 풍경이라는 용어는 산과 물 두 요소의 결합으로 이뤄졌다. 남과 여, 혹은 양과 음과도 똑같은 상징 의미를 지닌 이들 두 요소의 결합은 곧 자연의 조화를 뜻하는 것으로 이해됐다. 중국인들은 풍경을 영적인 의미로 충만한 신성하고 상징적인 것으로 받아들였다. 곽희郭熙라는 화가는 "군자는 무엇보다 자연을 좋아한다"라는 말을 남기기도 했다.

애써 정확한 장소를 기록하지도, 보기 좋은 장면을 묘사하려 하지도 않던 중국의 풍경미술은 평범한 그림보다 훨씬 고귀한 대접을 받았다. 이유인즉 이런 그림의 목적은 인간의 명상과 사색을 돕는 데 있었기 때문이다. 중국의 풍경화는 자연 질서의 보편적 본질을 드러냄으로써 그것을 바라보는 인간 개개인의 정신을 풍요롭게 하도록 고안되었다. 화가들은 너무 밝은 색채를 사용하는 것을 피했는데, 자칫 관능적이거나 일시적인 느낌을 유발할 수 있음을 우려했기 때문이다. 대신 그들은 침묵의 색조, 때로는 거의 단색조의 그림들을 그려갔다.

사물의 본질을 탐구하고자 한 풍경 화가들은 하나의 고정된 시점을 사용하는 대신 다시점 구성을 택했다. 덕분에 관람자는 마치 시골 풍경을 유람하는 여행자처럼, 화면 전반을 주유周遊하면서 개개의 주요 지점들을 살피듯 감상할 수 있었다. 중국인들은 풍경에 대한 이러한 접근을 '누워서 유람한다'는 뜻의 와유臥遊라는 용어로 설명하기도 했다(명승이나 고적을 그린 그림을 집에서 보며 즐기는 행위를 비유적으로 이른 것이다).

한편 중국의 풍경화는 종교의식에 쓰이거나, 혹은 휴대할 목적으로도 제작되었다. 보통 비단 위에 그린 풍경화를 두루마리 혹은 걸개그림으로 만드는 방식이 주를 이뤘다. 또 특별한 행사나 축제 자리에 들고 갈 수 있게끔 둥글게 말거나 보관할 수 있는 형태로 제작되기도 했다. 그림을 펼치는 과정은 종종 그 자체로 하나의 위엄 있는 의식을 연상시켰는데, 가령 그림의 새로운 영역이 펼쳐지면, 이전 화면은 감춰지듯 사라졌다. 이것은 다시 한 번 풍경화가 일종의 여행처럼 경험되었음을 말해준다.

이러한 정신적 의미 외에도 풍경 미술은 중국 사회의 고위층 인사들의 삶에서 중요한 역할을 담당했다. 풍경화는 두루마리 외에도 부채나 선집 형태로 제작되었다. 이는 대개 선물용으로 그려졌으며, 친구나 가족과 관련된 명문을 적어 넣는 경우도 있었다. 그림과 글씨의 조화는 중국에서도 예외가 아니었다. 두 예술 형태는 아주 밀접하게 관련되어 있었다. 예컨대 어떤 유형의 나뭇잎은 늘 특정한 붓놀림으로만 표현되었다. 그것은 직업 서예가가 중국어 자모를 묘사할 때 선보인 정확함에 비견될 만큼 엄격했다. 한편 선집에 수록된 풍경화에는 시가 곁들여지는 경우가 많았다. 이때 서예의 기품은 그림의 아름다움만큼이나 중요하게 취급되었다.

화가들 중에는 시인을 겸하는 인물들이 많았으며, 그들은 중국 사회 내 상류층을 형성하고 있었다. 그들은 황실의 궁정 관리로 일하며 주 수입을 얻었지만, 주로 예술적 재능이나 지식인다운 면모로 존경받았다. 그들의 그림은 주문을 받아 제작한 것도, 누군가에게 팔려나간 것도 아니었다. 다만 화가들은 교양 있는 지식인으로서 재능을 발휘해 그림을 그렸다. 말하자면 그들은 혼자서 스스로의 가치를 평가하고 싶어 한 엘리트 지식인들이었다.

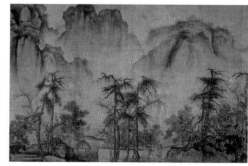

산과 골짜기 주변의
가을 하늘
곽희郭熙,
1020~1090년경
중국 송 왕조

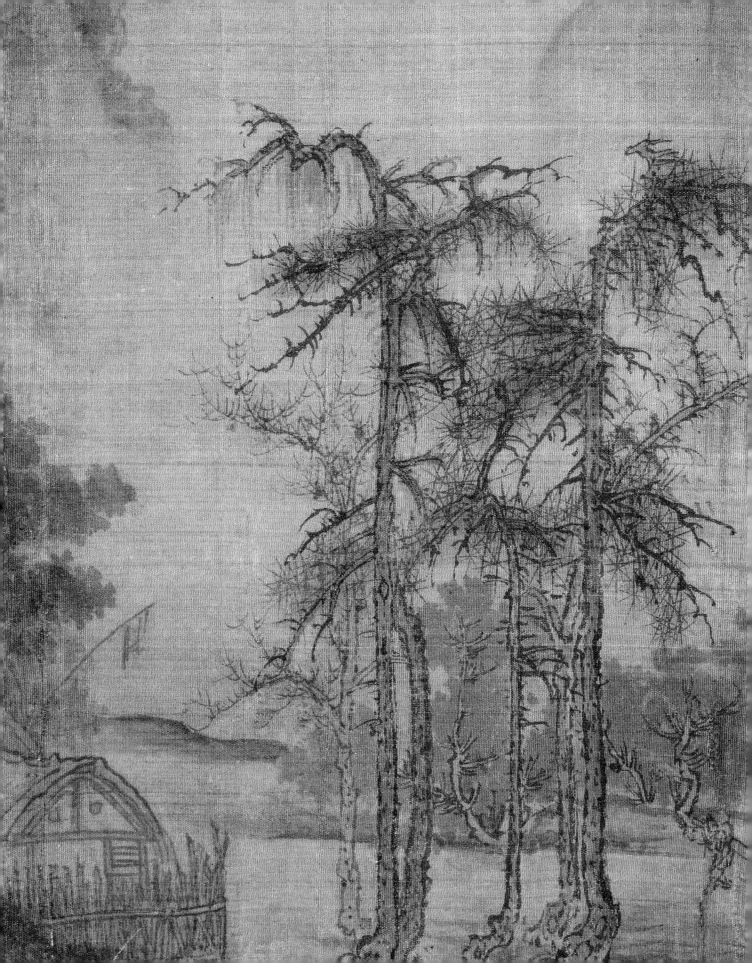

1100년	1090~1109년경	1100~1200년경
모로코	스페인	스리랑카

1 코란의 서예 장식 페이지
작가 미상,
가젤 가죽,
모로코, 라바트, 왕립 도서관
이슬람

종교

2 요한 계시록의 네 기사(일곱 개
봉인들 중 처음 네 개의 봉인을 뜯음)
프리오르 페트루스,
필사본 삽화, 37.5×24.8cm,
영국, 런던, 대영박물관 도서관
사본 컬렉션
로마네스크

종교
죽음

3 모로 누운 석가모니
작가 미상,
화강암, 길이 11.5m,
스리랑카, 폴로나루와,
갈 비하라 사원
불교

종교
몸

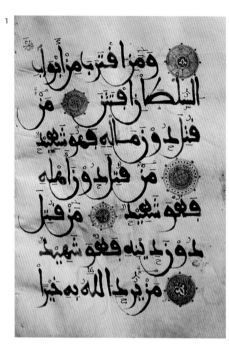

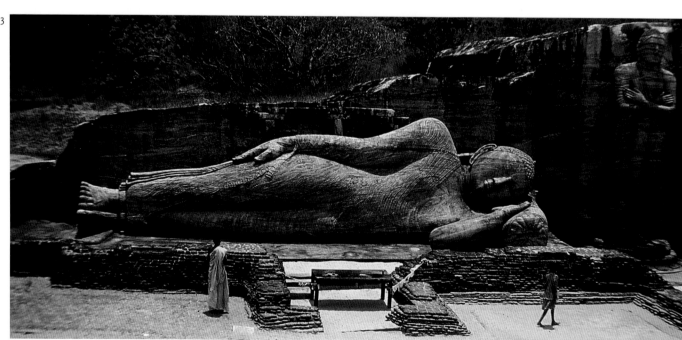

4 불꽃 고리 안에서 춤추는 춤의 왕
시바 나타라자
작가 미상,
청동, 높이 89.5cm,
영국, 런던, 대영박물관
힌두교

종교
몸

5 성모 마리아의 죽음
작가 미상,
벽화, 세부, 보스니아헤르체고비나,
그라차니차 교구 교회
비잔틴

종교

6 신비한 포도즙 짜는 기구
작가 미상,
돌기둥 머리 조각, 세부,
프랑스, 베즐레, 라 마들렌 성당
로마네스크

종교
알레고리

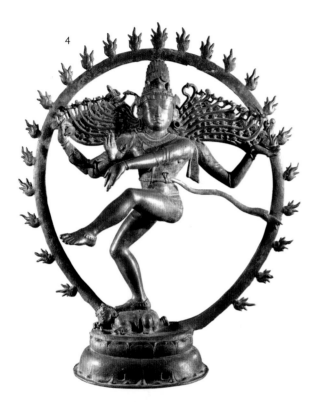

4

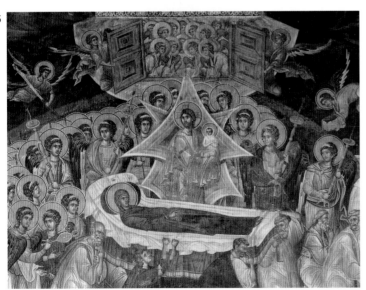

5

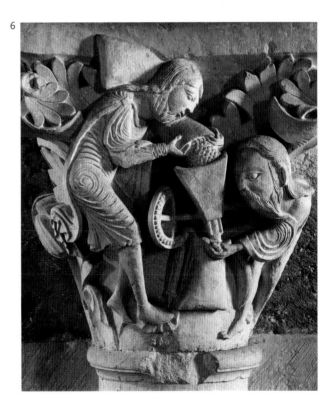

6

1125~1135년경
프랑스

1143년경
이탈리아

1145~1155년경
프랑스

1 **최후의 심판(정문 팀파눔 세부)**
기슬레부르투스,
돌에 조각,
프랑스, 오퇭, 생 라자르 교회
로마네스크

종교

2 **로제 왕의 대관식**
작가 미상,
모자이크, 세부, 이탈리아,
팔레르모, 마르토라나 교회
비잔틴

종교
정치

3 **솔로몬과 시바의 여왕, 왕의 정문**
작가 미상,
돌에 조각, 세부,
프랑스, 샤르트르 대성당
고딕

종교

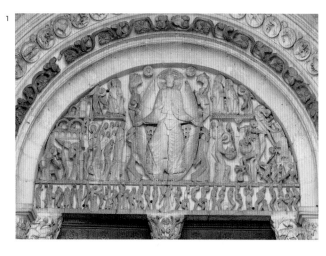

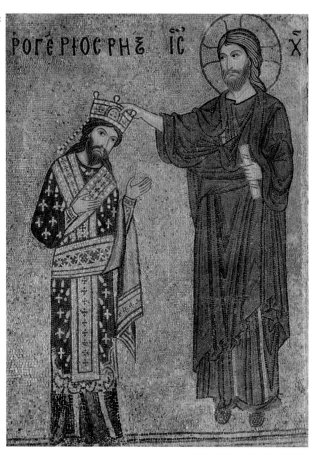

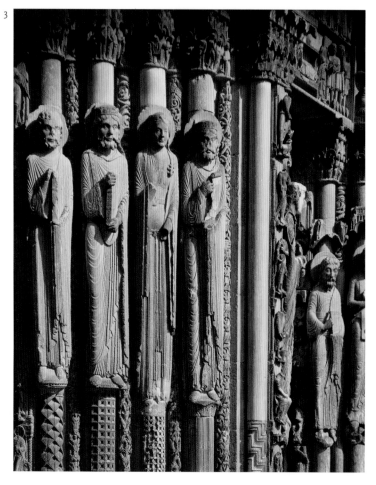

1155년경
이탈리아

1196년경
이탈리아

1200~1235년경
프랑스

4 전능자 그리스도
작가 미상,
모자이크, 세부,
이탈리아, 체팔루 대성당
비잔틴

종교

5 곡물을 내리밟는 말들,
7월에 대한 표상
베네데토 안텔라미,
대리석, 실물 크기,
이탈리아, 파르마 세례당
로마네스크

시골생활
동물

6 성 세롱의 전설
세롱의 대가,
스테인드글라스 창문, 세부,
프랑스, 샤르트르 대성당
고딕

종교

5

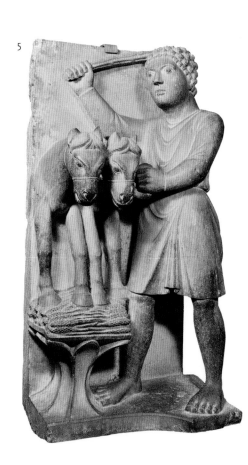

고딕

6

4

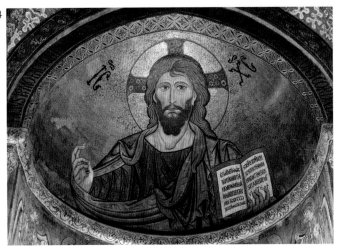

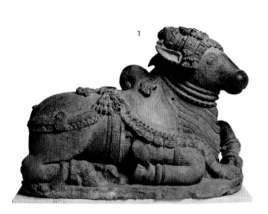

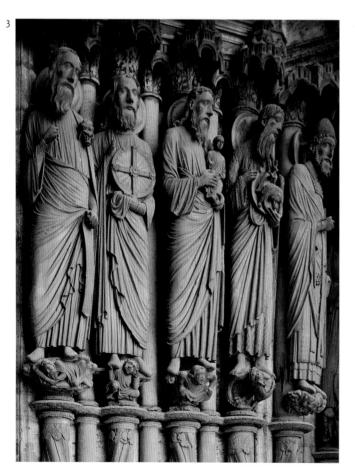

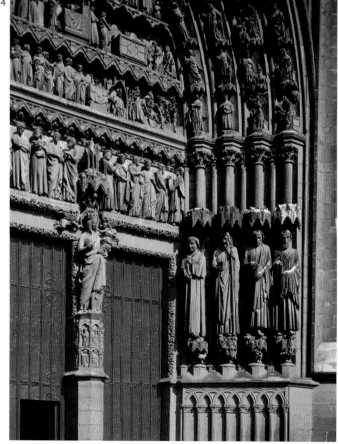

1230~1237년경
독일

1235년
이탈리아

1259~1260년
이탈리아

5 말 탄 사람
작가 미상,
사암(砂巖), 실물 크기,
독일, 밤부르크 대성당
고딕

종교
동물

6 성 프란체스코와 그의 일생 장면
보나벤투라 베를링기에리,
패널에 템페라,
이탈리아,
페스차 성 프란체스코 교회
초기 이탈리아

종교

7 불굴의 의지상 혹은 헤라클레스상
니콜라 피사노,
대리석 설교단, 세부,
이탈리아, 피사 세례당
초기 이탈리아

종교

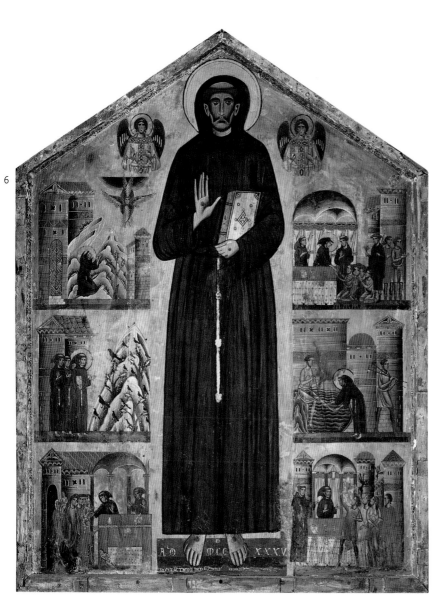

기원후 50~51년
이탈리아

1 클라우디우스 황제의 동전
작가 미상,
은, 직경 2.7cm,
영국, 런던, 대영박물관
고대 로마

정치
초상화

기원후 50년경
이탈리아

2 꽃의 여신 플로라 혹은 프리마베라,
스타비아이에서
작가 미상,
벽화, 39×32cm,
이탈리아, 나폴리,
국립고고학 박물관
고대 로마

알레고리

기원후 50년경
이탈리아

3 한 남자와 아내의 초상화,
폼페이에서

프레스코, 65×58cm,
이탈리아, 나폴리,
국립고고학 박물관
고대 로마

초상화

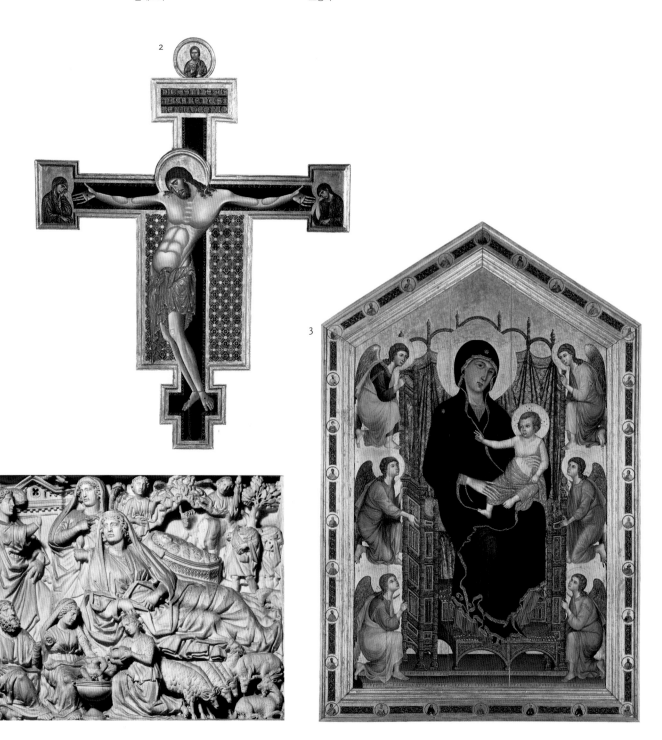

90

4 **말에 올라 탄 젊은 귀족**
전선,
두루마리 그림, 29.7×75.6cm,
영국, 런던, 대영박물관
중국 원 왕조

여가
동물

5 **최후의 심판(네 명의 성인들)**
피에트로 카발리니,
프레스코, 세부,
이탈리아, 로마, 산타 체칠리아 인
트라스테베레
초기 이탈리아

종교

6 **교황 보니파키우스 8세**
아르놀포 디 캄비오,
대리석, 높이 2.8m,
이탈리아, 피렌체, 두오모 미술관
고딕

종교
초상화

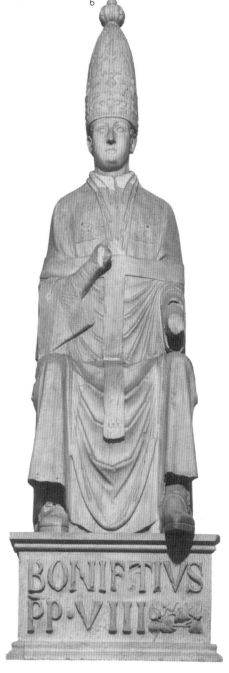

1 외딴 섬의 시무르그(불사조의 일종),
이븐 부크티슈의 『동물에서 유래된
장점들』 중에서
작가 미상,
종이에 채식, 15.1×19.2cm,
미국, 뉴욕, 피어폰트 모건 도서관
페르시아

동물

2 대지를 창조하는 신,
『성경 소사小史』 중에서
작가 미상,
필사본 삽화, 세부,
영국, 런던,
대영도서관 사본 컬렉션
고딕

종교
풍경

3 최후의 심판
조토 디 본도네,
프레스코, 10×8.4m,
이탈리아, 파도바,
아레나 교회(스크로베니 예배당)
초기 이탈리아

종교
죽음

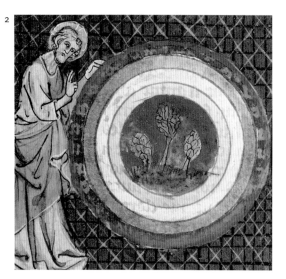

1306년경	1308∼1311년	1308∼1311년
이탈리아	이탈리아	이탈리아

4 그리스도의 죽음을 애도함
조토 디 본도네,
프레스코, 1.8×2m,
이탈리아, 파도바,
아레나 교회(스크로베니 예배당)
초기 이탈리아

종교
죽음

5 최후의 만찬
(마에스타 패널 뒷면 세부)
두초 디 부오닌세냐,
나무판에 템페라, 43×46cm,
이탈리아, 시에나, 두오모 미술관
초기 이탈리아

종교

6 마에스타(영광의 성모) 세부: 천사
두초 디 부오닌세냐,
나무판에 템페라, 세부,
이탈리아, 시에나, 두오모 미술관
초기 이탈리아

종교

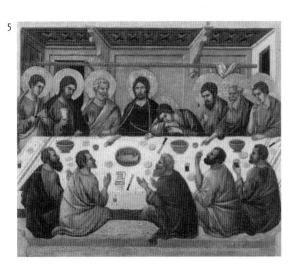

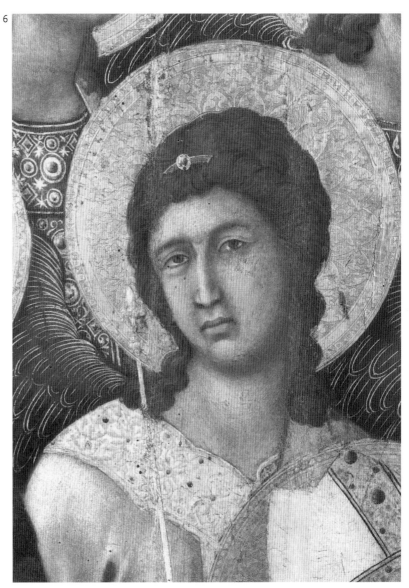

1 영광의 성모(오니산티 마에스타)
조토 디 본도네,
나무판에 템페라, 3.25×2.4m,
이탈리아, 피렌체, 우피치 미술관
초기 이탈리아

종교

2 최후의 만찬
피에트로 로렌체티,
프레스코, 2.4×3.1m,
이탈리아, 아시시,
산 프란체스코 교회
초기 이탈리아

종교

3 건곤생의도(乾坤生意圖)
사초방(謝楚芳),
두루마리 그림, 세부,
영국, 런던, 대영박물관
중국 원 왕조

정물

1
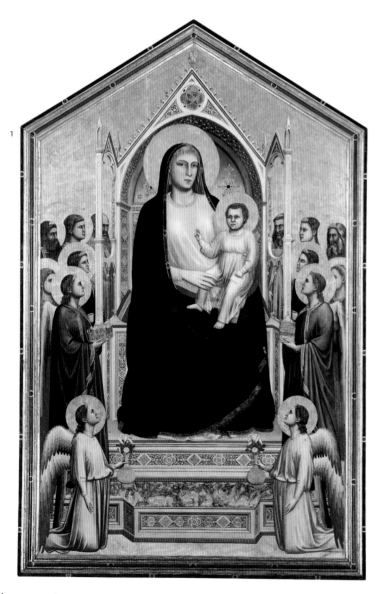

2
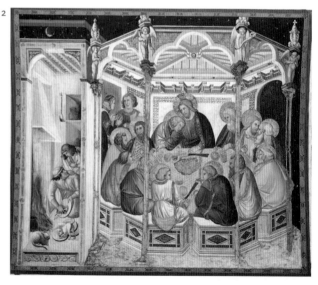

3
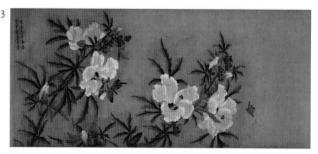

1330년경
이탈리아

4 칸그란데 델라 스칼라 기마상
칸그란데의 대가,
석회화石灰華, 조각상 높이 1.95m,
이탈리아, 베로나,
카스텔베키오 박물관
고딕

초상화
전쟁

1330년
이탈리아

5 감옥에서 제자들의 방문을 받는
세례 요한
안드레아 피사노,
문 위에 청동부조, 48×43cm,
이탈리아, 피렌체 세례당
고딕

종교

1330～1333년
이탈리아

6 몬테마시 성을 포위하는
귀도리초 다 폴리아노
시모네 마르티니,
프레스코, 세부,
이탈리아, 시에나,
팔라초 푸블리코(시청사)
초기 이탈리아

전쟁
동물

4

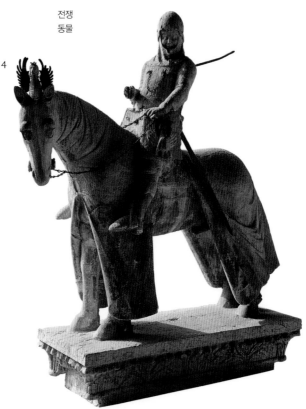

5

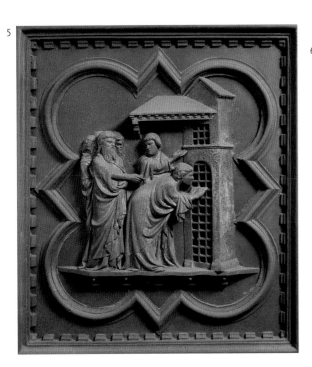

6

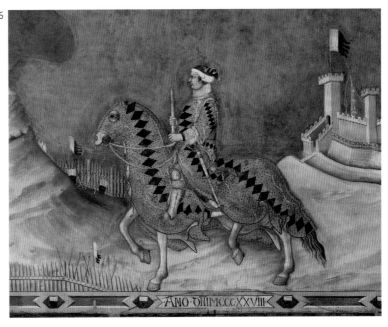

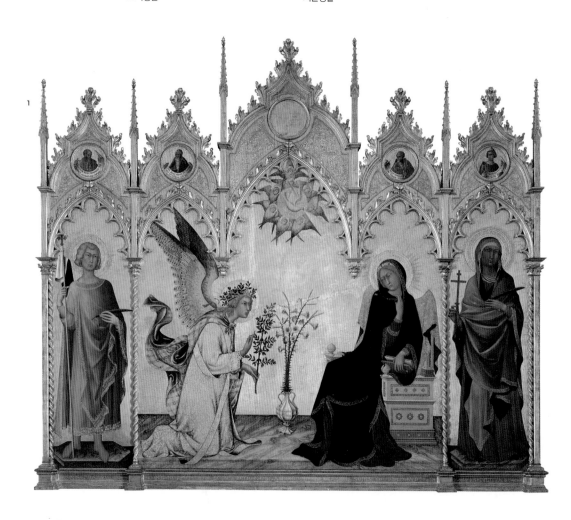

1349~1359년
이탈리아

1375~1381년
프랑스

1400~1410년
프랑스

4 닫집 달린 감실龕室
안드레아 오르카냐(디 초네),
대리석, 유리(베르나르도 다디의
천사들과 함께 있는 성모자),
이탈리아, 피렌체,
오르산미켈레 교회
고딕

종교

5 천상의 예루살렘, 성 요한의
환영을 묘사한 연작 중에서
니콜라 바타유와 엔느캥 드 브뤼주,
양모 태피스트리, 높이 2.6m,
프랑스, 앙제 태피스트리 미술관
고딕

종교
도시

6 베리 공작 장Jean의 성스러운
가시Holy Thorn 유물함
작가 미상,
황금과 진주, 값비싼 돌,
높이 30.5cm,
영국, 런던, 대영박물관
고딕

종교

6

4

5

1 네 성인들
난니 디 반코,
대리석, 인물상 높이 1.83m,
이탈리아, 피렌체,
오르산미켈레 교회
초기 르네상스

종교

2 장미 정원에 있는
성모 마리아와 천사들
스테파노 다 제비오(혹은 미켈리노
다 베소초),
나무판에 템페라, 캔버스에 옮김,
129×85cm, 이탈리아, 베로나,
카스텔베키오 박물관
국제 고딕

종교
풍경

3 성 삼위일체
안드레이 루블료프,
나무판에 템페라, 1.42×1.14m,
러시아, 모스크바,
트레티야코프 미술관
비잔틴

종교

초기 르네상스

1413～1419년	1421년경	1421년경	1421년
프랑스	이탈리아	이탈리아	이탈리아

4 용을 죽이는 성 게오르기우스
『무겁공無㤼公 장Jean의
성무 일과서』 중에서
작가 미상,
영국, 런던, 대영박물관 도서관
사본 컬렉션
고딕

종교

5 수태고지 천사 가브리엘
야코포 델라 퀘르차,
채색나무, 실물크기,
이탈리아, 산 지미냐노 교구 교회
국제 고딕

종교

6 수태고지를 받는 성모 마리아
야코포 델라 퀘르차,
채색나무, 실물크기,
이탈리아, 산 지미냐노 교구 교회
국제 고딕

종교

7 정의(정의의 세 폭 제단화 세부)
야코벨로 델 피오레,
나무판에 템페라와 금박,
높이 2.08m,
이탈리아, 베네치아,
아카데미아 미술관
국제 고딕

정치
알레고리

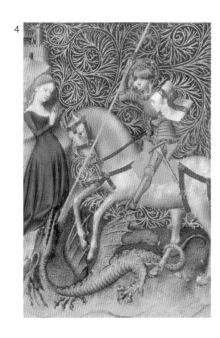

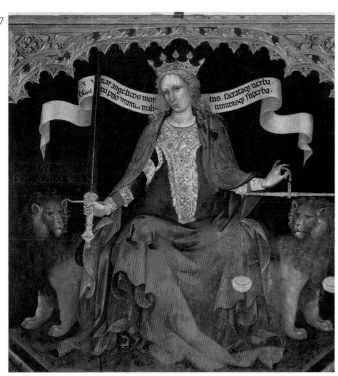

이탈리아 화가들이 원근법을 정복하고 발전시키다

환영(일루전) 원근법이 개발되면서 화가들은 세상을 눈에 보이는 모습 그대로 묘사할 수 있게 되었다. 15세기 초 구축된 원근법은 르네상스 시대 놀라운 예술적 성취로 가는 길을 열었다.

우리가 '사물을 어떤 관점에서 본다'고 말할 때, 그것은 비율을 헤아려 대상을 본다는 것, 또는 하나와 다른 하나가 관계를 맺고 있는 방식을 이해한다는 것을 의미한다. 미술에서도 마찬가지다. 거대한 산이라도 멀리 있으면 크기는 조그맣게 줄어들 것이며, 반대로 어린 아이라도 전경에 있으면 화면 대부분을 차지할 것이다. 원근법 규칙을 이용한다는 것은 곧 세계가 광범위하게 묘사될 수 있다는 것, 그리고 그러한 배경에 실제 같이 들어맞는 인물과 건축, 식물, 사물 등이 묘사될 수 있다는 것을 뜻한다. 나아가 화면에서는 깊이감이 느껴질 것이며, 풍경은 수평선까지 확장될 것이다.

고대 화가들도 비례원칙을 따르긴 했지만, 멀리까지 펼쳐진 광범위한 풍경을 묘사하는 일은 거의 없었다. 기독교 미술이 부상한 중세 시대에도 화가들은 사실적인 묘사보다는 작품의 상징적 의미에 초점을 맞췄다. 그러나 미술 주제의 범위가 점차 넓어지고 종교적 제약이 완화되어 감에 따라 화가들은 세계를 있는 그대로 묘사하는 데 더 큰 흥미를 느끼기 시작했다. 특히 15세기에 이르러 일반 화가들도 따를 수 있을 만큼 원근법 '규칙'이 체계화되면서 이런 관심을 실천으로 옮기는 일이 가능해졌다. 화가들이 체계화된 원근법을 이용하기 시작하면서, 서양미술의 모습도 변해갔다.

처음 믿을 만한 원근법 체계를 고안한 주인공은 피렌체의 건축가 필리포 브루넬레스키다. 그는 지역 건축물을 그린 두 점의 유명한 그림을 통해 자신의 이론을 설명해 보였다. 이후 또 다른 건축가 레온 바티스타 알베르티는 화가들을 위해 쓴 그의 명저 『회화론』에서 브루넬레스키의 이론을 심화시켰다. 알베르티는 공간을 도식화한 뒤, 그러한 도식 안에서 일련의 대각선들이 소실점이라 불리는 하나의 지점으로 수렴되게 만들었다. 이러한 대각선들은 평행한 수평선과 결합되어 기하학적인 그래프를 탄생시켰다. 화가들은 이 기하학적 그래프를 이용해 올바른 규격을 재거나, 화면 내 사물의 위치를 가늠할 수 있었다.

이 새로운 기법을 이용한 최초의 화가중 하나는 피렌체 조각가 도나텔로이다. 이 시기 잘 묘사되지 않던 성경 장면을 담은 〈헤롯왕의 연회〉는 그가 이 새로운 기술에 얼마나 흠뻑 매료됐는지를 보여준다. 헤롯왕이 접시 위에 놓인 세례 요한의 머리를 받고 있는 사이 살로메는 오른쪽에서 춤을 추고 있다. 테이블은 앞으로 쏠려 있으며, 헤롯왕의 쫙 펼친 손은 전체 장면에서 극적일 만큼 도드라져 보인다. 한편 도나텔로는 점점 멀어지는 방을 묘사하기 위해 강렬한 건축적 특징을 이용했다. 우리는 한 점으로 수렴되는 바닥 위 석판들의 선 뿐 아니라, 인물들이 있는 곳에서 점점 멀어지며 뒤로 이어지는 방, 그리고 그 안에 위치한 음악가들의 두상에서 이런 건축적 특징을 찾아볼 수 있다.

단단한 결속을 자랑하던 피렌체 예술가들 사이에 원근법 규칙이 열렬히 수용된 것은 자연스러운 일이었다. 화가들은 원근법을 마치 마술 공식처럼 생각했다. 독일 화가 알브레히트 뒤러는 한 편지에서 '원근법의 비밀스러운 기법'을 배우기 위해 어떻게 볼로냐로 여행을 떠나게 되었는지를 기록했다. 일단 이 결정적인 기법이 보급되자, 르네상스 화가들은 세상을 보는 새로운 시각을 얻을 수 있게 되었다.

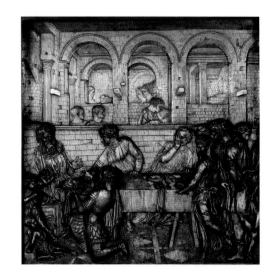

헤롯왕의 연회
도나텔로,
1423~1427년
초기 르네상스

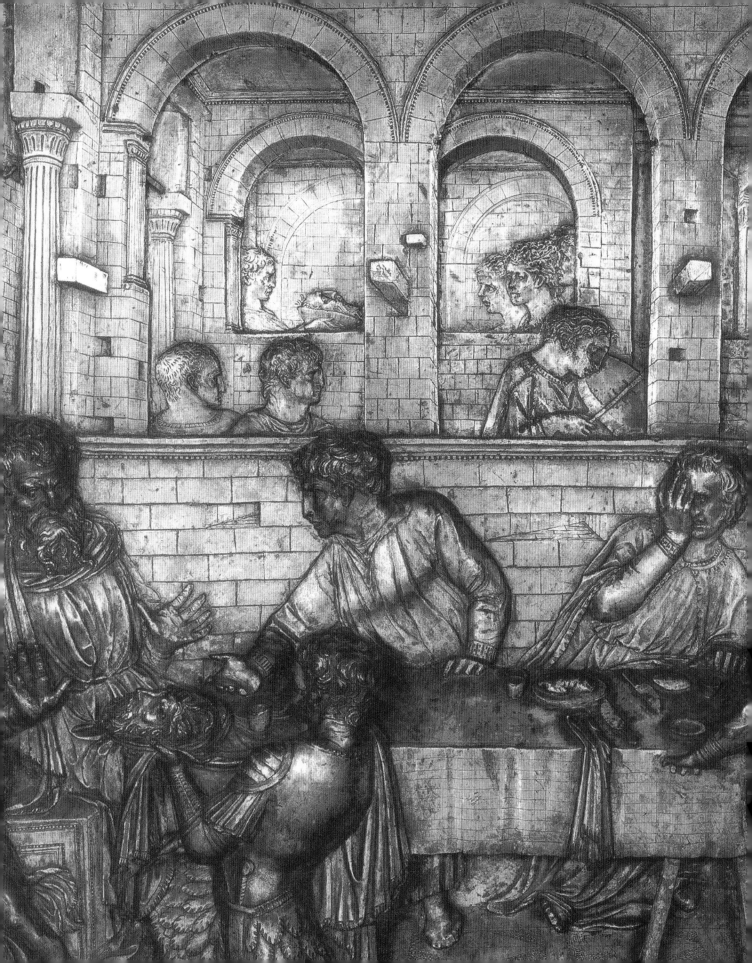

1423년	1425~1427년경	1427년경
이탈리아	이탈리아	이탈리아

1 동방박사의 경배와 그 밖의 장면들
젠틸레 다 파브리아노,
나무판에 템페라, 3×2.8m,
이탈리아, 피렌체, 우피치 미술관
국제 고딕

종교
풍경

2 성 삼위일체
마사초,
프레스코, 6.67×3.17m,
이탈리아, 피렌체,
산타 마리아 노벨라 교회
초기 르네상스

종교

3 성전세
마사초,
프레스코, 높이 2.44m,
이탈리아, 피렌체, 산타 마리아 델
카르미네 교회, 브란카치 예배당
초기 르네상스

종교
풍경

1430년경
네덜란드

1430~1440년
스위스

1431~1438년
이탈리아

4 성 삼위일체
플레말의 대가 로베르 캉팽,
오크 나무판에 유채물감,
34.3×24.5cm,
러시아, 상트페테르부르크,
에르미타슈 미술관
북구 르네상스

종교
몸

5 성인들과 함께 있는 성모자
콘라드 비츠,
나무판에 유채물감, 62×41cm,
이탈리아, 나폴리,
카포디몬테 미술관
북구 르네상스

종교

6 어린 탬버린 연주자들,
노래하는 회랑回廊 중에서
루카 델라 로비아,
대리석, 94×94cm,
이탈리아, 피렌체, 두오모 미술관
초기 르네상스

종교

북구 르네상스

1432년
네덜란드

1435~1440년
이탈리아

1435~1438년경
네덜란드

1 신비로운 어린 양에 대한 경배,
 겐트 제단화 중에서
 얀 반 에이크,
 나무판에 유채물감, 세부,
 벨기에, 겐트, 성
 바보 교회
 북구 르네상스

 종교
 알레고리

2 수태고지
 프라 안젤리코,
 프레스코, 2.3×3.2m,
 이탈리아, 피렌체, 산 마르코 미술관
 초기 르네상스

 종교

3 십자가에서 내려지는 그리스도
 로지에르 판 데르 베이딘,
 오크나무에 유채물감, 2.2×2.6m,
 스페인, 마드리드, 프라도 미술관

 종교
 몸

3

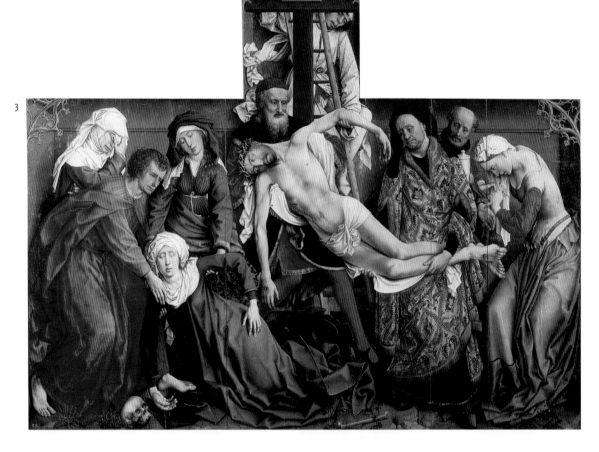

1

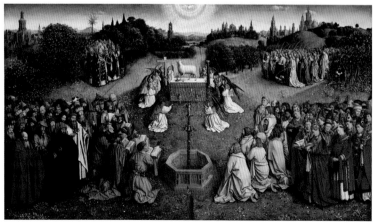

2

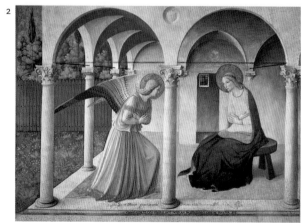

4 장미정원의 성모 마리아
 슈테판 로흐너,
 나무판에 유채물감, 51×40cm,
 독일, 쾰른, 발라프 리하르츠 미술관
 국제 고딕

 종교

5 존 호크우드 경
 파올로 우첼로,
 프레스코를 캔버스에 옮김,
 7.32×4.04m,
 이탈리아, 피렌체 성당
 초기 르네상스

 초상화
 전쟁

6 성 게오르기우스와 공주
 안토니오 피사넬로,
 프레스코, 세부,
 이탈리아, 베로나, 산타나스타시아
 교회, 펠레그리니 예배당
 초기 르네상스

 종교
 도시

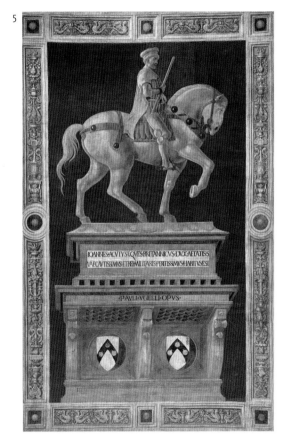

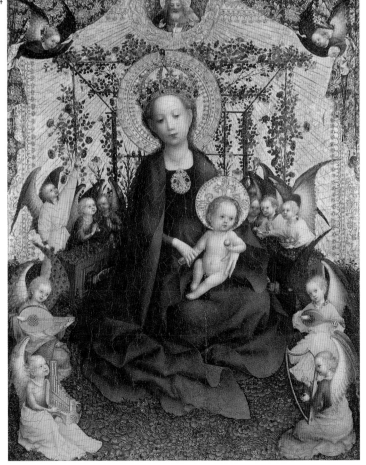

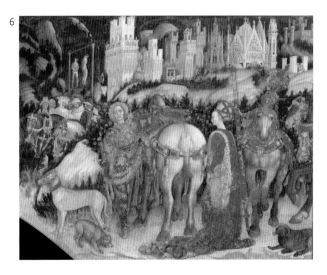

유화물감이 화가들에게 새로운 형태의 훌륭한 안료를 제공하다

쉽게 섞이고, 오래 지속되고, 천천히 마르며, 이전의 그 어떤 안료보다 넓은 범위의 색채를 제공한 유화물감은 르네상스 미술 혁명을 가능하게 한 기본 요소 중 하나였다.

화가의 능력은 각자의 재능과 교육, 기술과 솜씨뿐 아니라 그들이 쓰는 재료에 달려 있었다. 물감은 기본적으로 미세한 색채 분말, 즉 안료가 첨가제와 한데 엉기면서 형성됐는데, 화가들은 이렇게 뒤섞인 안료와 첨가제를 그림 표면에 바른 뒤 물기가 날아가도록 놓아두었다. 15세기까지 사용되던 물감의 주요 유형은 안료를 달걀노른자 혹은 수지樹脂와 혼합해 만드는 템페라였다. 그러나 휘저은 달걀을 채색 분말과 섞은 뒤 건조시켰을 때, 그 풀어 놓은 달걀은 늘 짙은 농도로 남았다. 이 방법은 효과적이었지만 사용하는 데 상당한 제약이 따랐다. 그림 표면 위에 색채를 직접 혼합할 수 있는 게 아니라, 색채를 미리 섞어놓았다가 마르기 전에 재빨리 사용해야 했기 때문이다. 때문에 화가들은 어떤 색을 어디에 바를 것인지를 정확히 결정해두어야 했으며, 종종 조수들의 도움을 통해서만 작업 속도를 낼 수 있었다.

달걀보다 천천히 마르며, 한결 효율적인 대용품을 발견하는 것은 당시 화가들에게 중요한 도전이었다. 이때 해결책으로 떠오른 것이 섞을 때는 액체지만 마르면 단단해지는 유화물감이었다. 아몬드 기름이나 올리브 기름은 충분히 단단해지지 못했기 때문에 부적격했으며, 다른 기름들은 물감을 너무 딱딱하게 만들어 균열을 일으키기 일쑤였다. 양귀비와 호두나무, 해바라기 기름도 쓸만 했지만, 아마亞麻 기름은 다른 어떤 재료보다도 효과적이었다. 안료와 혼합하기가 쉬웠고, 직접적인 열이나 햇볕이 없는 상태에서도 건조가 쉬워 단단함과 내구성을 갖춘 최종 상태를 유지시켜주었기 때문이다. 게다가 물감이 마를 때도 색깔이 심하게 달라지지 않는 장점이 있었다. 화가들은 작업 시 그림 표면에서 물감을 섞을 수 있었으며, 물감이 말랐을 때 모습이 본래 의도와 일치할 수 있을지를 짐작할 수도 있었다. 캔버스 표면에 바르는 물감의 사용이 가능해지면서, 화가들의 창의력 또한 한층 증진됐다.

북유럽에서 처음 제작된 유화물감은 이 시기 저지대 국가들에서 새로운 회화 양식이 출현하는 데 결정적 영향을 미쳤다. 얀 반 에이크는 발군의 재능을 발휘해 유화물감의 사용법을 터득한 화가이다. 오른쪽 부부 초상화에서, 그는 인물들의 엄숙한 표정과 일련의 종교적 상징물을 통해 두 남녀의 신성한 결합을 표현하고 있다. 특히 그는 유화물감을 사용함으로써 이러한 상징물들을 매우 섬세하게 묘사할 수 있었다. 거울 둘레에는 '그리스도의 수난' 장면이 묘사돼 있으며, 침대 옆의 기둥에는 출산의 수호성인 성 마거릿이 조각돼 있다. 한편 샹들리에에는 예식에 사용된 결혼 양초 하나가 놓여 있다. 그는 정교한 붓질과 여러 겹으로 바른 반투명 유약을 결합하는 등 유화물감을 자유자재로 사용함으로써, 독창적 효과를 낳았다. 또 그는 방에 들어설 때 목격하는 광선의 미묘한 변화에 착안함으로써, 풍성한 직물과 윤을 낸 놋 제품, 목재 바닥 위의 나뭇결, 강아지의 텁수룩한 털과 같은 다양한 질감 역시 묘사할 수 있었다. 또 그는 거장다운 유려한 필치를 이용해 거울 속에 비친 반영을 묘사하는 데도 유화물감을 활용했다. 거울 속에 살짝 휜 채 거꾸로 비친 상은 문을 통해 들어오는 두 인물을 보여주는데, 그중 하나는 아마도 화가 자신으로 추정된다.

조반니 아르놀피니 부부의 초상화
얀 반 에이크,
1434년
북구 르네상스

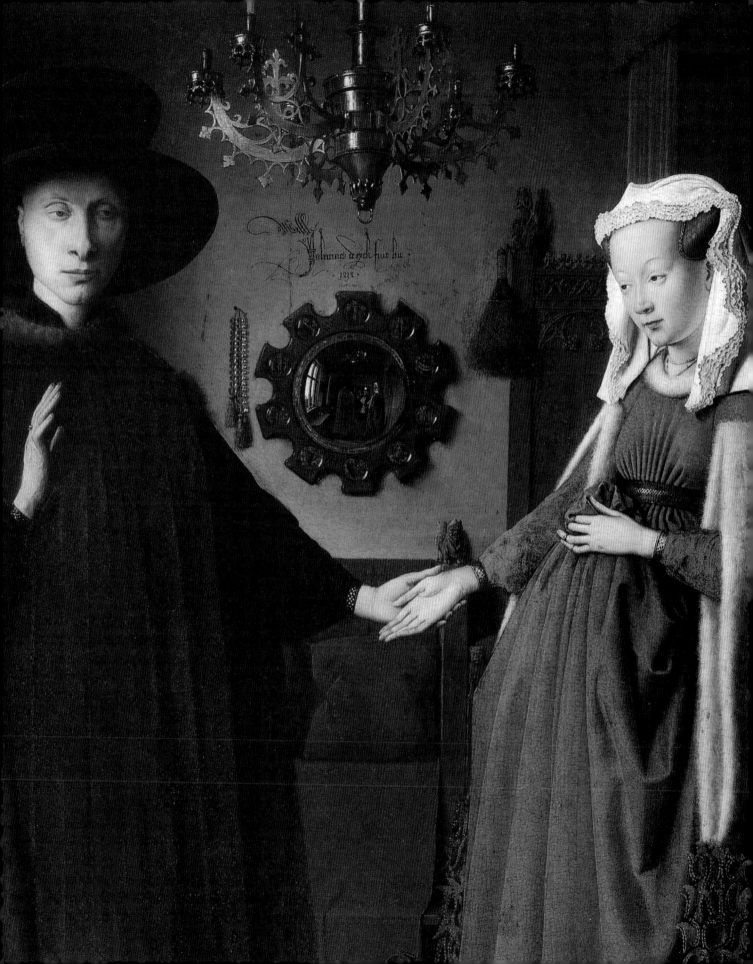

1440년	1440년	1440년	1442년
이탈리아	이탈리아	이탈리아	이란

1 다윗
도나텔로,
청동, 높이 1.85m,
이탈리아, 피렌체,
바르젤로 국립 박물관
초기 르네상스

몸
종교

2 필리포 마리아 비스콘티의 초상 메달
안토니오 피사넬로,
청동, 직경 10.2cm,
이탈리아, 피렌체,
바르젤로 국립 박물관
초기 르네상스

초상화
정치

3 필리포 마리아 비스콘티의 메달 뒷면,
갑옷 입은 공작
안토니오 피사넬로,
청동, 직경 10.2cm,
이탈리아, 피렌체,
바르젤로 국립 박물관
초기 르네상스

정치

4 낙타 탄 군사들 간의 전투
작가 미상,
네자미의 『함세』 필사본 삽화,
영국, 런던, 대영박물관 도서관
사본 컬렉션
페르시아

전쟁
동물

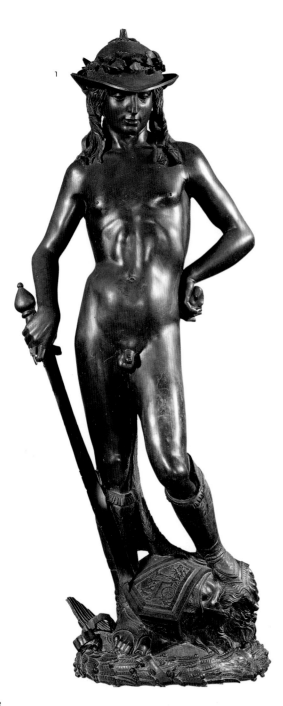

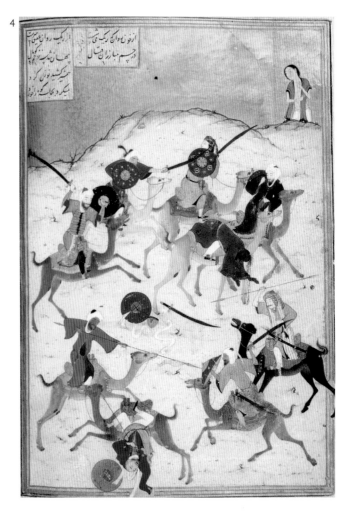

1446~1447년
이탈리아

1447년
이탈리아

1447~1453년
이탈리아

5 **마상馬上시합**
안토니오 피사넬로,
프레스코, 세부,
이탈리아, 만토바, 두칼레 궁전
전성기 르네상스

여가
동물

6 **최후의 만찬**
안드레아 델 카스타뇨,
프레스코, 벽 너비 9.76m,
이탈리아, 피렌체,
산타폴로니아 수도원
초기 르네상스

종교

7 **가타멜라타 기마상**
도나텔로,
청동, 높이 3.4m,
이탈리아, 파도바, 산토 광장
초기 르네상스

초상화
죽음

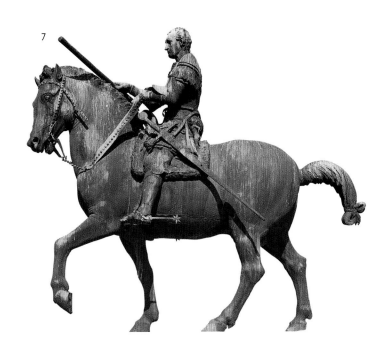

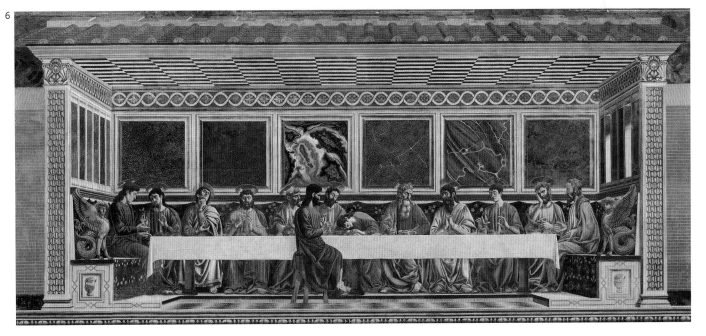

1448년경	1449년	1450년경
이탈리아	이탈리아	이탈리아

1 피포 스파노
안드레아 델 카스타뇨,
프레스코를 나무판에 옮김,
2.5×1.53m,
이탈리아, 피렌체, 우피치 미술관
초기 르네상스

전쟁

2 죽음의 승리
작가 미상,
프레스코,
이탈리아, 팔레르모,
시칠리아 지역 미술관
초기 르네상스

죽음
동물

3 약국 풍경, 이븐 시나의
『의학정전』에서
작가 미상,
채식사본, 세부,
이탈리아, 볼로냐대학교 도서관
초기 르네상스

도시
도시생활

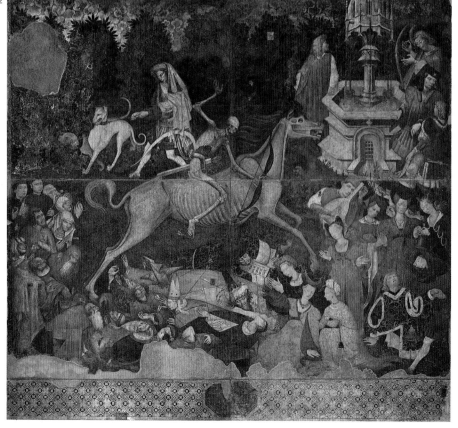

1450년경	1450년경	1453년
이탈리아	터키	이탈리아

4 리오넬로 데스테의 숭배를 받는 성 모자
야코포 벨리니,
나무판에 유채물감과 템페라,
60×40cm,
프랑스, 파리, 루브르 박물관
초기 르네상스

종교
초상화

5 정원에 앉아 있는 여인
작가 미상,
필사본 삽화,
터키, 이스탄불, 톱카피 궁전 박물관
헤라트 화파

여가

6 페데리기 추기경의 무덤
루카 델라 로비아,
유약을 바른 테라코타와 대리석,
2.7×2.75m,
이탈리아, 피렌체,
산타 트리니타 교회
초기 르네상스

죽음
초상화

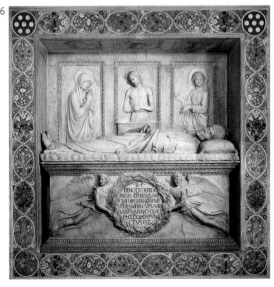

1459년경
이탈리아

1459년경
이탈리아

1456~1460년경
이탈리아

1 동방박사들의 행렬
베노초 고촐리,
프레스코,
이탈리아, 피렌체, 메디치 궁,
메디치 가족 예배당
초기 르네상스

종교
초상화

2 메디치 가족 예배당 내부
베노초 고촐리,
프레스코, 대리석, 반암斑岩,
이탈리아, 피렌체, 메디치 궁
초기 르네상스

종교

3 성녀 마리아 막달레나
도나텔로,
금박과 다색채 나무,
높이 1.83m,
이탈리아, 피렌체, 두오모 미술관
초기 르네상스

몸
종교

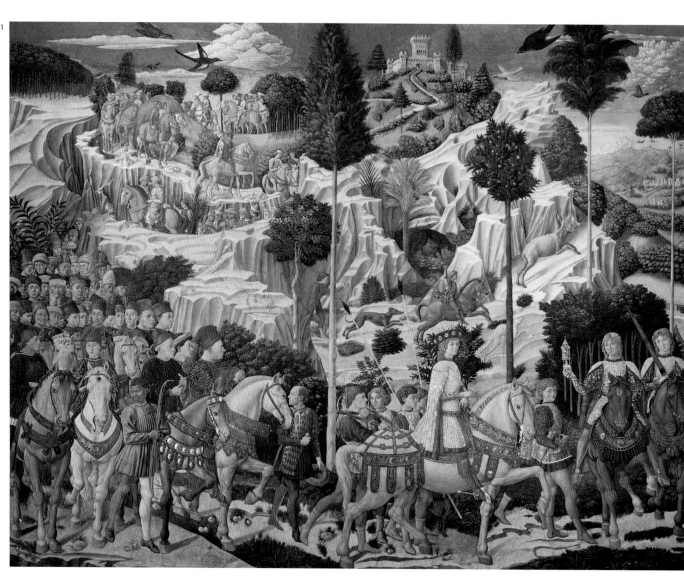

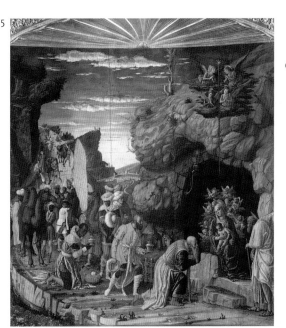

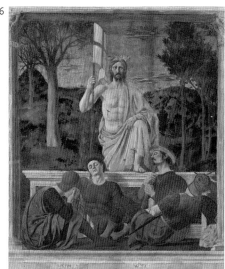

3

4

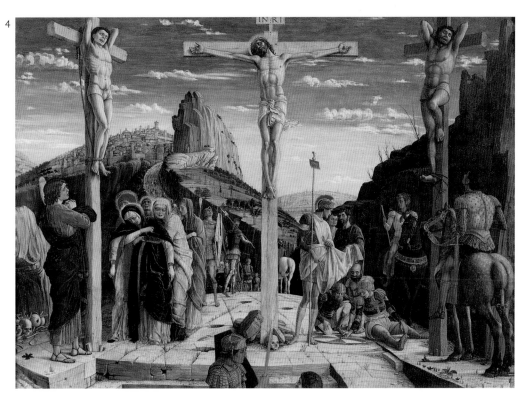

1464~1477년
네덜란드

1465년
이탈리아

1465년
이탈리아

1 최후의 만찬 세 폭 제단화
디리크 바우츠,
나무판에 유채물감, 1.85×1.50m,
벨기에, 루뱅, 생 피에르 교회
북구 르네상스

종교

2 『신곡神曲』을 낭독하는 단테
도메니코 디 미켈리노,
프레스코,
이탈리아, 피렌체 성당
초기 르네상스

초상화
종교

3 두 천사와 함께 있는 성 모자
프라 필리포 리피,
나무판에 템페라, 95×62cm,
이탈리아, 피렌체, 우피치 미술관
초기 르네상스

종교

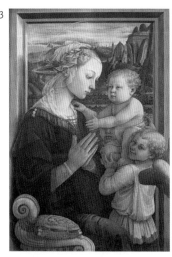

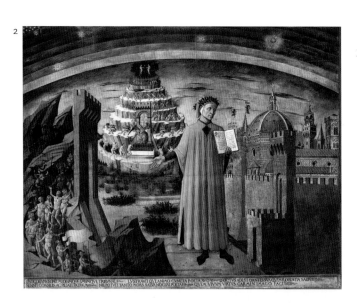

1465~1474년	1465~1474년	1466년경
이탈리아	이탈리아	이탈리아

4 루도비코 곤차가의 가족과 궁정
안드레아 만테냐,
이탈리아, 만토바, 두칼레 궁전,
카메라 픽타
초기 르네상스

초상화
정치

5 오쿨루스 천장
안드레아 만테냐,
프레스코, 중심부 직경 2.7m,
이탈리아, 만토바, 두칼레 궁전,
카메라 픽타
초기 르네상스

6 메디치 추기경의 초상화
안드레아 만테냐,
나무판에 템페라, 40.5×29.5cm,
이탈리아, 피렌체, 우피치 미술관
초기 르네상스

초상화
정치

4
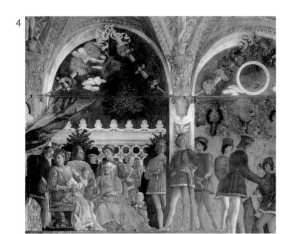

5
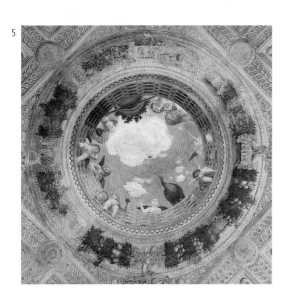

6
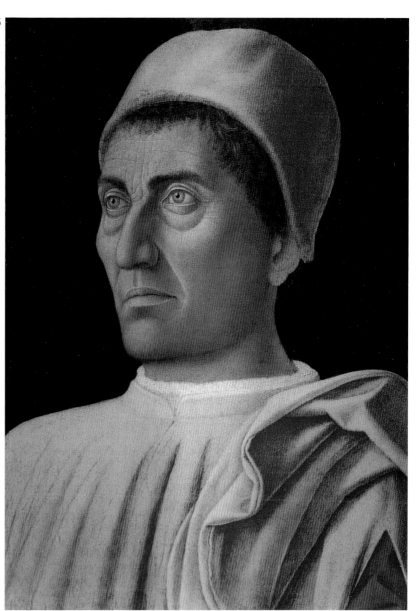

1470년경
이탈리아

1 헤라클레스와 안타이오스
안토니오 델 폴라이우올로,
청동, 높이 45cm,
이탈리아, 피렌체,
바르젤로 국립 박물관
초기 르네상스

신화
몸

1470년경
이탈리아

2 이상 도시
작가 미상,
나무판에 유채물감, 60×200cm,
이탈리아, 우르비노, 두칼레 궁전
초기 르네상스

도시

1467~1470년
이탈리아

3 몬테펠트로 공작과
공작부인의 초상화
피에로 델라 프란체스카,
나무판에 템페라, 47×33cm,
이탈리아, 피렌체, 우피치 미술관
초기 르네상스

초상화
풍경

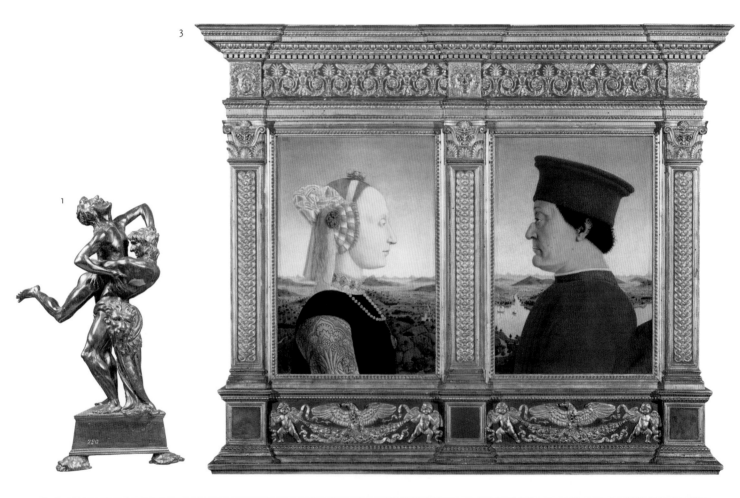

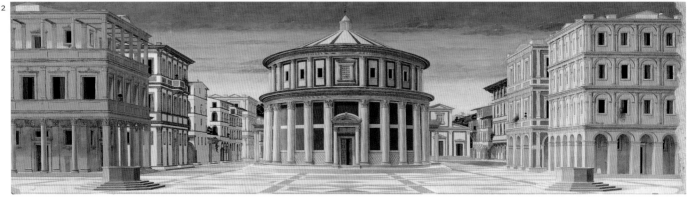

1467~1471년
네덜란드

1475년경
이탈리아

1475년경
이탈리아

4 최후의 심판
한스 멤링,
나무판에 유채물감,
중앙 패널 2.21×1.61m,
양쪽 날개 2.2×0.72m, 폴란드,
그단스크, 포모르스키에 미술관
북구 르네상스

종교
몸

5 발가벗은 사람들의 전투
안토니오 델 폴라이우올로,
동판화,
이탈리아, 피렌체, 우피치 미술관
초기 르네상스

몸

6 다윗
안드레아 델 베로키오,
청동, 높이 1.26m,
이탈리아, 피렌체,
바르젤로 국립 박물관
초기 르네상스

종교

6

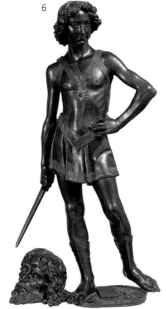

5

4

1476～1477년경
이탈리아

1476～1479년
네덜란드

1480～1482년경
이탈리아

1 플라티나를 바티칸 도서관장으로
임명하는 교황 식스투스 4세
멜로초 다 포를리,
프레스코를 캔버스에 옮김,
3.7×2.2m,
바티칸시티, 바티칸 도서관
초기 르네상스

초상화

2 포르티나리 세 폭 제단화
휘고 반 데르 후스,
나무판에 유채물감, 높이 2.53m,
이탈리아, 피렌체, 우피치 미술관
북구 르네상스

종교
초상화

3 성 베드로에게 천국의 열쇠를 주는
그리스도
페루지노,
프레스코, 3.5×5.7m
바티칸시티, 바티칸,
시스티나 예배당
초기 르네상스

종교
초상화

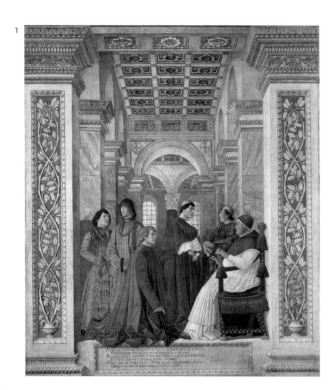

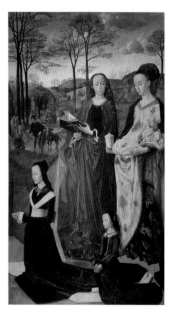

1480~1481년
이탈리아

1480~1482년경
이탈리아

1480년경
이탈리아

4 우르비노 공작 페데리코
다 몬테펠트로와 그의 아들 귀도발도
페드로 베루게테,
나무판에 유채물감, 122×83cm,
이탈리아, 우르비노, 두칼레 궁전
초기 르네상스

초상화

5 시모네타 베스푸치의 초상화
피에로 디 코시모,
나무판에 유채물감, 57×42cm,
프랑스, 샹티이, 콩데 미술관
초기 르네상스

초상화

6 단축 원근법으로 그려진 그리스도
안드레아 만테냐,
캔버스에 템페라, 68×81cm,
이탈리아, 밀라노, 브레라 미술관
초기 르네상스

종교
몸

1 성 도미니쿠스의 생애 중 한 장면:
책들을 소각함
페드로 베루게테,
나무판에 유채물감, 122×83cm,
스페인, 마드리드, 프라도 미술관
초기 르네상스

종교
역사

2 자화상
페드로 베루게테,
캔버스에 유채물감, 36×24cm,
스페인, 마드리드,
라자로 갈디아노 미술관
초기 르네상스

초상화

3 봄
산드로 보티첼리,
유약과 유채물감을 바른 나무판에
템페라, 2×3.14m,
이탈리아, 피렌체, 우피치 미술관
초기 르네상스

신화
몸

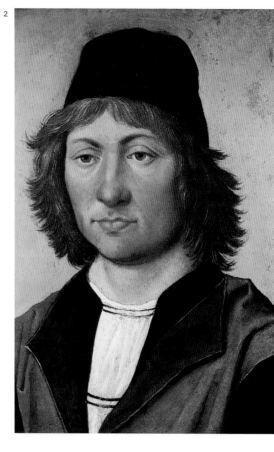

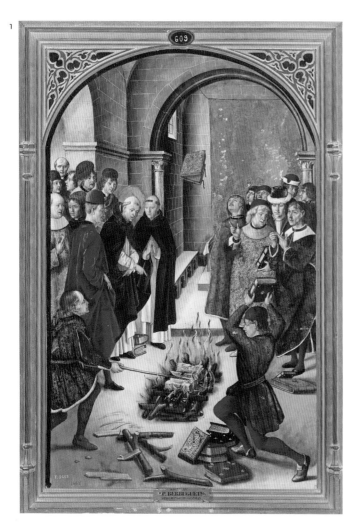

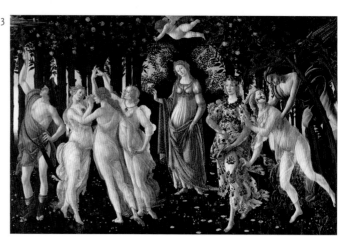

1484년경	1486년	1489년경
이탈리아	중국	네덜란드

4 비너스의 탄생
산드로 보티첼리,
리넨에 템페라, 1.72×2.78m,
이탈리아, 피렌체, 우피치 미술관
초기 르네상스

신화
몸

5 웃고 있는 석가모니
작가 미상,
유약 바른 돌, 높이 1.19m,
영국, 런던, 대영박물관
중국 명 왕조

종교

6 성 우르술라의 유골함
한스 멤링,
금박 입힌 오크나무, 그림 그린 조각
및 패널, 판자, 91.5×41.5cm,
벨기에, 브뤼헤, 멤링 미술관,
성 요한 병원
북구 르네상스

종교

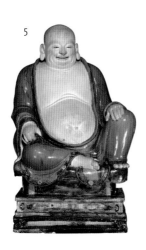

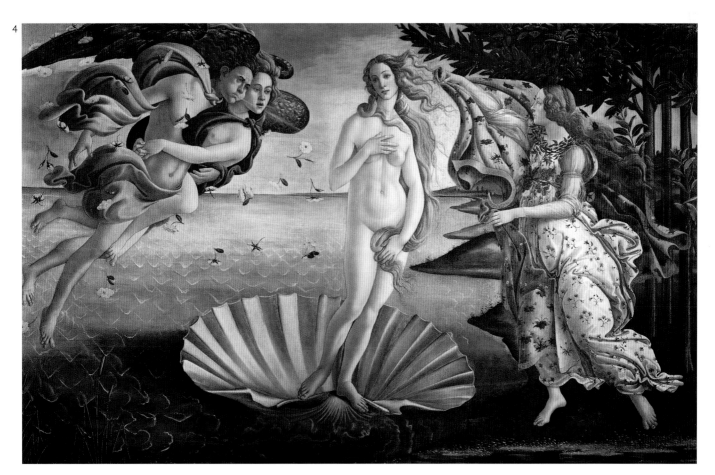

1 비트루비우스 인간: 인체비례 도식
레오나르도 다 빈치,
종이에 펜, 잉크, 수채물감,
은필銀筆, 34.3×24.2cm,
이탈리아, 베네치아,
아카데미아 미술관
전성기 르네상스

몸

2 정신이상자를 치료하는
그라도 대주교
비토레 카르파초,
캔버스에 유채물감, 3.65×3.89m,
이탈리아, 베네치아,
아카데미아 미술관
초기 르네상스

종교
도시

3 라일라의 무덤 위에서 죽음을 맞는
마즈눈, 네자미의 『함세』 중에서
작가 미상,
필사본 삽화,
영국, 런던, 대영박물관 도서관
사본 컬렉션
헤라트 화파

신화
풍경

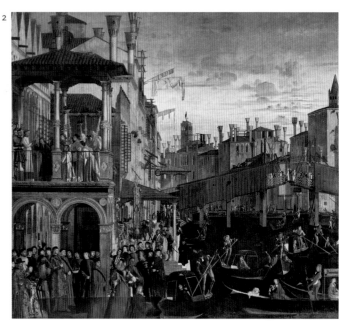

전성기 르네상스

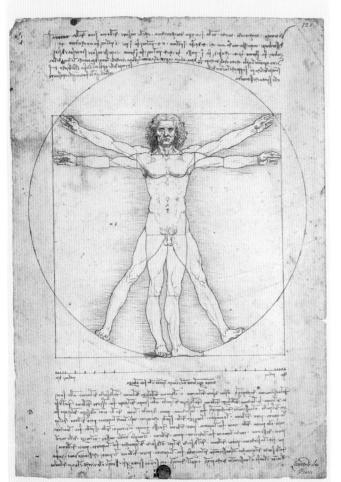

1496～1497년
이탈리아

1497년
이탈리아

1499～1504년
이탈리아

4 술 취한 디오니소스
미켈란젤로 부오나로티,
대리석, 높이 2.1m,
이탈리아, 피렌체,
바르젤로 국립 박물관
전성기 르네상스

신화
몸

5 최후의 만찬
레오나르도 다 빈치,
템페라, 4.2×9.1m,
이탈리아, 밀라노, 산타 마리아 델레
그라치에 수도원
전성기 르네상스

종교

6 지옥에 떨어진 망령들
루카 시뇨렐리,
프레스코, 너비 약 7m,
이탈리아, 오르비에토 성당,
산 브리초 예배당
초기 르네상스

종교
죽음

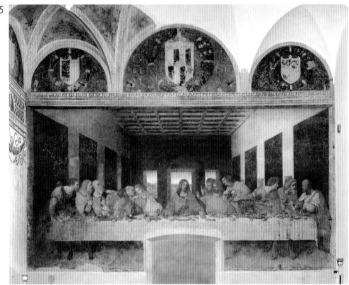

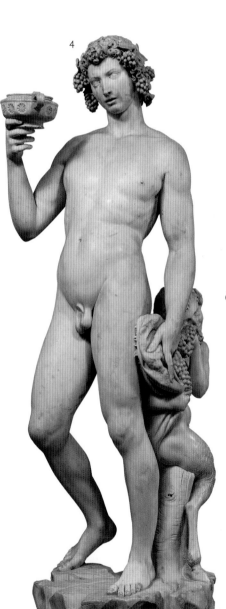

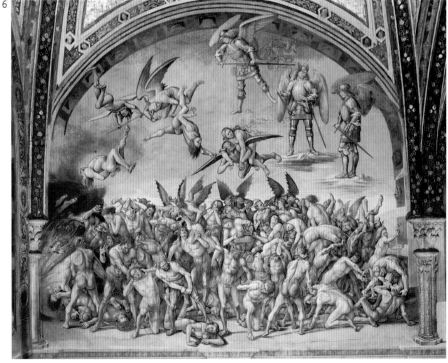

인쇄 기술이 미술의 대중적 보급을 가능하게 하다

인쇄술의 발명은 문화 분야에 엄청난 변화를 몰고 왔다. 사람들은 인쇄돼 나온 문자를 이용해 생각을 전달하고 교환할 수 있게 되었다. 화가들은 이전보다 훨씬 먼 곳의 관람자들에게 작품을 선보일 수 있게 됐으며, 화가들끼리 서로의 작품을 나누어 갖는 일도 가능해졌다.

인쇄 및 판화 기술이 발명되기 전까지 일반인들이 볼 수 있는 이미지란 지역 교회에 걸린 그림들이 전부였다. 큰 뜻을 품고 있으면서도 아는 그림이라곤 미술 지식을 전수받은 스승의 작품이 전부였던 화가 지망생들에게 다른 화가의 작품에 접근하기 힘든 환경은 앞날의 발전을 가로막는 큰 장애물이었다. 견문을 넓히기 위해 직접 여행을 떠날 수도 있었으나, 돈이 많이 들고 위험한 데다 시간 소모도 큰 여행은 일부 소수의 특권층에게나 가능한 일이었다. 북구 르네상스 화가 알브레히트 뒤러가 전성기 르네상스 거장들의 작품을 직접 체험하기 위해 예술적인 순례 여행을 떠났다는 것은 잘 알려진 사실이다. 조국인 독일을 떠나 무려 두 차례나 이탈리아를 여행한 경험은 뒤러의 예술에 심대한 영향을 미쳤다. 여행 이후, 그의 인물상들은 더욱 견고해지고 기념비적인 모습을 보였으며, 색채는 점점 밝아졌다. 또 그는 비례원리 및 원근법 규칙을 완전히 깨우쳤다.

뒤러는 인쇄 기술을 가까이서 접할 수 있는 특권을 얻은 화가이기도 했다. 그는 당시 출판업과 인쇄술의 중심지이던 뉘른베르크에서 성장했다. 뒤러의 대부代父 안톤 코베르거는 유명 출판업자였으며, 스승 미하엘 볼게무트는 도서 삽화용 목판화 분야의 개척자였다. 뒤러는 곧 판화를 미술 표현의 한 수단으로 채택했다. 열다섯 점의 커다란 목판화 연작 중 하나인 〈요한 계시록의 네 기사(각각 질병 · 전쟁 · 기근 · 죽음을 상징—옮긴이)〉는 그에게 첫 번째 큰 성공을 안겨준 작품이다. 당시 많은 사람들은 1500년이 도래하면 세상에 종말이 찾아오리란 공포감에 젖어 있었기 때문에 이 작품은 일반인들을 크게 사로잡았다. 뒤러의 판화는 기술적인 면으로도 주목받았다. 이전까지의 목판화 공정은 값싼 종교용 인쇄물을 제적하거나 놀이용 카드를 만드는 작업이 주를 이뤘다. 그러나 유달리 크고 더없이 정교하게 제작된 '요한 계시록' 연작이 선풍적인 인기를 끌면서, 목판화는 순수 예술의 지위로 격상되었다. 이 작품은 마치 여행 중 체득한 기술을 모두 보여주겠다는 화가의 의지로 꽉 차 있는 듯한 인상을 준다.

얼마 후 뒤러는 최고의 재능을 발휘해 한층 정교한 판화기법인 동판화 기술을 완성시켰다. 목판에서 빈 공간을 깎아낸 뒤 도드라지는 영역을 인쇄물에 남기는 목판화 기법은 글과 함께 인쇄하는 것이 가능하다는 점에서 도서 삽화 제작에 아주 적합한 기술로 여겨졌다. 한층 단단해진 표면 도입으로 보다 정교한 세부묘사의 길을 연 동판화 기법 역시 월등한 예술적 잠재력을 지닌 표현 수단으로 인식됐다. 새로운 기술을 이용함으로써, 예술가들은 동판 위에 그린 드로잉을 몇 번이고 재생산할 수 있었다.

화가들은 이제 동료 화가의 작품도 볼 수 있게 되었다. 뒤러의 아내는 남편의 판화를 독일 도시의 몇몇 장터와 뉘른베르크 시장에 내다팔았다. 한 비평가는 "이탈리아와 프랑스, 스페인 상인들은 뒤러의 동판화를 자국 화가들이 본받아야 할 귀감으로 삼고자 구입했다"라고 기록했다. 위대한 화가 뒤러는 차츰 회화 주문을 거절하는 대신 판화 작업을 선호하기 시작했다. 한 편지에서 그는 "판화가 훨씬 많은 이윤을 남겨주기 때문"이라는 설명을 덧붙이기도 했다. 예술가들은 이제 교회나 부유한 후원자의 그늘에서 벗어나 독립적인 자세를 취할 수 있게 되었다. 그들은 원하는 작품을 만들었으며, 이전에는 미술 구매력이 없던 일반인 관람자들에게 다가서는 등 혼자 힘으로 작업해 갔다. 배움을 갈망하는 꿈 많은 젊은 화가 및 조각가들 역시 여행의 수고를 들이지 않고서도 저명한 예술가들의 작품을 가까이 접할 수 있었다.

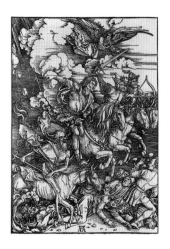

요한 계시록의 네 기사
알브레히트 뒤러,
1498년
북구 르네상스

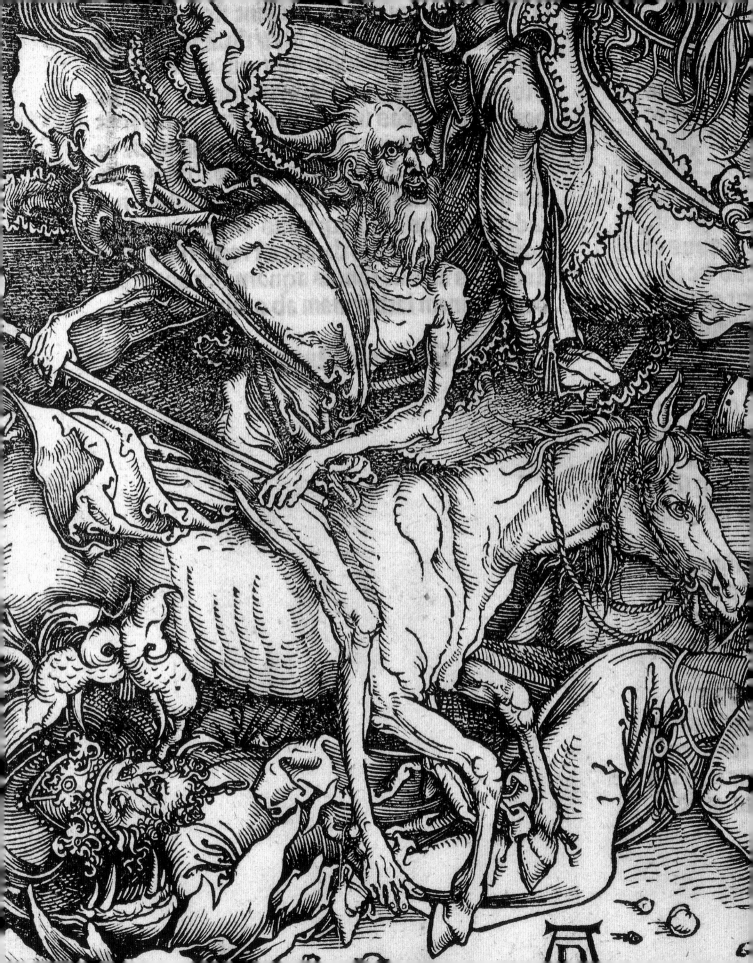

1 오스볼트 크렐의 초상화
알브레히트 뒤러,
린덴 나무판에 유채물감,
49.6×39cm,
독일, 뮌헨, 알테 피나코테크
북구 르네상스

초상화

2 메뚜기, 차풀테펙 출토
작가 미상,
홍옥수紅玉髓, 길이 19.5cm,
멕시코, 멕시코시티,
국립 인류학 박물관
아스텍족

동물

3 모피 코트를 입은 자화상
알브레히트 뒤러,
라임나무에 유채물감,
67.3×49.5cm,
독일, 뮌헨, 알테 피나코테크
북구 르네상스

초상화

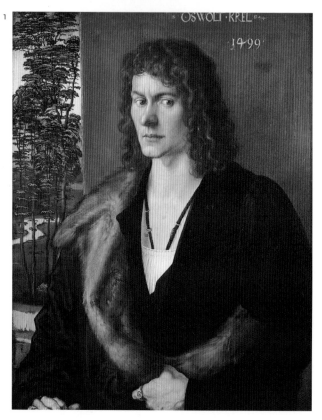

4 참된 십자가의 기적
 젠틸레 벨리니,
 캔버스에 유채물감, 3.2×4.3m,
 이탈리아, 베네치아,
 아카데미아 미술관
 초기 르네상스

 종교
 초상화

5 산 마르코 광장의 행렬
 젠틸레 벨리니,
 캔버스에 템페라와 유채물감,
 3.67×7.45m, 이탈리아, 베네치아,
 아카데미아 미술관
 초기 르네상스

 종교
 도시

4

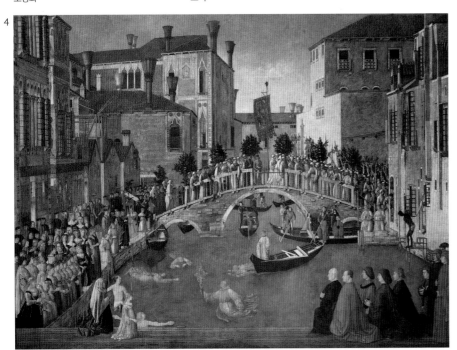

5

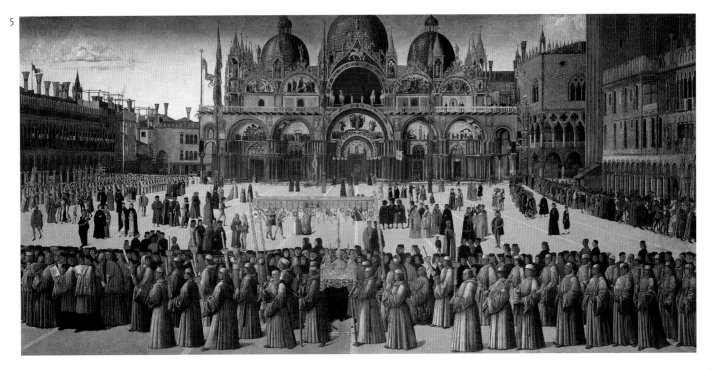

베냉 왕국의 여왕 이디아가 이상적인 아프리카 조각상으로 만들어지다

베냉 왕국에서 제작된 놋쇠 재질의 두상은 초기 아프리카 미술의 백미 중 하나로 꼽는다. 베냉인들은 이들 두상에 고요한 웅장함을 불어넣음으로써, 왕으로서의 권능과 영적인 능력 모두를 표현하고자 했다.

현존하는 최초의 아프리카 미술 걸작 중 일부는 지금의 나이지리아 남쪽 지역을 거점으로 성장한 베냉 왕국에서 제작되었다. 이들의 가장 주목할 만한 유산으로는 조상 숭배용 제단과 사당을 장식하기 위해 계획된 작품들을 꼽을 수 있다. 상아색 엄니(크고 날카롭게 발달한 포유동물의 이—옮긴이) 장식과 역사 장면을 새긴 청동판, 특히 왕실의 인물들을 재현한 거대한 놋쇠 재질의 두상이 여기에 속한다.

현존하는 가장 오래된 베냉 두상은 15세기 초에 제작된 것으로 추정되지만, 사실 놋쇠를 주조하는 기술은 13세기 말 이웃 종족인 이페Ife 족에게서 유래했다고 전해진다. 초창기 제작된 대부분의 두상은 패전한 적진의 장수들을 재현하려는 데 목적이 있었다. 그러나 얼마 안가 예술가들은 베냉 왕국의 통치자 오바oba의 두상을 재현하는 데 관심을 보이기 시작했다. 그들은 권력자의 힘과 지혜, 운명을 상징하기 위해 작품을 제작했다.

이디아의 조각은 이러한 전통 내에서도 특별한 지위를 점하는 작품이다. 역사상 '여왕' 혹은 이요바로 불리며 광범위한 정치적 영향력을 행사한 최초의 베냉 여성 이디아는 16세기 초 나라를 지배한 오바 에시지의 어머니이기도 했다. 그러나 아들 에시지의 통치 기간은 순탄치 못했다. 친형제 아루아란Aruaran이 우도에서 봉기를 일으키기 무섭게 내전이 뒤따랐으며, 또 그 틈을 타 근처 이갈라 지역에 살던 이웃 부족이 베냉 왕국의 북부 영토를 침탈할 목적으로 공격해 왔다. 그러나 에시지는 이 이중적인 위협에 슬기롭게 맞서면서 마침내 전 영토의 통치권을 회복했다. 전쟁에서 승리한 에시지는 모든 공로를 이디아에게 돌렸다. 그는 모든 것이 어머니의 지혜로운 조언 덕분이며, 그녀의 마술같은 힘이 성공을 가능하게 한 열쇠라고 믿었다. 그녀의 공로는 다음과 같은 말로 기념될 정도였다. "여성은 전쟁에 출전하지 않는다. 단 이디아만 빼고."

에시지는 어머니에 대한 보답의 표시로 왕실 내에 이요바iyoba(여왕)라는 새로운 지위를 만들었다. 또 개인 궁전을 하사했으며, 개인적인 종교의식용 물품을 주문할 수 있는 권리도 부여했다. 왕실 사람들은 사악한 기운 퇴치를 목적으로 거행된 왕실 의식에도 이요바의 이미지를 이용했다. 보통 아이보리색 가면 형태로 제작된 이요바의 이미지를, 그들은 엉덩이에 매달아 일종의 펜던트(장식)처럼 착용했다. 또 이디아가 사망하자, 그들은 놋쇠로 주조한 그녀의 기념비적인 두상을 상아색 엄니 장식과 함께 왕실에 마련된 조상들의 제단에 안치했다. 이것은 하나의 전통이 되어 후대의 여왕들에게까지 이어졌다.

물론 이런 두상들은 실물을 그대로 옮긴 초상화가 아니었다. 베냉인들은 대다수의 두상을 이상화된 서양 고전미술에 비견될 만큼 고요한 표정으로 묘사했다. 또 그들은 두상 안에 이요바의 보호자다운 역할을 강조할 수 있는 수많은 상징 요소들을 첨가했다. 한 예로, 우리는 이디아를 재현한 대부분의 작품들에서 양 눈썹 사이로 두 개의 수직 흉터가 나 있는 것을 발견할 수 있다. 치유의 마력으로 가득 찬 이 흉터를 많은 사람들은 그녀의 신비로운 힘이 발원하는 출처로 여겼다. 베냉 예술가들은 또 왕실 인물의 두 눈에 철로 만든 홍채를 채워 넣었는데, 여기에는 그들의 권능이 신성神聖에서 비롯됐다는 점을 강조하는 동시에, 통치자는 신비로운 눈빛을 통해 자신의 능력을 전달한다는 생각을 표현하려는 의도가 담겨 있었다. 하지만 그 무엇보다 이디아의 외형을 특별하게 만들어준 것은 산호 알을 엮은 듯 뾰족한 왕관 모양의 독특한 머리 장식이었다. '닭 부리'라고도 불린 이 머리 장식은 왕실의 또 다른 상징으로 여겨졌다. 이디아의 두상 조각은 전반적으로 일상 세계와 영적인 세계를 연결하는 다리의 역할을 하는 동시에, 보는 이에게 그녀의 업적을 환기시켰다.

베냉 왕국의 여왕이자 오바 에시지의
어머니 이디아
작가 미상,
1500~1525년경
베냉

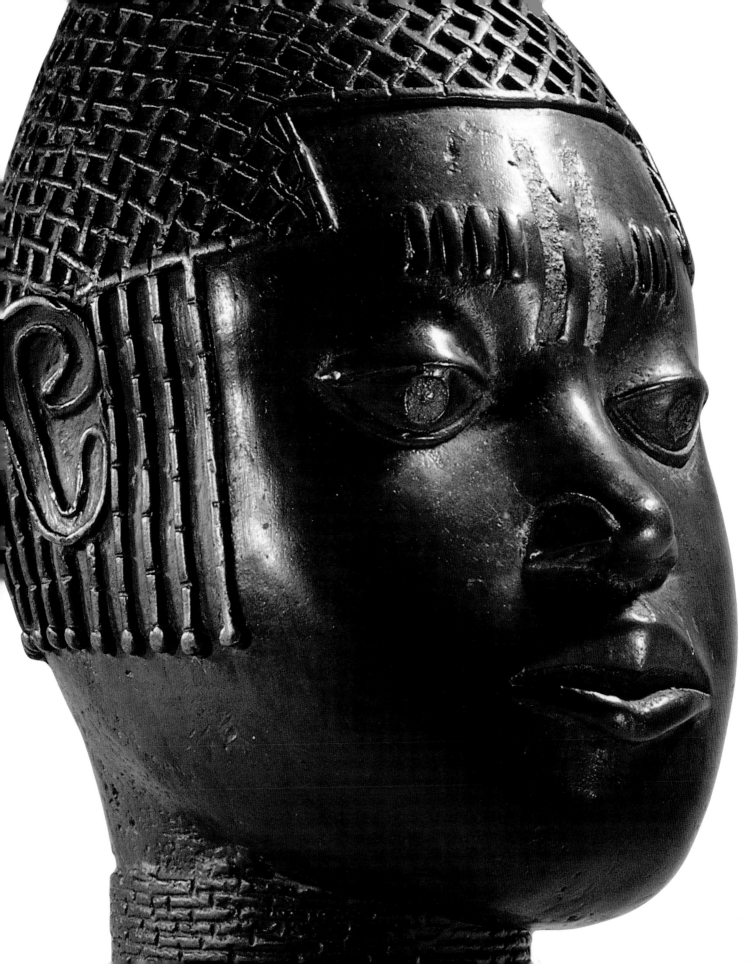

1500～1600년경
베냉

1 가면
작가 미상,
상아, 24.5×12.5cm,
영국, 런던, 대영박물관
베냉

종교

1500～1600년경
베냉

2 베냉의 오바와 수행원들
작가 미상,
놋쇠, 51×37cm,
영국, 런던, 대영박물관
베냉

정치
초상화

1498～1500년경
이탈리아

3 피에타
미켈란젤로 부오나로티,
대리석, 높이 1.72m,
바티칸시티, 바티칸,
성 베드로 대성당
전성기 르네상스

종교
몸

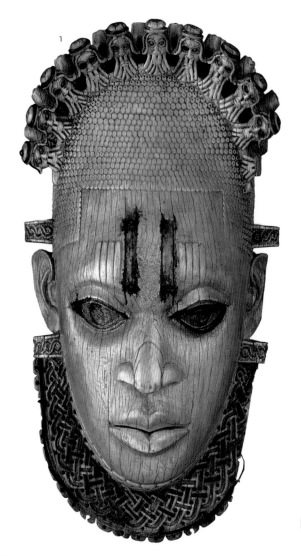

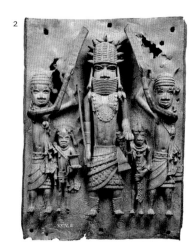

1501∼1504년
이탈리아

1502년경
이탈리아

1503∼1504년경
이탈리아

4 다윗
미켈란젤로 부오나로티,
대리석, 5.17m,
이탈리아, 피렌체,
아카데미아 미술관
전성기 르네상스

몸
종교

5 서재 안의 성 아우구스티누스
비토레 카르파초,
캔버스에 유채물감, 1.4×2m,
이탈리아, 베네치아,
산 조르조 델리 스키아보니 협회
초기 르네상스

가정생활
종교

6 성 가족(도니 톤도)
미켈란젤로 부오나로티,
패널에 템페라, 직경 1.2m,
이탈리아, 피렌체, 우피치 미술관
전성기 르네상스

종교
몸

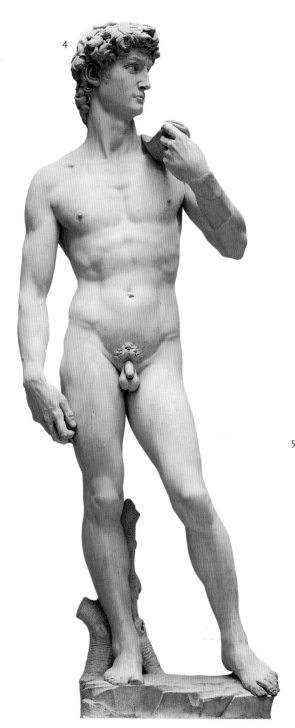

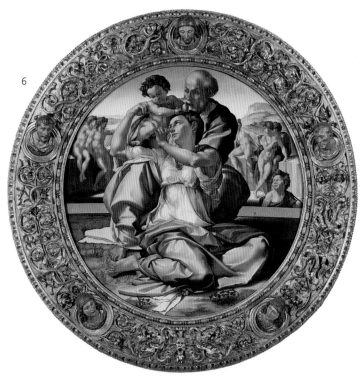

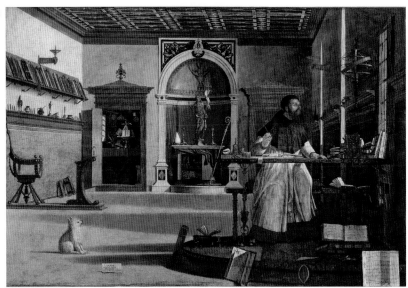

1507년경
이탈리아

1507년경
이탈리아

1508~1511년
이탈리아

1 **모나리자**
레오나르도 다 빈치,
나무판에 유채물감, 77×53cm,
프랑스, 파리, 루브르 박물관
전성기 르네상스

초상화

2 **폭풍**
조르조네,
캔버스에 유채물감, 83×73cm,
이탈리아, 베네치아,
아카데미아 미술관
전성기 르네상스

풍경
몸

3 **아담의 창조**
미켈란젤로 부오나로티,
프레스코, 세부 2.8×5.7m,
바티칸시티, 바티칸,
시스티나 예배당
전성기 르네상스

종교
몸

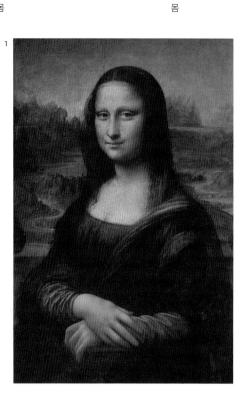

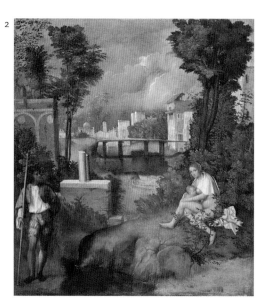

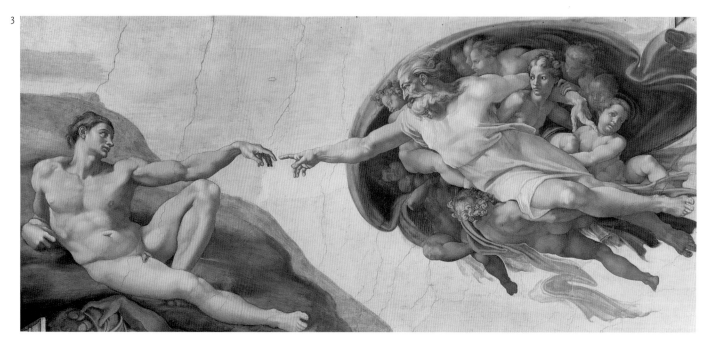

1508~1512년
이탈리아

4 시스티나 예배당 천장화
미켈란젤로 부오나로티,
프레스코, 39×13.75m,
바티칸시티, 바티칸,
시스티나 예배당
전성기 르네상스

종교
몸

1508~1511년
이탈리아

5 음악회
티치아노,
캔버스에 유채물감, 110×138cm,
프랑스, 파리, 루브르 박물관
전성기 르네상스

몸

1510년경
네덜란드

6 예수 공현(公現) 세 폭 제단화
히에로니무스 보스,
나무판에 유채물감, 높이 138cm,
스페인, 마드리드, 프라도 미술관
북구 르네상스

종교

4
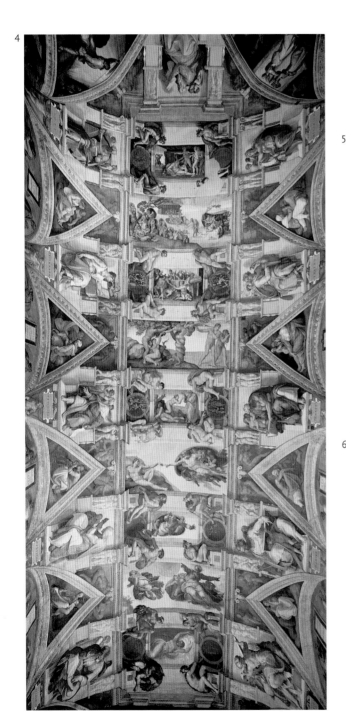

5
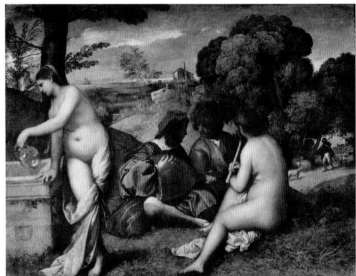

6
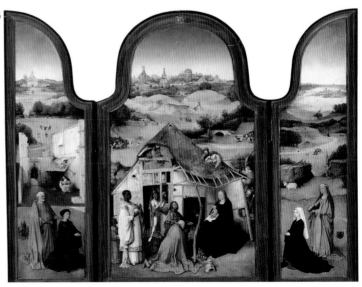

1 현자들과 만나는 이스칸데르,
네자미의 『함세』 중에서
작가 미상,
필사본 삽화, 33×20cm,
미국, 뉴욕, 피어폰트 모건 도서관
페르시아

문학

2 세속적 기쁨의 정원 세 폭 제단화
히에로니무스 보스,
나무판에 유채물감, 높이 2.2m,
스페인, 마드리드, 프라도 미술관

종교
몸

3 기독교 알레고리
얀 프로보스트,
나무판에 유채물감, 50×40cm,
프랑스, 파리, 루브르 박물관
북구 르네상스

알레고리
종교

1

3

2

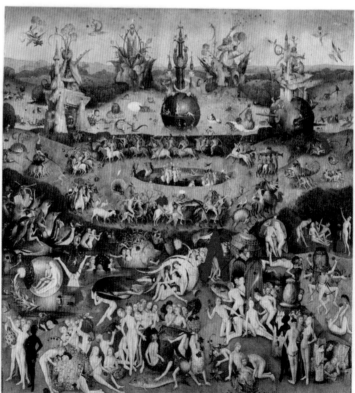

**4 이젠하임 제단화: 그리스도 탄생에
관한 알레고리**
마티스 그뤼네발트,
나무, 2.7×3.43m,
프랑스, 콜마르, 운터린덴 미술관
북구 르네상스

종교

**5 이젠하임 제단화: 십자가에 못 박힌
그리스도**
마티스 그뤼네발트,
나무, 2.7×3.43m,
프랑스, 콜마르, 운터린덴 미술관
북구 르네상스

종교
몸

6 성 베드로를 감옥에서 구출함
라파엘로,
프레스코, 기단 너비 6m,
바티칸시티, 바티칸 궁,
헬리오도로스의 방
전성기 르네상스

종교

4
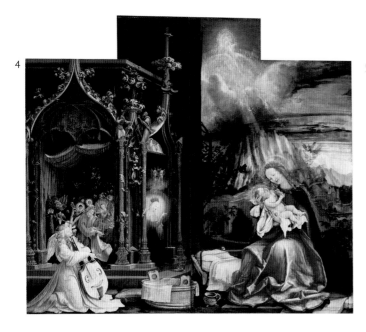

5
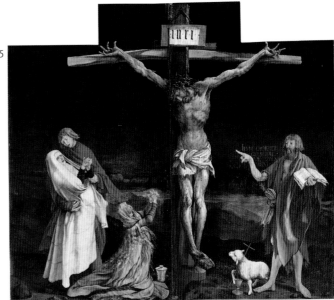

6
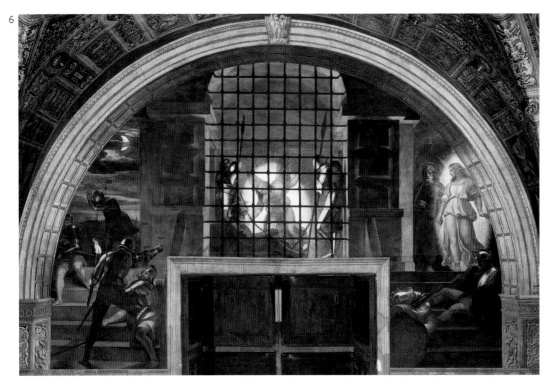

이탈리아의 뛰어난 미술 거장들이
한꺼번에 쏟아져 나오다

르네상스 시대 활동한 화가와 조각가, 건축가들은 고전고대의 규율에서 다시금 가르침을 얻었다. 지금껏 개발된 중요한 신기술이 찬란한 과거의 성과와 결합되면서 화가들의 창조력은 정점에 달했다.

'부활'이란 뜻을 가진 르네상스란 말은 모든 예술 부문에서 일어난 중요한 현상을 일컫기 위해 선택된 용어이다. 고전고대 세계의 문화에 모든 관심을 집중한 이 운동은 16세기 초 전성기 르네상스에 도달하면서 절정을 맞았다. 이러한 창의적 움직임이 이탈리아에서 만개한 것은 결코 우연이 아니었다. 이탈리아에 남아 있던 로마 시대의 건축물들은 과거의 영광을 끊임없이 환기해주었으며, 많은 사람들에게 황금시대가 부활하리란 믿음을 심어줬다. 특히 14세기 인쇄술의 발명으로 고대문헌이 재발견되면서 고전주의적인 것에 대한 세간의 관심이 크게 되살아났다. 인쇄술의 발명으로 사람들은 어느 곳에서나 고대 문헌을 접할 수 있게 되었다.

화가들은 고전 세계의 경이로움을 자각하기 시작했다. 그들은 고전 시대의 작품을 열심히 모방했을 뿐 아니라, 원근법과 유화물감 같은 신기술을 이용해 고대의 것을 능가할 만한 작품을 남겼다. 어쩌다 고대 조각상이 발굴될 때면 화가와 조각가들은 발굴된 조각상의 영웅적 자세를 곧잘 흉내 내 재현하곤 했다. 이는 자연스럽게 해부학 연구를 발전시키는 계기가 됐으며, 결과적으로 누드를 르네상스 회화의 주요 장르로 부상하게 만드는 밑거름이 됐다.

수 세기 동안 예술가들의 주요 후원자 역할을 전담한 것은 교회였다. 그러나 이 시기부터 이탈리아 도시국가의 부유한 통치 가문들은 앞 다퉈 최신 유행하는 학문과 지성의 선봉을 자처하기 시작했다. 그들은 예술 후원을 도맡음으로써 자신들 권력을 크게 과시하고자 했다. 또 세속적인 주제를 선호하는 경향이 강해지면서 초상화가 중요한 장르로 떠올랐다. 사회 주요 인사들을 등장시킨 성경 장면 그림들이 여전히 주를 이뤘지만, 후원자들은 자신의 호화로운 개인 저택을 장식하기 위해 신화 주제의 그림들을 주문하기도 했다. 이중 일부는 고전 문헌 내용을 직접 그림으로 형상화한 것이었지만, 또 다른 일부는 전설상의 내용을 등장시켜 복잡한 철학적 알레고리를 표현하는 경우도 있었다.

고전주의적 주제, 나아가 이교도적인 주제들이 큰 사랑을 받았으며, 심지어 교회 단체들도 이들 주제를 찬미했다. 바티칸 궁에 위치한 교황의 방을 장식할 목적으로 계획된 라파엘로의 〈아테네 학당〉은 고전 세계 학문에 바치는 거룩한 헌사에 해당하는 작품이다. 화면 중앙에는 그리스 철학의 두 거성인 플라톤과 아리스토텔레스가 위치해 있으며, 그들 주변으로 유클리드와 피타고라스, 프톨레마이오스 같은 과학자와 수학자들이 자신들의 이론에 대해 논의하고 있다.

〈아테네 학당〉이 제작될 무렵 로마는 당대 선구적 예술가들의 주요 무대로 떠오르고 있었다. 물론 이러한 배경에는 교황 율리우스 2세의 후원이 중요한 영향을 미쳤다. 1504년부터 1509년까지 5년 동안 율리우스 2세는 뛰어난 건축가 도나토 브라만테에게 성베드로 대성당 재건축을, 미켈란젤로에게는 시스티나 예배당 천장화 제작을, 라파엘로에게는 바티칸 궁 안에 몇 점의 그림 제작을 주문했다.

이 시기에는 예술가의 지위 또한 극적으로 상승되었다. 아무리 위대한 화가도 그저 숙련된 장인匠人 정도로 취급받던 이전 시대와 달리, 이제 그들은 천재란 개념으로 대접받았다. 라파엘로는 르네상스 주요 예술가들을 주저 없이 고대의 위대한 사상가들과 동등하게 묘사했다. 〈아테네 학당〉을 제작하면서 그는 플라톤을 레오나르도와 흡사한 외모로 표현했으며, 화면 앞쪽에서 생각에 잠긴 인물을 미켈란젤로로 묘사했다. 또 화면 오른쪽에서 두 번째 자리에 서 있는 젊은이를 라파엘로 자신으로 묘사했다.

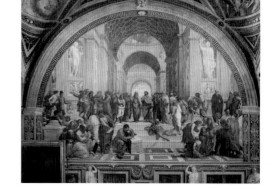

아테네 학당
라파엘로,
1510~1512년
전성기 르네상스

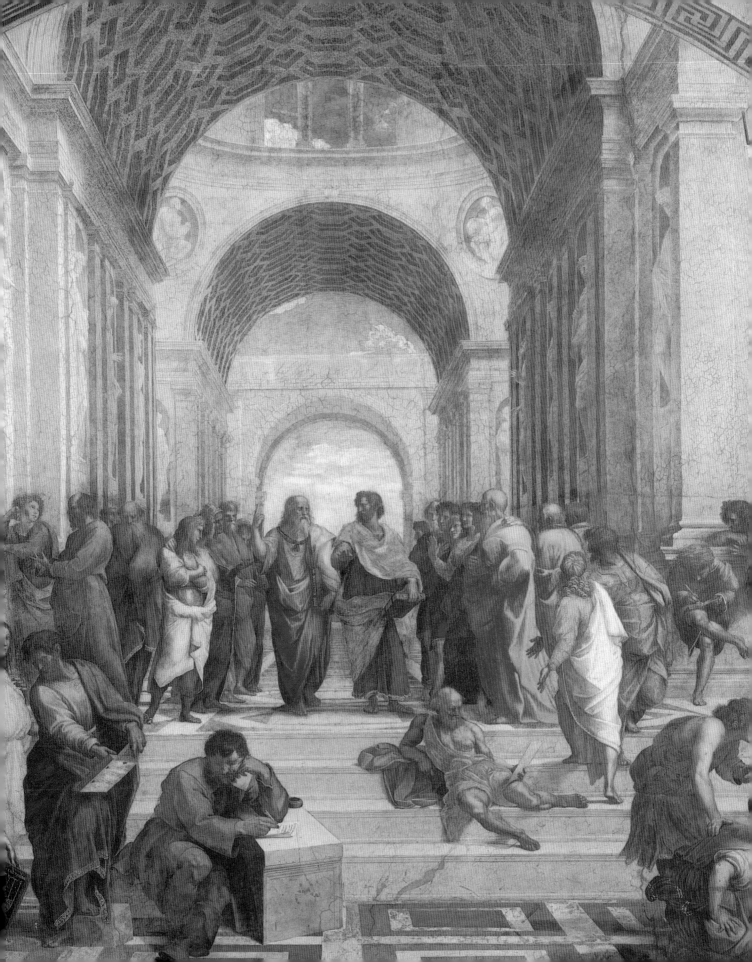

1513년
이탈리아

1513～1514년
이탈리아

1513～1516년
이탈리아

1 갈라테이아의 승리
라파엘로,
프레스코, 2.9×2.3cm,
이탈리아, 로마, 빌라 파르네시나
전성기 르네상스

신화
몸

2 시스티나 성모
라파엘로,
나무판에 유채물감, 2.65×2.1m,
독일, 드레스덴 국립 미술관
전성기 르네상스

종교

3 모세, 율리우스 2세의 무덤에서
미켈란젤로 부오나로티,
대리석, 높이 2.35m,
이탈리아, 로마, 산 피에트로 인
빈콜리 교회
전성기 르네상스

종교

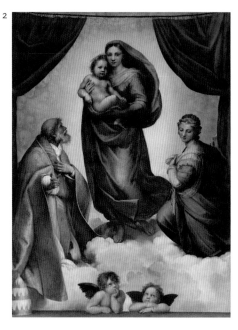

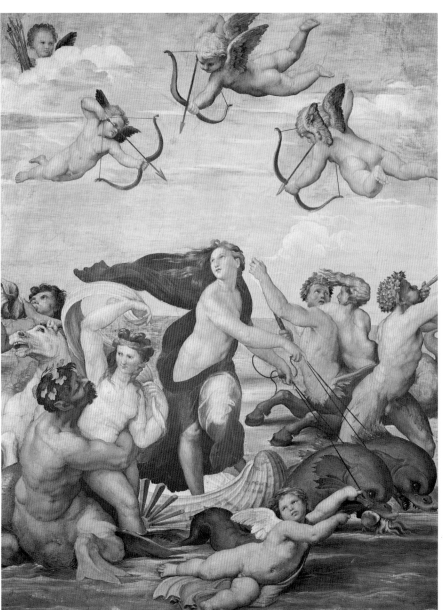

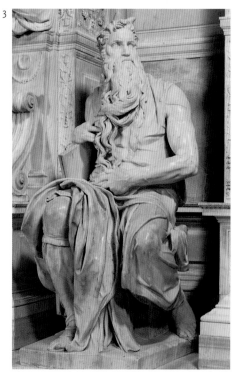

4 의자의 성모
라파엘로,
나무판에 유채물감, 직경 71cm,
이탈리아, 피렌체,
피티 궁 팔라티나 미술관
전성기 르네상스

종교

5 환전상換錢商과 그의 아내
캉탱 마시,
나무판에 유채물감, 74×68cm,
프랑스, 파리, 루브르 박물관
북구 르네상스

도시생활

6 멜랑콜리아
알브레히트 뒤러,
동판화, 24×19cm,
이탈리아, 코르테 디 마미아노,
마냐니 로카 재단
북구 르네상스

알레고리

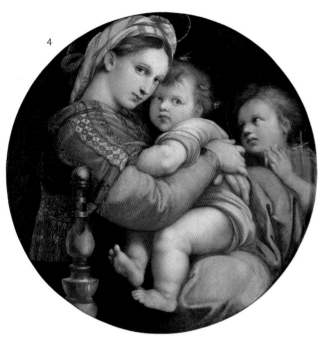

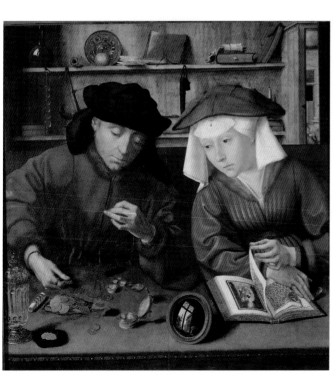

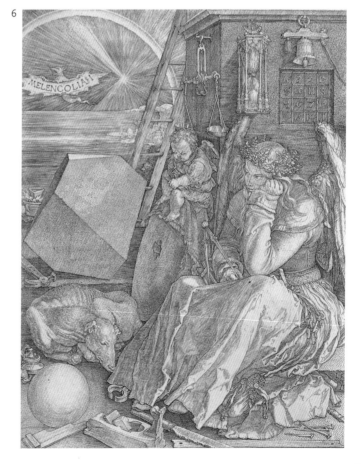

1514년경
이탈리아

1515년
이탈리아

1515년경
네덜란드

1 발다사레 카스틸리오네 백작의 초상화
라파엘로,
나무판에 유채물감, 캔버스에 옮김,
82×67cm,
프랑스, 파리, 루브르 박물관
전성기 르네상스

초상화

2 신성한 사랑과 세속적 사랑
티치아노,
캔버스에 유채물감, 1.18×2.8m,
이탈리아, 로마, 보르게세 미술관
전성기 르네상스

알레고리
몸

3 1월, 시간에 대한 다 코스타 책 중에서
시몬 베닝,
필사본 삽화, 17.2×12.5cm,
미국, 뉴욕, 피어폰트 모건 도서관
북구 르네상스

도시생활

1515~1516년	1516~1518년	1516년경
네덜란드	이탈리아	네덜란드

4 **십자가를 진 그리스도**
히에로니무스 보스,
나무판에 유채물감, 74×81cm,
벨기에, 겐트 미술관
북구 르네상스

종교

5 **성모 승천**
티치아노,
나무판에 유채물감, 6.9×3.6m,
이탈리아, 베네치아, 프라리 교회
전성기 르네상스

종교

6 **루뱅의 성모**
얀 고사르트(마뷔즈),
나무판에 유채물감, 45×39cm,
스페인, 마드리드, 프라도 미술관
북구 르네상스

종교

4

5

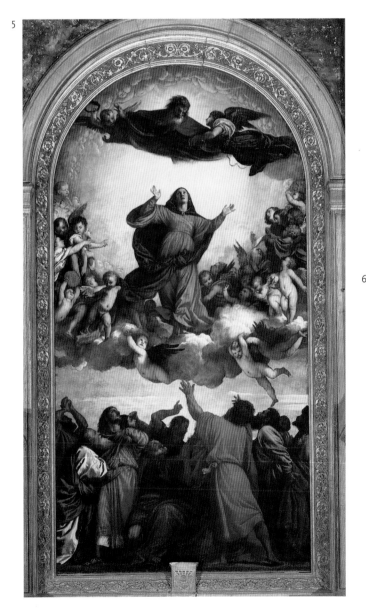

6

1517년
네덜란드

1518〜1520년
이탈리아

1520년경
네덜란드

1 에라스무스의 초상화
캉탱 마시,
나무판에 유채물감,
캔버스에 옮김, 59×46.5cm,
이탈리아, 로마, 국립고대 미술관
북구 르네상스

초상화

2 그리스도의 변모
라파엘로,
나무판에 유채물감, 4×2.78m,
바티칸시티, 바티칸 미술관
전성기 르네상스

종교

3 우유 사발과 함께 있는 성모 마리아
헤라르트 다비트,
오크나무에 유채물감, 35×29cm,
벨기에, 브뤼셀 왕립미술관
북구 르네상스

종교

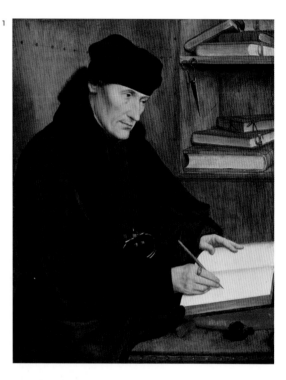

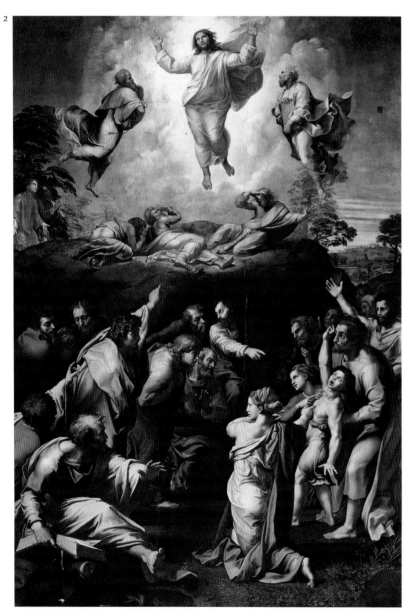

4 사티로스와 함께 있는
비너스와 큐피드
안토니오 코레조,
캔버스에 유채물감, 1.88×1.25m,
프랑스, 파리, 루브르 박물관
전성기 르네상스

신화
몸

5 느무르 공작 줄리아노의 무덤
미켈란젤로 부오나로티,
대리석, 앉아 있는 인물 높이 1.8m,
이탈리아, 피렌체, 산 로렌초 교회,
신新 성물실
매너리즘

죽음
초상화

매너리즘

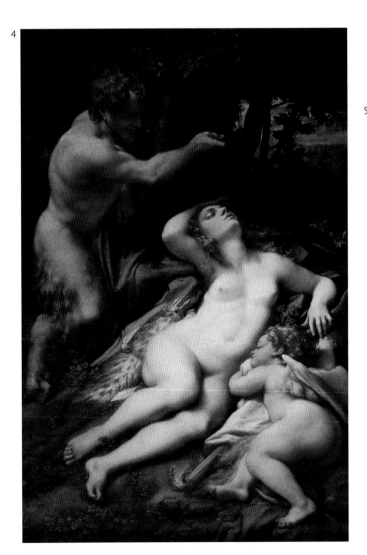

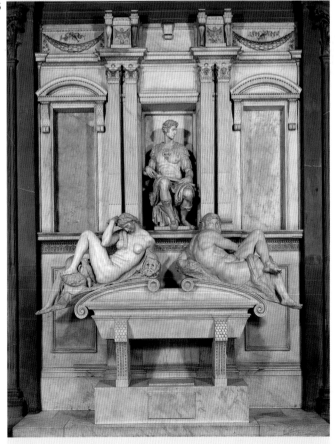

1524년경	1527년경	1526~1530년
이탈리아	이탈리아	이탈리아

1 성 미카엘
도메니코 베카푸미,
캔버스에 유채물감, 3.5×2.2m,
이탈리아, 시에나, 산 니콜로
알 카르미네 교회
매너리즘

종교

2 수태고지
로렌초 로토,
캔버스에 유채물감, 166×114cm,
이탈리아, 레카나티 시립 미술관
전성기 르네상스

종교
동물

3 성모승천
안토니오 코레조,
프레스코, 세부,
이탈리아, 파르마 성당
전성기 르네상스

종교

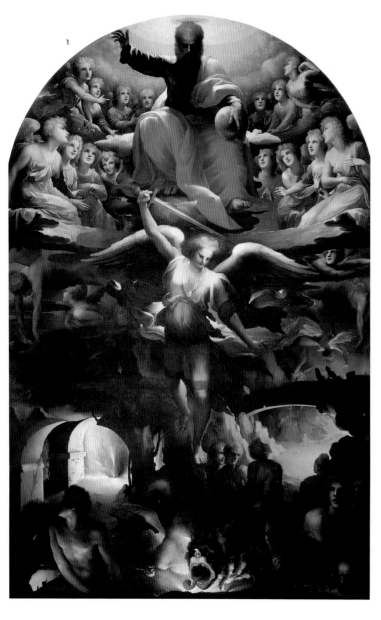

1528년
이탈리아

4 큐피드와 프시케의 결혼 축하연
줄리오 로마노,
프레스코,
이탈리아, 만토바, 팔라초 델 테
전성기 르네상스

신화
몸

1528년
스위스

5 니콜라우스 크라처의 초상화
한스 홀바인,
오크나무에 템페라, 83×67cm,
프랑스, 파리, 루브르 박물관
북구 르네상스

초상화

1528년경
이탈리아

6 십자가에서 내려지는 그리스도
야코포 폰토르모,
나무판에 유채물감, 3.13×1.92m,
이탈리아, 피렌체,
산타 펠리시타 교회
매너리즘

종교
초상화

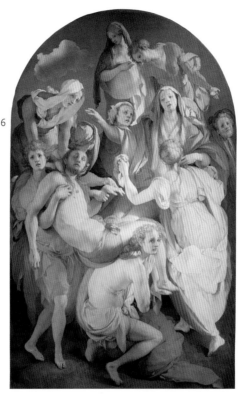

1 페르시아 왕 다리우스의 대군을
 격파해 승리를 거두는 알렉산더 대왕
 알브레히트 알트도르퍼,
 나무판에 유채물감, 158×120.3cm,
 독일, 뮌헨, 알테 피나코테크
 북구 르네상스

 역사
 풍경

2 마르틴 루터의 초상화
 대大루카스 크라나흐,
 나무판에 유채물감,
 이탈리아, 피렌체, 우피치 미술관
 북구 르네상스

 초상화
 종교

3 젊은 여성의 초상화
 파르미자니노,
 나무판에 유채물감, 67×53cm,
 이탈리아, 파르마 국립 미술관
 매너리즘

 초상화

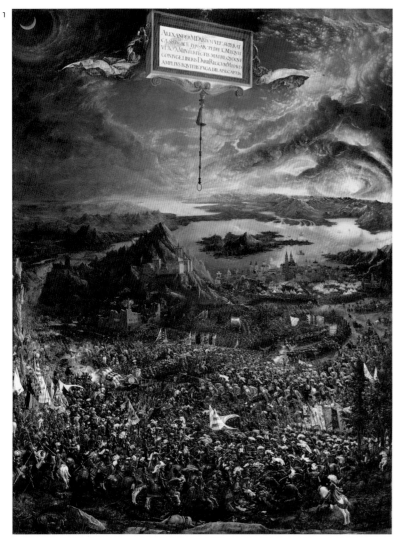

4 벌집을 든 큐피드와 비너스
대大루카스 크라나흐,
나무판에 유채물감, 170×67cm,
이탈리아, 로마, 보르게세 미술관
북구 르네상스

신화
몸

5 에스탕프 공작부인의 침실 세부
프란체스코 프리마티초,
프레스코와 고 부조 high relief
스투코, 프랑스, 퐁텐블로 궁
매너리즘

몸

6 올림포스 산 아래로 내던져지는
거인들
줄리오 로마노,
프레스코, 세부,
이탈리아, 만토바, 팔라초 델 테
매너리즘

신화

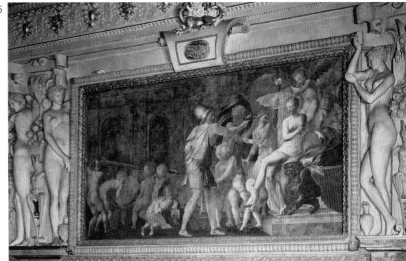

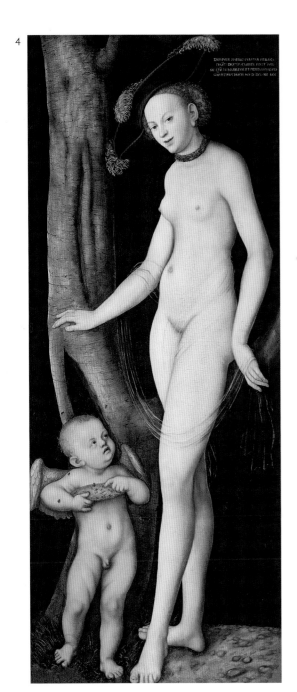

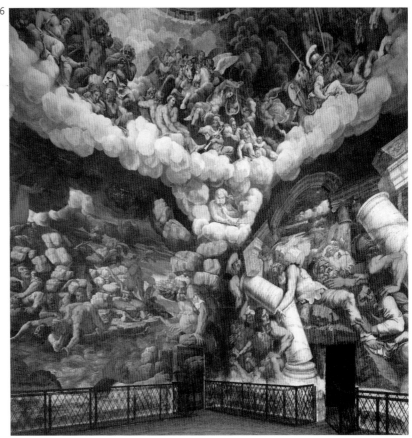

<table>
<tr><td>

1533년
이탈리아

</td><td>

1535~1540년경
이란

</td><td>

1536~1541년
이탈리아

</td></tr>
</table>

1 **참회하는 마리아 막달레나**
티치아노,
나무판에 유채물감, 85×68cm,
이탈리아, 피렌체,
피티 궁 팔라티나 미술관
전성기 르네상스

종교
몸

2 **죽어가는 다라를 위로하는
이스칸데르, 네자미의 『함세』 중에서**
작가 미상,
필사본 삽화,
영국, 런던, 대영박물관 도서관
사본 컬렉션
헤라트

죽음
전쟁

3 **최후의 심판**
미켈란젤로 부오나로티,
프레스코, 세부,
바티칸시티, 바티칸,
시스티나 예배당
매너리즘

종교
죽음

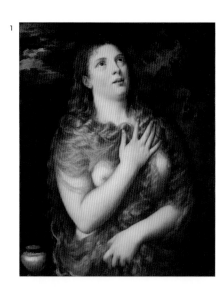

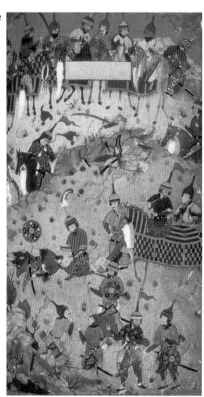

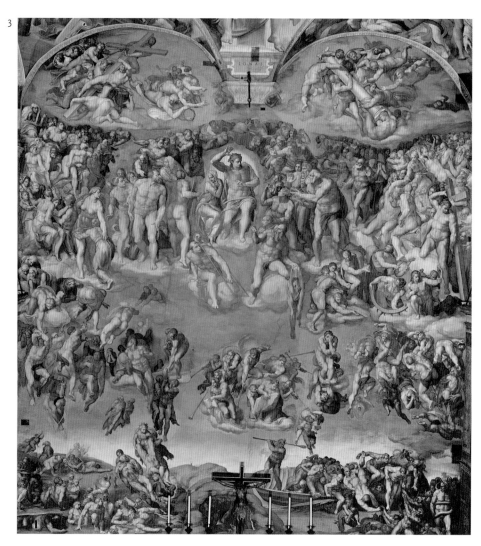

1538년 이탈리아	**1538년** 네덜란드	**1540년경** 프랑스

4 우르비노의 비너스
티치아노,
캔버스에 유채물감, 1.19×1.65m,
이탈리아, 피렌체, 우피치 미술관
전성기 르네상스

몸

5 환전상과 그의 아내
마리누스 반 레이메르스왈레,
나무판에 유채물감, 79×107cm,
스페인, 마드리드, 프라도 미술관
북구 르네상스

도시생활

6 말에 올라탄 프랑수아 1세의 초상화
프랑수아 클루에,
캔버스에 유채물감, 27.5×22.5cm,
이탈리아, 피렌체, 우피치 미술관
전성기 르네상스

초상화

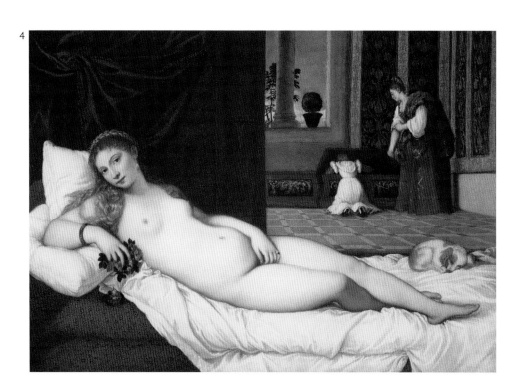

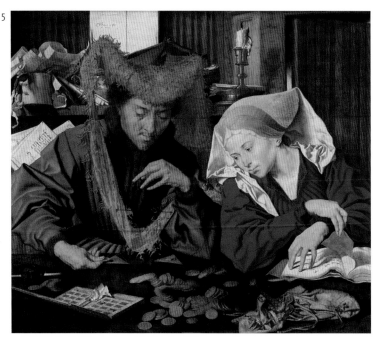

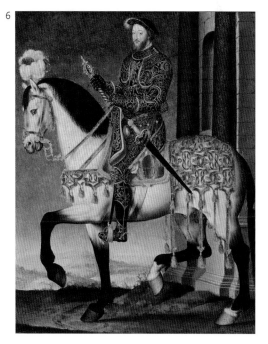

1 산이 있는 풍경
칸테이,
걸게 그림, 50×31.7cm,
영국, 런던, 대영박물관
일본 무로마치 시대

풍경

2 아들 조반니 데 메디치와 함께 있는
톨레도의 엘레오노라 초상화
아뇰로 브론치노,
나무판에 유채물감, 115×96cm,
이탈리아, 피렌체, 우피치 미술관
매너리즘

초상화

3 페르세우스
벤베누토 첼리니,
작은 청동입상이 있는 대리석 받침
위에 청동 조각,
받침 포함 높이 5.5m,
이탈리아, 피렌체, 로지아 데이 란치
매너리즘

신화
몸

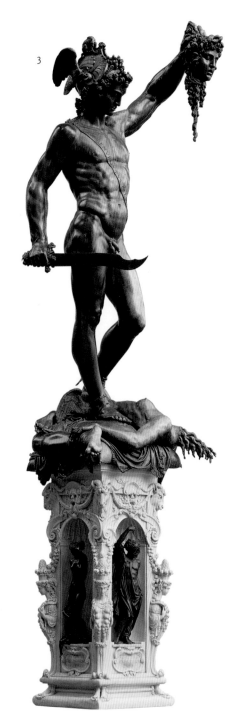

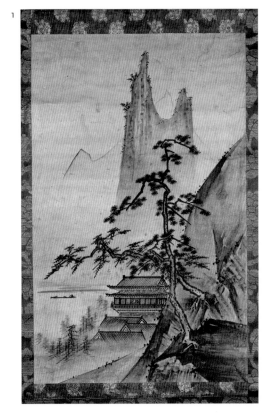

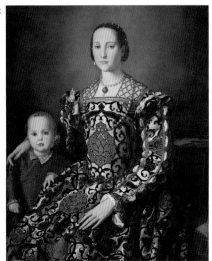

1545년경	1545~1548년	1548~1555년
독일	이탈리아	이탈리아

4 **산토끼**
(알브레히트 뒤러 이후)한스 호프만,
양피지를 나무판에 옮김,
57×49cm,
이탈리아, 로마, 국립고대 미술관
북구 르네상스

동물

5 **코시모 1세의 흉상**
벤베누토 첼리니,
청동, 높이 106cm,
이탈리아, 피렌체,
바르젤로 국립 박물관
매너리즘

초상화

6 **피에타**
미켈란젤로 부오나로티,
대리석, 높이 2.3m,
이탈리아, 피렌체, 두오모 미술관
매너리즘

종교
초상화

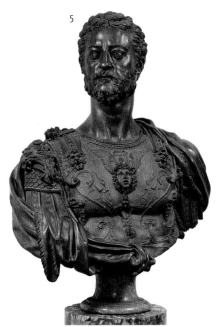

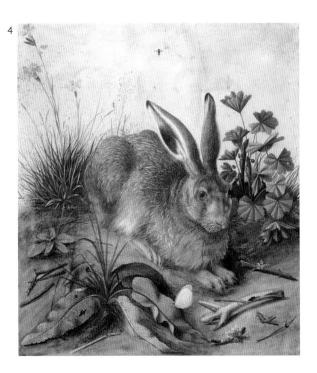

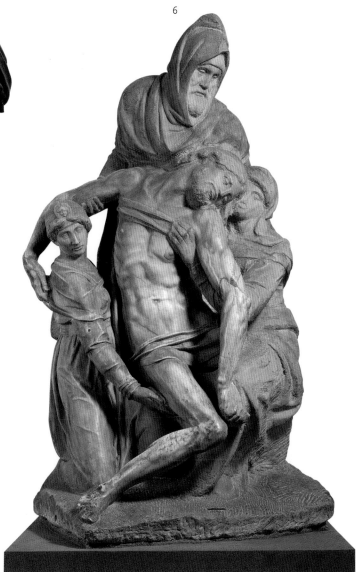

1548년
이탈리아

1548년
이탈리아

1549년
이탈리아

1 **카를 5세의 기마 초상화**
티치아노,
캔버스에 유채물감, 3.32×2.79m,
스페인, 마드리드, 프라도 미술관
전성기 르네상스

초상화

2 **노예들을 해방시키는
성 마르코의 기적**
캔버스에 유채물감, 4.15×5.41m,
이탈리아, 베네치아,
아카데미아 미술관
매너리즘

종교

3 **갑옷 입은 펠리페 2세의 초상화**
티치아노,
캔버스에 유채물감, 1.93×1.11m,
스페인, 마드리드, 프라도 미술관
전성기 르네상스

초상화

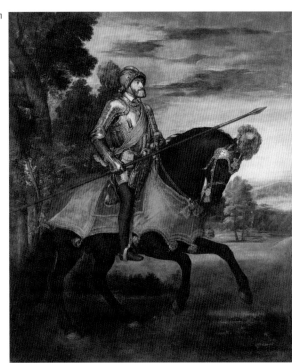

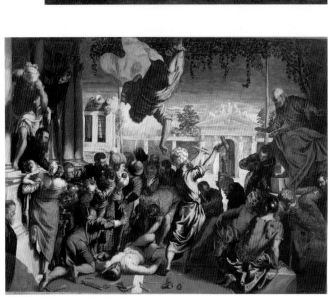

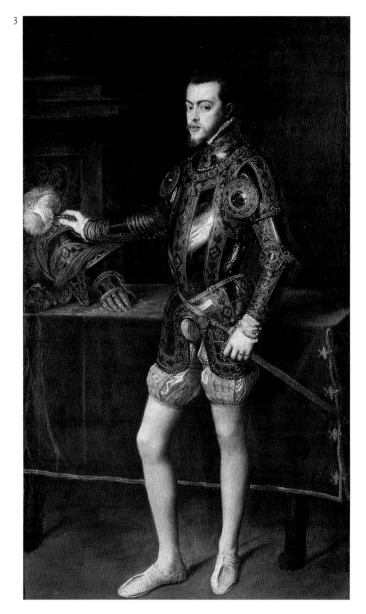

1550년경 일본	**1559년** 이탈리아	**1560~1570년** 일본

4 산 풍경 속 정자
작가 미상,
종이에 잉크와 수채물감,
152×97cm,
미국, 펜실베이니아,
필라델피아 미술관
일본 무로마치 시대

풍경

5 건반악기 스피넷 앞의 자화상
소포니스바 앙귀솔라,
나무판에 유채물감, 58.5×49.5cm,
이탈리아, 나폴리,
카포디몬테 미술관
전성기 르네상스

초상화

6 『원숭이들 이야기』의 삽화
작가 미상,
채색 두루마리, 세부,
영국, 런던, 대영박물관
일본 무로마치 시대

동물

4

5
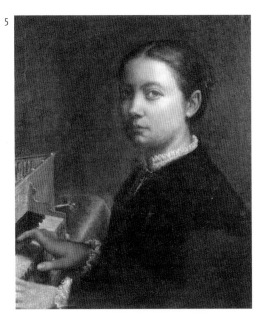

6
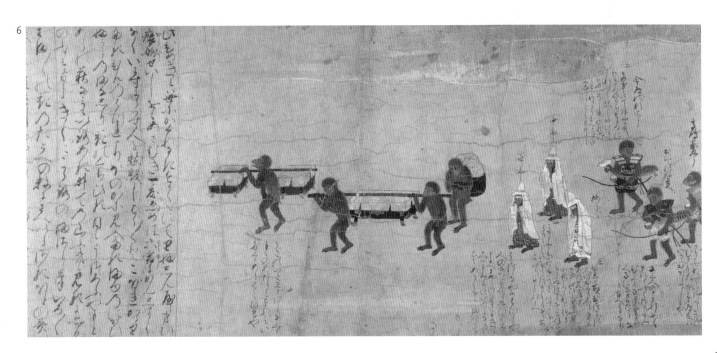

1562년	1563~1565년	1565년경
네덜란드	이탈리아	이탈리아

1 **반역 천사들의 추락**
대ㅅ피테르 브뢰헬,
나무판에 유채물감, 1.17×1.62m,
벨기에, 브뤼셀 왕립미술관
북구 르네상스

종교

2 **피사 점령**
조르조 바사리와 조수들,
프레스코, 세부,
이탈리아, 피렌체, 베키오 궁,
친퀘첸토의 방
매너리즘

역사

3 **헤르메스**
잠볼로냐,
청동, 높이 1.87m,
이탈리아, 피렌체,
바르젤로 국립 박물관
매너리즘

신화
몸

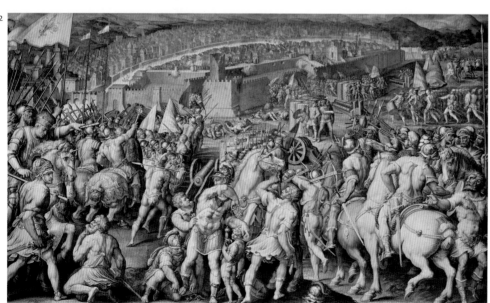

154

1565년	1566년	1566〜1568년
네덜란드	네덜란드	이탈리아

4 건초 만들기
대⁎피테르 브뢰헬,
캔버스에 유채물감, 1.21×1.6m,
체코, 프라하 국립 미술관
북구 르네상스

시골생활

5 죽음의 승리
대⁎피테르 브뢰헬,
나무판에 유채물감, 117×162cm,
스페인, 마드리드, 프라도 미술관
북구 르네상스

죽음

6 자화상
조르조 바사리,
나무판에 유채물감, 100×80cm,
이탈리아, 피렌체, 우피치 미술관
매너리즘

초상화

4

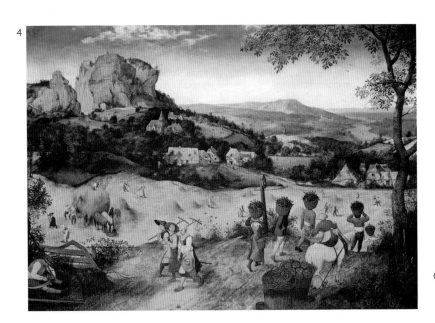

5

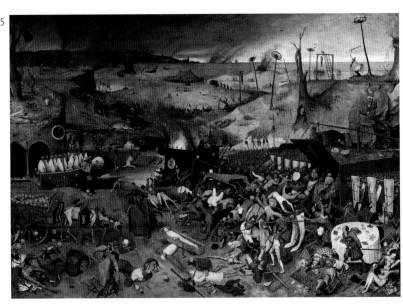

6

1567～1568년경
네덜란드

1568년
네덜란드

1568년
네덜란드

1 이카로스의 추락이 있는 풍경
대★피테르 브뢰헬,
나무판에 유채물감, 캔버스에 옮김,
73.7×112cm,
벨기에, 브뤼셀 왕립미술관
북구 르네상스

풍경
신화

2 거지들
대★피테르 브뢰헬,
나무판에 유채물감, 18×21cm,
프랑스, 파리, 루브르 박물관
북구 르네상스

도시생활
몸

3 소경이 소경을 인도한다
대★피테르 브뢰헬,
캔버스에 템페라, 86×154m,
이탈리아, 나폴리,
카포디몬테 미술관
북구 르네상스

종교

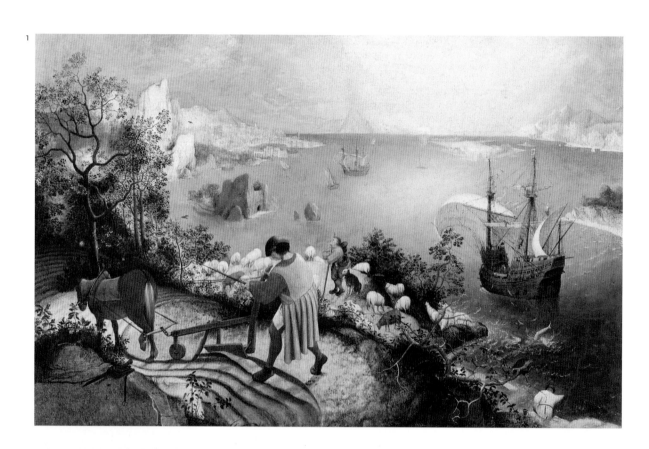

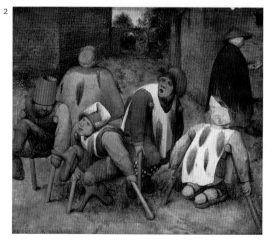

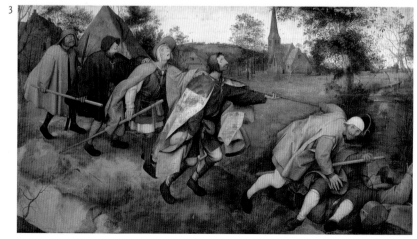

4 마지막 장식 면, 『코란』 중에서
 작가 미상,
 필사본 페이지,
 영국, 런던, 대영박물관 도서관
 아라비아

 종교

5 양모 공장
 미라벨로 카발로리,
 패널에 유채물감, 127×91cm,
 이탈리아, 피렌체, 베키오 궁,
 스투디올로
 매너리즘

 노동
 몸

1573년
이탈리아

1573년
이탈리아

1573년
이탈리아

1573년
이탈리아

1 봄
주세페 아르침볼도,
캔버스에 유채물감, 76×63.5cm,
스페인, 마드리드,
산 페르난도 왕립 미술 아카데미
매너리즘

정물
환상

2 여름
주세페 아르침볼도,
캔버스에 유채물감, 76×63.5cm,
프랑스, 파리, 루브르 박물관
매너리즘

정물
환상

3 가을
주세페 아르침볼도,
캔버스에 유채물감, 76×63.5cm,
프랑스, 파리, 루브르 박물관
매너리즘

정물
환상

4 겨울
주세페 아르침볼도,
캔버스에 유채물감, 76×63.5cm,
프랑스, 파리, 루브르 박물관
매너리즘

정물
환상

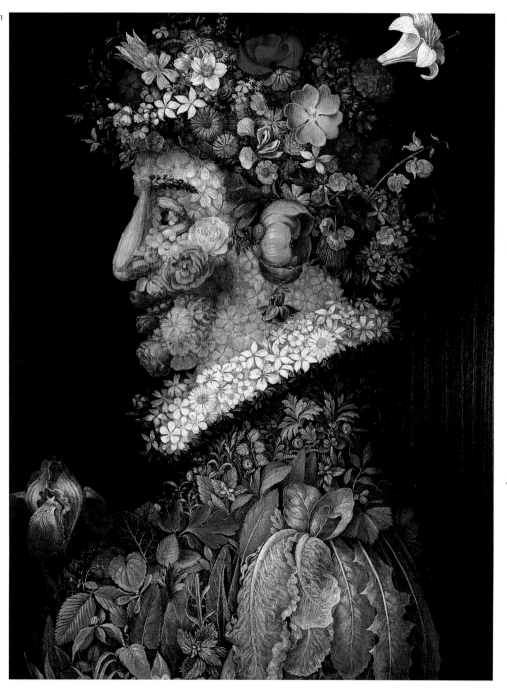

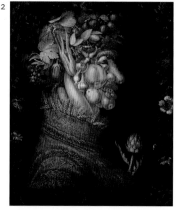

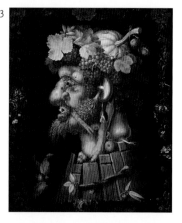

5 레위 家의 향연
파올로 베로네세,
캔버스에 유채물감, 5.55×12.8m,
이탈리아, 베네치아,
아카데미아 미술관

종교

6 해와 달이 있는 사계절(세부)
작가 미상,
6겹으로 된 4중 병풍그림에
금박 은박 장식,
전체 화면 1.47×3m,
영국, 런던, 대영박물관
일본 모모야마 시대

풍경

7 디오니소스와 아리아드네
야코포 틴토레토,
캔버스에 유채물감, 1.46×1.57m,
이탈리아, 베네치아, 도제 궁전
매너리즘

신화
몸

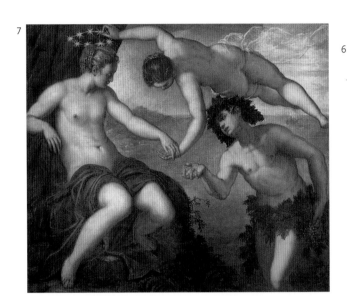

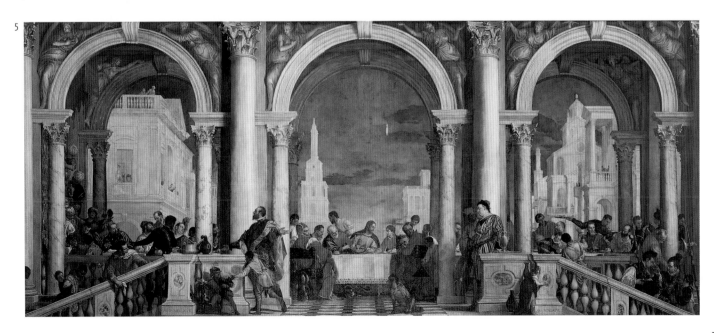

1576년	1578년	1580년경
이탈리아	이탈리아	프랑스

1 피에타
티치아노,
캔버스에 유채물감, 3.52×3.49m,
이탈리아, 베네치아,
아카데미아 미술관
종교

죽음

2 자화상
라비니아 폰타나,
나무판에 유채물감, 27.5×24.9cm,
이탈리아, 피렌체, 우피치 미술관
매너리즘

초상화

3 슬픔의 성모
제르맹 필롱,
테라코타, 높이 1.68m,
프랑스, 파리, 루브르 박물관
종교

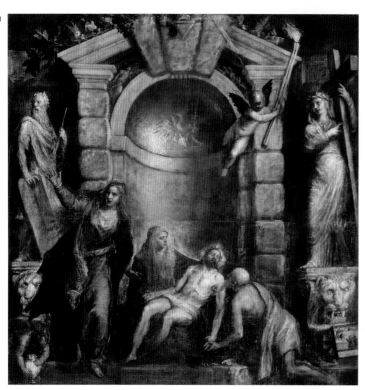

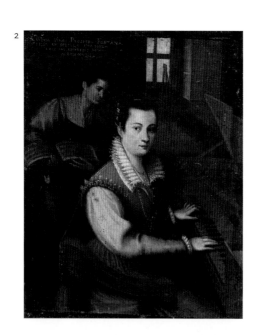

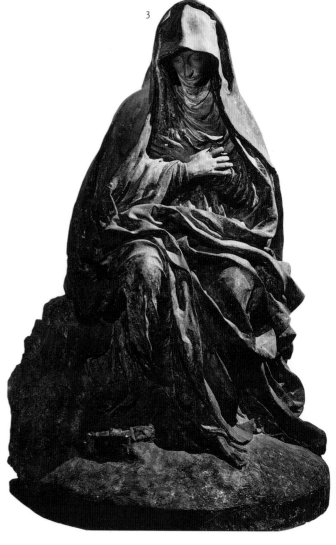

1580년경	1580년경	1580~1600년경
이탈리아	이탈리아	영국

4 니콜로 마키아벨리의 초상화
산티 디 티토,
캔버스에 유채물감,
이탈리아, 피렌체, 베키오 궁
매너리즘

정치
초상화

5 아페니노 분수
잠볼로냐,
돌,
이탈리아, 프라톨리노,
빌라 데미도프
매너리즘

알레고리
풍경

6 엘리자베스 1세의 초상화
작가 미상,
나무판에 유채물감, 1.76×1.44m,
이탈리아, 피렌체,
피티 궁 팔라티나 미술관

초상화
정치

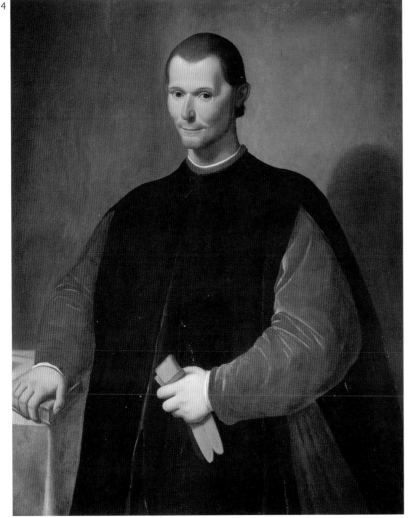

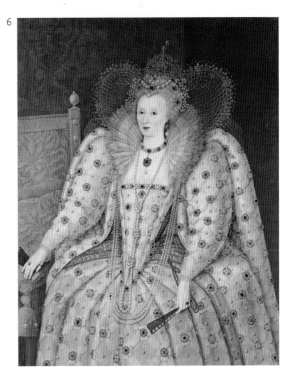

1582년	1583~1584년	1586~1588년
이탈리아	이탈리아	스페인

1 **사비나 여인의 겁탈**
잠볼로냐,
대리석, 높이 4.1m,
이탈리아, 피렌체, 로지아 데이 란치
매너리즘

신화
역사

2 **콩 먹는 사람**
안니발레 카라치,
캔버스에 유채물감, 57×68cm,
이탈리아, 로마, 콜론나 미술관

시골생활

3 **오르가스 백작의 매장**
엘 그레코,
캔버스에 유채물감, 4.6×3.6m,
스페인, 톨레도, 산 토메 교회
매너리즘

죽음
초상화

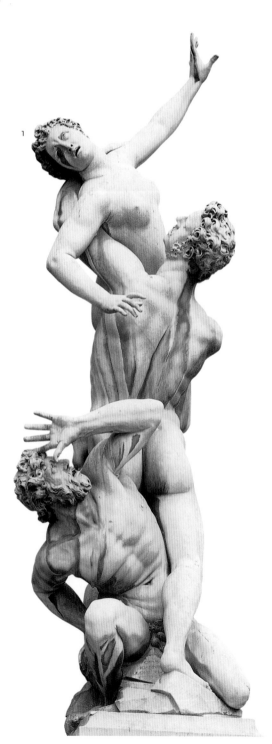

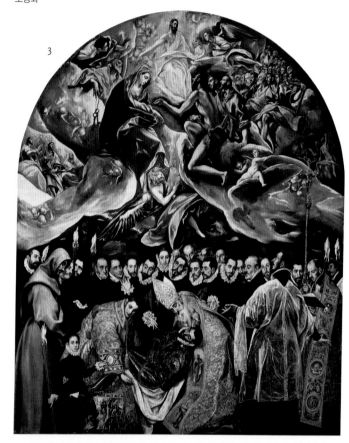

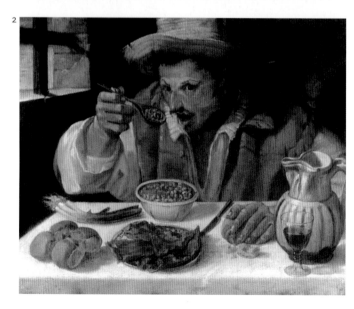

1590년경
프랑스

1590년경
이탈리아

1592~1594년
이탈리아

4 가브리엘 데스트레와 그녀의 동생
비야르 공작부인
작가 미상,
나무판에 유채물감, 96×125cm,
프랑스, 파리, 루브르 박물관
매너리즘

초상화
몸

5 그릇에 담긴 야채 혹은 원예사
주세페 아르침볼도,
나무판에 유채물감, 35×24cm,
이탈리아, 크레모나, 시립 미술관
매너리즘

정물
환상

6 최후의 만찬
야코포 틴토레토,
캔버스에 유채물감, 3.65×5.68m,
이탈리아, 베네치아,
산조르조 마조레 교회
매너리즘

종교

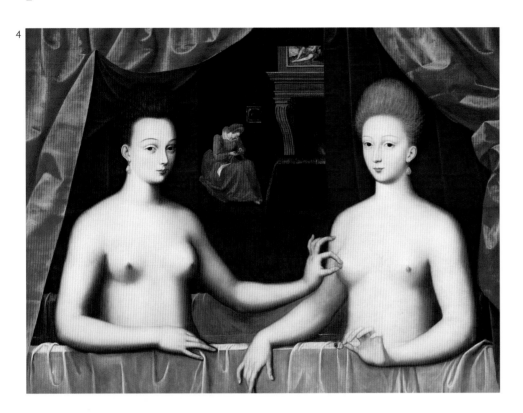

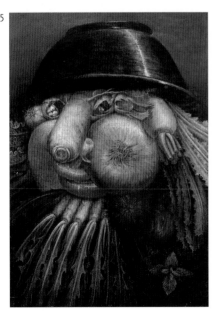

1 성녀 카트린
미켈란젤로 다 카라바조,
캔버스에 유채물감, 1.73×1.33m,
스페인, 마드리드,
티센 보르네미사 미술관
바로크

종교

2 그리스도의 탄생
페데리코 바로치,
캔버스에 유채물감, 1.34×1.05m,
스페인, 마드리드, 프라도 미술관
바로크

종교

바로크

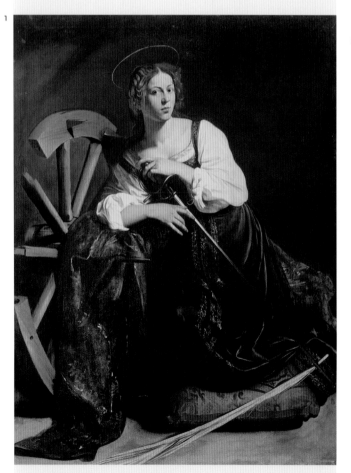

1

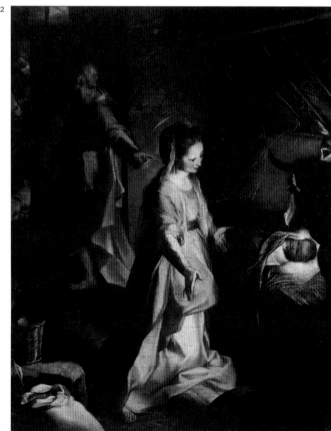

2

1597~1602년 이탈리아	**1598~1599년** 이탈리아	**1600년경** 터키

3 **디오니소스와 아리아드네의 승리**
안니발레 카라치,
프레스코, 세부,
이탈리아, 로마, 파르네세 궁
바로크

신화
몸

4 **메두사**
미켈란젤로 다 카라바조,
포플러 나무로 만든 볼록한
방패 위에 고정시킨 캔버스에
유채물감, 60×55cm,
이탈리아, 피렌체, 우피치 미술관
바로크

신화

5 **말 위에 올라탄 어린 왕자**
작가 미상,
필사본 삽화,
영국, 런던, 대영박물관 도서관
오스만 제국/타브리즈

동물
초상화

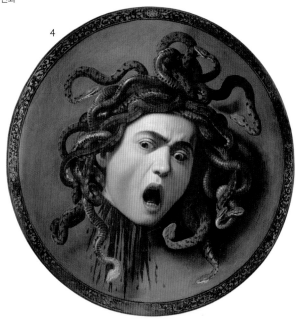

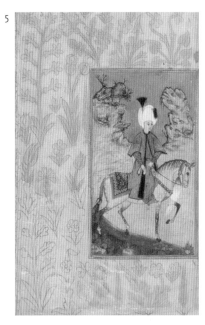

1600~1700년경
일본

1 필기구함
작가 미상,
검은 옻칠, 높이 4.5cm,
영국, 런던, 대영박물관
일본 에도 시대

풍경

1600년경
이탈리아

2 가족 초상화
라비니아 폰타나,
캔버스에 유채물감, 85×105cm,
이탈리아, 밀라노, 브레라 미술관
매너리즘

초상화

1600~1601년
이탈리아

3 성 바울의 개종
미켈란젤로 다 카라바조,
캔버스에 유채물감, 2.3×1.75m,
이탈리아, 로마,
산타 마리아 델 포폴로 교회
바로크

종교
동물

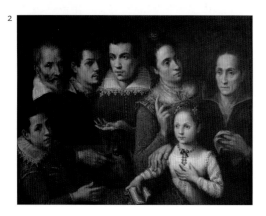

166

166

1600~1610년경	1600~1800년경	1600~1605년경
일본	일본	스페인

4 여류시인 오노노 코마키
작가 미상(토사 화파),
두루마리 그림,
이탈리아, 제노바, 키오소네 미술관
일본 에도 시대

초상화

5 『겐지 이야기』의 장면들로 장식된 게임 상자
작가 미상,
나무에 종이를 감쌈, 높이 35.6cm,
영국, 런던, 대영박물관
일본 에도시대

문학

6 겟세마네 동산에서의 고통
엘 그레코,
캔버스에 유채물감, 1.7×1.12m,
스페인, 쿠엥카, 주교구 미술관
매너리즘

종교

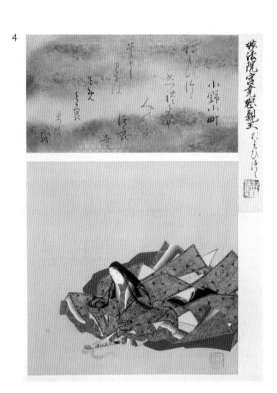

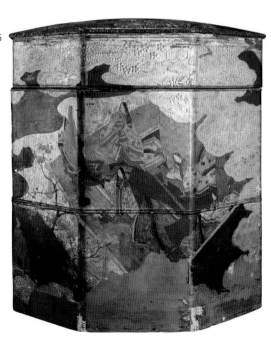

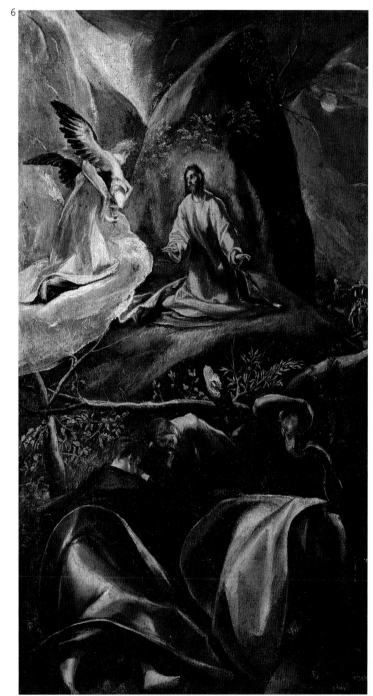

1602~1603년
이탈리아

1603년경
스페인

1609년
네덜란드

1 그리스도 매장
미켈란젤로 다 카라바조,
캔버스에 유채물감, 3.2×2.3m,
바티칸시티, 바티칸 미술관
바로크

종교

2 화가의 아들 조르주 마누엘
그레코의 초상화
엘 그레코,
캔버스에 유채물감, 81.3×55.8cm,
스페인, 세비야 미술관
매너리즘

초상화

3 첫 번째 아내 이사벨라 브란트와
함께 있는 자화상
페테르 파울 루벤스,
캔버스에 유채물감, 1.79×1.36m,
독일, 뮌헨, 알테 피나코테크
바로크

초상화

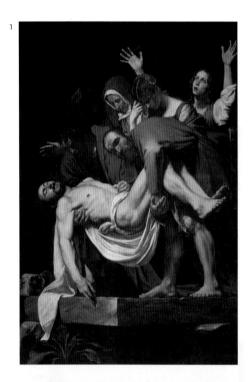

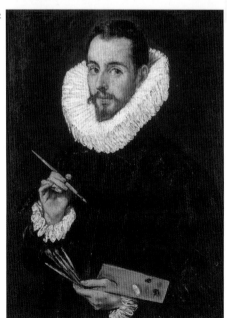

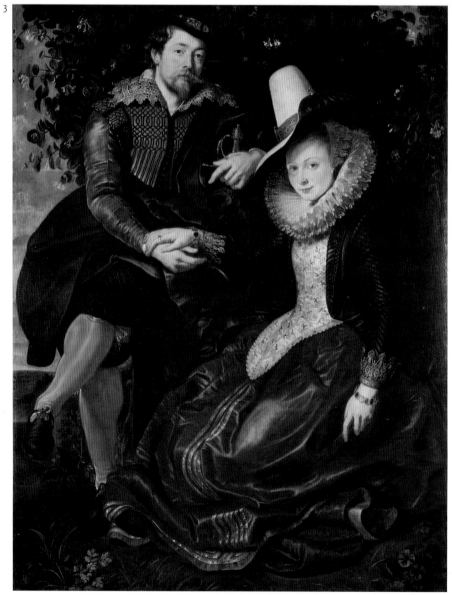

4 홀로페르네스의 목을 베는 유딧
아르테미시아 젠틸레스키,
캔버스에 유채물감, 1.6×1.25m,
이탈리아, 나폴리,
카포디몬테 미술관
바로크

종교

5 앵무새가 있는 정물
게오르크 플레겔,
나무판에 유채물감, 캔버스에 옮김,
30×37.5cm,
독일, 뉘른베르크,
게르만 국립 박물관
바로크

정물
동물

6 성모 승천
구이도 레니,
캔버스에 유채물감, 4.4×2.9m,
이탈리아, 제노바, 산탐브로조 교회
바로크

종교

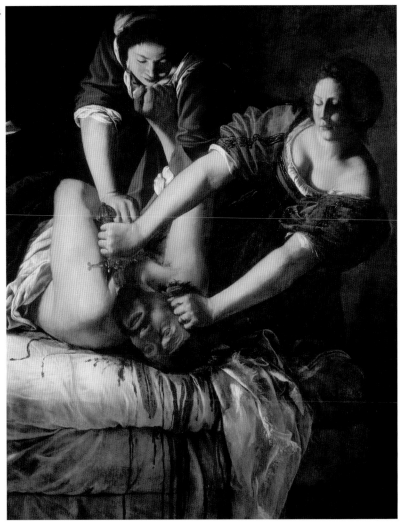

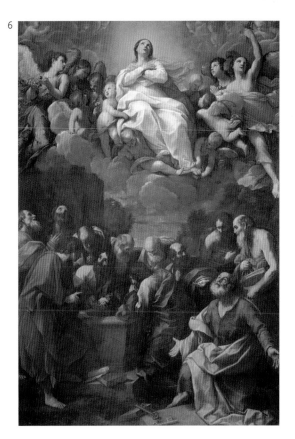

네덜란드 미술이 일상생활 속 사교의 즐거움을 반영하다

네덜란드 공화국이 부상하면서 새로운 형태의 미술이 유행하기 시작했다. 부유한 신흥 상인 계급은 자비를 들여 초상화와 풍경화, 정물화, 일상 풍경을 담은 풍속화 등을 제작했다.

스페인 제국의 속령屬領으로 있던 네덜란드의 북부 7주州는 1606년 마침내 독립을 쟁취하게 되었다. 가장 부유한 주였던 홀란트는 급속도로 성장해 갔으며, 17세기에는 광범위한 식민지를 거느린 주요 해상 권력으로 떠올랐다. 네덜란드인들은 자신들이 새롭게 얻은 부의 상당량을 미술 소비에 할애했다. 이곳을 방문하는 사람들은 저마다 그림을 구입하는 사람들의 모습, 그리고 그들의 눈에 비친 그림의 양에 놀라지 않을 수 없었다. 영국의 저술가 겸 일기 작가 존 이블린은 다음과 같이 썼다. "평범한 농부가 그림 값으로 2천 혹은 3천 파운드의 거액을 내놓는 것을 보는 것은 흔한 일이다. 그들의 집은 그런 상품들로 가득 차 있다." 또 다른 여행가는 다음과 같이 관찰했다. "일반적으로 모든 사람들이 자신의 집을 꾸미려 애쓰며, 특히 거리나 집 밖으로 난 공간에는 더 값비싼 작품을 걸려 한다."

미술품 소장의 대중화는 미술 생산의 유형에도 큰 영향을 미쳤다. 권위 있는 귀족이나 고위 성직자의 주문이 상대적으로 줄어들면서 여러 유럽 국가의 궁전을 장식했던 장엄한 역사화나 알레고리적 풍경에 대한 수요는 극히 미미해졌다. 당시 유력 종교이던 칼뱅주의는 엄격한 형태의 프로테스탄티즘을 지향하면서 교회의 호화로운 장식에 반대하고 있었다. 따라서 교회를 대신해 미술 시장의 새로운 주인으로 떠오른 부르주아 고객들은 자기 소유의 세련된 도시 저택에 어울릴 만한, 상대적으로 작은 크기의 그림을 원했다. 그들은 자신들의 일상적 삶 혹은 주변 세계를 반영한 그림들을 선호했다.

네덜란드 풍경화는 일체의 겉치레를 거부했으며, 가능한 자연 자체를 정밀하게 묘사하는 데 중점을 두었다. 네덜란드 화가들은 이상화된 그리스도나 으리으리한 건축, 장엄한 풍경이나 타오르는 저녁노을 등의 주제를 그리지 않았다. 대신 그들은 잔잔한 강물과 소가 있는 들판, 포플러 나무 거리 등 지극히 단순한 풍경에 흥미를 보였으며, 자연을 작은 크기로 재현하는 데 관심과 노력을 쏟았다. 한편 정물still life이란 용어는 '식탁 그림'이란 의미의 네덜란드어 스틸레벤stilleven에서 유래했다. 일부 화가들은 과일과 생선 및 조개의 배열, 아침식사 테이블, 연회 장면 등을 전문적으로 그렸다. 원예활동에도 열성적이었던 네덜란드인들은 희귀식물을 재배하는 데 막대한 돈을 투자했으며, 진짜 꽃과 그림상의 꽃을 함께 배열하는 꽃 장식을 매우 좋아했다. 실제 꽃을 살 능력이 안 되는 사람들의 주문이 쇄도하면서 꽃 정물이 인기를 얻게 됐다는 이야기는 어느 정도 사실일지도 모른다.

네덜란드에서는 초상화 역시 중요한 미술 장르로 대접받았다. 네덜란드인들은 권위와 장엄함보다는 솔직함과 생동감이 느껴지는 초상화를 더 높게 평가했다. 초상화에 생동감과 친숙함, 즉흥성spontaneity을 불어넣은 최초의 네덜란드 화가는 프란스 할스다. 그의 그림 속 모델들은 여유롭고 친근하며 다정해보인다. 할스는 인물들이 미소 짓거나 웃음을 터뜨리는 순간을 포착했으며, 포즈를 취하는 도중에 끼어든 듯한 화가를 돌아보거나 올려다보는 인물들의 모습을 화폭에 담았다. 〈어린이들〉은 평범한 인물들을 묘사하거나, 삶의 기쁨을 예찬한 할스 작품의 전형적 특징을 보여주는 그림이다. 할스는 삶에 대한 자신감으로 가득 찬 사회상을 완벽히 재현했으며, 생활 양식의 본질적 측면을 예술 언어로 녹여냈다.

어린이들
프란스 할스,
1620년경,
17세기 네덜란드

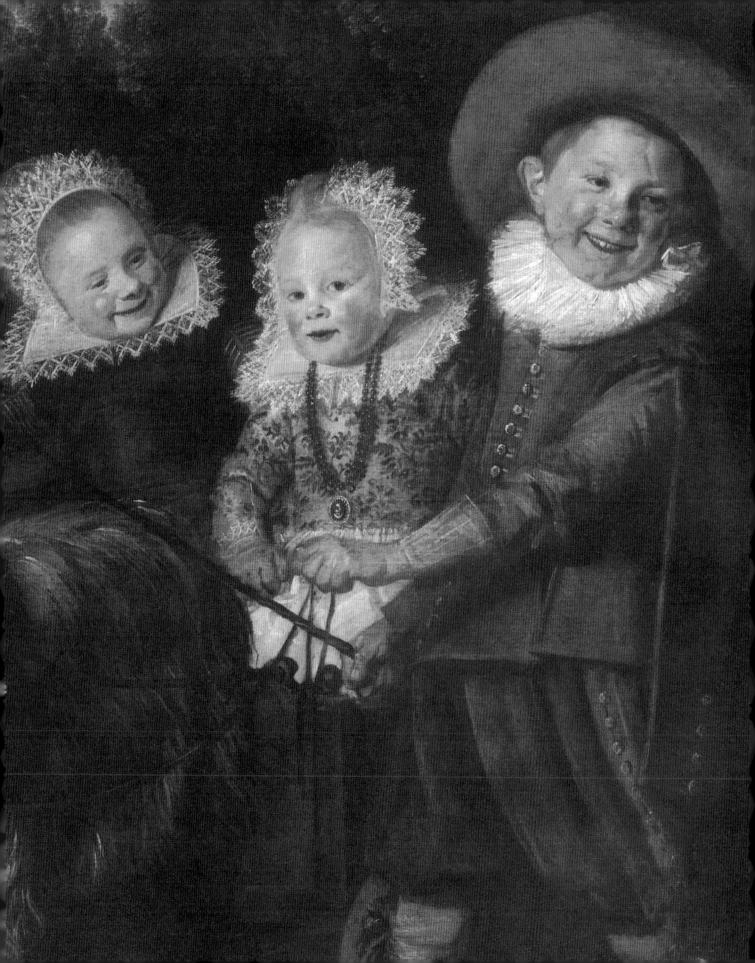

1618~1622년경
이탈리아

1621~1622년
이탈리아

1622~1624년
이탈리아

1 **에트 인 아르카디아 에고**
일 구에르치노(프란체스코
바르비에리),
캔버스에 유채물감, 82×91cm,
이탈리아, 로마, 국립고대 미술관
바로크

신화

2 **하데스와 페르세포네**
조반니 로렌초 베르니니,
대리석, 높이 2.95m,
이탈리아, 로마, 보르게세 미술관
바로크

신화
몸

3 **아폴론과 다프네**
조반니 로렌초 베르니니,
대리석, 높이 2.43m,
이탈리아, 로마, 보르게세 미술관
바로크

신화
몸

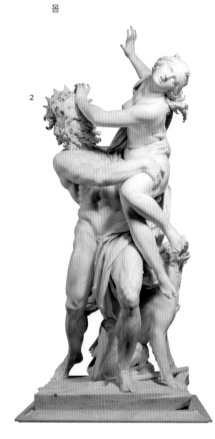

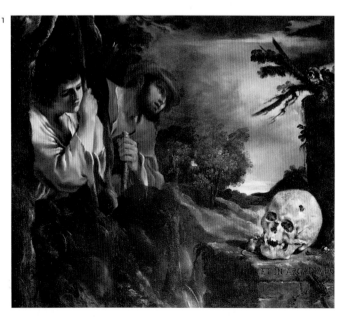

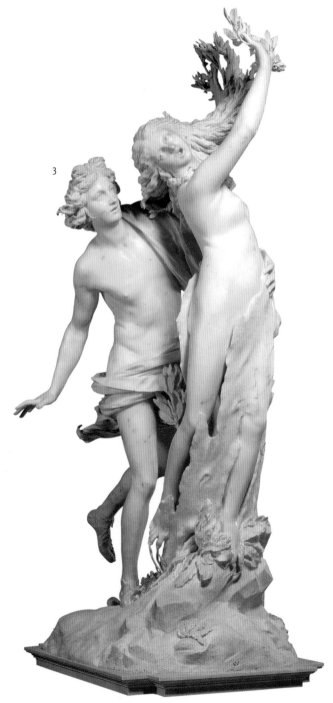

1623년
네덜란드

1625~1628년
이탈리아

1628년
네덜란드

4 **즐거운 모임**
드리크 할스,
나무판에 유채물감, 43×47cm,
러시아, 상트페테르부르크,
에르미타슈 미술관
17세기 네덜란드

여가

5 **물의 알레고리, 네 원소 중에서**
프란체스코 알바니,
나무판에 유채물감, 1.8m,
이탈리아, 토리노, 사바우다 미술관
바로크

알레고리

6 **아펠레스의 작업실을 방문한**
알렉산더 대왕
하윌람 판 하흐트,
캔버스에 유채물감, 1.05×1.49m,
네덜란드, 헤이그,
마우리츠호이스 왕립미술관
17세기 네덜란드

역사

5

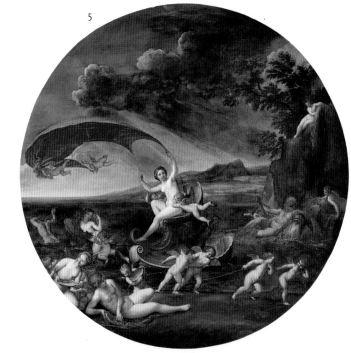

17세기 네덜란드

4

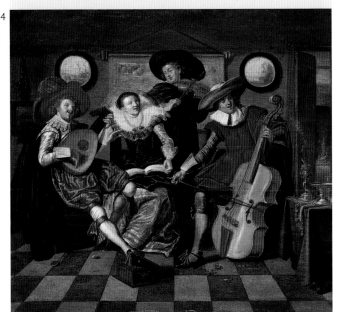

6

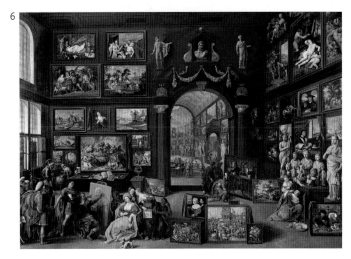

1629년	1629년	1630년경
네덜란드	스페인	이란

1 정물
빌럼 클라스즈 헤다,
나무판에 유채물감, 46×69cm,
네덜란드, 헤이그, 마우리츠호이스
왕립미술관

17세기 네덜란드

정물

2 성 베드로 놀라스코 앞에 나타난
성 베드로
프란시스코 데 수르바란,
캔버스에 유채물감, 1.79×2.23m,
스페인, 마드리드, 프라도 미술관

바로크

종교
초상화

3 깜짝 놀라 정부情夫들을 탐문하는 청년

무함마드 유수프 알 후사이니,
필사본 삽화, 24.6×14.5cm,
미국, 뉴욕, 피어폰트 모건 도서관

페르시아

가정생활

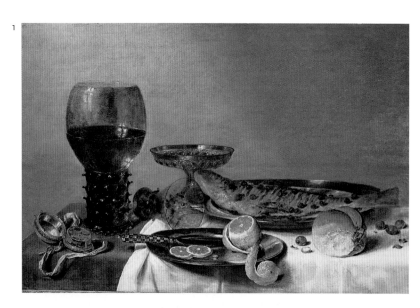

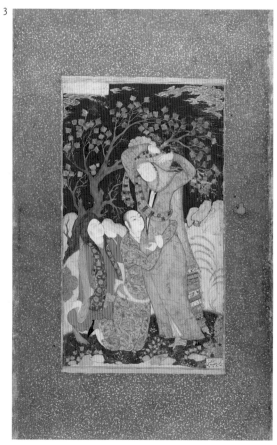

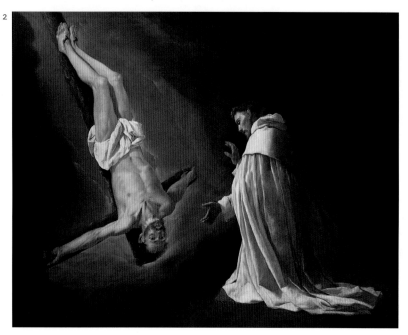

1630년
네덜란드

4 하를럼의 성 바보 교회 내부
피터르 산레담,
나무판에 유채물감, 41×37cm,
프랑스, 파리, 루브르 박물관
17세기 네덜란드

종교
도시생활

1630년경
프랑스

5 시몬과 이피게네이아
자크 블랑샤르,
캔버스에 유채물감, 1.71×2.16m,
프랑스, 파리, 루브르 박물관
바로크

신화
몸

1630년경
인도

**6 코끼리에 올라탄 황제 샤 자한과
옆을 따르는 그의 아들**
다라 수코 무굴
초바르드한,
종이에 수채물감, 26.6×18.5cm,
영국, 런던, 빅토리아 앤드 앨버트
박물관
무굴 제국

초상화
정치

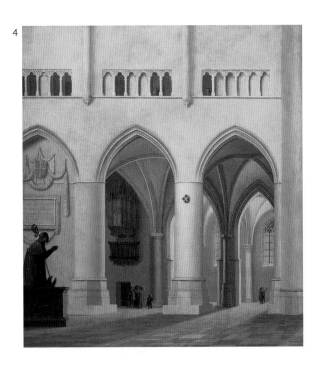

4

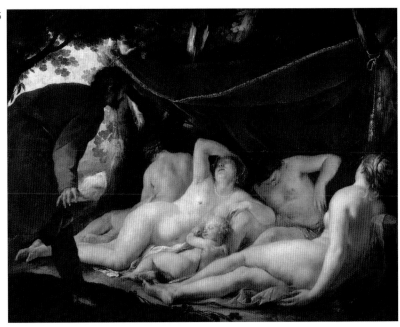

5

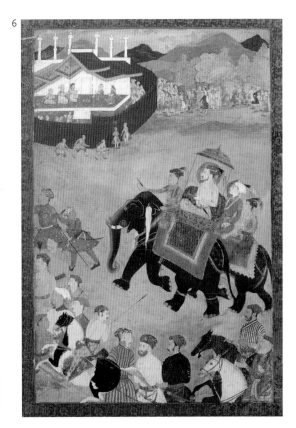

6

1630년경
프랑스

1 **영감을 받는 서사시인**
니콜라 푸생,
캔버스에 유채물감, 1.84×2.14m,
프랑스, 파리, 루브르 박물관
바로크

알레고리

1630~1632년경
네덜란드

2 **사랑의 정원**
페테르 파울 루벤스,
캔버스에 유채물감, 1.98×2.83m,
스페인, 마드리드, 프라도 미술관
바로크

알레고리
초상화

1631년
네덜란드

3 **제안**
유디트 레이스터르,
캔버스에 유채물감, 30.9×24.2cm,
네덜란드, 헤이그, 마우리츠호이스
왕립미술관
17세기 네덜란드

가정생활

1632~1634년경
스페인

4 **올리바레스 공작 가스파르 데
구즈만의 기마 초상화**
디에고 벨라스케스,
캔버스에 유채물감, 3.13×2.39m,
스페인, 마드리드, 프라도 미술관
바로크

초상화

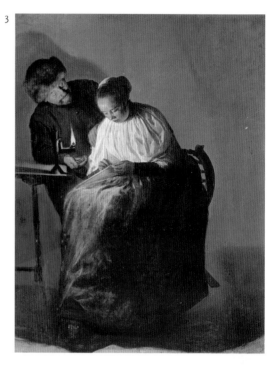

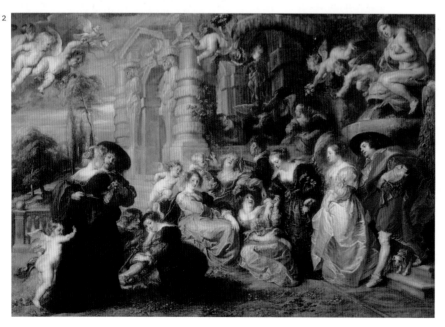

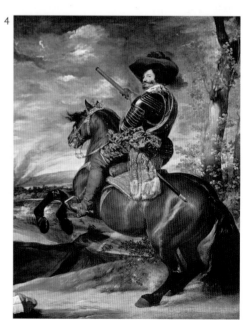

176

5 **니콜라스 튈프 박사의 해부학 수업**
램브란트 반 레인,
캔버스에 유채물감, 1.69×2.16m,
네덜란드, 헤이그, 마우리츠호이스
왕립미술관
17세기 네덜란드

초상화
몸

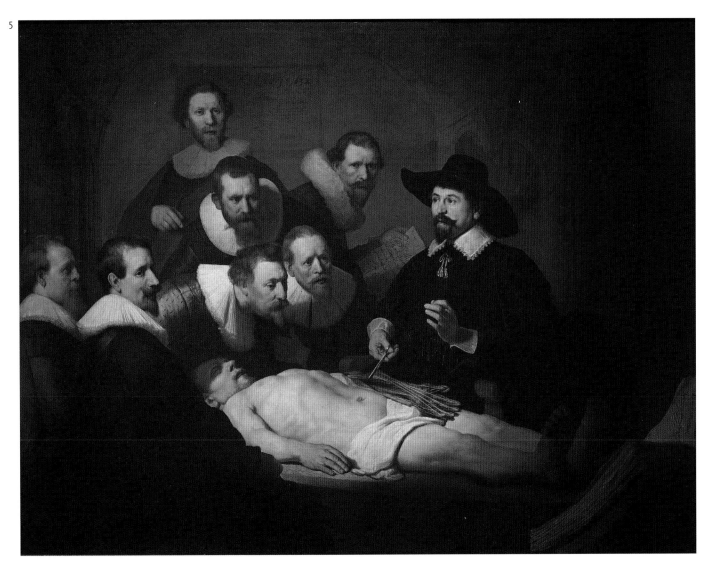

5

1633~1640년
스페인

1634~1635년경
스페인

1635년
영국

1 정물
프란시스코 데 수르바란,
캔버스에 유채물감, 46×84cm,
스페인, 마드리드, 프라도 미술관
바로크

정물

2 브레다의 함락
디에고 벨라스케스,
캔버스에 유채물감, 3.05×3.76m,
스페인, 마드리드, 프라도 미술관
바로크

역사
초상화
전쟁

3 영국왕 찰스 1세의 아이들 초상화
안토니 반 다이크 경,
캔버스에 유채물감, 1.51×1.54m,
이탈리아, 토리노, 사바우다 미술관
바로크

초상화
정치

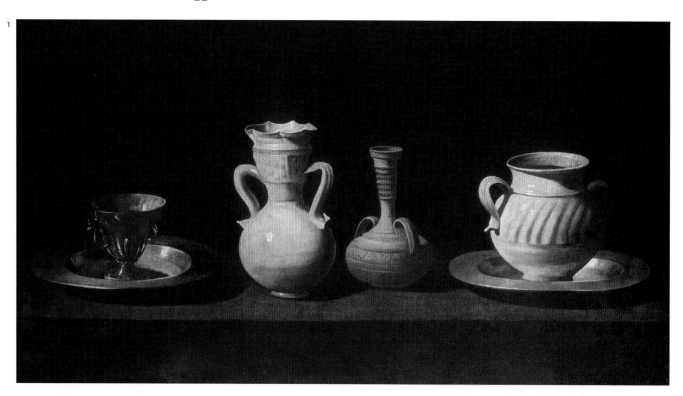

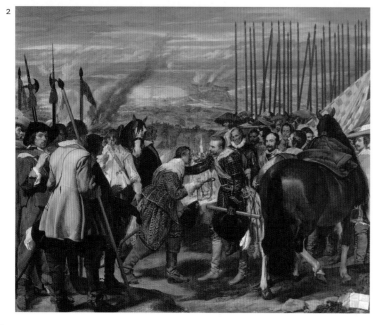

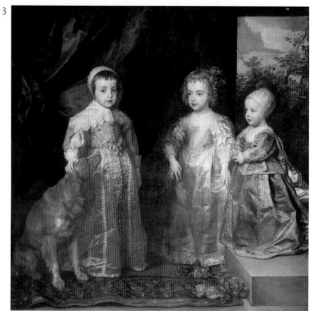

1636년
네덜란드

1638년
네덜란드

1638년경
네덜란드

4 다나에
렘브란트 반 레인,
캔버스에 유채물감, 1.88×2.57m,
러시아, 상트페테르부르크,
에르미타슈 미술관
17세기 네덜란드

몸
신화

5 프랑스 여왕 마리 드 메디시스의
도착을 맞으러 회동한 암스테르담
시장市長들
토마스 데 케이서르,
나무판에 유채물감, 28.5×38cm,
네덜란드, 헤이그,
마우리츠호이스 왕립미술관
17세기 네덜란드

초상화

6 빌럼 반 헤이튀선의 초상화
프란스 할스,
나무판에 유채물감, 46.9×37.5cm,
벨기에, 브뤼셀 왕립미술관
17세기 네덜란드

초상화

4

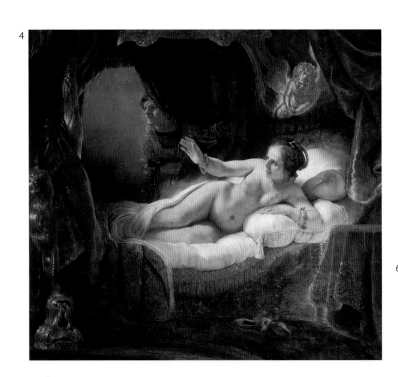

5

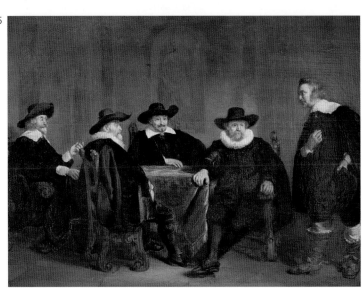

6

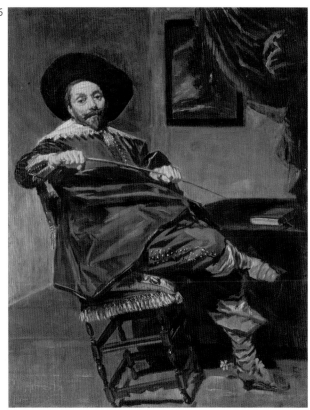

1 삼미신
페테르 파울 루벤스,
나무판에 유채물감, 28.5×38cm,
스페인, 마드리드, 프라도 미술관
바로크

몸
신화

2 파리스의 심판
페테르 파울 루벤스,
나무판에 유채물감, 1.99×3.79m,
스페인, 마드리드, 프라도 미술관
바로크

신화
몸

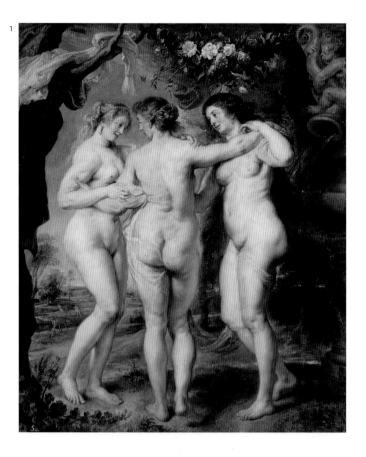

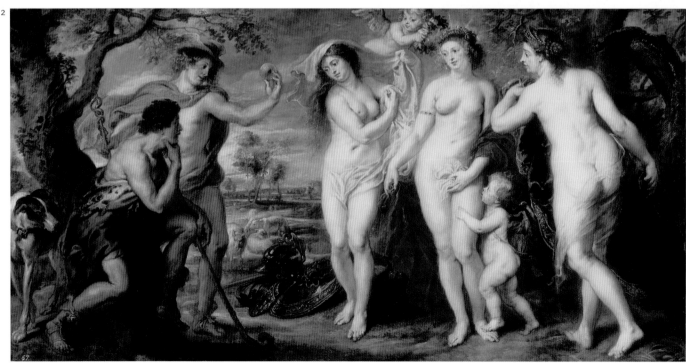

3 무지개가 있는 풍경
페테르 파울 루벤스,
캔버스에 유채물감, 94×123cm,
독일, 뮌헨, 알테 피나코테크
바로크

풍경

4 성 마태오와 천사가 있는 풍경
니콜라 푸생,
캔버스에 유채물감, 1×1.35m,
독일, 베를린, 국립 미술관 회화관
바로크

풍경
종교

5 목공소 안의 성 요셉과 그리스도
조르주 드 라 투르,
캔버스에 유채물감, 1.37×1.02m,
프랑스, 파리, 루브르 박물관
바로크

종교

3
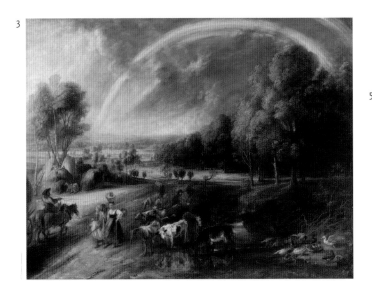

4
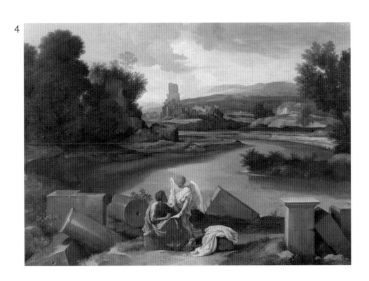

5

1640년경
프랑스

1645~1649년경
프랑스

1647~1652년
이탈리아

1 소작농 가족
루이 혹은 앙투안 르 냉,
캔버스에 유채물감, 1.13×1.58m,
프랑스, 파리, 루브르 박물관
바로크

시골생활

2 수태고지
시몽 부에,
나무판에 유채물감, 120×86cm,
이탈리아, 피렌체, 우피치 미술관
바로크

종교

3 성녀 테레사의 황홀경
조반니 로렌초 베르니니,
대리석, 높이 3.5m,
이탈리아, 로마, 산타 마리아 델라
비토리아 교회, 코르나로 예배당
바로크

종교

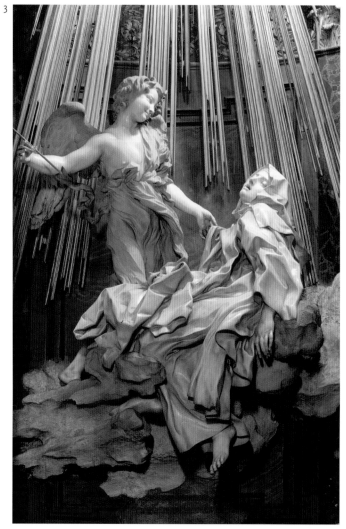

1648년경
스페인

1648년경
이탈리아

1648~1650년
프랑스

4 헤스테르 돈 세바스티안 데
모라의 초상화
디에고 벨라스케스,
캔버스에 유채물감, 106×81cm,
스페인, 마드리드, 프라도 미술관
바로크

초상화

5 죽어가는 클레오파트라
일 구에르치노(프란체스코
바르비에리),
캔버스에 유채물감, 1.7×2.35m,
이탈리아, 제노바,
팔라초 로소 미술관
바로크

역사
몸

6 백개먼 놀이를 하는 사람들
마티외 르냉,
캔버스에 유채물감, 90×120cm,
프랑스, 파리, 루브르 박물관
바로크

여가

5

4

6

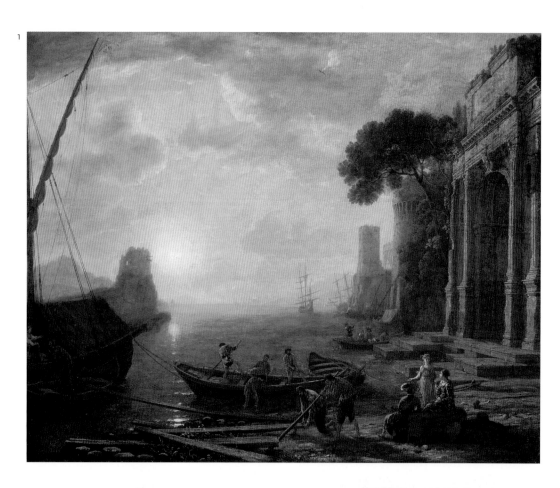

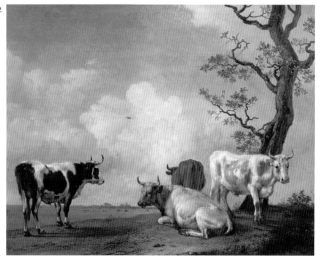

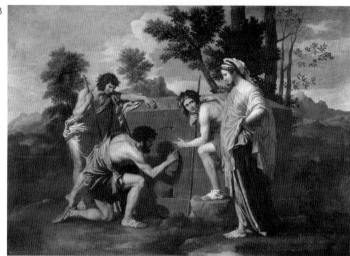

4 쿰바카르나 깨우기,
「라마야나」 중에서
사힙 딘,
필사본 삽화,
영국, 런던, 대영박물관 도서관
인도

종교

5 다윗 왕의 편지를 들고 있는 밧세바
렘브란트,
캔버스에 유채물감, 1,42×1,42m,
프랑스, 파리, 루브르 박물관
17세기 네덜란드

종교
초상화

6 암스테르담 구舊교회 내부
에마뉘엘 드 비테,
캔버스에 유채물감, 50,5×41,5cm,
네덜란드, 헤이그, 마우리츠호이스
왕립미술관
17세기 네덜란드

도시생활
종교

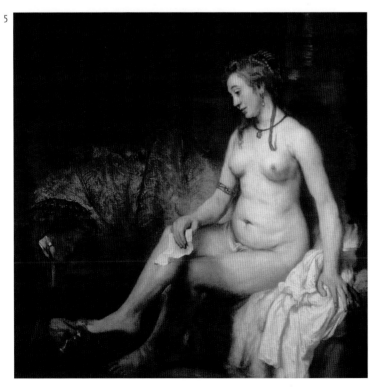

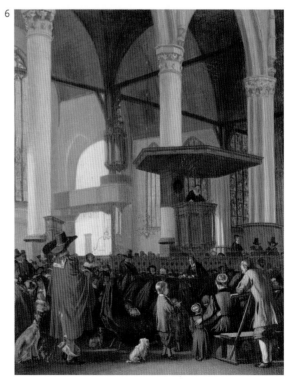

1 시녀들
디에고 벨라스케스,
캔버스에 유채물감, 3.18×2.76m,
스페인, 마드리드, 프라도 미술관
바로크

초상화

2 대법관 세귀에의 초상화
샤를 르 브룅,
캔버스에 유채물감, 2.95×3.51m,
프랑스, 파리, 루브르 박물관
바로크

초상화

3 로테르담 운하에서 본 델프트 풍경
얀 베르메르,
캔버스에 유채물감,
98.5×117.5cm, 네덜란드, 헤이그,
마우리츠호이스 왕립미술관
17세기 네덜란드

도시
풍경

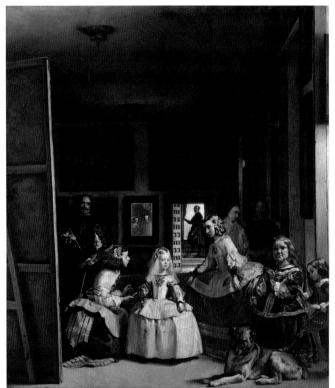

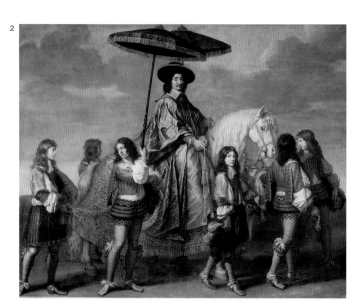

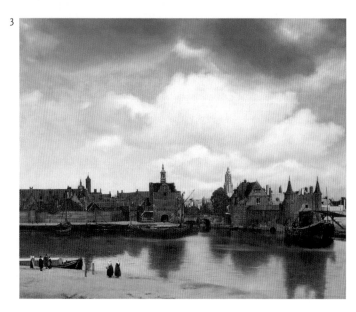

1660년경
네덜란드

1662년
네덜란드

1662년
프랑스

4 상사병에 걸린 여자
얀 스텐,
캔버스에 유채물감, 61×52cm,
독일, 뮌헨, 알테 피나코테크
17세기 네덜란드

가정생활

5 창가의 여인
헤리트 다우,
나무판에 유채물감, 38×29cm,
이탈리아, 토리노, 사바우다 미술관
17세기 네덜란드

가정생활

6 1662년의 봉헌물:
카트린 아그네스 수녀원장과
카트린 세인트 수잔느 자매
필리프 드 샹파뉴,
캔버스에 유채물감, 1.56×2.25m,
프랑스, 파리, 루브르 박물관
바로크

종교
초상화

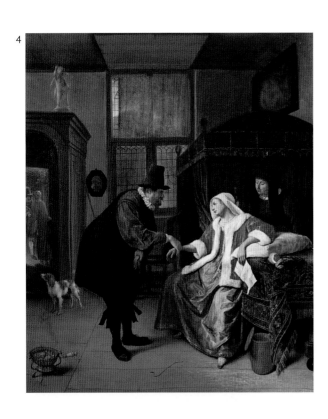

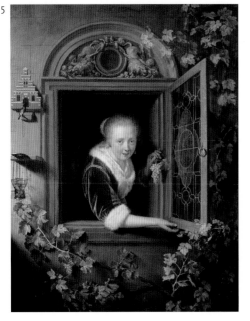

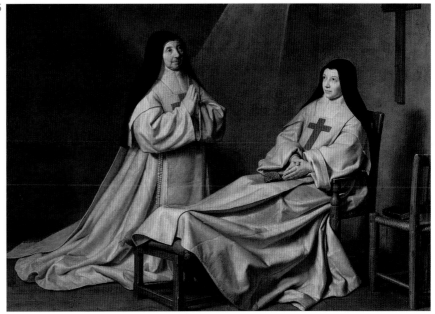

1662~1670년
일본

1663년경
네덜란드

1663년경
이탈리아

1 니소 노 타이(서쪽 익랑),
『이세 이야기』 중에서
수미요시 조케이,
종이에 잉크, 19.6×17.3cm,
영국, 런던, 대영박물관
일본 에도 시대

문학
풍경

2 어른들이 노래 부를 때,
아이들은 재잘거린다
얀 스텐,
캔버스에 유채물감, 1.34×1.63m,
네덜란드, 헤이그, 마우리츠호이스
왕립미술관
17세기 네덜란드

가정생활

3 성 세바스티안
피에르 푸젯,
대리석, 이탈리아, 제노바, 산타
마리아 아순타 디 카리냐노 교회
바로크

종교
몸

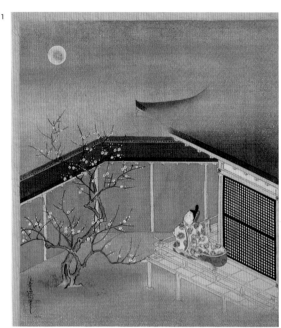

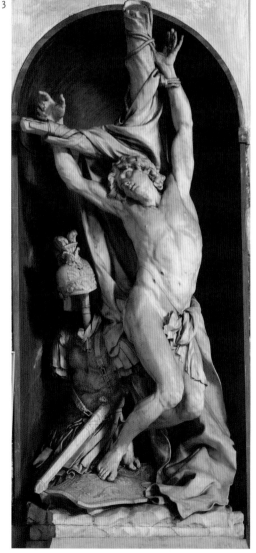

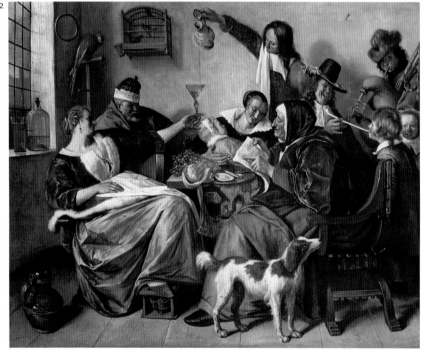

1665년경
네덜란드

1665년경
네덜란드

1667년
네덜란드

4 개 몸에서 벼룩을 잡아주는 소년
소小헤라르트 테르 보르흐,
캔버스에 유채물감, 35×27cm,
독일, 뮌헨, 알테 피나코테크
17세기 네덜란드

가정생활

5 진주 귀고리를 한 소녀
얀 베르메르,
캔버스에 유채물감, 46,5×40cm,
네덜란드, 헤이그, 마우리츠호이스
왕립미술관
17세기 네덜란드

초상화

6 암스테르담 시청사
얀 판 데르 헤이덴,
캔버스에 유채물감, 85×92cm,
이탈리아, 피렌체, 우피치 미술관
17세기 네덜란드

도시

4

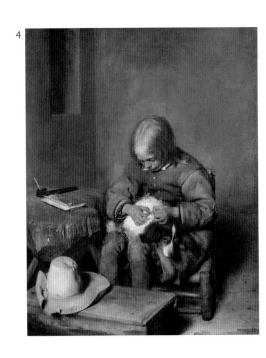

5

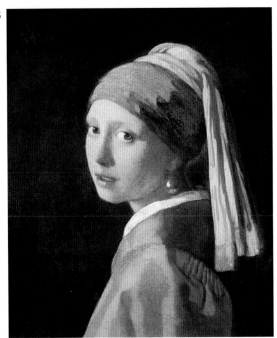

6

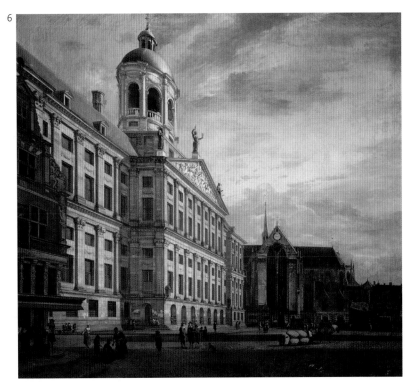

카메라 옵스쿠라 장치가 전에는 **불가능**했던 화가들의 **리얼리티 재현**을 **가능**하게 하다

기계적 보조 장치의 사용 여부는 늘 미술계의 논쟁거리가 되어왔다. 얀 베르메르는 사진을 연상시킬 만큼 고도로 정밀한 회화를 탄생시켰다. 과연 그는 카메라 옵스쿠라라 불린 장치를 사용했을까?

극도의 정밀함과 눈부신 명료함으로 유명한 베르메르의 작품이 높은 평가를 받기 시작하면서 그의 생애를 둘러싼 추측도 무성해졌다. 베르메르가 자신의 제작 기법을 비밀스럽게 감추는 경향이 있었던 것은 사실이지만, 그렇다고 그가 카메라 옵스쿠라라 불리는 장치를 소유하고 있었다는 확실한 증거는 없다. 다만 그의 작품의 특질이 어떤 발명품의 사용에서 비롯된 것임은 분명해 보인다. 이때부터 2백여 년 후 사진이 발명된 뒤에도, 비평가들은 베르메르 작품의 사진적 특질에 대해 일관되게 문제를 제기해왔다. 1861년, 공쿠르 형제는 베르메르를 일컬어 '살아 있는 느낌의 다게레오타이프(은판사진)를 제작한 유일한 미술 거장'이라고 평하기도 했다.

'어두운 방'이란 뜻의 카메라 옵스쿠라Camera obscura 는 밀폐된 어두운 방의 한쪽 벽에 구멍을 뚫고 빛을 비추면, 반대편 벽에 바깥 경치의 이미지가 거꾸로 맺히는 원리를 가리키는 말이다. 이 기본 원리가 처음 알려진 것은 고대 천문학자들이 태양을 안전하게 관측하기 위해 이 방법을 사용하면서부터였다. 16세기 과학자들은 구멍에 유리 렌즈를 가로눕히는 실험을 했는데, 이 실험은 놀라운 결과를 낳았다. 렌즈로 인해 거꾸로 맺힌 이미지들이 한결 밝고 또렷한 상으로 나타났기 때문이다. '카메라', 즉 방 자체는 다양한 모양과 크기로 꾸며졌다. 텐트와 부스, 폐쇄된 방 같은 일부 장소는 앞서 말한 공간chamber과 완전히 흡사한 여건을 조성했다. 훗날 이 장치는 좀더 간편하고 실용적인 형태의 직사각형 모양의 상자로 발전했다. 화가들은 이 상자를 위에서 내려다봄으로써 이미지를 관측했다.

1622년 이 장치가 쓰이는 현장을 구경한 네덜란드 미술 애호가들은 다음과 같이 말했다. "어떤 면에서 모든 회화는 죽었다. 말로 형용하자면 이 장치는 곧 삶 자체이거나, 혹은 그보다 더 고귀한 것이기 때문이다. 형태와 윤곽, 운동 등이 이 장치 안에서 아주 조화로운 방식으로, 자연스럽게 융합된다." 물론 순간적으로 스쳐가는 이미지를 포착해 사진이란 형태로 간직할 수 있게 되기까지는 다시 몇 백년의 세월이 필요했다. 그러나 화가들은 거울을 이용해 캔버스 위에 이미지를 투사함으로써 선택한 장면은 물론 놀라울 만큼 정확성을 요하는 주제 역시 화폭에 옮길 수 있었다. 베르메르가 그런 작업과정을 거쳤음은 거의 확실해 보인다.

베르메르는 또 현미경을 발명한 안톤 반 레벤후크와의 친분덕분에 최신 광학 장치를 가까이서 접할 수 있었다. 많은 양의 정교한 회화를 제작하기에 앞서 베르메르가 사전에 그렸음직한 드로잉이나 스케치 등은 전혀 발견되지 않았다. 그의 회화의 복잡한 구성을 고려한다면 이는 매우 놀라운 일이다. 베르메르 회화의 일부 세부묘사 장면들은 놀라울 만큼 정교하게 표현되어 있다. 그러나 또 다른 부분들은 마치 렌즈로 본 연초점 사진처럼 핀이 안 맞은 듯 흐릿한 인상을 준다. 우리는 정교한 세부묘사와 연초점 사이의 이러한 대비를 〈레이스 짜는 소녀〉 속 쿠션에 매달린 실에서 확인할 수 있다. 한편 빛과 그림자가 떨어지는 방식은 화가의 관찰력이 가히 탁월한 수준에 이르렀음을 보여준다. 베르메르는 단순히 드로잉에 의존하기보다는 빛과 색조 안에서 자신의 회화를 확립해 나갔다. 사실상 이 모든 증거가 그의 카메라 옵스쿠라 사용을 암시한다.

그러나 이러한 결론은 결코 베르메르의 화가로서의 눈부신 재능을 폄훼하려는 것이 아니다. 그에게 카메라 옵스쿠라는 단순한 복제 도구 이상을 의미했다. 그것은 화가에게 자연 세계를 보는 색다른 관점을 제시했으며, 탁월한 효과의 창출을 가능하게 했다. 우리는 회화 표면뿐 아니라, 화면의 구성과 주제, 매일의 일상을 대하는 섬세한 감수성에서도 그의 재능을 확인할 수 있다.

레이스 짜는 소녀
얀 베르메르,
1679년,
17세기 네덜란드

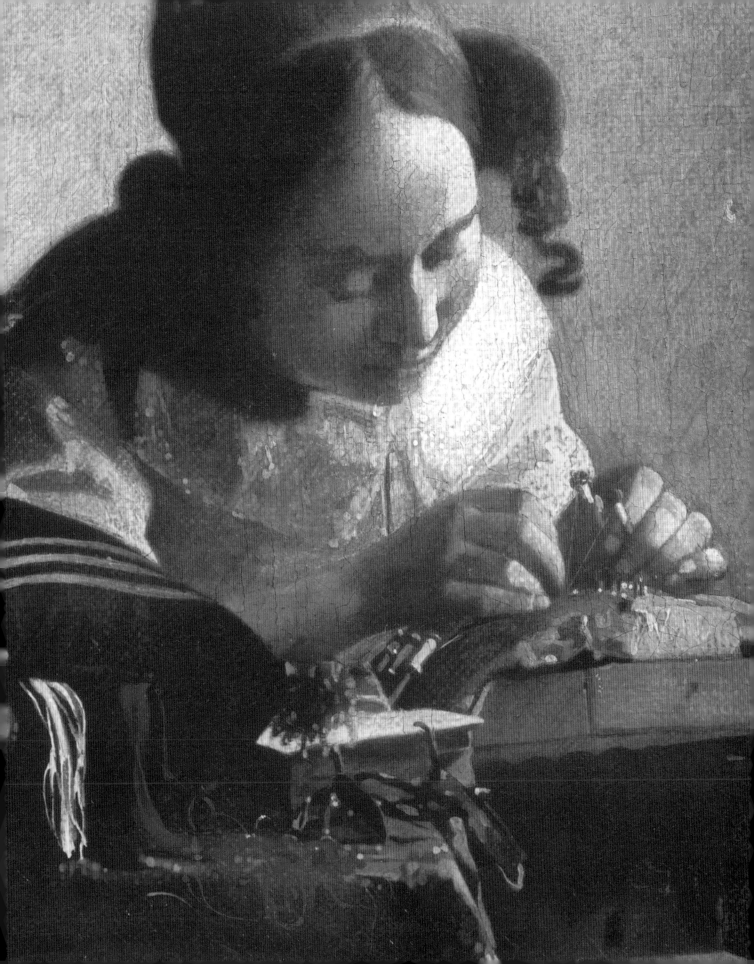

1669년경	1672년	1680년경
네덜란드	스페인	영국

1 돌아온 탕아
렘브란트 반 레인,
캔버스에 유채물감, 2.65×2.83m,
러시아, 상트페테르부르크,
에르미타슈 미술관
17세기 네덜란드

종교

2 죽음의 알레고리
후안 데 발데스 레알,
캔버스에 유채물감, 2.2×2.16m,
스페인, 세비야 자선 병원
바로크

죽음
알레고리

3 런던 풍경
대★장 그리피에르,
캔버스에 유채물감,
이탈리아, 토리노, 사바우다 미술관
17세기 네덜란드

도시

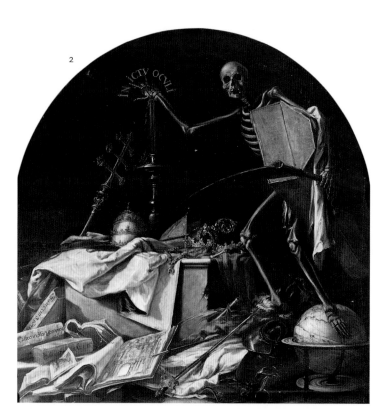

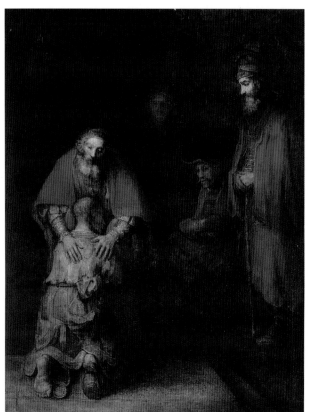

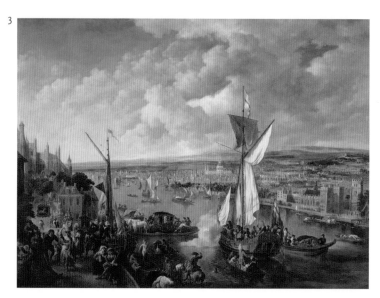

4 하를렘의 큰 시장
헤리트 베르크헤이데,
나무판에 유채물감, 56×64cm,
이탈리아, 피렌체, 우피치 미술관
17세기 네덜란드

도시

5 극장 찻집 풍경
히시카와 모로노부,
두루마리 그림, 31.5×147cm,
영국, 런던, 대영박물관
일본 에도 시대

여가

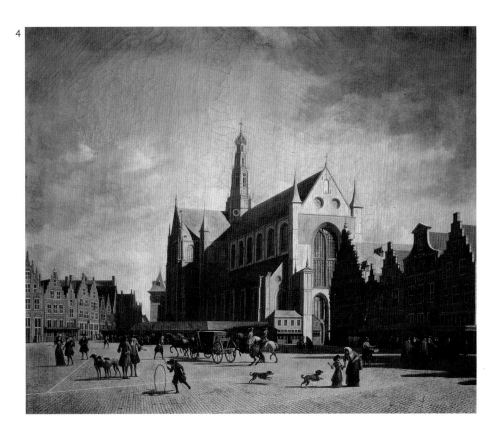

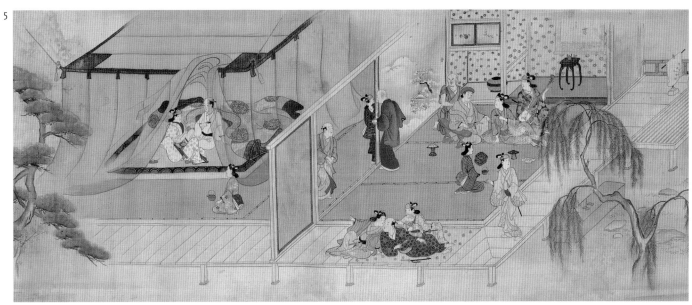

1700~1800년	1701년	1710년경
터키	프랑스	러시아

1 말 탄 전사들, 『칼리프 알리의 서사시』 중에서
작가 미상,
필사본 삽화,
영국, 런던, 대영박물관도서관

전쟁
동물

2 프랑스 왕 루이 14세
야생트 리고,
캔버스에 유채물감, 2.74×1.94cm,
프랑스, 파리, 루브르 박물관
바로크

정치
초상화

3 포틀라바 전투장의 표트르 대제
요한 고트프리드 탄아우어,
캔버스에 유채물감,
러시아, 상트페테르부르크,
에르미타슈 미술관
로코코

초상화
전쟁

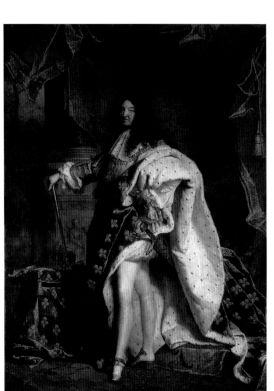

로코코

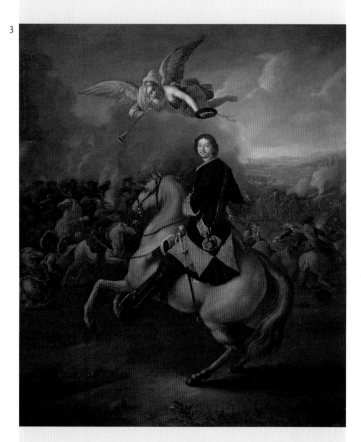

1711~1720년
이탈리아

4 천체 관측: 태양
도나토 크레티,
캔버스에 유채물감, 51×35cm,
바티칸시티, 바티칸 미술관
로코코

풍경

1713~1715년경
프랑스

5 프랑스 왕 루이 14세
앙투안 쿠아즈보,
대리석, 실물크기,
프랑스, 파리, 노트르담 대성당
로코코

초상화
종교

1716년
네덜란드

6 꽃과 과일
라헐 라위스,
캔버스에 유채물감, 89×68.5cm,
이탈리아, 피렌체,
피티 궁 팔라티나 미술관
로코코

정물

5

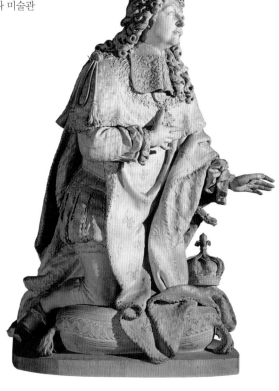

4

6

1717년
프랑스

1718~1719년경
프랑스

1720년
프랑스

1 키테라 섬의 순례
장 앙투안 와토,
캔버스에 유채물감, 1.29×1.94m,
프랑스, 파리, 루브르 박물관
로코코

풍경

2 질 또는 피에로
장 앙투안 와토,
캔버스에 유채물감, 1.85×1.5m,
프랑스, 파리, 루브르 박물관
로코코

여가

3 제르생의 가게 간판
장 앙투안 와토,
캔버스에 유채물감, 1.63×3.6m,
독일, 베를린, 샤를로텐부르크 궁
로코코

도시생활

5

4 루이 14세를 위해 엄숙하게
 개최된 의회, 1723년 2월 22일
 니콜라 랑크레,
 캔버스에 유채물감,
 프랑스, 파리, 루브르 박물관
 로코코

 역사
 초상화

5 모데나의 안나 소피아 엔리케타의
 초상화
 로살바 카리에라,
 종이에 파스텔, 59.5×46.5cm,
 이탈리아, 피렌체, 우피치 미술관
 로코코

 초상화

4

1 동무의 노송 老松
 가오 펑한,
 채색 부채, 너비 53cm,
 영국, 런던, 대영박물관
 중국 청 왕조

 풍경

2 헤라클레스와 옴팔레
 프랑수아 부셰,
 캔버스에 유채물감, 90×74cm,
 러시아, 모스크바, 푸슈킨 미술관
 로코코

 신화
 몸

3 아브라함과 천사들
 잠바티스타 티에폴로,
 캔버스에 유채물감, 1.4×1.2m,
 이탈리아, 베네치아, 산 로코 협회
 로코코

 종교

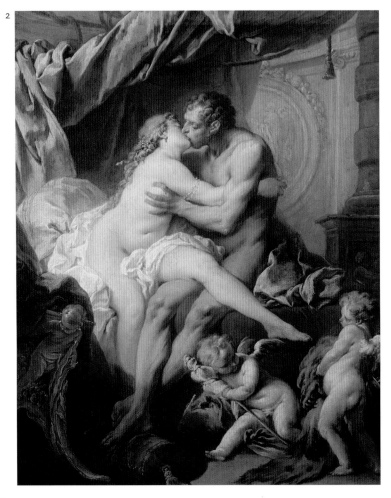

1740년경	1744년	1745년
인도	프랑스	프랑스

4 코끼리에 올라 탄 인드라와 천인ㅈㅅ 들의 행렬
작가 미상,
종이에 삽화, 23×38.2cm,
미국, 뉴욕, 피어폰트 모건 도서관
인도

종교
동물

5 식전 기도
장 바티스트 시메옹 샤르댕,
캔버스에 유채물감, 49.5×38.4cm,
러시아, 상트페테르부르크,
에르미타슈 미술관
로코코

가정생활

6 아르테미스 여신으로 분한 마리 아델라이드
장 마르크 나티에,
캔버스에 유채물감, 95×128cm,
이탈리아, 피렌체, 우피치 미술관
로코코

초상화
알레고리

4

5

6

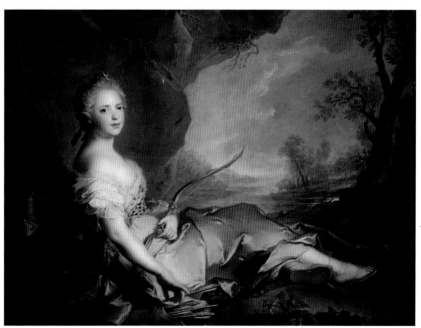

영국의 풍자화가, 사회적 품행을 논평하다

정치 · 도덕적 풍자諷刺가 문인들 사이에서 인기 주제로 부상하던 무렵, 윌리엄 호가스는 시대 분위기를 좇아 새로운 종류의 풍자 미술을 그렸다. 그는 화제가 될 만한 주제에 신랄한 유머와 의로운 분노를 담아 표현했다.

당시 삶에 대한 신랄한 풍자는 1728년 런던에서 초연된 영국 극작가 존 게이의 『거지 오페라』에서 찾아볼 수 있다. 이 오페라는 엄청난 성공을 거두었을 뿐 아니라, 상당한 사회적 영향을 미쳤다. 또 같은 시기 동안, 조나단 스위프트와 알렉산더 포프 같은 작가들의 대중적인 풍자시가 널리 보급되었다. 윌리엄 호가스는 위와 같은 문인들이 문학의 영역에서 달성한 성과를 미술 영역에서 선보인 화가이다. 호가스는 원래 장대한 역사화를 그리고 싶어 했다. 그러나 그는 이런 유형의 주제가 당시 영국 사회에서 별다른 관심을 끌지 못하리란 사실을 깨달았다. 일반 민중들이 과거보다 현재에 더 큰 흥미를 갖고 있음은 분명해 보였다. 호가스는 특히 게이의 문학에서 새로운 미술 형태 창조의 영감을 얻었다. 그는 마치 '배우들이 무대 위에서 연기하는 것과 비슷한' 방식으로 이야기를 들려주는 그림 장면들을 탄생시켰다.

호가스는 영어로 쓰인 가장 유명한 책 중 하나인 영국 종교작가 존 버니언의 『천로역정』(1678)에 대한 패러디 작품들을 제작했다. 그는 '매춘부의 편력'과 '탕아의 편력'이란 제목의 시리즈물을 선보임으로써 풍자 장르에 도전했다. 버니언이 신앙과 영성에 이르는 여정을 묘사했다면, 호가스는 도덕적 타락에 이르는 과정을 장면별로 묘사해 제시했다. 인색한 아버지로부터 큰 재산을 물려받은 탕아 톰 레이크웰은 가산을 모조리 탕진한 뒤 빚에 쪼들려 감옥에 수감되고, 결국엔 정신병원에서 생을 마감한다. 오른쪽 그림은 전체 여덟 장면 중 둘째 장면에 해당하는 작품이다. 막 유산을 상속받은 톰의 주변에는 그의 돈을 빼앗을 준비가 된 사람들로 가득 차 있다. 그중에서도 춤 선생과 펜싱 교사, 정원사가 그를 에워싸고 있다. 그들은 톰에게 멋진 일을 위해 화끈하게 돈을 쓸 것을 종용한다.

호가스는 이 새로운 유형의 미술 프로젝트에 필요한 자금을 마련하기 위해 새로운 방법을 고안했다. 그는 총 여덟 점의 동판화 연작 제작에 필요한 비용 10기니(1기니는 1파운드 1실링에 해당함) 상당의 구독 티켓을 발행한 뒤, 고객들에게 이 티켓을 미리 구입해줄 것을 요청했다. 호가스가 처음 회화로 제작했던 장면들은 이후 실시된 판화 제작의 토대가 되었다. 그는 이 회화들을 작업실에 진열함으로써 티켓의 판매율을 높이고자 했다. 그러나 정작 원작 회화를 팔려는 별다른 노력은 보이지 않았다. 그는 10년 걸려 완성한 〈탕아의 편력〉 그림을 미술 경매시장에 내놓았다. 그러나 이 그림들은 호가스가 판화로 벌어들인 수익에 비하면 턱없이 적은 양의 소득을 안겨주었다. 호가스는 또 자신의 판화가 해적판으로 유통되는 것을 막아줄 저작권법 운동을 강하게 추진함으로써 소득의 극대화를 꾀하기도 했다. 한동안 '호가스 법'으로 불린 이 법안은 〈탕아의 편력〉이 출판된 해이기도 한 1735년 마침내 통과되었다.

호가스는 웃음을 자아내기 충분한 세부 사항들을 작품 안에 방대하게 녹여 놓았다. 그러나 그가 전체 장면을 상당히 사실적인 시각으로 바라보았으며, 세심한 주의와 기법에 의거해 작업했음도 확실한 사실이다. 호가스에게 판화가 특히 중요했던 이유는 부유한 후원자나 국가의 공식적 주문에 얽매이지 않으면서도 윤택한 삶을 영위할 만한 돈을 벌게 해주었기 때문이다. 이처럼 예술가의 독립성이 형성돼 가면서, 화가들은 자신만의 주제를 선택할 필요성, 또 스스로가 선택한 사회에 대한 입장을 논평해야 하는 필요성을 느끼게 되었다.

탕아의 역정 II
윌리엄 호가스, 1733년,
원작 그림(왼쪽)과 그를 토대로
제작된 판화

by Wᵐ Hogarth & Publish'd according to Act of Parliament June yᵉ 25. 1735.

the unprovided Mind, Pleasure on her silver Throne And in their Train, to fill t

Memory in fetters bind; Smiling comes, nor comes alone; Come apish Dance, and swolen

1746년
영국

1 공원에서의 대화
토머스 게인즈버러,
캔버스에 유채물감, 73×67cm,
프랑스, 파리, 루브르 박물관
로코코

가정생활
초상화

1750년
영국

2 바스 훈위勳位를 받은 기사들의
웨스트민스터 사원 앞 행진
안토니오 카날레토,
캔버스에 유채물감, 99×102cm,
영국, 런던, 웨스트민스터 사원

도시
초상화

1750~1769년경
이탈리아

3 소네트와 함께 있는
고양이 아멜리노의 초상화
작가 미상,
캔버스에 유채물감,
이탈리아, 로마, 국립 미술관
로코코

동물

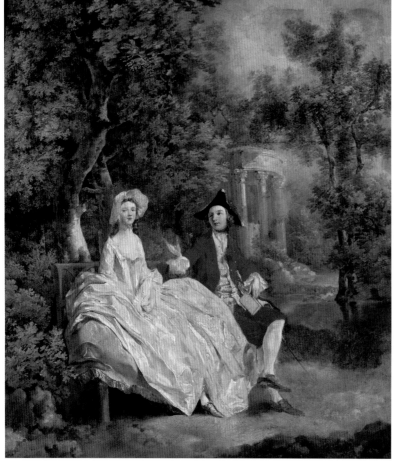

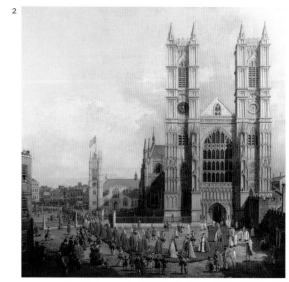

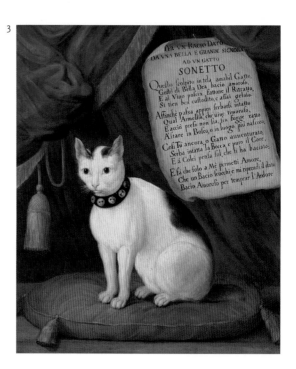

1750~1850년	1750년경	1752년경
쿡아일랜드	일본	이탈리아

4 라로통가 인물상
작가 미상,
광을 낸 흑단, 높이 69cm,
영국, 런던, 대영박물관
폴리네시아

종교

5 토끼와 가을 풀밭(세부)
작가 미상,
6겹으로 된 2중 병풍그림,
전체 화면 1.54×3.27m,
영국, 런던, 대영박물관
일본 에도 시대

동물

6 향신료 상점
피에트로 롱기,
캔버스에 유채물감, 60×48cm,
이탈리아, 베네치아,
아카데미아 미술관
로코코

도시생활

5

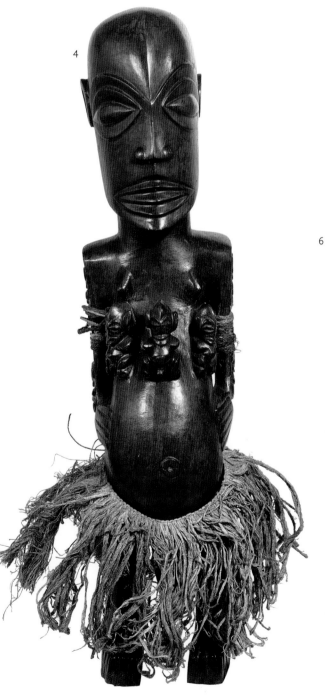

4

6

1753년
이탈리아

1755년
이탈리아

1755년
프랑스

1 트로이에서 탈출하는 아이네이스
폼페오 바토니,
캔버스에 유채물감, 76×96cm,
이탈리아, 토리노, 사바우다 미술관
로코코

신화

2 성 베드로 대성당 내부
조반니 파올로 판니니,
캔버스에 유채물감, 98×133cm,
이탈리아, 베네치아,
카레초니코 미술관

종교
도시생활

3 마담 퐁파두르의 초상화
모리스 캉탱 드 라 투르,
캔버스에 파스텔, 1.75×1.28m,
프랑스, 파리, 루브르 박물관
로코코

초상화

1756년
일본

1757년경
이탈리아

1757~1759년
독일

4 두 게이샤와 사미센 상자를
들고 있는 소년
오쿠무라 마사노부,
종이에 인쇄, 42.3×30.2cm,
영국, 런던, 대영박물관
일본 에도 시대

여가

도시생활

5 로비의 가면 쓴 사람들
피에트로 롱기,
버스에 유채물감, 61×49cm,
이탈리아, 베네치아,
퀘리니 스탐팔리아 재단
로코코

여가

6 파리스의 심판
안톤 라파엘 멩스,
캔버스에 유채물감, 2.26×3.85m,
러시아, 상트페테르부르크,
에르미타슈 미술관
신고전주의

신화

5

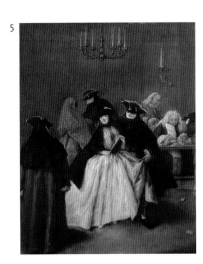

4

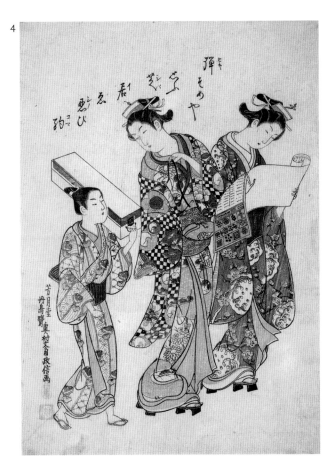

신고전주의

6

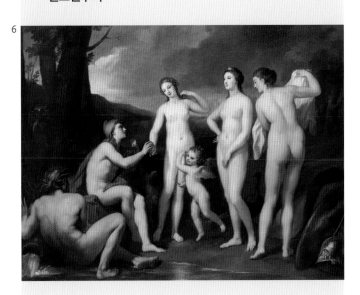

1759년경
이탈리아

1760년경
이탈리아

1 깨진 물주전자
장 바티스트 그뢰즈,
캔버스에 유채물감, 108×86cm,
프랑스, 파리, 루브르 박물관
로코코

가정생활
알레고리

2 동쪽으로 본, 산 마르코 광장
안토니오 카날레토,
캔버스에 유채물감, 45×76.2cm,
프랑스, 파리, 자크마르 앙드레
미술관

도시

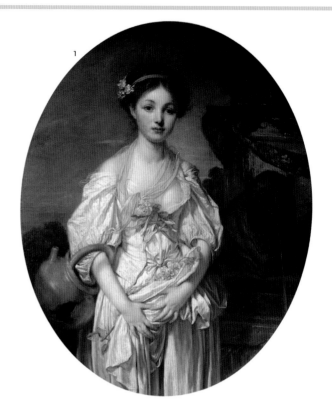

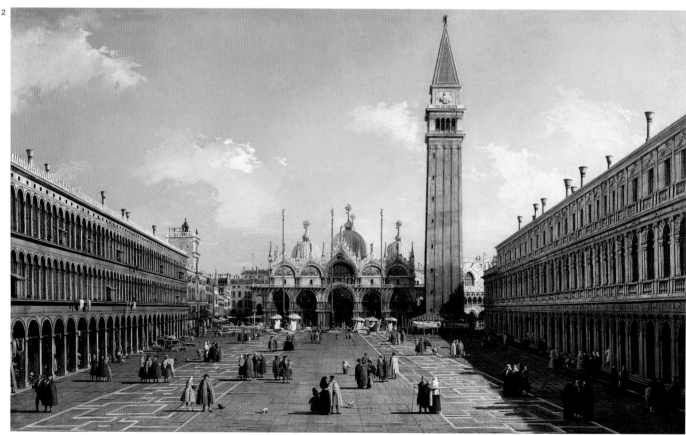

1760년경	1761년	1763년	1763년
프랑스	프랑스	프랑스	프랑스

3 아를의 양장점
앙투안 라스팔,
캔버스에 유채물감,
프랑스, 아를, 라투 미술관
로코코

도시생활

4 마을 결혼 계약
장 바티스트 그뢰즈,
캔버스에 유채물감, 92×118cm,
프랑스, 파리, 루브르 박물관
로코코

가정생활

5 정물
장 바티스트 시메옹 샤르댕,
캔버스에 유채물감, 38×45cm,
프랑스, 파리, 루브르 박물관
로코코

정물

6 브리오시
장 바티스트 시메옹 샤르댕,
캔버스에 유채물감, 47×56cm,
프랑스, 파리, 루브르 박물관
로코코

정물

3

5

4

6
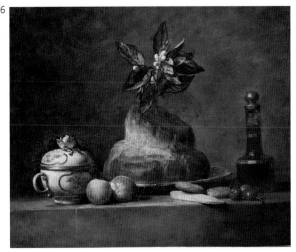

일본 화가들이 고도의 채색 목판화 기술을 이용해 실제 세계를 묘사하다

에도 시대 화가들은 일상 풍경을 담은 목판화를 제작했다. 그들의 목판 기술은 일본 미술을 역대 최고의 수준으로 끌어올렸으며, 이때 제작된 판화들은 훗날 서양화가들에게 심대한 영향을 미쳤다.

판화 기술은 1615년부터 19세기 중엽까지 존속하며 비교적 태평한 시절을 구가한 일본 에도시대에 발전했다. 가장 일반적인 방법은 목판화 기술이었다. 화가가 원작 그림을 투명한 종이 위에 베껴놓으면, 숙련된 기능공은 한 장 또는 그 이상의 체리 목판에 같은 그림을 새겨 넣었다. 그러면 인쇄업자가 뽕나무 껍질로 만든 호시hosh라고 불리는 튼튼한 종이 위에 상을 찍어냈다.

판화 미술의 아름다움이 절정에 달한 18세기에 가장 큰 사랑을 받은 것은 '떠다니는 세계의 그림'이라고도 불린 우키요에였다. 일상의 덧없는 기쁨을 표현한다고 여겨진 우키요에ukiyoe에 대해 당대인은 다음과 같은 설명을 덧붙였다. 그것은 "오직 순간을 위해 존재하고, …해와 달, 벚꽃과 단풍나무, 음주와 가무, 혹은 강물의 흐름에 몸을 맡긴 채 떠다니는 조롱박처럼, …다만 떠다님으로써 기분을 맑게 하는 것"이다. 이와 같은 즐거운 감정은 늘 시끌벅적했던 도시인 에도(현재의 도쿄)와 오사카, 교토의 찻집, 극장, 홍등가 등에서 쉽게 찾아볼 수 있었다. 실제로 이런 장소는 서민들에게 가장 사랑받은 판화들의 배경을 이뤘다. 일본의 대중적 연극 가부키의 인기가 높아지면서, 당시 연극 장면 및 출연 배우들을 형상화한 판화도 크게 유행했다. 아름다운 여인들, 대개 고급 기녀(게이샤)를 형상화하거나 애인과 함께 있는 여인의 모습을 묘사한 판화가 큰 인기를 얻었다.

기타가와 우타마로는 가장 뛰어난 판화가 중 하나였다. 그는 여성의 아름다움을 가능한 모든 형태로 포착해냈다. 담당 인쇄업자는 우타마로 판화의 은밀한 매혹을 강조하기 위해 금가루와 진주가루를 사용하기도 했다. 우타마로는 새와 벌레, 조개 등을 주제로 한 품위 있는 삽화를 제작했다. 비록 정치 풍자 죄로 고소되면서 논쟁 속에 화가로서의 생애를 마감하는 비운을 맞았지만 말이다.

한편 스즈키 하루노부는 여성과 연인을 그린 그림으로 잘 알려진 예술가였다. 설경과 야경을 묘사한 작품을 제작하면서, 그는 빛과 그림자의 강한 대비를 일본화가 중 처음으로 사용했다. 그는 각각의 색채에 맞게 따로따로 분리된 목판을 이용함으로써 채색 판화

기술을 완성시켰다. 비평가들은 〈벌레 잡기〉에서 그가 사용한 양식을 상당히 높게 평가했다. 하루노부는 몇 차례의 겹 인쇄를 통해 벨벳 같이 부드럽고 어두운 배경을 탄생시켰으며, 그 결과 배경 앞의 두 연인과 손에 들린 등불이 더 부각돼 보이게 하는 효과를 낳았다. 또 그는 오 센o Sen이라 불린 여종업원에게서 영감을 얻어, 연약하고 우아한 특유의 여성상을 탄생시켰다.

일본 판화는 마침내 일본이 문화적 고립 상태에서 벗어난 1850년대부터 서방 세계에 유입되기 시작했다. 그로부터 10년쯤 뒤에는 이국적인 일본 제품을 판매하는 전문 상점들이 파리 안에 들어섰다. 1856년 클로드 모네는 생애 첫 판화를 구입했다. 그는 일본 판화에 대한 열정을 에드가 드가, 제임스 휘슬러, 에두아르 마네, 메리 커샛, 그 밖의 여러 화가들과 공유했다. 이들은 일본 판화의 대표적 요소들 상당량을 자신의 작품 안에 도입시켰는데, 이를테면 원근법을 무시함으로써 가능해지는 공간과 형상에 대한 극적인 처리, 근대 도시생활에 대한 예찬, 선명한 윤곽선과 시각적 대비를 통한 강조, 색채와 문양으로 채워진 평면 사용 등이 여기에 속했다. 빈센트 반 고흐는 다음과 같이 말한 바 있다. "나는 일본인들의 명료함이 부럽다. …그들의 작품은 숨쉬기만큼이나 간단하다. …그들은 몇 번의 확실한 붓질로 형상을 만들어낸다. 마치 코트 단추를 채우는 것만큼이나 손쉽게 말이다."

벌레 잡기
수즈키 하루노부,
1776~1778년경
일본 에도 시대

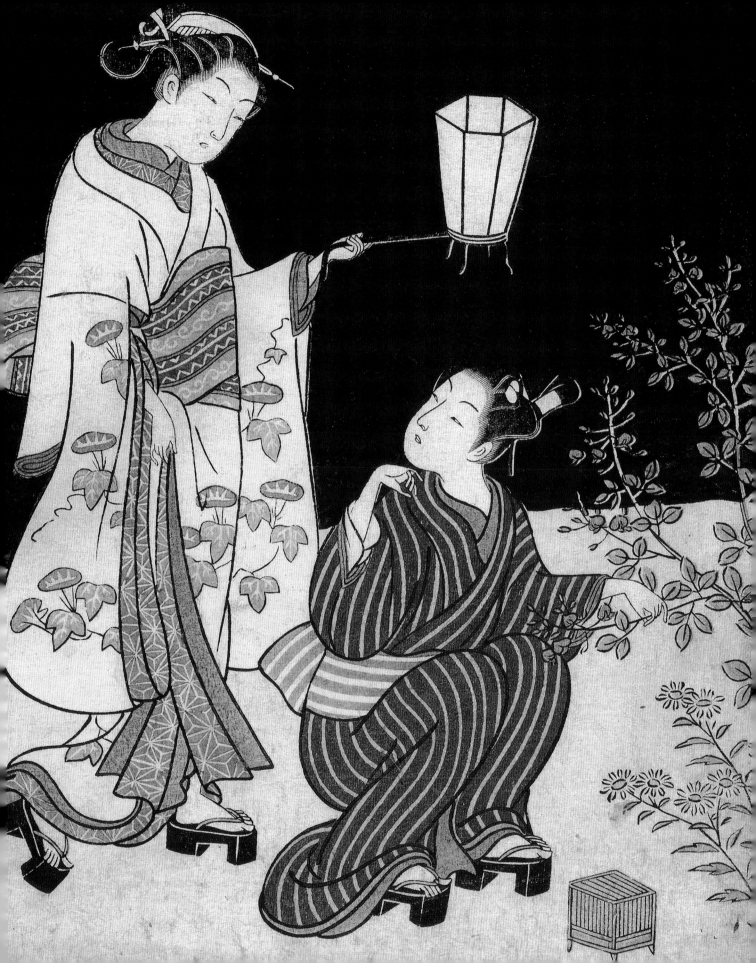

4

5

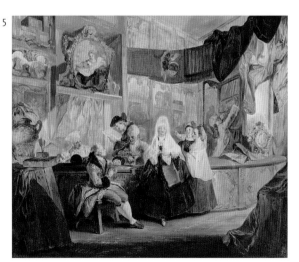

6

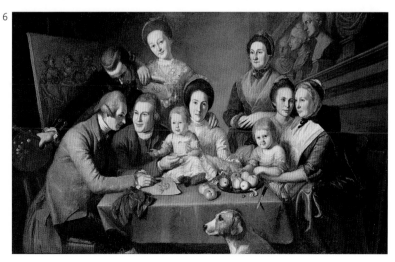

1 예수 승천일을 맞아 부첸토로(베네치
아 공화국의 국선國船 – 옮긴이)에 오른
도제
프란체스코 구아르디,
캔버스에 유채물감, 66×101cm,
프랑스, 파리, 루브르 박물관
로코코

도시
도시생활

2 자화상
조슈아 레이놀즈,
캔버스에 유채물감, 71.5×58cm,
이탈리아, 피렌체, 우피치 미술관
로코코

초상화

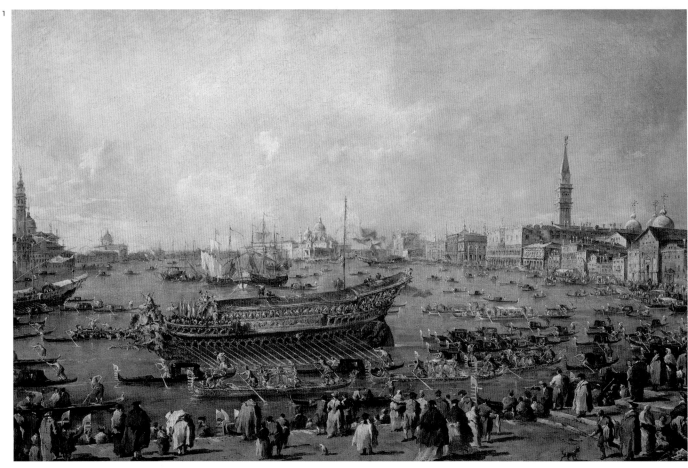

5

3

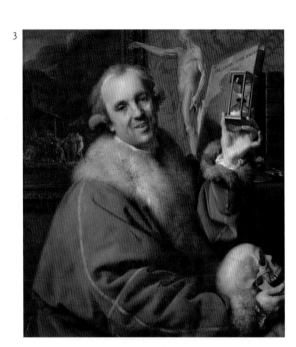

6

4

1784년경 영국	**1784년** 러시아	**1784년경** 프랑스

1 몽유병에 시달리는 맥베스 부인
헨리 푸젤리,
캔버스에 유채물감, 2.21×1.6m,
프랑스, 파리, 루브르 박물관
낭만주의

문학

2 러시아 의상을 입은
시골 여자의 초상화
이반 아르구노프,
캔버스에 유채물감, 67×54cm,
러시아, 모스크바,
트레티야코프 미술관

시골생활
초상화

3 호라티우스 형제의 맹세
자크 루이 다비드,
캔버스에 유채물감, 3.3×4.27m,
프랑스, 파리, 루브르 박물관
신고전주의

역사

낭만주의

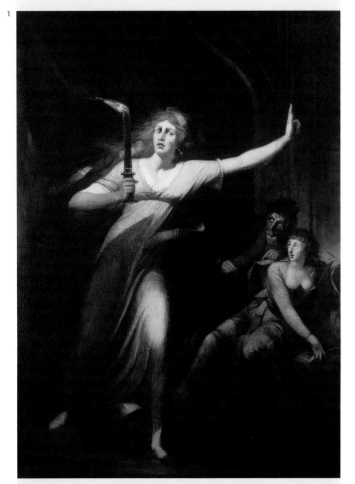

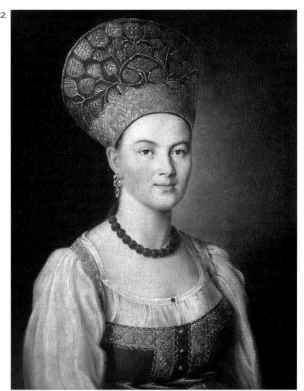

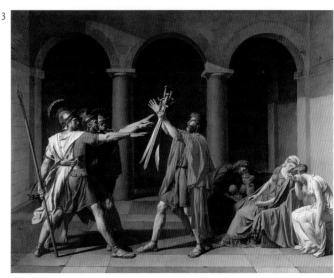

1785년경
프랑스

1786년
프랑스

4 벤저민 프랭클린의 초상화
조세프 뒤플레시스,
캔버스에 유채물감, 72.4×59.6cm,
미국, 워싱턴 D.C.,
국립 초상화 미술관

초상화

5 딸들과 함께 작업실에 있는
화가의 초상화
장 로랑 모스니에,
캔버스에 유채물감, 2.3×1.75m,
러시아, 상트페테르부르크,
에르미타슈 미술관
로코코

초상화

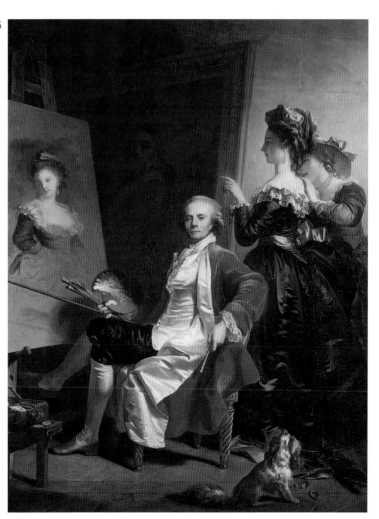

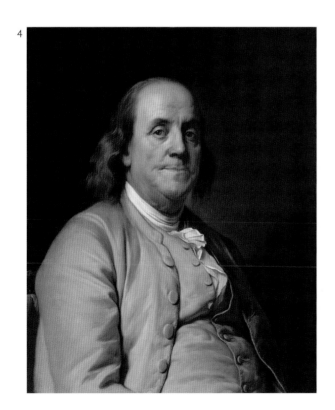

1 셋슈 토요
카신사이 미와,
나무에 채색과 옻칠, 수정 눈,
받침 포함 높이 23.5cm,
영국, 런던, 대영박물관
일본 에도 시대

초상화

2 큐피드와 프시케
안토니오 카노바,
대리석, 높이 155cm,
프랑스, 파리, 루브르 박물관
신고전주의

신화
몸

3 자화상
안젤리카 카우프만,
캔버스에 유채물감, 128×93.5cm,
이탈리아, 피렌체, 우피치 미술관
신고전주의

초상화

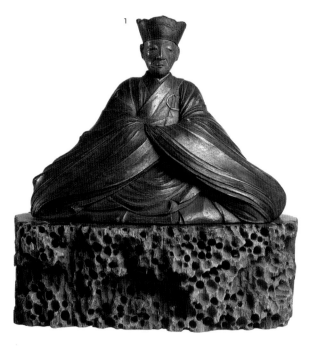

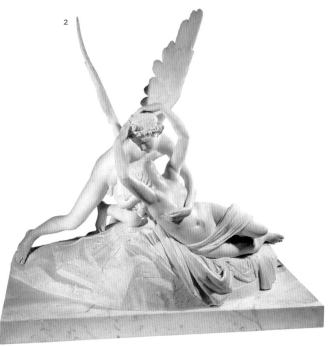

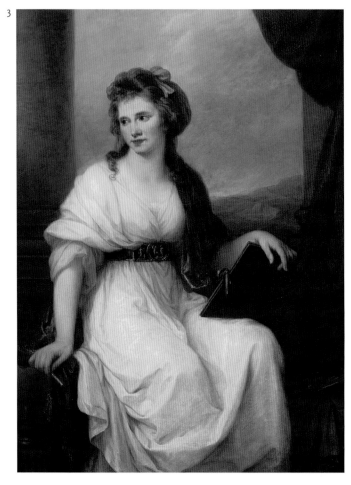

1787~1789년
프랑스

1787년경
프랑스

1788년
일본

4 키스 훔치기
장 오노레 프라고나르,
캔버스에 유채물감, 45×55cm,
러시아, 상트페테르부르크,
에르미타슈 미술관

가정생활

5 님의 메종 카레
위베르 로베르,
캔버스에 유채물감,
프랑스, 파리, 루브르 박물관
신고전주의

6 2층 방의 연인들,
"우타 마쿠라(베개의 시)" 중에서
기타가와 우타마로,
목판화, 25.5×36.9cm,
영국, 런던, 대영박물관
일본 에도 시대

여가

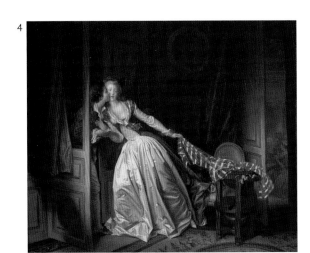

1 화가 위베르 로베르의 초상화
엘리자베스 비제 르브룅,
캔버스에 유채물감, 105×85cm,
프랑스, 파리, 루브르 박물관
신고전주의

초상화

2 자화상
엘리자베스 비제 르브룅,
캔버스에 유채물감, 100×81cm,
이탈리아, 피렌체, 우피치 미술관
신고전주의

초상화

3 교육받는 아킬레우스
대★루이 장 프랑수아 라그르네,
캔버스에 유채물감,
미국, 뉴욕 주州, 리버데일 온
허드슨, 모스 스탠리 컬렉션
신고전주의

신화

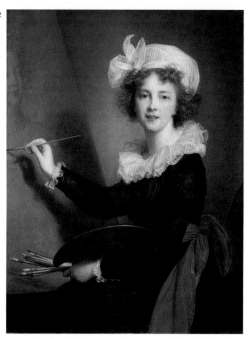

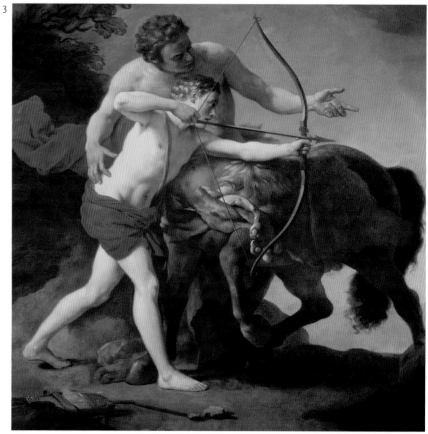

1792년
프랑스

4 잠든 엔디미온
안느 루이 지로데 드 루시 트리오종,
캔버스에 유채물감, 1.99×2.61m,
프랑스, 파리, 루브르 박물관
낭만주의

신화
몸

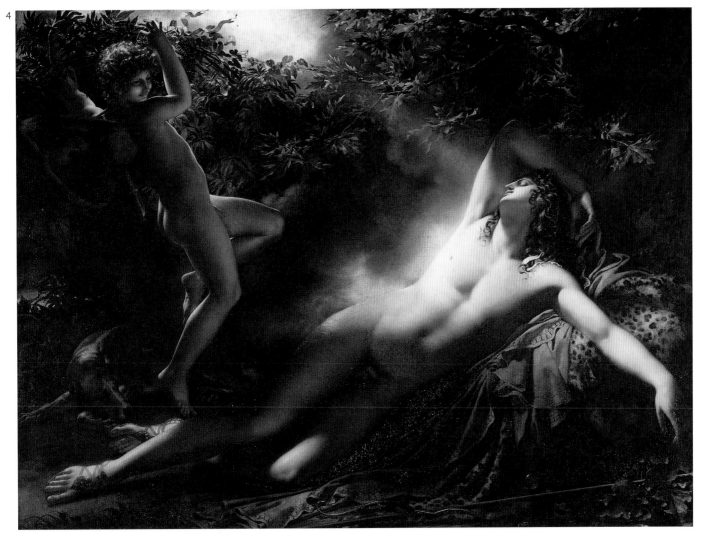
4

1793년
프랑스

1794년
영국

1 마라의 죽음
자크 루이 다비드,
캔버스에 유채물감, 165×128cm,
벨기에, 브뤼셀 왕립미술관
신고전주의

역사
초상화

2 태고적부터 계신 이,
『유럽, 예언』의 권두화
윌리엄 블레이크,
에칭, 22.5×17.7cm,
미국, 뉴욕 주州,
피어폰트 모건 도서관
낭만주의

종교

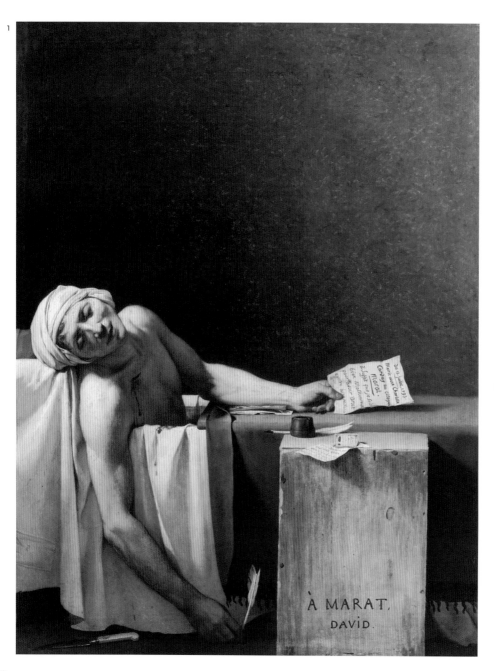

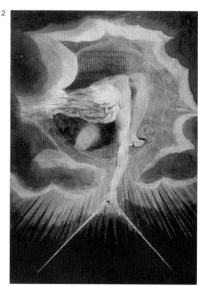

3 카를로스 4세에게 평화를
제안하는 고도이
호세 아파리시오 잉글라다,
캔버스에 유채물감,
스페인, 마드리드, 산 페르난도
왕립 미술 아카데미

역사
알레고리

4 루브르 대 전시실 전경
위베르 로베르,
캔버스에 유채물감, 34×42cm,
프랑스, 파리, 루브르 박물관

도시생활

5 사랑에 빠진 풀치넬라
조반니 도메니코 티에폴로,
프레스코, 1.96×1.6m,
이탈리아, 베네치아,
카레초니코 미술관

여가
문학

6 페르세우스
안토니오 카노바,
대리석, 2.2m,
바티칸시티, 바티칸,
피오 클레멘티노 미술관
신고전주의

신화
몸

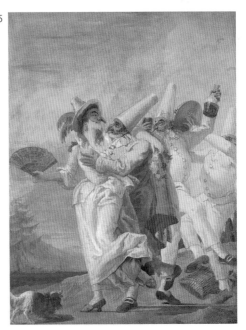

1798~1805년경
스페인

1798~1805년경
스페인

1 옷 입은 마야
프란시스코 데 고야,
캔버스에 유채물감, 95×190cm,
스페인, 마드리드, 프라도 미술관

초상화

2 옷 벗은 마야
프란시스코 데 고야,
캔버스에 유채물감, 97×190cm,
스페인, 마드리드, 프라도 미술관

몸
초상화

3 어머니 되기의 행복
 프랑수아 제라르,
 캔버스에 유채물감,
 러시아, 상트페테르부르크,
 에르미타슈 미술관

 가정생활

4 아이스코게 부셰레트의 아이들
 토머스 로렌스,
 캔버스에 유채물감, 1.94×1.45m,
 프랑스, 파리, 루브르 박물관

 초상화

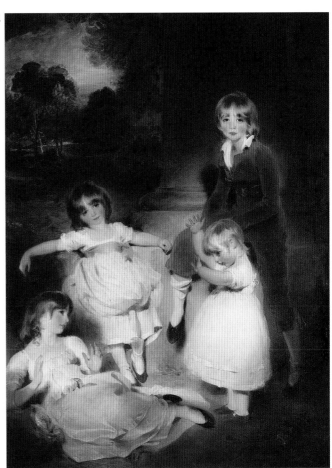

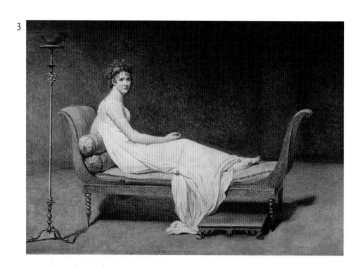

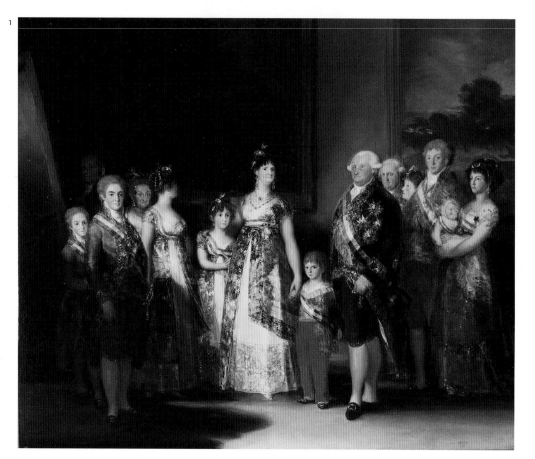

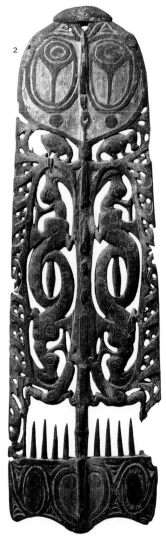

1800년	1800년경	1800~1900년경
프랑스	인도	콩고

4 자화상
엘리자베스 비제 르브룅,
캔버스에 유채물감, 78.5×68cm,
러시아, 상트페테르부르크,
에르미타슈 미술관
로코코

초상화

5 『가지Gazi의 전설』 중 한 장면
작가 미상,
두루마리 그림, 세부,
영국, 런던, 대영박물관
인도

동물
신화

6 가면
작가 미상,
나무에 섬유 턱수염과 털로 만든 뿔,
높이 142cm,
영국, 런던, 대영박물관
콩고 송게 족

종교

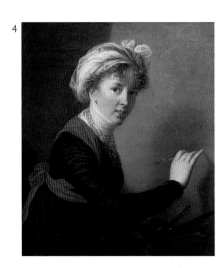

1801년경
러시아

1803년
일본

1804년
프랑스

1 모스크바의 붉은 광장
표도르 알렉시예프,
캔버스에 유채물감,
러시아, 모스크바,
트레티야코프 미술관

도시
도시생활

2 고급 매춘부들,
『아오이 선생의 매혹 연대기』 중에서
사이토 슈호,
목판화, 25.7×36.4cm,
영국, 런던, 대영박물관

일본 에도 시대

도시생활

3 야파의 전염병 환자들을 방문한
나폴레옹, 1799년 3월 11일
앙투안 장 그로,
캔버스에 유채물감, 5.32×7.20m,
프랑스, 파리, 루브르 박물관

낭만주의

역사
초상화

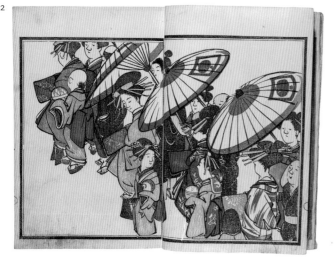

226

1804년
프랑스

1805〜1807년
프랑스

1807년
프랑스

4 부富보다 사랑을 택하는 순결
피에르 폴 프루동,
캔버스에 유채물감,
러시아, 상트페테르부르크,
에르미타슈 미술관
신고전주의

알레고리
몸

5 나폴레옹 대관식
자크 루이 다비드,
캔버스에 유채물감, 6.9×9.27m,
프랑스, 파리, 루브르 박물관
신고전주의

정치
초상화

6 나폴레옹 보나파르트의 초상화
프랑수아 제라르,
캔버스에 유채물감,
이탈리아, 나폴리,
카포디몬테 미술관
신고전주의

정치
초상화

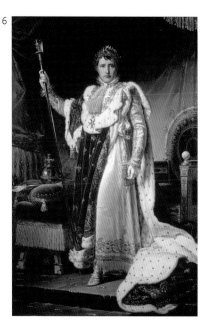

1808년경 스페인	1808년 이탈리아	1810년경 이탈리아
1 **콜로수스 혹은 공포** 프란시스코 데 고야, 캔버스에 유채물감, 116×105cm, 스페인, 마드리드, 프라도 미술관 신화 알레고리	2 **비너스로 분한 폴린 보르게세** 안토니오 카노바, 나무 받침대와 대리석, 길이 1.99m, 이탈리아, 로마, 보르게세 미술관 **신고전주의** 초상화 몸	3 **콜로세움 풍경** 표도르 마트베예프, 캔버스에 유채물감, 러시아, 모스크바, 트레티야코프 미술관 **신고전주의** 풍경

1810년경	1814년	1815년
러시아	스페인	스페인

4 비너스와 아도니스
피터 소콜로프,
캔버스에 유채물감,
러시아, 싱트페테르부르크,
에르미타슈 미술관
신고전주의

신화
몸

5 1808년 5월 3일
프란시스코 데 고야,
캔버스에 유채물감, 2.66×3.45m,
스페인, 마드리드, 프라도 미술관

전쟁
역사

6 자화상
프란시스코 데 고야,
캔버스에 유채물감, 46×35cm,
스페인, 마드리드, 프라도 미술관

초상화

4
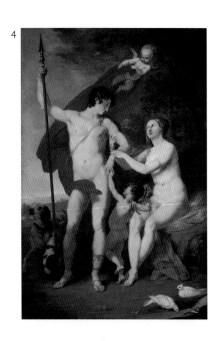

5

6

1 안토니오 카노바의 초상화
토머스 로렌스,
캔버스에 유채물감, 96.5×71cm,
이탈리아, 포사뇨,
카노바 조각 미술관

초상화

2 메두사호의 뗏목
테오도르 제리코,
캔버스에 유채물감, 4.91×7.16m,
프랑스, 파리, 루브르 박물관
낭만주의

사회 저항
몸

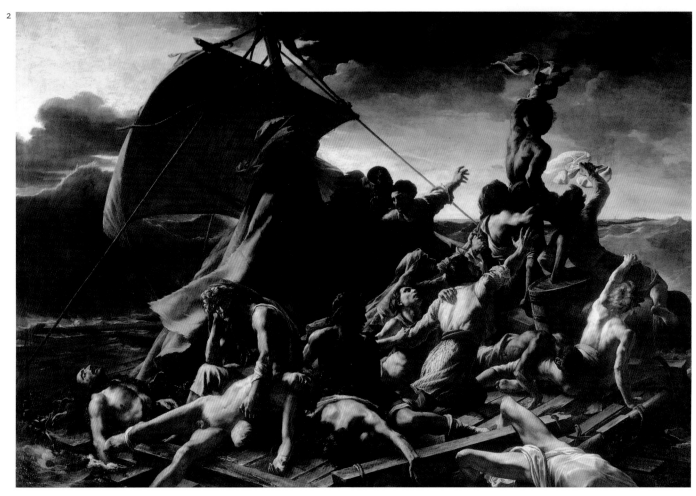

3 데덤 수문과 제분소
존 컨스터블,
캔버스에 유채물감, 53.7×76.2cm,
영국, 런던, 빅토리아 앤드
앨버트 박물관
낭만주의

풍경
시골생활

4 알프스 산 풍경
요한 크리스티안 달,
캔버스에 유채물감,
독일, 뉘른베르크,
게르만 국립 박물관
낭만주의

풍경

5 산 로렌초 성당 내부
조반니 밀리아라,
캔버스에 유채물감,
이탈리아, 밀라노 미술관
낭만주의

종교
도시생활

3

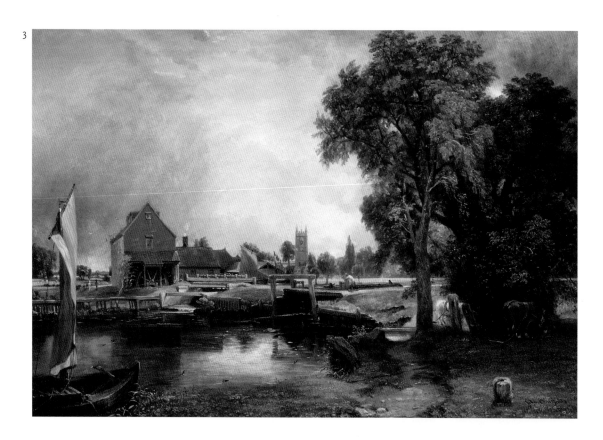

4

5

1822~1823년
프랑스

1823~1824년
독일

1823년
영국

1 미친 여자
테오도르 제리코,
캔버스에 유채물감, 77×64.5cm,
프랑스, 파리, 루브르 박물관
낭만주의

초상화

2 난파선 잔해 혹은 얼음바다
카스파 다비트 프리드리히,
캔버스에 유채물감, 97×127cm,
독일, 함부르크 미술관
낭만주의

풍경

3 주교의 집에서 바라본
솔즈베리 대성당 앞 풍경
존 컨스터블,
캔버스에 유채물감,
87.6×111.8cm, 영국, 런던,
빅토리아 앤드 앨버트 박물관
낭만주의

풍경
시골생활

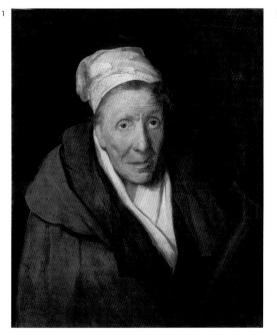

232

5

4
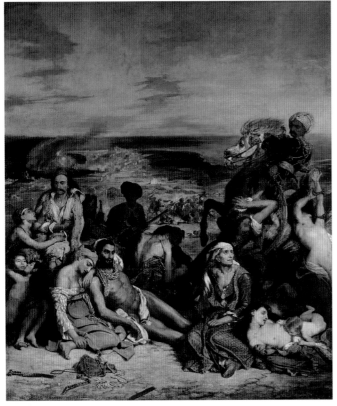

6

1 **사르다나팔로스의 죽음**
외젠 들라크루아,
캔버스에 유채물감, 3.95×4.95m,
프랑스, 파리, 루브르 박물관
낭만주의

역사
몸

2 **나이아가라 폭포**
조지 캐틀린,
캔버스에 유채물감, 0.41×2.17m,
미국, 워싱턴 D.C.,
미국 스미소니언 박물관
허드슨강 화파

풍경

1

2

3 폼페이 최후의 날
칼 파블로비치 브률로프,
캔버스에 유채물감, 4.56×6.51m,
러시아, 상트페테르부르크,
에르미타슈 미술관
아카데믹

역사

4 민중을 이끄는 자유의 여신,
1830년 7월 28일
외젠 들라크루아,
캔버스에 유채물감, 2.6×3.25m,
프랑스, 파리, 루브르 박물관
낭만주의

알레고리
역사

5 스루가 지방의 에리지
가쓰시카 호쿠사이,
채색 목판화, 25.9×38.2cm,
영국, 런던, 대영박물관
일본 에도 시대

풍경

아카데믹

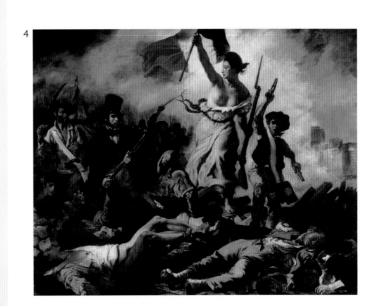

3

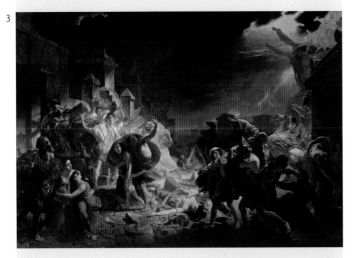

5

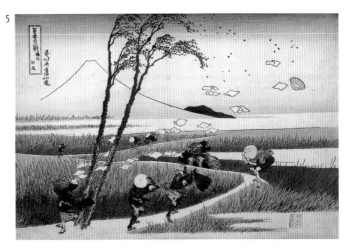

사진의 발명이 화가의 역할을 바꿔놓다

사진이 발명되면서 화가들은 자신의 생각을 표현할 새로운 방법을 찾지 않을 수 없었다. 사진은 화가들에게 도움과 영감을 동시에 제공해주었다.

1830년대, 초기 다게레오타이프의 사진(은판 사진)은 놀라운 발명품으로서의 잠재력을 입증해보이고 있었다. 일부 화가들은 사진이 근본적으로 회화의 가치를 손상시키리라 생각했다. J. M. W. 터너는 다음과 같이 말했다. "이것은 미술의 종말이다. 내게 한창때가 있었다는 것이 기쁠 따름이다." 나아가 폴 들라로슈는 "오늘부로 회화는 죽었다!"라고까지 탄식했다. 그러나 처음부터 이 발명품은 화가들에게 긍정적인 혜택을 안겨주었다. 사진을 이용해 작업하는 것이 모델을 이용해 작업하는 것보다 한결 효과적일뿐더러 가격도 저렴했기 때문이다. 외젠 들라크루아와 귀스타브 쿠르베, 존 에버렛 밀레이 같은 화가들이 1850년대 초엽부터 사진을 이용하기 시작했다.

화가들은 또 사진이 포착할 수 있는 이미지에 매료되었다. 초창기 카메라는 긴 노출 시간을 요구했고, 따라서 움직이는 사물을 흐릿하게 나타내거나, 사진 위에 귀신같은 이미지를 남기곤 했다. 클로드 모네의 시끌벅적한 거리 풍경 속 군중들의 모습은 뚜렷하지 않으며, 카미유 코로의 낭만적인 풍경 속 나뭇잎들은 마치 산들바람에 부드럽게 흔들리는 듯 약간 흐릿한 인상을 준다. 이러한 효과는 흔히 나뭇잎 사이로 새어 들어오는 빛을 찍은 사진에서 발견되는 '헐레이션halation'에서 영감을 얻은 것이다. 헐레이션 상태에서 밝은 빛은 어두운 주변 형상을 흐릿하게 만들었다.

사진 기술의 발전은 노출 시간을 단축시켰고, 이런 발전은 무엇보다 화가들이 결코 맨눈으로는 볼 수 없었던 것들의 관찰을 가능하게 했다. 가령 전속력으로 질주하는 경주마의 속도감을 표현하기 위해, 말의 네 다리를 전부 땅에서 떨어진 모습으로 묘사하는 것은 여러 세대에 걸쳐 화가들 사이에 사용돼 온 표현 방법이었다. 테오도르 제리코의 〈엡섬 더비 경마 대회〉에도 생생하게 묘사된 이른바 '나는 듯한 질주flying gallop'는 사실상 사냥 및 경마 그림의 상투적 표현 방법으로 이용돼 오고 있었다. 그러나 동물의 움직임을 한 장면씩 관찰한 에드워드 마이브리지의 선구적인 연구 〈움직이는 말〉(1878)과 〈움직이는 동물 운동〉(1887)이 제작되면서 화가들은 표현법이 잘못됐으며, 새로운 통찰과 자연 원리에 입각해 동물을 묘사할 수 있음을 깨닫게 되었다. 이는 인간의 움직임의

경우도 마찬가지였다. 에드워드 마이브리지와 토머스 에이킨스, 그 밖의 인물들이 운동선수를 연속 촬영해 연구한 사진들은 이를 입증해주었다.

사진은 또 화가들의 화면 구성 방식에도 변화를 몰고 왔다. 이전까지 화가들은 자신의 그림을 모든 것이 완비된 단일체로 인식했고, 이런 그림들 속에서 명료하고 안정적인 방식으로 주제를 표현했다. 그러나 순간적인 사진 이미지를 얻는 게 가능해지면서, 일부 화가들은 좀더 비형식적인 접근법을 취하기 시작했다. 가령 우리는 에드가 드가의 인물들이 종종 화면 끝에서 잘려나가거나, 기둥 뒤로 머리를 숨기는가 하면, 그림틀 너머로 보이지 않는 어떤 것을 물끄러미 바라보고 있는 것을 확인할 수 있다. 이런 그림은 더 폭넓은 리얼리티의 단면들을 담아내는 동시에, 카메라로 포착한 것과 비슷한 종류의 이미지들을 제시했다.

사진의 가장 중요한 효과 중 하나는 세부 사항을 포착하는 능력에 있었다. 19세기 중반까지 화가의 재능은 곧 세부 묘사를 완성하는 역량에 따라 결정되었다. 사람들은 화가에게 완벽하게 사실적인 작품을 완성해 줄 것을 기대했다. 그러나 이제 카메라가 이런 역할을 대신하게 되면서, 화가들은 세계의 또 다른 이미지를 생산하는 데 회화를 이용할 수 있게 되었다. 처음에 많은 비평가들은 낭만주의자 및 인상주의자들을 무능한 화가로 낙인찍었는데, 왜냐하면 비평가의 눈에는 이들 화가의 작품이 충분히 완성되지 못한 것처럼 보였기 때문이다. 그러나 이제 그들의 느슨한 양식과 리얼리티에 대한 나름의 해석 능력은 단순한 자연주의보다 높은 평가를 받았다. 실제 세계를 포착하는 일이 사진가들의 과제로 이양되면서 화가들은 리얼리티를 마음껏 변형시킬 자유를 획득한 셈이 되었다.

엡섬 더비 경마 대회
테오도로 제리코,
1821년

질주하는 말, '동물 운동' 연작 중에서
에드워드 마이브리지,
1887년

1835년경	1835년	1835년
프랑스	영국	일본

4 **자화상**
장 바티스트 카미유 코로,
캔버스에 유채물감, 34×25cm,
이탈리아, 피렌체, 우피치 미술관

초상화

5 **영국 국회의사당 화재**
조지프 말로드 윌리엄 터너,
캔버스에 유채물감, 92×123cm,
미국, 펜실베이니아,
필라델피아 미술관
낭만주의

역사
도시

6 **후지 산을 오르는 용,
후지 산의 백 가지 풍경 중에서**
가쓰시카 호쿠사이,
목판화, 22.7×31.4cm,
영국, 런던, 대영박물관
일본 에도 시대

풍경

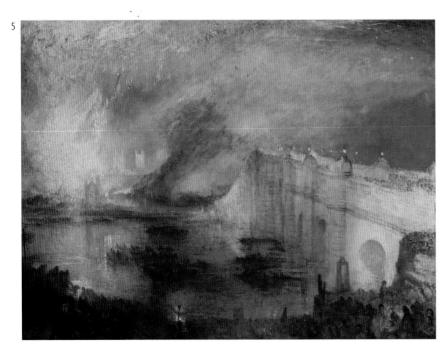

1 신에 대한 믿음
로렌초 바르톨리니,
대리석, 실물크기, 이탈리아,
밀라노, 폴디 페촐리 미술관
신고전주의

종교
몸

2 소피아 자모이스카
차르토리스키 공주의 무덤
로렌초 바르톨리니,
대리석, 이탈리아, 피렌체,
산타 크로체 교회
신고전주의

죽음
초상화

3 소피아 자모이스카
차르토리스키 공주의 무덤(세부)
로렌초 바르톨리니,
대리석, 실물크기,
이탈리아, 피렌체, 산타 크로체 교회
신고전주의

죽음
초상화

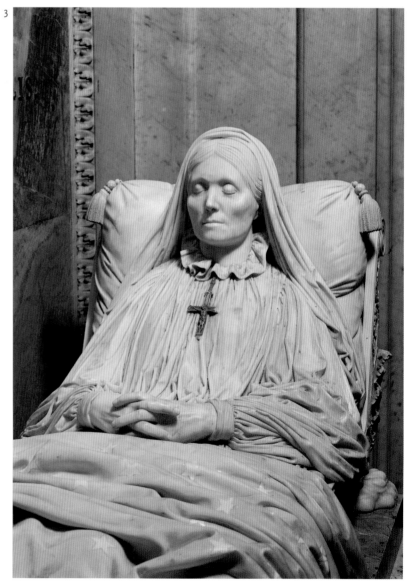

1843년
프랑스

1846년경
프랑스

4 테세우스와 미노타우로스
앙투안 루이 바리,
청동, 높이 45cm,
프랑스, 파리, 루브르 박물관
아카데믹

신화
몸

5 히포그리프에 올라탄 안젤리카와
로저
앙투안 루이 바리,
청동, 높이 51cm,
프랑스, 파리, 루브르 박물관
아카데믹

신화

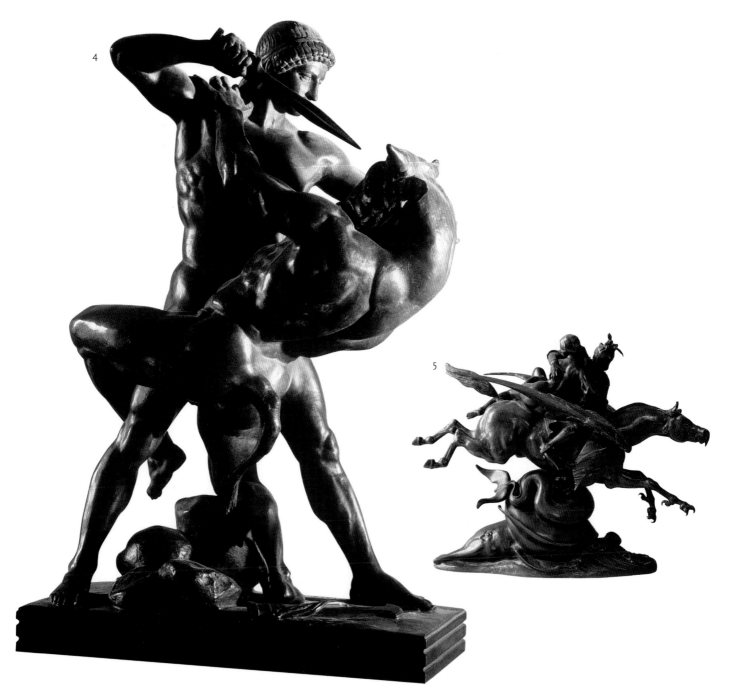

1 세번 강과 와이 강이 만나는 풍경
조지프 말로드 윌리엄 터너,
캔버스에 유채물감, 93×123cm,
프랑스, 파리, 루브르 박물관
낭만주의

풍경

2 창과 활을 들고 들소를 쫓는
코만치 족 인디언들
조지 캐틀린,
캔버스에 유채물감, 50×70cm,
미국, 워싱턴 D.C.,
미국 스미소니언 박물관

시골생활
동물

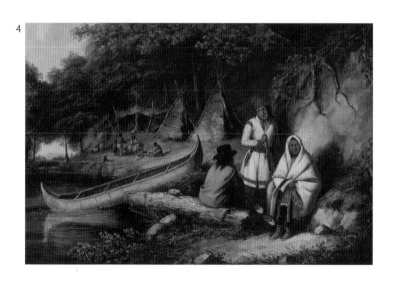

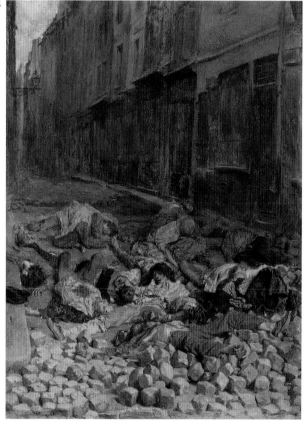

1849~1850년
프랑스

1 오르낭의 매장
귀스타브 쿠르베,
캔버스에 유채물감, 3.14×6.63m,
프랑스, 파리, 오르세 미술관
사실주의

시골생활
죽음

1850년경
스페인

2 종교 재판에서 유죄를 선고받은 여인
에우제니오 루카스 이 파딜라,
캔버스에 유채물감, 92×78cm,
스페인, 마드리드, 프라도 미술관

역사

1856년
프랑스

3 양치기 여인 혹은 뜨개질 하는 여인
장 프랑수아 밀레,
캔버스에 유채물감, 38.7×29.2cm,
프랑스, 파리, 오르세 미술관
사실주의

시골생활
종교

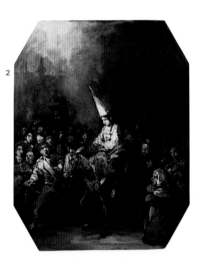

사실주의

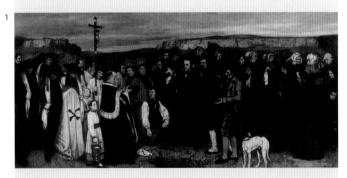

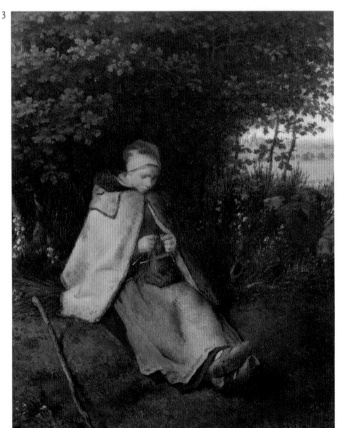

244

1857년
프랑스

4 봄
샤를 프랑수아 도비니,
캔버스에 유채물감, 94×193cm,
프랑스, 파리, 루브르 박물관
바르비종파

풍경

1857년
이탈리아

5 정물
조바키노 토마,
캔버스에 유채물감, 29×42cm,
이탈리아, 피렌체, 근대 미술관

정물

1857년
프랑스

6 이삭 줍는 여인들
장 프랑수아 밀레,
캔버스에 유채물감, 84×112cm,
프랑스, 파리, 오르세 미술관
사실주의

시골생활

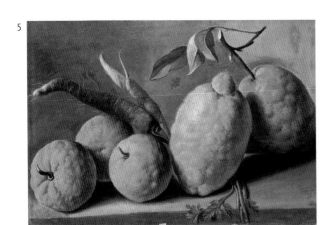

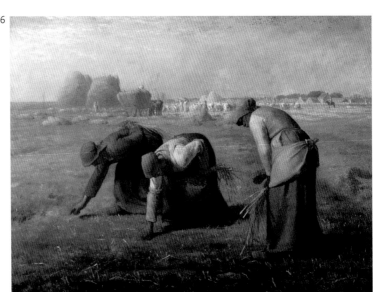

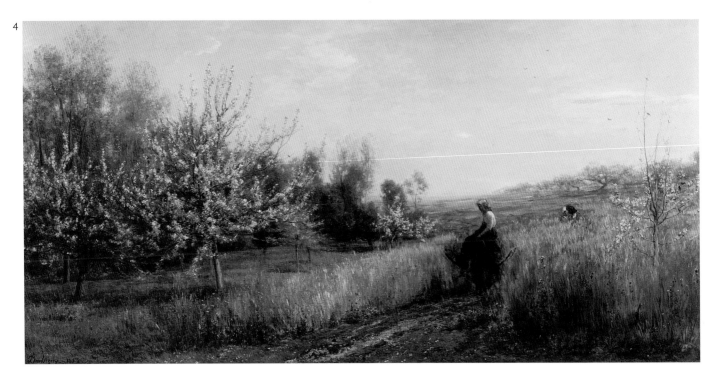

1858~1860년경
프랑스

1 크리스팽과 스카팽
오노레 도미에,
캔버스에 유채물감, 55.2×81.9cm,
프랑스, 파리, 오르세 미술관

여가

1858~1860년
프랑스

2 벨렐리 가족
에드가 드가,
캔버스에 유채물감, 2×2.50m,
프랑스, 파리, 오르세 미술관

초상화

1858년
일본

3 스루가 만灣에서 본 후지산 풍경
안도 히로시게,
목판화, 33.6×22.2cm,
미국, 뉴저지 주州, 뉴왁 박물관

일본 에도 시대

풍경

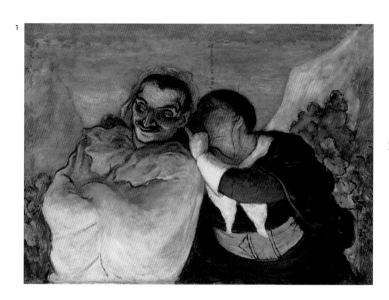

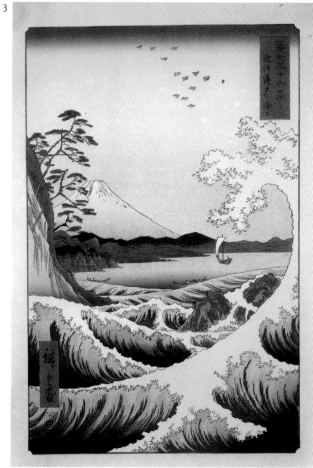

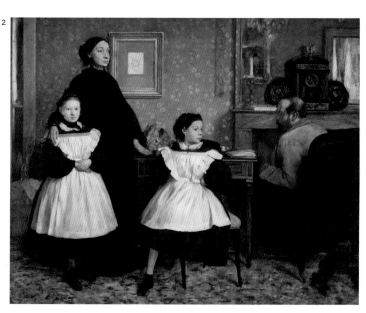

4 바그너의 초상화
주세페 티볼리,
캔버스에 유채물감,
이탈리아, 볼로냐, 서지학 박물관

초상화

5 서부 제국으로 여정을 떠나다
('웨스트워드 호' 연구)
에마누엘 고틀리브 로이체,
캔버스에 유채물감,
84.5×111.2cm,
미국, 워싱턴 D.C.,
미국 스미소니언 박물관
아카데믹

역사
풍경

6 터키탕
장 오귀스트 도미니크 앵그르,
캔버스에 유채물감, 직경 108cm,
프랑스, 파리, 루브르 박물관
낭만주의

몸

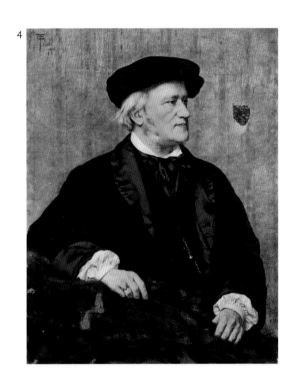

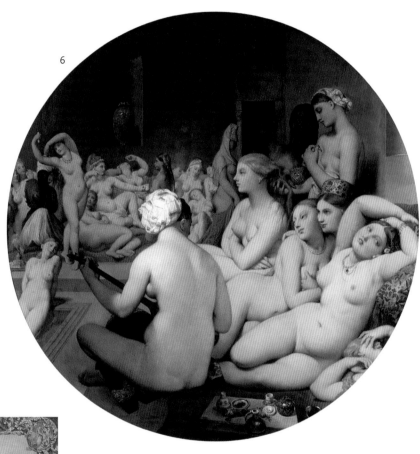

1863년
프랑스

1863년
프랑스

1863년
프랑스

1 풀밭 위의 점심식사
에두아르 마네,
캔버스에 유채물감, 2.08×2.74m,
프랑스, 파리, 오르세 미술관
사실주의

몸
도시생활

2 올랭피아
에두아르 마네,
캔버스에 유채물감, 1.31×1.9m,
프랑스, 파리, 오르세 미술관
사실주의

몸
도시생활

3 비너스의 탄생
알렉상드르 카바넬,
캔버스에 유채물감, 1.30×2.25m,
프랑스, 파리, 오르세 미술관
아카데믹

신화
몸

2
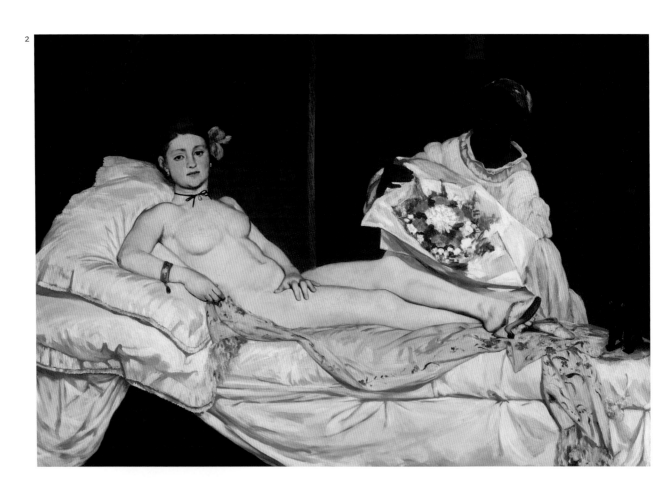

1
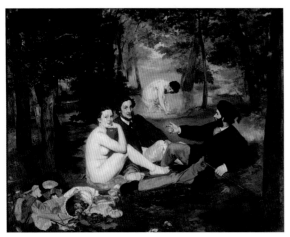

3
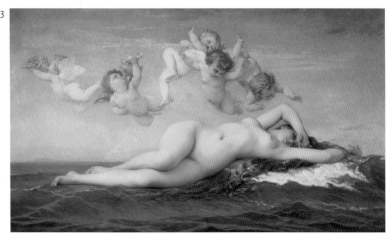

1864년	1865~1889년	1865년
프랑스	프랑스	이탈리아

4 모르트퐁텐느의 추억
장 바티스트 카미유 코로,
캔버스에 유채물감, 64×88cm,
프랑스, 파리, 루브르 박물관

풍경

5 춤
장 바티스트 카르포,
돌, 높이 4.2m,
프랑스, 파리, 오르세 미술관

알레고리
몸

**6 피렌체 산 보니파초의 난폭한
여성 정신 질환자 병동**
텔레마코 시뇨리니,
캔버스에 유채물감, 66×59cm,
이탈리아, 베네치아, 근대 미술관
마키아이올리

도시생활

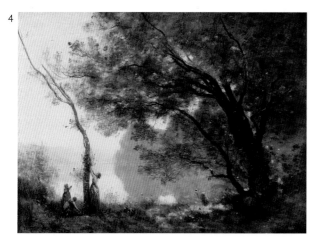

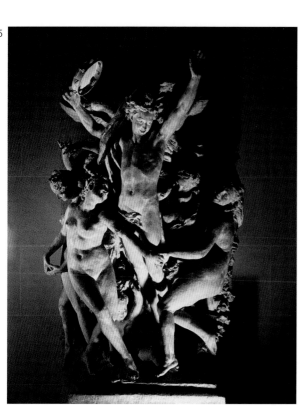

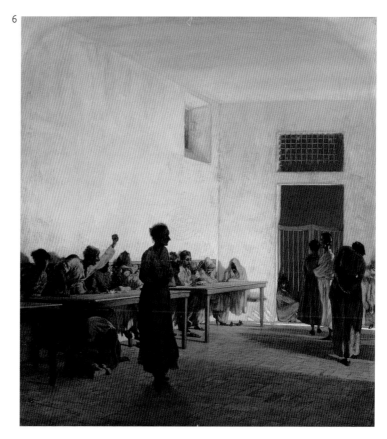

1 **작업실의 화가**
제임스 애벗 맥닐 휘슬러,
캔버스에 유채물감, 62.9×47.6cm,
미국, 시카고 아트 인스티튜트
인상주의

초상화

2 **피에르 조제프 프루동과 그의 아이들**
귀스타브 쿠르베,
캔버스에 유채물감, 1.47×1.98m,
프랑스, 브장송 미술관
사실주의

초상화

3 **오르페우스**
귀스타브 모로,
캔버스에 유채물감, 1.54×1.01m,
프랑스, 파리, 오르세 미술관

신화

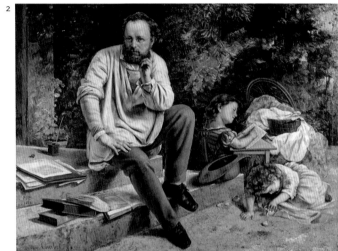

인상주의

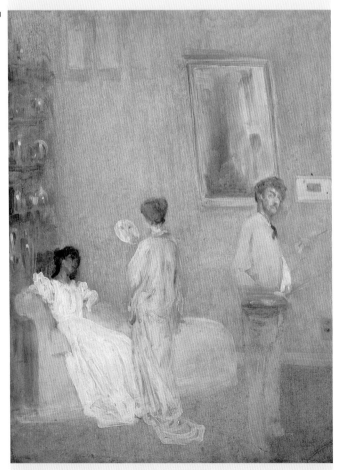

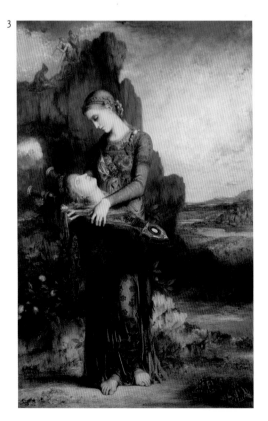

1867~1868년
프랑스

1868년경
프랑스

1868~1873년
프랑스

4 에밀 졸라의 초상화
에두아르 마네,
캔버스에 유채물감, 1.46×1.14m,
프랑스, 파리, 오르세 미술관
사실주의

초상화

5 양산을 든 리사
피에르 오귀스트 르누아르,
캔버스에 유채물감, 1.84×1.15m,
독일, 에센, 폴크방 미술관
인상주의

초상화

6 봄
장 프랑수아 밀레,
캔버스에 유채물감, 86×111cm,
프랑스, 파리, 오르세 미술관
바르비종파

풍경
시골생활

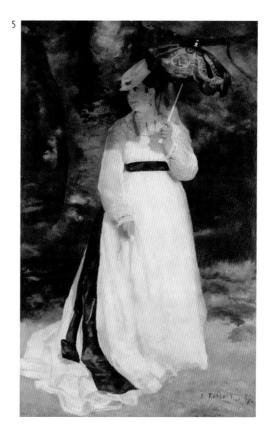

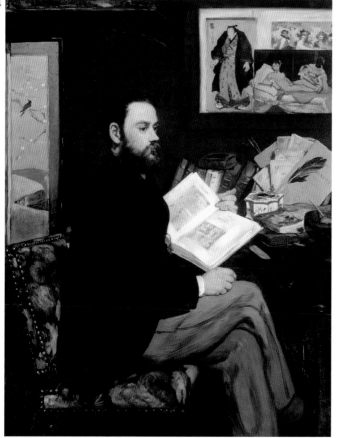

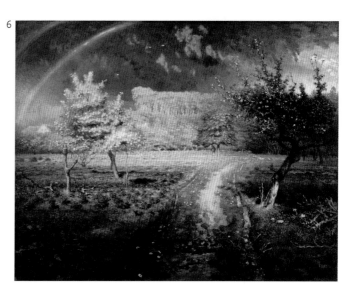

1 까치
클로드 모네,
캔버스에 유채물감,
83.8×130.2cm,
프랑스, 파리, 오르세 미술관
인상주의

풍경

2 시에라 네바다 산에서
알베르트 비어슈타트,
캔버스에 유채물감, 1.83×3.5m,
미국, 워싱턴 D.C.,
미국 스미소니언 박물관
허드슨강 화파

풍경

3 신문 파는 아이
에드워드 미첼 바니스터,
캔버스에 유채물감, 76.6×63.7cm,
미국, 워싱턴 D.C.,
미국 스미소니언 박물관

도시생활

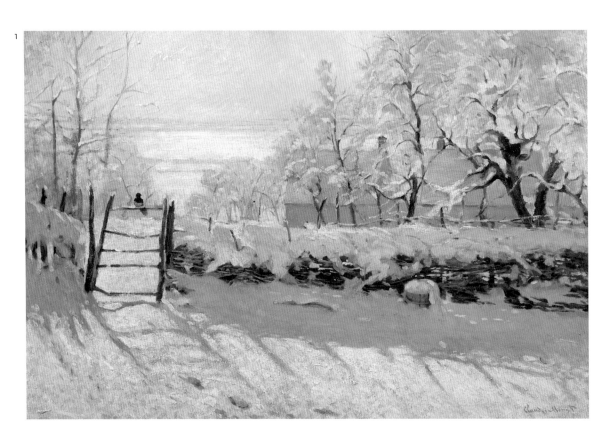

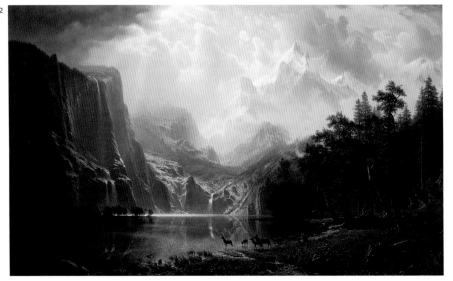

1870년경
이탈리아

4 잠자는 아이
조반니 뒤프레,
대리석,
이탈리아, 시에나, 두오모 미술관
아카데믹

몸

1870년경
이탈리아

5 길 떠나는 징집병
기롤라모 인두노,
캔버스에 유채물감,
이탈리아, 피아첸차, 근대 미술관

전쟁

1870년경
이탈리아

6 카프레라 섬의 가리발디 장군
비첸초 카비안카,
캔버스에 유채물감,
이탈리아, 피렌체, 근대 미술관
아카데믹

역사
초상화

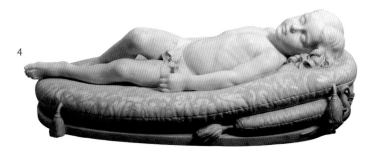

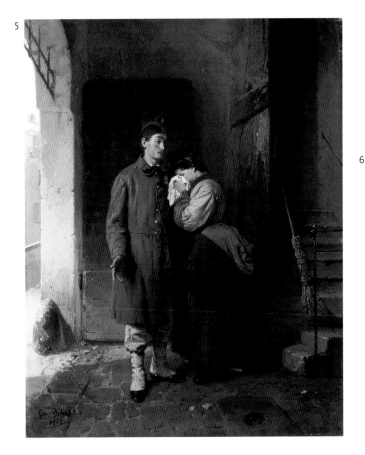

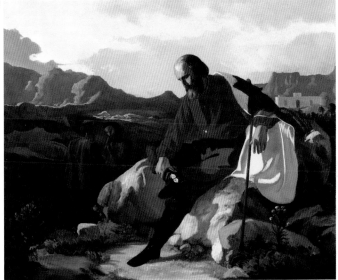

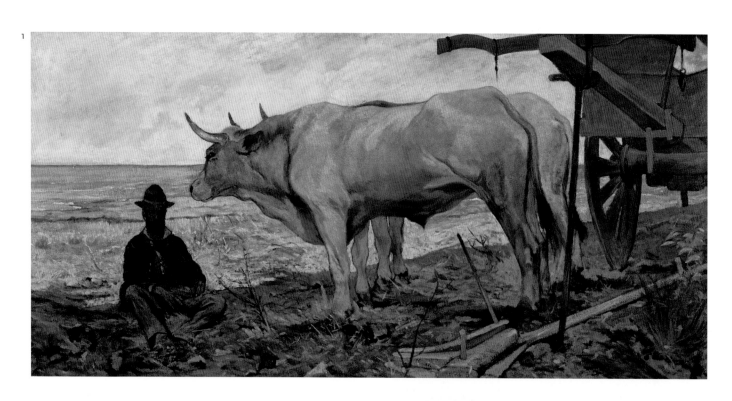

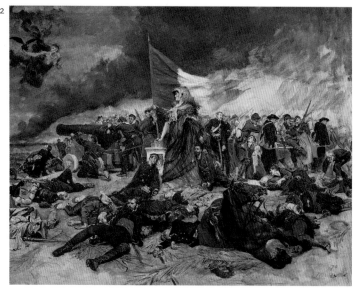

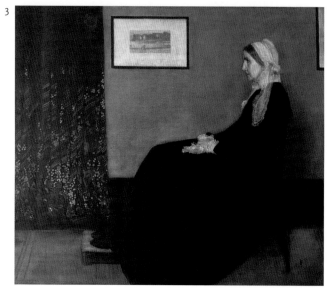

1871년
러시아

1871년
러시아

1872년
러시아

4 전쟁 숭배
바시예비치 베레사긴,
캔버스에 유채물감, 1.27×1.97m,
러시아, 모스크바,
국립 트레티야코프 미술관
아카데믹

전쟁

5 까마귀는 검다
알렉세이 사브라소프,
캔버스에 유채물감, 62×48.5cm,
러시아, 모스크바,
국립 트레티야코프 미술관
이동예술전협회

풍경

6 도스토예프스키의 초상화
바실리 페로프,
캔버스에 유채물감, 99×80.5cm,
러시아, 모스크바,
국립 트레티야코프 미술관
아카데믹

초상화

4

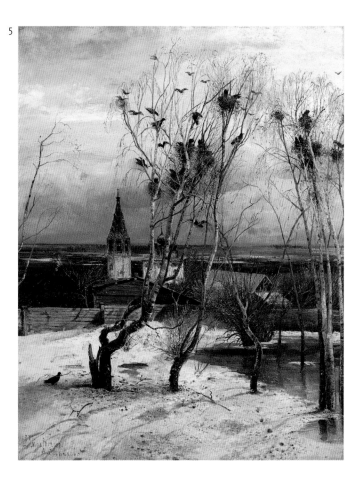

5

6

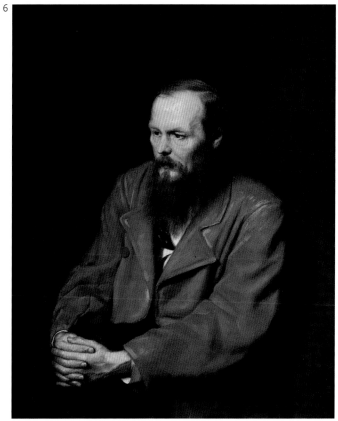

인상주의 화가들이 주변 세계를 묘사하는 새로운 방식을 선보이다

풍경 안으로 직접 걸어 들어간 인상주의 화가들은 자연을 한층 새롭고 신선한 방식으로 묘사할 수 있었다.

19세기 전까지 회화는 주로 화가의 작업실에서 제작되었다. 집밖에서 개개의 세부 사항들을 스케치했을지는 몰라도, 이것은 일부 사전 작업 과정에 지나지 않았다. 작업실로 돌아온 화가는 사실적이고 조화로우며 완결성 높은 구성을 얻기 위해 이런 세부 사항들을 신중하게 재조정했다.

화가들은 점차 빛과 날씨에 따른 정확한 효과를 화폭에 옮기고 싶어 했다. 1820년대 존 컨스터블은 구름에 대해 상세히 연구한 스케치 연작을 남겼다. 그는 순간을 기록하는가 하면, 날씨의 정확한 상태를 전달하기 위해 강한 바람을 묘사하기도 했다. J. M. W. 터너는 성난 바다를 사실감 있게 재현하기 위해 폭풍우가 배의 돛대에까지 몰아치는 장면을 묘사했다. 외젠 부댕은 모름지기 화가는 집밖에서 그림을 그려야 한다고 주장했다. 왜냐하면 '특정 장소에서 그려진 모든 것에는 작업실 안에서는 절대 포착될 수 없는 힘과 강도, 생생함이 담겨 있다'고 믿었기 때문이다.

부댕의 친구 겸 제자였던 클로드 모네는 열정적인 자세로 외광 회화open-air painting 제작에 임한 화가이다. 젊은 모네는 외광 회화를 자신의 그림 양식의 기본 토대 중 하나로 삼았으며, 다른 인상주의자들 역시 그렇게 하도록 만들었다. 무엇보다 외광 회화는 자연에 직접 다가서고자 하는 화가들의 욕망을 부추겼다. 인상주의 화가들은 캔버스에 역사적 장면이나 도덕적 메시지를 담으려 하지 않았다. 대신 그들은 화가는 눈앞에 보이는 가시계의 강렬한 색채를 포착하는 데 전념해야 한다고 주장했다.

때마침 인상주의 화가들이 이런 믿음을 실행에 옮길 수 있게끔 야외 작업을 간소화해 줄 수 있는 기술이 등장한 것은 커다란 행운이었다. 아연 튜브의 보급은 화가들의 작업 방식을 바꿔놓았다. 이전까지 화가들은 빨리 쓰지 않으면 쉽게 말라버리는 단점을 감수하면서, 각자 소량의 안료와 기름을 섞어 이용하는 수밖에 없었다. 그러나 새롭게 등장한 기성 물감은 사용하기 쉽고 휴대도 간편했다. 또 철길이 확장되면서 인상주의자들은 그림 제작에 알맞은 장소를 찾아 센 강이 흐르는 파리 근교로 당일 여행을 떠날 수 있었다. 게다가 합성 안료의 상업 생산이 본격화되면서 값비쌌던

밝은 색 물감을 쉽게 손에 넣을 수 있는 여건 또한 마련되었다. 그 결과 화가들은 밝은 색 물감을 이용해 강한 햇빛이 만들어내는 강렬한 색채를 표현할 수 있었다.

집밖에서 그림을 그리는 것은 생각지 못한 문제를 낳기도 했다. 이를테면, 너무 쉽게 바뀌는 주위 여건을 감안해 변화가 찾아오기 전 서둘러 이미지를 포착해야 하는 어려움이 따랐다. 유일한 해법은 재빨리 작업하는 것뿐이었다. 명료하고 뚜렷한 윤곽을 그릴 시간이 없었던 인상주의자들은 대신 짧고 파편적인 붓질을 이용해 형태를 만들었으며, 점진적인 색조 변화를 통해 원근법을 암시했다. 모든 것이 이 단순한 시각적 형태로 요약되었다. 게다가 인상주의자들은 변화 과정 자체에 초점을 맞추었다. 그들은 나무나 건물의 물리적 겉모습에 심혈을 기울이기보다는 자연의 빛과 색채가 끊임없이 변하는 모습을 형상화하는 것을 더욱 선호했다. 그들은 물 위의 반영과 잔물결, 나무 사이로 비치는 한 줄기 햇살 등을 묘사했다.

인상주의 회화가 전시되었을 때 화가들은 강력한 반발에 부딪혔다. 아주 작은 세부사항까지 분명하게 그린 그림을 보는 데 익숙해 있던 미술 애호가들에게 이 새로운 화가들의 작품은 다듬지 않은 스케치처럼 비쳐졌다. 비평가들이 이들 그림의 가치를 깎아내리고자 사용한 희미한 '인상impressions'이란 모욕적인 말은 사실상 그들의 그룹명이 됐다. 그러나 적의에 찬 이러한 태도는 그리 오래가지 못했다. 몇 년 지나지 않아 일반인들은 인상주의 회화의 혁명적일 만큼 색다른 모습에 적응해갔으며, 그들을 새로운 양식의 대가로 인정하기를 마다하지 않았다.

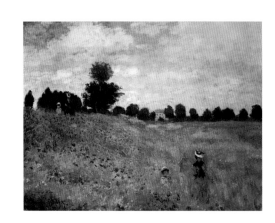

아르장퇴유의 양귀비 들판 클로드 모네, 1873년, **인상주의**

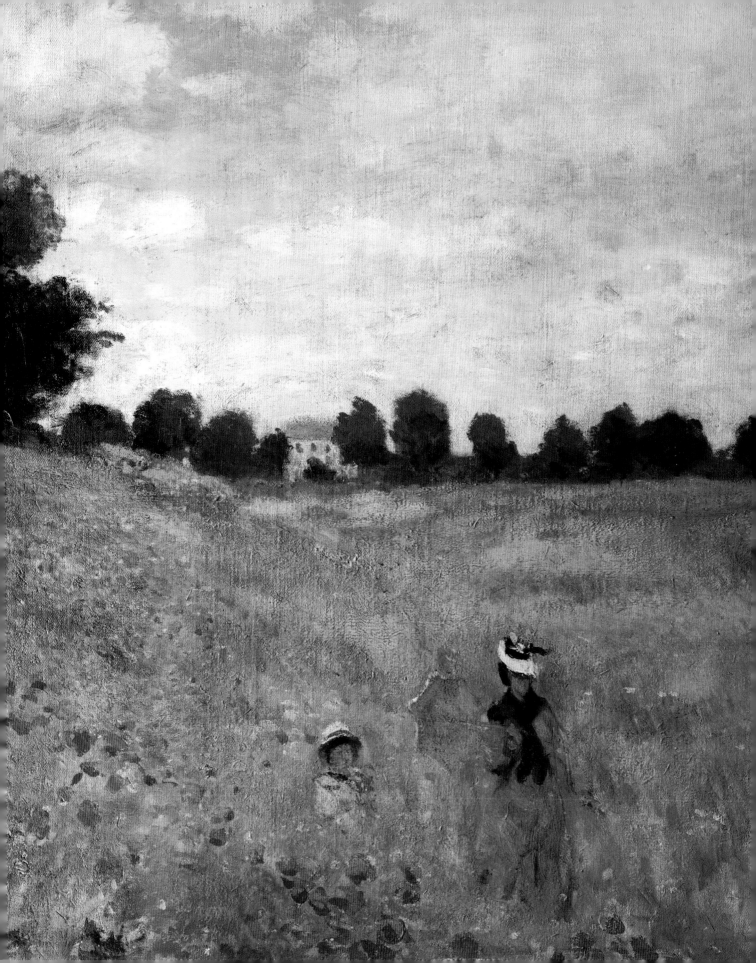

1872년
프랑스

1875년
프랑스

1875년경
이탈리아

1 유아용 침대
베르트 모리조,
캔버스에 유채물감, 55.9×45.7cm,
프랑스, 파리, 오르세 미술관
인상주의

가정생활

2 특별관람석
피에르 오귀스트 르누아르,
캔버스에 유채물감, 80×63.5cm,
영국, 런던, 코톨드 인스티튜트
인상주의

초상화
여가

3 천상의 음악
루이지 무시니,
캔버스에 유채물감,
이탈리아, 피렌체,
아카데미아 미술관
아카데믹

알레고리

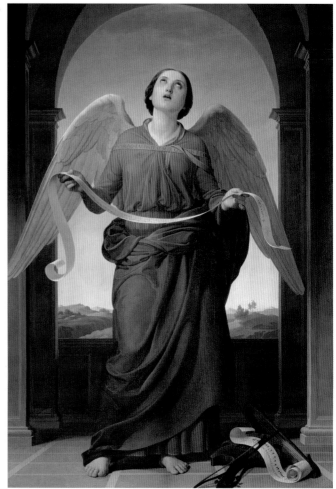

4 **아오스타의 마리아 비토리아 공작부인의 무덤**
피에트로 델라 베도바,
대리석, 이탈리아, 토리노, 수페르가
성당, 사보이 기념 예배당

죽음
종교

5 **물랭 드 라 갈레트의 무도회**
피에르 오귀스트 르누아르,
캔버스에 유채물감, 1.31×1.75m,
프랑스, 파리, 오르세 미술관
인상주의

여가
도시생활

6 **생라자르 역**
클로드 모네,
캔버스에 유채물감, 75.6×104cm,
프랑스, 파리, 오르세 미술관
인상주의

도시생활

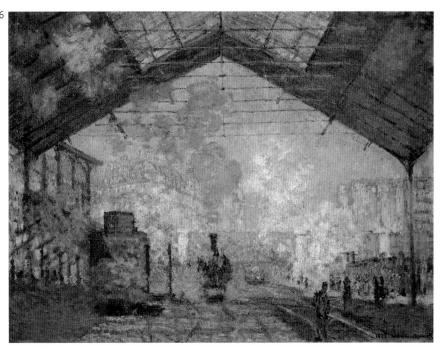

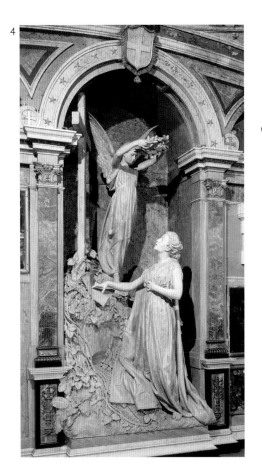

1 음악 레슨
프레드릭 레이턴 남작,
캔버스에 유채물감, 92.7×95.3cm,
영국, 런던, 길드홀 라이브러리 앤드
아트 갤러리
아카데믹

가정생활
여가

2 복원가
헨리 드 브라켈레이르,
캔버스에 유채물감, 40×62cm,
벨기에, 안트베르펜, 왕립 미술관

도시생활

3 설교하는 세례 요한
오귀스트 로댕,
청동, 높이 2.1m,
미국, 뉴욕, 근대 미술관

종교
몸

1879~1882년
프랑스

1879년
프랑스

1879년
프랑스

4 자화상
폴 세잔,
캔버스에 유채물감, 65×52cm,
러시아, 상트페테르부르크,
에르미타슈 미술관
후기인상주의

초상화

5 비너스의 탄생
윌리엄 아돌프 부그로,
캔버스에 유채물감, 3.58×2.75m,
프랑스, 파리, 오르세 미술관
아카데믹

신화
몸

6 운전 중인 여자와 소녀
메리 커샛,
캔버스에 유채물감,
89.5×130.8cm, 캔버스에
유채물감, 미국, 펜실베이니아,
필라델피아 미술관
인상주의

도시생활
초상화

후기인상주의

1 베수비오 산에서 비 오듯 날리는
 화산재
 조바키노 토마,
 캔버스에 유채물감, 93×150cm,
 이탈리아, 피렌체, 근대 미술관

 풍경
 역사

2 코조, 머리 둘 달린 개
 작가 미상,
 나무 조각, 높이 28cm,
 영국, 런던, 대영박물관
 콩고

 동물
 종교

3 모데스트 무소르크스키의 초상화
 일랴 레핀,
 캔버스에 유채물감, 69×57cm,
 러시아, 모스크바,
 국립 트레티야코프 미술관
 이동예술전협회

 초상화

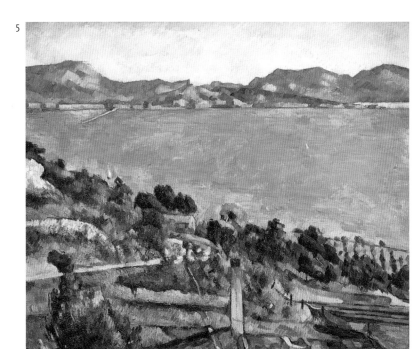

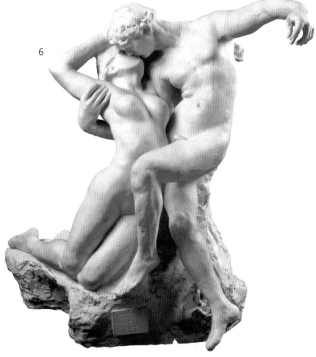

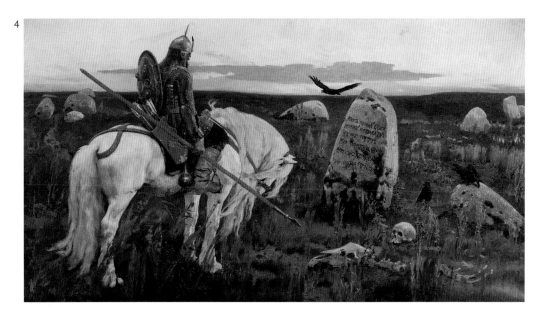

1884년
미국

1885년경
러시아

1885∼1889년
미국

1 뮌헨 정물
윌리엄 마이클 하넷,
캔버스에 유채물감, 36.8×29.8cm,
미국, 뉴저지 주(州), 뉴와 박물관

정물

2 태양이 비추는 소나무 숲
이반 시스킨,
캔버스에 유채물감,
러시아, 모스크바,
국립 트레티야코프 미술관
이동예술전협회

풍경

3 인디언 야영지의 달빛
랠프 블레이크록,
캔버스에 유채물감, 68.6×86.4cm,
미국, 워싱턴 D.C.,
미국 스미소니언 박물관

풍경

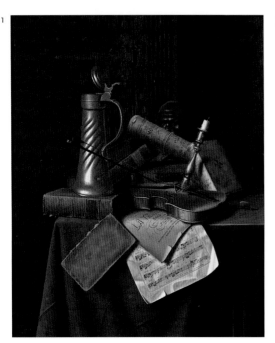

1886년
이탈리아

1886~1887년
이탈리아

1887년
러시아

4 주세페 베르디의 초상화
조반니 볼디니,
종이에 파스텔, 65×54cm,
이탈리아, 로마, 근대 미술관

초상화

5 포르타 누오바의 무료 식당소에서
아틸리오 푸스테리아,
캔버스에 유채물감, 138×202cm,
이탈리아, 밀라노, 근대 미술관

도시생활

6 레프 톨스토이의 초상화
일랴 레핀,
캔버스에 유채물감,
러시아, 모스크바,
국립 트레티야코프 미술관
아카데믹

초상화

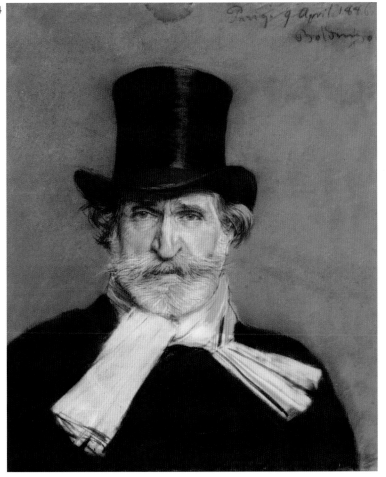

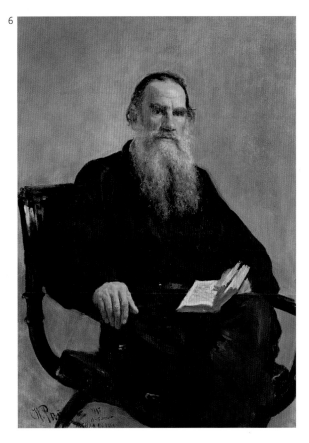

1888년	1888년경	1888〜1889년
프랑스	이탈리아	프랑스

1 포르 앙 베생, 항구 입구
조르주 쇠라,
캔버스에 유채물감, 54.6×64.8cm,
미국, 뉴욕, 근대 미술관
후기인상주의

풍경

2 산 마르코 광장에 삼색기를 올리는
베네치아 민중들
루이지 쿠에레나,
캔버스에 유채물감, 이탈리아,
베네치아, 리소르지멘토 박물관

정치

3 해바라기
빈센트 반 고흐,
캔버스에 유채물감, 92×71cm,
미국, 펜실베이니아,
필라델피아 미술관
후기인상주의

정물

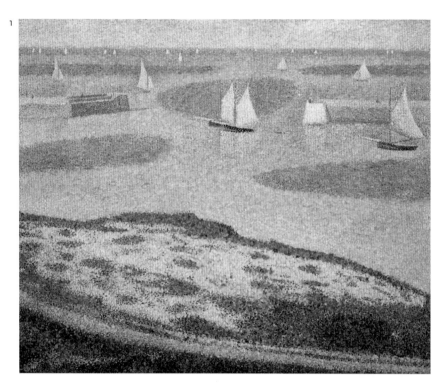

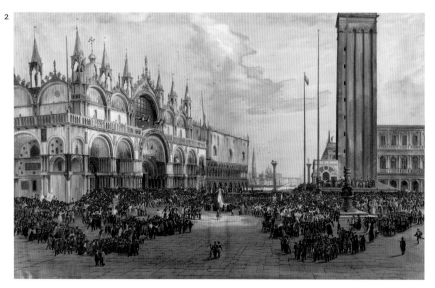

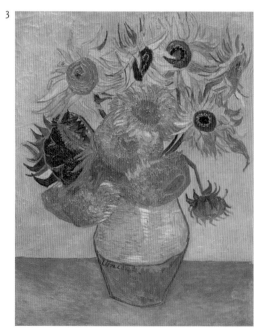

1888～1889년
프랑스

1889년
프랑스

1889～1890년
프랑스

4 **퀸스가 있는 정물**
빈센트 반 고흐,
캔버스에 유채물감, 46×59.5cm,
영국, 런던, 개인 소장
후기인상주의

정물

5 **아름다운 앙젤**
폴 고갱,
캔버스에 유채물감, 92×73cm,
프랑스, 파리, 오르세 미술관
후기인상주의

시골생활
초상화

6 **낮잠**
빈센트 반 고흐,
캔버스에 유채물감, 73×90.8cm,
프랑스, 파리, 오르세 미술관
후기 인상주의

시골생활

4

5

6

1889년
프랑스

1889년
프랑스

1889년
프랑스

1 **아를의 화가의 방**
빈센트 반 고흐,
캔버스에 유채물감, 56.5×74cm,
프랑스, 파리, 오르세 미술관
후기인상주의

가정생활

2 **자화상**
빈센트 반 고흐,
캔버스에 유채물감, 65×54cm,
프랑스, 파리, 오르세 미술관
후기인상주의

초상화

3 **별이 빛나는 밤**
빈센트 반 고흐,
캔버스에 유채물감, 73×92cm,
미국, 뉴욕, 근대 미술관
후기인상주의

풍경

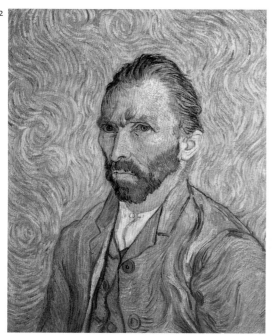

4 **1775년의 콩코드 미니트맨, 소형 작품**
다니엘 체스터 프렌치,
청동, 높이 81.9cm,
미국, 워싱턴 D.C.,
미국 스미소니언 박물관
아카데믹

역사

5 **겨울의 끝**
존 헨리 트와츠먼,
캔버스에 유채물감, 55.9×76.2cm,
미국, 워싱턴 D.C.,
미국 스미소니언 박물관
인상주의

풍경

6 **오래된 농가들**
빈센트 반 고흐,
캔버스에 유채물감, 60×73cm,
러시아, 상트페테르부르크,
에르미타슈 미술관
후기인상주의

시골생활
풍경

5

4

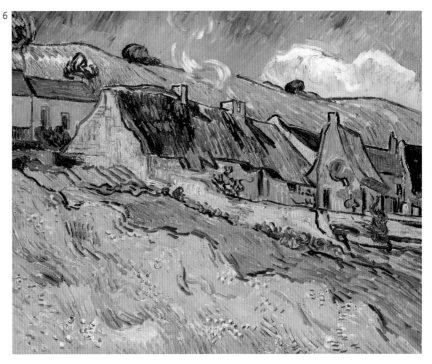

6

1890년
프랑스

1890~1891년
프랑스

1890년경
벨기에

1 가셰 박사의 초상화
빈센트 반 고흐,
캔버스에 유채물감, 67.9×50.9cm,
프랑스, 파리, 오르세 미술관
후기인상주의

초상화

2 서커스
조르주 쇠라,
캔버스에 유채물감,
185.4×151.8cm,
프랑스, 파리, 오르세 미술관
후기인상주의

여가
동물

3 팬케이크
얀 스토바에르츠,
캔버스에 유채물감,
벨기에, 투르네 미술관
사실주의

가정생활

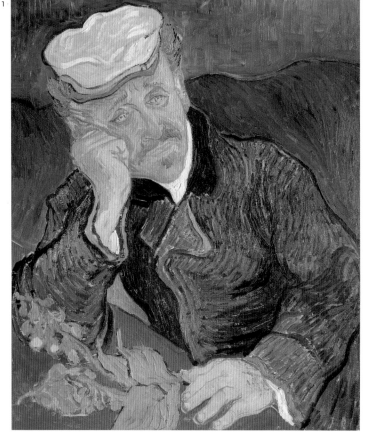

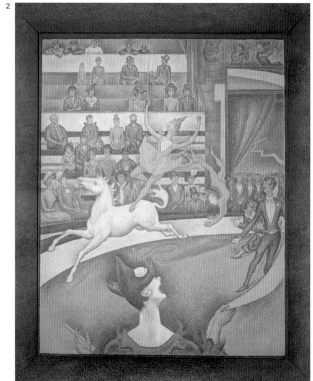

4 콘서트 가수
토머스 에이킨스,
캔버스에 유채물감, 1.90×1.38m,
미국, 펜실베이니아,
필라델피아 미술관
사실주의

초상화
여가

5 타히티 여인들
폴 고갱,
캔버스에 유채물감, 69.2×91.4cm,
프랑스, 파리, 오르세 미술관
후기인상주의

몸
시골생활

4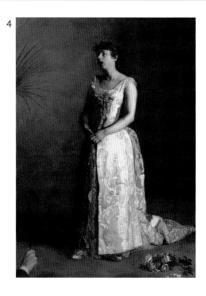

5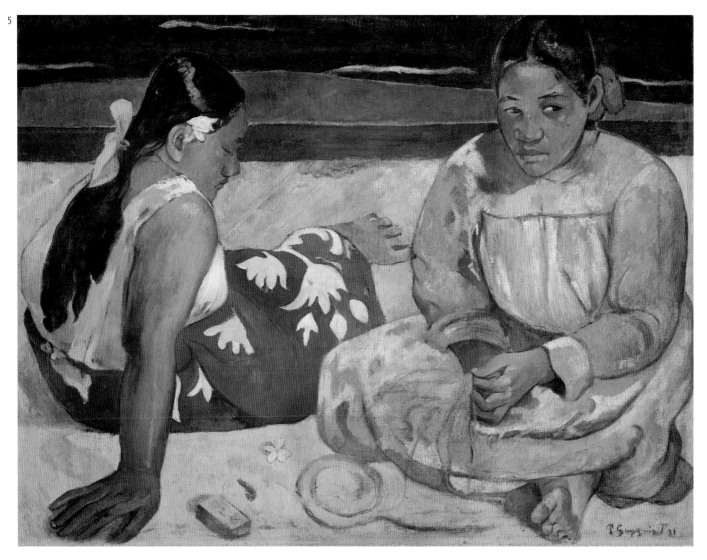

1892년	1892년	1892년경
타히티	프랑스	프랑스

1 주시하는 죽은 사람의 영혼
폴 고갱,
캔버스에 유채물감, 73×92cm,
미국, 버펄로,
올브라이트 녹스 미술관
후기인상주의

죽음
몸

2 목욕
메리 커샛,
캔버스에 유채물감, 92.7×66cm,
미국, 시카고 아트 인스티튜트
인상주의

가정생활

3 종교 패널
폴 고갱,
다색 나무판에 조각, 62×31cm,
바티칸시티, 바티칸 근대 종교미술
컬렉션
후기인상주의

종교

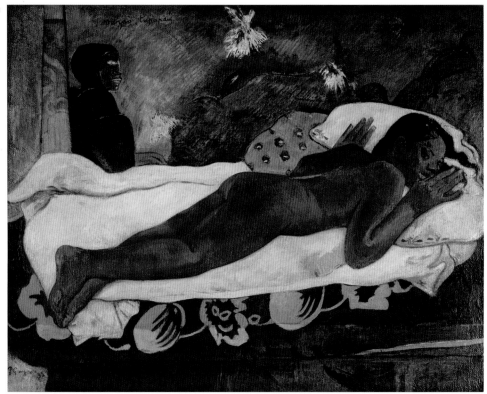

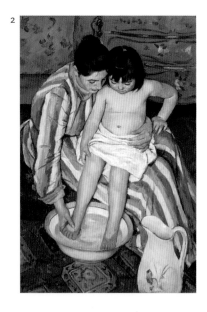

1892년경	1892년	1892년
이탈리아	이탈리아	영국

4 세티냐노, 9월 아침
텔레마코 시뇨리니,
캔버스에 유채물감, 58×62cm,
이탈리아, 피렌체, 근대 미술관
마키아이올리

시골생활

5 밀라노 트리불치오 숙박소의 축제일
안젤로 모르벨리,
캔버스에 유채물감, 78×122cm,
프랑스, 파리, 오르세 미술관
마키아이올리

도시생활

6 황금으로 변해버린 미다스의 딸,
너새니얼 호손의 『소년소녀를 위한
우수한 책』 중에서
월터 크레인,
책 삽화, 22,9×17,8cm,
영국, 런던, 대영박물관 도서관

신화

상징주의

MIDAS DAUGHTER TURNED TO GOLD

273

1　정원에서: 자신의 정원을 거니는
　셀리아 택스터
　차일드 하삼,
　캔버스에 유채물감, 56.5×45.7cm,
　미국, 워싱턴 D.C.,
　미국 스미소니언 박물관
　인상주의

　초상화
　풍경

2　절규
　에드바르드 뭉크,
　캔버스에 유채물감, 90.8×73.7cm,
　노르웨이, 오슬로, 국립 미술관
　상징주의

　풍경

1893년	1893년	1894년
프랑스	영국	미국

3 철물 주조소
페르낭 코르몽,
캔버스에 유채물감, 72.4×90.2cm,
프랑스, 파리, 오르세 미술관

도시생활

4 엘리자베스 윈스럽 첸러
(존 제이 채프먼 여사)의 초상화
존 싱어 사전트,
캔버스에 유채물감, 126×101cm,
미국, 워싱턴 D.C.,
미국 스미소니언 박물관

초상화

5 메인 주州 연안의 높은 벼랑
윈슬로 호머,
캔버스에 유채물감, 75.6×97cm,
미국, 워싱턴 D.C.,
미국 스미소니언 박물관

풍경

3

4

5

1895년경
스페인

1895년경
프랑스

1895년경
노르웨이

1 배 위에서의 식사
호아킨 소로야 이 바스티다,
캔버스에 유채물감,
스페인, 마드리드,
산 페르난도 왕립 미술 아카데미

여가

2 바구니가 있는 정물
폴 세잔,
캔버스에 유채물감, 65×81cm,
프랑스, 파리, 오르세 미술관
후기인상주의

정물

3 지옥의 자화상
에드바르드 뭉크,
캔버스에 유채물감, 82.5×59.7cm,
노르웨이, 오슬로, 뭉크 미술관
상징주의

초상화

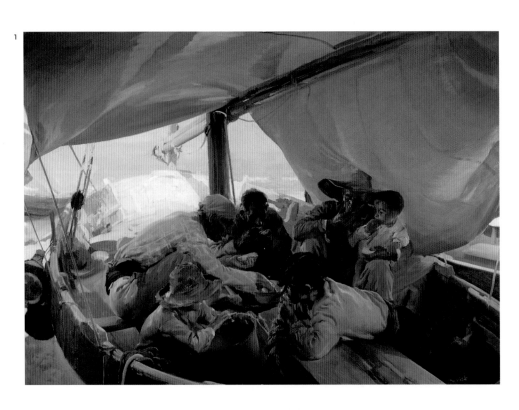

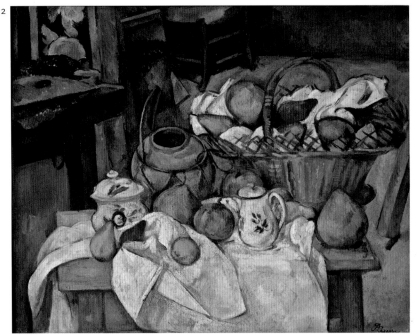

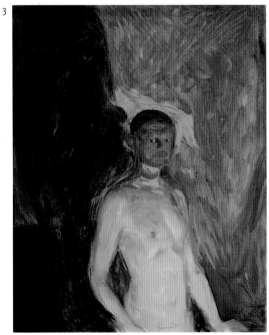

1895년	1895~1896년	1896년
프랑스	프랑스	프랑스

4 어릿광대 샤 위 카오
앙리 드 툴루즈 로트레크,
판지에 유채물감, 64×49cm,
프랑스, 파리, 오르세 미술관

여가
초상화

5 미스 에글런타인의 공연단
앙리 드 툴루즈 로트레크,
석판화, 61.6×80.6cm,
미국, 뉴욕, 근대 미술관

여가

6 앉아 있는 어릿광대(샤 위 카오 양)
앙리 드 툴루즈 로트레크,
석판화, 52.7×40.6cm,
미국, 뉴욕, 근대 미술관

여가
초상화

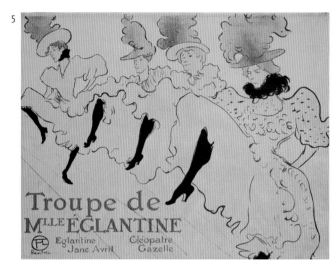

1 **피렌체 산타 트리니타 다리**
차일드 하삼,
캔버스에 유채물감, 57×85cm,
미국, 워싱턴 D.C.,
미국 스미소니언 박물관
인상주의

도시

2 **나쁜 악마의 출현**
폴 고갱,
캔버스에 유채물감, 73.5×92cm,
러시아, 상트페테르부르크,
에르미타슈 미술관
후기인상주의

종교

3 사과와 오렌지가 있는 정물
폴 세잔,
캔버스에 유채물감, 74×93cm,
프랑스, 파리, 오르세 미술관
후기인상주의

정물

4 가난한 사람들
앙드레 콜랭,
캔버스에 유채물감,
벨기에, 투르네 미술관
사실주의

도시생활

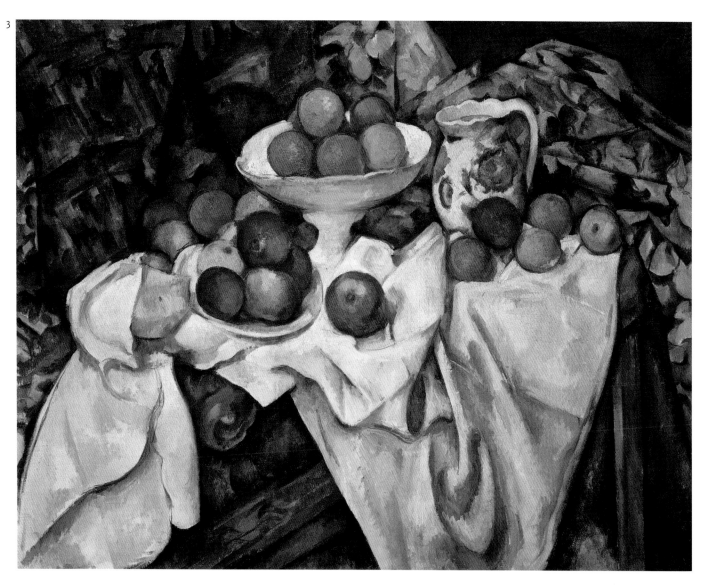

1899년경	1899년	1899년
프랑스	벨기에	영국

1 파란 옷을 입은 무희들
에드가 드가,
종이에 파스텔, 64×65cm,
러시아, 모스크바, 푸슈킨 미술관
인상주의

여가

2 자화상
페르낭 크노프,
캔버스에 유채물감,
이탈리아, 피렌체, 우피치 미술관
상징주의

초상화

3 이졸데
오브리 비어즐리,
석판화, 24.8×15.2cm,
영국, 런던, 대영박물관 도서관
아르 누보

문학
신화

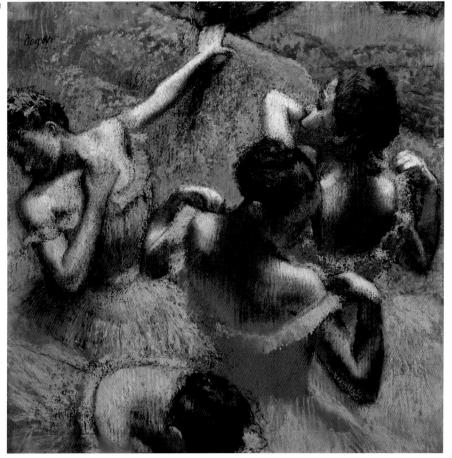

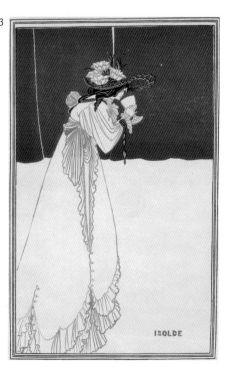

1899년경
프랑스

1900년
러시아

4 눈 쌓인 밭
모리스 드니,
캔버스에 유채물감,
프랑스, 개인 소장
상징주의

풍경

5 백조 공주
미하일 브루벨,
캔버스에 유채물감,
142.5×93.5cm, 러시아, 모스크바,
국립 트레티야코프 미술관
이동예술전협회

신화

4

5

1900년	1900년경	1901년
프랑스	코트디부아르	미국

1 수련 연못, 분홍 색의 조화
클로드 모네,
캔버스에 유채물감, 89.5×100cm,
프랑스, 파리, 오르세 미술관
인상주의

풍경

2 꼭대기 장식용 새
작가 미상,
나무와 금속, 높이 25.4cm,
미국, 뉴저지 주州, 뉴왁 박물관
세노푸

동물

3 이스트 리버
모리스 프렌더개스트,
종이에 연필과 수채물감,
미국, 뉴욕, 근대 미술관
인상주의

풍경
도시

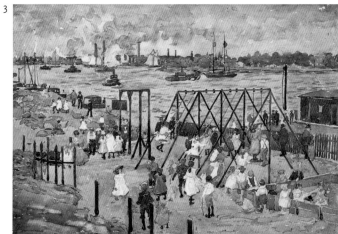

1901년
오스트리아

1902년
이탈리아

1902년
프랑스

4 유딧
구스타프 클림트,
캔버스에 유채물감, 84×42cm,
오스트리아, 빈, 벨베데레 미술관

아르 누보

종교

5 해질녘의 베네치아
토머스 모란,
캔버스에 유채물감, 51.4×76.4cm,
미국, 뉴저지 주州, 뉴왁 박물관

도시

풍경

6 포커 게임
펠릭스 발로통,
캔버스에 유채물감,
프랑스, 파리, 오르세 미술관

여가

도시생활

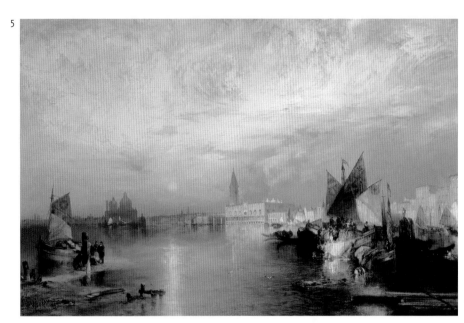

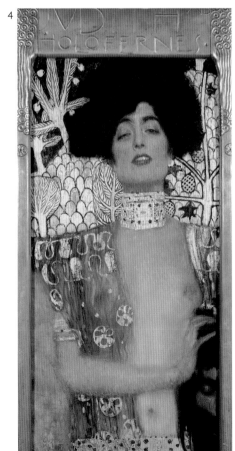

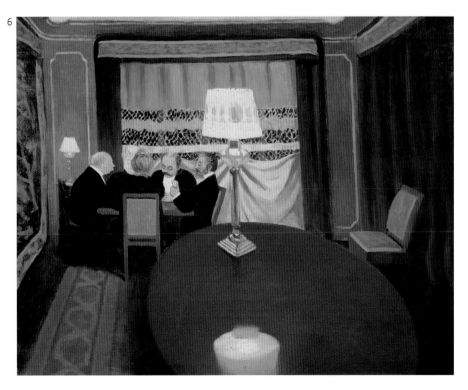

1 인생
파블로 피카소,
캔버스에 유채물감,
196.8×129.5cm,
미국, 클리블랜드 미술관

가정생활
사회 저항

2 웨스트민스터
앙드레 드랭,
캔버스에 유채물감,
프랑스, 생 트로페즈,
아농시아드 미술관
야수주의

도시

야수주의

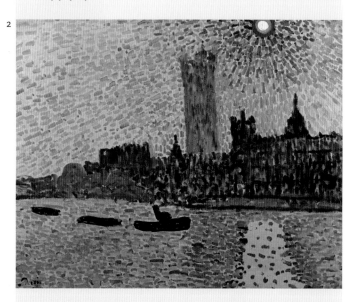

3 일본 의상을 입은 물가의 여인
앙리 마티스,
캔버스에 유채물감, 35×29cm,
미국, 뉴욕, 근대 미술관
야수주의/추상주의

여가

4 거트루드 스타인의 초상화
파블로 피카소,
캔버스에 유채물감, 100×81.3cm,
미국, 뉴욕, 메트로폴리탄 미술관

초상화

5 자화상
칼 올라프 라르손,
캔버스에 유채물감, 95.5×61.5cm,
이탈리아, 피렌체, 우피치 미술관

초상화

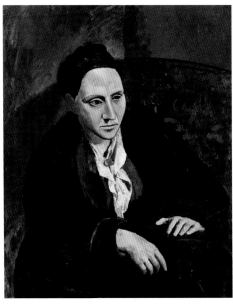

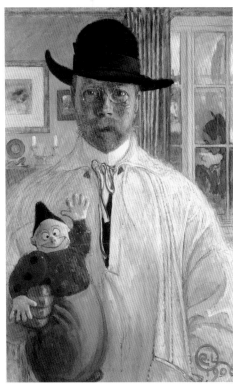

1907년
프랑스

1 아비뇽의 여인들
파블로 피카소,
캔버스에 유채물감, 2.44×2.36m,
미국, 뉴욕, 근대 미술관
입체주의

몸

1907년
미국

2 그림 가게 진열장
존 슬론,
캔버스에 유채물감, 81.3×63.5cm,
미국, 뉴저지 주州, 뉴왁 박물관
쓰레기통 화파

도시생활

1908년
오스트리아

3 키스
구스타프 클림트,
캔버스에 유채물감, 1.8×1.8m,
오스트리아, 빈, 벨베데레 미술관
아르 누보

입체주의

4 겨울, 1909
바실리 칸딘스키,
캔버스에 유채물감, 71.7×97.8cm,
러시아, 상트페테르부르크,
에르미타슈 미술관
표현주의

풍경

5 화장대 앞의 자화상
지나이다 세레브랴코바,
종이에 유채물감, 75×65cm,
러시아, 모스크바,
국립 트레티야코프 미술관

초상화

6 춤
앙리 마티스,
캔버스에 유채물감, 2.6×3.92m,
러시아, 상트페테르부르크,
에르미타슈 미술관
야수주의

몸

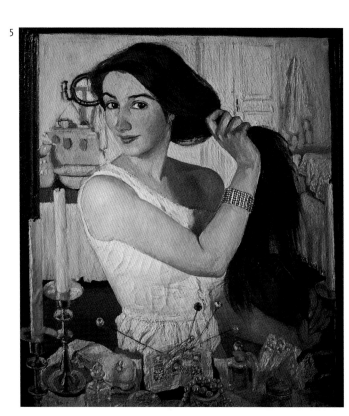

표현주의

입체주의의 등장이 서양미술에 혁명을 불러오다

화가들은 수십 년 전부터 가능한 한 자연스럽고 상세하게 그리려던 경향에서 벗어나고 있었다. 입체주의 화가들은 이런 움직임을 진전시켰으며, 세계를 완전히 새로운 방식으로 묘사했다.

오늘날 많은 사람들이 오랫동안 회화를 지배해온 규칙을 일거에 뒤엎은 입체주의를 현대미술의 시조로 받아들이고 있다. 입체주의 운동의 첫 싹은 후기인상주의와 야수주의 화가들의 작품에서 시작되었으나, 진정 새로운 미술 개념을 토대로 한 혁명적인 출발은 두 명의 걸출한 화가 파블로 피카소와 조르주 브라크의 협력을 통해 이뤄졌다. 1907년 파리에서 만난 두 사람은 곧 친구가 되었다. 두 남자 모두 새로운 아이디어를 실험하는 데 열정적이었다. 혁명적인 회화〈아비뇽의 여인들〉을 작업하면서, 피카소는 형태와 공간에 대한 전통적 개념을 버리고, 이베리아와 아프리카 조각을 모태로 한 특유의 뾰족한 인물상을 탄생시켰다. 한편 브라크는 색채 덩어리로 풍경을 구성하는 폴 세잔의 기법에 관심을 보이는 등 피카소와는 다른 방향으로 자신의 작품 세계를 일구어 갔다. 특히 대상을 기하학적 형태로 묘사하거나 거리감으로 인해 분리될 수밖에 없는 요소들을 한 평면 위에 펼쳐 보이는 세잔의 화풍은 브라크에게 결정적 영향을 미쳤다. 사실 세잔이 제시한 이런 요소들은 형태와 원근 사이의 관계를 묻는 도전적인 개념으로 받아들여지고 있었다.

피카소와 브라크는 몽마르트르 카페에서 저녁마다 논쟁을 즐겼다. 그들은 재미삼아 서로의 옷을 바꿔 입기도 했지만, 두 사람 우정의 중심에는 늘 미술이 있었다. 두 남자는 서로의 생각과 반응을 살피고 경쟁했으며, 자신들이 회화에서의 미개척지를 좇고 있는 것도 알고 있었다. 친구의 개척자 기질을 강조하고 싶었던 피카소는 브라크에게 '빌뷔르'라는 별명을 지어주었는데, 이는 비행사 윌버 라이트에서 영감을 얻은 것이었다. 브라크는 두 화가가 어떻게 '한데 밧줄에 묶인 산악인처럼' 자신들의 새로운 양식을 창안했는지 설명하기도 했다. 사실 이 시기 동안 그들의 회화를 구별하기란 어려운 일이다.

피카소와 브라크는 르네상스 시대 이래로 서양미술을 지배해온 원칙들을 완전히 파기했으며, 고정된 단시점 원근법을 다시점 원근법으로 교체했다. 그들은 음영이나 양감을 거의 표현하지 않았을 뿐만 아니라 거리감을 주거나 인물을 단단하게 보이게 하기 위한 실질적인 시도 역시 하지 않았다. 제한된 색채를 사용했으며, 공간

을 평면화했다. 그렇다고 피카소와 브라크가 비구상 미술이나 추상미술을 추구한 것은 아니었다. 그들은 눈에 보이는 것을 재생산하는 행위 너머를 지향했으며, 하나의 각도에서는 관측할 수 없는 대상의 몇몇 다양한 측면을 한 폭의 캔버스에 통합시키는 것을 추구했다. "나는 내가 생각하는 대로 대상을 그린다. 내 눈에 보이는 대로가 아니라"라는 피카소의 설명이 뒷받침하듯 말이다.

두 화가가 공동작업한 첫 결과물이 대중 앞에 선을 보인 1908년, 비평가 루이 보셀은 어떻게 그림 안의 모든 요소들이 '입방체'로 환원되는가를 설명했다. 이러한 그의 논평은 입체주의Cubism라는 용어를 탄생시키는 계기가 되었으며, 이 용어는 해당 양식을 지칭하는 말로 빠르게 수용되었다. 아방가르드 미술의 열렬한 지지자였던 화상 앙브루아즈 볼라르는 자신의 파리 갤러리에서 세잔과 피카소, 마티스의 작품을 소개했다. 아래 초상화는 입체주의 초기인 분석적 입체주의 시기에 그려진 작품이다. 여기서 자연스러운 형태는 해체되거나 쪼개진 뒤 재배열됨으로써, 본 대상의 새로운 모습을 창조하고 있다. 이러한 접근법은 점차 추상화되더니, 1912년 경부터는 종합적 입체주의로 대체되었다. 이 새로운 양식은 스텐실 인쇄법으로 등사된 문자, 찢어진 신문 조각, 꾸며낸 나뭇결 문양이나 벽지 자투리 같은 친숙한 일상적 요소들을 결합한 콜라주 형태의 이미지로 대중 앞에 선을 보였다.

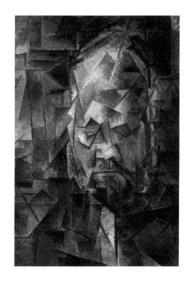

양브루아즈 볼라르의 초상화
파블로 피카소,
1910년,
입체주의

1910년
프랑스

1 꿈
앙리 루소,
캔버스에 유채물감, 2.05×2.99m,
미국, 뉴욕, 근대 미술관

환상

1910년
독일

2 황금 송아지 옆에서 춤추기
에밀 놀데,
캔버스에 유채물감, 88×106cm,
독일, 뮌헨, 노이에 피나코테크
표현주의

종교
몸

1911년
프랑스

1911년
프랑스

1912년
이탈리아

3 나와 마을
마르크 샤갈,
캔버스에 유채물감, 1.92×1.51m,
미국, 뉴욕, 근대 미술관

환상

4 의자용 등藤자리 세공이 있는 정물
파블로 피카소,
유채물감과 풀로 붙인 유포油布,
26.7×34.9cm,
프랑스, 파리, 피카소 미술관

정물

5 탄성彈性
움베르토 보초니,
캔버스에 유채물감, 100×100cm,
이탈리아, 밀라노, 개인 소장
미래주의/추상주의

몸

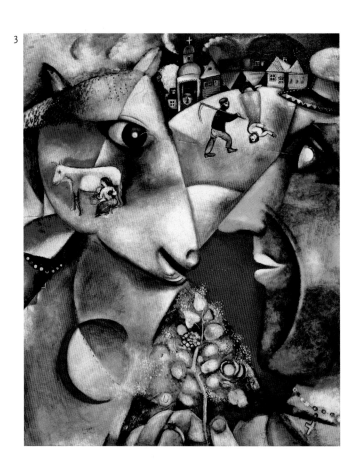

미래주의

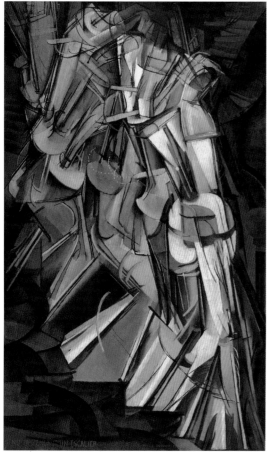

1913년
이탈리아

1913년
러시아

4 공간 내 연속성을 보여주는
독특한 형태
움베르토 보초니,
청동, 111.8×88.9cm,
미국, 뉴욕, 근대 미술관
미래주의

몸

5 풍경
바실리 칸딘스키,
캔버스에 유채물감,
87.6×100.3cm,
러시아, 상트페테르부르크,
에르미타슈 미술관
청기사

풍경
추상

5

4

293

1913년	1913년	1914년
프랑스	영국	독일

1 자전거 바퀴(원작 소실 후 제작된
 1951년 버전)
 마르셀 뒤샹,
 채색된 나무 걸상 위에 금속 바퀴를
 얹음, 높이 128.3m,
 미국, 뉴욕, 근대 미술관
 다다이즘

2 어머니와 아이
 제이콥 엡스타인,
 대리석, 높이 44cm,
 미국, 뉴욕, 근대 미술관

 가정생활
 종교

3 술고래 자화상
 에른스트 루트비히 키르히너,
 캔버스에 유채물감,
 119.5×90.5cm, 독일, 뉘른베르크,
 게르만 국립 박물관
 표현주의

 초상화

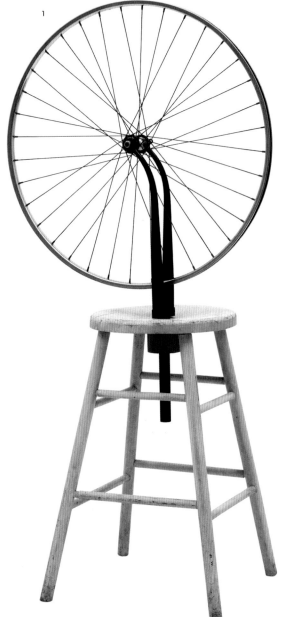

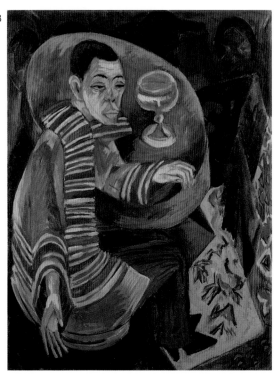

1915년	1915년경	1918년
러시아	이탈리아	러시아

4 배낭 든 소년-4차원 안의
색채 덩어리들
카시미르 말레비치,
캔버스에 유채물감, 71.1×44.5cm,
미국, 뉴욕, 근대 미술관
절대주의

추상주의

5 여인의 두상
아메데오 모딜리아니,
석회암, 높이 56.6cm,
미국, 뉴욕, 근대 미술관

초상화

6 흰색 위에 흰색
카시미르 말레비치,
캔버스에 유채물감, 79.4×79.4cm,
미국, 뉴욕, 근대 미술관
절대주의

추상주의

5

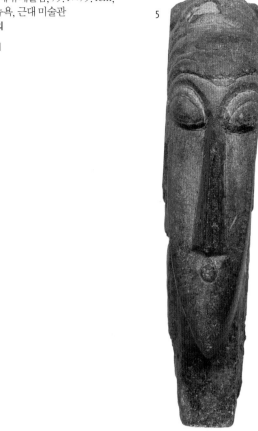

4

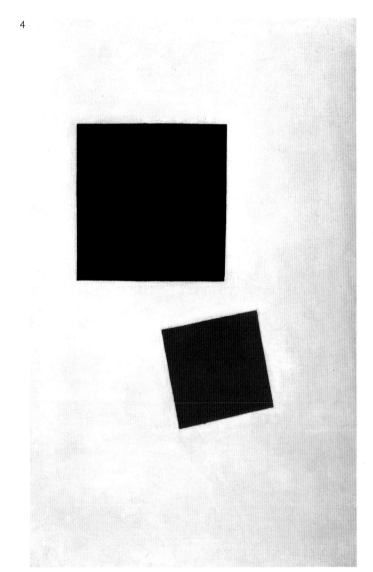

6

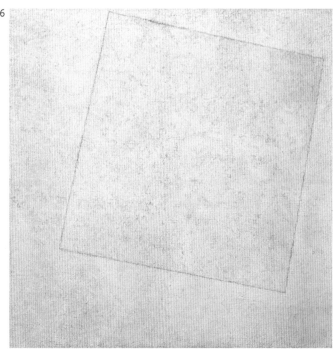

1919년경
이탈리아

1920년
프랑스

1920년
프랑스

1 기대 누운 누드
아메데오 모딜리아니,
캔버스에 유채물감,
72.4×116.8cm,
미국, 뉴욕, 근대 미술관

몸

2 수련(왼쪽 패널)
클로드 모네,
캔버스에 유채물감, 2×4.25m,
미국, 뉴욕, 근대 미술관
인상주의

풍경

3 신생아, 첫 번째 버전
콘스탄틴 브랑쿠시,
흰 대리석, 길이21.6cm,
미국, 뉴욕, 근대 미술관

몸

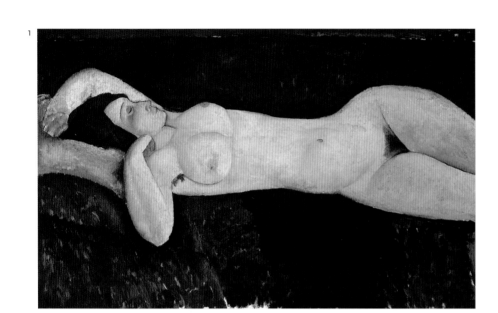

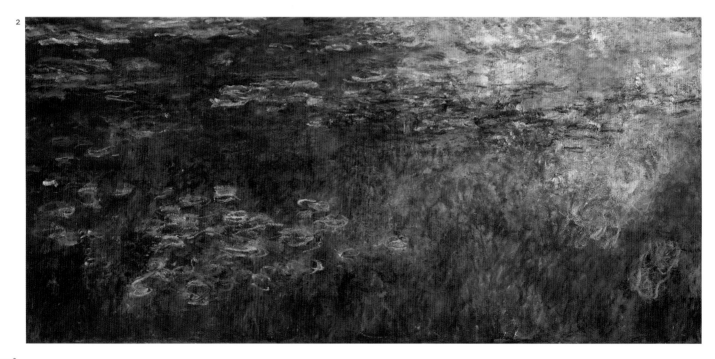

4 볼셰비키
보리스 쿠스토디예프,
캔버스에 유채물감,
러시아, 모스크바,
국립 트레티야코프 미술관
사회주의 리얼리즘

정치
도시생활

5 알고마
A. Y. 잭슨,
나무판에 유채물감, 21×26cm,
캐나다, 온타리오 주州,
오언사운드 톰 톰슨 기념 미술관
그룹 오브 세븐

풍경

6 세 음악가
파블로 피카소,
캔버스에 유채물감, 2×2.23m,
미국, 뉴욕, 근대 미술관
입체주의

여가

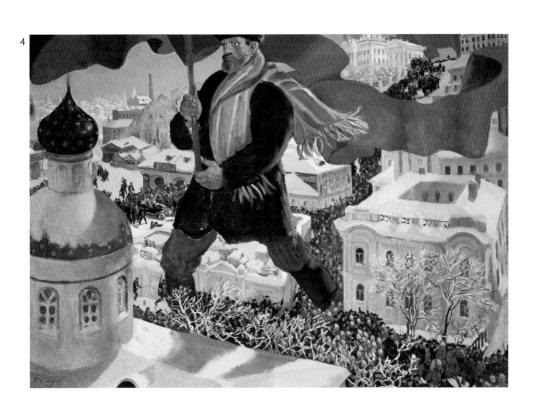

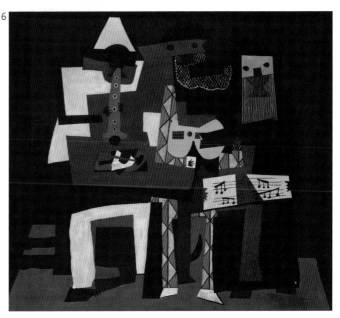

1 세 여인(성대한 식사)
페르낭 레제,
캔버스에 유채물감, 1.84×2.52m,
미국, 뉴욕, 근대 미술관

몸

2 리타와 있는 자화상
토머스 하트 벤튼,
캔버스에 유채물감, 126×102cm,
미국, 워싱턴D.C.,
국립 초상화 미술관
미국 지방주의

초상화

3 별이 빛나는 밤
에드바르드 뭉크,
캔버스에 유채물감, 139×119cm,
노르웨이, 오슬로, 뭉크 미술관
상징주의

풍경

1
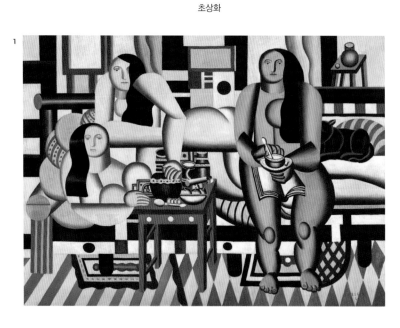

2
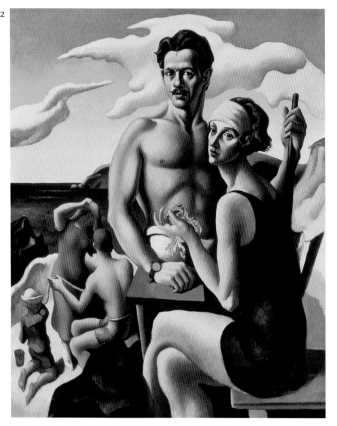

3

1925년
미국

4 깃대
조지아 오키프,
캔버스에 유채물감, 88.9×45.7cm,
미국, 뉴멕시코 주州 산타페,
조지아 오키프 미술관

풍경

1926년
벨기에

5 협박받는 암살자들
르네 마그리트,
캔버스에 유채물감, 1.5×1.96m,
미국, 뉴욕, 근대 미술관
초현실주의

환상
죽음

초현실주의

1926년	1926년	1927년
독일	독일	프랑스

1 실비아 폰 하르덴
오토 딕스,
나무판에 유채물감, 120×88cm,
프랑스, 파리,
퐁피두센터, 국립 근대 미술관
표현주의

초상화

2 물고기 주위
파울 클레,
캔버스에 유채물감, 46.9×63.5cm,
미국, 뉴욕, 근대 미술관

동물
추상

3 엄마, 아빠가 다쳤어요!
이브 탕기,
캔버스에 유채물감, 92×73cm,
미국, 뉴욕, 근대 미술관
초현실주의

풍경
추상

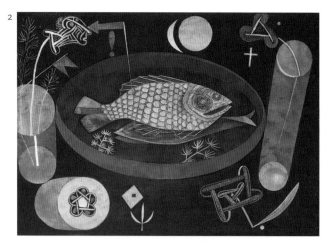

1928년
미국

4 기타를 든 채 기대 누운 누드
자크 립시츠,
검은 대리석, 높이 41.6cm,
미국, 뉴욕, 근대 미술관

몸
추상

1928년
미국

5 밤의 창가
에드워드 호퍼,
캔버스에 유채물감, 73.7×86.4cm,
미국, 뉴욕, 근대 미술관
미국 지방주의

가정생활
도시생활

1929년
미국

6 자화상
존 케인,
구성보드 위 캔버스에 유채물감,
9.8×68.9cm,
미국, 뉴욕, 근대 미술관

초상화
몸

4

5
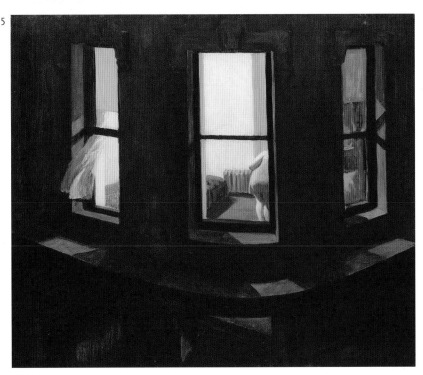

6
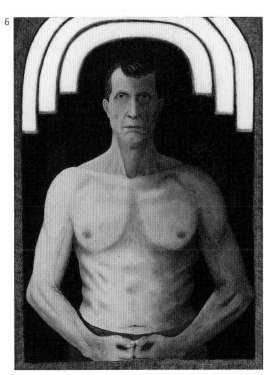

정신분석학이란 새로운 학문에서 영감을 얻은 화가들이 상상의 세계를 그림으로 옮기기 시작하다

의학 연구를 주목적으로 창안된 지그문트 프로이트의 정신분석학은 많은 예술가들에게 중요한 영향을 미쳤다. 예술화가들은 프로이트의 이론을 이용해 인간 정신의 내밀한 작용을 형상화하는 그림을 그렸다.

정신분석학의 창시자 지그문트 프로이트는 유년기 기억과 무의식 영역의 중요성을 강조한 인물이다. 그는 이러한 요소들이 억압된 욕망의 정체를 밝히거나 신경증을 완화할 수 있는 핵심 열쇠를 제공해 준다고 믿었다. 무의식 연구를 위해 프로이트는 여러 방법을 창안했는데, 그중에서도 꿈속의 숨겨진 의미를 발견하거나 자유 연상법을 이용한 것으로 가장 잘 알려져 있다.

프로이트의 혁명적인 생각과 통찰은 자연스럽게 예술가들, 특히 초현실주의 화가들의 작품에 영향을 미쳤다. 『초현실주의 선언』의 저자 앙드레 브르통은 1921년 오스트리아 빈으로 프로이트를 찾아갔다. 브르통은 곧 무의식의 해방이란 새로운 가능성에 매료되었다. 그는 화가들이 '이전에는 모순적이라 여겼던 두 상태, 즉 꿈과 현실을 완전한 리얼리티reality, 즉 수퍼 리얼리티의 상태로 융합하기를 원했다. 프로이트가 꿈 이미지를 과거 경험을 해독하는 수단으로 삼았다면, 브르통에게 꿈은 곧 경험을 의미했다. 초현실주의 화가들은 회화 및 드로잉 제작시 의식이 손을 지배하는 현상을 막기 위한 수단의 하나로 '오토매틱(자동기술)' 미술을 도입했다. 그들은 이런 방법이 마치 정신분석학자들의 자유연상법처럼 무의식이 모든 것을 떠안는 결과를 낳아주길 바랐다. 그들은 또 아동 미술이나 정신병 환자에 대해 연구함으로써 자신들이 확립한 비이성적 이미지의 근원에 다가가고자 노력했다.

살바도르 달리는 모든 초현실주의 예술가를 통틀어 프로이트의 이론에서 가장 많은 것을 끌어온 화가이다. 학창시절 『꿈의 해석』을 읽은 달리는 이 책을 '생애 가장 중요한 발견 중 하나'로 평가했다. 그는 특유의 '손으로 그린 꿈같은 사진'을 제작하기 위해 특별한 기법, 즉 스스로 '편집광적 비판'이라 이름 붙인 기법을 고안했다. 이러한 기법을 이용하면서 달리는 꿈과 기억 배후에 숨겨진 의미를 드러내기 위해 편집증 환자의 정신적 혼돈을 흉내 내기도 했다.

달리의 많은 그림에는 왜곡과 흘러내림 등은 꿈같은 특질들이 포함돼 있다. 물론 이런 효과를 얻기 위해 화가가 얼마나 의도적인 노력을 기울였느냐는 알 수 없는 일이지만 말이다. 한 예로 〈기억의 고집〉을 제작하면서 달리는 다양한 여러 원천들에서 이미지를 가져왔으며, 일정 시간에 걸쳐 구성을 완성했다. 화가의 말에 따르면, 이 그림은 집 근처에 펼쳐진 해안선의 풍경을 그리는 것으로 시작되었다. 한동안 달리의 상상력은 교착상태에 빠져 있었다. 그러던 어느 날 저녁, 몇몇 친구들과 알맞게 익은 카망베르 치즈를 먹던 달리의 머릿속으로 흐물거리는 시계에 관한 생각이 갑자기 스쳐지나갔고, 이후 그는 그림을 신속히 완성시킬 수 있었다. 그런가하면 벌레 이미지는 부패한 도마뱀 몸을 먹고 있는 개미떼를 목격했던 어린 시절의 기억에서 유래했다. 이러한 부패의 이미지는 녹아내리는 시계를 통해서도 다시 한 번 반복된다. 여기서 시계는 시간의 흐름, 그리고 그에 따른 기억의 소멸을 암시하기도 한다.

한편 달리의 몇몇 그림에서 우리는 보다 성적인 의미의 프로이트적 주제를 발견할 수 있다. 가령 입이 없이 그려져 소름 끼치는 얼굴, 다시 말해 부분적으로는 자화상, 부분적으로는 지역 바위의 모습으로 그려진 형상은 이미 초기 회화 〈위대한 마스터베이터〉에서도 등장한 바 있던 이미지이다. 또 시계의 축 늘어진 형태, 남근 모양의 메마른 올리브 나무 밑동 등은 성적 무능에 대한 화가의 공포를 드러내는 상징물로 해석된다.

기억의 고집
살바도르 달리,
1931년,
초현실주의

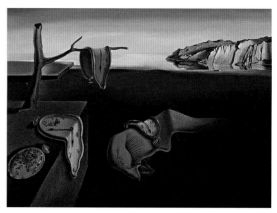

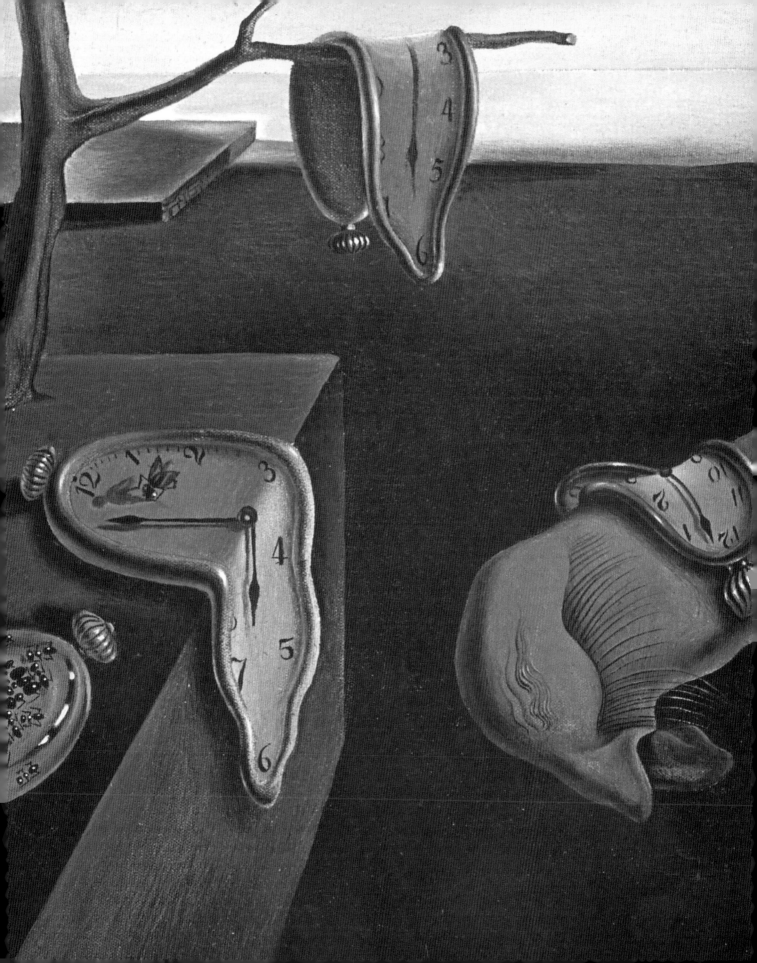

1930년
캐나다

1 섬, 그린란드 북쪽
로렌 S. 해리스,
나무판에 유채물감, 29.5 × 37.5cm,
캐나다, 온타리오 주州,
오언사운드 톰 톰슨 기념 미술관
그룹 오브 세븐

풍경

1931년
영국

2 반쯤 기대 누운 형상
헨리 무어,
청동, 높이 43.2cm,
개인 소장

몸
추상

1932년
프랑스

3 목이 잘린 여자
알베르토 자코메티,
청동, 20.3 × 87.6 × 63.5cm,
미국, 뉴욕, 근대 미술관
초현실주의

죽음
추상

1933년	1936년	1936년
러시아	프랑스	스페인

4 여성 노동자
카시미르 말레비치,
캔버스에 유채물감,
러시아, 상트페테르부르크,
에르미타슈 미술관
사회주의 리얼리즘

도시생활
초상화

5 게르니카
파블로 피카소,
캔버스에 유채물감, 3.51×7.82m,
스페인, 마드리드, 국립 레이나
소피아 미술관
입체주의

사회 저항
전쟁

6 삶은 콩으로 만든 부드러운 구조물
살바도르 달리,
캔버스에 유채물감, 100×100cm,
미국, 펜실베이니아,
필라델피아 미술관
초현실주의

사회 저항
전쟁

4

6
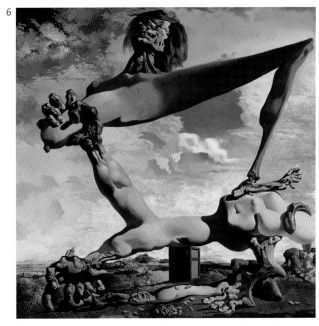

5
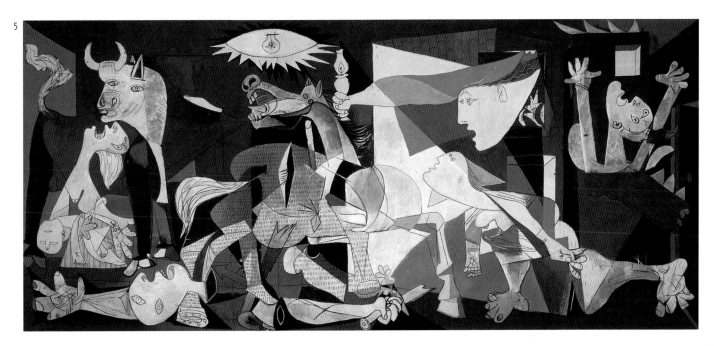

1936년
프랑스

1 모피 찻잔
메레 오펜하임,
모피로 감싼 컵과 받침 접시, 숟가락,
컵 직경 10.9cm, 받침 접시 직경
23.7cm, 숟가락 길이 20.2cm,
미국, 뉴욕, 근대 미술관
초현실주의

환상

1936년
멕시코

2 조부모와 부모와 나(가계도)
프리다 칼로,
금속판에 유채물감과 템페라,
30.5×34.3cm,
미국, 뉴욕, 근대 미술관

초상화

1937년
이탈리아

3 영원한 도시
피터 블룸,
구성보드에 유채물감,
86.4×121.9cm,
미국, 뉴욕, 근대 미술관
초현실주의

환상
도시

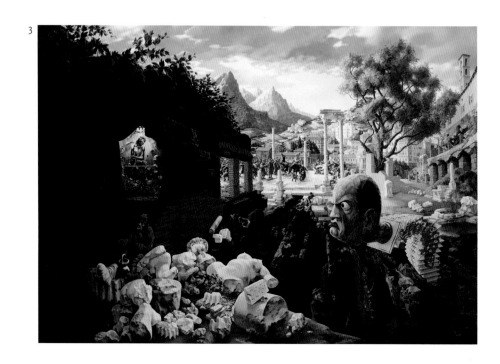

4 보로 게임
제이콥 로렌스,
오톨도톨한 보드에 구아슈
(포스터 물감), 25.4×35.6cm,
미국, 뉴저지 주州, 뉴왁 박물관

여가
도시생활

5 니코의 안개 자욱한 날
호리시 요시다,
목판화, 39.4×26.7cm,
미국, 뉴저지 주州, 뉴왁 박물관

풍경
종교

5

4

1 거리의 삶
윌리엄 H. 존슨,
베니어판에 유채물감,
123.2×97.8cm,
미국, 워싱턴 D.C.,
미국 스미소니언 박물관
미국 지방주의

도시생활

2 브로드웨이 부기우기
피트 몬드리안,
캔버스에 유채물감, 127×127cm,
미국, 뉴욕, 근대 미술관
(ⓒ 2005 몬드리안/홀츠만 트러스트
c/o HCR 인터내셔널 워렌튼
버지니아USA)

도시
추상

3 현인들에 대한 숭배
로마레 비어든,
압착한 목질 木質 섬유판에 유채물감,
56.5×71.1cm,
미국, 뉴저지 주州, 뉴왁 박물관
추상

종교

4 회화
프랜시스 베이컨,
캔버스에 유채물감과 템페라,
5.3×3.35m,
미국, 뉴욕, 근대 미술관

정물
초상화

5 풀 패덤 5
잭슨 폴록,
캔버스에 유채물감, 파편들,
127×76.2cm,
미국, 뉴욕, 근대 미술관
추상표현주의

추상

1947년
프랑스

1 손가락으로 가리키는 남자
알베르토 자코메티,
청동, 높이 1.77m,
미국, 뉴욕, 근대 미술관

몸

1949년
미국

2 No. 22
마크 로스코,
캔버스에 아크릴 물감,
미국, 뉴욕, 근대 미술관
색면추상

추상

1949년
이탈리아

3 요새要塞 천사
마리노 마리니,
청동, 높이 1.67m,
이탈리아, 베네치아,
페기 구겐하임 미술관

동물
몸

4 밤의 인물들
호안 미로,
캔버스에 유채물감,
88.9×114.9cm,
미국, 뉴욕, 개인 소장
초현실주의

환상
추상

5 빛의 제국Ⅱ
르네 마그리트,
캔버스에 유채물감, 80×100cm,
미국, 뉴욕, 근대 미술관
초현실주의

풍경

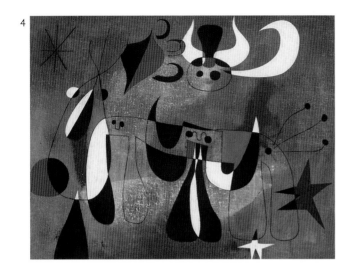

1 여자 I
윌렘 데 쿠닝,
캔버스에 유채물감, 1.9×1.47m,
미국, 뉴욕, 근대 미술관
추상표현주의

초상화
몸

2 그리스도
조르주 루오,
나무판에 유채물감, 80×74cm,
바티칸시티, 바티칸,
근대 종교미술 컬렉션

종교

3 핵전쟁-반대
한스 에미,
포스터, 개인 소장

전쟁
사회 저항

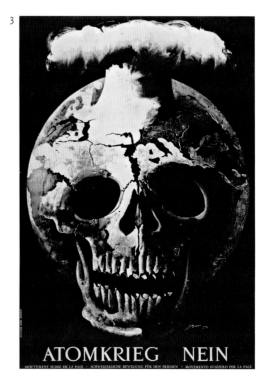

4 **사각형에 대한 경의 연구**
　조지프 앨버스,
　압착한 목질木質 섬유판에 유채물감,
　60×60cm,
　미국, 뉴욕, 근대 미술관

　추상

5 **늪, 톱질꾼의 호수**
　A. J. 카슨,
　나무판에 유채물감, 25×30.5cm,
　캐나다, 온타리오 주州 오언사운드,
　톰 톰슨 기념 미술관
　그룹 오브 세븐

　풍경

1 하늘 성당
루이즈 네벨슨,
검게 칠한 나무 구조물, 28.6 ×
45.7cm,
미국, 뉴욕, 근대 미술관

추상

2 뉴욕에 표하는 경의
장 팅겔리,
혼합매체 부분들로 이뤄진 자동해체
장치,
미국, 뉴욕, 근대 미술관
키네틱 아트

도시

3 머스 C.
프란츠 클라인,
캔버스에 유채물감,
236.2×189.2cm,
미국, 워싱턴 D.C.,
미국 스미소니언 박물관
추상표현주의

추상
초상화

1961년
미국

1963년
영국

4 지도
재스퍼 존스,
캔버스에 유채물감, 1.98×3.77m,
미국, 뉴욕, 근대 미술관

풍경

5 분열
브리짓 라일리,
마분지에 템페라, 88.8×86.2cm,
미국, 뉴욕, 근대 미술관
옵 아트

추상

팝 아트가 미술계의 재현 전통을 위축시키다

팝 아트는 기성미술의 아성을 무너뜨리려는 의도에서 시작되었다. 이런 작업에 앤디 워홀보다 더 열중한 예술가는 없을 것이다. 워홀은 수프 깡통과 신문 연재만화, 영화배우 등을 그림으로 제작함으로써 소비 시대를 대변하는 새로운 아이콘들을 탄생시켰다.

수 세기 동안 서양미술에는 일반적인 위계가 존재해왔다. 이를테면 어떤 범주의 그림은 다른 범주의 그림보다 훌륭하고, 어떤 양식은 솜씨가 한결 탁월하며, 어떤 전시 장소는 훨씬 중요하다는 식의 서열이 존재해왔다. 인상주의자를 비롯한 몇몇 선구적인 화가 그룹은 이런 식의 분류 체계에 도전장을 던진 주인공들이다. 또 20세기 초 아방가르드 운동이 부상함에 따라, 전통 관습의 기세 또한 차츰 누그러져 갔다. 1960년대에 이르자 사람들은 얼마나 충격적인 느낌을 주는 작품이든 간에 그것을 미술로 수용할 수 있게 되었다. 미국화가 로이 리히텐슈타인은 이 시기에 대해 다음과 같이 언급했다. "아무도 걸지 않을 만큼 아주 별 볼 일 없는 그림을 구하는 것은 어려운 일이 돼버렸다. 모든 사람들이 모든 것을 걸고 있다." 그동안 일종의 예술적 허세는 별다른 도전을 받지 않은 채 지속돼왔으며, 미술관에 걸려 있는 한 점의 작품이 음식 포장이나 앨범 재킷, 광고 게시판 같은 상업미술보다 우월하다는 생각 또한 견고히 유지돼왔다. 팝 아트는 이러한 통념을 전복시킨 새로운 운동이었으며, 이 운동의 중심에는 미국화가 앤디 워홀이 있었다.

워홀은 에드워드 호퍼와 르네 마그리트 같은 20세기 여러 주요 구상 화가들이 그러했듯, 잡지나 광고 삽화를 제작하는 상업 화가로 미술 활동을 시작했다. 워홀은 이런 경력에 따른 장애를 뼈저리게 느끼고 있었다. 처음 화랑 주인과 미술 중개상을 작업실로 데려온 워홀은 자신의 상업 디자인들이 '집안의 또 다른 구석에 꼭꼭 묻혀 있음'을 강조했다. 왜냐하면 혹여 자신의 작품이 진지하게 받아들여지지 않으면 어떡하나 염려스러웠기 때문이다. 그러나 워홀은 상업성에 뿌리를 두는 자기 미술의 특징을 유지했다. 그는 자신의 작품에 대해 다음과 같이 말했다. "나는 브로드웨이 거리를 걷는 사람이라면 누구나 단박에 알아볼 수 있는 이미지들을 만든다. 그것은 만화와 유명인사들, 혹은 냉장고처럼 추상표현주의자들은 아무리 노력해도 알아볼 수 없는 모든 위대한 현대적인 것들이다."

여배우 매릴린 먼로를 담은 워홀의 이미지는 새로운 양식의 전형을 보여주는 작품이다. 그는 먼로가 자살한 직후인 1962년, 그녀를 형

상화한 첫 그림을 제작했다. 사실 처음 이 이미지는 영화 '나이아가라' 홍보를 위한 광고 사진 형태로 시작되었다. 워홀은 이미지를 잘라낸 뒤 그것을 실크스크린으로 옮기는 방법을 택했다. 그는 먼로에 대한 평판의 다양한 측면을 강조하기 위해 여러 색채와 형태를 이용했으며, 특히 먼로의 이미지를 종교 아이콘과 흡사해 보이게 만들기 위해 황금 바탕 배경에 그녀의 이미지를 배치했다. 그럼으로써 그는 생전의 먼로가 촉발한 숭배의 기운을 환기하고자 했다. 또 워홀은 인물의 얼굴을 몰개성화하는 데 효과적인 단조로운 사각형 그리드를 이용해 그녀의 두상을 다수의 이미지로 제작했다. 그럼으로써 그는 한낱 상품으로 변해버린, 그래서 이제는 시장에 출시된 포장 상품과 다름없는 먼로의 존재를 암시하고자 했다. 한편 워홀은 이러한 미술 제작에 산업 과정을 이용했다. 가령 그가 즐겨 쓴 실크스크린 인쇄술은 상업적인 직물 생산에서 널리 사용되던 기술이었다. 그 결과 탄생한 천연 그대로의 색판은 짙은 아이섀도와 새빨간 립스틱, 과산화수소로 표백한 머리 등과 같이 매릴린의 진한 화장이 유발하는 매력을 강조하는 효과를 낳았다. 또 그러한 매력 덕분에 이 이미지는 쉽게 복제 가능한, 완전히 일회용적인 존재로 인식될 수 있었다.

어떤 괴이한 사건도 기어이 작품의 홍보 수단으로 이용하고야마는 것은 워홀의 특징 중 하나였다. 1964년, 한 여인이 워홀의 자택이자 작업실이던 '팩토리'로 소리 없이 들어왔다. 그녀는 권총을 꺼낸 뒤 매릴린을 그려놓은 그림 더미 위로 방아쇠를 당겼고, 그 결과 정확히 매릴린의 양쪽 눈 사이에 구멍을 남겼다. 이 그림들은 보수되어 〈샷 매릴린〉이란 이름으로 시장에 유통되었다.

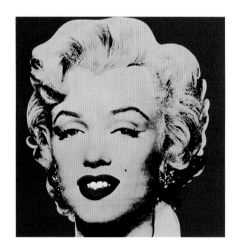

빨간 매릴린
앤디 워홀,
1964년
팝 아트

주제별 미술
THEMES IN ART

주제별 미술
THEMES IN ART

초상화

초상화는 인간성을 비추는 거울이라는 점에서 누구에게든 감응을 일으키기 쉬운 미술장르이다. 고대부터 초상화는 주로 동전 속의 통치자 이미지, 혹은 권위를 강화하거나 군중을 감동시키기 위한 조각상 같은 이른바 '권력 초상화' 형태로 제작되었다. 미술이 점차 넓은 사회상을 반영하기 시작한 르네상스 시기에 이르러 초상화 제작은 한결 보편화되었다. 화가들은 인물의 성격과 표정, 아름다움 등을 탐구하기 시작했으며, 흥미로운 특징이나 빼어난 용모를 지닌 모델들을 이용하기도 했다. 그러나 한 지체 높은 인물은 실물보다 잘 그려진 초상화, 이른바 아첨형 초상화를 원치 않았다. 영국의 왕 헨리 8세는 자신의 네 번째 아내 클레브스의 앤을 처음 만났을 때 심하게 화를 냈다고 전해진다. 이유인즉, 앤을 그린 한스 홀바인의 초상화가 그녀의 외모에 대한 그릇된 판단을 심어주었기 때문이다. 화가들은 점차 인물의 자세와 배경에 대한 실험을 전개해갔다. 또 화가 앞에서 포즈를 취한 권력자들은 강한 눈빛과 인상적인 자세, 부와 지위를 반영하는 배경 등이 초상화가 발산하는 힘을 강화하는 데 보탬이 된다는 사실을 깨닫게 되었다.

한편 17세기 네덜란드 초상화는 급진적인 생동감으로 채워졌다. 당시 화가들은 일상의 임무에 종사하는 실제 인물들의 자연스러운 생활상을 초상화에 담았다. 실물과 아주 똑같이 그릴 수 있는 화가의 능력은 19세기 중엽까지 높은 평가를 받았다. 그러나 사진 기술이 보편화되면서, 화가들은 카메라로는 포착할 수 없는 인물의 또 다른 측면을 표현하는 데 자신의 재능을 사용하기 시작했다.

〈모나리자〉는 관객을 똑바로 쳐다보고 있는 여성 모델을 그린 최초의 그림 중 하나이다. 적은 양의 웃음기와 그윽한 시선, 아름다운 손으로 인해 강조된 정적인 느낌 등은 수세기 동안 많은 미술 애호가들을 매혹시켜왔다. 레오나르도 다 빈치는 모델이 포즈를 취하는 내내 그녀를 웃게 만들었다고 전해진다. 최근 가까운 가족의 상喪을 당했음을 말해주는 머리에 쓴 검은 베일로 미루어볼 때, 이는 어쩔 수 없는 일이었을 것이다. 누가 봐도 매혹적인 다 빈치의 그림에는 초상화의 정수가 담겨 있다. 관람자는 그림 속의 인물과 감정적으로 연계되고 있음을 느끼지만, 그렇다고 신비로운 느낌이 줄어드는 것은 아니다. 위대한 초상화가들은 단순히 인물을 보여주는 것 외에도 인물의 느낌과 분위기, 인성, 역사 등을 넌지시 담아냈다.

[위와 오른쪽]
모나리자
레오나르도 다 빈치, 1507년경
전성기 르네상스

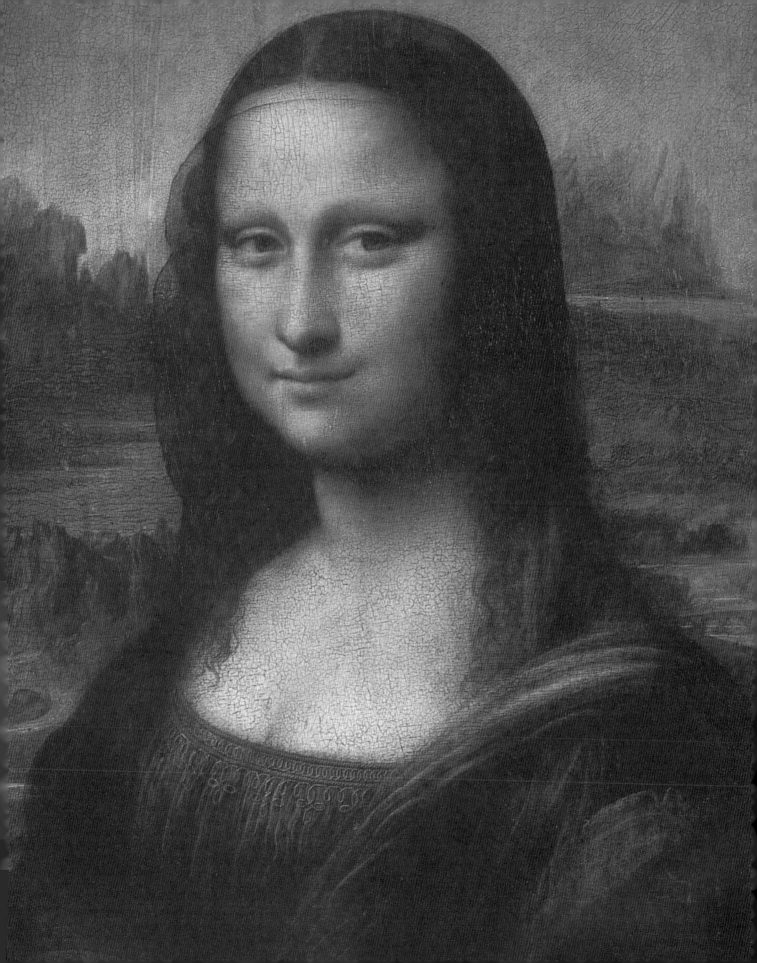

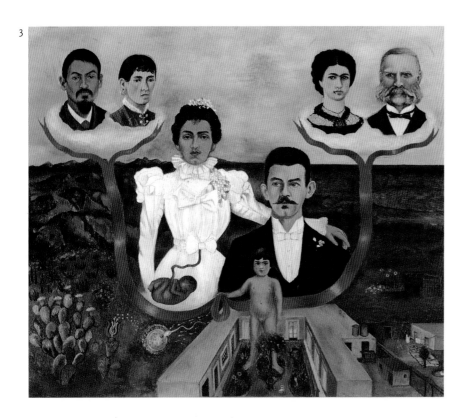

가족 초상화

그룹 초상화를 성공적으로 그리기 위해서는 그룹 전반의 균형 잡힌 구성을 염두에 두면서 인물 개개인의 적절한 위치를 확보해야 한다. 가족 초상화는 특히 까다로운데, 종종 몇 세대를 함께 묘사해야 하는 수고가 따르기 때문이다. 프리다 칼로는 자신의 친족親族을 한 자리에 보여주기 위해 가계도를 재치 있게 활용했다. 프란시스코 데 고야는 딱딱하고 형식적인 느낌에서 벗어난 스페인 왕가의 초상화를 그렸다. 그러나 일부 사람들은 화가가 왕가의 사람들을 지나치게 편안한 인상으로 묘사했다고 생각했다. 한 비평가는 왕과 왕비가 '복권에 당첨된 뒤 흐뭇해하는 길모퉁이 제빵업자와 그의 아내'를 닮았다고 논평하기도 했다. 그렇다 할지라도 고야는 왕의 높은 지위를 부각시키기 위해 왕가의 예법을 꼼꼼히 관찰했다.

찰스 윌슨 필의 거대한 그룹 초상화는 한결 자유로운 구성을 보여준다. 화가는 오랜만에 한 자리에 모인 대가족의 즐거운 모습을 생생한 느낌으로 화폭에 옮겼다. 에드가 드가가 그린 〈벨렐리 가족〉은 소규모의 사적인 집단을 대상으로 하고 있음에도 차가운 분위기가 역력하다. 드가의 친척 아주머니뻘이던 여인은 아버지를 잃은 슬픔에 잠겨 있다. 벽에는 아버지가 그린 그림이 걸려 있다. 여인의 결혼은 불행했고, 따라서 드가는 인물들 사이에 감도는 긴장 섞인 분위기를 포착하고자 했다. 가족 무리에서 벗어나 있는 아버지는 자신의 얼굴을 보여주기 위해 의자에서 몸을 틀고 있다.

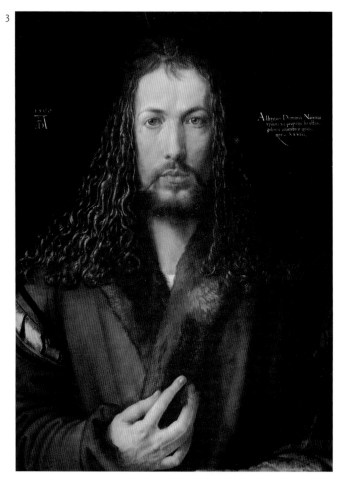

1 자화상
빈센트 반 고흐, 1889년
후기인상주의

2 화장대 앞의 자화상
지나이다 세레브랴코바, 1909년

3 모피 코트를 입은 자화상
알브레히트 뒤러, 1500년
북구 르네상스

4 술고래 자화상
에른스트 루트비히 키르히너,
1914년
표현주의

5 지옥의 자화상
에드바르드 뭉크, 1895년경
상징주의

6 자화상
엘리자베스 비제 르브룅, 1790년
신고전주의

자화상

자화상은 늘 인기 있는 주제였으며, 오늘날도 그 사실은 변함이 없다. 특히 자화상은 전문 모델을 고용할 여력이 안 되는 화가들에게 편리한 수단으로 이용되었다. 화가들은 주문 초상화 제작 시에는 실천에 옮기기 어려운 강한 표현법과 과감한 실험을 자화상 제작을 통해 실현할 수 있었다. 자화상은 관람자에게 화가의 인성을 꿰뚫어 볼 수 있는 통찰력을 제공한다. 알브레히트 뒤러의 그림에서 화가는 위엄 있는 정면 자세를 취하고 있다. 뒤러는 자신의 예술적 재능이 신으로부터 부여받은 것이라는 믿음을 공고히 하기 위해 의도적으로 그리스도의 이미지를 차용했다. 엘리자베스 비제 르브룅은 미술계에서 여성이 살아남기 힘들던 시기에 이룩한 화가로서의 지위를 자화상에 담았다. 자화상은 또 화가의 내적인 삶을 드러내기도 한다. 친숙한 가정 실내에서 자신에 찬 시선을 던지고 있는 지나이다 세레브랴코바와 달리, 일부 화가들은 자신을 괴롭히던 악령과 마주하는 스스로의 모습을 그렸다.

에른스트 루트비히 키르히너는 알코올 중독과 맞서 싸우고 있으며, 에드바르드 뭉크는 자신의 목을 집어삼킨 뒤 정화시켜 줄 뜨거운 지옥의 불꽃 앞에 서 있다. 뭉크는 수술대 위에서 앙상한 팔로 이 그림을 그렸다고 한다. 빈센트 반 고흐의 초상화는 더욱 가혹하다. 자살 전에 완성한 이 마지막 작품에서, 모든 것을 통달한 듯한 화가의 시선은 소용돌이치는 배경과 더불어 인물의 정신적인 소요상태를 반영한다.

4

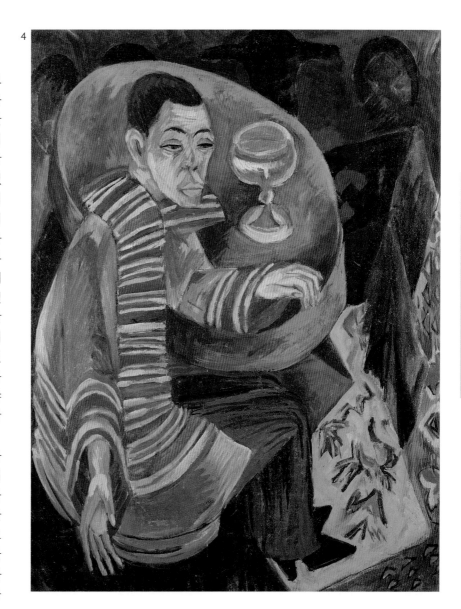

5

6

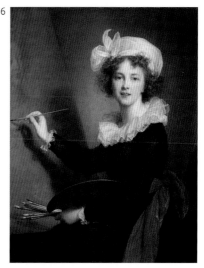

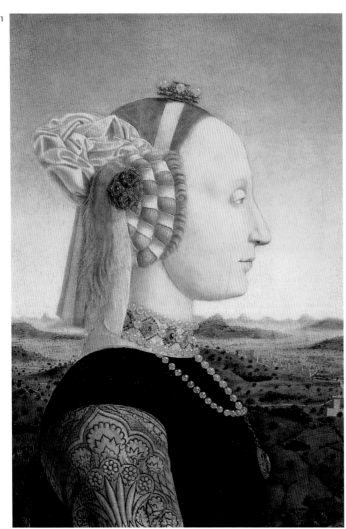

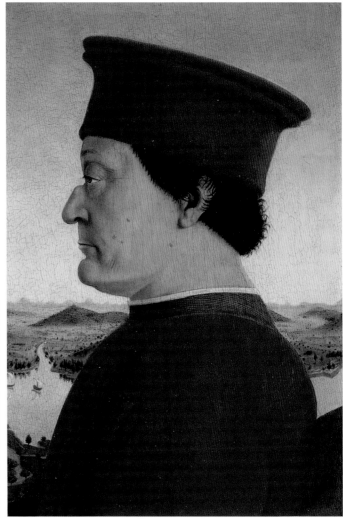

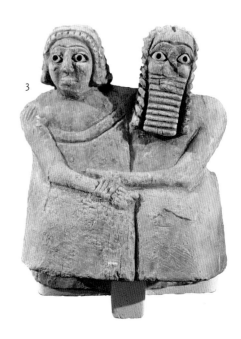

부부 초상화

부부 초상화 혹은 두 인물이 함께 등장하는 초상화는 인물들 간의 관계를 강조한다. 이집트 왕자 라호테프와 그의 아내 네페르트의 장례 기념상에서, 부부는 권위를 암시하려는 듯 왕좌 위에 꼿꼿이 앉아 있다. 피에로 델라 프란체스카가 그린 초상화는 권위에 찬 또 다른 두 인물을 보여준다. 두 사람의 결혼을 통해 양쪽 가문은 형식적으로 하나가 되었다. 당시 측면 초상화가 유행한 것은 사실이지만, 이 그림의 실제 목적은 몬테펠트로 공작의 얼굴 오른쪽에 있던 끔찍한 상처, 즉 마상시합 도중 입은 칼자국을 감추는 데 있었다. 부부 뒤로 보이는 풍경은 그들이 지닌 부의 정도를 짐작케 한다. 공작부인의 초상화 뒤로 보이는 마을은 이탈리아 중부에 위치한 보르고 산 세폴크로이다. 화가는 자신의 고향이기도 한 이곳 풍경을 일종의 서명처럼 그림에 포함시켰다.

아카드인 부부의 장례용 조각상은 인물들의 꼭 잡은 손을 통해 부부애를 드러낸다. 반면 형식적인 신체 접촉이 눈에 띄는 로마 조각상은 유명한 아버지 카토(고대 로마의 정치가이자 장군—옮긴이)와 딸 포르티아 사이의 화합, 즉 가족애에 대한 깊은 경의뿐 아니라 상호 간의 신뢰와 존경의 마음을 표현하고 있다. 한편 폼페이에서 발견된 결혼한 부부의 로마식 초상화에서 필기도구는 이들 부부가 좋은 교육을 받은 교양 있는 사람들임을 암시하며 말아 쥔 종이는 혼인 계약서일 것으로 추정된다.

1 몬테펠트로 공작과 공작부인의 초상화
피에로 델라 프란체스카,
1467~1470년
초기 르네상스

2 카토와 포르티아
작가 미상, 기원전 100년경
고대 로마

3 감싸 안은 남자와 여자
작가 미상, 기원전 3000년경
수메르-아카드 시대

4 라호테프와 네페르트
작가 미상, 기원전 2620년경
고대 이집트

5 한 남자와 아내의 초상화, 폼페이
작가 미상, 기원후 50년경
고대 로마

초상화

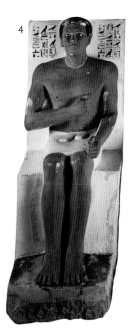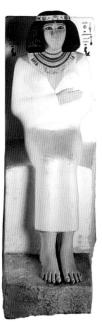

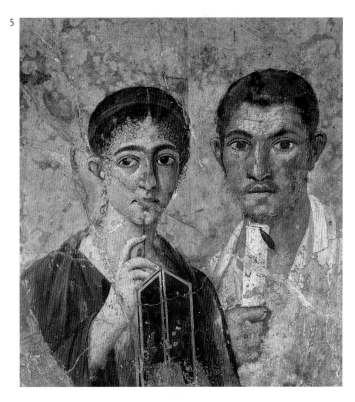

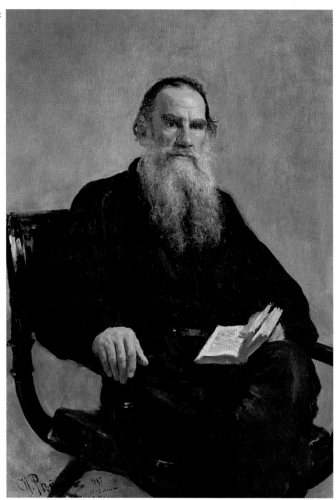

유명인사 포착하기

여기 있는 그림들은 사적인 주문으로 그려지거나, 공식적인 필요에 의해 제작된 유명 인사들의 초상화이다. 그림 속 주인공들은 화가의 재능을 빌려 본인의 이미지를 강화하고자 했다. 코시모 데 메디치는 이탈리아 르네상스 시대 피렌체의 최고 권력자였다. 아뇰로 브론치노의 주요 예술 후원자기도 했던 그는 브론치노에게 자신의 맏딸 마리아의 초상화 제작을 주문했다. 브론치노는 당시 열한 살이던 소녀를 어린 아이가 아닌, 궁정의 화려하고 세련된 분위기를 대변하기에 충분한 단정하고 우아한 숙녀로 표현했다. 프랑스 왕 루이 15세 역시 엄청난 예술 후원자였지만, 그의 정부 마담 퐁파두르보다 궁정예술 발달에 중요한 역할을 한 인물은 없었다. 모리스 캉탱 드 라 투르는 아직 정부의 신분에 불과하던 여인은 물론 왕에게도 아첨하려는 듯, 그녀를 여왕의 지위에 걸맞은 아름다운 모습으로 격상시켜 묘사했다.

주변 인물을 통해 유명세를 얻은 이 여인들과 달리, 매릴린 먼로는 혼자 힘으로 인기와 불명예를 동시에 얻은 유명인이다. 자살 이후 그녀에 대한 세간의 흥미가 고조됐을 무렵, 앤디 워홀은 영화배우 먼로의 아이콘적 이미지를 시기적절하게 선보였다. 레프 톨스토이와 거트루드 스타인은 자신들의 초상화를 그려준 화가들과 가까운 친구 사이였다. 이 그림들에서, 우리는 유명 작가에 대한 화가의 개인적 통찰을 엿볼 수 있다. 두 작가 모두 진지하고 단호한 성격을 드러내는 자세를 취하고 있다. 부드러운 듯하면서도 꿰뚫어 보는 시선이 톨스토이의 지성과 인간애를 표현한다면, 지적인 대화에 깊이 빠져 있는 듯 보이는 스타인의 모습은 그녀의 총명함을 부각시킨다. 여든 번 이상의 시도에도 초상화 제작이 지연되자, 스타인은 포즈를 취하며 앉아 있는 것을 견딜 수 없어 했다. 결국 파블로 피카소는 그녀의 얼굴을 페인트로 지워버리고, 기억에 의지해 그림을 완성하기로 결정했다. 누군가가 완성된 초상화가 그녀를 닮지 않았다고 말하자, 피카소는 즉시 다음과 같이 받아쳤다고 한다. "이제부터 그렇게 될 겁니다."

초상화

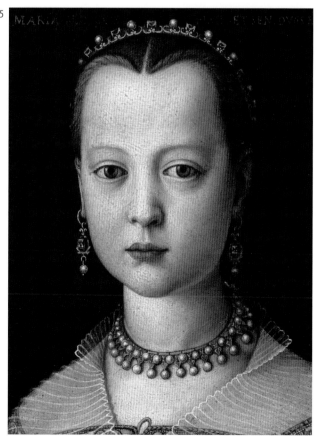

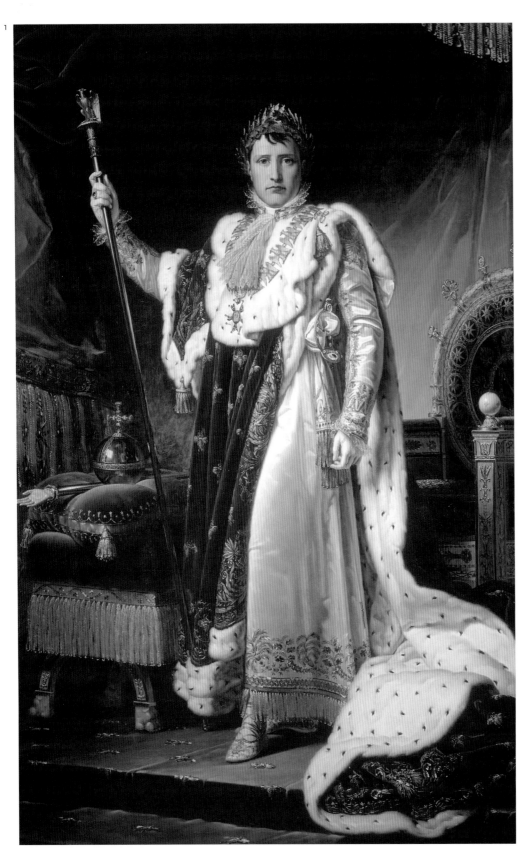

1 나폴레옹 보나파르트의 초상화
프랑수아 제라르, 1807년
신고전주의

2 말에 올라탄 프랑수아 1세의 초상화
프랑수아 클루에, 1540년경
전성기 르네상스

3 가타멜라타 기마상
도나텔로, 1447~1453년
초기 르네상스

4 사르곤 왕의 두상, 이라크 니네베
출토
작가 미상, 기원전 2500년경
메소포타미아/아카드 시대

[다음 페이지]
동방박사들의 행렬
베노초 고촐리, 1459년경
초기 르네상스

권력 초상화

전능한 지도자나 통치자의 초상화는 가장 영향력 있는 이미지들 중 하나이다. 아카드 왕국의 설립자 사르곤 왕의 위엄 있는 청동 두상은 고대에 제작된 권력 초상화의 예를 보여준다. 지금은 구멍으로 남아 텅 빈 눈 자리에는 아마도 보석이 박혀 있었을 것으로 추정된다. 서양에서 기마 초상화는 권력을 과시하는 전통적 이미지로 이용되어왔다. 도나텔로는 고대 황제의 기념상을 모태 삼아 위대한 군 지휘관 카타멜라타의 기념상을 제작함으로써, 인물에게 추가적인 권위를 부여했다. 한편 프랑스 왕 프랑수아 1세의 초상화를 제작한 프랑수아 클루에는 말을 다소 작게 묘사해 말 탄 인물을 실제보다 크고 웅장하게 보이게 만들었다.

베노초 고촐리는 메디치 궁 예배당을 위한 프레스코를 제작했다. 베들레헴으로 향하는 동방박사들의 행렬을 묘사한 이 그림 속에는 메디치 가家의 가족 구성원들이 포함되어 있다. 한 예로 세 박사들 중 하나인 중앙의 말 탄 인물은 '위대한 로렌초'다. 나폴레옹 역시 말 탄 모습으로 그려지기도 했지만, 프랑수아 제라르가 그린 초상화는 그 밖의 경우에 속한다. 제라르는 위엄에 찬 자세와 인상적인 황제 의복을 도입함으로써, 자신을 신성 로마제국의 진정한 계승자로 인식하는 인물의 위용을 표현했다.

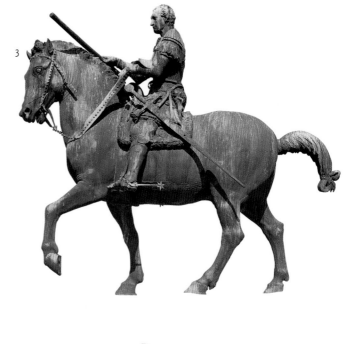

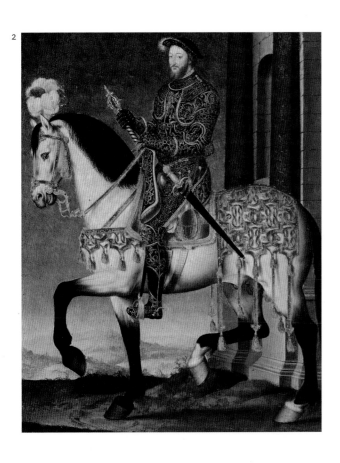

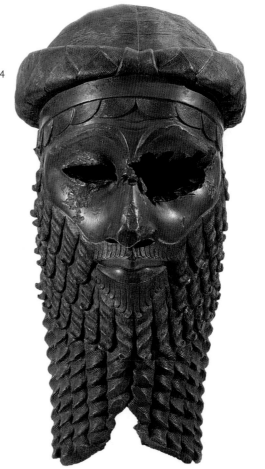

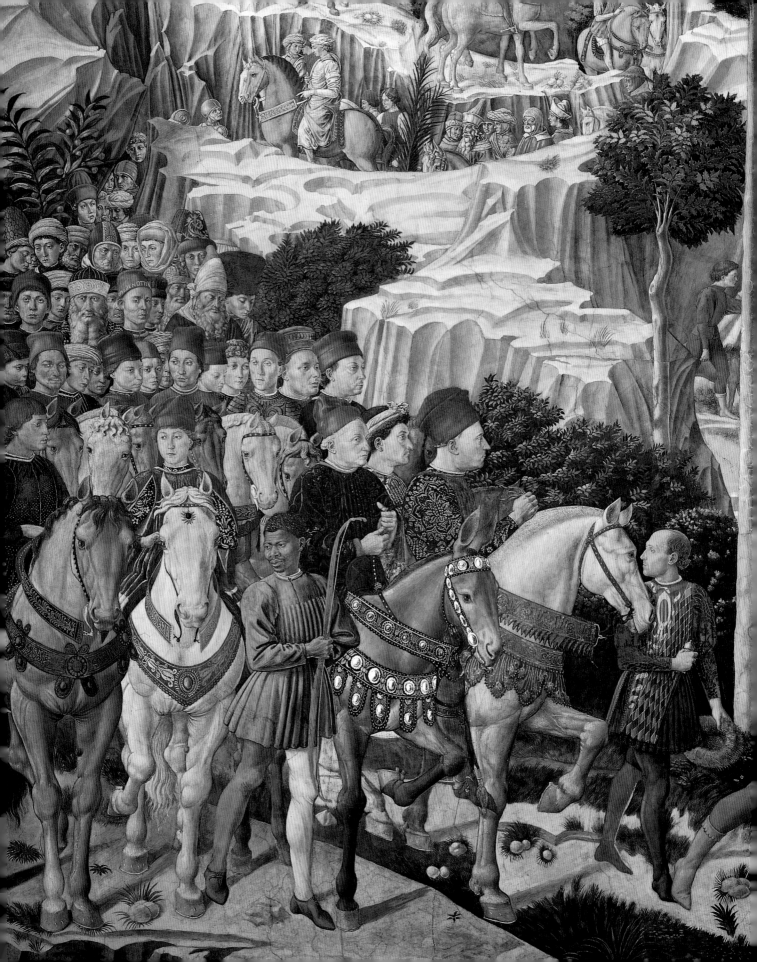

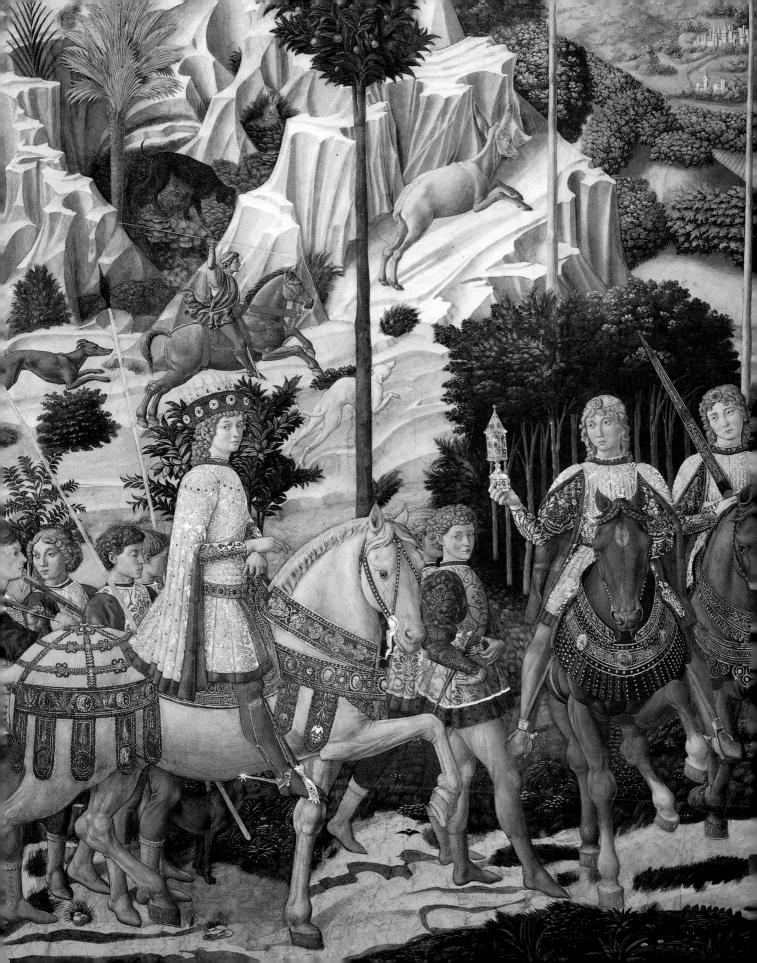

직업에 몰두해 있는 인물 초상화

자기 일에 몰두해 있는 인물을 포착한 초상화는 수적으로 드물지만, 잘만 이용하면 최고의 효과를 낼 수 있었다. 렘브란트 반 레인의 초기 초상화 중 하나인〈니콜라스 튈프 박사의 해부학 강의〉는 화가의 명성을 높이는 데 도움을 준 작품이다. 효과적으로 사용된 빛이 극적인 분위기가 감도는 화면 중앙의 박사를 비추며, 눈 앞에서 인체 해부를 목격한 주변 동료들의 넋 나간 얼굴을 포착하고 있다. 이 그림은 너무도 사실적이어서 학자들은 시체 발치에 세워둔 책의 정체에 대해서까지 연구했을 정도였다고 한다. 렘브란트 작품의 엄청난 예찬자였던 토머스 에이킨스는 수술을 집도 중인 외과 의사를 자신만의 화법으로 묘사했다(〈그로스 교수의 외과 임상 강의〉). 그는 뉴저지 주州 출신의 메조소프라노 가수 웨다 쿡을 사실적으로 그린 초상화〈콘서트 가수〉를 제작하기도 했다. 웨다가 가장 좋아한 음악 작품 중 하나는 "오, 주의 품에서 휴식하라"라는 아리아로 유명한 멘델스존의 오라토리오「엘리야」였다. 에이킨스는 매번 웨다에게 노래 부를 것을 부탁했고, 그녀는 화가를 위해 포즈를 취해주었다. 그림은 너무도 정확해서, 심지어 그녀의 입 모양에 대해 전문가들은 웨다가 '휴식rest'이라는 단어를 발음하고 있다고 결론 내렸을 정도다.

1 니콜라스 튈프 박사의 해부학 강의
 렘브란트 반 레인, 1632년
 17세기 네덜란드

2 콘서트 가수
 토머스 에이킨스, 1890~1892년
 사실주의

1

초 상 화

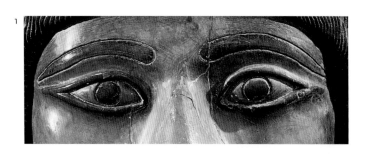

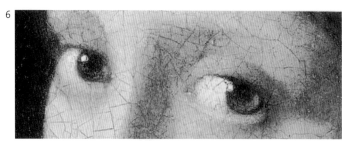

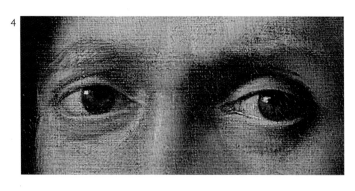

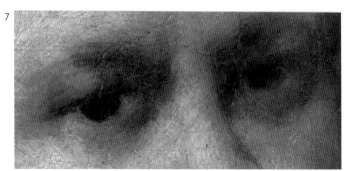

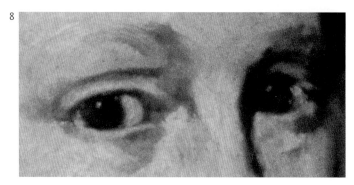

눈

눈은 모델과 관람자 사이의 관계 정의를 돕는다는 점에서 모든 초상화의 근본적인 초점이 된다. 베냉의 가면이나 그리스도의 초상화 같은 권위적 이미지에서 인물의 눈은 종종 성직자의 것 같거나, 아니면 아예 시력이 없는 사람의 것처럼 표현되었다. 거트루드 스타인의 초상화 역시 비인간적으로 보이기는 마찬가지다. 당시 파블로 피카소가 원시 미술의 가능성을 탐험하고 있었던 만큼, 원시 부족 조각품의 특징이 상당 부분 스타인의 얼굴에 반영되었을 가능성이 크다. 매릴린 먼로를 형상화한 실크스크린 작품 역시 유사한 범주에 포함시킬 수 있다. 유명인사의 대명사였던 먼로는 수백만 팬들의 감탄을 샀지만, 그녀의 눈은 먼 데를 보는 듯, 아니면 꿈을 꾸는 듯 초점 없는 모습을 하고 있다.

한편 『궁정인』의 저자 발다사레 카스틸리오네는 자신의 책에서 권고한 바와 같이, 내적 고요와 평온이 깃든 휴식riposo 같은 눈으로 관람자를 바라보고 있다. 이 작품을 무척 좋아한 렘브란트 반 레인은 그림을 직접 구입하려 했으며, 자신의 자화상 두 점을 똑같은 주형으로 뜨기도 했다. 그밖에 다른 이들의 눈은 한결 도전적으로 보인다. 에두아르 마네의 〈풀밭 위의 점심식사〉를 본 뒤 발가벗은 여인과 조우한 프랑스 예술 애호가들은 그녀의 똑바른 시선에서 불안감을 느끼지 않을 수 없었다. 이 여인이 알레고리적 인물인지, 아니면 문란한 인물인지 확신할 수 없었기 때문이다. 한편 고통과 당혹감으로 가득한 빈센트 반 고흐의 눈은 깊은 불안으로 요동치고 있다.

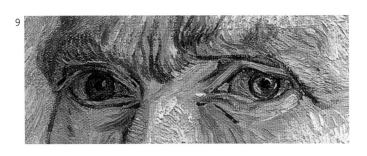

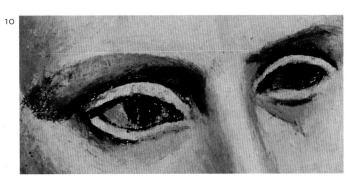

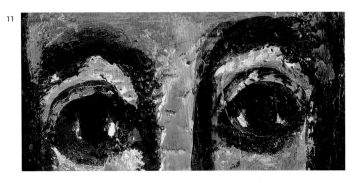

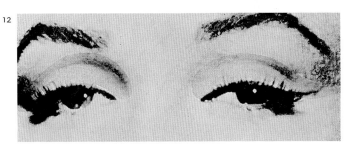

가정생활

17세기에 이르러 일상생활을 주제로 한 그림이 지극히 평범한 것으로 여겨졌으나, 그 이전 시대 화가들은 일상적 주제보다는 잘 꾸며진 궁정이나 가정 실내를 화폭에 옮겼다. 방은 방 주인의 성격이나 관심사뿐 아니라, 지위와 신분을 짐작케 해준다는 점에서 흥미로운 소재였다.

비토레 카르파초는 홀로 연구 중인 성 아우구스티누스의 모습을 그림으로 옮겼다. 성 아우구스티누스는 로마 제국 말기인 4세기에 살다 간 중요한 역사적·종교적 인물이다. 카르파초는 고고학적 엄밀함을 기해 성 아우구스티누스의 연구실을 정확히 복원하는 한편, 르네상스 예술가들을 사로잡은 고전세계의 매력을 강조해놓았다. 또 그는 신앙심을 지키려는 성인의 내적 분투를 표현하는 데 그의 방을 이용했다. 방 안에는 기독교 신자의 물건과 더불어 아우구스티누스의 세속적 관심사를 반영하는 과학 도구 및 악보 등이 놓였다. 그 옆으로 보이는 얌전한 개는 친밀감과 사실적인 느낌을 더해준다.

가정생활 풍경은 17세기에 이르러 화가들에게 인기 있는 주제로 애용되었다. 네덜란드 화가들은 특히 매일의 사건에서 주제를 선택해 일상생활을 간결하게 묘사했다. 그들의 주제는 식사 준비나 바느질 같이 일상적인 가사 일에서부터 유쾌한 오락이나 가족 간의 소동 등 다양한 범위에 걸쳐 있었다.

19세기에 이르러 가정 실내는 그 자체로 엄연한 하나의 주제로 여겨졌으며, 경우에 따라서는 주인 없이 빈 공간만이 묘사되기도 했다. 드 모르네 백작은 프랑스 화가 외젠 들라크루아의 인생에 중요한 영향을 미친 인물이다. 들라크루아는 1832년 드 모르네 백작의 초청으로 모로코로의 사절단에 합류할 기회를 얻었다. 이 사건은 들라크루아의 지위를 격상시켰으며, 화가로서의 경력 또한 강화시키는 결과를 낳았다. 백작의 우아한 방을 묘사하면서, 들라크루아는 후원자의 훌륭한 취향을 돋보이게 하기 위해 온갖 정성을 기울였다. 이와 대조적으로 빈센트 반 고흐는 단순하고 소박한 감정을 전달하기 위해 자신의 침실을 그렸다. 정신적으로 쇠약해진 뒤 반 고흐는 '평온과 완벽한 휴식'의 분위기를 되살리기 위해 한때 가족을 위해 그린 그림들을 복제하기도 했다.

[위]
드 모르네 백작의 아파트
외젠 들라크루아, 1833년
낭만주의

[아래]
서재 안의 성 아우구스티누스
비토레 카르파초, 1502년경
초기 르네상스

[오른쪽]
아를의 화가의 방
빈센트 반 고흐, 1889년
후기인상주의

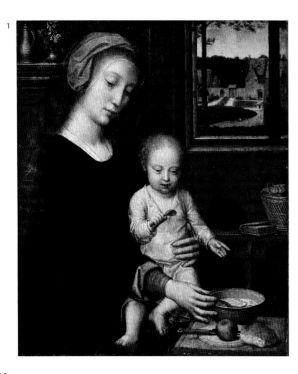

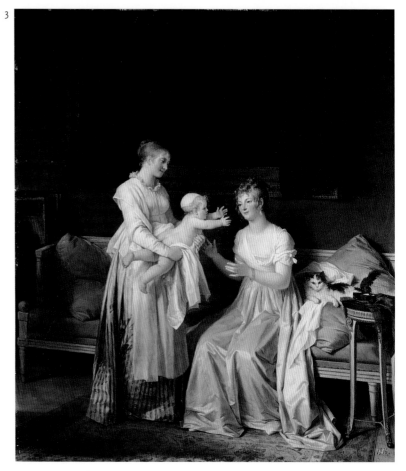

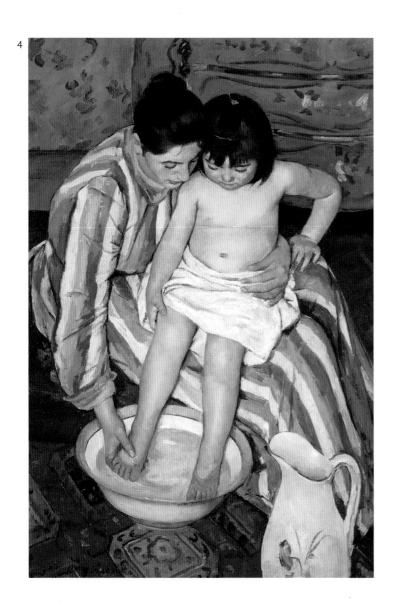

19세기 이전의 미술에서, 모성이란 주제는 대개 종교적·신화적 겉옷을 걸친 간접적인 방식으로 다뤄져왔다. 성모자상을 그린 그림들은 겉보기에 종교적 주제를 다루고 있다 할지라도 모성의 이미지 역시 전달할 수 있었다. 보통의 화가들이 성모의 정체성을 분명히 하기 위해 약간의 상징적인 수단을 덧붙이곤 했던 것과 달리, 헤라르트 다비트는 이러한 엄밀함을 신경 쓰지 않았다. 이러한 경향에 변화가 시작된 것은 아이들의 삶에도 자유가 허용되기 시작한 19세기에 이르러서다. 다소 감상적인 느낌을 자아내는 육아생활 주제의 그림 제작도 점차 보편화되어 갔다. 메리 커샛의 작품은 모성이란 주제가 당대 최신 화법과 얼마나 훌륭히 결합될 수 있는지를 보여준다. 인상주의 전시에 네 차례 참여하며 인상주의 화가들과 긴밀히 교류하던 커샛은 인상주의 양식에 새로운 유형의 주제를 결합시켰다. 음탕한 술집이나 매음굴같이 남자 동료들이 자주 드나들던 근거지의 출입을 제한받을 수밖에 없던, 커샛은 남성 화가들의 경험 영역 밖에 있는 여성의 삶의 양식을 상세히 묘사했다.

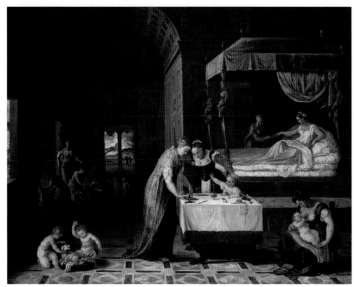

1 세 여인(저녁 식사)
 페르낭 레제, 1921년

2 흥겨운 사람들
 드릭 할스, 1623년
 17세기 네덜란드

3 성직자의 방문
 장 바티스트 그뢰즈, 1786년경
 로코코

4 조부의 생일
 루이 레오폴드 부아이, 1800년경

5 2층 방의 연인들,
 '우타 마쿠라(베개의 시)' 중에서
 기타가와 우타마로, 1788년
 일본 에도 시대

쾌락

웃음과 즐거움이 넘치는 이런 그림들은 세계와
의 화합을 보여주는 듯 하지만 도덕적 경고를 일
깨워주는 경우도 많다. 17세기 네덜란드 미술에
서 인기 있는 주제였던 '흥겨운 사람들'은 엄격
한 칼뱅주의가 국가 질서로 채택되면서 예찬의
대상이자 경계의 대상으로 인식됐다. 음악과 좋
은 옷, 흩어진 꽃들은 낭비의 위험에 대한 경고
의 메시지뿐 아니라, 단순히 덧없고 세속적인 기
쁨을 상징하는 엠블럼으로 쓰였다. 루이 레오폴
드 부아이와 장 바티스트 그뢰즈는 구체제(앙시
앵레짐) 하의 프랑스에서 가정 실내 풍경을 빈번
히 묘사해 성공을 거둔 화가들이다. 그뢰즈가 종
종 감상주의에 젖었다면, 부아이는 한결 명랑한
분위기를 연출했다. 두 사람은 프랑스 혁명의 기
세에 부딪히면서 급작스럽게 추락하는 불운을
맞았다. 공화당 위원회 앞에 연행된 부아이는 기
껏해야 사치스럽고 향락적인 침실로 마음을 홀
리게 만드는 게 전부인, 경박하고 반反혁명적인
그림을 그렸다는 혐의로 고소되었다. 반면, 그뢰
즈는 차츰 행방이 묘연해지더니 가난 속에 숨을
거뒀다. 기타가와 우타마로는 그림 주제로 여성
을 가장 선호했다. 그는 가사일부터 애정행각에
이르기까지 가정 내에서 다양한 활동에 임하고
있는 여성들의 모습을 담았다. 일명 베개 책으로
불리는 그의 〈우타 마쿠라〉는 역대 일본 연애 미
술 최고의 걸작으로 추앙받고 있다.

3

4

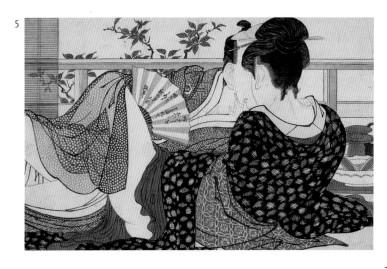

5

1

가정에서의 여성

별다른 여건에 구애받지 않고 인물을 자연스럽게 묘사할 수 있다는 점은 가정 실내 그림이 지닌 매력 중 하나였다. 사실 초상화에서 모델은 일종의 진열품처럼 비쳐지기 쉬우며, 신화나 역사를 재현한 그림에서도 인물들은 연극 무대에서 포즈를 취한 배우처럼 보일 가능성이 크다. 그러나 옆의 예처럼 남몰래 관찰된 그림들은 긴장을 푼 듯 무심해 보이는 인물, 경우에 따라서는 전혀 매력적이지 않은 인물을 보여준다. 외교 사절단의 일원으로 북아프리카를 여행하는 동안, 들라크루아는 전직 해적을 설득해 하렘harem(이슬람 국가에서 부인들이 거처하는 방―옮긴이) 내부에 잠입했다. 이 경험은 아랍 세계에 대한 그의 편견을 바꿔놓는 계기가 됐다. 일찍이 동방의 주제를 묘사한 초기 그림에서 저속할 만큼 화려한 장신구들을 도입해 이국적 분위기를 연출한 바 있던 들라크루아는 실상 이국의 분위기는 그보다 한결 수수하고 절제돼 있음을 깨달았다. 사교계의 미녀와 고급 매춘부들을 그린 판화로 유명한 기타가와 우타마로는 한결 소박한 장면을 묘사하는 것을 좋아했다. 바느질하는 여인들을 묘사한 아래 그림 중 가장 왼쪽 장면에 화가는 여러 일을 동시에 하고 있는 여성을 그려놓았다. 젊은 어머니는 비단 직물에서 터진 곳을 찾는 동시에 꿈틀대는 아이를 무릎으로 저지하고 있는 중이다. 그녀의 이미지는 이제야 침대 위에 개를 들인 부작용을 깨닫는 주세페 마리아 크레스피의 모델 혹은 매춘부이자 압생트 중독자였던 앙리 드 툴루즈 로트레크의 친구 마담 푸풀르에 비하면 한결 단정하게 그려져 있다.

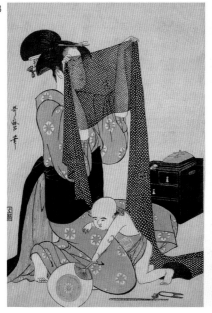
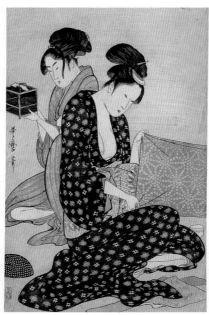
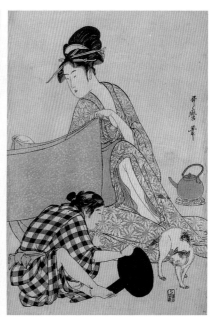

4 화장대 앞의 마담 푸풀르
앙리 드 툴루즈 로트레크, 1898년

5 물담배를 피우는 공주
작가 미상
무굴제국 미술

6 침대에서
페데리코 잔도메네기,
1860~1900년경
인상주의

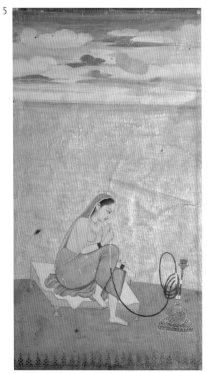

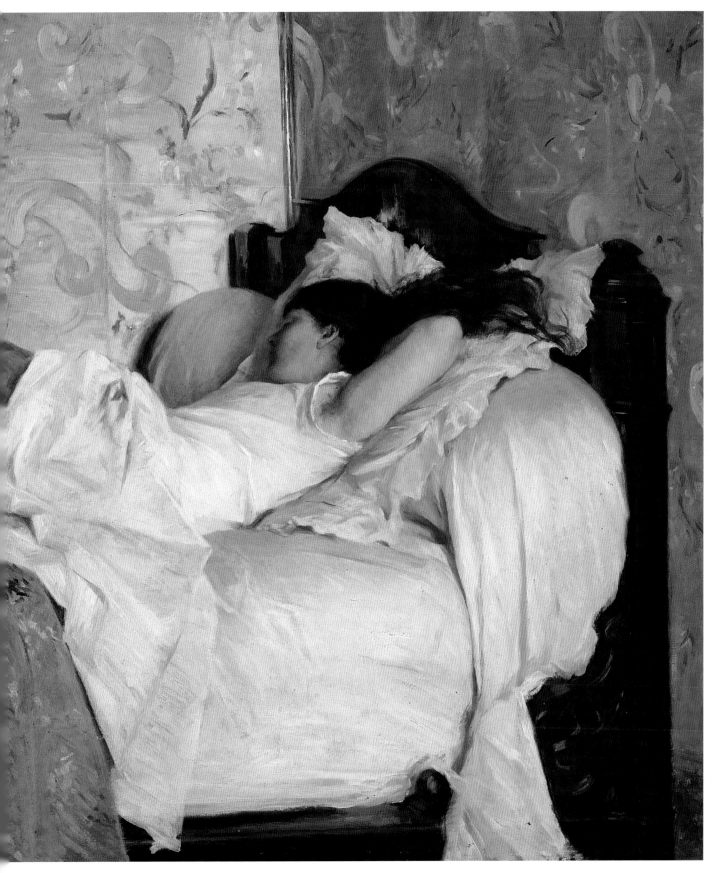

여가

고대부터 화가들은 여가 장면에서 영감을 얻었다. 특히 각종 운동 경기와 검투시합처럼 신체적 용맹과 결부되는 행위는 화가들에게 감흥을 불어넣었다. 회화와 프레스코, 태피스트리 등의 장르를 포괄하는 서양미술에서 고대부터 가장 인기 있는 주제 중 하나는 '사냥'이었다. 화가들은 '사냥'이란 소재를 통해 예술 후원자의 부와 영토, 그리고 아름다운 배경 속에 위치한 측근들의 모습을 화폭에 옮길 수 있었으며, 자신들의 다재다능함 역시 입증해보일 수 있었다. 얼마 후에는 화려함이 다소 수그러든 사냥 장면들이 판화로 제작되어 인기를 끌었다.

피에트로 롱기는 도시의 여가 생활 장면을 묘사한 대표적 화가이다. 그는 자신의 고향인 18세기 베네치아의 즐거움을 기록했다. 그의 그림에는 곤돌라 위에서 오리 사냥하는 사람들부터 베네치아에 처음 코뿔소가 선을 보이던 모습까지 엄청나게 넓은 범위의 주제들이 포괄되어 있다. 악명 높은 도박꾼 소굴이자, 가면 쓴 사람들만 입장을 허용하던 리도토Ridotto(18세기에 유행하던 가장 무도 음악회―옮긴이)에서 롱기는 이 유명한 장소의 로비 모습을 포착했다. 정부 당국은 해외에서 몰려든 전문 도박꾼들이 지방 귀족들의 돈을 상당량 가로챈 뒤인 1774년에야 리도토를 폐쇄했다.

한편 극장과 찻집, 매음굴 등을 즐기는 문란한 사람들을 그린 일본 판화는 인상주의 화가들에게 영향을 미쳤다. 이들의 판화에서 부분적인 영감을 얻은 인상주의자들은 당시 파리에서 성행하고 있던 오락 장면에 주목했다. 이런 오락은 콘서트와 서커스, 극장 관람같이 체계적인 이벤트에서부터 단순히 시끌벅적한 술집에서 친구들과 술 마시기, 춤추기, 센 강에서 보트 타기같이 격식 없는 행사에 이르기까지 다양했다. 이런 그림과 마주한 관람자들은 마치 자신이 그림 속 군중들과 섞여드는 것 같은 느낌을 받기 쉽다. 오귀스트 르누아르는 이벤트 자체보다는 관객에 흥미를 더 느낀 전형적인 인상주의 화가 중 하나이다. 그의 작품 〈특별관람석〉에서 오페라글라스를 이용해 관객을 살펴보고 있는 남성 인물은 르누아르의 남자형제다. 그는 낯익은 사람들이나 유명한 얼굴을 찾고 있는 것으로 보인다.

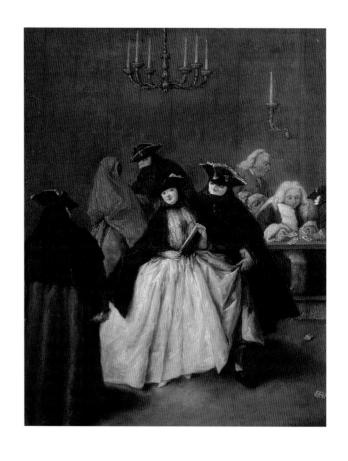

[위]
로비의 가면 쓴 사람들
피에트로 롱기, 1757년경
로코코

[오른쪽]
특별관람석
오귀스트 르누아르, 1875년
인상주의

348

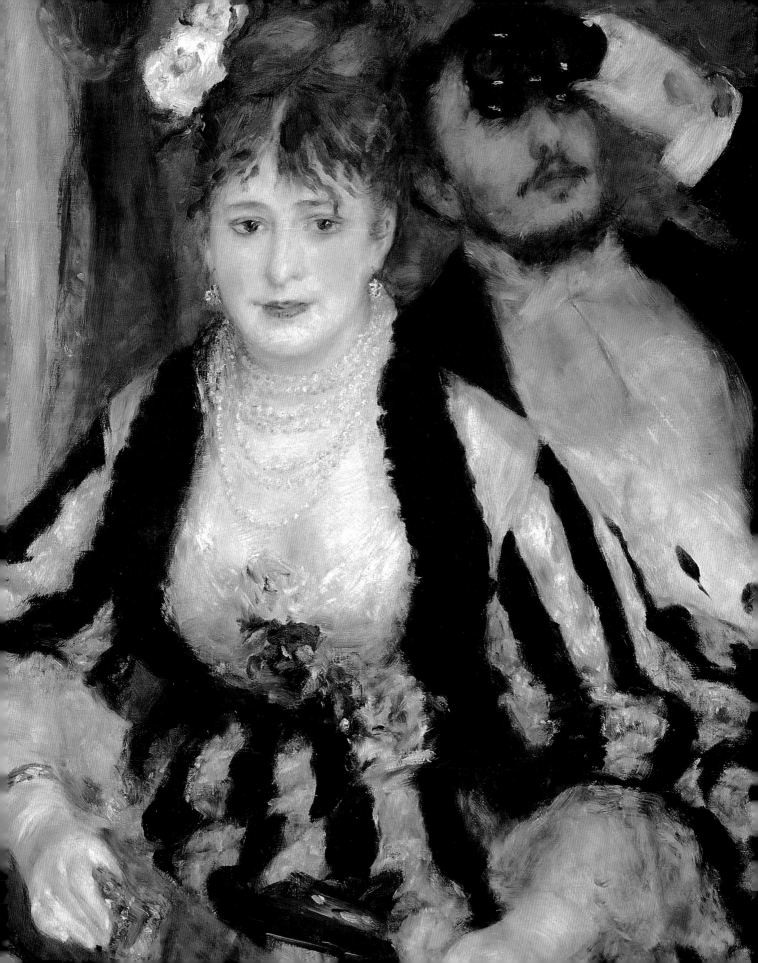

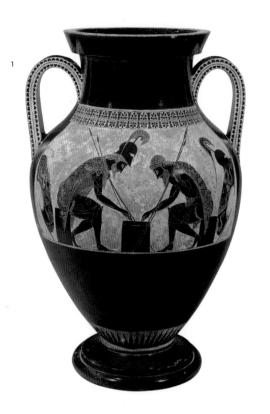

게임

펠릭스 발로통의 그림은 카드 게임에 깊이 몰입한 사람들을 보여준다. 회화적 관점에서 보자면 화가는 빛과 문양 사이의 상호작용에 더 흥미를 느꼈던 것 같지만 말이다. 마티외 르냉의 회화에서 남자들은 백개먼의 프랑스 변형물인 트릭트랙 놀이를 하고 있다. 이 게임은 프랑스 혁명 전까지 큰 인기를 누렸다. 그러나 이 게임이 궁정 문화와 너무 깊게 연관돼 있다고 판단한 공화주의자들은 수많은 게임 판들을 부셔버렸다. 엑세키아스의 고대 항아리amphora는 장시간에 걸친 트로이 포위 공격 도중 모라 morra 게임을 하며 잠시 휴식을 취하고 있는 아이아스와 아킬레우스의 모습을 보여준다. 가위 바위 보의 변형물인 이 게임에서 경쟁자들은 미리 정해진 신호에 맞춰 상대가 내밀 손가락의 개수를 추측해내야 한다. 이 게임은 19세기 이탈리아에서 금지되었는데, 이 게임으로 인해 너무 많은 싸움이 일어났기 때문이다. 제이콥 로렌스의 유머러스한 그림은 경제 공황기에 제작된 작품이다. 이 시기 미국 할렘 거리의 아이들은 패들볼 실력을 뽐내며 동전 몇 푼을 벌어보려 했다. 한 소년이 지나가는 사람들에게 돈을 구걸하는 사이 그의 친구는 속임수를 이용해 만화 같은 형상의 개에게 최면을 걸고 있다.

1 게임 중인 아이아스와 아킬레우스
 엑세키아스, 기원전 530년경
 고대 그리스

2 보로 게임
 제이콥 로렌스, 1937년

3 포커 게임
 펠릭스 발로통, 1902년

4 백개먼 놀이하는 사람들
 마티외 르냉, 1648~1650년
 바로크

1 여자 체조선수들
 작가 미상, 375년경
 로마제국

2 레슬링 선수들
 작가 미상, 기원전 530~520년경
 에트루리아

3 권투 시합하는 소년들, 테라 출토
 작가 미상, 기원전 2000~1500년경
 미노스 문명

4 왕 샤푸르 2세의 사냥 모습이 새겨진
 접시
 작가 미상, 300~400년
 사산왕조

5 폴로 경기를 하는 여인
 작가 미상, 618년경
 중국 탕 왕조

6 아프리카 권투선수들
 작가 미상, 기원전 200~100년경
 고대 로마

7 로마 검투사들
 작가 미상, 기원전 200~100년경
 고대 로마

고대 스포츠

고대 세계에서 운동 경기는 단순한 경쟁력 과시의 수단을 넘어 중요한 의식의 하나로 여겨졌다. 가령 에트루리아의 격투기 선수들을 묘사한 그림은 무덤에서 발견된 작품답게 장례용 경기를 연출하는 풍습과 관련돼 있다. 호메로스는 「일리아드」에서 이런 풍습에 대해 언급한 바 있다. 경우에 따라 사람들은 유산 분쟁을 해결 짓는 데 시합을 이용하기도 했다. 로마인들은 자신들의 검투 시합을 이러한 에트루리아 전통의 연장선상에서 이해했다. 그런가하면 일부 운동경기를 그린 이미지는 순수하게 장식적인 목적으로 제작되었다. 여자 체조선수들을 묘사한 모자이크는 이탈리아 시칠리아에 위치한 카살레 별장에서 발견된 것이다. 여행 가이드들이 '비키니 소녀들'이란 별명으로 즐겨 부르는 열 명의 여성은 운동 중인 모습으로 등장하며, 그중 한 여성은 상을 받고 있다.

현대의 관람자에게도 친숙하게 다가오는 이들 작품과 달리, 한결 잔인한 면모를 드러내는 고대 작품도 있다. 그리스 화가들은 합법적인 경기 못지않게 불법적인 격투기 경기를 그림으로 옮기는 것을 즐겼다. 〈아프리카 권투 선수들〉은 상대를 죽음에 이르게 할 수 있다는 점에서 마찬가지로 잔인했던 그레코로만형 권투를 형상화한다. 전문 직업인 권투 선수들은 큰 상을 받을 수도 있었지만 제한 시간 없이 싸움에 임해야 했으며, 경기 사이에 휴식 시간도 없었다. 게다가 시합용 글러브는 상대에게 엄청난 상해를 입힐 수 있게끔 제작되었다. 선수들은 종종 손가락 관절에 쇳조각을 끼우기도 했다. 로마인 검투사를 형상화한 테라코타상은 현대에 제작된 검투사상보다 한결 개방된 자세를 취하고 있다.

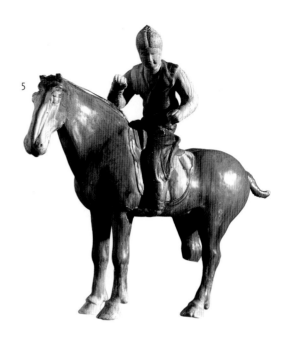

5

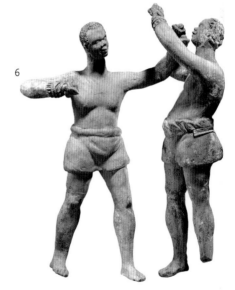

6

4

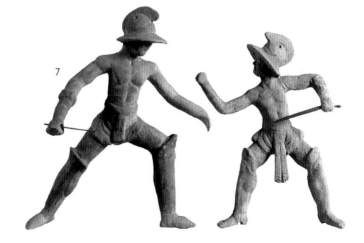

7

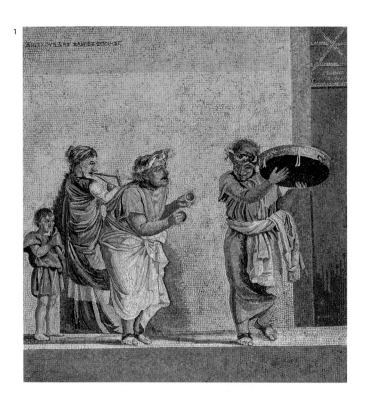

음악

음악은 화가들이 끊임없이 선호한 주제였으며, 이론가들 역시 그림과 음악의 밀접한 관계를 강조해왔다. 티치아노의 수수께끼 같은 작품 〈음악회〉는 물론 조반니 란프란코의 〈음악〉에서도 알레고리는 발견된다. 하프를 연주 중인 비너스와 두 명의 큐피드를 그린 란프란코의 그림에서 화가의 악기 선택에 영향을 미친 것은 그림 속 여신이 아닌 후원자였다. 화가는 이 그림의 후원자가 '하프 마르코'라는 별명으로 유명하던 음악가 마르코 마라추올리임을 감안해 이런 결정을 내렸다. 폼페이 인근 키케로의 별장에서 발견된 〈떠돌이 음악가들〉을 묘사한 모자이크는 인물들 얼굴에 착용된 연극용 가면이 말해주듯, 연극의 한 장면을 시각화한다. 화면 속에 등장하는 악기들이 전통적으로 키벨레에 대한 숭배와 연결되는 물건임을 감안할 때, 묘사된 음악가들은 고대 대모신 키벨레의 추종자들인 것으로 추측된다. 한편 19세기 화가들은 음악 주제를 다루는 새로운 방식을 발견했다. 프레드릭 레이턴 남작은 〈음악 수업〉을 제작하면서 당대 유행하던 동양적 소재에 천착했다. 이 그림은 일견 하렘harem(이슬람 국가에서 부인들이 거처하는 방—옮긴이) 풍경을 재현한 듯한 인상을 준다. 그러나 사실 화가는 다마스쿠스를 여행하는 동안 상당량의 화려한 의상들을 수집했으며, 런던에 위치한 자신의 집에 순수한 아랍 양식의 넓은 방을 만들었다고 전해진다. 화면 속 이국적인 느낌이 실제보다 덜하게 느껴지는 것은 이런 이유 때문이다. 화가는 음악 홀 연주자로 성공가도에 오른 어린이 모델을 기용함으로써, 사랑스러운 결과물을 탄생시켰다.

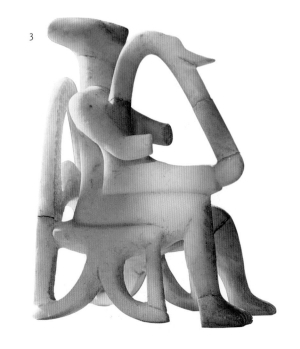

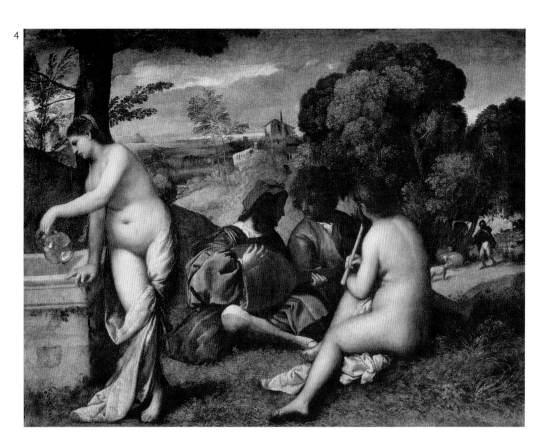

4

풍 기

5

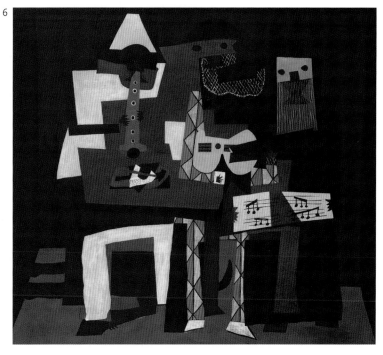

6

흥을 돋우는 사람들

서양 미술은 연극 장면을 묘사하는 오랜 전통을 이어왔다. 그러나 이런 장면은 관람자의 선행 지식을 요구한다는 점에서, 주제 선정에 제약이 따랐다. 코메디아 델라르테(16세기 이탈리아 북부 파도바에서 탄생한 가면 희극 — 옮긴이)가 부상한 이후 극장가에는 대중적인 볼거리들이 넘쳐났다. 거리 극장에 선보인 즉흥적인 익살극을 비롯한 이탈리아 공연단의 레퍼토리는 유럽 전역에서 인기를 누렸다. 많은 이들이 공연단의 단골 캐릭터들을 한눈에 알아볼 정도였다. 오노레 도미에의 광대들이 익살스러운 하인 혹은 어릿광대의 모습을 보여준다면, 장 앙투안 와토의 〈질〉은 슬프고 고독한 연인과 같은 모습으로 그려져 있다. 와토의 그림은 극장 게시판용으로 제작되었을 것으로 추정된다. 19세기에 이러한 광고 형태는 포스터들로 대체되었다. 앙리 드 툴루즈 로트레크는 이 분야의 진정한 선구자로 추앙받았는데, 가장 큰 이유는 디자인의 경제성에서 기인했다. 로트레크의 포스터 속 인물들은 거의 캐리커처에 비견될 만큼 지극히 단순한 모습으로 표현되어 있다. 그러면서도 로트레크는 춤추는 사람들 개개인의 특징이나 움직임을 완벽하게 포착해냈다. 인상주의 화가들은 당대에 인기 있던 여흥이나 오락을 그림으로 옮기는 데 심혈을 기울였다. 에드가 드가는 경마장이나 발레 장면에서 여흥의 요소들을 발견했다. 발레 장면을 묘사할 때면 그는 늘 새로운 관점을 찾았고, 공연 자체보다는 무용 수업이나 리허설 장면을 화폭에 옮기기를 즐겼다. 한편 조르주 쇠라는 서커스를 그림 주제로 선택했다. 화가의 사망과 함께 미완성으로 남겨진 이 그림은 당대의 포스터를 모태로 제작되었다.

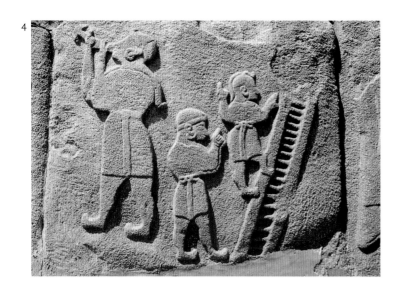

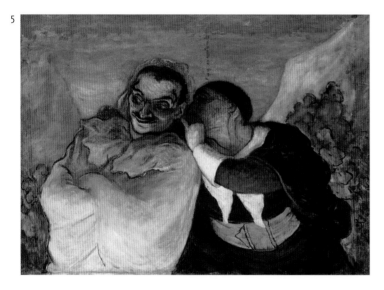

1 파란 옷을 입은 무희들
에드가 드가, 1899년경
인상주의

2 질 또는 피에로
장앙투안 와토, 1718~1719년경
로코코

3 서커스
조르주 쇠라, 1890~1891년
후기인상주의

4 검劍을 삼키는 사람과 두 곡예사
작가 미상, 기원전 2500~2300년경
알라자휘위크

5 크리스팽과 스카팽
오노레 도미에, 1858~1860년경

6 미스 에글런타인의 공연단
앙리 드 툴루즈 로트레크,
1895~1896년

[다음 페이지]
극장 찻집 풍경
히시카와 모로노부, 1685년
일본 에도 시대

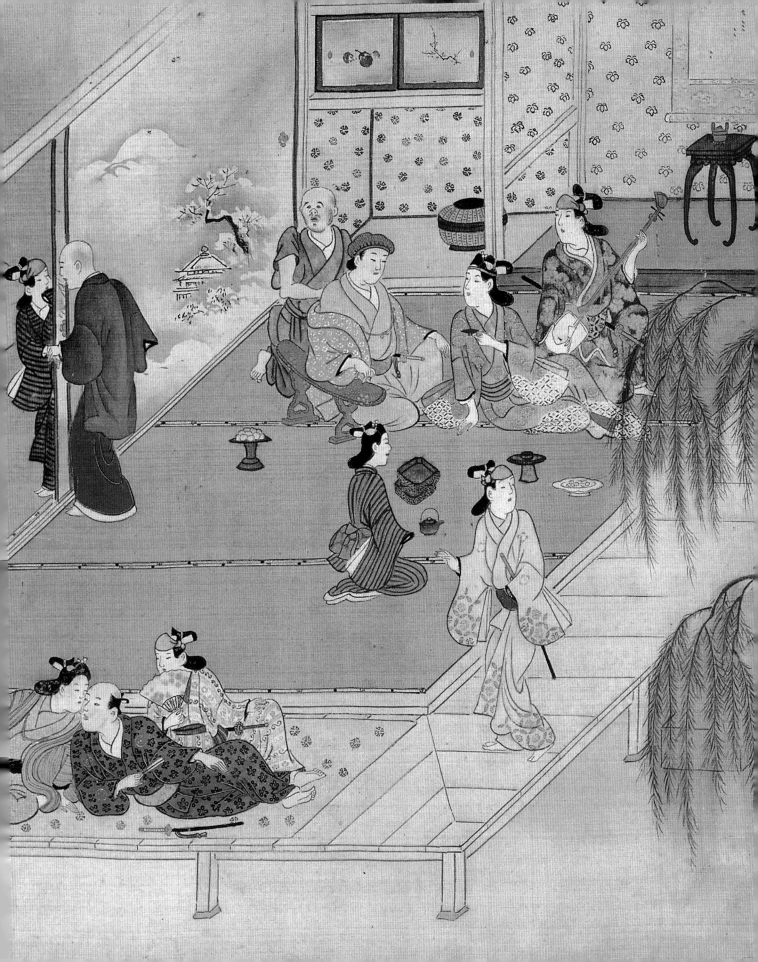

정물화

정물화still life란 꽃과 과일, 음식, 그릇, 물건, 가구, 도구 같은 무생물들, 그리고 간혹 새와 곤충 같은 작은 생물들을 배열하여 묘사하는 미술 장르를 말한다. 로마인들이 집안 장식을 목적으로 벽화나 모자이크에 정물화를 그려 넣었다면, 중국인들은 초기 시대부터 새와 꽃이 함께 있는 그림을 그리는 전통을 유지했다. 이런 전통은 대나무와 자두 꽃을 섬세하게 묘사한 13~14세기 원 왕조 시대 화가들의 그림에서 절정을 이루었다.

서양 미술에서 정물화는 풍경화가 그랬듯 그림의 배경 요소로 출발했다. 정물은 점차 역할의 중요성을 키워가더니 17세기 네덜란드 시대에 이르러 미술의 전면에 등장하게 되었다. 이 시기 동안 네덜란드 화가들은 주변의 세계를 화폭에 옮기는 것을 추구했다. 라헐 라위스는 당대를 선도한 대표적인 꽃 화가이다. 저명한 식물학자를 아버지로 둔 그녀는 자연스럽게 꽃 주제를 선택하게 되었다. 더군다나 여성화가로서 다른 주제가 아닌 꽃 그림을 그리는 일은 무리 없이 이끌릴 만한 작업이었을 것이다.

정물 장르의 명성은 일상을 주제로 한 미술을 즐기는 취향이 발전한 19세기를 거치며 지속적으로 높아갔다. 사실성과 섬세함이 극에 이르는 그림들은 처음에는 그저 능숙한 기술의 최고봉쯤으로 간주되었다. 그러나 후기인상주의 화가들과 뒤 이은 현대적 경향의 화가들은 정물을 사실적으로 묘사하는 것에서 벗어나 다른 특징들을 강조하고자 했다. 가령 폴 세잔과 폴 고갱 같은 화가의 영향을 받은 앙리 마티스는 강렬한 색채를 이용해 형태와 느낌을 표현하는 방식을 실험했다. 그는 자신의 작품을 '장식적인 기법으로 다양한 요소들을 배열함으로써 화가의 감정을 표현하는 예술'이라고 설명했다. 20세기를 지나면서도 정물의 인기는 식지 않았다. 입체주의 화가들은 형태를 해체하는 데 정물을 이용했으며, 훗날 앤디 워홀과 클래스 올덴버그 같은 팝 아티스트들 역시 리얼리티로reality로의 귀환을 표현하는 데 정물을 이용했다. 다만 그들은 이러한 리얼리티에 유머와 아이러니를 첨가했는데, 우리는 수프 깡통이나 햄버거 같은 상업적 아이콘을 그린 그림들에서 이를 확인할 수 있다.

[위]
동양산 융단과 함께 있는 정물
앙리 마티스, 1910년
야수주의

[오른쪽]
꽃과 과일
라헐 라위스, 1716년
로코코

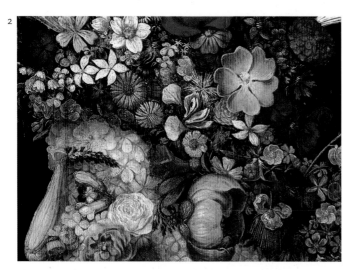

7

8

꽃

고대부터 꽃은 장식적이고 상징적인 목적을 위해 이용되어왔다. 이런 현상은 로마, 중국, 페르시아산 꽃만큼이나 다양한 문화권에서 발견된다. 가령 백합은 성모 마리아의 전통적인 상징물로서 그녀의 순결을 상징했다. 수태고지를 형상화한 그림 속에 백합이 늘 등장하는 것은 이런 이유에서다. 꽃은 또 풍경화나 정원을 그린 많은 그림에서 핵심적인 지위를 차지했다. 꽃 정물을 미술의 독립 주제 자리에 올려놓은 주인공은 17세기 말 네덜란드 화가들이다. 특히 얀 판 하위쉼은 '모든 꽃 화가들 중에서 최고봉'으로 일컬어지는 인물로서 그의 높은 명성은 표준을 중요하게 여기는 엄격함에서 비롯되었다. 그는 각각의 구성에 어떤 꽃이 배치돼야 하는지를 정확히 알고 있었다. 한번은 주문 작 완성을 거부한 일이 있었는데, 이유는 그림을 완성하는 데 필요한 노란 장미를 발견할 수 없었기 때문이다. 하위쉼의 고객은 그림을 받아보기 위해 이듬해 여름이 될 때까지 기다려야 했다. 개개의 꽃이 곧 화가와 동일시되는 경우도 있다. 클로드 모네의 수련과 빈센트 반 고흐의 해바라기는 가장 정확한 예에 속할 것이다. 모네는 생애 후반기를 지베르니에 있던 자신의 정원에서 그림을 그리면서 보냈다. 손수 돌보던 수련 연못을 화폭에 옮긴, 전에 없이 큰 캔버스는 그 결과물이다. 한편 반 고흐는 세상에서 가장 유명한 꽃 그림을 남겼다. 대부분의 화가들과 달리, 그는 꽃 머리가 시들다 못해 죽어가고 있더라도, 반드시 자신의 눈에 비친 것과 똑같이 생긴 해바라기를 그렸다.

정물화

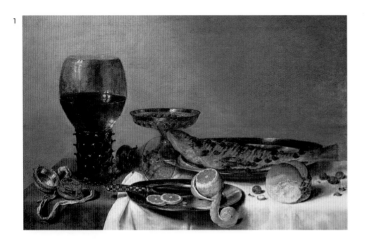

과일

오늘날 우리는 세계 전역에서, 일 년 내내 신선한 과일을 받아볼 수 있다. 하지만 과거에 과일은 제철에만 맛볼 수 있을 뿐 아니라, 많은 돈을 들여 떠난 긴 여행을 통해 수입해온 뒤에야 즐길 수 있는 사치스러운 진미로 인식되었다. 로마 벽화에 묘사된 과일들은 곧 그 장소에 대한 자부심을 뜻하는 것으로 여겨졌다. 이들 과일은 바구니에 담기거나 선반에 진열되는 등 훗날 정물화의 모태가 되는 형식으로 그려졌다. 주세페 아르침볼도의 독특한 과일 그림은 꽃을 그린 그림과 마찬가지로 화려하게 표현되었는데, 우리는 제철 과일과 식물들로 이뤄진 초상화 〈가을〉에서 이를 확인할 수 있다. 꽃과 더불어 과일 정물은 17세기 네덜란드에서 중요한 지위를 차지했다. 특히 이 분야의 선구적 화가 중 하나로 손꼽힌 빌럼 클라스즈 헤다는 아침 식사의 단면을 전문적으로 묘사했다. 그는 테이블 위에 막 서빙된 음식을 화폭에 옮기거나 혹은 식사하던 사람들이 방을 떠난 뒤 반쯤 남긴 음식을 그림으로 그렸다. 정물화 분야의 총아寵兒 장 바티스트 시메옹 샤르댕이 활동한 프랑스에서 정물화는 네덜란드 정물 화가들의 작품보다 한결 소박하고 절제된 느낌으로 표현되었다. 물론 샤르댕의 리얼리즘 감각만은 견줄 데 없이 뛰어났지만 말이다.

1 정물
빌럼 클라스즈 헤다, 1629년
17세기 네덜란드

2 복숭아 가지와 유리 항아리가 있는 정물
작가 미상, 50년경
고대 로마

3 모과
빈센트 반 고흐, 1888~1889년
후기인상주의

4 정물
장 바티스트 시메옹 샤르댕, 1763년
로코코

5 사과와 오렌지가 있는 정물
폴 세잔, 1899년경
후기인상주의

6 정물
조바키노 토마, 1857년

7 가을
주세페 아르침볼도, 1573년
매너리즘

5

6

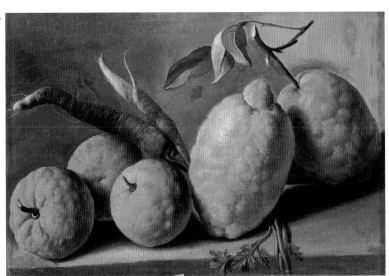

7

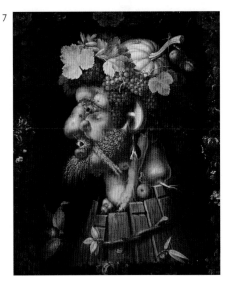

근대 정물화

19세기 말 가장 진보적이었던 화가들 대다수가 정물 주제의 그림을 그렸다. 그들은 정물 주제를 아방가르드적인 주제로 확실히 탈바꿈시켰다. 이런 선택에는 실용적인 이유가 배경이 되는 경우도 있었는데, 가령 폴 세잔은 조종이 쉽다는 점을 정물화의 매력으로 꼽았다. 그는 "사과는 절대 움직이지 않는다!"며 안절부절 못하는 모델을 향해 고함을 지른 적도 있었다. 그의 과일은 손에 잡히는 대로 배열된 듯 보이지만, 사실 세잔은 완전한 엄격함을 기해 과일을 배치했다. 그는 눈길을 사로잡는 구김을 만들기 위해 직물을 이용하는 한편, 보기 좋은 색채 대비를 완성하기 위해 사과와 배를 배열했다. 한편 파블로 피카소는 초기 입체주의 작품 〈아비뇽의 여인들〉에 대해 그림 속 인물들이 무엇을 하고 있는지 알아보기 어렵다는 사람들의 불만을 들었다. 이 말을 들은 피카소는 즉시 알아보는 것, 다시 말해 즉각적인 인지를 돕는 데는 정물 요소만한 것이 없다는 사실을 확신하게 되었다. 이런 경험은 피카소로 하여금 입체주의 실험을 지속하는 내내 주로 생명이 없는 물체를 그림으로 옮기는 데 집중하도록 하는 원인이 되었다. 앙리 마티스는 야수주의의 두 가지 핵심 요소랄 수 있는 강한 색채와 운동감을 고수했다. 우리는 금붕어를 장식 패턴이 있는 배경과 곁들여놓은 그림에서 이러한 사실을 확인할 수 있다. 천재적인 정물화가 조르조 모란디는 물체 나름의 강한 형태에 집중하기 위해 고요한 단색조의 물체들만을 즐겨 사용했다.

1

2

3

몸

인체 형상은 미술의 역사가 지속되는 내내 전 세계적으로 애용된 주제이다. 위대한 고전주의 화가들은 완벽한 인체 비례에 대한 정의를 세워놓았으며, 이는 르네상스 시대의 회화 및 조각을 통해 재발견되었다. 레오나르도 다 빈치의 〈비트루비우스 인간〉은 로마 건축가 비트루비우스가 설정한 도식에 기초하여 제작된 작품이다. 비트루비우스의 도식은 원의 테두리 안에 둘러싸여 있으면서도 사각형에 꼭 맞아 들어가는 이상적인 인체 비례를 보여준다. 고대 조각상이나 고대 문헌을 연구하는 것은 르네상스 화가들에게 필수적인 일이었다. 르네상스 화가들에 의해 누드 장르가 설립된 이후 수 세기 동안, 인체를 드로잉하는 능력은 예술가의 실력을 판단하는 기준이 되었다. 20세기 중엽까지 미술 학교의 교육 프로그램은 누드 습작을 토대로 이루어졌다.

인체 형상을 묘사하는 일은 단순히 비례나 균형에 신경 쓰는 일 이상을 의미한다. 그것은 관능과 순결함, 용맹이나 다산의 느낌을 불러낼 수 있다. 불교 및 인도미술에 등장하는 약시yakshi는 관능적인 요소들에서 짐작할 수 있듯 다산을 상징하는 여신이다. 그녀는 발로 나무를 톡 건드리기만 해도 나무에서 열매가 맺히도록 만드는 능력을 갖고 있었다고 전해진다.

한편, 에트루리아 성지에 놓여 있던 고대 청동 조각상 하나는 엄청난 인체 대비를 보여준다. 위 아래로 잡아 늘인 듯 길쭉한 이 형상에 '저녁 그림자'라는 낭만적인 이름을 붙인 것은 시인 가브리엘레 단눈치오였다. 인체 형태를 가늘게 왜곡시키고 있다는 점에서 이 작품은 '공간 속의 뼈대들'로 불리는 알베르토 자코메티의 몇몇 현대 조각 작품들과 상당히 유사해 보인다.

현대 시인 W. H. 오든은 많은 예술 애호가들의 사랑을 받은 주제일 뿐 아니라, 모든 예술을 통틀어 기술면에서든 표현력 면에서든 가장 뛰어난 장르인 누드에 대한 견해를 다음과 같이 정리했다.

> 나에게 예술의 주제란 점토로 빚은 인간 형상이다.
> 풍경은 그저 토르소torso(머리와 팔다리가 없이 몸통만으로 된 조각상—옮긴이)의 배경에 불과하다.
> 나는 모든 세잔의 사과를 저버릴 것이다.
> 대신 하나의 작은 고야와 도미에를 택하겠다.

[위]
산치의 사리탑 입구에 있는 약시
작가 미상, 기원후 1~100년경
인도

[왼쪽]
저녁 그림자
작가 미상, 기원전 300~200년경
에트루리아

[오른쪽]
비트루비우스 인간: 인체비례 도식
레오나르도 다 빈치, 1492년경
전성기 르네상스

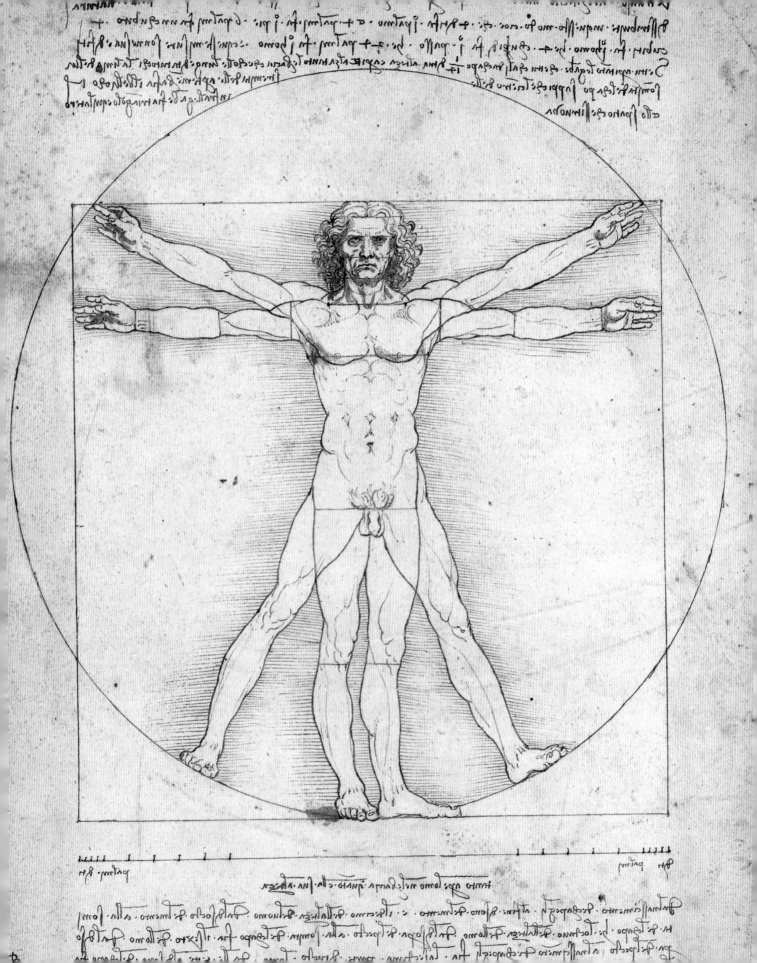

반쯤 기대 누운 여인

나른하게 기대 누운 여성 이미지는 고대 그리스나 로마에서 유래된 것은 아니며 문명권의 고대미술품에서도 쉽게 발견된다. 조르조네(조르조 다 카스텔프랑코)가 르네상스 시기 이러한 자세를처음 채택한 화가였다면, 그의 라이벌 티치아노는 〈우르비노의 비너스〉에 이 자세를 적용했다.화가들이 에로틱한 그림에 대한 존경을 표하기위해 '비너스'란 고전주의적 이름을 사용하기시작하면서 '비너스'는 여성 누드의 대명사로떠올랐다. 에두아르 마네의 〈올랭피아〉는 그림속 여성의 자세가 너무 직설적이며, 시선 또한지나치게 똑바르다는 점이 문제가 돼 사회적 물의를 일으켰다. 장 오귀스트 도미니크 앵그르의〈터키탕〉은 또 다른 여성누드의 도상인 오달리스크odalisque(터키 궁정에서 시중을 들던 여자 노예— 옮긴이)를 보여준다. 오달리스크 도상은 나폴레옹의 이집트 원정 이후인 19세기에 이르러 동양에 대한 관심이 고조되면서 인기를 끌었다. 군대를 뒤따라 떠났던 많은 여행자들은 동양의 보물과 매력적인 설화를 안고 돌아왔다. 앵그르는「레이디 몬터규의 편지」라는 한 여행자 보고서에서 직접적인 영감을 얻어 이 그림을 그렸다고한다. 한편 아메데오 모딜리아니의 현대적인 누드는 형태면에서 모든 기대 누운 여성 도상의 전통을 함축하고 있다. 그의 누드는 관능적이고 도발적인 느낌을 노골적으로 드러낸다.

1 터키탕
장 오귀스트 도미니크 앵그르,
1862년
낭만주의

2 반쯤 기대 누운 여인, 셀레우키아 출토
작가 미상, 기원전 300년경
고대 페르시아

3 쿠션 위의 누드
아메데오 모딜리아니, 1917~1918년

4 우르비노의 비너스
티치아노, 1538년
전성기 르네상스

5 올랭피아
에두아르 마네, 1863년
사실주의

4

5

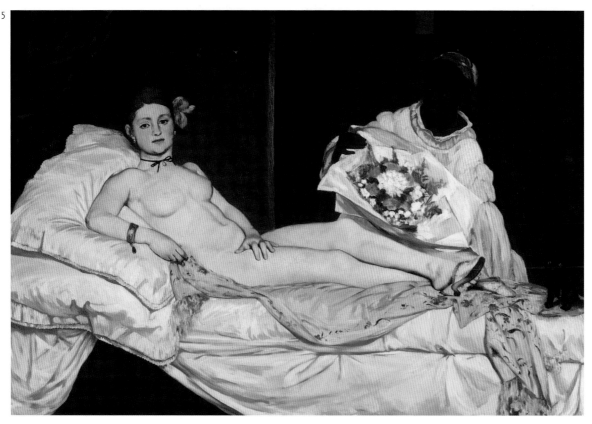

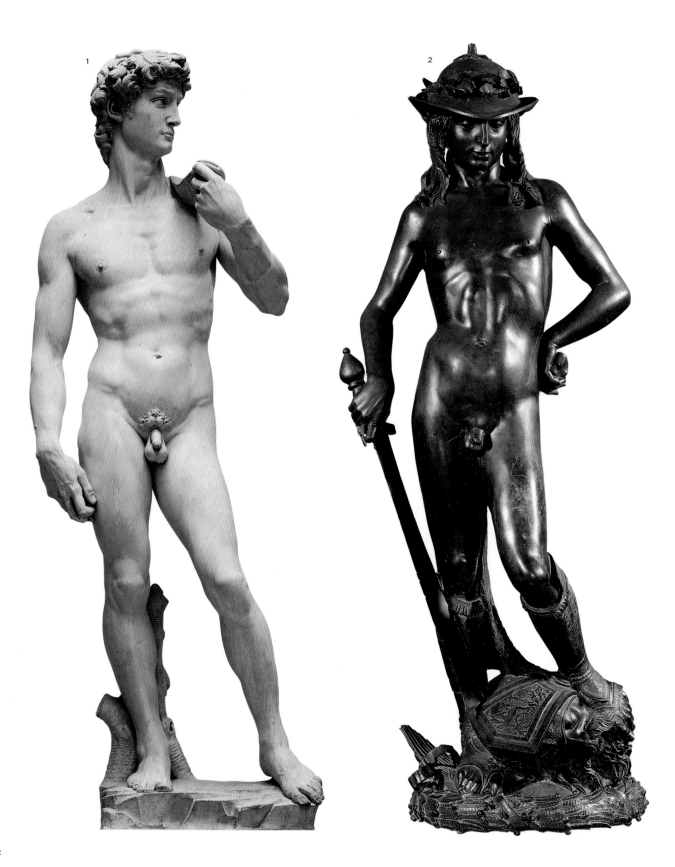

이상적인 남성

르네상스 예술가들은 그리스 미술의 이상적인 남성 이미지를 모태 삼아 작품을 제작함으로써 미술 주제로서 누드의 자위를 복원시켰다. 그들은 고대인과 동일한 인체비례 측정체계를 이용했으며, 정확한 자세를 흉내내기도 했다. 이것은 아카데미 미술의 지속적 원칙 중 하나가 되었다. 자신의 그림이 위엄 있고 영웅적인 모습으로 비치길 바라는 화가일수록 가능한 작품을 고전 미술의 가장 우수한 예들과 닮게 표현해야 했다. 도나텔로와 미켈란젤로 부오나로티는 고대 조각을 재창조하고자 의식적으로 노력을 기울인 화가들이다. 그들의 손에서 태어난 두 점의 고전주의 조각상은 르네상스 화가들이 그토록 달성하고 싶어 했던 이상의 완벽한 예를 보여준다. 남성 아름다움의 원형으로 평가받는 〈벨베데레의 아폴론〉의 자세는 르네상스 시대 화가들은 물론 많은 후대 화가들에 의해서도 복제되었다. 〈창을 든 남자〉는 그리스 조각가 폴리클레이토스가 잃어버린 원작을 복제한 작품이다. 폴리클레이토스가 저술한 인체 비례 및 조화에 대한 중요한 이론서는 그의 최고의 위업으로 평가받고 있다.

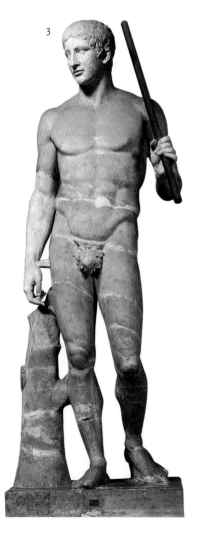

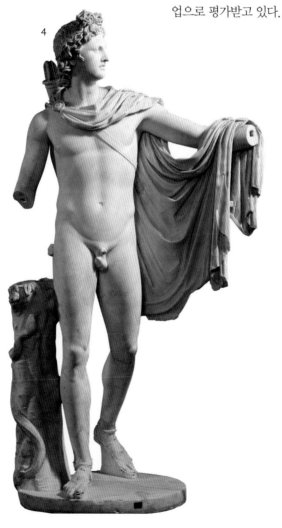

1 다윗
미켈란젤로 부오나로티,
1501~1504년
전성기 르네상스

2 다윗
도나텔로, 1440년
초기 르네상스

3 창을 든 남자(그리스 청동 조각상의
로마 복제 본)
폴리클레이토스(원작자),
기원전 450년경
고대 그리스

4 벨베데레의 아폴론(그리스 조각상의
로마 복제 본)
작가 미상, 기원전 330년경
고대 그리스

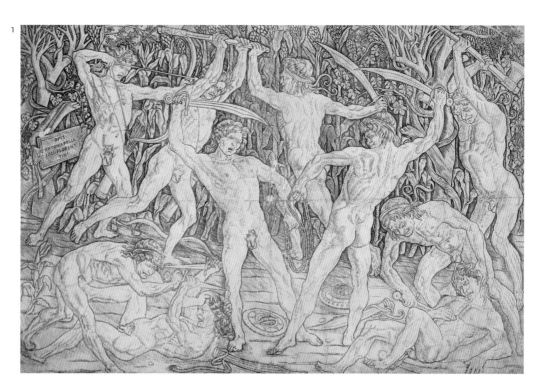

1 발가벗은 사람들의 전투
안토니오 델 폴라이우올로,
1475년경
초기 르네상스

2 춤
앙리 마티스, 1910년
야수주의

3 탄성彈性
움베르토 보초니, 1912년
미래주의

4 계단을 내려오는 누드
마르셀 뒤샹, 1912년
입체주의

5 라오콘 군상
아게산드로스, 폴리도로스,
아테노도로스, 기원전 25년경
고대 로마

움직이고 있는 몸

트로이의 사제 라오콘이 그리스인들이 만든 목마의 위험성을 경고하자 이에 진노한 신들은 거대한 뱀 두 마리를 보내 라오콘과 두 아들을 죽게 만드는 벌을 내렸다. 인물들의 격렬한 감정과 몸부림이 돋보이는 〈라오콘 군상〉은 이 장면을 재현한 로마 시대의 유명 조각상이다. 이 조각상은 1506년 발굴되면서 사회적인 반향을 일으켰다. 미켈란젤로 부오나로티는 이 조각상을 즉시 연구했으며, 수세기 동안 많은 화가들이 이 조각상에서 영감을 얻었다. 한창 사투를 벌이고 있는 인물들을 묘사한 안토니오 델 폴라이우올로의 판화 역시 격렬한 운동감을 표현하는 화가의 솜씨를 보여준다. 물론 폴라이우올로가 이런 기술을 익히게 된 데는 고대 미술보다는 해부학 연구가 영향을 미쳤다 할지라도 말이다. 레오나르도 다 빈치와 마찬가지로, 폴라이우올로 역시 시체해부를 감행했다. 앙리 마티스는 자신의 그림 속 인물들이 원시적이며 종교의식적인 춤을 추는 것처럼 보이기를 원했다. 그러나 실상은 파리 나이트클럽에서 목격했던 춤의 하나인 파랑돌farandole(프랑스 프로방스 지방의 활발한 춤곡—옮긴이)에서 주요 영감을 얻어 이 그림을 그렸음을 인정했다. 한편 마르셀 뒤샹과 움베르토 보초니의 그림은 사진의 발달에 엄청난 빚을 지고 있는 작품이다. 좀더 정확히 말하자면, 이 작품들은 에티엔 쥘 마레(1830~1904년, 프랑스의 생리학자·의사—옮긴이)가 발명한 크로노포토그래프chrono-photographs(동체사진)에서 영감을 얻어 제작되었다. 1880년대 마레는 일련의 중첩된 이미지들 속에서 움직이는 물체의 경로를 추적할 수 있는 일명 '사진총photographic gun'을 발명하기도 했다.

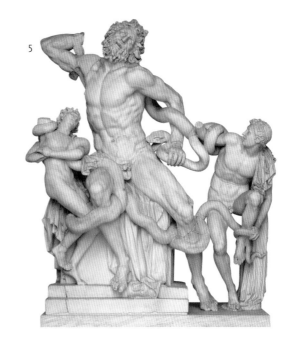

풍경

고대부터 풍경은 그림 속 배경 요소로 도입되어왔다. 그러나 자연의 세부 모습은 상징이나 모티프의 수준에 지나지 않았다. 주제의 그림이나 잘 생긴 바위가 산을 재현하기 위해 이용됐다면, 나무는 숲을 상징하기 위해 도입되는 식이었다. 이러한 접근법은 많은 문화권에서 발견되며, 서양미술에서도 '사실성'이 결여된 그림들은 수세기 동안 지속되었다. 이러한 접근법에 변화가 찾아온 것은 원근법이 엄밀하게 준용된 르네상스 시기에 이르러서다. 이 시기부터 후경 풍경은 점차 사실적으로 그려지기 시작했다. 그러나 간혹 화가의 능력을 허비하는 장르로 취급받을 만큼 종교와 역사, 신화 주제의 그림이나, 초상화보다는 저급한 주제로 여겨지는 풍토가 강했다. 반면 중국에서는 반대의 상황이 연출됐는데, 이곳에서 풍경화는 고대부터 중요 장르로 인식되었다. 아름다운 풍경을 묘사하는 일은 단순히 특정 장소의 세부사항을 반영하는 것 이상의 깊은 의미를 지닌다고 여겨졌다.

유럽에서 풍경 화가의 지위가 상승하기 시작한 것은 17세기 네덜란드에서였다. 란트스하프landschap라는 네덜란드어에서 이 장르가 유래됐다는 데서 알 수 있듯이 풍경은 네덜란드에서 큰 인기를 끌었다. 로코코 화가들은 잘 가꿔진 18세기 전원 풍경의 아름다움을 화폭에 옮겼다. 그들은 근사한 사유지를 풍경화로 제작하는 사치스러운 풍조가 땅주인들 사이에 유행했던 시대 분위기를 반영했다. 영국화가 토머스 게인즈버러는 "초상화를 그리는 데 넌더리가 났으며, 고요와 평온 속으로 달려가 풍경화를 그리고 싶다"라고 불평하기도 했다. 19세기 미국의 프레드릭 처치 같은 풍경 화가들은 미 대륙의 장관과 야생의 아름다움에 애국주의를 가미해 화폭에 옮겼다. 그들은 미국의 자연적 위용에는 유럽 세계의 자연이 감히 따라올 수 없는 예술적 영감이 담겨 있다는 주장을 폈다. 한편 유럽에서 전개된 혁명의 열기는 자연주의적 리얼리즘을 부추겼다. 귀스타브 쿠르베는 로코코 회화 속 자연처럼 풍경을 미화해 묘사하는 것에 반대하는 운동을 주도했다. 동시에 도식적인 아름다움이 돋보이는 일본의 풍경 판화 역시 이 시기의 그림에 큰 영향을 미쳤다. 인상주의 화가들은 야외로 나가 자연스러운 풍경 그림을 그리는 운동을 지지하고 나섰다. 세기의 전환점에서 폴 세잔은 풍경의 지위를 미술의 전방 자리로 격상시켰다. 그는 전통적인 원근법의 사용을 배반하는 한편, 자연세계에 대한 새로운 시각을 제시했다. 이 시각은 훗날 현대미술의 출현에 큰 영향을 미쳤다.

[위]
코톡팍시 산
프레드릭 처치, 1855년

[오른쪽]
나이아가라 강江
커리어 앤드 이브스, 1857년,
프레드릭 처치의 회화에 대한
석판화

물

물은 삶 자체와 마찬가지로 가변적이며, 복잡하기까지 하다. 화가들은 폭풍에서부터 고요한 호수, 개울에 이르기까지 가능한 모든 분위기의 물을 관찰했다. 먼저 물의 가장 기본적 의미는 해당 장소에 대한 느낌 전달을 도와준다는 데 있다. 앙리 마티스나 폴 세잔의 그림 속 바다의 깊고 풍부한 색채는 햇빛이 쏟아지는 지중해의 열기를 생각나게 한다. 반면, 존 컨스터블의 〈데덤 수문과 제분소〉에 보이는 음침한 풍경은 비가 많이 내리는 영국의 기후를 완벽히 환기시킨다. 마치 "나는 컨스터블의 풍경화를 좋아하지만…, 한편으로 그의 그림은 나로 하여금 우산과 두꺼운 외투를 찾게 만든다"는 어느 비평가의 말을 상기시킬 만큼 말이다. 경우에 따라 물은 사실적 묘사와 거리가 먼 방식으로 그려지기도 했다. 실제 물의 속성은 이보다 훨씬 거칠지도 모르지만, 어쨌든 안도 히로시게는 거품을 일으키며 부서지는 파도를 장식적인 패턴으로 변화시킨 뒤 이를 양식화된 구성 전반에 퍼지도록 했다. 한편, 나일 강을 묘사한 모자이크의 목적은 상징적인 데 있었으리라 추정된다. 알렉산드리아에서 생산된 그림을 모태로 했음이 확실한 이 복잡한 이미지는 이탈리아 프라이네스테(지금의 팔레스트리나―옮긴이)의 한 공공건물에 위치해 있었다. 해마다 거듭되던 나일 강의 범람을 형상화한 이 부분은 이집트가 풍요의 땅임을 강조하는 알레고리에 포함된 장면이었을 것이다.

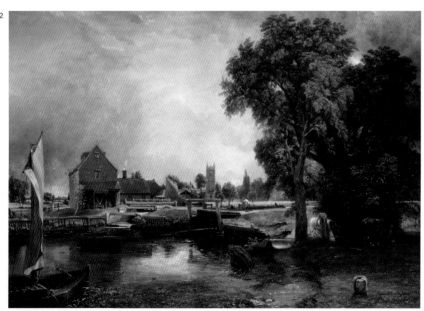

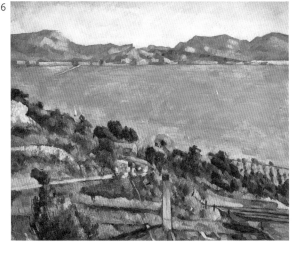

1 콜리우르의 지붕들
앙리 마티스, 1905년
야수주의

2 데덤 수문과 물방앗간
존 컨스터블, 1820년
낭만주의

3 아폴론과 (여성 예언자) 쿠마이의
시빌이 있는 해안풍경
클로드 로랭, 1645~1649년
바로크

4 스루가 만灣에서 본 후지산 풍경
안도 히로시게, 1858년
일본 에도 시대

5 나일 강의 범람
작가 미상, 기원전 100년경
고대 로마

6 레스타크
폴 세잔, 1886년
후기인상주의

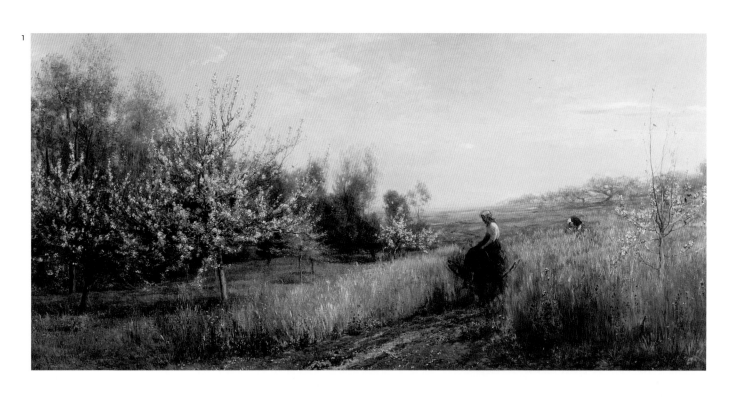

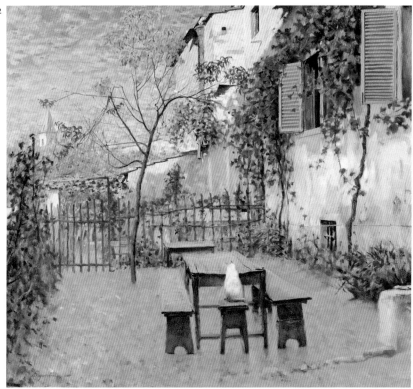

사계절

계절 묘사는 고대부터 인기 있는 주제였다. 서양에서 계절을 그림으로 옮기는 전통, 특히 알레고리적 인물보다 풍경 장면을 이용해 계절을 묘사하는 관습은 중세의 『성무일도서』로까지 거슬러 올라간다. 이 사치스러운 기도서에는 주요 노동 시기와 종교 축일들이 수록됐으며, 때때로 후경에 그려진 풍경화를 통해 적절한 월별 활동을 알려주는 달력 그림 형태를 띤 것도 있었다. 사계절 주제는 유럽 밖에서도 인기를 끌었다. 예컨대 일본 모모야마 시대의 장군들은 성채의 칸막이나 벽면을 이러한 종류의 주제로 장식했다. 19세기 풍경 화가들 역시 계절 변화에 따른 자연의 모습을 화폭에 옮기는 데 흥미를 갖기 시작했다. 샤를 프랑수아 도비니는 인상주의의 초석을 다진 선구자로 일컬어지는 프랑스 화가그룹인 바르비종 화파의 핵심 멤버였다. 그는 야외에서 그림 그리는 것을 옹호한 최초의 외광회화 지지자 중 한 사람이기도 했다. 이탈리아 화가 텔레마코 시뇨리니는 시골 안뜰을 묘사한 매력적인 집 밖 풍경을 남겼다. 바실리 칸딘스키의 눈 쌓인 풍경은 20세기 초반 풍경화의 추상을 향한 움직임을 보여준다.

1 **봄**
샤를 프랑수아 도비니, 1857년
바르비종파

2 **세티냐노, 9월 아침**
텔레마코 시뇨리니, 1892년경
마키아이올리

3 **해와 달이 있는 사계절**
작가 미상, 1575년경
일본 모모야마 시대

4 **양털 깎는 두 남자, 기도서 중 6월**
시몬 베닝, 1540년경
북구 르네상스

5 **겨울, 1909**
바실리 칸딘스키, 1909년
표현주의

1

2

3

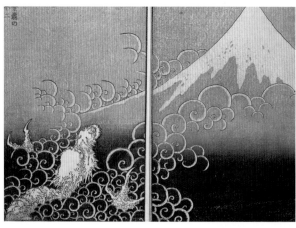

4

자연의 힘

자연의 경이로운 힘은 선명한 무지개를 그린 그림이나, 후지 산의 절경을 도식적인 느낌으로 형상화한 판화에서 볼 수 있는 바와 같이, 자연 자체의 아름다움을 표현하는 데 동원되었다. 자연은 폭력적인 힘 또한 갖고 있었다. 1883년 미 동부 메인 주州로 이주한 윈슬로 호머는 그곳에서 발견한 사나운 바다를 가장 선호하는 그림 주제로 삼았다. 카스파 다비트 프리드리히의 그림에서 바다는 파괴력을 가진 존재로 그려진다. 우리는 거대한 얼음판 아래에서 난파된 배의 잔해들을 겨우 찾아볼 수 있다. 프리드리히는 1819~1820년 큰 실패로 끝난 윌리엄 패리 경의 극지 탐험에서 영감을 얻어 이 그림을 그렸다고 한다. 〈별이 빛나는 밤〉에서, 빈센트 반 고흐는 별빛을 머금은 채 소용돌이치는 동그라미로 진동하는 밤하늘을 묘사했다. 한편 화산 폭발은 모든 자연 현상을 통틀어 가장 강렬한 장면 중 하나로 인식되었다. 피에르 자크 볼레르는 이런 장면을 극적으로 묘사했으며, 에드바르드 뭉크의 대표작 〈절규〉에서도 화산 폭발은 핵심적인 요소로 동원되었다. 그림 속의 드라마틱한 일몰 배경은 멀리 성난 화산에서 비롯된 것이기 때문이다. 당시 뭉크는 다음과 같이 썼다. "나는 공포에 떨며 그곳에 서 있었다. 그리고 나는 끝없이 긴 절규가 얼마나 오랫동안 자연 전체를 관통할 수 있는지를 느꼈다."

1 절규
에드바르드 뭉크, 1893년
상징주의

2 메인 주州 연안의 높은 벼랑
윈슬로 호머, 1894년

3 후지 산을 오르는 용, 후지 산의
백 가지 풍경 중에서
가쓰시카 호쿠사이, 1835년
일본 에도 시대

4 베수비오 산山의 분출
피에르 자크 볼레르, 1771년
로코코

5 무지개가 있는 풍경
페테르 파울 루벤스, 1639년경
바로크

6 별이 빛나는 밤
빈센트 반 고흐, 1889년
후기 인상주의

[다음 페이지]
난파선 잔해 혹은 얼음바다
카스파 다비트 프리드리히,
1823~1824년
낭만주의

5

6

풍경 속 인물들

풍경화에 등장하는 인물들의 역할은 다양했지만, 그중에서도 가장 분명한 임무는 크기의 대비를 드러내는 일이었다. 한 예로, 애셔 브라운 듀런드의 〈온화한 정신〉에서 작은 인물들은 풍경의 장엄함을 부각시키는 역할을 한다. 록웰 켄트 역시 유사한 기법을 이용해 인상적인 풍경을 그렸다. 넓게 트인 공간을 특히 좋아한 그는 조국인 미국뿐 아니라, 그린란드나 티에라델푸에고 같이 멀리 떨어진 장소를 찾아내 그곳 풍경을 묘사했다. 때때로 정 반대의 상황이 펼쳐지거나, 아니면 풍경이 인물과 관련된 어떤 것을 드러내주는 경우도 있었다. 〈폭풍우〉는 그러한 예에 속하는 작품이다. 학자들은 이 그림에서 공연히 의미를 찾아 헤매는가 하면, 발가벗은 채 아이에게 젖을 먹이는 여인과 이를 바라보는 군인 사이의 관계를 해독하고자 했다. 사실 수풀이 우거진 폐허와 금방이라도 폭풍우가 내리칠 것 같은 하늘은 이 인물들의 존재를 설명해줄 수 없다. 그럼에도 풍경은 이 그림의 수수께끼 같은 특질과 불안감을 배가시키는 역할을 한다. 프랑수아 부셰나 호리시 요시다의 풍경화는 둘 다 장식적인 인상을 준다. 하지만 일본 판화가 도식적인 느낌의 사실주의를 보여준다면, 쓰러져가는 시골집이 있는 부셰의 전원 풍경은 그의 회화가 태피스트리나 극장 배경용으로 제작된 생생한 디자인들에서 영향을 받아 그려졌음을 말해준다.

1 폭풍우
조르조네, 1507년경
전성기 르네상스

2 아침
프랑수아 부셰, 1764년
로코코

3 온화한 정신
애셔 브라운 듀런드, 1849년
허드슨강 화파

4 니코의 안개 자욱한 날
호리시 요시다, 1940년경

5 눈밭(버크셔의 겨울)
록웰 켄트, 1909년

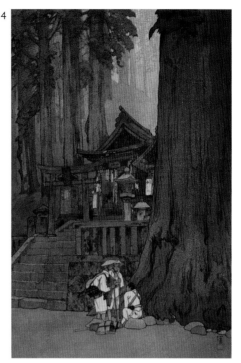

시골생활

16세기 피테르 브뢰헬은 시골생활을 담은 그림을 통해 농부들의 일상과 실존을 보여주고자 했다. 수세기 동안 화가들, 특히 북구의 화가들은 농업 노동자나 시골 사람들의 삶에서 깊은 영감을 얻었으며, 이러한 주제를 반복적으로 묘사했다. 18세기 들어 이상적인 전원풍경이 풍경미술 분야의 주류로 떠오르면서, 시골생활은 지저분한 부분이 제거된, 그림 같이 아름답고 이상적인 모습으로 재현되었다. 자신의 삶을 이러한 이상향적 이미지Arcadian image로 채우길 원한 상류 사회의 숙녀들은 양치는 여자나 낙농장에서 일하는 여성으로 분한 스스로의 모습을 초상화로 남기기 위해 기꺼이 포즈를 취했다.

한편 19세기에 이르러 화가들은 가난한 사람들의 곤궁뿐 아니라, 자연 그 자체에 좀더 흥미를 갖게 되었다. 그들은 삶의 실상을 포착하기 위해 시골지방으로 관심을 돌렸다. 프랑스 화가 귀스타브 쿠르베와 장 프랑수아 밀레는 고된 농사일과 일상의 빈곤을 화폭에 옮긴 강렬한 그림들로 도시 사람들에게 충격을 안겨주었다.

빈센트 반 고흐 역시 네덜란드에서 평신도 설교자로 일하던 젊은 시절부터 시골생활의 힘겨움을 잘 알고 있었다. 〈낮잠〉은 반 고흐의 생애 마지막 해에 그려진 작품이다. 당시 그는 남프랑스의 프로방스 지방에 살고 있었다. 여기서 그는 평소 열렬히 찬양해마지 않던 화가 밀레의 몇몇 작품을 재작업하기도 했다. 평소처럼 광기 속에 작업에 몰두하던 반 고흐는 마지막 몇 달 동안 약 200점의 작품을 남겼다. 고된 노동 중의 짧은 휴식을 담은 그의 그림에는 가슴으로부터 우러나오는 진정성이 녹아 있다.

한편 아르카디 플라스토프는 1931년 소비에트 연방 전업화가의 자리에 오르기 전까지 농부로 일한 예술가다. 그는 스탈린주의 체제하의 러시아에서 형성된 국가지원 차원의 미술 운동인 사회주의 리얼리즘의 일원으로 활동했다. 이 시기에 탄생한 그림들은 대개 공산주의의 성취를 찬미하기 위해 계획된 공식적인 작품들이 주를 이뤘다. 그러나 플라스토프는 이러한 양식을 초월해 집단농장 노동자들의 삶을 솔직하고 생생한 모습으로 표현해냈다.

[위]
낮잠
빈센트 반 고흐, 1889~1890년
후기인상주의

[오른쪽]
감자 수확
아르카디 플라스토프,
1930~1940년경
사회주의 리얼리즘

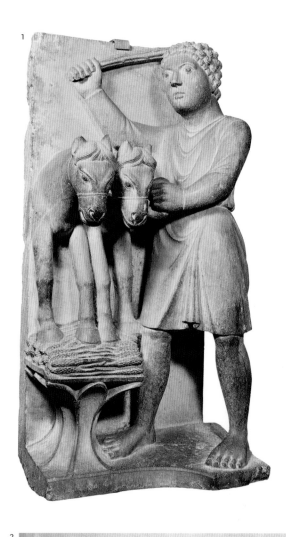

농사일

예부터 전원생활을 좌우해온 것은 계절이었다. 베네데토 안텔라미의 조각에서 볼 수 있듯, 서양 미술에서도 농경생활을 묘사한 초기 작품들은 계절을 묘사하거나 그해의 월별 활동을 묘사하는 내용이 주를 이뤘다. 이러한 종류의 그림에서, 농사 활동은 종종 회화적인 장치 정도로 여겨졌다. 예컨대, 월별 생활을 묘사한 일련의 패널들 중 하나인 대★피테르 브뢰헬의 〈건초 만들기〉는 그 예를 보여준다. 부유한 상인의 집을 장식하기 위해 제작된 이 패널의 주요 목적은 전원생활의 노고를 낱낱이 보여주기보다는 사방을 전망하는 것 같은 풍경화를 완성하는 데 있었다. 19세기에 이르러서는 시골생활에 따르기 마련인 고된 노동을 강조하는 경향이 주를 이루었다. 프란체스코 졸리의 그림 속 짐수레에 실린 짐은 불가능하리만큼 거대해 보인다. 한편 장 프랑수아 밀레의 그림은 힘겨운 노동 장면을 형상화한다. 수확하는 사람들이 떠난 뒤 남겨진 낟알을 거두어 모으는 이삭 줍는 사람들은 모든 농업 종사자들 중에서도 낮은 보상을 받는 최하층민에 속했다. 밀레가 그들의 어려운 처지를 너무 생생히 강조해놓았기 때문에, 비평가들은 그의 그림을 일종의 정치적 항변으로 해석하기도 했다.

1 곡물을 밟는 말들, 6월의 모습
 베네데토 안텔라미, 1196년경
 로마네스크

2 피사의 짐수레
 프란체스코 졸리, 1880년경
 마키아이올리

3 이삭 줍는 여인들
 장 프랑수아 밀레, 1857년
 사실주의

4 건초 만들기(7월)
 대★피테르 브뢰헬, 1565년
 북구 르네상스

3

4

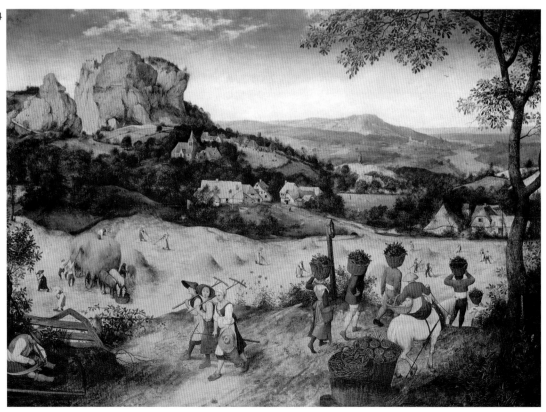

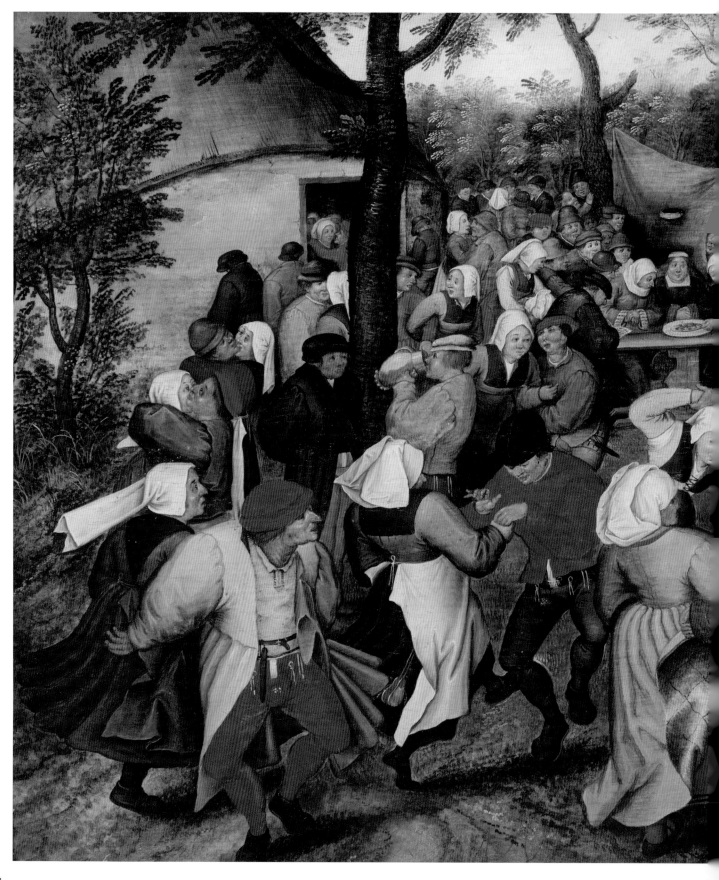

마을생활

결혼식과 무도회, 성인 축일이나 마을 행사날의 축하연 같이 전원생활의 단면을 포착한 그림들은 종종 거친 유머를 보여준다. 농부들은 소란스럽게 술에 취해 있으며, 심지어는 공적인 장소에서 소변을 누고 있는 모습으로 그려진다. 흔히 '촌극'으로 분류되는 이런 작품들은 한편으로는 좀더 교양 있는 관람자들을 즐겁게 해주기 위한 목적으로 제작되었다. 이러한 유형의 그림과 가장 밀접하게 연결되는 화가는 대★피테르 브뤼헬이다. 역사가 카렐 반 만데르는 브뤼헬이 시골 잔치를 가까이서 관찰하기 위해 농부로 변장하는 방법을 사용했다고 주장했다. 또 다른 비평가들은 아예 그가 농민 출신이라고 믿기도 했다. 사실 브뤼헬은 당대의 일부 주요 학자들과 교류했을 만큼 학식 있는 교양인이었다. 농민을 그린 그의 그림 속에는 도덕적인 알레고리 또한 숨어 있으며, 이때 시골 사람들의 행동은 다양한 죄와 어리석음을 상징한다. 그의 아들인 소小피테르 브뤼헬은 아버지의 많은 그림들을 재작업함으로써 동일한 화풍을 이어갔다.

시골 결혼식
소小피테르 브뤼헬, 1600년경
북구 르네상스

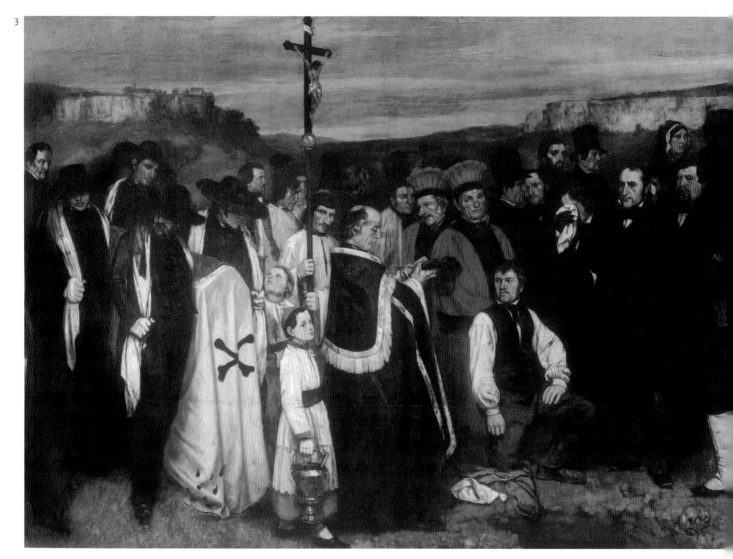

가난

루이 르 냉과 앙투안 르 냉 형제는 17세기 어느 시골에서 살다 간 노동자들의 모습을 그림으로 옮겼다. 초라한 배경에도 불구하고 그들은 진실하면서도 위엄에 찬 모습으로 표현되었다. 그들은 도시의 상인이나 직업인을 그린 그림과는 확연히 다른 양식으로 그려졌다. 그로부터 200년 이상이 흐른 뒤, 귀스타브 쿠르베는 가난한 시골 노동자들의 어려운 처지를 의도적으로 강조한 그림을 그렸다. 1850년 전시된 〈오르낭의 매장〉은 사회적 물의를 일으켰다. 시골생활에 대한 피상적 해석에 익숙해 있던 비평가들은 이 그림 풍경을 관류하는 엄청난 사실주의에 질겁했다. 어마어마한 크기로 제작되었다는 사실 역시 이러한 반응을 부추기는 원인이 되었다. 한편 가난한 시골 풍경을 사회적 물의를 일으킬 만한 주제로 생각한 퓌비 드 샤반은 그러한 사실성reality을 구현하는 데 자신의 작품을 이용했다. 한 비평가는 〈가난한 어부〉에 대해 "다른 어떤 그림도 현재 지구상에서 벌어지고 있는 가난에 대해 이토록 완벽한 느낌을 전달할 수는 없을 것이다"라고 언급했다. 폴 고갱은 이 그림을 걸작으로 치켜세우기도 했다. 퓌비는 단순한 선과 절제된 색채를 이용함으로써 완전히 절망적인 분위기를 담아냈다. 풍경이나 불운한 거주민과 관련한 모든 희망과 생명이 완전히 메말라버린 것처럼 보인다.

1 가난한 어부
피에르 퓌비 드 샤반, 1881년
상징주의

2 소작농 가족
루이 혹은 앙투안 르 냉, 1640년경
바로크

3 오르낭의 매장
귀스타브 쿠르베, 1849~1850년경
사실주의

도시

원근법의 발달로 전면적인 도시 풍경의 재현이 가능해지기 전까지 화가들은 도시 풍경을 화폭에 옮기려는 시도를 할 수 없었다. 르네상스 시대는 고전주의 건축에 대한 찬양과 원근법 규칙의 발견이 동시에 이루어진 시기이다. 이 시기 어느 무명 화가는 실제 장소를 화폭에 옮기는 대신, 고전주의 비례 및 세부사항을 준용해 완벽한 건축물을 탄생시켰는데, 우리는 〈이상 도시〉에서 그 증거를 확인할 수 있다. 수세기 동안 거의 없다시피 했던 도시 풍경에 대한 수요가 높아지기 시작한 것은 많은 미술 발전이 이룩된 17세기 네덜란드에서였다. 당시 이곳의 부유한 상인이나 직업인들은 자신의 생활상을 그림으로 옮기고자 하는 바람에서 미술 작품을 주문했다. 그 결과 17세기 네덜란드 화가들은 자연스럽게 주위의 도시환경을 그림 주제로 인식하게 되었다.

얀 베르메르는 그림의 정확성과 자연스러움을 높이기 위해 카메라 옵스쿠라camera obscura를 사용했다. 〈로테르담 운하에서 본 델프트 풍경〉에서 볼 수 있는 바와 같이, 그는 이 장치를 이용함으로써 사실적인 느낌, 인체와 풍경의 비례 등이 살아 있는 도시풍경을 탄생시켰다. 섬세하게 묘사된 빛과 물의 반영, 광활한 하늘은 이 그림을 충분히 감동적인 것으로 만들어준다.

도시풍경을 묘사한 화가들 중 최고는 아마도 18세기에 활동한 카날레토일 것이다. 그는 자신이 사랑해 마지않은 도시 베네치아를 그림으로 옮기면서 베르메르만큼이나 깊은 사실감과 세부묘사에 대한 관심을 작품 안에 심어놓았다. 그러면서도 그는 도시의 장관과 웅장한 느낌을 표현하는 일 또한 빼놓지 않았다. 그로부터 한 세기 후, 인상주의 화가들은 풍경화를 그릴 때 사용한 것과 똑같은 방식을 적용해 도시 그림을 그렸다. 그들은 화구를 들고 집 밖으로 나가 자리를 잡은 뒤 신속히 작업을 이어갔다. 특히 그들은 물이 등장하는 도시 풍경을 즐겨 그렸는데, 이런 작품들 속에는 빛에 대한 감각과 운동감이 강조되어 있다.

20세기는 사진의 발견으로 사실적인 도시풍경을 포착하는 일이 가능해진 시기다. 또 이 시기 미술은 눈에 보이는 것을 묘사하는 데서 점차 벗어나고 있었다. 피트 몬드리안은 1940년대 뉴욕의 흥분과 에너지, 고동치는 음악을 추상적으로 형상화함으로써 도시에 대한 아주 새로운 접근법을 보여주고자 했다. 그의 대표작 〈브로드웨이 부기우기〉에는 격자 모양의 맨해튼 거리와 다양한 색깔의 불빛, 교통의 흐름, 미국 재즈 음악의 비트 등이 한 곳에 펼쳐지고 있다.

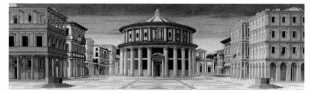

[위]
브로드웨이 부기우기
피트 몬드리안, 1942~1943년

[아래]
이상 도시
작가 미상, 1470년경
초기 르네상스

[오른쪽]
로테르담 운하에서 본 델프트 풍경
얀 베르메르, 1660년경
17세기 네덜란드

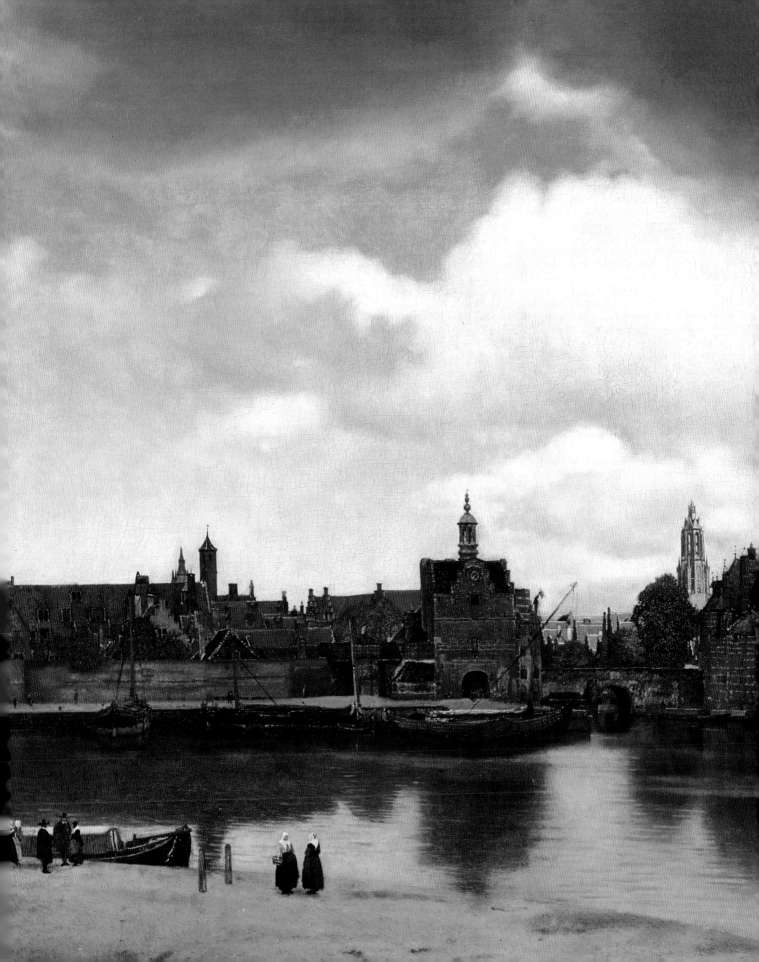

베네치아

베네치아만큼 화가들을 매료시킨 도시도 없을 것이다. 많은 화가들이 이 도시의 매력을 재생산하는 데 생애를 바쳤지만, 그중에서도 베네치아와 가장 긴밀히 연결되는 화가는 안토니오 카날레토이다. 18세기는 베네치아를 그린 그림에 대한 수요가 특히 급증했던 시기이다. 이런 그림들은 당시 부유한 젊은 귀족들 사이에 확산된 교육 목적의 유럽 주유周遊 여행인 '그랑 투르Grand Tour'의 전성기를 이끄는 원인이 되기도 했다. 베네치아는 늘 이 여행의 가장 큰 볼거리로 꼽혔으며, 머나 먼 곳의 여행객들을 끌어당기는 힘을 지닌 도시였다. 특히 이곳을 찾는 방문객들은 자신의 체류를 증명할 만한 기념품을 원했고, 따라서 도시 풍경을 담은 그림 인쇄물들이 큰 인기를 얻었다. 그중에서도 가장 수요가 높은 그림 중 하나는 충분히 장식적이면서도 어느 도시 풍경인지를 한눈에 알아볼 수 있게 그려진 베두타veduta ('경치, 풍경'이란 뜻의 이탈리아어로, 대개 도시 풍경 혹은 기타 풍경을 상세하게 묘사한 큰 그림을 말한다 — 옮긴이)였다. 카날레토는 이 분야에서 타의 추종을 불허하는 선구자였다. 그는 무대화가로 미술교육을 받았으며, 이때의 경험을 토대로 베네치아의 화려한 장관을 연출해냈다. 그의 그림 중 가장 인기를 끈 주제는 관광객이 도심 혹은 산마르코 광장에 모여 있는 사육제謝肉祭 장면이었다. 카날레토는 가능한 모든 각도에서 산마르코 광장을 화폭에 옮겼다.

동쪽을 향해 본 산마르코 광장
안토니오 카날레토, 1760년경

도시 풍경

안개 낀 베네치아의 아련한 풍경은 유럽 전역의 화가는 물론 유럽 밖의 예술가들까지 불러들였는데, 미국 화가 토머스 모란도 그중 하나였다. 한편 표도르 알렉셰프는 도시 풍경 화가로 명성을 쌓은 최초의 러시아 화가다. 풍경화가 교육을 받은 그는 베네치아에 머문 3년 동안 마을풍경을 제작하며 값진 경험을 쌓았다. 당시 그는 안토니오 카날레토의 작품을 가까이서 면밀히 연구하기도 했다. 그는 주로 상트페테르부르크에서 활동했지만, 1800년 러시아 황제 파벨 1세로부터 일련의 풍경화 제작을 위탁받은 후 1년을 모스크바에서 보냈다. 앙드레 드랭이 1906년 런던을 방문한 계기도 이와 비슷했다. 그는 화상 앙부르아즈 볼라르의 권유로 이곳을 찾았다. 볼라르는 런던을 묘사한 클로드 모네의 그림에 세간의 큰 관심이 쏟아지자, 다시 한 번 이러한 성공이 재연되기를 바랐다. 런던에 머무는 동안 드랭은 주로 야수주의 화가들의 생생한 색채를 이용해 템스 강을 묘사하는 데 주력했다. 헤리트 베르크헤이데는 집 근처에 머무는 것을 선호한 화가이다. 하를럼에서 태어난 그는 네덜란드 도시에 확실히 큰 애정을 보였다. 그는 외부인들에게 감명을 주려는 어떤 시도도 하지 않았으며, 오직 질서와 분주함이 공존하는 자국 도시 공동체의 모습을 화폭에 옮기는 데서 만족감을 느꼈다.

도시 생활

17세기 전까지 도시 생활이 미술의 주제로 이용된 일은 거의 없었다. 다만 하나의 중요한 예외가 있는데, 그것은 14세기 암브로조 로렌체티가 이탈리아 시에나 팔라초 푸블리코(시청사)의 내벽을 장식하기 위해 제작한 프레스코다. 도시 통치자들의 주문으로 제작된 이 프레스코에는 도시민으로서의 자긍심이 인상 깊게 묘사되어 있다. 무엇보다 당시 어떤 그림에서도 이러한 유형의 주제를 찾아볼 수 없다는 점에서 이 작품은 독보적이다. 프레스코 전반은 좋은 정부와 나쁜 정부가 각각 도시 및 인근 시골 지방에 미치는 효과를 고찰하는 내용으로 채워져 있으며, 일상생활 장면과 풍경, 알레고리가 복잡하게 뒤섞여 있다. 알레고리가 당시 미술의 일반적인 경향이었음을 감안하더라도, 신발 가게와 학교 교실, 선술집, 건설 노동자 그룹 등을 도시생활의 일부로 묘사하고 있는 점은 상당히 독특해 보인다. 이전 화가들이 시도한 적 없는 이 모든 새로운 방식은 실제인양 도시 삶을 활기 넘치게 만들고 있다.

한편 17세기 네덜란드 화가들은 질서 정연한 자신들의 사회 모습을 보여주는 데 자부심을 갖고 있었다. 그들은 거리나 운하의 풍경뿐 아니라, 집과 상점 내부 같은 도시의 일상적인 세부모습을 보여주는 것을 즐겼다. 일본 화가들은 18, 19세기에 제작된 판화들을 통해 도시 생활의 쾌락을 묘사하는 데 초점을 맞췄다. 그런가하면 인상주의 화가들은 무도회부터 대중적인 공원에 이르기까지 야외 모임 장면을 찬미하는 그림을 다량 제작했다. 화가들은 또 도시의 빈곤과 타락으로 관심을 돌리기도 했다. 그들은 종종 거지와 주정뱅이들이 있는 풍경을 묘사했다. 윌리엄 호가스는 다양한 볼거리로 가득한 도시 런던을 실감나는 무대로 삼음으로써, 풍자적 성격의 회화와 판화를 완성할 수 있었다. 실제 도시 생활이 안고 있는 부정적 측면은 20세기 초 미국 화가들에 의해서도 표현되었다. 애슈캔 화파Ashcan School가 뉴욕 슬럼가의 인구 과밀에 따른 문제점을 부각시켰다면, 에드워드 호퍼는 자동 판매식 식당가의 삭막한 풍경과 그 속에서 쓸쓸히 식사하는 사람 등을 화폭에 옮김으로써, 일부 도시 거주민들의 소외와 고독이라는 도시 생활의 이면을 파고들었다.

좋은 정부가 도시에 미치는 영향
암브로조 로렌체티, 1338~1339년
초기 이탈리아

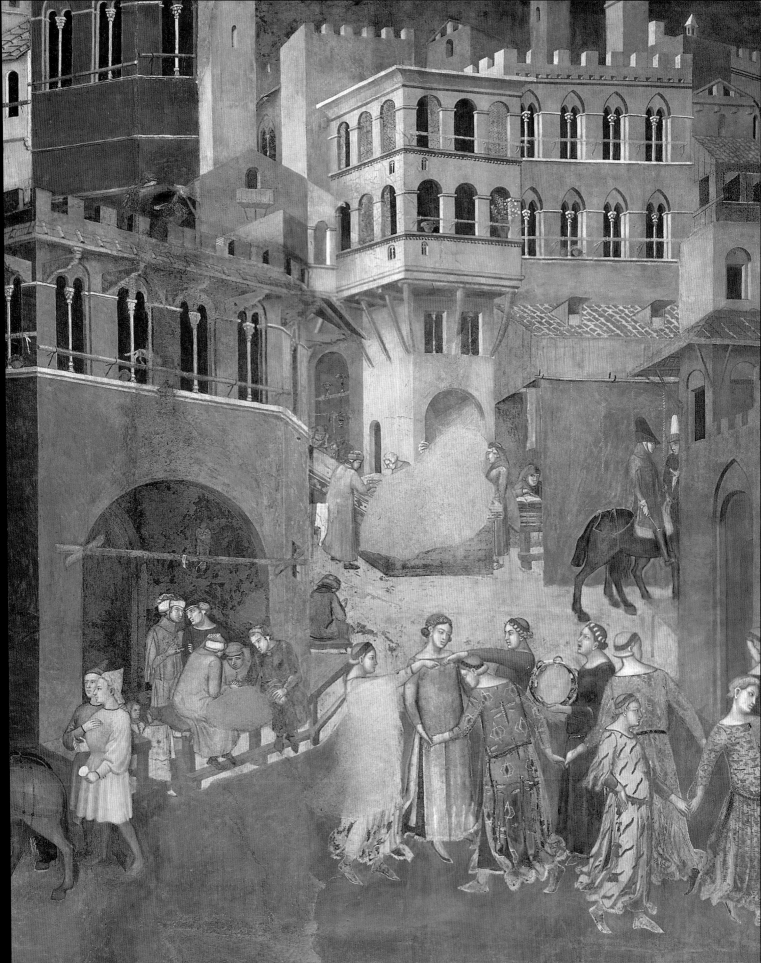

거리

미국 미술이 유럽 미술의 압도적인 영향력에서 벗어나기 시작했을 무렵, 이러한 움직임은 풍경화, 특히 시골 풍경화 분야에서 두드러졌다. 이후 20세기 초엽에는 초점이 도시 풍경 쪽으로 이동했다. 이 새로운 시도의 선봉에 있던 뉴욕에서 활동한 화가들의 모임인 애슈캔 화파는 도시의 활기찬 정신을 포착하는 데 주력했다. 주요 구성원 중 하나던 존 슬론은 삶의 일상적인 장면들을 저널리스트 같은 시선으로 묘사했다. 존 슬론의 예찬자였던 에드워드 호퍼는 한 출판물에서 슬론의 〈밤의 창문〉을 칭찬했으며, 같은 주제를 담은 그림을 직접 제작하기도 했다. 호퍼의 그림에는 대도시 거주민들을 감동시킬 수 있는 고독과 외로움, 멜랑콜리가 깃들어 있다. 할렘 르네상스(1920년대 뉴욕의 할렘 지역을 중심으로 전개된 흑인문예운동—옮긴이)의 태동기 무렵 몇몇 화가들 사이에는 아프리카 미국인들의 관점에서 뉴욕의 거리 문화를 표현하려는 움직임이 형성되었다. 할렘 공동체 예술 센터에서 교편을 잡고 있던 윌리엄 H. 존슨은 이러한 운동을 선도한 화가 중 하나였다. 그는 향락을 즐기는 이들이 최신 유행하는 옷을 빼입고 나타나기 좋아하는 사보이 볼룸(뉴욕 할렘 가街에 위치하던 무도장으로 1926~1958년까지 성업했다—옮긴이) 근처에서 영감을 얻었다. 〈거리의 삶〉 속 건물과 인도는 마치 보이지 않는 리듬에 박자를 맞추며 몸을 흔들고 있는 것처럼 보인다.

1

2

1 거리의 삶
윌리엄 H. 존슨, 1940년
미국 지방주의

2 그림 가게 진열장
존 슬론, 1907년
쓰레기통 화파

3 밤의 창문
에드워드 호퍼, 1928년

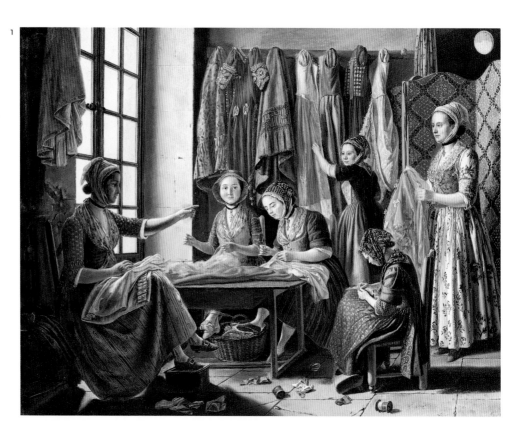

상점

이븐 시나(980~1037)는 기원후 1세기경 중앙아시아에서 활동한 저명한 의학 전문가이자 철학자이다. 『의학정전』이란 그의 저서는 16세기까지 동양뿐 아니라 서양에서도 모범 서적으로 인식되었다. 이 책의 15세기 판본에 곁들여진 삽화는 전면이 개방된 상점의 모습을 보여준다. 이것은 당대인들의 일상생활을 엿보게 해주는 진기한 자료다. 한편 피에트로 롱기는 베네치아 인들의 삶의 저변을 파고들었다. 그는 자신의 고향 풍경을 친숙하게 묘사하는 한편, 다양한 노동 조건에서 일하고 있는 많은 직업인들의 모습을 화폭에 옮겼다. 옆의 그림에서 향신료 상점을 찾은 고객은 마지못해 주인의 제품을 시식하고 있는 것처럼 보인다. 장 앙투안 와토의 거대한 그림은 화면 속에 담긴 점포를 광고하기 위한 목적으로 제작되었다. 그림 속 장소는 와토의 친구이자 화상畵商 에듬 제르생의 가게였다. 이 그림은 단 8일 만에 완성되었다고 전해진다. 제르생은 거울 옆에서 그림을 들어 올리고 있는 중이며, 중앙의 젊은 남자는 화가의 자화상으로 추정된다. 18세기 프로방스 지방에 위치한 양장점의 분위기는 빛의 사용이나 주제 선택 면에서 네덜란드 화가들의 영향을 보여준다. 화가는 일상적 삶의 풍경을 포착하되, 정교한 세부묘사를 더해 이 그림을 완성했다.

노동

노동 장면을 그린 그림들은 도시인의 삶과 관련된 값진 역사적 자료들을 제공해준다. 도메니코 렌치의 〈곡물 판매상〉은 14세기의 농산물 상거래 장면을 담은 귀중한 삽화다. 양모 공장을 묘사한 미라벨로 카발로리의 작품은 프란체스코 데 메디치의 개인적 연구를 목적으로 제작되었다. 카발로리는 염색업자의 아들답게 극도의 엄밀함을 기해 화면을 구성했다. 캉탱 마시의 그림 역시 꼼꼼한 세부 묘사를 보여준다. 우리 눈에 보이는 만큼 실제로 정확한 것은 아닐지라도 말이다. 이 그림에는 미묘한 도덕적 의미가 숨어 있다. 우선 저울은 죄의 무게를 측정한다는 점에서 '최후의 심판'을 상징한다. 많은 돈에 마음을 뺏긴 여자가 기도서에서 고개를 돌리고 있다는 점은 이 그림을 더욱 의미심장하게 만든다. 페르낭 코르몽의 〈철물 주조소〉는 화가의 전형과는 거리가 멀지만, 프랑스 정부가 이 그림을 직접 매입했을 정도로 당국에 깊은 인상을 남긴 작품이다. 당시 대부분의 화가들이 철물 단조鍛造 공장에서 일하는 류의 노동을 혐오스럽게 표현했던 것과 달리, 코르몽은 제련 과정에 임하는 노동자들의 모습을 우호적으로 묘사해놓았다. 그 결과 코르몽은 1900년 만국박람회에서 '기계의 방' 장식을 위탁받는 기회를 얻었다.

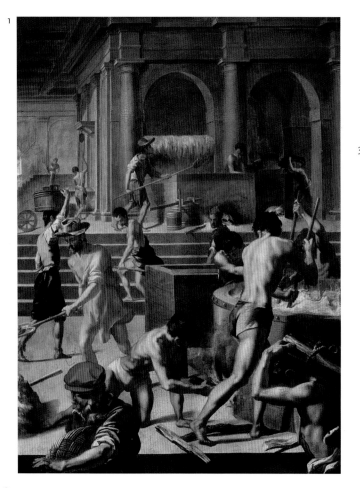

4

동물

동물은 인류가 묘사의 대상으로 삼은 최초의 주제 중 하나이다. 유럽 지역의 선사시대 동굴 그림 중 가장 주목할 만한 예는 스페인의 알타미라 동굴과 프랑스의 라스코 동굴에서 찾아볼 수 있다. 대략 4만 년 전에 그려진 것으로 추정되는 이들 벽화에서 동물은 산 상태와 죽은 상태 모두로 묘사되어 있으며, 사슴과 소, 들소, 매머드 등이 포함되어 있다. 일부 그림들이 사실상 접근이 불가능할 만큼 깊은 동굴 속에 그려졌다는 사실은 이들이 일종의 의식을 위해 계획된 것이라는 이론을 뒷받침해 준다. 즉 이 그림들은 행운이 따르는 사냥을 보장받기 위한 종교 의식에 이용되었다. 사실 여러 고대 문명 속에서 동물은 의식을 거행하는 데 중요한 역할을 담당했다. 그들은 빈번하게 제물로 바쳐졌으며, 종종 신의 존재를 형상화하기도 했다. 특히 이런 특징은 이집트 미술 및 힌두교 미술에서 두드러졌다. 그런가하면 고대 기독교인들은 동물을 종종 상징물로 사용하기도 했다.

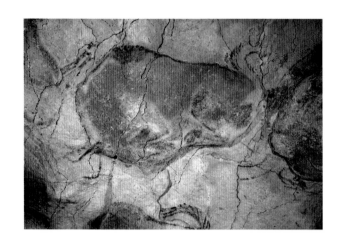

화가들은 점차 동물의 중요한 역할을 화폭에 반영해갔다. 그들은 초상화를 꾸미는 데 애완견을 첨가하거나, 신화 그림 속에 야생동물을 등장시켰다. 특히 동물이 그림 안에서 중점적으로 등장하는 경우는 대부분 농경이나 사냥 장면을 보여줄 때였다. 이런 과정을 통해 동물들은 점차 일부 작품의 중심 주제가 되어갔다. 자부심 넘치는 농부와 경주마의 소유자들은 자신들의 동물의 우수성을 과시하기 위해, 누구라도 부러워할 만한 동물의 초상화 제작을 주문하기도 했다. 때때로 이러한 그림들은 주인 가족을 묘사한 초상화보다 훨씬 사치스럽게 그려졌다. 19세기에 이르러 사냥과 경마 장면은 큰 인기를 얻었고, 이는 상당수의 전문 화가들에게 일자리를 마련해주는 결과를 낳았다.

파울뤼스 포테르는 17세기 초 동물을 전문으로 그린 대표 화가 중하나이다. 그의 작품은 상당한 명성을 얻었으며, 화가는 생애 동안 큰 성공을 거뒀다. 미술품 수집가와 지식인, 동료 화가들은 포테르가 조국 네덜란드뿐 아니라 유럽 전역에서도 명성을 떨친 거장 임을 인정했다. 사람들은 포테르 그림의 막대한 규모와 정확한 묘사에서 깊은 감명을 받았다. 그의 야심찬 소 그림 중 일부는 실물크기로 제작되기도 했다.

[위]
들소
작가 미상, 기원전 16000~9000년경
구석기

[오른쪽]
네 마리의 황소
파울뤼스 포테르, 1649년
17세기 네덜란드

1

4

2

5

3

개

개는 고대부터 가정에서 길러져왔으며, 예술의 탄생 이래로 중요한 역할을 해왔다. 고대세계에서 개는 종종 수호신으로 여겨졌다. 이러한 '사자 개'의 이미지는 특히 아시아에서 신전을 비롯한 기타 신성한 장소의 입구를 지키는 데 쓰였다. 이집트에서 개는 죽은 영혼이 사후 세계로 향하는 길을 찾는 일을 도와주는 안내신의 의미로 받아들여졌다. 반면 서양에서 개는 충성에 대한 전통적 상징물로 여겨졌다. 따라서 무덤 조각상에 개를 그려 넣는 일이 흔했는데, 이때 개는 주인의 발치에 공손히 누워 있는 모습으로 표현되었다. 단순히 실용적인 면만 보자면, 개는 주로 사냥에 이용되었다. 우리는 몇몇 동굴벽화에서 이런 개과의 동물들을 찾아볼 수 있다. 사자 사냥을 묘사한 아시리아 조각에는 영국산 맹견인 마스티프류의 큰 개가 등장하기도 한다. 물론 현대에 올수록 많은 개들은 단지 애완견의 의미로만 취급되었다. 개에 대한 사랑이 극진한 주인들은 동물 전문 화가를 기꺼이 기용해 충성스러운 반려 동물의 모습을 초상화로 옮겼다.

6

7

8

1 개
 작가 미상,
 기원전 100~기원후 300년경
 콜리마

2 토끼 사냥
 작가 미상, 1000년경
 로마네스크

3 사냥개
 벤베누토 첼리니, 1544년
 전성기 르네상스

4 개 몸에서 벼룩을 잡아주는 소년
 소小헤라르트 테르 보르흐,
 1665년경
 17세기 네덜란드

5 춤추는 개와 아이들이 있는 세브르
 자기 입상
 작가 미상, 1780년경
 신고전주의

6 세 마리의 사냥개
 존 기포드, 1800년경

7 블레싱엄 양의 개
 에드윈 헨리 랜지어, 1832년
 아카데믹

8 오라치오 홀의 개
 로렌초 바르톨리니, 1840~1845년
 신고전주의

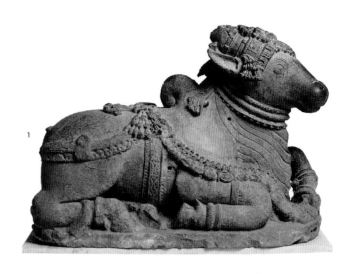

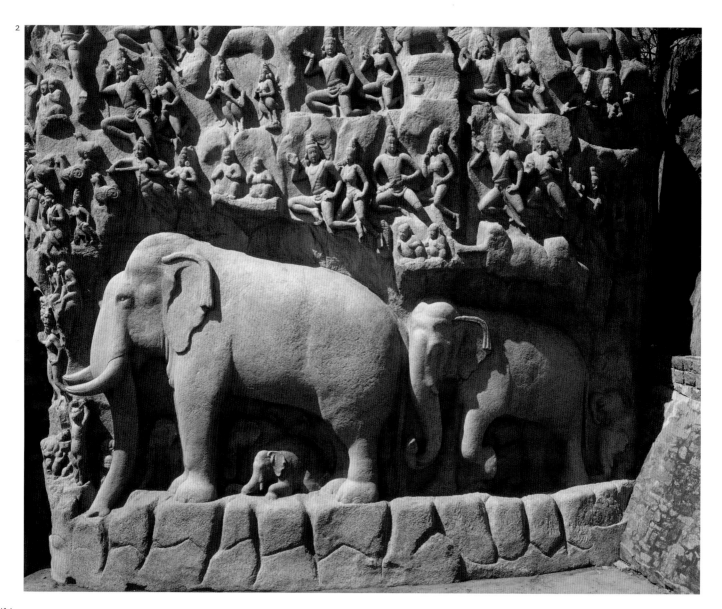

종교의식 속의 동물

동물이 등장하는 초기 미술품들은 대개 종교의
식적인 성격을 띠는 경우가 많았다. 고대의 신성
神性은 보통 동물 형상과 연결되었기 때문이다.
아마도 가장 잘 알려진 예는 〈덤불 속에 갇힌 숫
양〉이라는 작품일 것이다. 이 작품은 1920년대
발굴 작업을 통해 현재의 이라크에 속하는 우르
Ur(고대 메소포타미아 남부에 있던 도시 — 옮긴이)
왕묘 중 하나에서 출토되었다. 이 작품의 이름은
성경 속 구절에서 유래한다. 성경에 따르면, 우
르에서 태어난 아브라함은 하나님으로부터 아들
이삭을 희생하라는 명을 받았다. 그가 명을 따르
려하자 아브라함의 믿음을 확인한 하나님은 이
삭을 대신할 제물로 '덤불 속에 갇힌 숫양'을 보
냈다. 사실 이 동물의 실제 모습은 뒷다리로 일
어선 채 나뭇잎을 먹고 있는 염소에 훨씬 가까워
보인다. 염소는 수메르 민족의 풍요의 신, 즉 타
무즈나 니누르타 같은 신과 연결되는 동물이었
다. 한편 웅장한 코끼리 조각은 남인도 마하발리
푸람의 유적지 일부를 장식하고 있는 부조 작품
이다. 마하발리푸람은 인도 갠지스 강을 관장하
는 최고의 여신인 강가에게 바쳐진 사원이었다.
힌두교의 신 시바가 타고 다니는 신성한 황소
〈난디〉의 형상은 인도의 많은 신전에서 발견된
다. 한편 머리가 둘 달린 개 〈코조〉는 응키지란
이름으로 알려진 전능한 아프리카 조각상이다.
이 동물의 등 혹은 위胃에 해당하는 움푹한 곳에
는 의약품이 채워졌으며, 전문적인 제의 집전자
들의 청원과 기도가 뒤따를 때 이 동물은 신통한
힘을 발휘했다.

1 시바의 신성한 황소 난디
 작가 미상, 1200~1250년경
 힌두교

2 두 마리의 큰 코끼리, 갠지스 강의
 흐름 중에서
 작가 미상, 600~700년경
 힌두교

3 덤불 속에 갇힌 숫양
 작가 미상, 기원전 2600~2400년경
 수메르 문명

4 코조, 머리 둘 달린 개
 작가 미상, 1880~1920년경
 콩고

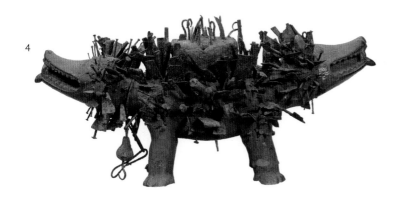

말

말은 여러 고대 문명에서 중요하게 다뤄져왔으며, 특히 태양 숭배의 개념과 깊이 관련되었다. 태양신은 보통 낮 시간 동안 하늘을 가르며 어둠을 쫓는 등 이륜마차를 모는 전사의 모습으로 그려졌다. 메소포타미아의 태양신 샤마시로까지 거슬러 올라가는 이러한 개념은 그리스와 로마, 인도에도 전해졌다. 〈사두이륜 전차의 말들〉은 아마도 이와 관련된 대표 작품일 것이다. 동양에서도 말은 신성한 동물로 여겨졌다. 예컨대 중국에서는 통치자가 죽으면 소유하던 동물을 도살한 뒤 무덤에 함께 묻는 전통이 있었다. 이러한 의식은 공자의 사상 보급으로 오랜 관행이 금지된 기원전 5세기 무렵까지 지속되었다. 실제 말을 대신해 말 조각을 매장하는 풍습이 시작됐으며, 수년의 세월을 거치면서 말을 형상화한 작품들은 점차 정교해져갔다. 빅토르 바스네초프는 순회 전시를 기획한 러시아 화가 그룹인 이동파의 핵심 멤버였다. 그의 가장 유명한 그림이 러시아의 역사, 전설, 우화 속 장면들을 묘사하는 데 그치고 있다 할지라도, 그가 다재다능한 화가였음은 분명해 보인다. 그의 그림 속 고독한 기사는 중대한 선택의 기로에 놓여 있다. 그는 위풍당당한 준마가 계속 달려갈 길을 결정해야 한다.

3

4

5

1 말에 올라 탄 젊은 귀족
 전선, 1290년
 중국 원 왕조

2 기로岐路에 선 기사
 빅토르 바스네초프, 1882년
 이동파

3 말, 푸스코 네크로폴리스 출토
 작가 미상, 기원전 825년경
 고대 그리스

4 말 모양의 장례 조각상
 작가 미상,
 기원전 206~기원후 220년경
 중국 한 왕조

5 사두이륜 전차의 말들
 작가 미상, 150~250년경
 로마

새

새는 여러 문화권에서 영혼의 상징물로 취급되어왔다. 가령 이집트에서 인간의 머리 모양을 한 새로 형상화 된 바Ba 신은 영혼의 화신으로 여겨졌다. 무덤 그림에서 바 신은 미라상 위쪽의 허공을 맴돌고 있는 모습으로 그려졌다. 또 그는 '사자의 서'에 광범위하게 모습을 드러내기도 했다. 알브레히트 뒤러는 야생동물의 모습을 기록하는 데 열의를 보인 몇 안 되는 화가 중 하나이다. 왕성한 호기심의 소유자였던 그는 전해들은 모든 새로운 현상들을 일일이 탐구했다. 한번은 해변에 밀려오는 고래를 관찰하기 위해 멀리 떨어진 제일란트 지방으로 장시간 여행을 떠난 일이 있었다. 그러나 그가 도착했을 즈음 고래는 이미 바다로 돌아가 버린 후였다. 새 혹은 동물을 묘사하는 그의 기법은 완벽에 가까웠다. 뒤러는 새를 좀더 가까이서 연구하기 위해 아헨으로 떠난 여행에서 앵무새 한 마리를 손에 넣었다. 뒤러가 이 새를 충분히 활용했음은 분명해 보인다. 일례로, 그는 아담과 이브를 묘사한 동판화들을 제작하면서 그중 한 작품에 지혜의 상징인 '생명의 나무' 위에 앉아 있는 앵무새의 모습을 포함시켰다. 한편 유명한 매너리스트 조각가 잠볼로냐는 정확함과 세심함을 기해 올빼미 조각상을 제작했다.

1 꼭대기 장식용 새
작가 미상, 1900년경
세노푸

2 세 가지 자세의 앵무새
알브레히트 뒤러, 1500년경
북구 르네상스

3 새 모양의 장난감 사륜마차
작가 미상, 기원전 900~800년경
빌라노반 문화

4 올빼미
잠볼로냐, 1567년
매너리즘

5 아멘호테프 3세 궁전의 벽화
작가 미상, 기원전 1381~1363년경
고대 이집트

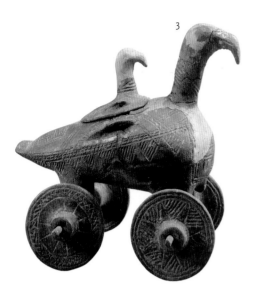

매너리즘

종교

미술은 신앙에 대한 믿음 증진을 돕는 중요한 수단으로 이용되어 왔다. 책과 필사본, 교회나 신전 장식 및 조각상, 개인적 감상을 위해 제작된 회화와 판화 등이 그러한 예에 속한다. 신을 비롯한 기타 종교적 인물을 재현하는 것은 미술의 역사에서 굉장히 중요한 영역으로 취급되었으며, 이는 세계 여러 종교의 발전 과정에서도 중요한 위치를 차지했다. 물론 전통적인 이슬람교 추종자들처럼 신의 재현 자체를 금기시하는 예외적 경우도 있었지만 말이다.

신을 비롯한 성스러운 인물들의 이미지는 종종 서사적인 미술작품에 등장했다. 화가들은 신의 이야기를 전달하거나 신도들의 믿음을 표현하는 데, 혹은 종교의 중요한 시각적 측면을 형상화하는 데 이런 이미지를 이용했다. 기독교 교회 장식 및 프레스코뿐 아니라, 전 세계 고대 문명에 등장하는 석재 부조나 조각 작품은 신도들에게 그들 종교에 대한 통찰이나 성직자의 가르침을 전달하기 위한 목적으로 제작되었다.

고대 페르시아와 인도, 그리스에서는 태양신 미트라에 대한 숭배가 번성했다. 미트라교는 한동안 로마 제국의 공식 종교로도 채택되었으며, 로마 군대에 의해 퍼져나가 유럽 전역에서 숭배되었다는 단서가 남아 있다. 미트라교를 대표하는 이미지는 신성한 황소를 희생하는 장면이다. 사람들은 특히 미트라가 황소의 목을 째는 행위가 세계의 창조를 상징한다고 여겼다. 황소가 죽자 그의 피에서 포도주와 곡물이 생겨났고, 미트라의 망토는 변해 하늘이 됐다는 이야기가 전해진다. 한편 이때 뱀과 전갈 모양을 한 악의 세력은 황소의 피를 빨아들임으로써 이를 방해했다고 한다.

오른쪽 그림에서 힌두교 시바 신은 춤의 왕 나타라자의 모습으로 등장한다. 그의 춤은 우주 에너지의 생성 방식, 다시 말해 창조적인 동시에 파괴적인 형태를 띠는 우주 에너지의 생성 방식을 제시하는 일종의 종교 의식적 행위로 여겨졌다. 초창기 형상 중에는 시바 신의 춤을 질 좋은 곡식과 풍성한 수확을 유도하는 일종의 마술로 바라보는 경우도 있었다. 이런 개념은 풍요의 신이라는 시바 본연의 성격과도 관련된 것이었다.

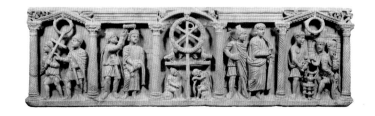

[위]
황소를 살해하는 미트라 신
작가 미상, 50년경
고대 로마

[아래]
기독교 상징 장면들이 묘사된 석관
작가 미상, 340년경
초기 기독교

[오른쪽]
자신의 신부新婦 앞에서 춤을 추는 시바
작가 미상, 600~750년경
힌두교

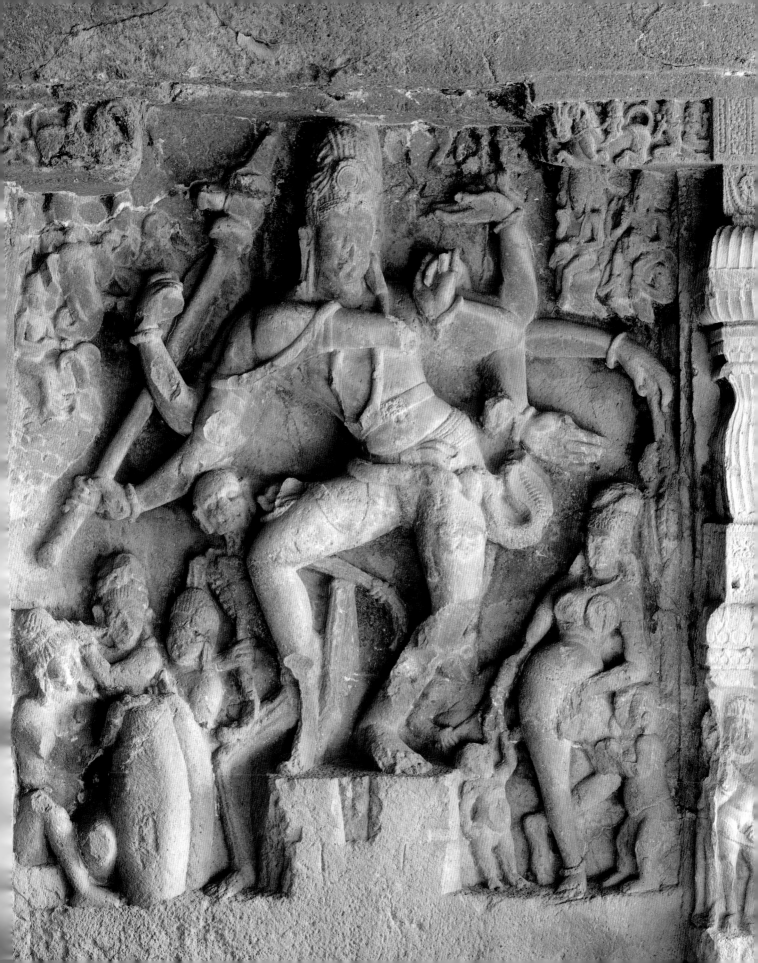

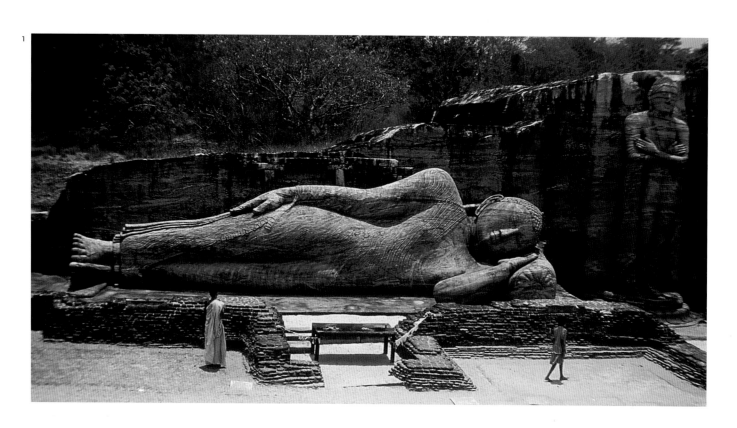

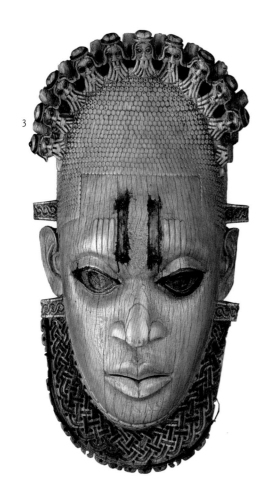

성스러운 도상

석가모니의 성스러운 이미지가 처음 제작되자, 예술가들은 다양한 자세asanas와 손동작mudras을 이용해 그의 삶과 가르침을 시각화하고자 했다. 기대 누운 석가모니를 묘사한 장면들은 특히 샤키아무니('샤키아스의 현자'란 뜻의 석가모니의 이름 중 하나. '석가모니'의 산스크리트어 이름에 해당한다)의 죽음과 연결되었다. 전설에 따르면 석가모니는 인도에서 숨을 거둘 당시 손으로 머리를 괸 채 옆으로 누워 있었다고 한다. 이 자세는 열반nivana 너머의 최고의 경지를 뜻하는 '열반경mahaparinirvana'으로 알려져 있다. 한편 학자들은 베냉에서 출토된 아이보리색 가면이 에시지 왕의 어머니 이디아를 표현한 것이라고 보았다. 눈 사이에 난 수직 표시는 그녀의 정신적 힘이 발원하는 근원지를 나타낸다. 한편 왕관 위에 빼곡히 늘어선 두상들은 에시지가 적군을 물리치는 것을 도왔던 포르투갈 상인들을 재현하고 있다. 왕실의 기념 의식이 열릴 때면 왕은 이 가면을 엉덩이에 매달아 착용했다고 전해진다. 한편 번개를 들고 등장하는 인드라는 하늘을 주관하는 힌두교 신이다. 전통적으로 코끼리는 왕의 지혜와 통치권을 뜻하는 상징물로 여겨졌는데, 인드라는 천상에 그려질 때 보통 자신의 코끼리 아이라바타 위에 올라 탄 채 아프사라스apsarases란 요정과 함께 있는 모습으로 묘사되었다. 한편 신성한 인물을 그리는 것을 금지당한 이슬람 화가들은 성스러운 문헌에 눈을 돌려 신의 말씀이나 서체를 종교 예술의 형태로 변형시키는 데 주력했다.

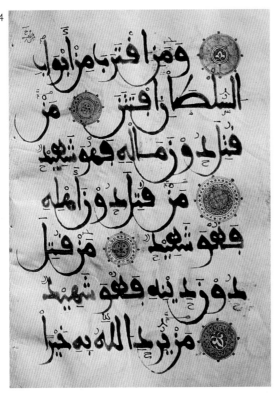

1 모로 누운 석가모니
 작가 미상, 1100~1200년경
 불교

2 코끼리에 올라 탄 인드라와 천인天人
 들의 행렬
 작가 미상, 1740년경
 인도

3 가면
 작가 미상, 1500~1600년경
 베냉

4 코란의 서예 장식 페이지
 작가 미상, 1100년
 이슬람

구약

일부 초기 기독교 회화들은 성경이나 기타 경전을 장식할 채식彩飾 사본 용도로 제작되었다. 이러한 그림들은 주로 부유한 교양인이나 수도원을 위해 그려졌기 때문에 천지창조나 모세의 십계명 같은 복잡한 주제들이 묘사되었다. 우리는 화려한 카롤링거 왕조 시대의 작품이나 고딕 시대의 작품에서 이를 확인할 수 있다. 반면 교회 벽화나 제단화는 누구나 볼 수 있는 공개된 이미지였다. 이러한 이미지들은 보통 마사초의 그림 속에 재현된 아담과 이브의 이야기처럼, 성경 주제 중에서도 극히 제한된 몇 개의 주제에 초점을 맞추는 경향을 보였다. 그렇다고 이러한 원칙을 벗어나는 예외가 없었던 것은 아니다. 그런 예외로 유명한 작품인 겐트 제단화의 복잡한 중앙 패널 안에는 신비로운 어린 양(그리스도의 희생과 미사의 상징물)과 생명의 분수(그리스도의 희생과 구원을 상징하는) 앞에서 경배를 올리며 모여 있는 대주교, 예언자, 성인들의 모습이 담겨있다. 현대에 접어들면서 구약 성서의 일부 주제는 본래의 종교적 문맥에서 이탈되는 특징을 보이기도 했다. 유딧은 아시리아의 장수 홀로페르네스의 목을 벰으로써 이스라엘인들을 해방시킨 유대인 여성 영웅이다. 세례 요한의 목을 벤 살로메 이야기와 더불어 이 주제는 상징주의 및 아르 누보 운동과 관련된 화가들 사이에서 큰 인기를 끌었다. 왜냐하면 이 주제에는 당시 화가들을 사로잡은 두 가지 핵심 개념, 즉 절단된 머리와 팜 파탈이 결합되어 있었기 때문이다. 구스타프 클림트의 〈유딧〉은 성스러운 아이콘이라기보다는 관능적인 약탈자처럼 그려져 있다. 화려하지만 숨 막힐 듯 보이는 그녀의 금빛 목걸이는 참수斬首 주제를 강조한다.

1 유딧
구스타프 클림트, 1901년
아르 누보

2 낙원에서 추방되는 아담과 이브
마사초, 1427년경
초기 르네상스

3 계명이 적힌 석판을 받는 모세,
『무티에 그랑발 성경』 중에서
작가 미상, 834~843년
카롤링거 왕조

4 대지를 창조하는 신, 『성경 소사小史』
중에서
잠볼로냐, 1300~1350년경
고딕

[다음 페이지]
신비로운 어린 양에 대한 경배,
겐트 제단화 중에서
얀 반 에이크, 1432년
북구 르네상스

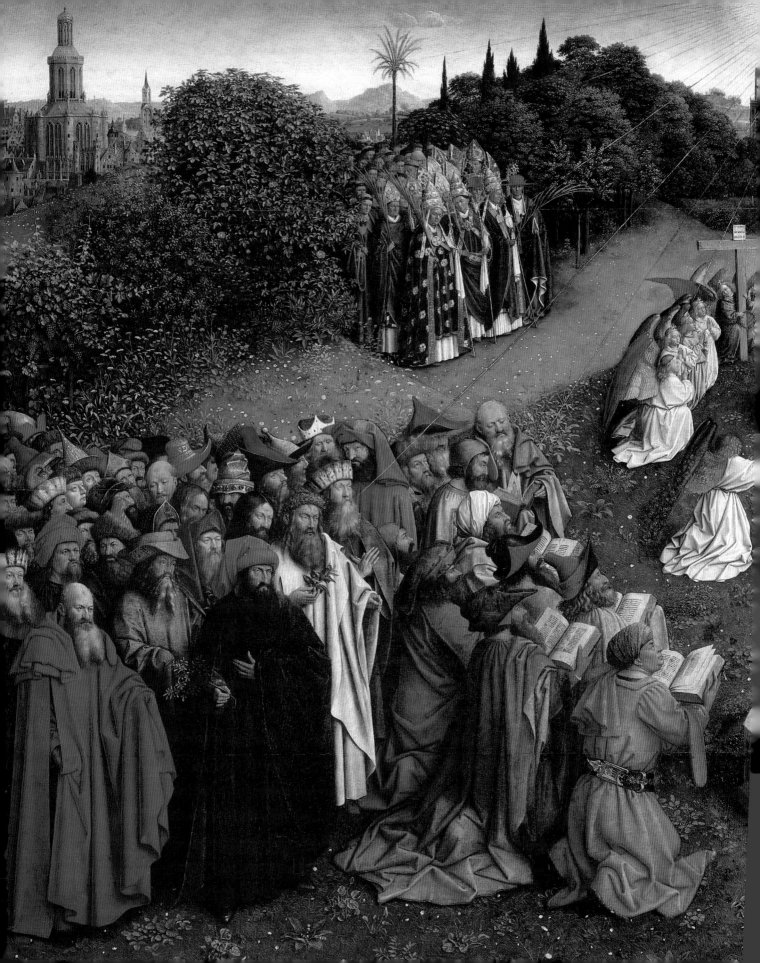

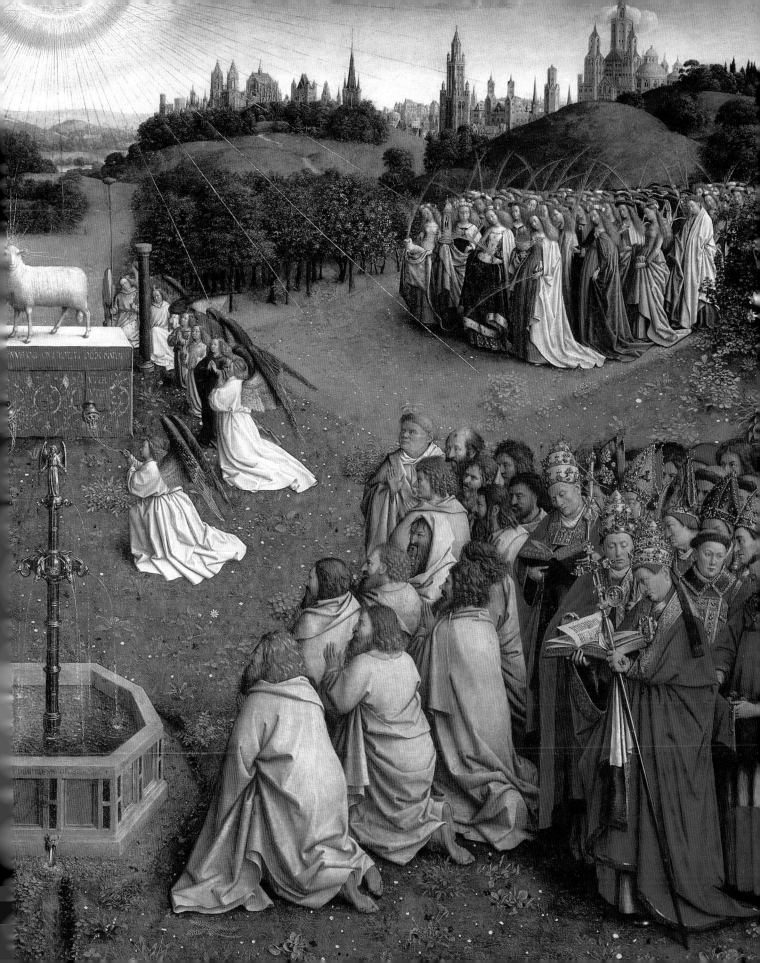

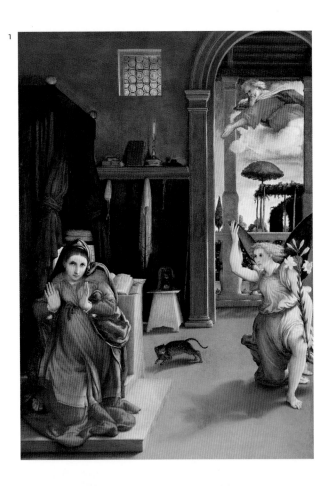

그리스도의 탄생

중세 시대에 접어들면서 기독교 신앙 속 어머니상을 세상에 알려 찬양하고자 하는 욕구가 신도들 사이에 싹트게 되었다. 이런 바람은 수 없이 많은 성모 마리아 이미지를 탄생시키는 결과를 낳았다. 그중에서도 가장 인기 있는 주제 중 하나는 대천사 가브리엘이 마리아에게 예수를 잉태했음을 알리는 '수태고지' 장면이다. 이때 성모 마리아가 있는 가정실내 풍경은 화가들에게 개인적인 화법을 구사할 수 있는 기회를 제공해주었다. 예컨대 로렌초 로토는 천사의 갑작스러운 도착에 소스라치게 놀라는 고양이를 그려 넣었다. '그리스도의 탄생' 역시 화가들에게 중요한 주제였다. 이 주제는 페데리코 바로치의 그림에서처럼 극적인 밤 장면으로 묘사되기도 했다. 성스러운 성 모자 이미지는 늘 높은 수요를 자랑했다. 화가들은 일련의 상징물을 이용해 마리아의 다양한 측면을 강조하는 한편 이미지를 다변화시켰다. 그들은 종종 장미를 이용해 아무런 죄 없는 마리아의 특징을 표현하고자 했는데, 우리는 슈테판 로흐너의 그림에서 이를 확인할 수 있다. 한편 죄 없는 마리아의 본성은 '가시 없는 장미'에 비유되곤 했다. 이 말은 에덴 동산의 장미들에는 가시가 없었다는 전설에 따른 것이다.

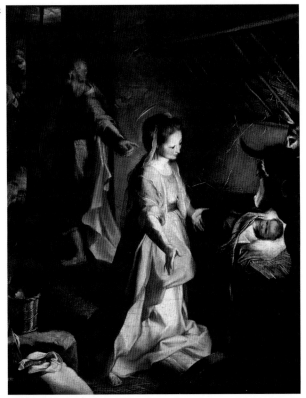

1 수태고지
로렌초 로토, 1527년경
전성기 르네상스

2 그리스도의 탄생
페데리코 바로치, 1597년
바로크

3 장미정원의 성모 마리아
슈테판 로흐너, 1435~1440년
국제 고딕

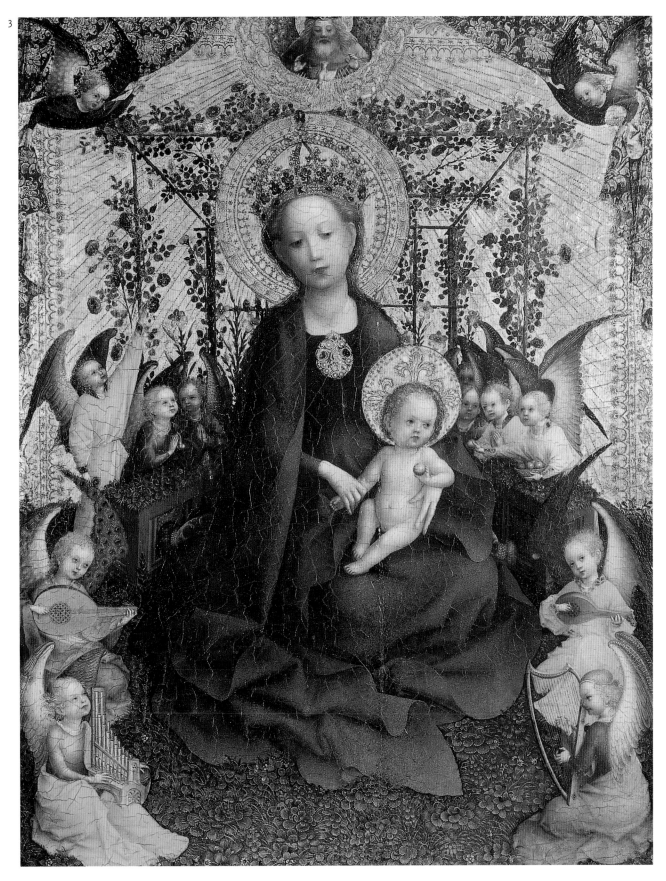

우화

종교적이고도 인도주의적인 행동의 중요성을 설명하기 위해 그리스도가 들려주는 우화는 신약의 가장 생생하면서도 교훈적인 이야기 중 하나이다. 화가들은 깊은 의미가 실린 복잡한 그림을 그림으로써, 또 친숙하고 대중적인 주제에 나름의 해석을 덧붙임으로써 이 도덕적 이야기를 형상화했다. 렘브란트 반 레인은 말년의 자신만의 시각이 담긴 〈돌아온 탕아〉를 제작했다. 이 그림을 그릴 당시 렘브란트가 극심한 빈곤에 시달리고 있었다는 사실은 유산을 탕진한 뒤 돌아와 아버지 앞에서 용서를 구하는 빈털터리 아들을 묘사한 그림의 통렬한 느낌을 더해준다. 참회하는 죄인을 형상화한 이러한 주제는 화가들 사이에서 큰 인기를 끌었다. 화가들은 이런 이야기를 단독 장면 혹은 대형 서사 장면으로 묘사했다. 한편 플랑드르 화가 대★피테르 브뢰헬은 소경이 소경을 인도한다는 우화를 이용해 당시의 종교 전쟁, 즉 가톨릭 교도와 프로테스탄트 신도들 사이의 다툼을 논평하고자 했다. 이 그림이 그려질 당시 브뢰헬의 조국은 극심한 분열을 겪고 있었다. 그림 속 남자들 중 하나는 신교인 루터교를 뜻하는 류트를 갖고 있으며, 또 다른 남자는 구교인 가톨릭교를 의미하는 묵주를 지니고 있다. 무엇보다 중요한 것은 교회에서 점점 멀어져가는 소경들 모두 머지않아 추락할 수밖에 없는 운명에 처해 있다는 사실이다.

1 돌아온 탕아
렘브란트 반 레인, 1669년경
17세기 네덜란드

2 소경이 소경을 인도한다
대★피테르 브뢰헬, 1568년
북구 르네상스

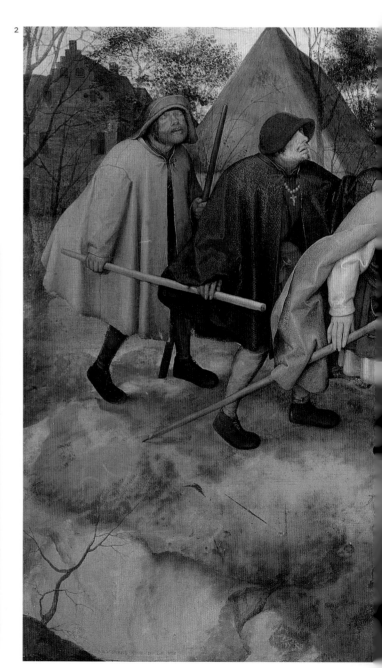

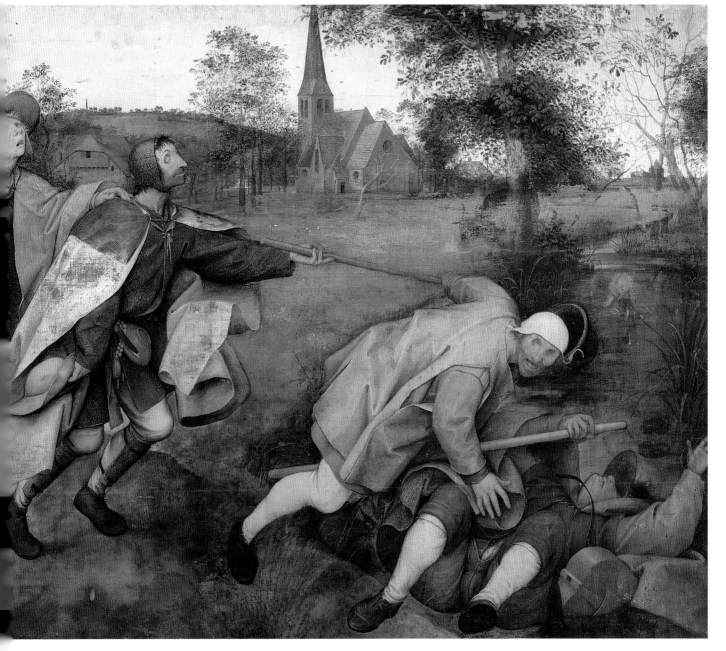

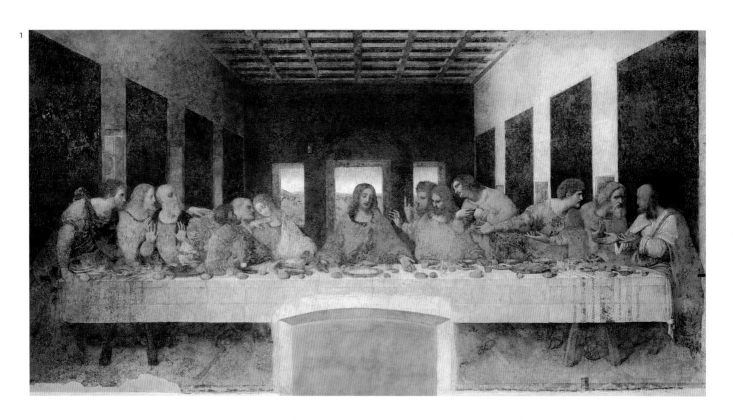

1 최후의 만찬
레오나르도 다 빈치, 1497년
전성기 르네상스

2 겟세마네 동산에서의 고통
엘 그레코, 1600~1605년경
매너리즘

3 십자가에 못 박힌 그리스도
작가 미상, 425년경
초기 기독교

4 그리스도
조르주 루오, 1952년

5 그리스도의 죽음을 애도함
조토 디 본도네, 1306년경
초기 이탈리아

6 부활
피에로 델라 프란체스카,
1463~1465년
초기 르네상스

그리스도의 죽음

그리스도의 죽음을 둘러싼 이야기는 모든 기독교 주제를 통틀어 가장 감동적이고도 교훈적인 장면에 속한다. 최후의 만찬을 형상화한 레오나르도 다 빈치의 작품은 제자들을 향해 그들 중 하나가 자신을 배신하리라는 사실을 알리는 예수의 모습을 담고 있다. 이 작품은 수도원 교회의 식당을 장식하기 위해 주문되었으며, 따라서 수도사들은 식사 시간 내내 이 주제에 대해 숙고할 수 있었다. 겟세마네 동산에서 자신에게 닥칠 죽음을 예견하는 그리스도의 모습을 묘사한 엘 그레코의 작품은 '그리스도를 강하게 만들기 위해 하늘에서 막 천사가 내려온' 순간을 담고 있다. 조르주 루오의 그림에서 그리스도의 코와 눈썹은 십자가 형상을 암시한다. 초기 기독교 양식의 〈십자가에 못 박힌 그리스도〉에는 그리스도를 배반한 것을 후회하며 스스로 목을 맨 유다의 모습이 포함되어 있다. 조토 디 본도네의 〈그리스도의 죽음을 애도함〉은 시신 위에서 허공을 맴돌며 울음을 터뜨리는 천사들을 형상화한 것으로 유명하다. 한편 그리스도의 부활은 이 장면들을 완결 짓는 주제다. 피에로 델라 프란체스카의 〈부활〉에서 그리스도는 승리의 기旗를 손에 쥔 채 무덤 밖으로 나오고 있다. 후경의 나뭇잎은 죽음을 누른 그의 승리를 상징한다. 왼쪽 나무가 헐벗고 생명력 없이 묘사된 반면, 오른쪽 나무는 풍성한 잎사귀로 덮여 있다.

5
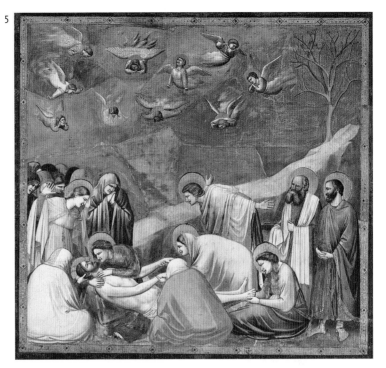

6
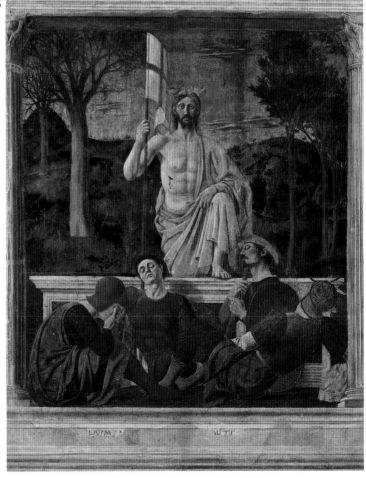

4
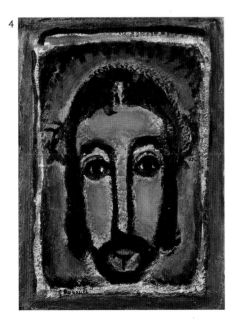

최후의 심판

최후의 심판 장면에는 그리스도가 묘사한 심판의 날이 그려져 있다. 죽은 자들은 이 날 무덤 속에서 걸어 나와 천국과 지옥행 중 하나를 결정받는다. 대개 서사적인 벽화 형태로 그려진 최후의 심판 주제는 교회 안에서도 눈에 잘 띄는 곳에 배치됐는데, 이는 신도들이 설교를 들을 때 스스로의 운명에 대해 곰곰이 생각해보게 하기 위함이었다. 중심인물인 그리스도는 조토 디 본도네의 작품에서 볼 수 있는 바와 같이 고귀하고 위엄 있는 모습으로 묘사되었다. 물론 미켈란젤로 부오나로티의 힘찬 작품에서처럼 노여움에 찬 모습으로 그려지는 경우도 있었다. 미켈란젤로는 살가죽이 벗겨져 순교한 성 바르톨로메오의 모습을 그려 넣기도 했는데, 우리는 그리스도의 왼쪽 발치에서 자신의 빈 가죽을 들고 있는 이 순교자의 모습을 확인할 수 있다(미켈란젤로는 바르톨로메오의 손에 들린 가죽의 얼굴에 자신의 자화상을 그려 넣었다). 심판의 순간 선과 악이 싸움을 벌이는 장면은 가장 복잡하고도 장엄한 기독교 그림을 탄생시켰다. 이 장면에서 고결한 자들이 천사들의 도움을 받아 천국으로 향하고 있는 것과 달리, 저주받은 자들은 지옥으로 끌어내려지고 있다.

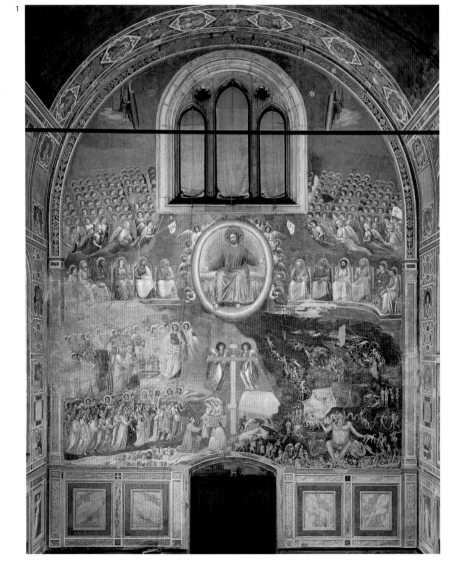

1 최후의 심판
조토 디 본도네, 1306년경
초기 이탈리아

2 최후의 심판
미켈란젤로 부오나로티,
1536~1541년
매너리즘

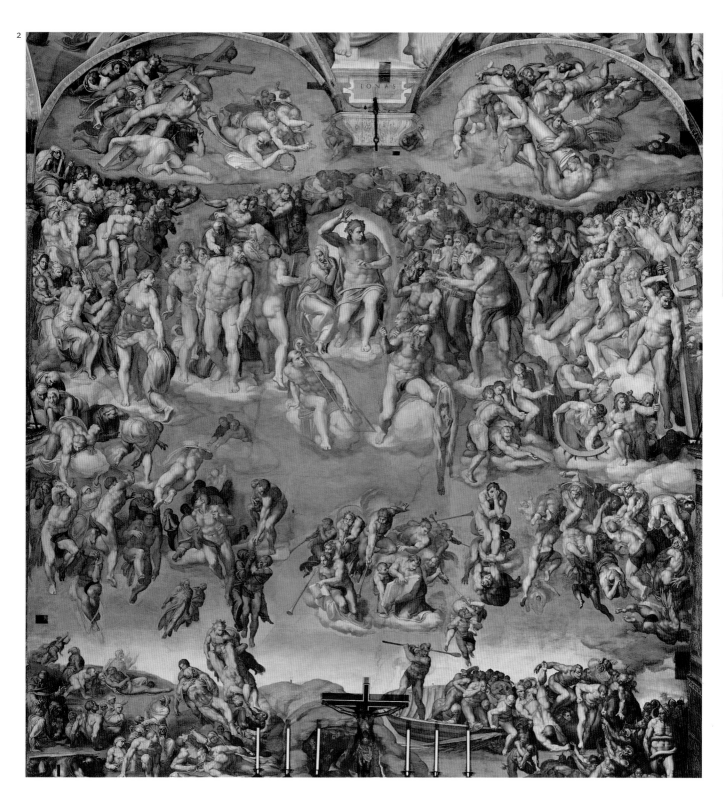

IONAS

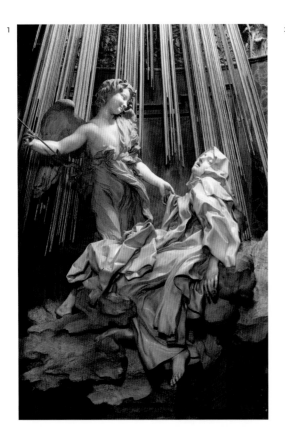

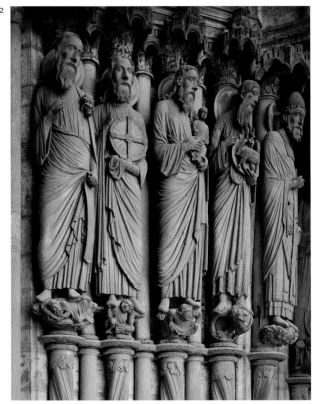

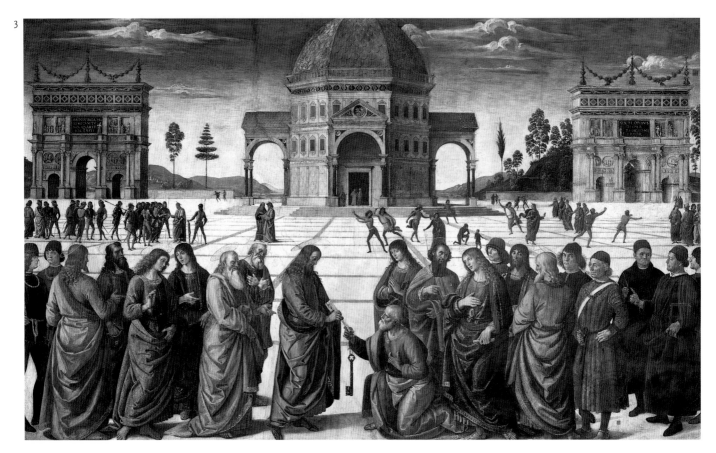

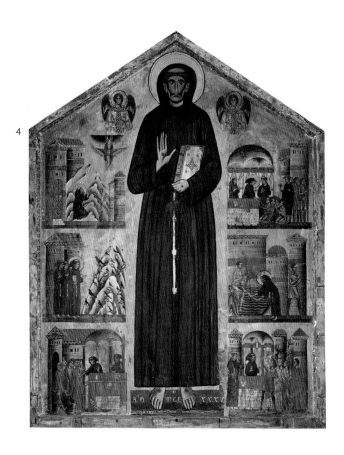

성인들

성인을 그린 그림들은 교회나 부유한 후원자의 주문을 받아 제작되었다. 교회가 대개 자신들이 모시는 성인의 그림을 주문했다면, 후원자들은 자신과 이름이 같은 성인의 그림을 주문했다. 초기에 제작된 많은 그림들이 성인의 일생 중 몇몇 에피소드를 형상화한 서사적인 작품들로 채워졌다. 1235년에 제작된 보나벤투라 베를링기에리의 그림은 성 프란체스코의 사망 이후 9년 만에 그려진 것으로, 성 프란체스코를 그린 이미지 중 가장 오래된 것으로 알려져 있다. 성인을 묘사한 대부분의 그림은 그들이 벌인 기적이나 순교에 초점을 맞춰 제작되었다. 미켈란젤로 다 카라바조의 〈성 바울의 개종〉과 조반니 로렌초 베르니니의 〈성녀 테레사의 황홀경〉은 환영에 사로잡힌 두 인물을 보여준다. 성 바울은 다마스쿠스로 가는 길에 눈을 못 뜰 만큼 강한 빛줄기와 맞닥뜨린 뒤 개종을 결행한 인물이다. 성스러운 사건조차 인간적인 관점을 강조해 다루는 카라바조의 화풍은 여기서도 잘 드러난다. 바울의 수행원은 빛줄기를 맞고 쓰러진 주인보다는 겁에 질린 말을 쓰다듬어 안심시키는 데 신경을 쏟고 있다. 한편 성녀 테레사는 천사가 나타나 황금 화살로 자신의 심장을 찌르는 환영을 경험했다고 전해지는 인물이다. 성령의 사랑을 강조하는 이 극적인 장면에는 큐피드와 그의 화살에 대한 이교도 전설의 흔적 역시 내포돼 있다. 페루지노의 그림에서 성 베드로는 천국의 열쇠를 받고 있을 뿐 아니라, 기독교 교회의 수장임을 확인받고 있다. 후경에 보이는, 두 개의 개선문이 양쪽으로 난 상상의 건물은 이러한 사실을 상징한다.

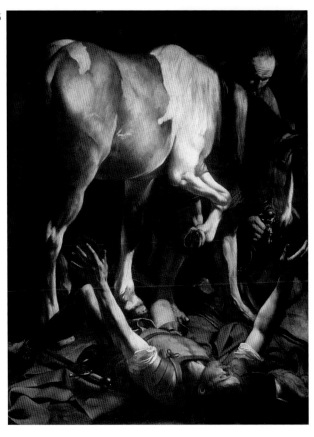

1 성녀 테레사의 황홀경
조반니 로렌초 베르니니,
1647~1652년
바로크

2 왕의 정문의 성인들, 샤르트르 대성당
작가 미상,
1220년경
고딕

3 성 베드로에게 천국의 열쇠를 주는
그리스도
페루지노, 1480~1482년경
초기 르네상스

4 성 프란체스코와 그의 일생 장면
보나벤투라 베를링기에리, 1235년
초기 이탈리아

5 성 바울의 개종
미켈란젤로 다 카라바조,
1600~1601년
바로크

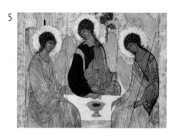

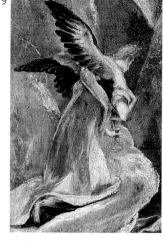

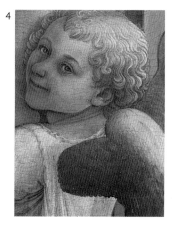

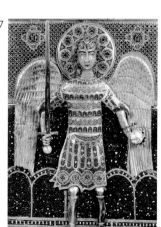

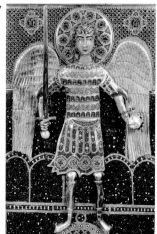

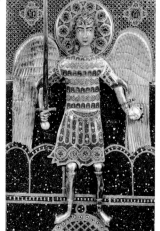

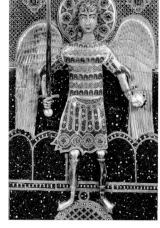

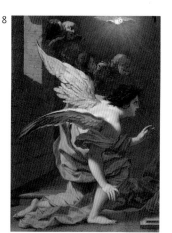

1 그리스도의 죽음을 애도함
조토 디 본도네, 1306년경
초기 이탈리아

2 장미정원의 성모와 천사들
스테파노 다 제비오 혹은 미켈리노
다 베소초, 1410년경
국제 고딕

3 마에스타(옥좌 위의 성모)
두초 디 부오닌세냐, 1308~1311년
초기 이탈리아

4 두 천사와 함께 있는 성모자
프라 필리포 리피, 1465년
초기 르네상스

5 성삼위일체
안드레이 루블료프, 1410~1420년경
비잔틴

6 포르티나리 세 폭 제단화
후고 반 데르 후스, 1476~1479년
북구 르네상스

7 대천사 미카엘의 도상
작가 미상, 900~1000년경
비잔틴

8 수태고지
시몽 부에, 1645~1649년경
바로크

9 겟세마네 동산에서의 고통
엘 그레코, 1600~1605년경
매너리즘

10 천상의 음악
루이지 무시니, 1875년경
아카데믹

11 지옥에 떨어진 망령들
루카 시뇨렐리, 1499~1504년
초기 르네상스

438

천사들

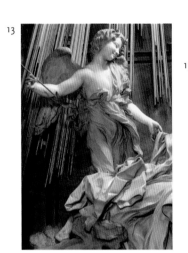

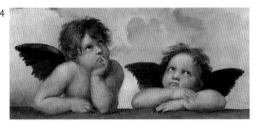

천사angel 라는 말은 전달자messenger 를 뜻하는 그리스어 앙겔로스angelos에서 유래했다. 이는 그들의 주요 임무가 신의 말씀을 전달하는 전령의 역할에 있었음을 반영한다. 바빌론과 아시리아 문명의 고대 미술에서 찾아볼 수 있는 이 성스러운 존재의 초기형상은 날개 달린 전령messenger-spirits 의 모습으로 등장한다. 천사들은 대천사 미카엘이 주도하는 악과의 전투에서 중요한 역할을 담당했으며, 이때 미카엘은 종종 갑옷을 입은 채 칼이나 창을 든 성스러운 전사의 모습으로 그려졌다. 미카엘은 또 인간 영혼의 무게를 재는 천사이기도 했다. 우리는 최후의 심판을 형상화한 그림들에서 저울을 든 채 등장하는 그의 모습을 통해 이러한 사실을 확인할 수 있다. 천사들 사이에는 다양한 위계가 존재했지만, 그중 미술에서 가장 흔하게 채택된 유형은 케루빔(지품천사)이었다. 성경에서 이들은 신을 하늘 위로 옮기거나 에덴동산 입구를 지키는 등 성숙한 모습으로 묘사되었다. 그러나 화가들은 이들을 종종 날개 달린 귀엽고 토실토실한 어린 아이들의 모습으로 표현했다.

12 수태고지
 프라 안젤리코, 1435~1440년
 초기 르네상스

13 성녀 테레사의 황홀경
 조반니 로렌초 베르니니,
 1647~1652년
 바로크

14 시스티나의 성모
 라파엘로, 1513~1514년
 전성기 르네상스

15 성모 마리아의 죽음
 작가 미상
 비잔틴

16 최후의 심판
 한스 멤링, 1467~1471년
 북구 르네상스

17 기독교 상징 장면들이 묘사된 석관
 작가 미상, 340년경
 초기 기독교

신화

고전 신화 주제의 장면들은 서양화가들에게 가장 중요하고도 지속적인 영감을 제공해주었다. 신화는 거의 종교 다음으로 인기 있는 예술 주제로 여겨졌다. 화가들은 워낙 잘 알려져 있던 신들의 이야기를 다양한 방식으로 끝없이 변주했다. 그들은 철학적인 이론을 구현하거나 도덕적인 우화를 형상화하는 데, 혹은 이상적인 아름다움을 제시하거나 외설적인 감흥을 빚어내는 데 신화를 이용했다. 그리스나 로마의 신과 영웅들의 이야기는 르네상스와 바로크 시기에도 널리 연구되었다. 고대 조각상을 비롯한 기타 보배로운 유물들은 발굴되는 족족 이 시기 예술가들에게 심대한 영향을 미쳤다.

그리스 신화에 나오는 최고의 신은 올림포스 산의 지배자이자 정의, 평화, 질서의 신으로 일컬어지는 제우스(로마 신화의 유피테르에 해당)이다. 헤라클레스(로마 신화의 헤르쿨레스에 해당)는 그리스 최고의 영웅으로, 불가능에 가까울 만큼 어려운 열두 가지 노역을 수행한 뒤 불멸성을 획득한 것으로 알려져 있다. 특히 그는 흉악한 거인 안타이오스(바다의 신 포세이돈과 대지의 여신 가이아 사이에 태어남)를 패배시킨 이야기로 유명한데, 안타이오스의 발이 어머니의 신체, 즉 대지에 발을 딛고 있는 한은 누구도 당해낼 자가 없다는 사실을 깨달은 헤라클레스는 거인을 공중으로 들어 올려 어머니(대지)와 떨어지게 함으로써 그의 힘을 파괴시켰다. 한편 동물의 다리와 꼬리를 지닌 반인반수半人半獸 신 사티로스는 호색적이고 충동적인 신화 속 창조물로, 술의 신인 디오니소스(로마 신화의 바쿠스에 해당)의 추종자로 알려져 있다. 또 고전 시대에 어린 디오니소스는 늙은 사티로스인 실레노스의 보호를 받는 것으로 그려지기도 했는데, 실레노스는 어린 디오니소스를 돌봐 준 양부이자 스승, 그의 변함없는 친구였다.

세계 도처의 예술가들은 고대 신화에서 영감을 얻었으며, 종종 고대 로마 작가 오비디우스의 「변신이야기」나 인도의 「라마야나」 같은 서사시에서도 영향을 받았다. 이 이야기들은 사랑을 둘러싼 모험담과 극적인 전투, 무서운 악마, 도덕적인 행위 등에 관한 소재를 제공해주었다. 신화에 기반한 미술작품을 제작할 때면, 예술가들은 신과 관련한 상황에 특별한 장면을 더해 연출했으며, 지적ㆍ도덕적 완결함의 의미를 실었다. 이렇게 탄생한 작품은 다양한 인간 경험과 관련되면서 보는 이의 쉬운 공감을 샀다. 남녀 영웅과 남녀 신들의 모험담은 이상적인 미술 주제로서, 매혹과 경외감을 고취시키는 상징적인 인물의 전형을 제공했다.

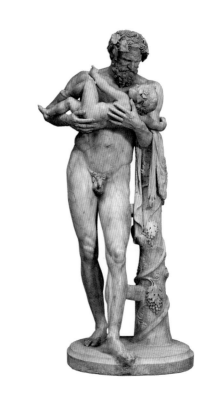

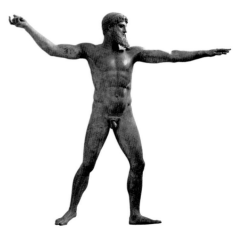

[위]
어린 디오니소스를 안고 있는 실레노스
(그리스 조각상의 로마 복제본)
리시푸스(원작자), 기원전 350년경
고대 그리스

[아래]
제우스(혹은 포세이돈)
작가 미상, 기원전 450~425년경
고대 그리스

[오른쪽]
헤라클레스와 안타이오스
안토니오 델 폴라이우올로, 1470년경
초기 르네상스

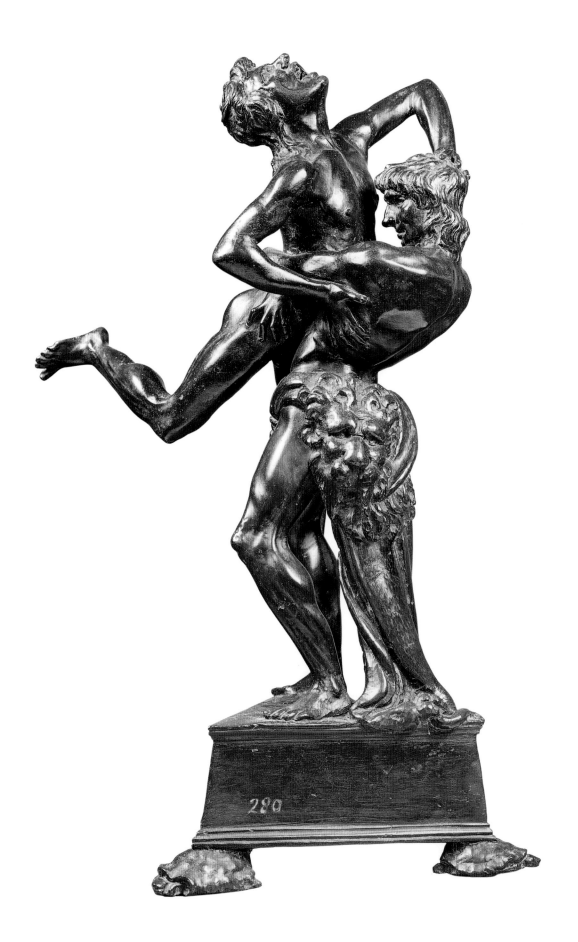

비너스

전설에 따르면, 사랑의 여신 비너스는 바다에서 지금과 같은 완전한 모습으로 떠올랐다고 한다. 또 어떤 이야기에서는 거대한 조개 껍데기를 탄 채 해안에 상륙했다고도 하고, 다른 이야기는 파도의 물거품에서 태어났다고 전한다. 비너스의 그리스식 이름 아프로디테가 '거품aphros'이란 말에서 유래했음은 이런 사실을 뒷받침한다. 메디치 가家의 주문으로 제작된 산드로 보티첼리의 회화는 신화를 철학적 알레고리로 변형시킨 작품이다. 여기서 비너스는 정신적 사랑과 육체적 사랑의 이상적 결합인 후마니타스Humanitas, 즉 인간다움을 의미한다. 한편 화면 왼쪽에 위치한 서풍西風의 신 제피로스는 입으로 강한 바람을 일으켜 조개껍데기를 밀고 있다. 그와 얽혀 있는 여인은 꽃의 여신 클로리스며, 이들은 함께 육체적인 열정을 상징한다. 반면 화면 오른쪽에 위치한 봄의 여신은 비너스의 알몸을 덮어주려 하고 있다. 아마도 비너스를 형상화한 이미지 중 가장 유명한 작품은 1820년 밀로스 섬에서 발견된 고대 그리스 조각상일 것이다. 이 조각상이 발견되면서 화가들은 비너스를 이상화된 여성 누드로 바라보기 시작했다. 윌리엄 아돌프 부그로의 작품은 신화를 핑계삼은 관능적인 미술, 혹은 에로틱한 미술의 범주를 보여준다.

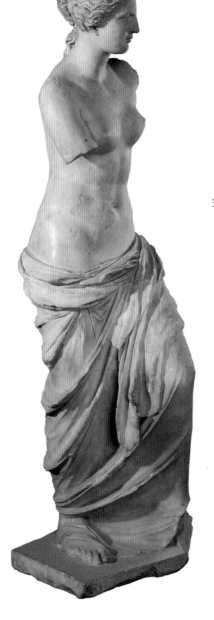

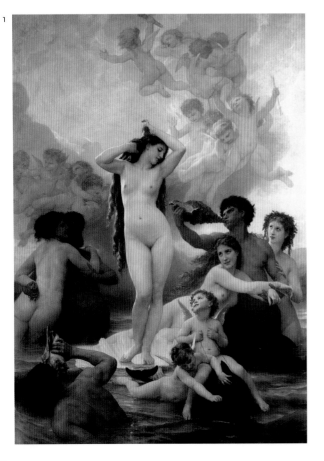

1 비너스의 탄생
윌리엄 아돌프 부그로, 1879년
아카데믹

2 밀로의 비너스
작가 미상, 기원전 200~100년경
고대 그리스

3 비너스의 탄생
산드로 보티첼리, 1484년경
초기 르네상스

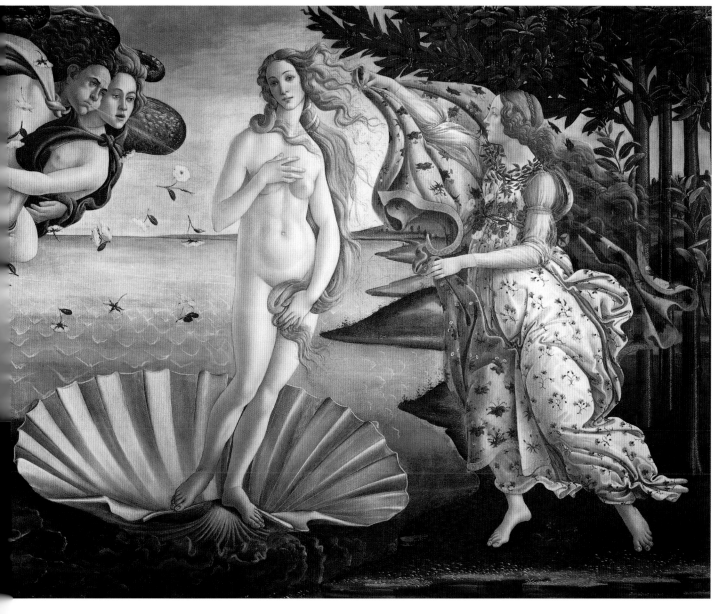

짐승

고대 신화는 신비로운 짐승들과 관련한 많은 이야기를 들려준다. 대부분의 드라마틱하고 역동적인 전설에는 힘세고 위협적인 짐승들이 등장한다. 동물 전문 조각가 앙투안 루이 바리는 가장 유명한 짐승 중 하나인 미노타우로스를 형상화했다. 미노타우로스는 크레타 섬의 미궁에 갇혀 살던 사나운 괴물로, 사람의 몸에 소의 머리 형상을 하고 있었다. 영웅 테세우스는 그를 죽이고, 사랑하는 아리아드네와 탈출한다. 한편 메두사는 치명적인 그리스 괴물로, 고르곤이라 불리는 무서운 세 자매 괴물 중 막내였다. 고르곤들의 머리카락은 모두 뱀으로 이뤄져 있었으며, 그들과 시선을 마주치는 사람은 즉시 돌로 변해버렸다. 그런 메두사도 결국엔 페르세우스의 손에 죽임을 당하고 마는데, 이때 메두사의 머리를 자른 페르세우스가 잘려나간 머리를 자신의 방패 위에 올려놓자 메두사의 목에서 떨어진 핏방울에서 날개 달린 말 페가수스가 생겨났다는 전설이 전해진다. 한편 켄타우로스는 보통 상반신은 인간이고 하반신은 말의 형상을 한 음란하고 야만적인 종족으로 여겨졌다. 다만 그중 한 켄타우로스가 예외적으로 긍정적인 자질을 갖고 있었는데, 그는 신화에서 아주 현명한 인물로 그려진 케이론이다. 무술과 의술, 음악 등에 뛰어난 재능을 보인 그는 훗날 아킬레우스의 교육을 책임지게 된다.

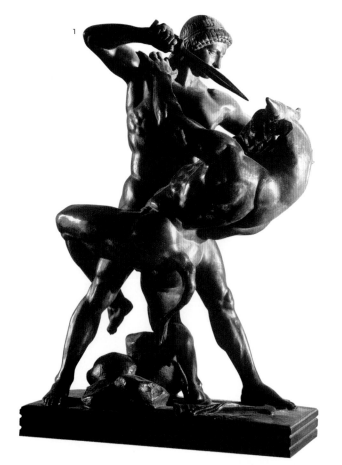

1 테세우스와 미노타우로스
앙투안 루이 바리, 1843년
아카데믹

2 교육받는 아킬레우스
대★루이 장 프랑수아 라그르네,
1790년경
신고전주의

3 메두사
미켈란젤로 다 카라바조,
1598~1599년
바로크

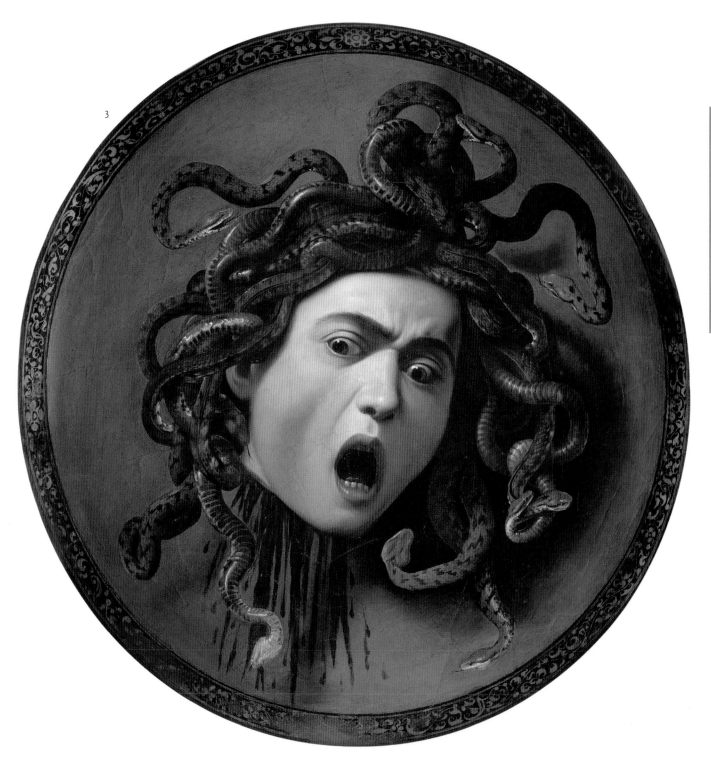

이카로스

전설에 따르면, 뛰어난 장인匠人 다이달로스와 그의 아들 이카로스가 크레타 섬에 함께 투옥되었다. 다이달로스는 탈출을 위해 새의 깃털과 밀랍으로 두 쌍의 날개를 만든 뒤, 이카로스에게 태양 주변에 너무 가까이 다가가지 말 것을 당부했다. 그러나 제멋대로인 어린 아들은 이 경고를 무시한 채 점점 더 높이 날아올랐다. 밀랍은 천천히 녹아내렸고, 결국 이카로스는 바다로 추락해 익사하고 말았다. 이 주제는 주로 르네상스 시대에 자만심의 위험을 시각화하는 데 사용되면서 큰 인기를 끌었다. 대★피테르 브뢰헬의 그림은 특히 독특한데, 여기서 이카로스는 표 안 나게 묘사돼 있기 때문이다. 소년의 비행은 기적과 같은 것이었지만, 그의 죽음은 사람들의 일상에 별다른 잔물결조차 일으키지 않을 만큼 허망하다. 이카로스의 다리가 물속으로 사라져가는 순간에도 쟁기로 밭을 가는 농부나 어부는 저녁 하늘을 배경으로 자기 일에 집중하고 있다. 한편 앙리 마티스는 이 신화를 가장 기본적인 형태로 단순화했다. 그는 '재즈 시리즈'를 제작하면서 이 신화의 내용을 장식적인 오려내기 cut-out 기법으로 표현했다. 이 책의 많은 그림들은 2차 세계대전 동안 제작되었으며, 추락하는 비행사 수가 급증하던 당시 배경은 이 주제에 통렬함을 더해주었다. 이카로스 형상 주변의 섬광은 항공기 폭격에 대한 반대를 뜻하는 불빛들로 해석된다.

1 이카로스, '재즈 시리즈' 중에서
앙리 마티스, 1943~1947년

2 이카로스의 추락이 있는 풍경
대★피테르 브뢰헬,
1567~1568년
북구 르네상스

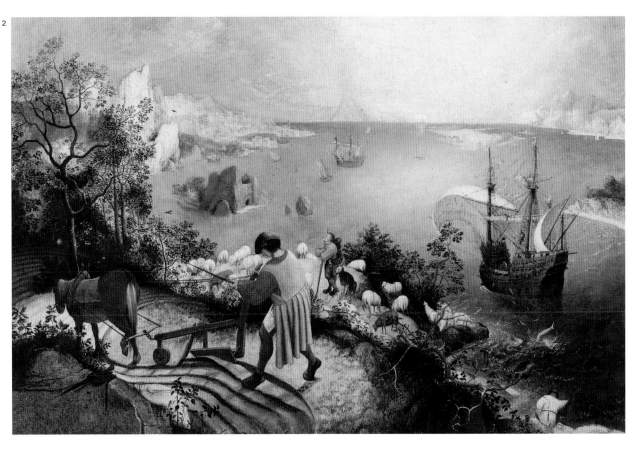

동양신화

라마는 인도 서사시 「라마야나」에 등장하는 영웅이다. 전해오는 이야기에 따르면, 라마의 부인은 무서운 마왕 라바나에게 이끌려 스리랑카로 끌려가게 되었다. 이에 라마는 즉시 원숭이 군대의 도움을 받아 부인을 구출하러 나선다. 이 모든 여정의 중심에는 충성과 의무의 전형이랄 수 있는 힌두 신화의 원숭이 신 하누만이 있었다. 라마가 라바나를 죽인 후, 죽음의 공로를 세운 화살은 놀랍게도 라마의 화살통 속으로 돌아왔다고 한다. 한편 페르시아 신화에서 시무르그 새는 치명적인 상처마저 치유할 수 있는 능력을 지닌 신비로운 동물로 여겨졌다. 초기에 이 동물은 그리핀griffin(독수리의 머리·날개에 사자의 몸통을 가진 괴수)으로 묘사되었으나, 후기 이미지에서는 거대한 깃털이 달린 엄청나게 큰 새의 모습으로 표현 되었다. 시무르그 새는 불사조란 정체성에 걸맞게 오래된 동물이었을 뿐 아니라, 무엇보다 엄청난 지혜를 지닌 존재로 여겨졌다. 훗날 페르시아 알부르즈 산에서 은거하기 전까지 이 새는 생명의 나무 가지에서 영겁의 세월을 보내며 살았다. 다시는 하나가 되지 못한 연인 라일라와 마즈눈의 비극적인 이야기는 동양의 이야기꾼들이 가장 선호한 주제였다. 아마도 가장 유명한 버전은 12세기 시인 네자미의 작품일 것이다. 그는 일종의 전설 선집이라 할 수 있는 『함세』를 저술하며 이 이야기를 포함시켰다.

1 외딴 섬의 시무르그(불사조의 일종),
이븐 부크티슈의 『동물에서 유래된
장점들』 중에서
작자 미상, 1297~1300년
페르시아

2 용맹한 원숭이 신 하누만 위에
올라탄 채 마왕 라바나와 싸우고
있는 라마
작자 미상, 1820년경
인도

3 라일라의 무덤 위에서 죽음을 맞는
마즈눈, 네자미의 『함세』 중에서
작자 미상, 1494~1495년
헤라트 화파

448

알레고리

알레고리란 상징적 인물이나 창조물을 이용해 추상적인 개념을 형상화하는 것을 말한다. 알레고리는 시각 예술뿐 아니라 문학이나 연극의 장치로도 이용되었다. 화가들은 인간과 식물, 혹은 새로운 창조물 등의 알레고리 형태를 이용해 '진실'과 '지혜', '정숙', '악덕', '자유' 같은 추상적 개념들을 시각화했다. 예컨대 미국 뉴욕의 허드슨 강 위로 한쪽 팔을 올린 채 서 있는 자유의 여신상은 가장 유명한 알레고리 상像 중 하나다. 프랑스가 미국에 선물한 이 여신상은 억압으로부터의 자유를 표현한다.

한편 성 베드로 대성당 지하에 자리 잡은 2세기 묘실에서 발견된 일부 초기 기독교 모자이크들은 한 도시 안에 기독교와 이교도 숭배 전통이 공존했었음을 보여준다. 작품 속 그리스도는 마치 매일 마차를 타고 하늘을 가로지르던 태양신 헬리오스처럼 하늘로 올라가는 모습으로 그려져 있다. 이 시기에도 태양 숭배 전통이 여전히 중요하게 지속되고 있었음을 고려할 때, 신의 아들을 태양신으로 표현한 알레고리 기법은 두 가지 믿음을 모두 재현할 수 있는 유용한 방법이었을 것이다.

상징적인 인물상은 국가와 도시, 특정 장소의 정신을 대표하는 기능을 담당하기도 했다. 이런 사고의 저변에는 신 역시 자연 안에 거주한다는 이교도적 믿음이 깔려 있었다. 전통적으로 강의 신은 길게 헝클어진 턱수염을 기른 채 갈대로 만든 관을 쓴 노인으로 묘사되었는데, 16세기 이탈리아 화가 잠볼로냐는 이러한 형상을 응용함으로써 대지에서 솟아오른 듯한 거대한 산의 신을 탄생시켰다. 메디치 가家의 주문을 받아 제작된 이 거상巨像은 이탈리아의 등뼈라 할 수 있는 아펜니노 산맥을 표현한다. 또 이 상은 토스카나 지방의 통치자로서 메디치가의 힘과 권능을 암시하는 강력한 상징물로도 기능했다.

알레고리를 이용한 또 다른 예는 모델의 인성적 측면을 강조하기 위해 그들을 마치 고전적 인물처럼 묘사한 초상화에서 찾아볼 수 있다. 프랑스 귀족 마리 아델라이드를 그린 장 마르크 나티에의 18세기 초상화는 모델을 마치 수렵의 여신 아르테미스처럼 묘사하고 있다. 여주인공의 손에 쥐어진 활과 화살에서 확인할 수 있듯 말이다. 요컨대 화가와 후원자는 순결함의 대명사인 아르테미스의 속성을 환기함으로써, 앉아 있는 모델의 인성에 찬사를 보내고 있는 것으로 보인다.

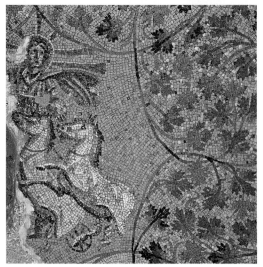

[위]
아페니노 분수
잠볼로냐, 1580년
매너리즘

[아래]
태양신 헬리오스로 분한 그리스도,
율리우스의 무덤에서
작가 미상, 200~300년경
초기 기독교

[오른쪽]
아르테미스 여신으로 분한
마리 아델라이드
장 마르크 나티에, 1745년
로코코

시민의 알레고리

알레고리는 시민사회의 역할을 강조하거나 국가적인 사건을 기념하는 데 사용되어왔다. 종종 법원에서 찾아볼 수 있는 '정의의 저울'을 손에든 알레고리상도 그런 예에 속한다. 베네치아의 도제Doge 궁전을 위해 제작된 야코벨로 델 피오레의 그림에서처럼 정의는 늘 한 손에는 권력을 상징하는 칼을, 다른 한 손에는 공평무사를 뜻하는 저울을 든 여성의 모습으로 등장한다. 한편 시민의 알레고리는 중요한 사건의 도덕적인 의미를 강조하고자 하는 국가에 의해 주문되는 경우가 많았다. 외젠 들라크루아 역시 국왕 샤를 10세를 권좌에서 퇴위시킨 1830년 7월 혁명을 기념하려 한 국가의 주문으로 이 그림을 그렸다. 고대 로마에서 해방된 노예들에게 모자를 나눠주었다는 데서 유래한, 상징적인 빨간 모자를 착용한 자유의 의인상이 민중을 자유의 편으로 이끌고 있다. 그러나 자유의 여신이 너무 사실적으로 그려졌다는 비평가들의 지적과 그림 자체가 선동적이라는 정치인들의 비판이 일자 프랑스 정부는 이 그림을 일반인들의 시야에서 조용히 거둬들였다. 로마 황제 루키우스 콤모두스의 흉상 역시 논쟁을 유발한 작품이다. 재임 후반 권력욕에 사로잡혀 있던 황제는 로마의 이름을 콜로니아 콤모디아나Colonia Commodiana(콤모두스의 식민지)로 개명하는가 하면, 스스로를 헤라클레스의 재림으로 선언했다. 왼쪽 그림에서 콤모두스는 영웅의 일반적 상징물이랄 수 있는 사자 털가죽을 두르고 몽둥이를 든 모습으로 등장한다.

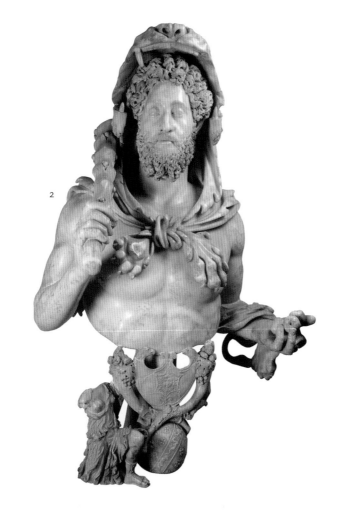

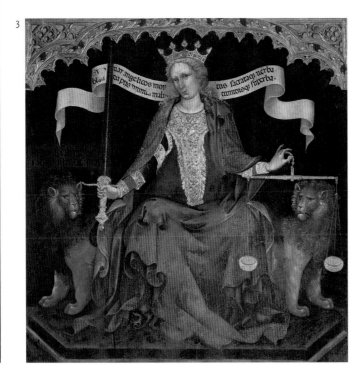

1 민중을 이끄는 자유의 여신, 1830년
7월 28일
외젠 들라크루아, 1830년
낭만주의

2 헤라클레스로 분한 콤모두스 황제의
흉상
작가 미상, 90~192년

3 정의
야코벨로 델 피오레, 1421년
국제 고딕

453

개인적 알레고리

개인적인 알레고리를 중심 주제로 삼은 그림들은 인간의 공포와 욕망, 영감 등에 관심을 두었다. 개인적 알레고리는 화가들에게 아주 유용한 장치였다. 화가들은 도덕적인 딜레마나 성적인 사랑, 죽음 같은 복잡하고 감정적인 주제를 다뤄야 할 때 이 장치를 이용했다. 피에르 폴 프루동의 그림에서, 순결을 상징하는 하얀 드레스 입은 인물은 팔로 감싼 사랑의 신과 물질적인 부 사이에서 하나를 선택해야 하는 상황에 놓여 있다. 여인의 따뜻한 포옹은 그녀의 결정이 무엇일지를 십분 짐작케 해준다. 한편 니콜라 푸생의 그림은 화면 중앙에 앉아 있는 뮤즈들의 지도자 아폴론, 왼쪽에 서 있는 서사시의 뮤즈 칼리오페를 통해 확인할 수 있듯이 문학적 영감을 형상화한다. 그런가하면 인간 조건의 한 상태인 멜랑콜리아melancholia는 고대부터 중요한 주제로 여겨져 왔다. 르네상스 철학자들은 멜랑콜리아를 사투르누스의 날개 달린 딸의 형상으로 의인화하기도 했다. 내면적이고 명상적인 일을 관장한다고 알려진 그녀는 대개 자신의 지적인 계획이 목적 달성에 실패했을 때 낙담하거나 절망에 빠진 상태로 묘사되었다.

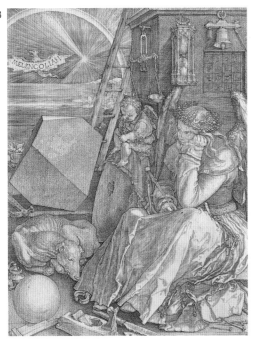

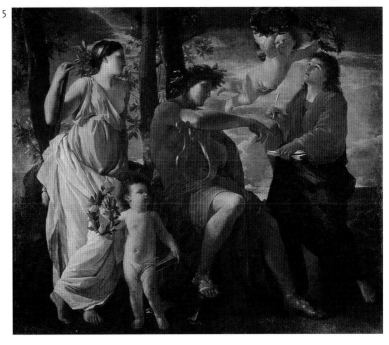

환상

환상은 어느 시대에나 늘 존재해온 예술의 특징이다. 동양미술의
용이나 정령精靈을 비롯한 고대 문명권의 악령에서부터 20세기 초
현실주의자들의 심리적 상상에 이르기까지 각 세대의 예술가들은
고유의 방식으로 환상이라는 주제를 해석해왔다. 중세 시대에는
인간이나 동물의 형상을 그로테스크하게 왜곡하는 것이 크게 유행
했다. 이런 형상들은 필사본 삽화의 가장자리를 채우는 데 쓰이는
가 하면, 조각의 형상으로 제작돼 교회 건축의 가고일gargoyle(고딕
성당의 낙숫물받이 돌 머리장식—옮긴이)이나 미저리코드misericord(교
회 접이식 의자 아래 설치된 작은 나무 선반)를 장식하는 데 이용되었
다. 설교하기 좋아하는 화가들은 지옥이나 파멸 같은 공포스러운
장면을 묘사함으로써 일반 신도들을 자극했다. 특히 이 분야에서
가장 뛰어난 상상력을 발휘한 화가는 히에로니무스 보스였다. 그
는 부서질 듯 야윈 몸을 가진 사람들, 나무줄기 같은 팔다리를 가진
악마들, 길고 뾰족한 부리로 사람을 잡아먹는 식인 새 등을 화폭에
담았다. 끔찍한 느낌을 주는 이런 종류의 장면들은 다른 문화권의
작품에서도 발견된다. 특히 우리는 악마와 귀신, 용 등을 풍부한
창의성을 토대로 배열해놓은 일본 판화에서 이를 확인할 수 있다.

물론 환상이 늘 공포와 관련되었던 것은 아니다. 르네상스 화가 주
세페 아르침볼도는 꽃과 과일, 채소들을 조합해 인간의 머리를 구
성하는 아주 새롭고 진기한 그림을 제작하여 큰 성공을 거두었다.
초현실주의 화가들은 그를 초현실주의 운동의 선구자 중 한 사람
으로 추대했다. 낭만주의 화가들 역시 환상과 상상을 매우 강조했
다. 환상에 대한 이와 같은 선호 현상은 화가들이 우화나 꾸며낸 이
야기, 전설, 신화 등에 매료되었음을 뒷받침한다.

20세기에 이르러 마르크 샤갈은 환상의 마술적 특징을 더욱 발전
시켰다. 그는 유년시절에 접한 유대인 설화와 러시아 민담에서 영
감을 얻어 눈길을 사로잡는 환상적인 회화들을 제작했다. 그의 회
화가 여러 아방가르드 운동에서 큰 영향을 받았으면서도 이상적이
고 낭만적인 느낌을 풍기는 것은 이런 이유 때문이다. 샤갈은 사랑
이 남녀의 육체적 결합과 관련되는 개념이란 사실을 의식한 듯, 황
홀경에 젖은 연인을 허공에 띄워놓았다. 그런가하면 샤갈이 꿈 꾼
신화적이고 이상적인 마을은 인간과 동물이 조화를 이루며 살아가
는 곳이었다. 샤갈을 찬양한 초현실주의 화가들은 그들의 환상을
근거 삼아 꿈과 인간 심리를 탐구했고, 그럼으로써 이제껏 탄생된
적 없는 가장 환상적인 미술을 창조하고자 했다.

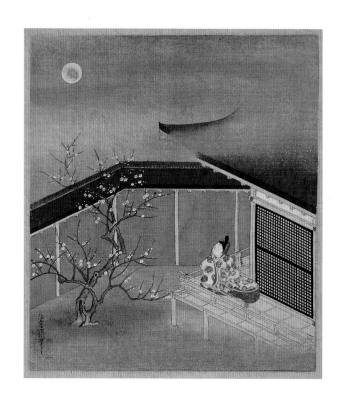

[위]
천둥 신을 피해 달아나는 마귀
카노 조센 치카노부, 1800년경
일본 에도시대

[오른쪽]
생일
마르크 샤갈, 1915년

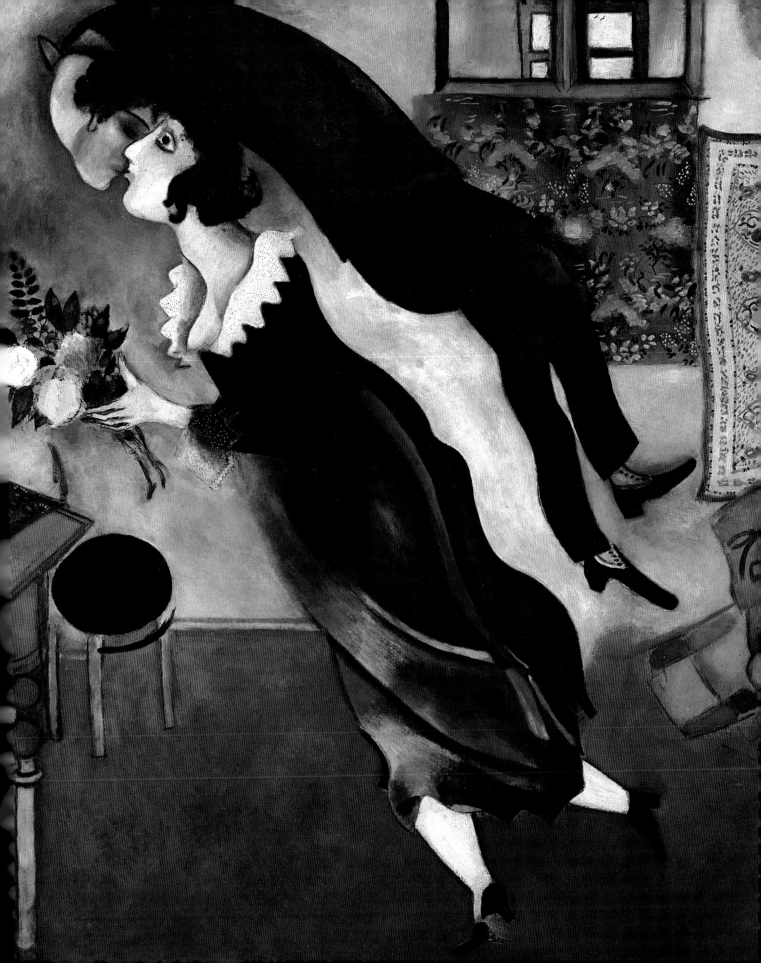

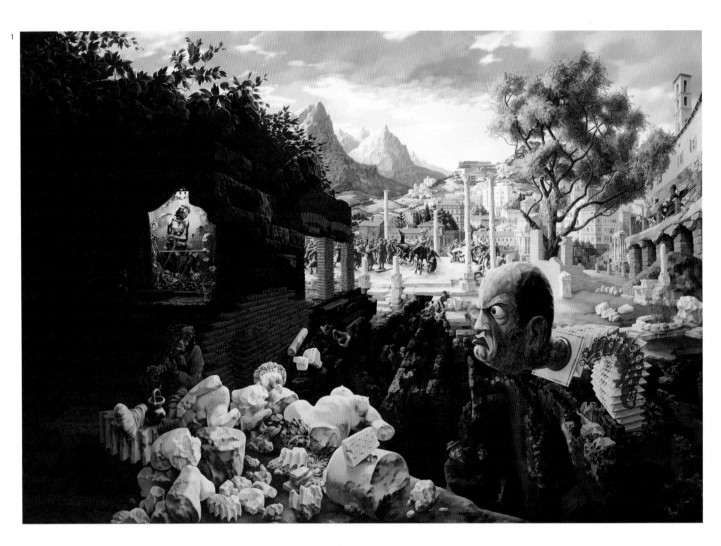

초현실주의

초현실주의의 중심원리는 이성과 미학, 도덕 등의 속박으로부터 자유로운 예술을 만들고 싶다는 욕망에서 비롯됐다. 이러한 목적을 추구하기 위해 화가들은 폭넓고 다양한 양식을 채택했다. 일부 화가들은 꿈이나 환각을 재현한 것 같은 그림을 그렸다. 그들은 그림 속 개개의 형상과 사물을 놀라울 만큼 사실적인 방식으로 묘사하되, 이성적인 원칙을 배반하는 방식을 택했다. 또 다른 화가들은 반半 추상적인 작품을 선보였다. 그들은 그림 구성에 관여하는 의식을 의도적으로 억압함으로써, 자동기술법으로 그려진 드로잉 속에 잠재의식의 진행 과정이 고스란히 드러나도록 했다. 호안 미로와 이브 탕기는 이러한 새로운 흐름을 주도한 선구적인 화가들이다. 탕기는 다음과 같이 언급한 바 있다. "사전에 계획된 그림은 결코 나를 놀라게 하지 못한다는 사실을 깨달았다. 놀라움이야 말로 내가 그림에서 느끼는 기쁨이다." 한편 미로는 기발한 원시생물체 같은 형태들을 탄생시켰다. 그의 작품에는 〈밤의 인물들〉에 보이는 달과 별처럼 비교적 알아보기 쉬운 기호들이 곁들여져 있다. 꽃과 과일, 생선과 동물로 구성된 주세페 아르침볼도의 기괴한 두상은 그를 초현실주의의 초석을 다진 선구자로 추앙받게 만들었다. 피터 블룸은 미국에서 새로운 양식을 개척해간 러시아 태생의 화가이다. 이탈리아 내 파시즘의 부상을 주제화해 논쟁을 일으킨 작품 〈영원한 도시〉에서 그는 무솔리니를 괴물 모양의 잭 인 더 박스jack-in-the-box(상자의 뚜껑을 열면 인형이 튀어나오는 장난감— 옮긴이)로 표현해놓았다.

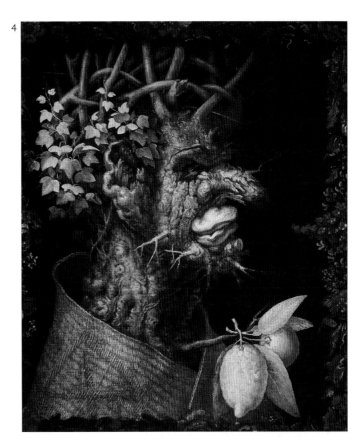

4

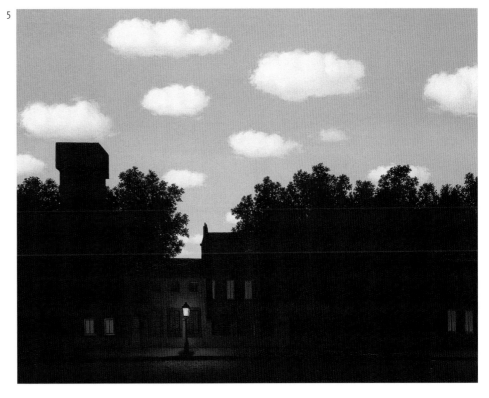

5

1 영원한 도시
 피터 블룸, 1937년
 초현실주의

2 엄마, 아빠가 다쳤어요!
 이브 탕기, 1927년
 초현실주의

3 밤의 인물들
 호안 미로, 1950년
 초현실주의

4 겨울
 주세페 아르침볼도, 1573년
 매너리즘

5 빛의 제국 II
 르네 마그리트, 1950년
 초현실주의

죽음

죽음, 특히 장례 의식은 오랫동안 예술의 중심 소재로 여겨졌다. 그도 그럴 것이 죽은 자들을 회고하거나 기념하는 방법이 대개 예술 활동을 통해 이루어졌기 때문이다. 고대부터 초상화는 장례 의식의 중요한 부분을 차지해왔다. 한 예로, 젊은 파라오 투탕카멘의 거대한 황금 마스크는 값비싼 황금 관棺과 가구, 보석, 조각, 항아리 등과 더불어 시신 곁에 나란히 매장되었는데, 이는 사후死後에도 왕을 수행케 하기 위한 목적을 담고 있었다. 에트루리아인들 역시 죽은 자들을 숭배하는 정교한 의식을 고수했다. 그들 무덤 중 일부는 지하 궁전을 방불케 했으며, 각종 가구와 도기, 연회 장면을 그린 프레스코 등으로 채워졌다. 한편 석관에는 죽은 자들이 살아 있을 때 참석한 마지막 연회의 모습이 표현되기도 했다.

이러한 기념 예술의 중요성은 훗날에도 지속되었다. 서양 교회의 일부 공간은 예술가와 정치가, 군인, 상인뿐 아니라 통치자, 장군, 종교 지도자 같은 인사들의 정교한 무덤으로 채워져 있음을 쉽게 발견할 수 있다. 한 예로, 엘 그레코의 〈오르가스 백작의 매장〉은 오르가스 백작의 실제 무덤 위에 직접 걸릴 목적으로 제작된 작품이다. 여기에는 마치 백작의 몸이 무덤이란 안식처 속으로 내려지는 것처럼 보이게 하기 위한 의도도 숨어 있었다. 이 그림은 하나의 기적이 진행되고 있음을 보여준다. 생애 동안 이 스페인 귀족은 독실한 신앙심으로 큰 명성을 쌓았고, 따라서 사람들은 장례 도중 일어난 기적을 그리스도가 그에게 내리는 보상이라 생각했다. 전해 오는 바에 따르면, 장례식이 진행되는 동안 하늘이 열리더니 성 스테파누스와 성 아우구스티누스가 내려와 시체의 매장을 손수 도왔다고 한다. 우리는 성 스테파누스의 예복 자락에 묘사된 돌에 맞아 순교하는 이미지를 통해 그의 정체를 확인할 수 있다. 이것은 기독교 미술의 전형을 보여주는 예이기도 하다. 기독교 미술에서 종종 성인들은 관람자로 하여금 자신들의 정체를 알아보게 하기 위한 수단으로 순교의 상징물을 지니고 등장한다.

화면 중앙의 한 천사는 하늘로 끌려올라가는 백작의 영혼을 떠받치고 있다. 기독교 미술에서 숨이 끊어지는 정확한 죽음의 순간은 때때로 아주 작은 인간 형상을 통해 표현되었다. 화가들은 이 작은 인간형상을 이용해 고인의 입 밖으로 흘러나온 영혼이 천사들에 의해 수습되는 모습을 재현하고자 했다. 이런 유형의 이미지는 보통 성인들을 표현하는 그림들에 계속 등장했다.

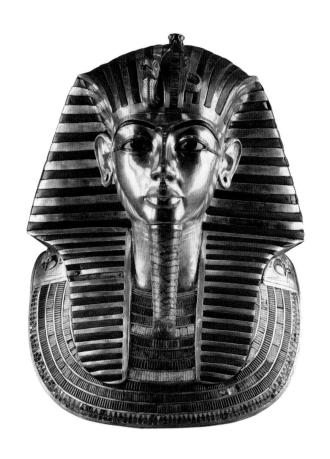

[위]
투탕카멘의 장례용 마스크
작가 미상, 기원전 1330년경
고대 이집트

[오른쪽]
오르가스 백작의 매장
엘 그레코, 1586~1588년
매너리즘

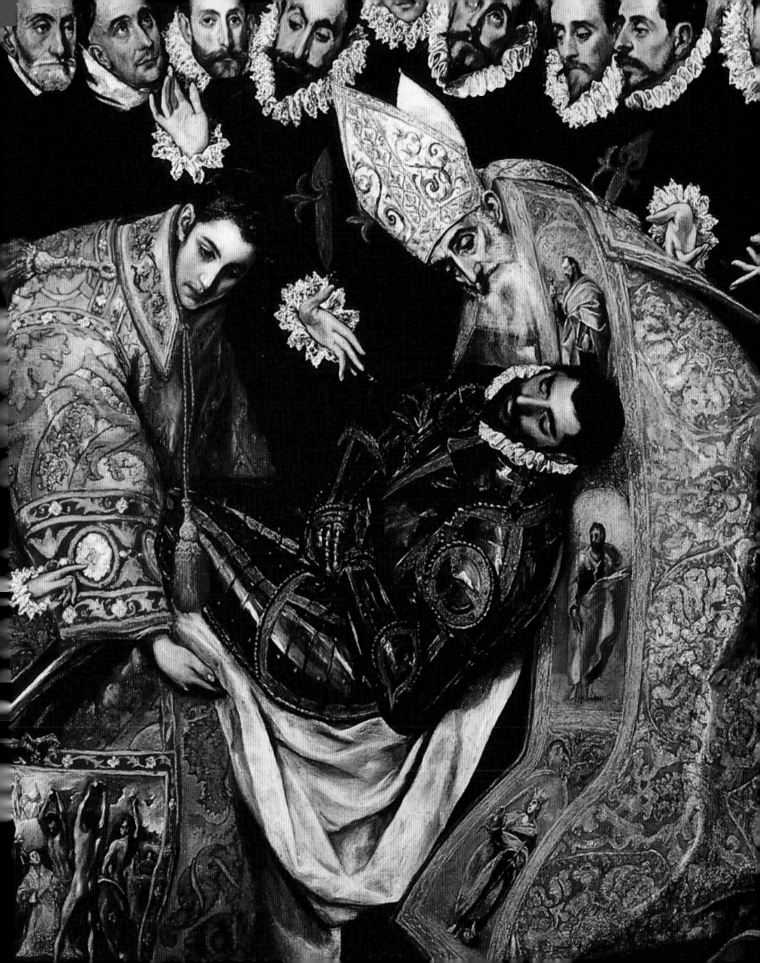

살인

장 폴 마라는 프랑스 혁명을 주도한 핵심 인물이다. 그러나 대량학살을 배후 조종했다는 사실로 인해 그는 피맺힌 복수의 표적이 되었다. 1793년 그는 자택 욕조에서 지롱드당 지지자 샤를로트 코르데의 칼에 암살되었다. 혁명을 계기로 가깝게 교우하던 화가 자크 루이 다비드는 그런 마라의 모습을 순교자처럼 묘사해 놓았다. 다비드는 마라의 손상된 피부 상태를 개선하는 데 주의를 기울였다. 그는 또 죽음이 주는 폭력성의 정도를 완화하는 한편, 칼과 상처, 그림자에 반쯤 감춰진 피를 조심스럽게 재현했다. 여기서 마라의 자세는 숨진 그리스도를 묘사한 그림들을 상기시킨다. 이와 대조적으로, 아르테미시아 젠틸레스키의 〈홀로페르네스의 목을 베는 유딧〉은 더 이상 생생할 수 없을 만큼 사실적으로 그려져 있다. 중세부터 화가들은 적장의 목을 벤 유대인 여성영웅을 악덕을 누르는 선덕善德의 상징으로 묘사해왔다. 젠틸레스키는 젊은 시절 겁탈당한 경험이 있었고, 따라서 이 주제를 형상화한 그녀의 몇몇 작품은 자신을 능욕한 남성들에 대한 예술적 형태의 복수라고 해석되기도 한다. 이와 전혀 다른 맥락에서, 르네 마그리트의 그림은 미스터리에 빠진 살인사건에 대한 초현실적 접근을 보여준다. 인물들은 무대 위의 배우들 같은 자세를 취하고 있다. 축음기에 무심코 귀를 기울이고 있는 남자는 살인자처럼 보인다. 그러나 마그리트는 보는 이들로 하여금 자신만의 이야기를 엮어갈 가능성을 남겨놓았다.

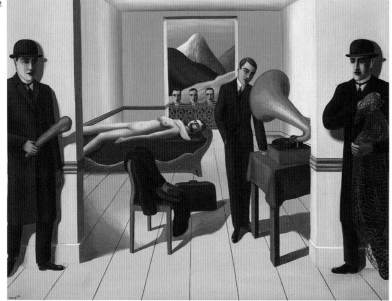

1 마라의 죽음
자크 루이 다비드, 1793년
신고전주의

2 협박받는 암살자들
르네 마그리트, 1926년
초현실주의

3 홀로페르네스의 목을 베는 유딧
아르테미시아 젠틸레스키,
1611~1612년
바로크

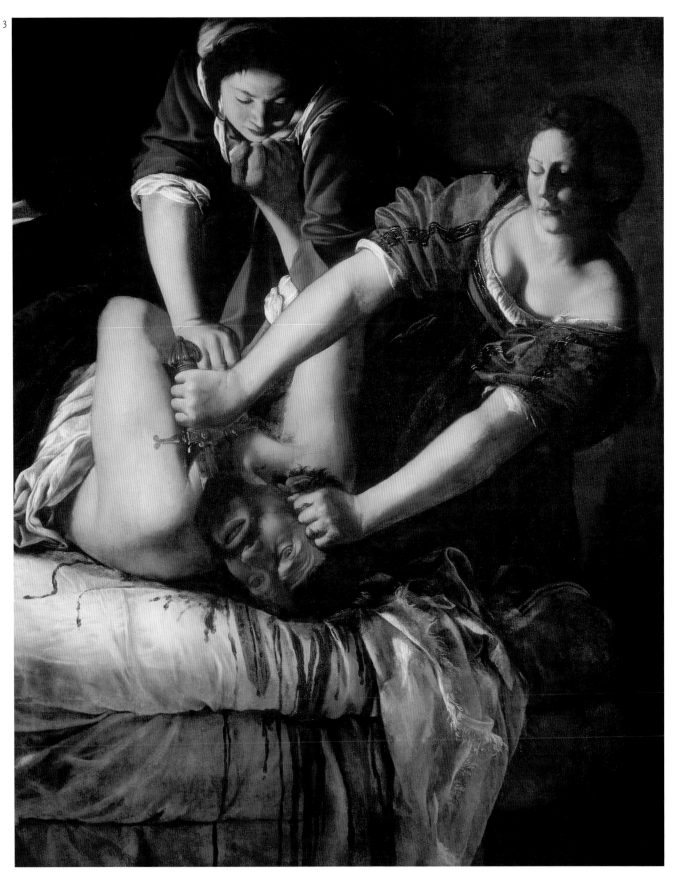

문학

판화가 등장하기 전까지 이야기는 대개 직업 이야기꾼이 수집하여 들려주는 설화나, 음유시인이 부르는 담시譚詩를 통해 구전되었다. 이런 노래 및 이야기의 주를 이룬 기사도 덕목이나 궁정풍 연애 주제를 중세 시대 화가들은 빈번히 화폭에 옮겼다. 아서 왕의 전설이 이런 류의 그림 제작에 가장 풍부한 원천을 제공해주었음은 사실이지만, 『장미설화』나 르네 당주의 『불타는 사랑의 책』 같은 알레고리적 궁정풍의 연애시 취향 역시 공존하고 있었다. 이러한 이야기들이 지닌 매력은 역사가 지속되는 내내 화가들에게 변치 않는 영감을 불어넣었다.

궁정풍 연애시는 일본에서도 큰 사랑을 받았다. 특히 무라사키 시키부의 『겐지 이야기』는 화가들에게 인기 있는 주제였다. 11세기 상류사회 여인들에게 즐거움을 선사할 목적으로 저술된 이 이야기는, 헤이안 시대 첫 한두 세기 동안 궁정의 삶을 묘사한 생생한 그림으로 재현되었다. 이런 그림의 인기는 오래도록 지속되었다. 오른 페이지의 그림은 에도 시대에 제작된 자개 장식의 게임 상자를 보여준다. 상자는 물론 조가비 하나하나가 책 내용에 기반한 장면들로 장식돼 있다. 이 게임 자체가 부부 간의 정절을 상징했기 때문에, 상자는 종종 결혼 선물로 증정되기도 했다. 한편 고대 중국에서 화가들은 시인의 역할까지 겸하는 경우가 종종 있었다. 그들은 서예로 쓴 글과 먹물로 그린 그림을 결합해 상류층 지식인을 위한 아름다운 책자를 제작했다. 인도와 페르시아 같은 동양 문명권에서도 신화적 특색을 지닌 많은 서사시들이 아름다운 필사본 삽화로 표현되었다.

중세 말의 이탈리아 시인 단테 알리기에리의 작품은 종종 성경의 필사본만큼이나 장엄한 외형의 필사본 삽화로 제작되었다. 또 르네상스 시기 동안에는 단테와 그가 쓴 작품 속 장면들이 회화에 등장하기도 했다. 한편 윌리엄 셰익스피어와 미겔 데 세르반테스 같은 작가들 또한 화가들에게 영감을 불어넣었다. 윌리엄 블레이크와 파블로 피카소를 비롯한 많은 화가들은 이런 작가들의 이야기 및 인물 캐릭터를 미술 작품 속에 다양한 방식으로 등장시켰다.

[위]
황금으로 변해버린 미다스의 딸,
너새니얼 호손의 『소년소녀를 위한 우수한 책』 중에서
월터 크레인, 1892년
상징주의

[오른쪽]
『겐지 이야기』의 장면들로 장식된 게임 상자
작가 미상, 1600~1800년경
일본 에도시대

3

윌리엄 셰익스피어의 희곡

셰익스피어의 작품은 18세기 예술에 영감을 불어넣은 중요한 원천으로 여겨졌다. 이런 현상은 일정부분 영국 미술의 지위를 상승시키려한 의도적인 운동에서 비롯되었다. 윌리엄 호가스는 그러한 운동을 주도한 영국 화가다. 그는 국립 회화 학교가 없다는 사실, 높은 수익을 가져다주는 고급 주문들이 늘 외국 화가들에게 돌아간다는 사실을 애석하게 여겼다. 훗날 런던 시장市長으로까지 취임한 부유한 출판업자 존 보이델은 이에 관한 실제적인 계획을 세웠다. 그는 1780년대에 셰익스피어 갤러리를 설립한 뒤, 그곳에 셰익스피어의 희곡 장면을 묘사한 미술품들을 상설 전시하도록 했다. 이 작품들은 동판화로 다시 제작되어 영국 미술을 더 넓은 시장에 알리는 데 기여했다. 보이델은 당대 주요 화가들에게 미술품 제작을 주문했는데, 헨리 푸젤리도 그중 하나였다. 아주 낭만적인 방식을 추구한 화가 푸젤리는 특히 꿈과 환상에 큰 관심을 보였다. 왼편의 그림에서 그는 죄의식으로 인해 고통받는 맥베스 부인을 묘사하고 있다. 그녀는 몽유병에 시달리는 동안 자신이 범한 가증스러운 범죄에 대해 자백하고 있는 중이다. 셰익스피어의 「한여름 밤의 꿈」에 등장하는 장난꾸러기 요정 퍽Puck은 가장 인기 있는 셰익스피어 주제 중 하나였다. 퍽은 전통적으로 버섯 위에 앉아 있는 모습으로 묘사되어왔으며, 19세기 연극 무대에 등장할 때도 마찬가지였다.

호마

1 장난꾸러기 요정 퍽Puck
해리어트 호스머, 1856년

2 셰익스피어의 희곡 『템페스트』 중
한 장면
윌리엄 호가스, 1735년경
로코코

3 몽유병에 시달리는 맥베스 부인
헨리 푸젤리, 1784년경
낭만주의

19세기 문학의 이미지

문학은 늘 예술가들에게 풍부한 영감의 원천을 제공해왔다. 19세기는 이러한 문학적 재료의 다양성이 극적으로 증가한 시기다. 특히 신고전주의의 지속적인 성공으로 고대 작가들의 인기는 연일 높아갔다. 장 오귀스트 도미니크 앵그르의 그림은 사실상 그러한 움직임을 대변하는 선언문이다. 여기서 앵그르는『일리아드』와『오디세이』의 작가 호메로스에게 경의를 표하고 있다. 그림 그리기와 글쓰기 모두에서 두각을 나타내는 화가도 있었다. 윌리엄 블레이크는 손수 시를 쓰고 삽화를 제작한 것으로 가장 잘 알려져 있다. 물론 그는 밀턴과 단테, 셰익스피어 같은 작가들의 일부 작품 주제와 관련해 논쟁을 일으킨 것으로도 유명하지만 말이다. 그가「한여름 밤의 꿈」중 요정들이 등장하는 장면을 묘사하기로 결심했다는 것은 놀랄 만한 일이 아니다. 평소 작은 생명체들의 존재를 굳게 믿고 있던 그는 자신의 정원에서 직접 목격했다고 주장한 요정의 장례식을 자세히 묘사해놓았다. 단테 가브리엘 로세티 역시 화가이자 시인이었으며, 여동생 크리스티나 로세티는 오빠보다 훨씬 이름 있는 시인이었다. 신비로운 과일을 구입하기 위해 머리카락 한 뭉치를 지불하고 있는 어린 소녀를 묘사한 그림은 로세티의 시집「도깨비 시장」에 수록된 삽화다. 한편 19세기 말, 오브리 비어즐리는 문학 주제를 낯설고도 성적인 함의가 충만한 드로잉으로 제작해 큰 악명을 떨쳤다.

4

역사

서양미술에서 '역사화歷史畵'란 용어는 단순히 과거를 주제로 한 그림을 의미하는 것이 아니다. 역사란 뜻의 이탈리아어 이스토리아 istoria 에서 유래된 이 용어는 도덕적으로 고양된 감정이나 견해를 장엄하게 묘사한 특정 그림을 뜻한다. 사실 역사화는 역사적 사건뿐 아니라, 성경, 고전 신화, 위대한 문학작품 등의 주요 장면을 주제로 삼았다. 수세기 동안 예술전범을 마련하고 미술 교육을 담당해온 유럽의 아카데미들은 역사화야말로 모든 예술 분과를 통틀어 가장 최고 자리를 점하는 예술임을 강조했다.

역사적 사건을 그린 그림들은 이미 수백 년 전에 형성된 미술 장르인 공공 미술에 응용되는 경우가 잦았다. 전 세계의 모든 정치 체제는 자신들의 정치적 성취를 찬미하기 위해, 또는 국가에 대한 자부심을 주입시키고 영웅과 정치가, 승리 등을 기념하기 위해 조각 작품을 이용했다. 트라야누스 기념주에 묘사된 장면들은 이러한 경향의 전형을 보여준다. 로마 심장부에 위치한 이 거대한 기념주에는 2세기 초에 재위한, 가장 위대한 로마 황제 중 한 사람인 트라야누스의 업적이 고스란히 새겨져 있다. 특히 구불구불 나선형으로 이어지는 기둥 둘레에는 (현재 루마니아 영토의 일부인) 다키아 원정을 승리로 이끈 그의 공적이 묘사되어 있다. 이 기념주가 주는 효과는 거의 영화의 그것에 가까워 보인다. 기념주 기단부에는 트라야누스의 유해가 안치되어 있으며, 기념주 꼭대기에는 수년 간 황제의 조각상이 위치해 있었다.

역사화와 관련한 또 하나의 중요한 전통 중 하나는 해당 시기와 관련성이 큰 역사적 장면을 그림으로 옮기는 것이었다. 자크 루이 다비드의 〈호라티우스 형제의 맹세〉는 그런 종류의 예에 해당하는 작품이다. 이 그림은 1789년 프랑스 혁명에 근접해가던 시기, 다시 말해 왕정에 대한 불만이 증폭되던 시기에 제작되었다. 시민 혁명이 전개되는 데 중요한 역할을 담당했던 다비드는 당대의 분위기를 포착했다. 여기서 '맹세'는 고대 로마의 세 형제가 자신들의 삶을 희생해서라도 공화정을 수호할 것을 약속한 데서 비롯된 개념이었다. 이러한 애국과 자기희생의 주제는 즉시 혁명의 정서를 자극했다. 이 그림이 일반인들 앞에 전시되자, 다비드가 살던 당시 사람들은 곧 그것을 전투 준비에 대한 명령으로 받아들였다.

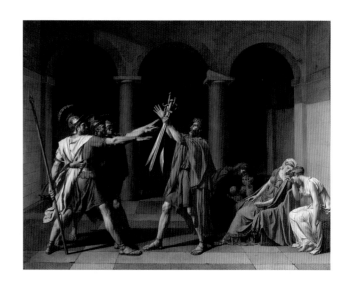

[위]
호라티우스 형제의 맹세
자크 루이 다비드, 1784년경
신고전주의

[오른쪽]
트라야누스 기념주
작가 미상, 113~116년
로마 제국

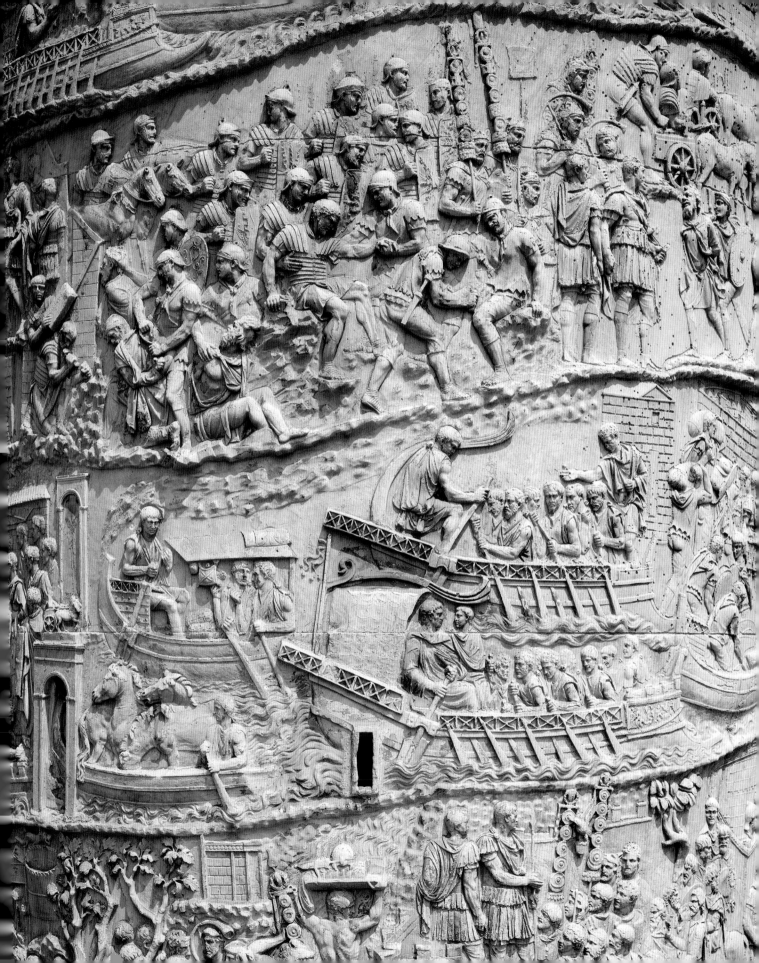

역사의 승리

19세기에 접어들면서 화가들 사이에는 거대한 역사적 사건보다는 인물 개개인의 본성에 집중하는 경향이 확대돼 갔다. 이러한 현상은 상당히 감상적인 결과물들을 탄생시켰다. 폴 들라로슈의 작품은 이러한 경향의 전형을 보여준다. 프랑스인이었음에도 들라로슈는 종종 영국 역사의 한 장면을 주제로 선택하곤 했다. 그는 특히 처형된 영국 국왕 찰스 1세의 시신을 내려다보는 올리버 크롬웰, 혹은 런던 타워에서 사형을 눈앞에 둔 불운한 왕자들 같은 신랄한 에피소드를 선호했다. 〈레이디 제인 그레이의 처형〉은 튜더 왕조의 정치적 소용돌이에 휘말린 불운한 여인에 초점을 맞춘 작품이다. 그녀는 권력에서 물러나기 전, 단 며칠 동안 마지못해 영국을 통치한 것으로 전해진다. 들라로슈는 마치 그녀의 처형 장면이 무대 위에 상연 중인 멜로드라마라도 되는 양 여인의 몸에 강한 스포트라이트를 비추고 있다. 한편 이집트 여왕 클레오파트라의 비극적인 운명은 특히 17세기 이탈리아에서 큰 인기를 끌었다. 대부분의 화가들은 그리스 역사가 플루타르코스의 문헌을 작품의 원천으로 삼았지만, 클레오파트라의 자살을 상상력 있게 묘사하는 대목 등에서는 허구와 사실을 자유롭게 결합했다. 에우제니오 루카스 이 파딜라는 프란시스코 데 고야의 영향을 받은 화가다. 그는 스페인 종교재판 주제를 표현하는 데 위대한 화가 고야를 모방했다. 고야는 그 자신이 가톨릭 교회로 인해 큰 어려움을 겪은 화가이기도 하다.

1 레이디 제인 그레이의 처형
폴 들라로슈, 1834년경
아카데믹

2 종교 재판에서 유죄를 선고받은 여인
에우제니오 루카스 이 파딜라,
1850년경
아르 누보

3 죽어가는 클레오파트라
일 구에르치노(프란체스코
바르비에리), 1648년경
바로크

역사적 사건 기록

주세페 가리발디는 이탈리아의 통일을 배후에서 지휘한 중심인물이다. 젊은 가리발디는 1834년 공화주의 혁명이 실패로 돌아가자 남아메리카로 도피했고, 그곳에서 게릴라 전투에 참여했다. 이탈리아로 돌아온 그는 비토리오 에마누엘레 2세 하의 통일 국가를 지향하는 국가주의적 '부활' 운동인 리소르지멘토Risorgimento에서 중요한 역할을 담당했다. 국가적인 영웅 가리발디는 1870년 카프레라 섬에 들어가 소박하고 평화로운 여생을 보냈다. 에르네스트 메소니에의 그림은 가리발디도 참전한 끔찍한 전투인 프랑스 프로이센 전쟁을 프랑스인의 관점에서 재현한 작품이다. 전투는 파리시가 포위되고, 굶주림이 항복에 대한 요구로 변해갈 때쯤 절정에 달했다. 메소니에는 군사 장면을 비교적 품위 있게 묘사하는 화가로 명성을 쌓았지만, 전쟁의 참상은 그의 작품에 새로운 비애감을 주입시켰다. 한편, 공식적인 이미지를 상당히 의식한 나폴레옹은 당대 최고의 프랑스 화가들을 기용해 자신만의 역사를 기록했다. 앙투안 장 그로의 그림에서 나폴레옹은 원정기간 중 전염병 환자들의 상처를 어루만지는 모습으로 등장한다. 이 그림은 나폴레옹이 따뜻한 동정심을 지닌 치유의 힘까지 지녔을지 모른다는 가능성을 제시한다. 로마 제국의 몰락 직전 로마인들의 퇴폐적 생활상을 묘사한 토마 쿠튀르의 그림은 1847년 파리 살롱전에서 큰 호평을 받았다. 이 선정적인 주제를 돋보이게 만든 요소라고는 고전주의적 배경이 전부였다 할지라도 말이다.

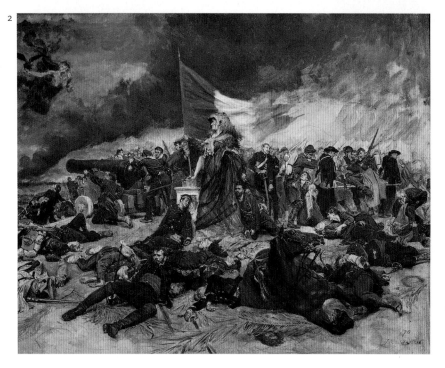

1 **카프레라 섬의 가리발디 장군**
비첸초 카비안카, 1870년경
아카데믹

2 **포위공격 당한 파리**
에르네스트 메소니에, 1870~1871년
아카데믹

3 **타락한 로마인들**
토마 쿠튀르, 1847년
아카데믹

4 **야파의 전염병 환자들을 방문한**
나폴레옹, 1799년 3월 11일
앙투안 장 그로, 1804년
낭만주의

3

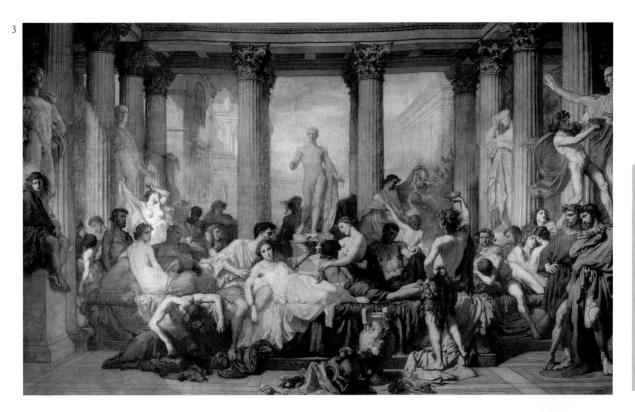

4

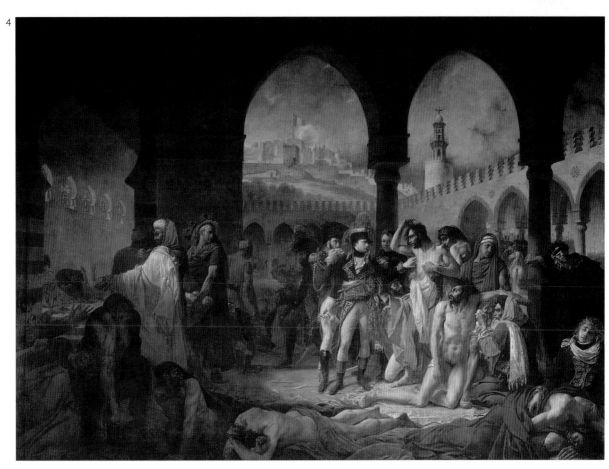

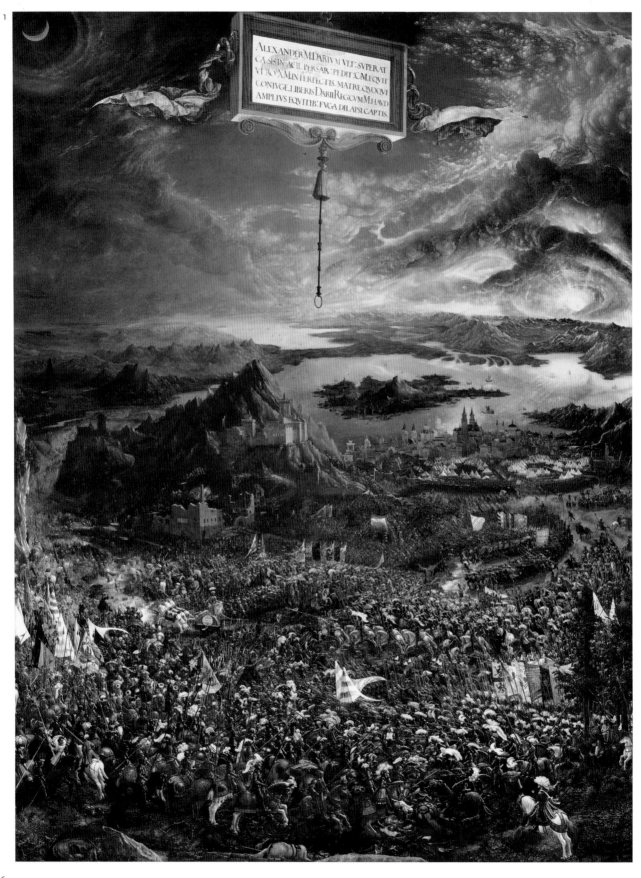

고대역사

서양미술에서 고대의 역사 장면을 묘사하는 일은 수 세기 동안 최고의 주제 중 하나로 인식되었다. 그러나 대부분의 그림들은 역사적 정확성에 비중을 두기보다는 과거보다 현재를 드러내는 데 더 큰 관심을 보였다. 예컨대 알브레히트 알트도르퍼의 장대한 전투 장면은 바바리아 공작을 위해 제작된 일련의 작품 중 하나이다. 이 그림에는 파비아 전투(1525)에서 독일이 막 거둔 승리를 미약하게나마 과장하는 문구가 포함돼 있다. 한편 미술 컬렉션 풍경을 전문적으로 그린 화가 하윌람 판 하흐트는 이런 풍경을 배경삼아 상상의 장면을 그렸다. 전설에 따르면, 알렉산더 대왕은 화가 아펠레스에게 자신의 정부情婦를 그려줄 것을 주문했다. 그러나 그림 제작을 위해 앉아 있는 사이 아펠레스와 여인이 사랑에 빠지자, 알렉산더는 화가에게 그녀를 하사했다고 전해진다. 한편 칼 파블로비치 브륄로프의 극적인 그림은 이탈리아와 프랑스에서 전시되는 사이 소란을 야기했다. 이 그림은 에드워드 불워 리턴 경에게 그의 유명 소설『폼페이 최후의 날』(1834)을 집필하도록 영감을 준 작품이기도 하다. 한편 잠볼로냐의 조각상은 미술사의 모든 고대 주제를 통틀어 가장 인기 있는 장면 중 하나를 보여준다. 이 작품은 로마가 건립되었을 때 여성 인구가 부족해 어려움을 겪었다는 로마의 전설과 관련되어 있다. 이러한 배경은 사람들을 로마로 이주시켰으며, 이웃 사비나인들을 급습해 그곳 여인들을 납치하도록 하는 원인이 됐다.

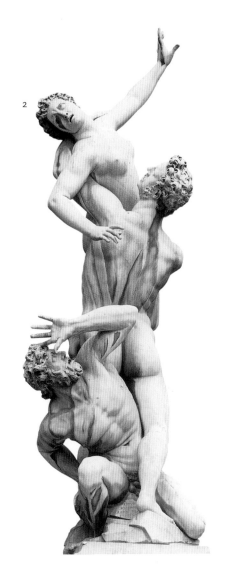

1 페르시아 왕 다리우스의 대군을
 격파해 승리를 거두는 알렉산더 대왕
 알브레히트 알트도르퍼, 1529년
 북구 르네상스

2 사비나 여인의 겁탈
 잠볼로냐, 1582년
 매너리즘

3 폼페이 최후의 날
 칼 파블로비치 브륄로프,
 1828~1833년
 아카데믹

[다음 페이지]
아펠레스의 작업실을 방문한 알렉산더
대왕
하윌람 판 하흐트, 1628년
17세기 네덜란드

정치

정치인과 통치자들은 오래전부터 예술을 정치적 수단으로 이용하는 방법을 알고 있었다. 역사상 위대한 정치가 및 왕과 여왕, 권세 있는 왕가王家, 간신奸臣들은 스스로를 돋보이게 하거나 자신의 주장을 부각시키기 위해, 또는 본인의 업적을 찬양하거나 국민들의 존경을 사기 위해 미술을 이용해왔다. 이러한 전통은 예술 자체만큼이나 오래되었다. 가장 오래된 예 중 하나는 고대 점판암粘板巖 조각품인 나르메르 왕의 팔레트 판이다. 이 팔레트 판에는 상 이집트와 하 이집트 두 왕국을 통일시킨 파라오 나르메르의 위업이 기록되어 있다. 나르메르는 이 팔레트를 히에라콘폴리스 신전에 봉헌함으로써 보는 이들로 하여금 언제고 자신의 업적을 떠올리게 했다. 한편 나람신 왕의 고대 승전비는 서 이란에 거주하던 이웃 산악 민족을 무찌른 아카드 왕 나람신의 승리를 기념하기 위해 제작된 작품이다. 백성들은 나람신을 신으로까지 숭배했으며, 이런 정서는 기념비 위에 그의 체구를 일반인보다 거대하게 표현하는 결과를 낳았다. 오른쪽 그림에서 뿔 달린 그의 투구는 신성한 능력을 상징한다. 이 작품에서 나람신 왕은 승리에 대한 감사의 뜻을 전하기 위해 태양신에게 경의를 표하고 있다.

정치적인 성격의 미술은 권위에 찬 사람들을 비판하는 데도 사용되었다. 서양에서는 그래픽 미술(판화) 형태가 가장 강력한 영향력을 발휘했다. 맹렬한 비판의식이 돋보이는 제임스 길레이의 판화가 18세기 영국 정치인들을 두려움에 떨게 했다면, 프랑스 왕 루이 필리프를 풍자한 19세기 오노레 도미에의 악명 높은 만화는 왕을 덩치가 산만한 폭식가로 묘사하는 대담함을 보였다. 덕분에 화가는 감옥에서 옥고를 치러야 했지만 말이다. 20세기에 접어들면서 미술이 정치적 움직임에 저항하는 항변의 수단으로 이용되는 일이 잦아지자 일부 권력자들은 예술의 자유를 제약하는 데 온 힘을 쏟았다. 소비에트 사회주의 공화국 연방을 비롯한 기타 공산주의 국가에서 사회주의 리얼리즘은 유일하게 수용 가능한 공공미술의 형태로 권장되었다. 물론 이들 미술의 목적은 단순히 스탈린과 소비에트 동맹을 찬미하는 데 있었다. 나치 독일 역시 아방가르드적인 성향의 근대 미술에 '퇴폐'라는 낙인을 찍은 뒤, 그 자리를 대신 할 주인공으로 아카데미 미술을 연상시키는 온화한 형태의 미술, 즉 국가 사회주의적인 미술을 지목했다. 그 결과 뛰어난 화가들이 해외 망명길에 오르면서 두 국가는 자국 최고의 예술가들을 잃었다.

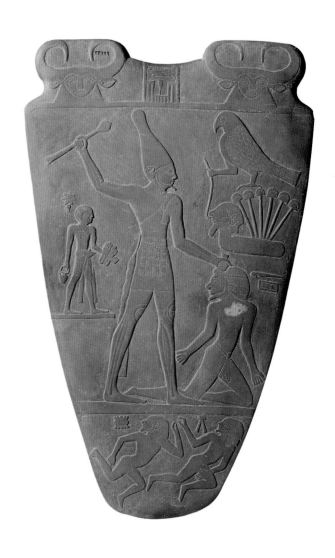

[위]
나르메르 팔레트
작가 미상, 기원전 3150~3125년경
고대 이집트

[오른쪽]
나람신 왕의 승전비
작가 미상, 기원전 2250년경
아카드 시대

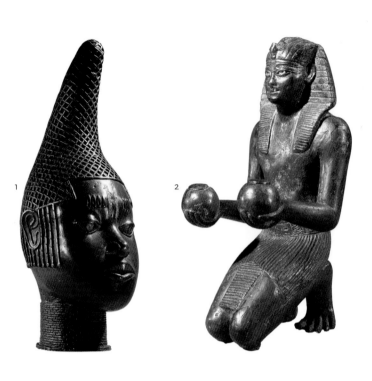

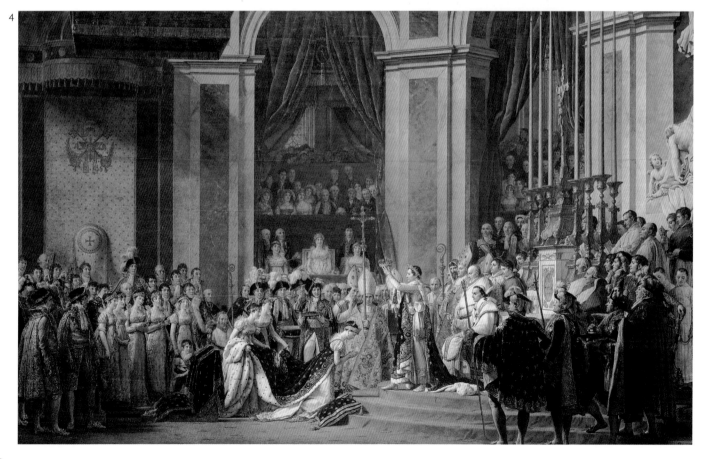

왕가

역사상 가장 강력한 정치인은 신성한 권력을 외치며 국가에 대한 절대적 지배권을 행사했던 왕과 여왕들이다. 이집트의 파라오들은 살아 있는 신으로 인식되었으며, 그들의 장엄한 무덤은 이승의 번영이 사후세계까지 지속되리라는 믿음을 공고히 하기 위한 이미지로 장식되었다. 여왕 이디아의 기념 조각은 여왕의 영적인 능력을 시험하는 데 이용되었다. 사람들은 이 조각상이 여왕을 뒤이을 통치자들에 대한 여왕의 지원 여부를 알려주는 영적인 능력을 갖고 있다고 믿었다. 한편 말 위에 올라탄 오스만제국의 어린 왕자는 낭만적인 귀족적 삶의 이미지를 보여준다. 왕자의 이런 모습은 종종 왕가의 공적 및 위업에 관한 이야기가 거대 서사시로 불리며 칭송되는 것을 즐겼던 왕실의 문화를 반영하는 것이기도 하다. 유럽의 통치자들 역시 자신의 지위를 격상시키는 데 거대한 그림을 이용했다. 이런 효과를 영국 여왕 엘리자베스 1세보다 더 잘 살린 군주는 없을 것이다. 그녀의 그림은 일개 여성을 넘어 하나의 전설이 되어버린 여인을 보여준다는 점에서 숭배의 이미지에 가까워보인다. 엘리자베스 여왕의 얼굴은 늘 이상화되었으며, 의상은 보석으로 호화롭게 장식되었다. 나폴레옹 역시 자신의 통치 기간 중 일어난 모든 눈부신 장면을 기록하여 후세에 전달하고자 했다. 조제핀에게 황후의 왕관을 씌우는 장면을 묘사한 나폴레옹의 대관식 그림은 그러한 예 중 하나다. 이 그림은 특히 더 중요했는데, 왜냐하면 나폴레옹은 교황 피우스 7세(나폴레옹 뒤에 앉아 있는)를 설득해 대관식 거행 장소인 파리 노트르담 대성당까지 손수 행차한 뒤, 이 의식에 참석하도록 만들었기 때문이다. 또 여기에는 교황의 성스러운 축복이 전능한 군주에게까지 전이되게 하려는 목적도 있었다.

1 베냉 왕국의 여왕이자 오바 에시지의 어머니 이디아
작가 미상, 1500~1525년경
베냉

2 무릎 꿇은 채 공물을 바치는 투트모세 4세
작가 미상, 기원전 1350년경
고대 이집트

3 엘리자베스 1세의 초상화
작가 미상, 1580~1600년경

4 나폴레옹 대관식
자크 루이 다비드, 1805~1807년
신고전주의

5 왕실의 결혼, 코덱스 페우도룸 중에서
작가 미상, 1100~1200년경

6 말 위에 올라탄 어린 왕자
작가 미상, 1600년경
오스만 제국/타브리즈

정치인

동전 초상화는 권위의 중요한 상징물로 여겨져
왔다. 특히 통치자의 모습을 실물로 볼 수 있는
대상이 극소수로 제한돼 있던 시대에는 더욱 그
러했다. 로마 황제 클라우디우스는 마지못해 왕
위에 오른 천덕꾸러기 통치자였다. 온갖 횡포 속
에서 살아남은 유일한 황실 핏줄이었던 그는 무
력보다 학문을 선호했으며, 특히 43년 브리타니
아 침공을 단행한 것으로 잘 알려져 있다. 〈클라
우디우스 황제의 동전〉에서 우리는 클라우디우
스가 좋아하던 버섯 요리에 독을 넣어 그를 독살
한 장본인인 두 번째 황후 아그리피나의 모습도
찾아볼 수 있다. 니콜로 마키아벨리(1469~1527)
는 정치가이자 역사가, 극작가로 활동했지만, 그
의 명성은 대부분 군주의 통치 기술에 대해 논한
명저 『군주론』에서 비롯되었다. 메디치 가문의
복귀로 관직을 잃은 마키아벨리가 1513년 저술
한 이 책에는 냉소적이며 정치적인 편의주의를
옹호하는 내용이 담겨 있다. 여기서 그는 목적은
늘 수단을 정당화하며, 권모술수의 수단마저 허
용될 수 있음을 강조했다. 알렉산드르 게라시모
프는 몇몇 훌륭한 풍경화와 꽃 그림을 그린 화가
이다. 그러나 그에게 가장 어울리는 예술적 수식
은 소비에트 연방 최고의 거물 정치인들을 정치
선동가적인 모습으로 묘사한 초상화가라는 데
있을 것이다. 〈연단 위의 레닌〉에서 혁명의 아버
지 블라디미르 레닌은 영웅적인 지도자인 동시
에 민중의 한 사람으로 그려져 있다. 그는 군중
을 향해 열정적인 연설을 퍼붓고 있는 중이다.
러시아 예술 아카데미의 학장으로 취임해 있는
동안(1947~1957), 게라시모프는 소비에트 연방
내에 어떤 실험적인 예술도 발을 못 붙이게 하는
정치적인 역할을 수행했다.

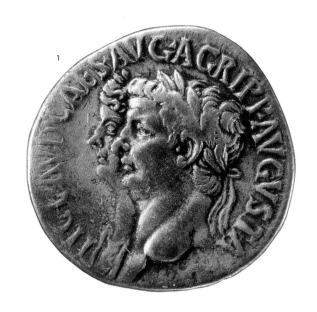

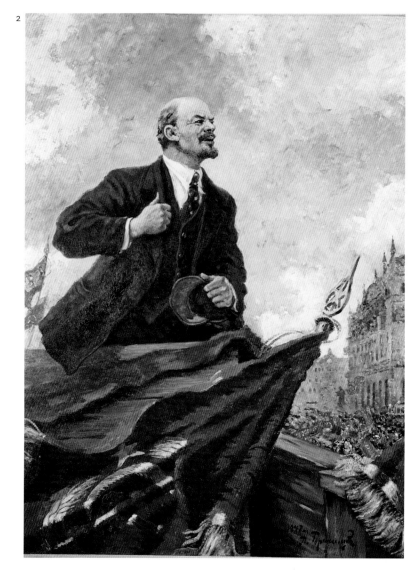

1 클라우디우스 황제의 동전
 작가 미상, 50~51년
 고대 로마

2 연단 위의 레닌
 알렉산드르 게라시모프, 1947년

3 니콜로 마키아벨리의 초상화
 산티 디 티토, 1572년경
 매너리즘

3

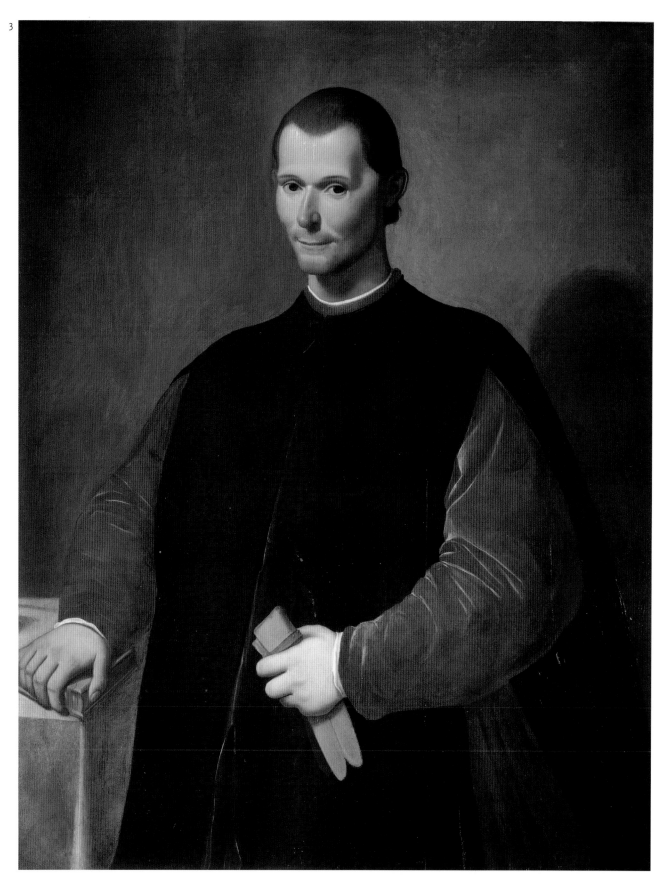

정치

485

정치참여 중인 사람들

1917년 러시아의 2월 혁명은 20세기 가장 중요한 사회적 변동을 일으켰다. 차르(제정 러시아 때 황제皇帝의 칭호—옮긴이)가 권좌에서 물러나고 임시정부가 조직되었으며, 임시정부는 곧 레닌과 트로츠키가 이끄는 볼셰비키로 대체되었다. 그러나 이들의 급진적인 정책은 멘셰비키와 차르주의자들 모두의 반감을 샀고, 러시아는 1921년까지 사실상 내전 상태에 휩싸였다. 이러한 격동의 시대에 제작된 보리스 쿠스토디예프의 그림은 온 세상을 휩쓸고 지나간 혁명의 열기로 가득 차 있다. 이와 달리 프랑스 화가 니콜라 랑크레는 위엄 있는 사건을 화폭에 옮겼다. 장 앙투안 와토의 제자이기도 했던 그는 보통 스승과 같은 기법을 이용해 전통의상을 차려입은 인물들의 로맨스를 동경어린 시각으로 묘사한 그림들로 잘 알려져 있다. 그러나 아래 의회 풍경은 랑크레가 엄숙히 절제된 화법 역시 구사할 수 있는 화가임을 보여준다. 한편 루이지 쿠에레나의 그림을 지배하는 정서는 일종의 애국심이다. 독립을 향한 이탈리아의 기나긴 투쟁 기간 동안 삼색기는 국가 통일의 강력한 상징물로 떠올랐다. 삼색기는 그 밖의 많은 그림에서도 계속 눈에 띄게 묘사되었다. 쿠에레나의 풍경에서 이 거대한 삼색기는 베네치아의 가장 유명한 건물 앞에 막 계양되려는 참이다.

1 볼셰비키
 보리스 쿠스토디예프, 1920년
 사회주의 리얼리즘

2 산마르코 광장에 삼색기를 올리는
 베네치아 민중들
 루이지 쿠에레나, 1888년경

3 루이 14세를 위해 엄숙하게 개최된
 의회, 1723년 2월 22일
 니콜라 랑크레, 1723년경

3

전쟁

전쟁을 그림으로 옮기는 전통은 고대부터 시작되었다. 사람들은 전쟁 그림에 국가적 승리를 담아냄으로써 용맹스러운 정복을 기념하거나 승리를 경축하고자 했다. 신화와 전설, 서사시 등을 재현하는 미술작품 제작 시에는 사실적인 전투장면이 애용되었다.

디에고 벨라스케스의 〈브레다의 함락〉은 스페인 군대의 승리를 기념하기 위해 제작된 열두 점의 회화 연작 중 하나다. 화면 오른쪽에는 위풍당당하게 열 지은 창을 들고 서 있는 스페인 군대의 모습이 보인다. 하늘을 향해 꼿꼿이 서 있는 창은 스페인 군대의 기강과 질서를 강조한다. 이는 왼쪽에 보이는, 패배한 독일 군대의 너덜너덜해진 병기와는 극명한 대조를 이룬다. 화면 중앙에서, 승리한 스페인 지휘관은 브레다 시의 열쇠를 건네받으면서 적군의 어깨를 위로하듯 어루만지고 있다. 이 그림은 전쟁은 문명화를 앞당기는 영광스러운 행위이며, 큰 고통 없이도 가능한 영광임을 웅변한다.

이와 완전히 대조적으로 프란시스코 데 고야의 〈1808년 5월 3일〉은 전쟁의 야만성에 초점을 맞춘 작품이다. 고야는 작품 안에 개인적 관심사와 도덕적 분노를 표현하는 분위기가 화가들 사이에 조성됐을 무렵 이 그림을 그렸다. 이 그림은 나폴레옹 군대가 스페인을 점령한 반도 전쟁(1808~1814) 중 발생한 하나의 사건을 화폭에 옮긴 것이다. 1808년 5월 마드리드에서 반反프랑스 폭동이 일어나자, 프랑스 군대는 무고한 시민들을 불러 모은 뒤 사형에 처했다.

고야의 그림은 벨라스케스의 회화만큼이나 기술적이다. 고야는 희생자의 고통을 개인적인 차원에서 부각시키기 위해 하얀 옷을 입은 남자 개인에게 초점을 맞췄다. 반면 사형 집행자들의 얼굴은 보이지 않게 묘사함으로써 익명성을 부각시켰다. 팔을 뻗어 올린 남자의 자세에는 십자가에 못 박힌 그리스도를 상기시키려는 화가의 의도가 담겨 있다. 또한 남자의 큰 체구 역시 이 인물의 중요성을 강조한다. 만약 그림 안에서 무릎 꿇은 모습으로 그려진 그가 일어선다면, 그의 유난히 큰 체구로 인해 다른 인물들은 상대적으로 작아 보일 것이다. 이 그림과 더불어 고야는 참혹한 판화 연작 '전쟁의 참화'를 제작했다. 이 판화집에서 화가는 나폴레옹 군대와 스페인 게릴라 양편 모두가 서로로 인해 겪는 전쟁의 참상을 묘사했다. 이런 그림들은 더 이상 영웅의 무용武勇이나 영광스러움을 의미하지 않는다. 그것은 살인자의 잔학과 고통을 전달할 뿐이다.

[위]
브레다의 함락
디에고 벨라스케스,
1634~1635년경
바로크

[오른쪽]
1808년 5월 3일
프란시스코 데 고야, 1814년

군인들

전쟁을 묘사한 대부분의 그림은 승리를 기록하고 싶어하는 지도자들의 요구를 받아들인 전투 장면위주로 제작됐다. 극적인 구성이 담긴 장대한 풍경을 연출하는 데는 전투 장면만한 소재가 없다는 점도 이러한 경향 형성에 영향을 미쳐 개중에는 군인들 개개의 면면에 집중하는 화가들도 있었다. 이런 현상은 기록중심적인 그림에서 많은 정보를 수집하는 역사학자들에게 특히 반가운 일이었다. 1874년 미케네에서 고고학자 하인리히 슐리만의 손에 발굴된 독특한 유물은 그러한 예를 보여주는 초기 작품 중 하나다. 이 고대 항아리 위에는 두 가지 유형의 갑옷을 입은 군인들이 창과 방패를 든 채 묘사되어 있다. 어떤 이들은 뿔 달린 투구를, 다른 이들은 깃털 장식이 있는 쓰개를 착용하고 있다. 여기서 뿔 달린 투구는 특히 흥미로운데, 일부 작품에서 선사 시대 신들을 뿔 달린 인간의 형상으로 묘사하는 경우가 있었기 때문이다. 바이외 태피스트리 역시 역사학자들에게 엄청난 역사공부의 소재를 제공해준 작품이다. 길이만 약 70미터에 이르는 이 작품은 1066년 영국을 정벌한 정복왕 윌리엄(노르망디 공)의 활약을 시각화하기 위해 계획되었다. 이 작품은 특히 최초의 분쟁에서부터 최후의 전투 결과에 이르기까지 전체 원정 내용을 포괄하고 있다는 점에서 흥미롭다. 이 태피스트리를 따라 걷다보면 우리는 노르만 인들이 어떻게 배를 건조했는지, 그들이 착용한 갑옷은 어떻게 생겼는지, 그들이 이용한 전술은 무엇이었는지 등을 직접 확인할 수 있다.

NAVIGIO: MARE

1 **병사들이 그려진 항아리**
작가 미상, 기원전 1200년경
미케네 문명

2 **피사 점령**
조르조 바사리, 1563~1565년경
매너리즘

3 **해협을 건너는 노르망디 공(公)
윌리엄 1세의 함대, 바이외
태피스트리 중에서**
작가 미상, 1066~1097년경
로마네스크

4 **행군 중인 군대**
작가 미상, 1480년경
고딕

사회 저항

빈곤과 고통 속에 신음하는 사람들의 모습은 고대부터 미술의 주제로 이용되어왔다. 그러나 초창기 그림에서, 화가들은 어떤 관심이나 저항을 표현하기보다는 단순히 사회의 단면을 제시하는 데 머물렀다. 18세기 영국의 윌리엄 호가스는 풍자적 성향이 돋보이는 회화와 판화 연작을 통해 사회적 의제에 대한 자신의 견해를 피력한 최초의 화가 중 하나다. 19세기에 접어들면서 사회적 저항이라는 주제는 많은 화가들 작품의 중요 요소로 대두되었다. 화가들은 부유한 후원자나 국가, 교회의 울타리에서 점차 벗어나 그림 주제를 독립적으로 선택할 수 있는 자유를 얻었다. 동시에 그림의 양식 또한 삶의 혹독한 리얼리티를 보여주기에 제격인 사실주의적 화풍으로 변해갔다. 이 시기는 혁명과 산업화 운동 등 유럽에서 거대한 사회적 봉기가 발생한 때다. 따라서 많은 화가들은 자연스럽게 우아한 초상화나 아름다운 풍경화 제작에서 등을 돌린 뒤, 농민과 공장 노동자, 광산 노동자 같은 빈곤층에 대한 억압을 성토하고 분노를 표출하는 데 자신의 작품을 이용해갔다.

20세기에 접어들면서 화가들은 급진적인 아방가르드 화풍을 채택했다. 파블로 피카소는 순응적인 역할만 좇는 예술가들의 성향을 비판했다. 그는 "예술은 아파트를 장식하는 것만으로는 완성되지 않는다. 그것은 적에 맞서 공격하고 방어하는 전쟁의 도구가 되어야 한다"라고 선언했다. 〈게르니카〉는 군대의 잔학성에 대한 피카소의 통렬한 고발장 같은 작품이다. 파시스트 독일 군대가 스페인 북부 바스크 지방의 옛 수도 게르니카에 가한 무차별 폭격은 엄청난 난민을 발생시켰다. 피카소는 입체주의적인 왜곡, 그리고 투우 경기에서 영감을 얻은 이미지들을 이용함으로써 혼란과 공포를 강조하는 한편, 삶을 산산이 짓밟힌 사람들에 대한 연민을 표현해놓았다. 사실 피카소의 목적은 이 그림을 보는 사람들에게 충격을 안겨주어 그들로 하여금 스페인 내전에서 공화주의자들의 입장을 지지하도록 만드는 데 있었다.

그런가하면 또 한 명의 스페인 화가 살바도르 달리는 같은 해 내전으로 인해 분열된 국가에 대한 공포를 혹독하게 비꼬는 작품을 제작했다. 〈삶은 콩으로 만든 부드러운 구조물: 내전의 징후〉는 초현실주의의 기법을 사용한 작품이다. 일부분은 해골, 일부분은 살아 있는 존재로 묘사된 화면 중앙의 거대한 인물은 침략자인 동시에 희생자다. 그는 자신의 병든 사지를 갈가리 찢고 있다.

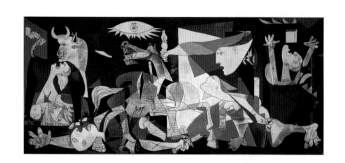

[위, 494~495쪽]
게르니카
파블로 피카소, 1936년
입체주의

[오른쪽]
삶은 콩으로 만든 부드러운 구조물
살바도르 달리, 1936년
초현실주의

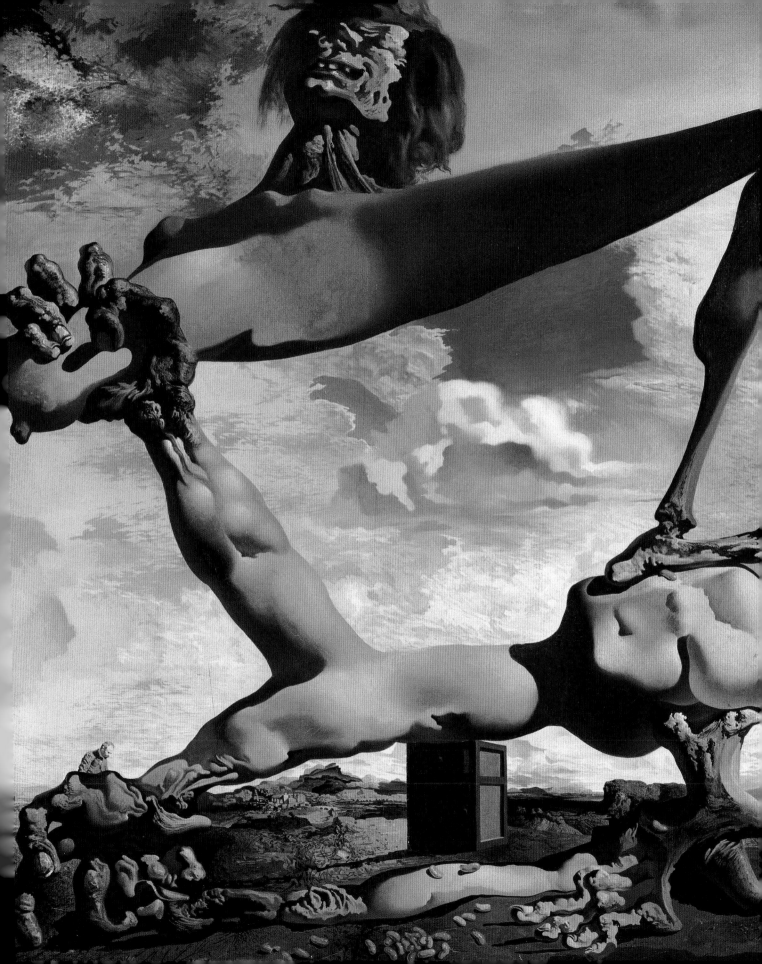

19세기

중요한 정치적 스캔들을 형상화한 〈메두사호의 뗏목〉은 낭만주의 운동의 발전 가능성을 보여주는 수작秀作이다. 해상 조난에 초점을 맞춘 이 그림은 어떤 의미에서는 타이타닉호의 침몰에 비견되었다. 1816년 프랑스의 프리깃함인 메두사호가 좌초되는 사건이 발생했다. 사태는 승무원의 무능과 구명보트의 부족으로 악화일로를 걷고 있었다. 많은 사람들이 일사병과 굶주림, 나아가 동족을 잡아먹는 만행으로 목숨을 잃었다. 테오도르 제리코는 이 끔찍한 사건을 포착하기 위해 비범한 행동까지 서슴지 않았다. 그는 생존자들과 대화를 나누고, 지역 병원으로 찾아가 죽어가는 환자들을 스케치하는가 하면, 단두대에서 목숨을 잃은 죄인들의 두상을 스케치북에 옮겼다. 이 비극의 가장 큰 책임을 지고 있던 정부는 너무 당황한 나머지 그림을 사들이지 못했다고 한다. 그러나 제리코는 이 그림을 파리 시내에 개인적으로 전시함으로써 큰 수익을 올렸다. 19세기 파리에서 민중 봉기는 지극히 일상적인 일이었다. 1848년 2월 혁명은 국왕 루이 필리프의 퇴위와 제 2공화정의 수립을 불러왔다. 1871년 프랑스 프로이센 전쟁에서 프랑스가 비참히 패배하고, 파리에 대한 대대적인 포위 공격이 일어난 후에 결성된 파리 코뮌 역시 피로 물든 민중 봉기로 마침표를 찍었다. 야심차게 타오른 이 새로운 반란은 결국 폭력 속에 무참히 진압되었다. 전쟁터로 떠나야 하는 보잘 것 없는 징집병의 이미지는 사회적 저항의 메시지를 절제된 가운데 더욱 통렬한 방식으로 표현하고 있는 듯하다.

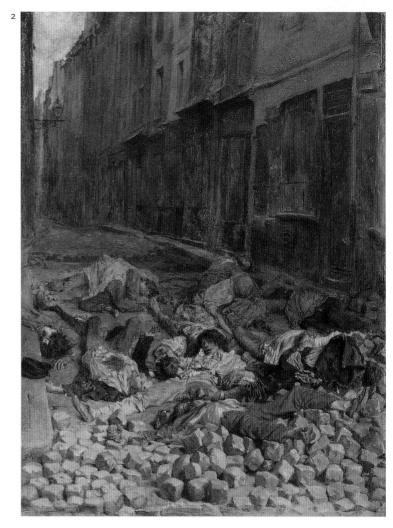

1 길 떠나는 징집병
 기롤라모 인두노, 1870년경

2 1848년 6월의 바리케이드에 대한
 기억
 에르네스트 메소니에, 1848년
 아카데믹

3 코뮌: 1871년 파리 거리
 막시밀리앙 루스, 1903년

4 메두사호의 뗏목
 테오도르 제리코, 1819년
 낭만주의

3

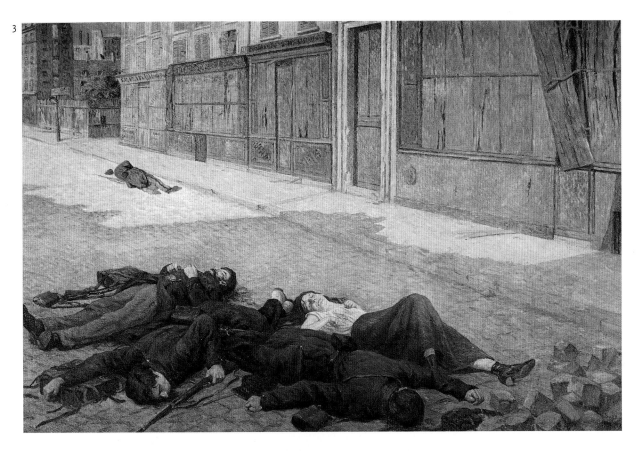

4

20세기

〈인생〉은 파블로 피카소의 '청색시대(1901~1904)' 작품 중 가장 거대하고 복잡한 그림이다. 유명세를 타기 전인 이 시기에 피카소는 빈곤과 절망 속에 살고 있었다. 이러한 분위기는 당시 그려진 그림들의 차갑고 쓸쓸한 색채에 고스란히 투영되어 있다. 그중에는 사회적 관심을 반영하는 작품들도 숨어 있는데, 가령 떠돌이 어릿광대와 곡예사를 묘사한 그림들은 사회 비주류 계층에 대한 화가의 순수한 연민을 표현한다. 한편 그의 우울함은 대부분 오랜 친구 카를로스 카사헤마스의 자살에서 비롯되었다. 카사헤마스는 불행한 애정 관계를 이유로 목숨을 끊었다. 〈인생〉에서 남성 인물은 카사헤마스의 초상이다. 화면 속 알레고리를 해독하는 게 어려운 일이라 하더라도, 이 그림에 깃든 염세적이고 비관적인 분위기는 의심의 여지가 없어 보인다. 한스 에미는 다재다능함으로 인해 '스위스의 피카소'라 불린 화가다. 추상화가로 성공을 거둔 그는 벽화와 포스터 제작, 우표 디자인에 이르기까지 활동 범위를 넓혀나갔다. 제2차 세계대전 이후 그는 미국을 위해 세계적 이슈를 다룬 작품을 제작하기 시작했다. 핵전쟁에 대한 경고의 메시지를 담은 그의 〈핵전쟁―반대〉는 냉전 상태가 최고조에 이르던 시기에 제작된 것이다. 1949년 구소련은 처음으로 원자폭탄 폭파 실험에 성공했다. 1954년 KGB(구소련 국가 보안 위원회)가 결성되었고, 같은 해 말에는 베트남이 분단되었다.

ATOMKRIEG NEIN

MOUVEMENT SUISSE DE LA PAIX · SCHWEIZERISCHE BEWEGUNG FÜR DEN FRIEDEN · MOVIMENTO SVIZZERO PER LA PACE

1 핵전쟁-반대
한스 에미, 1954년

2 인생
파블로 피카소, 1903년

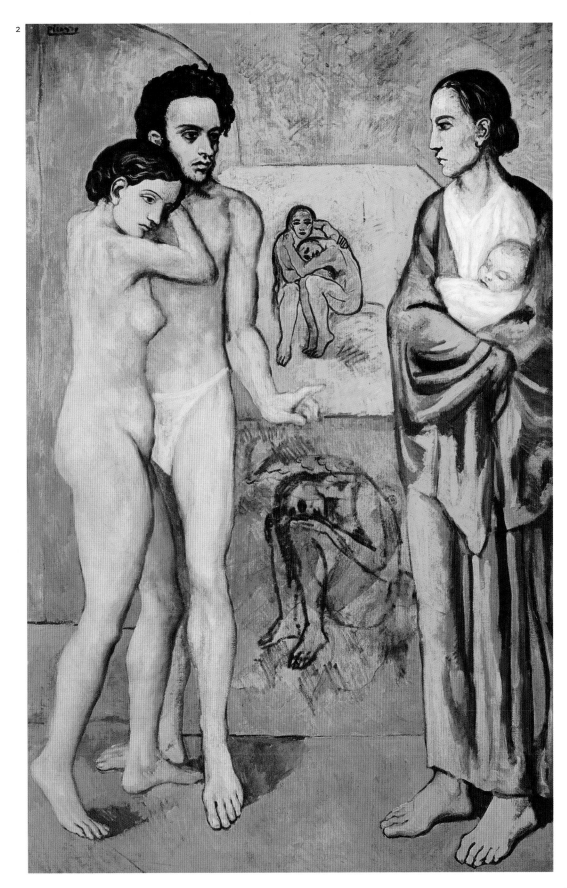

사회 지 항

추상

19세기가 끝나갈 무렵, 미술계는 양식상의 급진적 변화를 겪고 있었다. 화가들은 전통적 방식을 완전히 뒤엎는 동시에 세계를 새롭게 묘사할 수 있는 방식을 실험하고 있었다. 사실성reality 을 반영하거나 순간을 포착하는 것은 더 이상의 그들의 목적이 아니었다. 화가들이 캔버스 위에 뿌린 표지나 흔적들은 나름의 정당성을 획득했으며, 구성을 이루는 과정에서 이런 표지들이 상호작용하는 방식이 그 자체로 미술의 목적으로 받아들여졌다. 20세기의 처음 십 년 동안 추상미술은 몇몇 화가들의 주요 관심사로 자리 잡았다.

당시 미술의 급진적인 변화를 주도한 중심지는 프랑스였지만, 주된 발전은 독일과 러시아에서도 동시에 이루어지고 있었다. 뮌헨에서 활동한 러시아 화가 바실리 칸딘스키는 1912년 다음과 같이 썼다. "색채는 건반이다. 눈은 망치다. 영혼은 많은 줄을 가진 피아노다. 예술가란 그 건반을 이것저것 두들겨서 사람의 영혼을 진동시키는 사람이다." 이 시기에 칸딘스키는 물기를 머금은 색채와 어두운 선 등 느슨하고 개략적인 구성을 특징으로 하는 〈첫 번째 추상 수채화〉를 선보였다. 사실적인것은 아무 것도 없다는 메시지를 상기시키는 이 작품은 보통 음색적인, 리드미컬한, 즉흥적이고, 연상적인 같은 음악 개념을 통해 가장 잘 설명되었다. 이때부터 미술의 새로운 양식, 즉 피트 몬드리안과 잭슨 폴록, 마크 로스코, 빅토르 바사렐리 같은 화가들의 작품을 포괄하는 양식의 본격적인 전개가 시작되었다.

러시아 화가 카시미르 말레비치는 순수 추상을 향한 발걸음을 재촉했다. 입체주의와 야수주의에 대한 실험을 마친 말레비치는 모든 자연적 · 상상적 형태를 의도적으로 거부하는 대신 기본적이고 기하학적인 형태를 추구하는 미술운동인 절대주의를 창시했다. 이 운동을 통해 말레비치는 '창조적 미술 최고의 감정'을 확립하고자 했다. 〈흰색 위에 흰색〉은 이러한 그의 생각을 가장 순수하게 입증해주는 작품이다. 여기서 두 개의 사각형은 똑같은 색조로 그려져 있다. 다만 우리는 화가의 화풍에 잠재된 제스처를 통해 두 가지를 구별해낼 수 있을 뿐이다.

[위]
흰색 위에 흰색
카시미르 말레비치, 1918년
절대주의

[오른쪽]
풍경
바실리 칸딘스키, 1913년
표현주의

회화

추상을 향한 본격적인 행보가 시작된 것은 20세기 벽두에 이르러서다. 이 시기 화가들은 주변 세계를 묘사할 새로운 방법을 찾고 있었다. 앙리 마티스를 비롯한 야수주의 화가들은 모든 실험의 초점을 색채에 맞췄다. 그들은 사물을 사실적으로 보이게 만드는 수단으로 색채를 이용하기보다는, 감정적이고 장식적인 효과를 유발하는 중심 소재로 색채를 이용했다. 파블로 피카소는 형태와 공간을 묘사하는 데 완전히 새로운 차원의 변화를 불러온 화가다. 그는 원시미술에서 주된 영향을 받아 〈아비뇽의 여인들〉을 제작했다. 화면 왼쪽의 세 여인은 피카소가 로마 이전 시대의 고대 이베리아 조각에서 영감을 얻은 1907년부터 그려지기 시작했다. 반면, 오른쪽의 두 인물은 몇 달 후 그의 관심이 아프리카 미술 쪽으로 이동한 시기에 완성된 것이다. 자신의 작품에서 모든 재현 요소를 제거한 화가들은 새로운 영감의 원천을 찾아 나서야 했다. 개중에는 그림을 그리는 과정에서 이러한 원천을 발견하는 화가도 있었다. 프란츠 클라인은 프로젝터에 투과돼 나온 자신의 그림 이미지가 거대하게 과장돼 있는 것을 목격한 뒤, 독창적인 양식을 발전시켰다. 한편 잭슨 폴록은 바닥에 캔버스를 올려놓은 뒤 그 위에 붓기, 똑똑 떨어뜨리기, 튀기기, 다양한 용구로 물감 조작하기 등의 기법을 같은 자리에서 신속하게 연출한 것으로 유명하다.

1 머스 C.
 프란츠 클라인, 1961년

2 아비뇽의 여인들
 파블로 피카소, 1907년
 입체주의

3 풀 패덤 5
 잭슨 폴록, 1947년
 추상표현주의

4 일본 의상을 입은 물가의 여인
 앙리 마티스, 1905년
 야수주의

3

4

조각

회화 작품으로 더 잘 알려진 화가 아메데오 모딜리아니는 사실 조각가로 미술활동을 시작했다. 스승인 루마니아 태생의 프랑스 조각가 콘스탄틴 브랑쿠시는 물론 아프리카와 오세아니아 지역의 조각에서도 영향을 받은 모딜리아니는 잠이 올 듯 고요한 일련의 길쭉하고 부드러운 두상들을 제작했다. 모딜리아니는 1915년 조각을 단념했는데, 여기에는 석재 가루 흡입으로 인한 폐 손상이 큰 원인으로 작용했다. 그러나 그는 유사한 맥락의 그림을 계속 제작해 갔다. 헨리 무어 역시 원시미술의 강한 단순미에 깊이 매료된 조각가이다. 그는 나무 재료의 결이나 모양이 조각형상의 자세 및 팔다리 모양에 순응하도록 함으로써, 재료와 형상을 조화시킬 수 있었다. 스위스 태생의 조각가 장 팅겔리는 재미와 모험의 정서를 추상 영역에 도입했다. 무엇보다 그는 고물을 주재료 삼아 자동 파괴(해체)되도록 설계된 기계 형태의 아상블라주 작품들을 제작했다. 〈뉴욕에 표하는 경의〉는 가장 주목할 만한 예일 것이다. 이 작품은 1960년 뉴욕 근대 미술관 정원에서 전시되는 동안 제 멋대로 날뛰면서 해체가 불발로 그치는 선례를 남겼다. 이에 대해 팅겔리는 다음과 같이 의기양양하게 단언했다. "그것은 차라리 시와 유머가 되기 위해 스스로를 거부한 기계였다."

1 여인의 두상
 아메데오 모딜리아니, 1915년경

2 반쯤 기대 누운 형상
 헨리 무어, 1931년

3 뉴욕에 표하는 경의
 장 팅겔리, 1960년경

3

미술양식 용어사전

고대 그리스

고대 그리스 미술은 서양 문명에 심대한 영향을 미쳤다. 그리스 미술은 수세기 동안 예술적 표현의 정수로 숭앙되었으며, 유럽 화가 및 조각가들이 그것에 필적하는 작품을 만들기 위해 최선을 다했다. 그리스 미술은 네 개의 주요시기로 나눠지는데, 그것은 다음과 같다. 꽃병 위에 그려진 문양에서 유래한 기하학적 시기(기원전 11세기 말~8세기 말), 그리스에서 처음으로 거대 조각상이 탄생한 아르카익 시기(기원전 8세기~480년), 그리스 미술의 정점이자 작은 입상, 호화로운 금은보석, 채색 항아리 등으로 유명한 고전 시기(기원전 480~323년), 그리고 헬레니즘 시기(기원전 323~327년)이다.

고대 로마

로마 문화는 고대 그리스 미술에서 많은 영향을 받았다. 다수의 그리스 미술이 전리품처럼 수송돼 갔으며, 그리스 국가들이 로마제국으로 통합된 이후 이러한 경향은 점차 확산되었다. 특히 황제 통치기인 기원후 1세기 이후부터 로마인들은 셀 수 없이 많은 걸작 모사품들을 제작했다. 오늘날 가장 유명한 그리스 조각상 일부를 우리는 로마 복제본을 통해서만 확인할 수 있을 만큼 말이다. 로마인 고유의 작품에서 발견되는 가장 독창적인 특징은 리얼리즘에 대한 그들의 놀라운 감각이다. 일반적으로 이상화된 그리스 인물상과 달리, 로마 초상 반신상은 육체적 불완전의 의미를 보여준다.

고대 이집트

이집트 미술은 보통 특정 기능을 담당했다. 즉 대다수가 죽은 이의 사후 여정을 편안히 하기 위한 목적으로 만들어졌다. 시각적인 면에서 설명하자면, 인물들은 대개 평평한 이차원적 방식으로 묘사됐다. 그러나 엄격한 옆모습을 취했던 것은 아니다. 종종 인물 형상은 어색하게 걷거나, 아니면 관람자가 있는 정면을 향하게끔 그려졌다. 전통적으로 이집트 미술은 세 개의 역사적 시대로 구분되는데, 그것은 구왕조 시대(기원전 2686~2181년), 중왕조 시대(기원전 2040~1786년), 그리고 신왕조 시대(기원전 1567~1085년)이다. 이집트 미술의 황금기는 보통 신왕조 시대가 시작될 무렵인 18대 왕조의 통치기와 일치한다.

고대 페르시아

인도유럽어족인 페르시아인들은 기원전 2000년 지금의 이란 지역에 거주했다. 아케메네스 왕조(기원전 559~333년)는 강력한 제국을 건설했다. 훗날 알렉산더 대왕의 칼에 패해 멸망하게 됐지만 말이다. 기원전 518년경 다리우스가 건립한 페르세폴리스 궁전은 일련의 거대한 부조 조각과 출입구 인물상으로 장식되었다. 아케메네스 왕조 시대의 직업 기술자들은 금과 은, 청동을 이용한 정교한 작품을 제작하기도 했다.

고딕

12세기 중엽부터 16세기까지 유럽에서 유행한 주요 미술 양식. 고딕이란 용어는 주로 뾰족한 아치와 창문 장식 격자window tracery, 플라잉 버트리스flying buttress(비스듬하게 생긴 버팀 벽), 궁륭rib vaults 등을 주요 특징으로 하는 이 시기 건축과 관련된 말이다. '고딕'이란 말은 본래 문제의 미술작품은 너무 끔찍해서 야만인인 고트족은 그것들을 수정했어야 했다는 것을 뜻할 만큼 경멸적인 뉘앙스로 사용되었다. 그럼에도 불구하고 이 양식은 19세기에 유행하는 등 정기적으로 재이용되었다. 고딕이라는 말은 이 시기 그림을 묘사하는 일반적 용어인지도 모른다. 좀더 구체적 특징을 알고 싶다면 국제 고딕을 참조.

구석기 시대

인류의 출현을 알린 시대. 마지막 시기 동굴 그림이 번창하기 시작했다.

국제 고딕

14세기 말에서 15세기 초 유행한 채식彩飾 사본 및 장식 미술에서 발달한 중세 회화의 양식. 궁정풍의 우아함을 보여주었으며, 르네상스 미술의 해부학적 정확성이 결여된 길고 흐리호리한 모습으로 인물들을 표현했다.

그룹 오브 세븐

영향력 있는 풍경화가 그룹. 토론토 미술관에서 첫 번째 공식 전시를 개최한 1920년에 결성된 그룹으로, 캐나다 국립 회화 화파의 발전에 핵심적 역할을 담당했다. 처음부터 이 그룹 구성원들은 캐나다 시골지방에서 주된 영감을 얻을 것, 유럽 및 미국 등 외부의 영향에서 벗어날 것을 약속했다. 그들은 그룹의 결속을 강화한다는 목적으로, 공동 스케치 여행을 떠났으며, 특유의 굵은 선과 표현주의적 곡선, 선명한 색채를 사용함으로써 유사한 양식의 그림들을 그려나갔다. 그룹 오브 세븐은 1931년까지 공동 전시를 이어갔다.

나스카

기원전 2세기 페루 남부에서 발전한 문화로, 이웃 파라카스 문명에서 비롯됐다. 두 문화권 모두 다색 도기를 주요 예술품으로 생산했다. 새와 동물, 악마 등을 다채롭게 장식한 나스카 그릇은 7세기경까지 제작됐다.

낭만주의

1700년대 말 시작돼 다방면에서 복잡하게 전개된 운동. 다음 세기에 이르러 만개했다. 기본적으로 낭만주의는 계몽주의 및 신고전주의 운동의 기본 원칙이랄 수 있는 이성과 질서에 대한 반작용에서 시작되었다. 낭만주의자들에게 이 운동은 개인과 감정, 상상력 등을 드높이는 것을 의미했다. 낭만주의 화가들은 마치 신고전주의 화가들이 고대 세계를 재조명했던 것과 마찬가지 열정으로 중세 시대에 주목했다. 상상력과 비합리성이 강조되면서 개인의 취약성과 사회적 가난 같은 주제가 중요하게 다뤄졌으며, 광기와 공포, 초자연 등을 주제화하는 새로운 취향이 발생하게 되었다.

누라게 문화

기원전 1800~1000년경 사르데냐 섬에서 번성한 문화. 돌을 원형으로 쌓아 만든 독특한 형태의 돌탑을 뜻하는 누라게에서 이름을 따왔다. 이 지역 장인들은 청동작품으로 유명하다.

다다

미술의 여러 분파에 널리 영향을 미친 현대 미술 운동의 하나. 1915~1922년 사이에 주로 번성했다. 다다이스트 미술의 근본 에너지는 억제되지 않은 무질서한 느낌, 그리고 허무주의적인 충격전술 취향에서 비롯되었다. 이런 특징은 모두 제1차 세계대전의 공포가 낳은 분노와 냉소주의의 결과물이었다. 다다 운동은 1915년 스위스 도시 취리히에 머물던 일단의 화가 및 작가들에 의해 결성되었다. 카바레 볼테르에 모인 예술가들은 난센스적인 시와 '추상적인' 춤, 아방가르드 미술 전시 등 자유로운 이벤트를 이어갔다. 특히 그들은 이 운동의 어린아이 같고도 기발한 특징을 전달하기 위해 ('흔들 목마'를 뜻하는 프랑스어) '다다'라는 이름을 선택했다. 그러나 유럽으로 확산되던 다다운동은 1922년에 접어들면서 본래의 추동력을 잃기 시작했다. 훗날 초현실주의는 물론 팝아트에까지 중요한 영감을 준 것으로 알려져 있다.

동주東周 왕조

중국에서 기원전 1027~256년까지 집권한 왕조. 시기 구분법상 동쪽 도시 낙양으로 수도를 옮긴 771~486년까지의 시기를 동주東周라 한다. 미술사적인 의미에서 이 시대는 청동 재질의 의식용 그릇과 동물 조각을 제작한 것으로 가장 유명하다. 공자(기원전 551~479년)의 가르침 역시 이 시대 미술 형성에 중요한 영향을 미쳤다.

로마네스크

고딕이 도래하기 전인 11~12세기 내내 유럽에서 통용된 국제적인 건축 양식. 본래 건축 양식이지만 회화나 조각(대개 건축적인)에도 적용되었다. 로마네스크라는 이름이 암시하듯, 이 양식은 로마 전통의 연장선

상에서 이해된다. 조각에서 인물과 장식은 기념비적으로 표현되었으며, 종종 상당히 양식화된 특징을 보였다. 또 금과 은, 상아 같이 사치스러운 재료들로 작업하는 것을 선호했다.

로마제국
고대 로마 참조

로코코
1700년경 프랑스에서 등장한 고상하고 우아한 양식. 거의 18세기 내내 유럽 미술의 주류로 군림했다. 로코코란 이름은 '조개껍데기 모양 장식'이라는 뜻의 프랑스어 '로카유rocaille'에서 온 것으로 보인다. 조개껍데기 장식 문양은 건축가나 디자이너들에 의해 광범위하게 사용됐다. 맨 처음 로코코는 장엄하고 육중한 바로크 형태에 대한 반작용에서 시작됐다. 특히 베르사유 같은 궁정에서 인기가 높았다. 이 궁정에 모인 화가들은 왕가의 후원자들을 위해 쾌활하면서도 관능적이고, 장난스러운 그림들을 그렸다. 그러나 이 양식은 프랑스혁명(1789년)이 도래하면서 얼마 안가 인기를 잃었다.

마키아이올리
1850~1860년대 피렌체에서 주로 활동한 이탈리아 화가들의 그룹. 아카데미 미술의 진부함을 축출하자는 목적에서 뭉친 이들 그룹은 신선하고 독창적인 그림을 제작했다. 작품에 고유의 특기랄 수 있는 '마키macchie(밝은 색채조각)'를 이용한 데서 마키아이올리macchiaioli(반점 제작자)라는 그룹 이름을 얻었다.

매너리즘
르네상스 미술의 마지막 국면에서 일어난 16세기 미술 양식. 바로크 양식으로의 전환점을 마련한 것으로 평가받는다. 매너리즘이란 말은 '양식'을 뜻하는 이탈리아어 마니에라maniera에서 비롯됐다. 전성기에 매너리즘 미술은 극도의 우아함과 정교함으로 표현됐으나, 그 밖의 시기에는 억지스럽고 부자연스러운 구성을 취했다. 길게 늘인 인물과 별난 채색,

비범한 빛의 사용 등은 매너리즘 양식의 전형적인 특징이 되었다. 게다가 화가들은 주요 인물을 풍경의 후경, 혹은 풍경 끝으로 쫓아내는 등 기존의 관습을 벗어나는 구성을 추구했다. 이 양식은 교회 미술이 전달해야 할 종교적 메시지를 소홀히 다룬다는 이유로 비난받았다.

메소포타미아/아카드
아카드 시대 참조

무굴제국
1526~1757년 인도를 통치했던 무슬림 황제 왕조. 예술의 굉장한 번영이 이 시기 동안 이룩됐으며, 특히 건축 및 회화 분야에서 두각을 나타냈다. 타지마할은 샤 자한의 통치기(1628~1658년) 동안 건립됐다. 세밀화 역시 번성했으며, 특히 자항기르의 통치기(1605~1627년)에 절정을 이뤘다. 페르시아 미술 전통에서 영향을 받은 무굴 양식은 자연주의에 대한 샘솟는 감각을 보여준 것으로 유명하다. 한편 자항기르 통치기 동안 채색彩飾 사본은 점차 무라카muraqqas로 대체되었다. 무라카는 모든 요소가 종합된, 세밀화 장식 앨범이었다.

미노스 문명
기원전 3000~1100년경까지 지속된 크레타 섬의 청동기 미술. 전설상의 통치자 미노스에서 이름을 따왔다. 이 고대 문명은 여전히 많은 미스터리 상태로 남아 있다. 한 예로, 이들의 필체는 아직도 해석되지 못한 상태다. 그러나 몇몇 왕궁이 발굴되면서 상당히 정교한 문의 모습을 확인할 수 있게 되었다. 미노스 문명은 섬세한 벽화와 작은 크기의 조각, 훌륭하게 장식된 석재 꽃병과 도기—복잡한 곡선 디자인과 바다 모티프가 있는—등을 남겼다.

미래주의
20세기 초 주로 이탈리아에서 번성한 현대 미술 운동. 1909년 프랑스 일간신문에 「미래주의 선언」(이들 그룹이 발행한 몇 개의 출판물 중 가장

첫 번째 것)을 발표한 톰마소 마리네티에 의해 결성되었다. 미래주의자들은 속도와 기술, 모더니티를 찬미한 반면, 과거의 예술적 가치의 소탕을 추구했다. 심지어 몇몇 사람들은 오래된 문화적 짐짝들을 제거할 수 있는 수단이라며 전쟁의 발발을 환영하기까지 했다. 미래주의자들의 이와 같은 견해는 조각과 음악, 시, 춤, 사진 같은 예술의 몇몇 분파에 영향을 미쳤다. 이런 예술 영역은 마치 예측 불가능한 퍼포먼스를 보여주듯 종종 역동적으로 통합되기도 했다. 미래주의 회화는 입체주의 및 사진의 영향을 받았다. 화가들은 속도감과 격렬한 움직임을 전달하기 위해 분절된 형태, 영화의 흐릿한 효과 등을 이용했다. 주요 구성원 전원이 이탈리아인으로 이뤄진 미래주의 운동은 제1차 세계대전을 거치며 이탈리아에서 점차 소멸해갔다.

미케네
기원전 1600~1100년경 동안 그리스 및 일대 섬에서 발달한 후기 청동기 문명. 그리스의 펠로폰네소스 반도 북동쪽에 있던 요새 도시 미케네에서 이름을 따왔다. 1870년대에 슐리만에 의해 발굴되었다. 전설에 따르면 이곳은 트로이 전쟁을 승리로 이끈 왕 아가멤논의 수도였다고 한다. 미케네 미술은 크레타 섬의 미노스 문명에서 많은 영향을 받았다. 물론 미케네 역시 대부분 금으로 이뤄진 놀라운 금세공품들을 제작하긴 했지만 말이다.

바로크
17세기 서부유럽에서 유행한 양식을 일컫는 용어. 찌그러진 모양의 진주를 뜻하는 포르투갈어 '바로코barroco'에서 유래했으며, 본래는 비평의 한 형태를 일컫기 위해 쓰였던 것으로 보인다. 바로크 양식은 로마에서 발달했는데, 여기에는 매너리즘 화풍의 인공성에 대한 반대 분위기가 부분적인 영향을 미쳤다. 또한 가톨릭 예술가들이 반종교개혁 성향의 작품을 제작하는 데 바로크 양식이 새롭고 역동적인 수단이 되었다는

점도 부분적인 원인이 되었다. 바로크 양식의 기본 강령이랄 수 있는 운동감과 장엄함, 극적인 느낌 등은 확연한 색채 대비, 그리고 거의 연극 속 인물들의 자세를 방불케 할 만큼의 생생함을 통해 획득되었다. 바로크는 확실히 북유럽에서는 인기가 덜했다.

바르비종 화파
영향력 있던 프랑스 풍경화가 그룹. 종종 인상주의 미술의 선구자로 일컬어지기도 한다. 프랑스 중부의 퐁텐블로 숲 변두리에 위치한 마을 이름에서 그룹명을 따왔다. 상당수의 화가가 1830년부터 줄곧 그곳에 머물며 작업하고 있었다. 바르비종 화파는 결코 공식적인 그룹을 결성하지 않았으며, 공동전시 개최나 선언문 발표를 한 적도 없다. 그러나 그들은 아카데미 풍경화의 인공성에 반대한다는 데 뜻을 같이 했다. 인상주의 화가들처럼, 그들은 야외로 나가 자연으로부터 직접 그림을 그려야 한다고 믿었다. 이는 그들의 그림을 가능한 신선하고 사실적인 상태로 만드는 원인이 됐다. 대개가 스튜디오로 돌아와 그림을 마무리하곤 했다는 점이 인상주의와의 차이점이라면 차이점일 것이다.

바빌로니아
지금의 이라크 지역인 고대 메소포타미아에 존재하던 강력한 국가. 법전 제정으로 유명한 함무라비 통치기(기원전 1792~1750년) 동안 전성기를 누렸다. 반짝이는 푸른 타일과 동물 장식으로 유명한 이슈타르 문은 바빌로니아 왕국의 영광을 보여주는 가장 명백한 증거물이다. 그들은 또 세밀한 판각 장식으로 유명한 원통형 인장印章을 다량 제작하기도 했다.

베냉
지금의 나이지리아에 존재했던 강력한 왕국. 14~17세기까지 전성기를 누렸다. 정교한 금속작품으로 유명하며, 특히 놋쇠 혹은 청동으로 만든 왕가 인물들의 두상이 유명하다.

북구 르네상스

이탈리아 르네상스 미술의 성취는 점차 북유럽으로까지 전이되었다. 그러나 이는 계획적이기보다는 몇몇 화가들에 의해 우연히 이루어졌다. 이런 과정의 중심에는 알브레히트 뒤러(1471~1528년)가 있었다. 이탈리아를 꼼꼼히 여행한 덕분에 뒤러는 원근법의 비밀을 습득할 수 있게 되었다. 이탈리아 여행 경험은 뒤러로 하여금 그림 속 인물을 보다 사실적으로 그리게 만들었으며, 북구에서는 아직 흔치 않은 주제로 여겨지고 있던 누드를 화폭에 옮기게 했다. 그러나 얼마 안 가 많은 북구 화가들은 이 새로운 유행을 소화하는 것이 쉽지 않은 일임을 깨달았다. 그들은 기묘하고 혼성적인 양식의 그림을 그렸다.

비잔틴

비잔틴 제국은 로마 제국을 통일한 콘스탄티누스 대제가 로마에서 비잔티움으로 수도를 옮긴 뒤 콘스탄티노플이란 새 이름을 붙인 330년에 건설되었다. 비잔틴 미술의 영향력은 이탈리아에서 러시아에 이를 만큼 상당했다. 가장 중요한 비잔틴 미술 작품으로는 모자이크와 상아 조각, 이콘 그림(성화) 등을 꼽을 수 있다. 특히 성화는 대개 상당히 양식화된 형태로 그려졌는데, 이는 자연주의와 개인주의를 지양해야 할 대상으로 보는 종교미술의 특징에서 기인했다.

사산왕조

224~642년까지 페르시아를 통치한 왕조. 시리아에서 북서 인도에 이르는 제국을 건설했다. 주목할 만한 돌 조각, 새와 동물 모양의 금속세공 그릇, 왕가의 사냥 장면, 조로아스터교 인물상 등을 남겼다. 사산왕조는 실크 짜는 기술을 페르시아에 도입한 주인공이기도 하다.

사실주의

1840년대 프랑스에서 출현한 영향력 있는 미술운동. 1855년 만국 박람회에서 '레알리슴'이란 제목의 개인전을 열어 논쟁을 일으킨 귀스타브 쿠르베에 의해 결성됐다. 그는 잘난 체 하는 역사화와 알레고리 그림이 전부인 아카데미가 미술계를 주도하고 있다고 성토하면서, 숨통을 죄는 아카데미에 대한 반대를 천명했다. 시골 생활을 묘사한 쿠르베의 거대하고 이상화되지 않은 캔버스는 한바탕 소란을 야기했다. 화가가 의도적으로 추함과 정치적 불안 등 자극하고 있다는 이유에서였다. 쿠르베의 동료인 사실주의 화가들에게도 유사한 비난이 쏟아졌다.

상징주의

19세기 말 프랑스에서 등장한 국제 미술 운동. 사실주의와 인상주의 운동에 대한 반동으로 시작됐다. 주로 화가가 본 것을 그리는 데 집중하는 사실주의 및 인상주의와 달리, 상징주의 화가들은 감정과 상상, 지능 등의 영역을 예술 주제의 정당한 출처로 활용하고자 애썼다. 1886년 시인 장 모로는 파리에서 『상징주의 선언』을 발표했다. 그러나 이 운동의 변형물은 대부분의 유럽 국가에서 발전해 갔다. 상징주의 화가들의 양식과 접근법은 무척 다양했다. 일부는 팜파탈 같이 신비롭고 관능적인 주제를 선택했으며, 다른 일부는 존재하는 것은 아무것도 없는 간명한 스토리를 내비쳤다. 또 어떤 이들은 단순화된 형태와 상징적 색채를 사용함으로써 자신만의 효과를 창조하기도 했다.

수메르

(지금의 이라크 지방에 해당하는) 메소포타미아 남부 지역. 기원전 3400년경으로까지 거슬러 올라가는 곳으로, 이곳에 살던 수메르 족은 문자를 발명했던 것으로 알려져 있다. 수메르 족이 이룩한 예술적 성취 중 가장 압도적인 작품들은 우르에서 발견된 왕묘에서 확인할 수 있다.

수메르-아카드 시대

수메르 족과 아카드 족은 메소포타미아에 이웃해 살고 있었다. 사르곤 1세의 통치기 동안 수메르 도시국가는 침략당해 점차 아카드 왕국으로 흡수되었다.

신고전주의

(새로운 고전주의란 뜻의 용어) '신고전주의'에는 고대 그리스 및 로마 미술에 구현된 외관과 정신을 재차 성취해내겠다는 욕망이 담겨 있다. 이런 경향은 서양 미술사가 지속되는 내내 정기적으로 반복되었다. 그러나 정확한 의미에서 신고전주의란 용어는 18세기 말부터 19세기 초까지 유행한 국제적인 미술 운동을 지칭한다. 특히 이 운동의 형성에는 당시 막 발견된 헤르쿨라네움(1737년)과 폼페이(1748년) 유적이 큰 영향을 미쳤다. 이들 유적은 고대 세계에 생명을 불어넣었다. 또한 에드워드 기번의 『로마 제국 쇠망사』(1773년), 요한 요아힘 빙켈만의 『그리스 조각 연구』 같이 엄청난 영향력을 가진 책들 역시 신고전주의 운동 형성에 영감을 불어넣었다. 신고전주의 양식은 로코코 미술의 경박함을 해소할 수 있는 해결책으로 여겨졌다.

신아시리아(제국)

아시리아 미술의 세 번째이자 마지막 시기로, 기원전 1000~609년경까지 지속되었다. 이 시기 동안 아시리아 제국은 전성기를 누렸고, 이란에서 지중해까지 뻗어나갔다. 예술적으로도 이 시기는 풍요로웠다. 특히 돌 조각 분야에서는 (인간의 머리에 날개달린 황소의 모습을 한) 기념비적인 수호상, 사냥 장면을 형상화한 저부조 등 훌륭한 예를 남겼다. 그 중 최고를 꼽는다면 단연 사자 사냥 중인 왕 아슈르바니팔을 형상화한 작품일 것이다. 이 작품은 니네베에 있는 그의 왕궁을 위해 제작되었다. 아시리아 참조.

아라비아

아라비아 문명은 이슬람의 개막보다 일찍 전개됐다. 비록 고대 아랍인들의 초창기가 유목 생활 중심으로 이뤄졌다 할지라도, 그들은 고전고대 문명의 영향을 수용해 페트라와 팔미라 같은 중요 도시를 건설한 주인공들이다. 7세기 이슬람의 확산으로 아랍인들의 힘은 비잔틴과 사산왕조, 페르시아 영토에 이르는 광범위한 지역에 이르게 되었다. 아랍인들은 또한 이슬람 최초의 왕조인 우마이야 왕조 통치 기간(661~750년) 동안 위세를 떨쳤다.

아르 누보

19세기 말 부상한 대중적이고 장식적인 양식으로, 대부분의 예술 분파에 영향을 미쳤다. 대략 꽃이나 식물 형태에 기반한 양식으로, 구불구불한 흐르는 듯한 물결 라인을 특징으로 한다. 많은 곳에서 유래를 찾아볼 수 있으나, 특히 선 양식은 일본 판화에서 그 유래를 찾아볼 수 있다. '새로운 미술'이란 뜻의 '아르 누보'는 파리의 한 상점에서 차용한 것이다.

아시리아

아시리아인들은 기원전 3000년 출현해 기원전 609년까지 활약하는 동안 중동의 핵심 세력을 유지한 종족이다. 그들은 현대 이라크 도시 모술 근처에 위치하고 있던 도시국가 아수르에서 기원했다. 때때로 시리아 문명은 세 시기로 분류되는데, 그것은 구 아시리아 시기와 중 아시리아 시기, 신 아시리아 시기이다. 표면적으로 이 세 용어는 아시리아 언어의 변화 시기와 연결되지만, 그것은 미술의 시기 구분에도 적용될 수 있다. 아시리아인들이 이룩한 최고의 성취는 돌 조각 분야이다. 일부 빼어난 상아 조각들만이 발굴된 상태로 남아 있다.

아시리아 바빌로니아

이 용어는 아시리아와 남쪽 이웃 바빌로니아 사이의 긴밀한 관계를 반영한다. 비록 이 두 나라가 오랜 시간 전쟁을 벌였다 할지라도, 그들은 가까운 문화적 연계점을 공유했다. 실제로 일부 권위 있는 학자들은 아시리아 미술을 바빌로니아 미술의 공공연한 분파로 간주하기도 한다.

아스텍 족

13세기 멕시코에 도착한 아스텍 족

은 테스코코 호湖 주변에 정착했다. 아스텍 족은 종교의식을 통해 수많은 인간을 희생시켰는데, 그들 작품 상당수가 이 섬뜩한 의식과 연결돼 있다. 게다가 그들은 '태양의 돌 calendar stone' 같은 기념비적인 조각, 청록색 터키옥玉을 이용한 모자이크, 그 밖에 보석과 준보석 돌, 깃털로 정교하게 만든 물건 등을 제작했다.

아카데믹

아카데미는 지속적으로 추구해야 할 미술의 모범적인 규준을 마련하고, 구성원들의 관심사를 챙기기기 위해 결성된 화가들의 연합체이다. 근대 최초의 아카데미는 이탈리아 르네상스 시대에 출현했다. 당시 결성된 아카데미는 주로 길드의 구속과 제약으로부터 예술가들을 자유롭게 하는 데 목적이 있었다. 그러나 1648년 왕립 회화조각 아카데미(프랑스 아카데미) 설립으로 아카데미는 종종 통제 기구의 하나로 이용되었다. 19세기 동안 화가들은 이런 상황에 도전했고, '아카데믹'이란 말은 온화하지만 점잔 빼는 작품을 가리키는 다소 경멸적인 용어가 되었다.

아카드 족

(지금의 이라크 영토 일부인) 메소포타미아에 거주하며 셈어를 쓰던 종족. 아카드 족의 가장 강력한 통치자 사르곤 1세는 기원전 2370년경 바빌론에서 그리 멀리 떨어지지 않은 아카드(수메르어로 아가데)란 곳에 수도를 세웠다. 아카드 족은 수메르 족으로부터 많은 예술적 영향을 받았다. 조각과 돌 부조 등 정교한 미술작품으로 유명하다.

알라자휘위크

(지금의 터키 영토인) 아나톨리아에 위치한 비범한 모양의 왕가 공동묘지 유적. 기원전 2500년경에 만들어진 것으로 보인다. 상당한 수준의 야금술冶金術 전문 지식을 확인할 수 있다.

암라시 문명

(지금의 이란에 속하는) 카스피 해 서

남쪽 산악지대에서 번성했던 문명. 기원전 9세기에 절정에 달했다. 그들이 제조한 항아리 양식은 인접해 살던 마를리크와 엘람, 로레스탄 문명의 작품들과 아주 흡사하다.

야수주의

20세기 초 프랑스에서 부상한 아방가르드 운동. 앙리 마티스의 주도로 형성된 야수주의는 비사실적일 만큼 밝고 강한 색채를 실험함으로써, 강렬한 감정적 인상과 장식적 효과를 유발하는 것을 목표로 했다. 이들 화가의 생생한 색조는 한 비평가로 하여금 그것에 '야수들les fauves'이라는 이름을 붙이게 만드는 원인이 됐다. 지중해 태양의 열기 속에서 형성된 야수주의는 두 번의 주요 전시를 통해 대중 앞에 알려졌는데, 그것은 1905년의 '살롱 도톤'과 1906년의 '살롱 데 장데팡당'이다. 이후 야수주의 운동은 점차 쇠퇴해갔다. 이 운동에 참여한 대부분의 화가들에게 야수주의는 장기적인 전념 대상이기보다는 화가로서 거쳐 갈 만한 실험적 단계를 의미했다.

애슈캔 화파(쓰레기통 화파)

20세기 초 뉴욕에서 활동한 중요 미국화가 그룹. 유럽 미술의 영향을 떨쳐버리고, 순수하게 미국적인 형태의 현대 미술을 창조한다는 목적으로 결성되었다. 뉴욕의 혼잡한 슬럼가 같이 꾸며지지 않은 영역에서 대부분의 그림 주제를 찾았다. 이것은 사람들이 그들에게 '애슈캔 화파(쓰레기통 화파)'라는 칭호를 붙이는 원인이 됐다.

에트루리아

에트루리아인들은 기원전 1000년 중부 이탈리아에 정착해 살던 민족이다. 그들은 광범위한 교역망을 건설했으며, 몇몇 도시를 건립했다. 그러나 이들은 기원전 2세기 적개심을 품고 공격해온 로마 인과 켈트 족 연합군의 손에 멸종되었다. 에트루리아 미술의 기원을 둘러싼 미스터리는 거의 풀리지 않은 채 남아 있다. 그도 그럴 것이 에트루리아 미술은

이탈리아와 그리스, 동양의 영향이 독특하게 결합된 혼성물이기 때문이다. 에트루리아 묘실墓室은 그들 문화에 대한 생생한 정보를 제공해준다. 예컨대, 타르퀴니아의 빼어난 프레스코에 담긴 사냥 장면과 레슬링 장면에서 볼 수 있듯 말이다.

오스만 제국

오스만 1세(1258~1326년경)에 의해 건립된 오스만 제국은 강력한 이슬람 제국의 완성을 주창하며 성장했다. 이 강력한 이슬람 제국은 제1차 세계대전 종료 전까지 상당한 정치적 권세를 유지했다. 초창기 오스만의 영지는 터키 북서쪽 아나톨리아에 머물러 있었지만, 오스만 1세의 후손들은 제국의 영토를 홍해에서 크림 반도로까지 확장시켰다. 오스만 미술은 광범위하게 전개됐지만, 그중 가장 주목할 만한 성취는 도자기와 호화로운 직물, 양탄자 등의 영역에서 이뤄졌다.

오토 대제 시대

10~11세기 동안 번성한 독일 미술양식. 신성로마제국의 오토 대제에서 이름을 따왔다. 오토 대제 시대는 금속공예품으로 가장 유명하며, 일부 정교한 채식사본으로도 잘 알려져 있다.

옵 아트

시각적 효과 및 환영에서 영감을 얻는 현대적 형태의 추상 미술 운동. 옵티컬 아트Optical Art의 준말인 옵 아트란 용어는 1964년 미국 잡지 『타임』에 등장하면서 처음 사용되었다. 특히 이 용어는 뉴욕에서 열린 전시회인 '감응하는 눈'이 성공하면서 이듬해 다량 유포되었다. 옵 아트는 1960년대 말 엄청난 대중적 인기를 누렸으며, 환각적인 효과로 폭넓은 관심을 끌기도 했다. 이 미술 운동의 영향은 예술 너머 패션과 상품 포장의 영역으로까지 확장되었다.

이동예술전협회

혁명 전 러시아에서 활동한 예술가들의 전시 단체. 정식 명칭은 미술순

회 전시협회였지만, 이 그룹은 곧 이동예술전협회Wanderers 혹은 이동파Peredvizhniki란 이름으로 더 유명해졌다. 이 그룹명은 러시아 지방 전역을 돌며 전시를 개최함으로써 사람들의 정신에 미술을 불어넣는다는 이들 단체의 목표를 반영하는 것이기도 하다. 이 단체의 화가들은 아카데미 화가들의 단골메뉴인 신화나 알레고리 같은 정제된 그림보다는 대부분의 사람들에게 의미 있을 만한 그림들, 이를테면 사실적인 시골생활 풍경, 일반적인 풍경화, 초상화, 나아가 정치적인 작품들을 그림으로 옮기는 것을 선호했다. 이 그룹은 1870~1923년까지 활동했다.

인더스 강 유역

인더스 문명을 탄생시킨 요람 중 하나. 지금의 파키스탄과 인도 북부, 아프가니스탄 땅을 포괄하는 상당한 영토에 해당하는 이 지역에는 기원전 3천 년경부터 일군의 정착민들이 생활하고 있었다. 이들 정착민들은 복잡다단하면서도 체계적으로 조직된 도시를 정비했으며, 하라파와 모헨조다로를 수도로 삼았다. 인더스 강 유역 사람들은 고유의 문자를 갖고 있었으며, 몇몇 유명한 미술작품을 남기기도 했다. 특히 특유의 동물 디자인이 새겨진 교역용 인장은 힌두교 미술 및 문화의 일부 요소에 대한 예견물이라 평가받는다. 그밖에도 채색도기와 조각이 대표작으로 남아 있다.

인도 문명

기원전 3천 년경 인더스강 유역에서 꽃핀 세계 최고最古의 문명 중 하나. 일시적 쇠퇴 이후 마우리아 왕조의 아소카 왕(기원전 232년 사망)이 뒤이어 최초의 통일 정치 체제를 완성하기까지 긴 공백기가 있었다. 불교로 개종한 아소카 왕은 현인의 생애를 기리기 위해 일련의 기념 석주들을 세웠다. 인도에서 조각은 지배적인 예술 형태로 취급되었다. 지금의 델리 근처에 위치한 마투라에서 기원한 일부 정교한 조각상에서 우리는 이를 확인할 수 있다. 종교 조각은

또한 석굴 사원을 위해서도 제작되었다. 사원은 두 가지 형태로 나타났는데, 기도실, 설교실chaityas과 숙소viharas가 그것이었다. 가장 장엄한 규모의 석굴 사원군이 위치해 있는 인도 서부 아잔타에서는 일부 석굴이 프레스코로 장식된 것을 확인할 수 있다. 인도에서 가장 유명한 것을 딱 하나만 꼽는다면 그것은 세밀화일 것이다. 가장 오래된 세밀화의 예는 11세기로까지 소급되지만, 가장 절묘한 기품의 세밀화는 무굴제국과 라지푸트 왕국 시대에 제작되었다.

인상주의
프랑스에서 시작돼 엄청난 영향을 미친 양식이자 미술 운동. 공식적인 미술 화단으로부터 배척당했다고 느낀 일군의 화가들은 자신들의 작품을 함께 전시하기로 뜻을 모았다. 첫 번째 전시(1874년)는 엄청난 비난을 샀으며, 비난의 대부분은 클로드 모네의 〈인상: 일출〉에 쏠렸다. 한 비평가가 조롱하듯 이들 그룹에 '인상주의자들'이란 이름을 붙였고, 그 이름은 고착되었다. 살롱에서 선호되던 역사 및 알레고리 주제의 그림들과 달리, 인상주의 화가들은 현대적 삶의 장면을 화폭에 옮겼다. 그들은 댄스홀에서 기차역, 배 타는 장면에서 문란한 술집에 이르기까지 파리인들의 삶을 상세히 묘사했다. 이런 원칙은 특히 풍경화에 적용됐을 때 더 혁명적인 결과로 나타났다. 특정한 빛과 계절이 담긴 정확한 순간을 포착하기 위해, 화가들은 매우 신속히 작업해야 했다. 그들은 지금까지의 관습적 풍경화와 매우 다르게 보이는 양식을 발전시켰다. 이 새로운 형태는 특히 모네의 그림에서 절정을 이뤘다. 모네는 같은 주제를 여러 번 반복해 그림으로써 외관상의 미묘한 변화를 기록할 수 있었다. 요컨대 그는 빛 그 자체를 화폭에 옮겼다.

일본 모모야마 시대
짧지만 빛나는 이 시기(1573~1615년) 동안, 일본은 두 장군에 의해 통일되었다. 그들은 미닫이 문테나 벽화 위

에 금박을 입히는 등 사치스러운 그림 제작을 육성했다.

일본 에도 시대
일본 역사상 평화와 안정이 정착된 시기로, 예술이 번성한 시대이다. 1603~1868년까지 지속됐다. 에도(현대 일본의 도쿄)와 오사카가 문화적 중심지의 역할을 담당했으며, 이 시기 목판화는 최고의 예술적 위업을 달성했다. 17세기 말부터 제작되기 시작한 목판화는 일본에서 엄청난 인기를 끌었으며, 일본의 문화적 고립이 종료된 19세기 중엽 이후 전 세계 화가들에게 상당한 영향을 미쳤다.

입체주의
20세기 초 파리에서 전개된 혁명적인 미술 운동. 파블로 피카소와 조르주 브라크의 공동작업으로 완성되었다. 두 화가는 공간과 시점, 명암에 대한 전통적 개념을 포기하는 대신 각기 다른 여러 시점에서 바라본 몇몇 주제들을 한 공간에 동시에 그려 넣는 새로운 회화 양식을 탄생시켰다. 각 형태들은 어느 비평가가 그림을 묘사하면서 언급한 '입방체', 혹은 평면으로 분해되었으며, 이는 입체주의란 미술 운동 이름을 탄생시키는 원인이 됐다. 두 화가는 분해된 입방체들을 재배열함으로써 새로운 유형의 리얼리티를 완성시켰다. 입체주의는 크게 두 시기를 거치며 발전했는데, 먼저 분석적 입체주의(1909~1911년)는 분해('분석')된 대상이 거의 추상에 가까운 파편화된 모양으로 변해가는 과정을 보여주는 데 초점을 맞췄다. 반면 종합적 입체주의(1912~1914년)는 이미 실존하는 요소들에서 따온 이미지를 종합함으로써 이런 과정을 역전시켰다.

중국 명 왕조
1368년 몽골 족이 세운 원 왕조가 권좌에서 쫓겨난 뒤 명 왕조(1368~1644년)의 긴 통치가 시작됐다. 그로 인해 중국인들의 삶은 상당 부분 전통적인 가치 추구로 되돌아갔다. 예술 영역에서 이 시기는 무엇보다 뛰어난 질의 자기를 생산한 것으로 유

명하다. 그림의 영역에서, 이 시기는 '절파浙派'와 '오파吳派' 두 그룹의 풍경 화가들이 두각을 나타냈다.

중세
'중간'과 '시기'를 뜻하는 라틴어 메디우스medius와 아이붐aevum에서 유래했다. 중세를 가리키는 형용사로도 쓰이는 이 용어는 르네상스 이전 시기의 미술, 또는 11~15세기 미술을 일컫는 데 쓰이는 등 다소 폭넓게 적용된다. 로마네스크와 고딕 참조.

중석기-신석기 시대
중석기 시대와 신석기 시대 사이의 과도기를 말한다. 인류가 도구나 무기를 제작하는 데 금속보다는 돌을 사용했다는 것을 암시하는 명칭이기도 하다. 돌을 이용한 미술은 회화나 조각 모두의 형태로 줄곧 제작되었으며, 도기는 신석기 시대에 도입되었다.

전성기 르네상스
조토(1270~1337년경)의 시대 이래로 화가들이 추구해오던 다양한 이상들이 마침내 실현된 시기. 1500~1520년경에 이르는 이 짧은 시기 동안 최고의 걸작들이 배출됐다. 르네상스 초기의 핵심적인 발전은 피렌체를 중심으로 이뤄졌다. 그러나 1500년 이후 주요 무대는 로마의 차지가 되었다. 야심 많던 새로운 교황 율리우스 2세는 로마를 정치적 요새로써 뿐 아니라 문화적 중심지로 만들고자 했다. 당시 이곳으로 때 지어 모여든 화가 중에는 르네상스가 낳은 대표적인 세 거장, 레오나르도 다 빈치와 미켈란젤로, 라파엘로도 끼어 있었다. 이들 세 화가는 자신들의 그림을 통해 고대의 것에 대한 충분한 이해를 담아냈다. 또 그들은 고대성을 자신만의 고유한 재능과 결합시켰다. 그들 작품의 질적 특징은 조각상에서도 반영돼 있다. 한 세대 전까지만 해도 잘 해야 숙련된 기술자정도로 여겨지던 화가들은 전성기 르네상스를 거치면서 천재로까지 인식되었다.

절대주의
러시아에서 단명한 추상 미술 운동.

1915년 카시미르 말레비치에 의해 결성됐다. 말레비치는 "대상object이란 부담스러운 존재로부터 예술을 자유롭게 하겠다"라는 말로 자신의 포부를 밝혔다. 모든 구성적 형태에서 벗어나기로 결심한 그는 직선과 사각형 같은 기하학적 형태에 집중했다. 직선과 사각형은 인간이 만들어낸 것일 뿐 자연에 속하는 게 아니라는 이유에서였다. 말레비치의 실험은 회화 작품 '흰색 위에 흰색' 연작에서 절정을 이뤘다.

중국 당 왕조
중국 역사상 당 왕조의 전성기(618~906년)는 정치적 · 경제적으로 거대한 확장을 일군 시기이다. 따라서 이런 분위기는 모든 예술 영역의 전반적 활기로도 나타났다. 가장 주목할 만한 진전이 이뤄진 것은 도자기 분야이다. 당나라 예술가들은 밝은 색채의 납 성분 유약을 덧바름으로써 풍성한 느낌이 돋보이는 그릇 및 인물상들을 남겼다.

중국 상 왕조
황하강 유역에서 발달한 중국 최초의 정착문명(기원전 1500~1050년경)으로, 청동기에 출현했다. 왕조의 기원은 여전히 안개속이지만, 가장 중요한 예술작품은 기원전 1384~1111년까지 상나라의 수도였던 도시 안양에서 발견됐다. 이들 중 최고는 청동으로 만든 일련의 종교의식용 그릇과 비취세공품이다.

중국 원 왕조
1260~1368년에 이르는 중국 역사기이자 예술기. 이 시기 중국은 칭기즈 칸과 쿠빌라이칸이 이끄는 몽골 족의 지배 아래 놓이게 되었다. 우수한 품질의 풍경화로 특히 유명한 시기이다.

중국 청 왕조
1644~1911년에 이르는 긴 시기 동안 전개됐으며, 중국 왕조의 마지막 황제를 남긴 것으로 유명하다. 이후 1912년 중국은 공화국으로 모습을 바꾼다. 청 왕조는 무엇보다 놀랍도록 세련된 자기 제품으로 큰 명성을

얻었다. 회화 영역에서 활동한 주요 화가들은 중국 미술의 전통 형태에 활기를 불어넣었다.

중국 한 왕조

중국 역사상 가장 화려했던 시대(기원전 206~기원후 221년) 중 하나를 지배한 왕조. 군사적으로 한 나라는 상당한 영토를 획득했으며, 예술적으로도 유학의 확산과 불교 도입에 힘입어 새로운 문화를 꽃피웠다. 특히 조각 분야에서 엄청난 발전이 이뤄졌다. 당시 한의 무덤 장식을 위해 엄청난 양의 3차원 인물상들과 기념비적인 조각 부조들이 제작되었다. 가장 인상적인 예는 말과 사자, 곰 같은 동물을 묘사한 데서 찾아볼 수 있다. 회화 분야에서는 프레스코와 작은 옻칠 물건에 그린 그림이 발달했다. 현재 남아 있는 것은 거의 없다.

초기 기독교

기독교 미술의 초창기 형태. 300~700년경까지 지속됐으며, 매우 절제된 특징을 띠었다. 일부 초기 기독교 미술은 로마 근처의 지하 비밀 회랑回廊에 그려진 단순한 벽화들로 표현되었다. 훗날에는 보다 정교한 이미지가 모자이크와 석관 조각, 채식 사본 등의 형태로 제작되었다.

초기 르네상스

서양미술에서 가장 영향력 있는 운동. 몇 세기에 걸쳐 진행된 초기 르네상스 운동은 그림의 진로를 결정지었다. '부활'이란 뜻의 르네상스는 미술에 대한 관심의 재탄생, 고대 세계의 가치에 대한 재발견을 의미했다. 인간 형상을 정확히 묘사하는 능력과 형상을 배경 안에 설득력 있게 배치하는 능력은 르네상스가 거둔 핵심적 결과물이다. 이때는 또 다양한 유형의 주제가 출현하기 시작한 시기이다. 중세 시대 대부분의 그림은 교회에서 제작되었다. 그러나 인쇄술의 발명으로 고대 문헌에 대한 접근이 쉬워지면서, 한결 많은 양의 세속적 주제들이 등장하게 되었다. 물론 화가들은 세속적 주제를 응용할 만한 고전주의 회화의 예를 갖고 있지 못했다. 그러나 그들은 고대 문헌의 한 대목, 고대 조각상의 자세, 부조, 보석 등에서 영감을 얻었다. 또 그들은 알레고리 회화 제작에 고대의 신들을 이용하기도 했다.

초기 이탈리아

로마의 몰락 이후, 이탈리아는 더 이상 정치적·예술적 중심지가 아니었다. 여러 도시국가들이 고유의 지배권을 획득하면서, 도시들은 저마다의 전통을 발전시켜 갔다. 특히 고트 족과 랑고바르드 족, 사라센, 카롤링거 왕조 사람 같은 다양한 침입자들은 이러한 전통 형성에 많은 영향을 미쳤다. 그중에서도 가장 큰 영향을 미친 것은 단연 비잔틴이다. 우리는 12, 13, 14세기 이탈리아 반도에서 제작된 대부분의 종교 미술에서 우아한 스타일을 강조하는 비잔틴 양식을 발견할 수 있다. 초기 이탈리아 미술이 초기 르네상스 미술로 넘어가는 데는 자연주의의 발달이 영향을 미쳤다. 즉, 초기 르네상스 미술로 가는 전환점은 이탈리아 화가들이 자신의 종교화를 좀더 사실적으로 보이게 하기 위해 노력했던 시기부터 마련되고 있었다.

초현실주의

1920~1930년대에 주로 번성한 현대 미술 운동. 일상적인 리얼리티의 이면을 파고드는 혁명적인 형태의 미술을 만들고 싶었던 초현실주의 화가들은 인간의 가장 기본적인 부분이랄 수 있는 꿈과 욕망의 영역을 건드렸다. 초현실주의라는 용어를 처음 만든 사람은 시인 기욤 아폴리네르다. 1917년 그는 화가들에게 자신의 '내적 세계'를 탐구할 것을 촉구하면서 이 용어를 사용했다. 이 개념은 『초현실주의 선언』(1924년)의 저자 앙드레 브르통에 의해 더욱 발전되었다. 브르통은 "꿈과 리얼리티에 대한 사전의 모순된 상태를 절대적 리얼리티, 초리얼리티로 변환시키기 위해 내적 세계가 필요하다"고 보았다. 화가들은 이 목표를 추구하는 데 매우 다른 기법들을 동원했다. 일부는 놀랍도록 사실적으로 보이는 그림, 그러나 일종의 환각처럼 이성적이지도 논리적이지도 못한 그림을 제작했다. 한편 다른 이들은 자동기술이나 우연에 입각한 그림을 그림으로써 의식적인 마음 상태를 우회하고자 했다.

추상표현주의

추상표현주의란 용어는 1936년 로버트 코츠가 『뉴요커』 3월 호에서 처음 사용했다. 이후 이 말은 상당한 성공과 국제적 명성을 거머쥔 미국 화가들이 자기 작품을 지칭하는 데 이용되었다. 미국 미술을 1940~1950년대 현대 추상화의 중심에 올려놓은 주인공인 이들 화가들의 작품은 완전히 추상적이지도, 완전히 표현적이지도 않은 작품 경향을 보였다. 그들은 개인의 자유와 즉흥성, 자발성, 반란 등에 대한 혁명적이고도 보편적인 시각을 보여주었다.

카롤링거 왕조

800~814년까지 통치한 신성 로마 제국의 첫 황제 카롤루스 대제에서 비롯된 용어. 카롤루스 대제는 아헨에 있던 그의 궁정에서 광범위한 예술 부흥을 주도한 것으로 유명하다. 현존하는 당대 최고의 작품으로는 고전고대 미술과 켈트 족 미술, 비잔틴 미술의 영향을 종합한 일련의 채식 사본을 꼽을 수 있다.

켈트 문명

중부 유럽에 살던 켈트 족은 1세기경 로마인들에 의해 브리튼과 아일랜드, 스칸디나비아, 그 밖의 북서 유럽 지역으로 밀려나게 되었다. 이곳에서 그들은 1~10세기까지 위세를 떨친 독특한 양식의 미술을 발전시켰다. 도기류와 목공품, 보석, 무기 등을 제작했으며, 무엇보다 켈트 미술의 핵심이랄 수 있는 반半추상 형상으로 장식된 돌 십자가를 남겼다.

콜리마

멕시코 서부에 현존하는 도시의 이름이자, 같은 지역에서 발견된 고미술품을 지칭하는 용어로도 사용된다. 기원전 1500년경으로까지 거슬러 올라가는 기둥 무덤, 차파카 복합단지 등이 가장 이른 작품군에 속한다. 그 밖에 도기류, 곤봉이나 동물인형을 든 남자를 묘사한 그릇 등이 다량 발견되었다.

키클라데스 미술

그리스 에게 해 남쪽에 있는 섬의 무리인 키클라데스 제도에서 발생한 청동기 미술(기원전 2700~1400년경). 이들 섬은 미니멀한 표현으로 이뤄진 작은 크기의 대리석 조각상들로 특히 유명하다. 키클라데스 미술은 현대 조각에도 영향을 미친 것으로 알려져 있다.

팝 아트

1950년대와 1960년대 말 절정을 이룬 현대 미술 운동. 팝 아트 예술가들은 광고와 만화, 상품 포장 등과 같은 소비 사회의 가장 덧없는 측면에서 영감을 얻었다. 이들은 종종 급작스럽게 태도를 바꿔 대량 생산된 이미지를 하나의 예술로 탈바꿈시켰다. 일부 사람들에게 이들의 예술은 쓰고 버리는 소비문화에 대한 논평으로 이해됐다. 그러나 그것은 미술계의 겉치레에 대한 도전으로도 평가될 수 있었다. 팝 아트란 용어를 처음 만든 사람은 비평가 로렌스 알로웨이다.

페르시아

페르시아와의 싸움(638~642년)에서 아랍인들이 승리하면서, 페르시아 지역에 이슬람 미술이 도입됐다. 이후 역사는 매우 복잡하게 전개되지만, 예술적 관점에서 보자면 이곳에는 세 개의 주요 세력이 있었다. 그것은 셀주크 왕조와 티무르 왕조(1370~1500년), 사파비 왕조(1502~1736년)였다. 페르시아 화가들은 책과 사본을 장식하는 빼어난 기술로 큰 명성을 얻었다. 그들은 서체와 세밀화 양면에서 모두 뛰어났다. 가장 인기 있는 삽화 주제는 페르시아 국가 서사시로 『왕서王書』라고도 불리는 샤나마, 그리고 네자미의 『함세Khamsa (다섯 개의 시)』가 차지했다. 도예 분야에서도 엄청난 발전이 이루어졌

다. 특히 이슬람 도예가들은 유약을 바르기 전 밑그림 그리는 기술을 발전시켰다.

폴리네시아

태평양 중·남부에 펼쳐 있는 군도이다. 하와이 제도와 뉴질랜드, 이스터 섬까지 흩어져 있다. 나무가 부족한 이스터 섬에서 얼굴 큰 거인 석상이 만들어진 것을 제외하면, 이들 지역의 주요 미술품은 나무 조각이 주를 이뤘다. 한편 마오리 족은 빽빽하게 채워진 곡선 문양에 매료되었다. 그들은 손으로 직접 조각한 가옥 기둥과 카누, 문신 등에 이 문양을 새겨 넣었다.

표현주의

표현주의 화가들은 강한 감정을 전달하기 위한 수단으로 선과 색채의 왜곡을 이용했다. 그들의 운동은 20세기 초 광범위하게 확장됐다. 물론 이런 양식을 앞서 선보인 화가가 없었던 것은 아니다. 빈센트 반 고흐나 에드바르드 뭉크, 제임스 앙소르 같은 몇몇 선구자들은 모두 신경증적 에너지를 자연 형태의 그림에 주입함으로써 정신적 소요상태를 표현해냈다. 미술 운동으로서 표현주의는 두 개의 아방가르드 그룹, 즉 '다리파 The Bridge'와 '청기사파 The Blue Rider'가 선봉에 서 있던 독일에서 절정을 이루었다. 특히 표현주의는 독일 영화에도 심대한 영향을 미쳤으며, 한동안 독일에서 강력한 세력을 유지했다. 나치가 부상해 그것을 '타락한 것'으로 낙인찍기 전까지는 말이다.

하라파

(모헨조다로와 함께) 인더스 강 문명의 쌍둥이 도시 중 하나. 하라파가 이 지역 모든 정착지를 통틀어 가장 중요했던 곳임은 틀림 없는 사실이다. 하라파란 이름은 때때로 인더스 강 문명의 동의어로 사용된다. 그러나 1850년대 인근 철로 공사기간 중 벽돌을 얻기 위해 약탈이 자행되면서 이 장소의 고고학적 가치는 심각하게 훼손됐다.

허드슨강 화파

허드슨강 유역과 그 주변 지역인 캐츠킬, 아디론댁, 화이트 마운틴 등에서 작업한 미국 풍경 화가들의 느슨한 연합체. 애국적인 동시에 낭만적인 그림을 그렸으며, 특히 조국의 가장 경외로운 모습을 자랑스럽게 재현하는 데 초점을 맞췄다.

헤라트 화파

(지금의 이란에 해당하는) 페르시아 내 헤라트에서 형성된 회화의 중요한 전통. 재능 있는 세밀화 화가들을 궁정으로 불러들인 샤 루크(1405~1446년)의 통치기 동안 시작됐다. 1507년 우즈베크인들이 헤라트를 정복했으나, 주요 중심지는 새로 집권한 사파비드 왕조(1502~1736년) 치하에서도 남아 있었다. 사파비드 왕조는 수도를 타브리즈로 옮긴 것으로 알려져 있다.

후기인상주의

특정 양식이나 운동을 지칭하는 용어라기보다는 새로운 양식 발전을 추구하기에 앞서 한번쯤 인상주의를 체험해 봤던 많은 화가들을 편리하게 일컫기 위해 쓰는 용어. 이 용어 자체는 비평가 로저 프라이에 의해 처음 만들어졌다. 그는 1910년 런던에서 개최한 전시 제목으로 이 용어를 사용했다. 대부분의 후기인상주의자들은 짧은 순간의 포착을 강조하는 인상주의자들의 기조에 동의하지 않았다. 대신 그들은 영속적인 어떤 것을 창조하고 싶어했다.

17세기 네덜란드

네덜란드 미술의 황금기. 스페인으로부터 독립을 쟁취한 이후, 네덜란드에는 새로운 자신감이 넘쳐나고 있었다. 이는 미술시장의 활기로도 표출되었다. 특히 미술시장을 주도한 부유한 상인 계급들은 장엄한 역사화나 알레고리를 주제로 한 그림보다는 풍경과 정물, 일상생활을 담은 그림 등을 선호했다. 이 시대 최고의 거장은 렘브란트 반 레인이다. 그는 감동적인 성경 그림, 선구적인 초상화, 완벽한 동판화 등을 남겼다.

ACKNOWLEDGEMENTS

This book was conceived, edited and produced by Barbara Marshall Ltd and SCALA GROUP spa. All rights reserved.

The Publishers would like to thank Atelier Works, London, for their invaluable contribution to the making of this book.

Special thanks go to our Researcher, Dr. Annabel Hendry, and to the staff of the Fitzwilliam Museum Library, Cambridge, UK

The majority of illustrations were provided by SCALA GROUP spa, the largest source of color transparencies and digital images of the visual arts in the world: Offline/online professional libraries of art, travel and culture, color images for reproduction, multimedia databases, publishers of CD-Rom, DVD and illustrated art and guide books, broadband educational and edutainment, exclusive worldwide representatives for image licensing of the Museum of Modern Art, New York and many more main museums and institutions.

The Publishers would like to thank the museums, collectors, archives and photographers for permitting reproduction of their work. Every effort has been made to trace all copyright owners, but if any have been inadvertently overlooked, the Publishers will be pleased to make the necessary arrangements at the first opportunity.

Picture credits

Page 243bl McCord Museum of Canadian History, Montreal; *106–107* National Gallery, London; *200bl* Sir John Soane's Museum; *138br* Staatlichen Kunstsammlungen Dresden; *304l* Collection of Tom Thomson Art Memorial Gallery, Owen Sound/Bequest of Douglas M. Duncan; *297bl* Collection of Tom Thomson Art Memorial Gallery, Owen Sound/Gallery Purchase with funds from Wintario; *313r* Collection of Tom Thomson Art Memorial Gallery, Owen Sound/Gift of Mr. Jennings Young; *292tr* Collection of Vancouver Art Gallery, Emily Carr Trust/Photo: Trevor Mills

Copyright credits

Page 313l © Josef Albers by SIAE 2005; *309l* © Francis Bacon by SIAE 2005; *306tr, 323t* © 2005 Banco de Mexico, Diego Rivera & Frida Kahlo Museums Trust; *308br* © Romaire Bearden by SIAE 2005, *298bl* © Thomas Hart Benton by SIAE 2005; *306br, 458t* © Peter Blume by SIAE 2005; *296tr* © Constantin Brancusi by SIAE 2005; *291t, 457* © Marc Chagall by SIAE 2005; *302, 303, 305tr, 493* © Salvador Dalí/Gala-Salvador Dalí Foundation by SIAE 2005; *284r, 401t* © Andre Derain by SIAE 2005; *300l* © Otto Dix by SIAE 2005, *292l, 294l, 375tr* © Succession Marcel Duchamp by SIAE 2005; *294tr* © The Estate of Jacob Epstein/Tate, London 2005; *484b* © Aleksandr Gerasimov by SIAE 2005; *304br, 310m* © Alberto Giacometti by SIAE 2005; *294br, 325t* © Ingeborg & Dr. Wolfgang Henze-Ketterer, Wichtrach/Bern; *315b* © Jasper Johns by SIAE 2005; *308l, 404l* © William H Jonhson/Smithsonian American Art Museum, Washington, DC; *387b* © Rockwell Kent/By permission of the Plattsburgh State Art Museum, 101 Broad Street, Plattsburgh, NY 12901, USA; *300tr* © Paul Klee by SIAE 2005; *314br, 502b* © Frantz Kline by SIAE 2005; *312l* © Willem de Kooning by SIAE 2005; *307r, 350b* © Jacob Lawrence by SIAE 2005; *298t, 342t* © Fernand Léger by SIAE 2005; *301t* © Estate of Jacques Lipchitz/Marlborough Gallery, NY; *299r, 311b, 459t, 462b* © René Magritte by SIAE 2005; *310r* © Marino Marini by SIAE 2005; *285l, 287br, 360, 366bl, 374b, 378t, 446, 503l* © Succession H. Matisse by SIAE 2005; *311t, 458br* © Succesion Miró by SIAE 2005; *304tr, 504r* © Henry Moore by SIAE 2005/Reproduced by Permission of the Henry Moore Foundation; *367* Giorgio Morandi by SIAE 2005; *274r, 276br, 298br, 325bl, 382tl* © The Munch Museum/The Munch-Ellingsen Group/SIAE 2005; *314l* © Louise Nevelson by SIAE 2005; *290t* © Nolde-Stiftung Seebüll; *299l* © Georgia O'Keeffe by SIAE 2005; *306l* © Meret Oppenheim by SIAE 2005; *284l, 285tr, 286l, 288, 289, 291bl, 297br, 305b, 329t, 337(10), 355br, 366t, 492, 494–495, 499, 502t* © Succession Picasso by SIAE 2005; *389* © Arkady Plastow by SIAE 2005; *309r, 503r* © Jackson Pollock by SIAE 2005; *315t* 2005 © Bridget Riley, all rights reserved; *310l* © Mark Rohko by SIAE; *312tr, 337(11), 433l* © Georges Rouault by SIAE 2005; *300br, 458bl* © Yves Tanguy by SIAE 2005; *314tr, 505* © Jean Tinguely by SIAE 2005; *297bl, 304l, 313l* © Tom Thomson Art Memorial Gallery, Owen Sound; *292tr* © Vancouver Art Gallery, Emily Carr Trust; *316, 317, 328br, 337(12)* © Andy Warhol by SIAE 2005; *292br* © Frank Lloyd Wright by SIAE 2005

THE BIG BOOK OF ART THE BIG BOOK OF ART
THE BIG BOOK OF ART THE BIG BOOK OF ART
THE BIG BOOK OF ART THE BIG BOOK OF ART
THE BIG BOOK OF ART THE BIG BOOK OF ART
THE BIG BOOK OF ART THE BIG BOOK OF ART
THE BIG BOOK OF ART THE BIG BOOK OF ART
THE BIG BOOK OF ART THE BIG BOOK OF ART
THE BIG BOOK OF ART THE BIG BOOK OF ART
THE BIG BOOK OF ART THE BIG BOOK OF ART
THE BIG BOOK OF ART THE BIG BOOK OF ART
THE BIG BOOK OF ART THE BIG BOOK OF ART
THE BIG BOOK OF ART THE BIG BOOK OF ART
THE BIG BOOK OF ART THE BIG BOOK OF ART
THE BIG BOOK OF ART THE BIG BOOK OF ART
THE BIG BOOK OF ART THE BIG BOOK OF ART
THE BIG BOOK OF ART THE BIG BOOK OF ART
THE BIG BOOK OF ART THE BIG BOOK OF ART
THE BIG BOOK OF ART THE BIG BOOK OF ART
THE BIG BOOK OF ART THE BIG BOOK OF ART
THE BIG BOOK OF ART THE BIG BOOK OF ART

THE BIG BOOK OF ART THE BIG BOOK OF ART
THE BIG BOOK OF ART THE BIG BOOK OF ART
THE BIG BOOK OF ART THE BIG BOOK OF ART
THE BIG BOOK OF ART THE BIG BOOK OF ART
THE BIG BOOK OF ART THE BIG BOOK OF ART
THE BIG BOOK OF ART THE BIG BOOK OF ART
THE BIG BOOK OF ART THE BIG BOOK OF ART
THE BIG BOOK OF ART THE BIG BOOK OF ART
THE BIG BOOK OF ART THE BIG BOOK OF ART
THE BIG BOOK OF ART THE BIG BOOK OF ART
THE BIG BOOK OF ART THE BIG BOOK OF ART
THE BIG BOOK OF ART THE BIG BOOK OF ART
THE BIG BOOK OF ART THE BIG BOOK OF ART
THE BIG BOOK OF ART THE BIG BOOK OF ART
THE BIG BOOK OF ART THE BIG BOOK OF ART
THE BIG BOOK OF ART THE BIG BOOK OF ART
THE BIG BOOK OF ART THE BIG BOOK OF ART
THE BIG BOOK OF ART THE BIG BOOK OF ART
THE BIG BOOK OF ART THE BIG BOOK OF ART
THE BIG BOOK OF ART THE BIG BOOK OF ART
THE BIG BOOK OF ART THE BIG BOOK OF ART

THE BIG BOOK OF ART THE BIG BOOK OF ART
THE BIG BOOK OF ART THE BIG BOOK OF ART
THE BIG BOOK OF ART THE BIG BOOK OF ART
THE BIG BOOK OF ART THE BIG BOOK OF ART
THE BIG BOOK OF ART THE BIG BOOK OF ART
THE BIG BOOK OF ART THE BIG BOOK OF ART
THE BIG BOOK OF ART THE BIG BOOK OF ART
THE BIG BOOK OF ART THE BIG BOOK OF ART
THE BIG BOOK OF ART THE BIG BOOK OF ART
THE BIG BOOK OF ART THE BIG BOOK OF ART
THE BIG BOOK OF ART THE BIG BOOK OF ART
THE BIG BOOK OF ART THE BIG BOOK OF ART
THE BIG BOOK OF ART THE BIG BOOK OF ART
THE BIG BOOK OF ART THE BIG BOOK OF ART
THE BIG BOOK OF ART THE BIG BOOK OF ART
THE BIG BOOK OF ART THE BIG BOOK OF ART
THE BIG BOOK OF ART THE BIG BOOK OF ART
THE BIG BOOK OF ART THE BIG BOOK OF ART
THE BIG BOOK OF ART THE BIG BOOK OF ART
THE BIG BOOK OF ART THE BIG BOOK OF ART

THE BIG BOOK OF ART THE BIG BOOK OF ART
THE BIG BOOK OF ART THE BIG BOOK OF ART
THE BIG BOOK OF ART THE BIG BOOK OF ART
THE BIG BOOK OF ART THE BIG BOOK OF ART
THE BIG BOOK OF ART THE BIG BOOK OF ART
THE BIG BOOK OF ART THE BIG BOOK OF ART
THE BIG BOOK OF ART THE BIG BOOK OF ART
THE BIG BOOK OF ART THE BIG BOOK OF ART
THE BIG BOOK OF ART THE BIG BOOK OF ART
THE BIG BOOK OF ART THE BIG BOOK OF ART
THE BIG BOOK OF ART THE BIG BOOK OF ART
THE BIG BOOK OF ART THE BIG BOOK OF ART
THE BIG BOOK OF ART THE BIG BOOK OF ART
THE BIG BOOK OF ART THE BIG BOOK OF ART
THE BIG BOOK OF ART THE BIG BOOK OF ART
THE BIG BOOK OF ART THE BIG BOOK OF ART
THE BIG BOOK OF ART THE BIG BOOK OF ART
THE BIG BOOK OF ART THE BIG BOOK OF ART
THE BIG BOOK OF ART THE BIG BOOK OF ART